방송 프로그램 편집

정형기 지음

Broadcasting Program Editing

내하출판사

Preface

흔히 편집을 일러 '제2의 연출'이라고도 하는데, 이는 편집이 프로그램을 마지막으로 손질해서 좋게 만드는 일이기 때문이다. 그래서 어떤 연출자는 편집을 '망친 프로그램의 마지막 희망'이라면서 찬양하기까지 한다. 방송 프로그램을 만드는 과정에서 편집은 흩어져있는 그림이나 소리의 조각들을 이어서 뜻있는 이야기체계로 만드는 일이다. 연출자가 연출기법을 써서 연기자들의 연기를 장면별로 따로 찍은 다음, 이 따로 찍은 필름이나 테이프 조각들을 하나하나 이어붙여서 프로그램을 완성한다.

편집자(또는 연출자)가 이 그림조각들을 이을 때, 연출자의 연출방식에 따라 이어가지만, 연출기법이 잘못 적용되었거나, 예상했던 효과가 나타나지 않았을 때, 편집자는 자신이 익힌 편집기법을 써서 그 프로그램이 의도했던 주제를 뚜렷하게 효과적으로 드러내 주므로, 편집을 '제2의 연출'이라고 부를 수 있는 것이다. 대부분의 프로그램들과는 달리, 영화나 다큐멘터리는 방송시간보다 무려 10배 가까이나 많은 양의 그림을 찍기 때문에, 찍은 그림들 가운데서 쓸 수 있는 그림들을 골라, 이어붙여서 뜻있는 체계로 만들지 않으면, 비록 작품을 기획하고 연기장면을 찍은 연출자라 할지라도 작품의 윤곽을 제대로 알아보기 어렵게 된다. 그러므로 편집하기에 따라 주제와 형태가 뚜렷한 작품으로 살아날 수 있고, 잘못 하면, 이야기가 엉뚱한 방향으로 흘러서, 처음에 의도한 작품의 주제의식이 흐려질 수 있다.

지난날에 비해, 전송로의 수도 많아지고, 프로그램들 사이의 경쟁도 더욱 치열해지고 있는 오늘날, 편집의 중요성은 날로 커지고 있다. 영화나 다큐멘터리에 비해 편집의 중요성이 상대적으로 덜한 일반 프로그램들에서도 편집에 대한 인식이 달라지고 있다.

지금으로부터 50여 년 전, 저자가 방송사에 입사하던 때만하더라도, 편집이란 말은 널리 쓰이지 않았으며, 프로그램을 막 만들기 시작한 저자와 같은 새내기 PD가 이때 맡은 프로그램은 대개 간단한 구성형태의 대담 프로그램으로서, 초저녁이나 늦은 밤시간에 편성되어서, 초저녁 프로그램은 대개 생으로 방송하며, 늦은 밤 시간띠의 프로그램은 녹화해서 방송했다. 생방송 프로그램은 녹화하지 않기 때문에 편집이라는 개념이 끼어들 여지가 없는 것으로 알기 쉽지만, 그렇지 않다. 생방송할 때 카메라 샷을 차례로 이어가는 것 자체가 바로 편집인 것이다. 그러므로 생방송에서는 연출과 편집은 같은 일의 다른 이름인 것이다. 따라서 편집이 제2의 연출이 되는 것이다. 그러나 이때만 해도 저자에게는 이런 편집의 개념이

없었으며, 그렇다고 어느 선배 PD도 가르쳐주지 않았는데, 그들 또한 몰랐기 때문이었을 것이다. 녹화 프로그램이라 해도 출연자를 바꿔 앉히거나, 자료필름을 쓰거나, 시연할 자리를 따로 준비하기 위해서 녹화테이프를 잠시 멈추었다가, 다시 녹화를 시작해서 테이프를 이어가는 일밖에, 생방송과 다를 바가 거의 없었기 때문에 오늘날 말하는 편집개념과는 어느 정도 차이가 있었다.

한편, 세월이 흐르면서 전송로와 프로그램의 수도 늘어나면서 경쟁도 점차 치열해지고, 프로그램 제작자들의 제작관행도 바뀌기 시작했다. 비록 일반 프로그램이라 해도 녹화한 뒤, 프로그램을 처음부터 다시 샅샅이 살펴보고, 잘못된 부분이나 더 보태야 할 부분들을 점검한 다음, 편집해서 이것들을 고쳐서 방송하는 것을 일상적인 제작관행으로 만들어갔다.

오늘날 방송현장에서 편집은 프로그램을 만드는 마지막의 중요한 과정으로 잘 알려져 있다. 그러므로 방송에서 일하고자 하는 사람은 누구나 프로그램 제작의 세 단계인 기획, 연출과 편집에 대해서 미리 배우고 공부해야 한다. 기획이나 연출에 관한 책은 몇 편 나와 있기는 하나 많은 편은 아니다. 그러나 유감스럽게도 우리나라에는 아직 편집에 관해 쓴 책이 거의 없다시피 하다. 그래서 저자는 저자의 손이 닿는 나라안팎의 편집에 관한 자료를 모아서 이 책을 엮었다. 이 책의 내용은 제1부 편집의 이론과 제2부 편집의 실제로 나뉘어 있고,

제1부는 제1장 편집의 개념, 편집의 발전과정과 편집의 종류
제2장 편집체계와 그림바꾸기 또는 곧바로 편집
제3장 편집형태, 원칙과 윤리
제4장 편집기법에서는 샷 잇기, 소리편집, 편집의 예술과 기법을 다루고 있으며,
제2부는 다큐멘터리, 영화, 드라마, 소식, 대담 프로그램의 편집에 대해서, 그리고 뮤직비디오와 광고의 편집 일을 상세히 설명하고 있다.

편집기법은 어차피 편집장비와 씨름하며 익혀야 하겠지만, 적어도 이 책 제1부 제1장에서 다루고 있는 편집의 발전과정을 자세히 읽어보며, 한 샷짜리 그림으로 시작한 영화의 역사에서 편집으로 이 샷들이 이어지면서 이야기구조를 가진 오늘날의 영화가 태어났다는 사실을 알고, 또 영화의 발전과정에서 편집의 역할을 이해하는 것만으로도 편집의 개념을 익히는 데에 큰 도움이 될 것이다. 따라서 방송 프로그램을 만들고자 하는 사람은 반드시 편집 일에 대해서 알아야 할 것이다.

감사의 말

이 책의 출간을 허락해준 내하출판사 모홍숙 대표님께 감사드린다.

그림 자료들을 손질하고 다듬어서 매우 독창적으로 거듭나게해준 편집인의 감각과 재치에 찬사를 보낸다.

이 책을 쓰는 데 필요한 자료를 제공해준 KBS 도서자료실 직원 여러분께 감사드린다.

이 책에 필요한 자료를 찾고 정리해준 저자의 셋째와 넷째딸 정가리비와 미리내에게도 고맙다는 말을 전한다.

저자의 고등학교 1학년 때 담임이시며 도덕과목을 가르치신 선생님은 우리들에게 언제나 성실하게 살 것을 강조하셨다.

"인생은 성실한 자에게만 가치 있는 삶을 준다."

저자는 이 말씀을 가슴에 새기고, 어떻게 사는 것이 성실하게 사는 것인지도 잘 모르면서 이때까지 열심히 사느라고 허둥대며 여기까지 왔다. 그래서 이 책이라도 쓸 수 있었는지 모르겠다.

이 책을 저자의 은사이신 (고) 한국원 선생님의 영전에 삼가 바친다.

2019. . 지은이 정형기 씀

Broadcasting
Program
Editing

CONTENTS

01

제1부 **편집 이론**

Broadcasting
Program
Editing

01_제1장
편집(editing)의 개념

1920년에 소련의 영화감독이며 이론가인 레프 쿨레쇼프(Lev Kuleshov)는 이야기단위를 구성하는 이어져 있는 샷들의 뜻이 온전히 편집에 의해서 만들어질 수 있다는 것을 증명하는 유명한 실험을 했다. 그는 세 개의 서로 다른 이야기단위(sequence)에 러시아 배우 모주킨(Moszhukhin)의 무표정한 얼굴을 가까운 샷으로 잡은 것을 반응샷(reaction shot)으로 썼다. 그 배우는 한 그릇의 수프, 관 속의 여인, 그리고 장난감 곰을 갖고 놀고 있는 아이에게 반응하고 있는 것처럼 보인다. 하나하나의 예에서 그것은 똑같은 가까운 샷이었지만, 그 장면들을 본 관객들은 그 하나하나의 상황에서 모주킨이 보여주는 예민한 연기에 감탄을 금치 못했다.

편집과정은 명백히 이러한 뜻을 만들어내는 힘을 보여주지만, 이런 유형의 편집은 특별한 경우이다. 대부분의 극영화에서는 쿨레쇼프가 했던 것처럼 샷들을 중립적인 한 덩어리의 샷 (blocking)으로 쓰는 경우는 거의 없고, 대신에 하나의 뜻을 나타내고, 각본에 따라 하나의 이야기를 말하기위해 구성하여 왔다. 그림에 따르는 소리와 함께 하나하나의 샷은 샷의 길이나 순서와 같은 편집상의 결정들을 미리 규정하는 어떤 결정의 바탕을 마련하는 이야기줄거리의 논리를 만들어내는 데에 감독과 작가의 역할을 강조한다.

우리가 이야기줄거리의 논리에 대해 말하고 있다면, 이것은 실제로 샷(shot), 장면(scene), 그리고 이야기단위(sequence)의 구조를 이야기하고 있는 셈이다. 구조는 영화를 보는 사람에게 이야기정보가 주어지는 순서를 조정한다. 그것은 이야기줄거리의 과정에 있어서 내보이는 어떤 정보만큼이나 중요하다. 영화의 구조는 각본이 전달할 수 없는 방법으로 이야기그림판(storyboard)에 그릴 수 있기 때문에, 이야기를 눈에 보이게 하는 과정은 각본쓰기와,

편집이라고 말할 수 있다.(스티븐 케츠, 1999)

가장 간단히 말해서, 편집이란 필요 없는 시간과 자리를 잘라내고, 뜻이 맞는 샷과 샷을 서로 이어주는 것이다.(루이스 자네티, 1996) 처음부터 필름이 먼저 개발되어 필름으로 찍기 시작하면서 발전한 영화는 편집이 꼭 필요한 제작과정이었으나, 생방송으로 시작한 텔레비전에서는 녹화테이프가 개발된 뒤부터 편집을 하게 되었다. 녹화한 프로그램을 편집하게 되면서 생방송 때의 잘못을 거의 완전히 없앨 수 있게 되었고, 또한 생방송할 때에는 행할 수 없었던, 필요한 어떤 것을 프로그램에 끼워 넣을 수 있게 됨에 따라, 프로그램을 더욱 아기자기하게 다듬을 수 있게 되었다.

그뿐 아니라 녹화한 그림들을 다시 배열하고 중간에 모자라는 그림이나 소리를 채워 넣음으로써 프로그램 내용을 더욱 풍부하게 하고, 따라서 전체적으로 프로그램 품질을 높이고, 방송을 보는 사람들에게 주는 소리와 그림의 충격을 더욱 효과적으로 만들어낼 수 있게 되었다. 그러므로 편집은 프로그램에 새로운 창조적 영감을 불어넣는 기능으로 점차 인식되면서, 편집을 '제2의 연출'이라고 부르게 되었다.

01. 편집의 기능

장면을 찍는 가장 간단한 방법은 하나의 카메라를 써서 이어지는 움직임을 처음부터 끝까지 찍는 것이다. 이것을 제대로 하면, 얼마든지 만족할만한 결과를 얻을 수 있다. 그리고 테이프를 편집할 필요 없이 바로 되살릴 수 있다. 샷을 바꾸기 위해 때로 줌인, 줌아웃 하더라도, 하나의 카메라각도에서 샷을 너무 오랫동안 잡고 있다면, 지루한 느낌을 줄 수 있다. 작은 텔레비전 화면에 눈길을 모으고 열정적인 관심을 이끌어가기 위해 샷의 길이, 각도, 찍는 곳 등을 자주 바꿀 필요가 있다.

만약 마라톤경기를 찍을 경우, 하나하나의 장면, 순간을 모두 다 찍을 수는 없다. 모든 것을 보여주기 위해 카메라를 모든 곳에 둘 수는 없다. 대신, 경기준비, 출발장면, 어려운 고비에서 선수들이 힘겹게 뛰는 장면, 결승선에 들어오는 장면, 시상대 장면 등 중요한 장면들만을 골라 찍을 것이다. 곧, 장면들을 골라서 찍고, 하나의 이어지는 모습으로 나타내기 위해 하나하나의 부분들을 잇는 것이다. 다른 경우, 찍기에 편한 대로 찍은 다음, 그것들이

이어지는 것처럼 보이게 잇는다. 따라서 결과물의 순서(running order)는 찍은 순서(shooting order)와 다를 수 있다.

편집은 단순한 '잇는 과정(jointing order)' 이상의 구실을 한다. 프로그램을 어떻게 편집하느냐에 따라 그것을 보고 듣는 사람의 반응은 크게 달라진다.(밀러슨, 1995)

하나하나 다른 이유로 편집한다. 어느 때는 샷들을 차례로 이어서 이야기를 만든다. 다른 때는 이야기를 주어진 시간 안에 맞추기 위해 필요 없는 자료를 잘라내야 하거나, 연기자가 말을 더듬은 샷을 걷어내고자 한다든가, 흥미를 끌지 못하는 가운데 샷을 가까운 샷으로 바꿔치고자 할 수 있다. 이 하나하나 다른 이유들은 네 개의 기본 편집기능인 이어붙이기, 잘라내기, 고치기와 구성하기의 예들이다.

(1) 이어붙이기

가장 간단한 편집은 알맞은 이야기단위(sequence)로 함께 이어서, 프로그램의 한 부분으로 합치는 것이다. 프로그램을 만들 때 더 많은 주의를 기울일수록, 프로그램을 만든 다음에 편집할 일은 더 적어질 것이다. 예를 들어, 대부분의 일일연속극(soap opera)들은 길고, 완전한 장면으로 찍거나, 또는 연주소에서 여러 대의 카메라를 써서 더 긴 이야기단위로 찍은 다음, 연기를 찍은 다음의 편집(postproduction editing)에서 이야기단위들을 단순하게 서로 잇는다. 또는 우리가 친구의 결혼식에서 찍은 여러 샷들을 골라서, 그것들이 일어난 시간순서에 따라 이을 수 있다.

(2) 잘라내기

많은 편집일은 주어진 시간에 맞추어 쓸 수 있는 자료들을 자르거나, 모든 필요 없는 자료들을 잘라내서, 완성본(final videotape)을 만드는 것이다. ENG 카메라 테이프 편집자는 말도 안 될 정도로 짧은 시간 안에 완전한 이야기를 만들어야 하며, 따라서 쓸 수 있는 자료를 거의 다 잘라내고 꼭 필요한 가장 적은 양의 자료만을 골라내야 한다.

예를 들어, 소식 프로그램 제작자는 시내에서 불이 난 사건에 20초의 시간만 내주었는데, 그 현장을 찍으러간 ENG 카메라팀은 불이 번져나가는 흥미로운 장면을 10분이나 찍어가지고 의기양양하게 회사로 돌아온 것이다.

반대로, ENG 카메라팀이 찍어온 테이프를 편집할 때, 찍어온 테이프의 양은 많으나, 사

건의 핵심이 되는 샷의 양은 모자라는 경우를 당할 수 있다. 예를 들어, 불이 난 사건을 찍어온 테이프를 살펴볼 때, 불길이 창문 밖으로 번져 나오고, 소방수가 계단 위에 올라서서 건물 안으로 물펌프를 쏘아대는 많은 멋있는 장면들은 있으나, 소방수를 다치게 한, 벽이 무너지는 장면의 그림은 없을 수 있다. 여기서 잘라내야 할 것은 멋져 보이더라도, 불길이 번져나오는 장면이다.

그러나 '잘라내기(trim)'라는 말은 편집에서는 다르게 쓰인다. 편집기(edit controller)에 있는 잘라내기 조정(trim control)은 지정된 편집점에서 그림단위(frames)를 보태거나 빼는 것을 말한다.

(3) 고치기

많은 편집이 연기장면을 찍은 부분 가운데서 만족스럽지 않은 샷들을 빼버리거나 더 나은 샷으로 바꾸어, 잘못을 고치기 위해 행해진다. 이런 유형의 편집은 연기자가 연기를 잘못한 몇 초 동안의 샷을 잘라내는 단순한 일이다. 그러나 만약 다시 찍은 샷이 다른 샷들과 어울리지 않을 때, 이것은 몹시 힘든 일이 될 수 있다. 예를 들어, 새로 고친 샷이 나머지 샷들과 색온도, 소리품질, 또는 시야의 범위(나머지 샷들과의 관계에서 샷의 시야가 너무 가깝거나, 멀다)와 잘 맞지 않을 수 있다. 이런 경우, 상대적으로 간단한 편집이 매우 힘든 도전이 될 수 있다.

(4) 구성하기

찍어온 많은 자료들을 가지고 프로그램을 만들 수 있을 때의 편집은 힘들기는 하지만, 가장 만족스럽다. 연기를 찍은 뒤의 편집(postproduction editing)은 더 이상 작은 일이 아니라, 중요한 제작과정이 된다. 예를 들어, 바깥에서 한 대의 캠코더로 연기장면을 찍을 때, 가장 좋은 샷들을 골라서 이것들을 연기를 찍은 뒤의 편집에서 알맞은 이야기단위에 끼워 넣어야 한다. 또는 한 대의 캠코더를 써서 야심적인 영상물을 만들 때 영화를 찍는 기법을 써서, 어떤 사람이 자동차에서 나오는 짧은 장면을 한 번은 먼 샷으로(master shot, 주된 샷), 다음에는 가운데 샷처럼, 각도를 바꾸어서 찍고, 이어서 몇 개의 가까운 샷을 찍는 등, 몇 번이나 거듭해서 찍는다. 다음에는, 그 사람이 차안으로 들어가는 장면을 빼고, 비슷한 이야기단위를 찍는다. 이날 찍는 마지막 부분은 차에 기름을 넣는 장면을 먼 샷, 가운데 샷과

가까운 샷의 그림단위들이 될 것이다.

연기를 찍은 뒤의 편집은 찍은 샷들 가운데서 골라낸 샷들을 이야기단위에 맞추어 단순히 이어붙이는 것이 아니다. 편집자는 찍은 샷들 가운데서 가장 효과적인 샷들을 고르고, 이것들을 가장 효과적인 방법으로 샷바꾸기를 하며, 처음 계획한 샷순서와는 관계없이 바람직한 이야기줄거리를 새로 구성하는 것이다.

다음에, 거리의 자동차소리, 카메라에 보이지 않는 사람들의 말소리, 차문을 여닫는 소리, 기름 넣는 소리 등, 소리효과를 보탠다. 프로그램은 말 그대로 샷과 샷을 이어서 구성되는 것이다.

02. 편집의 발전과정

샷은 다른 샷과 나란히 이어져서 하나의 이야기단위를 이룰 때 비로소 어떤 뜻을 얻게 된다. 물리적으로 편집이란 필름조각 하나를 다른 하나와 단순히 잇는 일이다. 샷은 장면으로 이어진다. 가장 기계적인 차원에서 편집은 필요 없는 시간과 자리를 없애는 것이다. 생각들을 잇는 것(association of ideas)에 맞춰 편집은 샷과 샷 사이를, 장면과 장면 사이를 서로 이어준다. 단순한 듯한 이같은 편집의 관습이 영화예술의 첫 번째 바탕을 마련하고 있다. 영화가 처음 시작될 때의 영화비평가인 테리 램세이(Terry Ramsaye)는, 편집은 영화의 '통사론(syntax)'이며, 영화의 문법이라고 했다. 말의 문법처럼 편집의 문법도 반드시 배워서 익혀야 한다. 선천적으로 얻어지는 것이 아니다.

영화가 처음으로 시작될 무렵인 1980년대의 늦은 때, 영화는 짧았고, 한 번 찍은(one take) 먼 샷(long shot)으로 된 짧은 사건들로 이루어져 있었다. 샷과 사건이 계속되는 시간은 같았다. 곧 영화감독들은 이야기를 말하기 시작했다. 사실 간단한 것들이었지만, 한 샷 이상을 필요로 하는 것이었다. 20세기가 시작될 무렵까지, 영화감독들은 이미 오늘날 우리가 '잇는 자르기(cutting to continuity)'라고 부르는 유형의 편집을 고안해냈다. 이 유형의 자르기는 오늘날까지도 대부분의 극영화에서 쓰이고 있는 기법이며, 주로 장면들을 설명해준다. 본질적으로 이 유형의 편집은 속기와 같은 전통적인 관례에 따른 것이다. 이 잇는 자르기는 문자 그대로 모든 것을 보여주지 않고도 어떤 사건의 움직이는 흐름을 유지하려고

한다.

예를 들어, 한 여자가 직장을 떠나 집으로 가는 과정을 샷으로 잡으면, 45분이 걸릴지도 모른다. 이 샷들을 편집하면 아래와 같은 다섯 개의 짧은 샷으로 줄어들고, 샷들은 다음 샷과 이어진다.

1. 여자가 사무실 문을 닫고 복도로 나온다 – 2. 사무실이 있는 건물을 떠난다 – 3. 차에 타고 시동을 건다 4. 고속도로를 따라 차를 운전한다 – 5. 집앞 진입로에 차를 세운다.

완전한 45분의 행위가 영화시간으로는 몇 초로 줄어들 수 있다. 그러나 중요한 과정 가운데 빠진 것은 없다. 이것이 자연스럽게 줄이는 것이다. 이와 같은 행위를 논리적으로 잇기 위해서는 편집된 이야기단위에 어떤 어지러움을 일으킬 끊어짐이 없어야 한다. 흔히, 어지러움을 피하기 위해 모든 움직임이 화면에서 같은 방향으로 처리된다.

예를 들어, 만일 여자가 한 샷에서 오른쪽에서 왼쪽으로 움직이고, 다른 샷에서는 왼쪽에서 오른쪽으로 움직인다면, 우리는 그녀가 사무실로 돌아가고 있다고 생각할지 모른다.

다음, 원인과 결과의 관계가 분명히 설명되어야 한다. 만일 그 여자가 브레이크를 세게 밟는다면, 감독은 보통 보는 사람에게 그렇게 갑자기 차를 세우게 만든 이유를 설명하는 샷을 보여주게 된다. 다음, 실제시간과 자리의 이어짐은 이 같은 이어지는 자르기에서 될 수 있는 대로 부드럽게 나뉘어야 한다. 보는 사람이 이어지는 행위에 대해 분명하게 알지 못한다면, 편집은 방향을 잘못 잡게 될 수도 있다. 이리하여 튀는 컷(jump cut)이라는 말이 생겼는데, 이것은 자리와 시간의 관점에서 어지러움을 일으키는 편집을 뜻한다. 이런 튀는 컷을 피하기 위해, 감독은 대개 이야기를 시작할 때 또는 이야기의 흐름 안에서 새로운 장면이 시작될 때, 설정샷(establishing shot)을 쓴다.

일단 자리가 정해지면, 감독은 행위로 더 가까이 자르기해서 들어갈 수 있다. 만일 사건에 상당히 많은 자르기가 필요하다면, 감독은 다시 설정하는 샷(re-establishing shot)으로 돌아가서 자르기할 수도 있다. 곧 처음의 먼 샷(long shot)으로 돌아가는 것이다. 이런 식으로, 보는 사람은 더 가까운 샷들의 자리가 이어지는 과정을 놓치지 않을 수 있게 된다. 이 여러 가지 샷들 '사이에서', 시간과 자리는 은근하게 늘어나거나 줄어들 수 있다.

미국의 영화감독 데이비드 그리피스(David Griffith)가 처음 영화계에 들어갔던 1908년에 영화는 이미 잇는 자르기 기법으로 이야기를 말하는 방법을 알고 있었다. 그러나 문학과 연극 같은 훨씬 세련된 이야기형식(narrative)을 가진 매체의 줄거리에 비하면 영화의 이야기는 단순하고 미숙했다. 그럼에도 불구하고, 영화감독이나 작가들은 이미 행위를 여러 개의 다른 샷으로 쪼개어, 샷의 수에 따라 사건이 줄어들거나 늘어날 수 있다는 것을 알고 있었다. 달리 말해, 장면이 아니라 샷이 영화구성의 기본단위가 되었다.

그리피스 앞의 영화들은 보통 멈춘 먼 샷으로 찍었는데, 이것은 연극무대에서 가까운 곳에 앉아있는 관객의 자리와 비슷한 것이다. 그러나 자리의 바깥과 안으로 샷을 나누게 되자, 보는 사람은 결과적으로 한꺼번에 두 자리에 있게 된다. 게다가 영화시간은 문자 그대로 사건이 계속되는 시간에 달려있지 않기 때문에, 이 때의 감독들은 좀 더 주관적인 시간을 끌어들였다. 시간은 바로 실제 일어난 일에 따라서가 아니라, 샷(과 샷 사이에 숨어있는 지나간 시간)이 계속된 시간에 따라 결정되는 것이다.

(1) 멜리에스 – 편집의 발견

영화가 세상에 처음 나올 때는 이야기구조(narrative)를 갖춘 형태가 아니고, 일상생활의 장면들을 적은 간단한 한 샷(one-shot)들이었다. 예를 들면, 뤼미에르 형제의 유명한 영화는 교대시간에 노동자들이 공장을 떠나는 장면을 담고 있다. 이들의 간단한 사실주의(actualite's)는 대부분 한 번에 찍은 영상으로 이루어진 원시적인 다큐멘터리이다. 이것들은 여러 개의 다른 이야기단위들을 담고 있지만, 한 이야기단위 안에서 자르기한 경우는 거의 없다. 따라서 이것을 이야기단위 샷(sequence shot), 곧, 자르기 없이 이어진 하나의 샷으로 찍은 여러 행위라는 뜻의 샷으로 부른다. 이때 영화를 보는 사람들은 활동사진의 신기함에 너무 놀라서 이것 하나만으로도 주의를 끌기에 충분했다.

촌극(vaudeville skits : 이것은 활동사진이 상영되는 곳에서 공연되었다)을 모델로 하면, 활동사진에도 어떤 거짓이거나 우스운 내용을 담아낼 수 있을 것으로 보였다. 활동사진들의 시간길이가 채 1분도 걸리지 않을 정도로 짧았기 때문에 음악회장 같은 곳에서 '눈요기 익살(sight gags)'로 상영하기에 알맞았고, 극영화와 촌극 사이에는 눈에 띄게 곧바로 가까운 관계가 있었다.

프랑스 영화제작자인 조르쥬 멜리에스(George Me'lie's)는 흔히 이야기구조를 갖춘 극영화를 발전시킨 공로자로 꼽히는데, 그는 1896년에 이미 영화를 상업적으로 만들기 시작했다.

1900년 무렵, 미국과 영국, 그리고 프랑스의 영화감독들은 이야기를 말하기 시작했다. 이들의 이야기구조는 조잡했으나, 한 샷 이상을 이어야 했다. 멜리에스는 처음으로 이어서 편집하는 방식을 고안한 사람이었다. 이야기구조의 조각들은 영상을 점차 어둡게 하고, 이어서 점차 밝게 하여 샷을 잇는데, 보통 같은 사람인데도 다른 시간과 곳에서이다.

멜리에스는 '널어놓은 장면들(arranged scenes)'로 이야기를 구성하여 영화를 만들었다. 그가 영화에 이바지한 가장 중요한 공헌은 '실제의 시간(real time : 화면에 일어나는 행위나 사건이 실제로 일어나서 끝날 때까지 걸리는 시간)'으로부터 '영화의 시간(screen time)'을 풀어주었다는 것이다. 오늘날 우리들이 5년 동안 일어났던 전쟁을 영화에 나타낼 때 영화 속에서의 시간은 5년이 걸릴 필요가 없다는 것은 너무나 당연히 받아들인다. 그러나 극영화가 나타난 때에는 필름에 담긴 현실과 화면에서 이것을 되살리는 것 사이에 생기는 문제를 푸는데 얼마동안의 기간이 걸렸다. 나뉜 필름조각을 하나하나 이어붙이는 방식인 편집이 이 문제를 풀어주었던 것이다.

편집(editing)은 멜리에스가 일구어낸 방법으로, 이것으로 영화감독들은 이미지의 이어짐을 화면에서 널어놓거나 섞어놓을 수 있어, 대상자체를 곧이곧대로 나타낼 필요가 없어졌다. 그는 또 다른 기법들을 연구해낸 공로도 인정받고 있는데, 이것은 이야기구조를 경제적으로 얽는 것- 이야기를 줄이거나 늘이는 것, 곧 구성한(composed) 것이다. 장면을 바꾸는 것이나 끝남을 뜻하는 점차 어둡게 하는 것(fade-out : 이미지가 사라지면서 화면이 어두워지는 것)과 좀더 기교를 부린, 장면을 바꾸는 기법인 겹쳐넘기기(lap-dissolve) 등과 같은 그가 일구어낸 기법들이 그 뒤로 많은 영화감독들에게 도움을 주었다.

이러한 기법들은 형식으로 굳어져 관습체계를 이루었는데, 이는 영화감독들의 영화를 만드는 관행과 영화를 보는 사람들의 이야기구조를 알아보고 받아들이는데 결정적 역할을 했다.

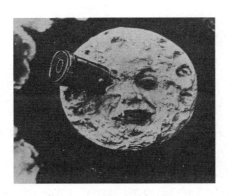

〈달세계 여행(A Trip to the Moon)〉(프랑스, 1902) 감독; 조르주 멜리에스

(2) 현대 필름 편집의 창시자 – 에드윈 포터

영화의 역사에서 연주소 밖에서 만들어진 액션영화(action movie)를 원하는 사람들의 마음을 처음으로 알아챈 사람은 미국의 영화감독 에드윈 스트라톤 포터(Edwin Straton Porter)이다. 그는 또한 현대 필름 편집의 창시자로 여겨진다. 그보다 앞선 시대에 영화는 실제 시간(real time)과 영화의 시간(cinematic time)의 차이를 나누지 못하는 사람들에 의해 만들어졌다.

뤼미에르 형제나 에디슨, 멜리에스에 의해 만들어진 영화 속의 시간들은 이어지는 것이었다. 카메라가 켜지면서 움직이기 시작해서 카메라가 멈추었을 때 끝난다. 그러나 포터는 그의 고전적 편집에서 끊어지는 영화의 시간 개념을 쓰는 것을 알았다. 오늘날의 영화는 움직임을 여러 개의 끊어지는 조각으로 나눈다. 그 조각들이 함께 이어지면 이야기 구조는 보다 복잡해지며, 움직임은 더욱 극적으로 된다.

그는 1903년에 두 편의 이름난 영화 <미국 소방수의 삶(The Life Of An American Fireman)>과 <대열차 강도(The Great Train Robbery)>를 만들었다. 이 영화들은 그의 기술적 진보를 잘 보여주는데, 혁신적인 카메라 각도(Camera angle)와 카메라 머리를 옆으로 돌리는(panning) 기법으로 만들어진 극적인 야외추적장면은 상대적으로 지루한 연주소 장면과 대비해서 쓰이고, 액션을 따라 움직였다.

<미국 소방수의 삶>에서는 불타는 집 밖에 있는 구조원의 장면에서 바로 집 안에 있는 겁에 질린 여인과 아이의 장면이 이어진다. <대열차 강도>에서는 카메라 머리를 옆으로 돌리는 기법을 처음으로 썼으며, 권총 사격과 폭발을 더욱 극적으로 보이게 하기 위해 프린트를 붉은색으로 칠하는 핸드-프린트(hand-print) 기법을 썼다.

그의 이런 기법들은 무성영화시대의 뛰어난 영화감독인 D.W. 그리피스를 비롯해서 많은 다른 영화감독들에게 영향을 미쳤다.(P.M. 레스터, 1995)

〈미국 소방수의 삶〉(좌), 〈대열차 강도〉(우), (1903) 감독; 에드윈 포터

_자료출처: tvtropes.org

(3) 그리피스와 고전적 자르기(Classical Cutting)

편집구문론(editing syntax)의 바탕이 되는 요소는 그리피스가 영화의 세계에 들어왔을 때, 이미 자리 잡혀있었다. 그러나 이 요소들을 힘차고 섬세한 영화의 문법으로 만든 것은 그였다. 영화학자들은 이것을 고전적 자르기라고 불렀다. 그리피스는 그에 앞서 개발된 많은 기법들을 합치고 늘려서, 영화를 단순한 속임수(trick)에서 예술의 영역으로 끌어올렸으며, 그의 뛰어난 영화 <나라, 태어나다(The Birth of a Nation)>가 만들어진 해인 1915년에 이미 고전적 자르기는 매우 잘 다듬어진 편집유형이 되어 있었다. 이 때문에 그는 '영화의 아버지'라고 불리게 되었다.

그리피스에 앞선 영화들은 보통 멈춘 먼 샷으로 찍었다. 연극무대에서 무대 가까운 곳에 앉아있는 관객의 자리와 비슷한 것이다. 그러나 자리의 안과 밖으로 샷을 나누게 되자, 관객은 결과적으로 한꺼번에 두 쪽의 자리에 있게 된다. 게다가, 영화시간은 문자 그대로 사건의 지속시간에 달려있지 않기 때문에, 이때의 영화감독들은 좀더 주관적인 시간을 끌어들였다. 시간은 바로 실제 일어난 일에 따르지 않고, 샷과 샷 사이에 들어있는 지나간 시간에 의해 결정되는 것이다.

그리피스는 생각들(ideas) 사이를 잇는다는 편집의 기본원리를 찾아내어, 여러 가지 방법으로 넓혀나갔다. 이 고전적 자르기는 단순한 물리적 동기에서가 아니라, 영화를 보는 사람을 극적장면에 끌어들이고, 그 순간의 감정을 끌어올리기 위해 생각해낸 기법이다.

그는 어떤 장면에서 가까운 샷을 잡아, 그때로서는 생각할 수 없었던 극적효과를 얻는데 성공했다. 이 가까운 샷(closeup shot) 기법은 이미 써온 것이지만, 그리피스는 이 기법을 단순히 장면을 잇기 위해 쓴 것이 아니라, 연기자의 마음의 느낌을 나타내기 위해 이를 쓴 첫 번째 영화감독이 되었다.

영화를 보는 사람은 이제 연기자 얼굴의 매우 작은 부분까지도 볼 수 있게 되었다. 감독은 연기자에게 팔을 휘두르거나 머리를 쥐어뜯도록 하지 않아도 되었다. 눈썹을 조금만 찡그려도 미묘한 마음의 느낌을 전달할 수 있게 된 것이다. 그리피스 감독은 행위를 한 묶음의 샷들로 나누어, 미세한 부분의 느낌뿐 아니라, 보는 사람의 반응을 조종할 수 있는 감각까지 얻게 되었다. 깊이 생각해서 늘어놓은 먼, 가운데, 가까운 샷들로 그는 이 부분은 빼고, 저 부분은 강조하며, 마음대로 합치고, 잇고, 대조시키고, 나란히 놓으면서, 한 장면 안에서 보는 사람의 눈길을 쉴 새 없이 돌아다니게 했다.

할 수 있는 범위는 엄청나게 넓어졌다. 현실적인 시간과 자리의 이어짐은 바탕에서 바뀌

었다. 이어진 샷들에서 내보이는 생각의 이어짐은 현실에서 실제로 이어지는 것을 대신해서 들어섰다. 가장 고전적인 자르기는 현실의 시간과 자리로 나뉘는 샷이 아닌, 마음으로 이어지는 몇 개의 샷들을 만들어낸다. 예컨대, 방안에 4사람이 앉아있다고 할 때, 감독은 이야기가 시작됨에 따라, 이야기하는 한 사람으로부터 이어서, 이야기하는 다른 사람에게로 자르기 할 수 있을 것이다. 그 다음에는 나머지 두 사람 가운데 한 사람의 반응샷이 되고, 다시 이야기하는 본래의 그 두 사람을 두 사람 샷으로 잡고, 마지막으로 네 번째 사람의 가까운 샷으로 자르기 할 수 있을 것이다. 이 샷들이 이어져서 만드는 이야기단위는 연기자가 느끼게 되는 어떤 마음상태의 원인과 결과의 관계를 나타내준다. 다시 말해서 샷을 나누는 것은, 실제로 필요한 것보다는 극적인 이야기줄거리를 드러내기 위해서이다.

하나의 샷으로 단순히 기능적으로 장면을 찍을 수도 있을 것이다. 이렇게 장면을 찍는 것을 주된 샷(master shot) 또는 이야기단위 샷(sequence shot)이라고 하며, 고전적 자르기는 이보다 좀 더 미묘한 느낌을 드러내고, 장면에 좀 더 강제로 간섭한다. 이것은 자리의 통일성을 흩뜨리며, 그 자리의 구성요소들을 파헤치고, 미세한 부분의 그림단위에 우리의 주의를 끌어들인다. 행위란 순전히 있는 그대로의 어떤 것이라기보다는, 오히려 마음의 상태를 나타내는 것이다.

미국에서는 연주소 체계(studio system)의 황금기인 1930~40년대에 영화감독들은 흔히 주된 샷을 자주 썼는데, 이것은 자르기하지 않고 먼 샷으로 전체장면을 잡는 것이다. 이 샷에는 모든 극적요소들이 다 들어가며, 따라서 그 장면의 바탕 또는 주된(master) 샷으로 기능한다. 다음, 장면 안에서의 행위는 주인공을 가운데 샷 또는 가까운 샷으로 잡으면서 여러 번 되풀이한다. 연기를 다 찍고 나서 모든 필름을 한 군데 모았을 때, 편집자가 필름들을 이어서 이야기를 구성하는 데에는 골라잡을 소재의 폭이 넓다. 흔히 어떤 샷들의 그림단위가 알맞은지를 놓고 의견이 나뉘기도 한다.

일반적으로 연주소시대의 감독들은 처음 컷, 곧 감독의 소재에 대한 풀이를 잘 나타내주는 샷들의 이야기단위를 고른다. 이런 체제아래에서 연주소는 마지막 컷을 고를 수 있는 권한을 갖는다. 많은 감독들이 주된 샷 기법을 매우 싫어했는데, 그 이유는 제작자들이 내용을 전혀 엉뚱한 줄거리로 만들 수 있었기 때문이었다. 그러나 주된 샷은 많은 감독들이 지금도 여전히 쓰고 있다. 이 주된 샷 없이는 편집자들이 자주 알맞은 샷, 곧 자연스럽게 다음으로 이어지는 샷을 찾지 못한다고 불평하기 때문이다. 복잡한 전투장면에서 대부분의 감독들은 전체를 잡은 샷(cover shot)을 많이 쓰는데, 왜냐하면, 다른 샷을 찾을 수 없을 때, 이

전체샷이 한 이야기단위를 다시 확인시켜줄 수 있기 때문이다. 자신이 만든 영화 <나라, 태어나다>에서 그리피스는 많은 전투장면을 찍는 데에 여러 대의 카메라를 썼으며, 이 기법은 또한 구로사와 아키라 감독의 <7사람의 사무라이>에서도 쓰였다.

그리피스와 다른 고전적 영화감독들은 그들이 자르기를 '보이지 않게(invisible)' 했다고 생각하거나, 또는 그 자르기에 주의를 모으지 않는 여러 가지 편집기법들을 개발했는데, 이 기법들 가운데 하나는 '눈길 맞추기(eyeline match)'이다. 우리는 사람A가 화면 밖 왼쪽을 보는 것을 본다. 그의 눈길로부터 사람B의 샷으로 자르기한다. 우리는 B가 왼쪽에 있다고 생각한다. 곧, 원인과 결과의 관계이다.

고전적 자르기의 또 다른 관습은 움직임 맞추기(matching action)이다. 사람A가 앉아 있다가 막 일어나려 한다. 그가 일어나는 움직임과, 일어나서 나가버릴 것이라고 생각되는 A의 다른 샷으로 자르기한다. A의 움직임이 진행 중이기 때문에 잘 알아차릴 수 없게 부드럽게 이어서 자르기가 눈에 보이지 않게 되고, 움직임은 자연스러워 보인다는 생각이다. 이어지는 움직임이 그 자르기를 가려준다.

연주소 때에는 전혀 신성할 것이 없었지만, 영화감독들은 이른바 180^0 법칙이라는 것을 지키고 있다. 하지만, 존 포드 감독은 이 180^0 법칙을 어기기를 좋아했다. 그는 거의 모든 규칙을 어기기를 좋아했다. 이 관습에는 편집은 물론이고 무대배치도 들어가는데, 이 관습의 목적은 연기하고 있는 자리를 안정시켜서, 보는 사람이 헷갈리거나 극을 잘못 보게 되는 것을 막는 것이다. 눈에 보이지 않는 '움직임의 축(axis of action)' 줄을 장면의 한복판에 긋고, 새의 눈각도(bird's eye angle)에서 볼 수 있다. 사람A는 왼쪽에 있고, 사람B는 오른쪽에 있다. 만약 감독이 두 사람 샷(two shot)을 잡고자 한다면, 그는 카메라1을 쓸 것이다. 그 다음에 만약 A의 가까운 샷을 카메라2로 잡는다면, 카메라는 같은 뒷그림을 잡기 위해, 그리고 보는 사람이 샷의 이어지는 느낌을 갖게 하기 위해서는 180^0 줄의 같은 쪽에 있어야 한다. 마찬가지로, 카메라3으로 잡은 사람B의 가까운 샷은 움직임 축의 같은 쪽에서 찍어야 할 것이다.

이야기를 나누는 장면에서 엇갈리게(reverse angle) 잡은 샷을 차례로 잡는 경우에, 감독은 샷마다 연기자의 자리를 붙박이로 하는 데에 신경을 쓴다. 만약 첫 번째 샷에서 사람A가 왼쪽에 있고, 사람B가 오른쪽에 있다면, B의 어깨너머에서 잡은 샷에서도 그들의 자리가 그대로여야 한다. 보통 엇갈리게 잡는 샷(cross shot)은 말 그대로 180^0 반대쪽에서 찍는 것은 아니지만, 그냥 그렇다고 보아준다. 감독이 일부러 헷갈리게 하려고 그러는 것이 아니라

면, 오늘날에도 움직임의 축줄 뒤에 카메라를 두는 법은 거의 없다.

싸우는 장면이나 어지러운 전투장면의 경우, 감독들은 자주 보는 사람들이 두려움을 느끼고, 갈피를 못 잡고 불안해하기를 바란다. 이것을 180⁰ 법칙을 어김으로써 할 수 있다.

그리피스 감독은 또한 쫓는 관습을 완성했으며, 이런 관습은 오늘날에도 많이 볼 수 있다. 그의 많은 영화는 쫓아가서, 마지막으로 구해내는 장면으로 끝난다. 이 같은 이야기단위의 대부분은 나란히 놓아서 잇는 편집(parallel editing) 곧, 각기 다른 곳에서 일어나는 행위를 한 장면 속의 샷들로 잇는 특징을 갖고 있다. 두 개의, 또는 서너 개의 장면사이를 왔다갔다 하는, 엇갈리게 하는 편집(cross cutting)으로 그리피스는 이것들이 같은 시간에 일어난 사건이라는 뜻을 나타냈다. 예를 들어, <나라, 태어나다>의 거의 끝부분에서, 그리피스는 네 개의 집단 사이를 엇갈리게 편집해서 보여준다. 이처럼 나뉜 장면들에서 샷들을 나란히 늘어놓으면서, 그는 이야기단위가 극의 꼭대기로 치달을수록 샷의 시간길이를 약 5초 정도로 짧게 함으로써, 긴장감을 높인다. 이야기단위 자체는 영화에서 20분을 차지하고 있지만, 엇갈리게 하는 편집이 영화를 보는 사람의 마음에 미치는 효과는 속도감과 긴장감을 훌륭하게 불러일으킨다.

보통 한 장면에서 쓰이는 자르기의 수가 많을수록, 속도감도 늘어난다고 할 수 있다. 이야기단위가 진행되는 동안 단조로움을 피하기 위해 그리피스는 카메라자리를 여러 번 바꾸었는데, 아주 먼(extreme long), 먼(long), 가운데(medium), 가까운(close) 샷으로 샷 바꾸기, 여러 가지 각도(angle), 빛의 대비(contrast), 카메라선로(track)를 쓴 카메라 움직임까지 시도했다. 한 이야기단위가 이어지는 성질이 논리적으로 문제가 없다면, 자리를 나누는 것도 별 어려움 없이 처리된다. 시간의 처리는 자리의 처리보다 매우 주관적이기 때문에, 영화에서 시간의 문제는 풀기가 어렵다. 영화는 몇 년이란 시간을 단 두 시간으로 줄일 수 있다. 영화는 또한 별것 아닌 단 1초를 몇 분 동안 늘일 수도 있다. 대부분의 영화는 시간을 줄인다.

영화 속의 시간과 현실시간의 길이가 같은 경우는 손으로 꼽을 수 있을 정도로 적으며, 대표적인 예가 아네스 바르다(Agnes Varda) 감독의 <다섯 시에서 일곱 시까지의 클레오(Cleo from Five to Seven)>, 프레드 진네만(Fred Zinnemann) 감독의 <하이 눈(High Noon)>이다. 이 같은 영화에서조차 해설적인 첫 이야기단위로 시간을 줄인 다음, 꼭대기(climax) 장면에서 시간을 늘리는 속임수를 쓴다. 사실, 시간은 늘 이 같은 감금 속에 있다. 곧 보는 사람이 영화에 끌려들어가는 만큼 영화가 말하는 바로 그것이 시간이 되는 것이다. 그래서 문제는 영화가 얼마만큼 보는 사람을 영화로 끌어들이느냐에 달려있다.

가장 기계적인 차원에서 영화의 시간은 필름조각이 담고 있는 샷들의 물리적 길이에 따른다. 영화의 시간길이는 일반적으로 어떤 영화가 고른 소재의 영상물이 얼마나 복잡하느냐에 따라 달라진다. 보통 먼 샷에는 가까운 샷에 비해 많은 양의 눈에 보이는 정보가 담기며, 따라서 화면에 비치는 시간도 더 길어진다.

이른 때의 영화이론가인 레이몬드 스포티스우드(Raymond Spottiswoode)는 자르기는 반드시 '내용곡선(content curve)', 곧, 한 샷 안에서 보는 사람에게 전달되는 정보의 가장 많은 양을 알 수 있는 꼭대기(climax)를 만들어내도록 해야 한다고 주장했다. 이 내용곡선의 꼭대기를 지난 뒤의 자르기는 지루하고 시간을 끄는 느낌을 준다. 꼭대기에 앞선 자르기는 보는 사람에게 연기자의 움직임과 함께할 수 있는 시간을 주지 않는다.

화면배치가 복잡한 영상은 단순한 영상보다 보는 사람을 사로잡는 데에, 시간이 훨씬 더 오래 걸린다. 일단 영화의 이미지가 굳어지면 같은 이야기단위 동안 같은 영상으로 되돌아갈 경우, 그것은 매우 짧게 처리되는데, 왜냐하면 이미 그것이 보는 사람에게 효과적으로 전달되었기 때문이다.

편집에서 시간은 대부분 느낌으로 세심하게 처리되며, 어떤 기계적인 규칙에 따르는 것은 아니다. 대부분의 뛰어난 영화감독들은 직접 편집하거나, 적어도 편집자들과 가깝게 서로 도우며 일했다. 그만큼 편집은 영화예술의 성공에 결정적 요인으로 영향을 미쳤다.

그리피스 감독은 재능이 뛰어난 편으로, 영상의 율동감이나 속도(pace)를 잘 조절하여 영화의 시간을 매우 설득력 있게 만들었다. 아주 뛰어나게 편집된 장면들은 영화의 분위기뿐 아니라, 고른 소재 또한 충분히 생각한다. 예를 들어, 그는 사랑의 장면(love scene)을 서정적인 먼 샷으로 처리했으며, 상대적으로 다른 샷들은 거의 쓰지 않았다. 반면에, 쫓는 장면, 전투장면은 짧고 서로 끼어드는 샷들로 구성했다. 거꾸로, 사랑의 장면에서는 현실의 시간을 줄인 반면, 빠른 자르기들로 구성된 이야기단위에서는 오히려 현실의 시간보다 더 늘리는 기법을 썼다.

영화에서 율동(rhythm)에 대한 굳어진 규칙은 없다. 어떤 편집자는 음악의 율동에 따라 자르기한다. 예를 들면, 군인들의 행진은 군악의 박자에 따라 편집될 수 있으며, 이는 킹 비더(King Vidor) 감독의 <대행진(The Big Parade)>에 나오는 몇몇 행진하는 장면에서 볼 수 있다. 이 기법은 록뮤직 또는 수학적이거나 구조적인 공식에 맞추어 자르기하는 미국의 전위영화 감독들에게서도 흔히 볼 수 있다. 어떤 경우, 감독들은 영화의 내용곡선이 꼭대기를 이루기에 앞서 자르기하는데, 이는 특히 매우 긴장감 넘치는 장면에서 많이 볼 수 있다.

알프레드 히치콕(Alfred Hitchcock) 감독은 많은 영화에서, 하나하나의 샷이 뜻하는 모든 것을 보는 사람이 충분히 알아볼 수 있는 시간을 주지 않음으로써 애를 태우게 한다.

반면에, 미켈란젤로 안토니오니(Michelangello Antonioni) 감독은 내용곡선이 꼭대기를 지난 한참 뒤에 자르기한다. 예를 들어, <밤(La Notte)>에서 극의 율동감은 지루하고 단조롭다. 여기서 안토니오니 감독은 나오는 사람의 이런 성격과 나란히 해서, 보는 사람에게도 피로감을 주려고 했다. 안토니오니 감독이 즐겨 쓰는 사람의 성격은, 일반적으로 모든 면에서 작고, 초라하고 피로한 사람들이다.

1916년의 뛰어난 영화, <참을 수 없음(Intolerance)>에서 그리피스는 가장 급진적인 편집실험을 했다. 이 영화는 주제의 몽타주(thematic montage)를 시도한 첫 번째 극영화였다. 이영화와 이 영화에서의 기법 모두 1920년대의 영화감독들, 특히 소련 감독들에게 크게 영향을 미쳤다. 이 주제의 몽타주는 현실의 시간과 자리의 이어짐을 무시하고 생각들 사이를 잇는 것을 강조한다. 이 영화 <참을 수 없음>은 사람의 사람에 대한 사람답지 않음이라는 주제로 통일되어있다. 그리피스는 한 가지 이야기를 하는 대신에, 이를 네 개의 이야기로 대조하고 끼워넣었다. 그 처음은 고대 바빌론에서 일어나는 이야기이고, 두 번째는 예수의 십자가 처형, 세 번째는 16세기 프랑스의 위그노 대학살, 마지막으로 1916년에 미국을 뒷그림으로 일어나는 사건이다. 이 이야기들은 각각 따로 떨어져서 일어난 것이 아니라, 나란히 이어지는 양식, 곧 한 시대의 장면을 다른 시대의 장면과 대조하고, 끼워넣는 기법을 썼다. 영화의 마지막 부분에서, 그리피스는 처음과 마지막 이야기 가운데 머리카락 하나 차이로 쫓고 쫓기는 장면, 세 번째의 끔찍하고 야만스럽게 사람을 죽이는 장면, 그리고 예수의 느리고 비극적인 십자가 처형장면을 특색 있게 처리하고 있다. 마지막 이야기단위는 수백 개의 샷들로 구성되는데, 수천 년의 시간 또는 수만 Km의 거리가 떨어진 영상들을 나란히 잇고 있다. 이 모든 시간과 곳의 영상들이 '마음이 좁은, 참을 수 없음'이라는 주제로 모아지고 있는 것이다. 이런 이어짐은 더 이상 현실의 어떤 것도, 마음의 상태도 아닌 어떤 생각, 곧, 주제에 의한 것이다.

영화 <참을 수 없음>은 상업적으로 성공하지는 못했지만, 영향력은 엄청났다. 소련의 영화감독들은 그리피스의 영화에 끌렸으며, 따라서 이 영화에 그들의 몽타주이론의 바탕을 두었다. 그밖에도 세계의 수많은 영화감독들이 시간의 주관적 처리방법에 관한 그리피스의 실험에서 많은 혜택을 입었다. 예를 들어, 영화 <전당포(The Pawnbroker)>에서 시드니 루멧(Sidney Lumet) 감독은 시간의 순서에 따라 잇기보다는 주제에 따라 샷들을 나란히 늘어놓

는 편집기술을 실험했다. 그는 어떤 샷은 겨우 몇 분의 1초밖에 나타나지 않는 일종의 잠재 의식(subliminal) 기법을 썼다. 극의 주인공은 25년 전에 나치의 강제수용소에서 살아남은 중년의 유태인이다. 사랑하는 모든 이들은 거기서 죽었다. 그는 이같은 지난날의 경험에 대한 기억을 억누르려고 애쓰지만, 이것들은 끊임없이 의식으로 솟아나와 그를 지배하려 든다. 루멧 감독은 이런 마음의 과정을 현재의 사건들 가운데서, 기억에 대한 샷들에는 몇 개의 그림단위들(frames)만을 대조적으로 끼워넣음으로써 이를 나타냈다.

현실의 시간들은 지난날 주인공의 비슷한 경험에 대한 기억을 불러일으킨다. 지난날이 현재와 나란히 이어져서 진행되는 동안, 몇 순간의 지난날의 샷들은 길게 회상장면으로 이어지며, 다시 현실은 지난날의 기억처럼 끼워넣어지기도 한다. 그러나 이같은 정통적이 아닌 편집기법은 1960년대에 이르러서야 비로소 널리 퍼지기 시작했다. 그리피스 감독은 극이 꼭대기에 이르기에 앞서 자르기하는 경우는 드물었으며, 그를 따르는 영화감독들 대부분은 그의 이런 편집방식을 이어받았다.

영화감독은 지난날의 샷뿐 아니라 앞날의 샷으로도 현재를 끊을 수 있다. 데니스 호퍼(Dennis Hopper) 감독의 영화 <동성애 남자(Easy Rider)>의 경우, 주인공 피터 폰다(Peter Fonda)는 자신의 죽음에 대한 예언적 광경을 본다. 시드니 폴락(Sydney Pollack) 감독의 <고독한 청춘(They Shoot Horses. Don't They?)>에서는 법정장면이 극 전반에 걸쳐 짧은 앞날의 예상장면(flash-forwards)으로 끼어든다. 이 앞날의 예상장면은 앞날의 예정된 사실을 미리 알려준다. 이 예상장면(flash-forwards) 기법은 알랭 레네(Alain Resnais) 감독의 <전쟁은 끝났다(La Guerre Est Finie)>나 조셉 로시(Joseph Losey) 감독의 <중매인(The Go-Between)>에서도 쓰인다.

그리피스 감독은 또한 환상적인 끼워넣기를 씀으로써 시간과 자리를 다시 구성한다. 자신의 영화 <참을 수 없음>에서 믿음 없는 남자친구를 죽이려는 순간, 젊은 여성은 자신이 경찰에 붙잡히는 장면을 상상하게 된다. 지난날의 회상장면(flash-back), 앞날의 예상 장면(flash forwards), 메우는 장면(cutaway) 등은 영화감독들에게 시간순서보다는 그들의 생각을 주제에 따라 개발해낼 수 있게 해주었고, 그들에게 시간의 주관적인 본질을 자유롭게 찾을 수 있게 해주었다. 영화에서 바로 이같이 시간을 마음대로 바꿀 수 있게 함으로써, 삶의 덧없음이란 주제를 영화매체의 이상적인 소재로 삼을 수 있게 되었다.

윌리엄 포크너(William Faulkner), 마르셀 프루스트(Marcel Proust)와 그 밖의 다른 소설가들처럼 영화감독들은 기계적으로 정해진 시간의 굴레를 벗기는 일을 해나갔다.

시간을 다시 구성하는 데 가장 복잡한 경우 가운데 하나는 스탠리 도넨(Stanley Donen) 감독의 <길 위의 두 사람(Two for the Road)>에서 찾을 수 있다. 이 이야기는 사랑의 발전과, 그 관계가 점차로 깨어지는 과정을 다루고 있다. 이것은 한 무리의 뒤섞인 회상장면들로 진행된다. 곧 회상장면은 시간적으로 이어진 이야기단위 속에 있는 것도 아니며, 다른 어떤 장면 속에서 완성되는 것도 아니다. 그것은 포크너의 소설 속에서와 같이 뒤범벅된 채 조각나 있는 것이다. 소재들을 복잡하게 처리하기 위해 대부분의 회상장면들은 두 사람이 지난 날 같이 돌아다니던 여행길 위에서 일어난다. 영화의 시간띠를 A. B. C. D로 나타내어 현재를 E, 제일 오래된 지난날을 A로 나타내보자. 보는 사람은 각각의 시간띠를 주인공의 머리 유형, 교통수단의 방법, 여행 때마다의 특수한 분위기 등등 여러 가지 이어지는 단서에 따라 천천히 깨닫게 된다.

처음의 조잡했던 편집기술을 그리피스 감독은 범위가 넓고, 또한 종류가 많은 여러 가지 기능- 곳의 바뀜, 시간차이, 샷바꿈, 사람의 마음이나 몸의 특징 강조하기, 전체모습, 상징적 끼워넣기, 영상을 나란히 잇기와 대조, 합치기, 시점 옮기기, 동기의 되풀이 등-의 편집기법들로 발전시켰다. 그의 편집방법은 또한 매우 경제적이었다. 서로 관련이 깊은 샷들은 실제 완성된 작품 속의 시간과 자리와 상관없이 연기를 찍는 일정표에 따라 따로 묶었다. 특히 배우들의 출연료가 매우 높을 때 감독들은 영화의 이어짐과 관련 없이 짧은 기간 동안 배우들이 나오는 모든 장면들을 몰아서 찍을 수 있었다. 반면에 매우 먼(extreme long) 샷이나 조연배우들, 사물의 가까운 샷 등 돈이 덜 드는 부분은 보다 편리한 시간에 찍을 수 있었다. 그런 다음, 샷들은 편집자의 손안에서 알맞은 이야기단위로 배열될 수 있었다.

〈나라의 탄생(The Birth of a Nation)〉(미국, 1915) 감독; 데이빗 그리피스

_자료출처: 〈영화의 이해(루이스 자네티, 2002)

(4) 소비에트 몽타주와 형식주의 전통

　그리피스 감독은 노련한 예술가였다. 그는 가장 효과적인 방법으로 생각과 느낌을 전달하는 데 관심을 갖고 있었다. 1920년대 러시아 영화감독들은 그리피스의 샷을 잇는 원리를 더욱 키웠고, 이른바 그들이 몽타주(프랑스 말의 monter, 곧, 조립하다 assemble에서 유래)라고 부르는 주제에 따르는 편집을 위한 이론을 내세웠다.

　푸도프킨은 자신이 구성의 편집(constructive editing)이라 부른 것에 관한 중요한 첫 번째 논문을 썼다. 푸도프킨 주장의 대부분이 그리피스 감독의 편집방식에 대한 해설이었으나, 그는 자신이 아낌없이 찬양한 미국감독과는 몇 가지 점에서 의견을 달리했다. 그는 그리피스 감독이 가까운 샷을 너무 제한되게 썼다고 주장한다. 그리피스의 가까운 샷은 뜻을 가장 크게 전달하는 먼 샷을 뚜렷하게 알아볼 수 있게 하는 정도의 단순한 역할로 썼다. 그러나 가까운 샷은 사실 하나의 막음이며, 그 자체로서는 아무런 뜻도 없다. 그는 또한 하나하나의 샷은 새로운 생각을 담아야 한다고 주장한다. 그리고 이 샷들을 나란히 놓음으로서만 새로운 뜻이 만들어진다. 이때 그 뜻이란 나란히 놓음(juxtaposition)에 있는 것이지, 샷 하나하나에 들어있는 것은 아니다.

　소련의 영화감독들은 파블로프의 심리학이론에 큰 영향을 받았으며, 생각을 잇는 실험을 바탕으로 하여, 푸도프킨의 스승인 레프 쿨레쇼프(Lev Kuleshov)의 편집실험이 이루어졌다. 쿨레쇼프는 세부표현의 조각들을 이어서 통일된 행동을 만들어냄으로써 영화에서의 생각이 생겨난다고 믿었다. 이 세부표현들은 현실에서는 전혀 관계없는 것들일 수 있다. 예를 들어, 그는 모스크바의 붉은 광장 샷을 미국의 백악관 샷, 계단을 올라가는 두 남자의 가까운 샷, 그리고 악수하는 두 손의 가까운 샷과 잇는다. 이것들을 이어지는 장면으로 보여주면, 그 이어진 샷들은 두 남자가 같은 시간에, 같은 자리에 있음을 말해준다.

　쿨레쇼프는 영화에서 직업배우가 아닌 일반사람들을 배우로 쓰기 위한 바탕을 만들어주는 또 하나의 유명한 실험을 했다. 그와 그의 동료들은 전통적인 연기기법이 영화에서는 별로 필요하지 않다고 믿었다. 첫째로 그는 배우의 표정 없는 얼굴을 가까운 샷으로 잡는다. 이것을 수프그릇의 가까운 샷과 나란히 잇는다. 다음으로 배우얼굴의 가까운 샷을 여자의 시체가 담긴 관의 샷과 잇는다. 다음에 배우얼굴의 가까운 샷을 요람에 있는 아기의 샷과 잇는다. 이 같은 샷의 결합은 보는 사람에게 배고픔과 깊은 슬픔, 아버지로서의 긍지로 뒤엉킨 배우의 표정이 세게 드러난다. 이것이 푸도프킨의 관점이다. 이것들 하나하나의 경우, 뜻은 하나가 아닌 각각 다른 두 개의 샷을 나란히 이음에 따라 전달된 것이다.

쿨레쇼프의 실험은 또한 왜 배우가 숙련된 연기자일 필요가 없는가를 설명하는 데 한 몫을 한다. 대부분의 경우, 배우는 다른 대상물과 나란히 이어진 샷의 결합에 따라 구체적으로 드러난다. 이 같은 뜻에서 감독이나 편집자가 대상물을 알맞게 이을 때만, 보는 사람은 그에 맞는 마음의 상태를 느끼게 되는 것이다.

쿨레쇼프와 푸도프킨의 경우, 하나의 이야기단위는 필름으로 바뀌는 것이 아니라, 구성되는 것이었다. 그리피스보다 훨씬 더 많은 가까운 샷을 쓰는 푸도프킨은 하나로 모이는 효과를 위해 모두 나란히 이어진 수많은 나뉜 샷들에서 한 장면을 만들어낸다. 장면이라는 환경이 영상의 원천이다. 먼 샷은 드물다. 반면에 대상물에 대해 퍼부어지는 가까운 샷 세례에서 영화를 보는 사람은 뜻을 이어주는 꼭 필요한 결합을 얻게 된다. 이 같은 나란히 잇는 편집 기법은 느낌, 마음의 상태와 추상적인 생각까지도 만들어낼 수 있다.

푸도프킨과 같은 시대의 다른 소비에트 영화이론가들은 이 뒤 몇 가지에서 생각을 달리하게 된다. 현실의 시간과 자리의 이어짐을 완전히 다시 구성하기 때문에, 이 같은 기법이 실제의 장면을 보고 느끼는 마음(scene's sense)을 손상시킨다고 비평가들은 불만을 터뜨렸다. 그러나 푸도프킨과 소비에트 형식주의자들은 먼 샷을 쓰는 사실주의 기법은 너무 현실세계에 가깝기 때문에 그것은 영화적이라기보다는 오히려 연극적이라고 비난했다. 영화예술가는 본질을 잡아내야 하는 것이지, 서로 관계없는 것들로 가득 찬 현실세계의 단순한 겉모습만 보여주어서는 안 된다는 것이다. 영화예술가는 오직 상징과, 질감과, 대상물의 가까운 샷을 나란히 놓아, 현실의 삶 속에 차별 없이 뒤범벅되어 있는 것을 잘 드러나게 전달함으로써만 사물의 본질을 잡아낼 수 있다는 것이다.

어떤 비평가들은 푸도프킨의 편집기법은 보는 사람을 너무 타이르고 가르치며, 더 이상 고를 수 없게 한다고 믿고 있다. 보는 사람은 거저 멍하니 앉아서 화면에 보이는, 생각들을 이은 어쩔 수 없는 샷의 모음들을 받아들여야만 하는데, 여기에 바로 정치적 계산이 들어 있다는 것이며, 그것은 또한 소련정부가 영화를 선전도구로 써온 것과도 관계가 있다. 선전영화는 그것이 아무리 예술적인 것이라 할지라도, 일반적으로 자유롭고 균형 잡힌 가치판단을 하고 있지 않다.

많은 소비에트 형식주의자들처럼 에이젠슈테인 감독은 창조행위의 여러 가지 형식에 두루 쓰일 수 있는 일반원리를 찾는 데에 관심을 갖고 있었다. 그는 이같은 예술원리들이 모든 사람들 행위의 바탕이 되는 본성-마지막으로는 우주 그 자체의 본성-과 유기적으로 이어져 있다고 믿었다. 옛 그리스 철학자 헤라클레이토스처럼 에이젠슈테인은 있는 것의 본질은

끊임없이 바뀌는 것이라고 믿었다.

그는 자연이 끝없이 바뀌는 것은 변증법적 갈등의 결과이며, 정과 반의 합일이라고 믿었다. 자연에서 머물러 있거나 통일된 것으로 보이는 것은 다만 잠시 동안이다. 모든 현상이란 바뀌는 것(becoming)의 여러 가지 상태일 뿐이기 때문이다. 오직 힘만이 영원한 것이며, 그 힘은 언제나 다른 형식으로 바뀌어가는 상태로 있는 것이다. 모든 거부하는 것(opposite)은 시간 속에서 자체를 부숴버리는 씨앗을 안고 있으며, 이런 성질들의 부딪침이 운동과 바뀌는 것의 어머니라고 에이젠슈테인은 믿었다.

모든 예술가들의 임무는 이 거부하는 것들이 힘차게 움직이는 부딪침을 잡아내서, 변증법적인 갈등을 예술의 주된 소재뿐 아니라 예술의 기교와 형식 안으로 함께 끌어들이는 것이다. 예술가의 임무는 보는 사람으로 하여금 대우주가 영원히 바뀌는 것을 느끼게 하는 것이다. 그에 따르면, 부딪침(갈등)은 모든 예술에서 보통으로 일어나는 일이며, 따라서 모든 예술은 운동(바뀜)을 갈망한다. 적어도 드러내지 않고 속으로 영화는 그림의 눈에 보이는 갈등, 무용의 힘찬 부딪침, 음악에서 소리의 부딪침, 말에서 말의 부딪침, 소설과 연극에서 사람과 행위의 부딪침을 끌어들이는 가장 범위가 넓은 예술이기도 하다.

그는 영화에서 편집기법을 특별히 강조했다. 쿨레쇼프와 푸도프킨과 마찬가지로, 몽타주가 영화예술의 바탕이라고 믿었다. 그는 장면 안의 하나하나의 샷은 완전하지 못하며, 스스로 완전하기보다는 서로 도와주는 것이라는 데에 그들과 생각이 같았다. 그러나 그는 유기적인 관계가 없이, 기계적으로 이어진 샷들의 개념을 비판했다. 그는 편집이 변증법적이어야만 한다고 생각했다. 곧, 정과 반인 두 개의 샷들의 부딪침이 온전히 합으로서의 새로운 뜻을 만들어낸다고 믿었다. 따라서 영화의 말로 샷A와 샷B 사이의 부딪침은 AB(쿨레쇼프와 푸도프킨)가 아니라, 질적으로 새로운 인자C(에이젠슈테인)인 것이다.

샷이 다음 샷으로 이어지는 것은 푸도프킨의 말과 같이, 물처럼 흐르는 것이 아니라, 날카롭게 부딪치며, 때로는 거칠게 이어지는 것이다. 그에게 편집이란 부드럽게 잇는 것이 아니라, 거친 부딪침이다. 부드럽게 이어지는 것은 기회를 잃는 것이라고 그는 비난했다. 그에게 편집은 거의 신비적인 과정이었다. 그는 편집을 유기세포가 자라는 것에 비유했다. 만일 하나하나의 샷을 자라나는 세포라고 한다면, 영화에서의 자르기는 세포가 두 개로 나뉘는 세포분열과도 같은 것이다. 편집은 한 샷이 '터지는' 그곳, 곧 한 샷의 긴장이 가장 크게 부풀었을 때 하는 것이다. 영화에서 편집의 율동은 내연기관의 폭발과도 같은 것이라고 에이젠슈테인은 주장한다. 그는 영화에서 힘차게 움직이는 율동을 나타내는 대표적인 감독으로서,

그의 영화는 거의 최면술의 효과를 갖는다. 곧 대표적으로 큰 부피, 지속성, 형태, 설계 그리고 센 빛 등을 가진 샷들은 마치 급하게 바위에 부딪치며 흐르는 강물 속에 휘말린 물체가 어쩔 수 없는 운명 속에 발버둥질 치듯이 서로 부딪친다.

푸도프킨과 에이젠슈테인 사이의 차이점은 학구적이냐 아니냐에 있는 것 같다. 그러나 실제 두 사람의 접근방법은 아주 대조적인 결과를 보여주고 있다. 푸도프킨 감독의 영화는 바탕이 아주 고전적인 범주에 들어간다. 그의 영화에서, 샷들은 줄거리에 따라 이끌리는 감정적인 효과에 방향을 맞춰 점점 덧붙여지는 경향이 있다. 한편, 에이젠슈타인 감독의 영화에서는 흔들리는 영상들은 이념적 논쟁에 방향을 맞추고, 공격과 방어를 나타내는 한 무리의 샷들인 것이다. 이야기구조(narrative structure)를 만드는 감독들의 기법도 서로 다르다. 두 사람 모두 마르크시즘의 선전주의자들이기는 하나, 푸도프킨의 영화는 그리피스와 큰 차이가 없는 반면, 에이젠슈테인의 이야기들은 이보다는 좀 느슨한 구조로 되어있으며, 또한 그것들은 대부분 생각을 펴나가는 데 편리한 장치인 기록영화 방식의 이야기들이다.

푸도프킨이 마음의 느낌을 나타내려고 할 때, 현실의 어떤 곳에서 잡은 물체의 영상을 써서 이를 전달했다. 따라서 고통스럽고 힘든 일의 느낌을 나타내는 것은 진흙 속에 빠진 마차바퀴의 가까운 샷, 진흙, 바퀴를 돌리는 손, 일그러진 얼굴, 바퀴를 잡아당기는 팔의 근육 등 한 무리의 상세한 표현으로 전달된다. 반면에 에이젠슈테인은 영화가 기계적으로 이어지는 것에서 온전히 풀려나기를 바란다. 그는 푸도프킨의 이 같은 서로 이어지는 샷들이 너무나 사실주의에 빠져있다고 생각한다. 그는 영화가 시간과 자리의 제약 없이 상징적(figurative) 비유가 자유로운 문학 같이 영화가 부드러워지기를 바랐다. 그는 영화는 현실의 상황과는 상관없이 주제에 따라서 또는 은유적으로 서로 이어지는 이미지를 나타내어야 한다고 주장했다. 심지어 그의 첫 번째 영화인 <파업(Strike)>에서 에이젠슈테인은 황소가 도끼에 찍혀 죽는 영상과 함께, 노동자들이 기관총에 맞아죽는 샷을 끼워넣었다. 그 황소는 영화의 현실 속에서는 있지 않지만, 순전히 은유적으로 끼워넣어진 것이다.

<전함 포템킨(Potemkin)> 가운데 유명한 이야기단위는 돌로 만든 사자상의 하나하나 다른 세 가지 샷들을 잇고 있다. 하나는 잠자고 있는 사자, 다른 하나는 잠에서 깨어나 일어나려는 순간의 사자, 마지막 하나는 발을 뻗어 뛰어오르려는 순간의 사자였다. 에이젠슈테인은 이 이야기단위를 '바로 그 돌들이 울부짖는다.'는 은유를 구체적으로 드러낸 상징으로 보았던 것이다. 이 같은 은유를 나타내는 편집은 편집자의 재능에 달린 것인 만큼, 그것의 주된 문제점은 이런 편집의 뜻이 뚜렷해지든가 또는 헤아릴 수 없이 애매해지든가 한다는

것이다. 에이젠슈테인 감독의 부딪치는 몽타주이론은 아방가르드 영화에서 개발되어왔다. 대부분의 극영화 감독들은 에이젠슈테인의 이론이 지나치게 억지스럽고, 꿰맞춘 것이라는 것을 깨닫고 있다.(루이스 자네티, 2006)

그러나 이 독특한 기법은 막 발전하기 시작했을 때, 무성영화에 소리가 나오면서 싹이 잘리고 말았다. 영화에 소리가 들어가자 샷을 설명할 수 있게 됨에 따라, 쓸모없이 된 몽타주는 죽어버렸다.(에드워드 드미트릭, 1994)

일단 영화들이 말하는 방법을 배우게 되자, 그 영화들은 무성영화 시대에 했었던 것처럼 그렇게 고분고분하지 않게 되었다. 러시아 몽타주는 설명하는 유성영화에는 들어맞지 않게 되었는데, 그 영화에서 행복한 표정의 얼굴과 흐르는 시냇물을 잇는 것은 극의 이어지는 성질을 깨거나 가슴 벅찬 느낌을 깨뜨릴 수도 있었다.(버나드 딕, 1996)

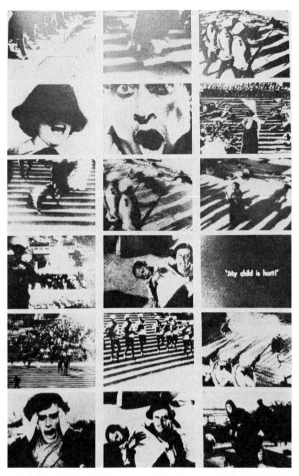

〈전함 포템킨(Potemkin)〉의 오데사 항구의 계단 장면(소련, 1925) 감독; 세르게이 에이젠슈테인
_자료출처: 〈영화에서의 몽타주 이론〉(김용수)

(5) 앙드레 바쟁과 사실주의 전통

앙드레 바쟁(André Bazin)은 비평가이며 이론가였지, 영화감독은 아니었다. 그는 푸도프킨이나 에이젠슈테인과 같은 형식주의자들의 미학에 대해 통렬하게 반대하는 영화미학을 발전시킨 가장 영향력 있는 영화전문지 〈카이에 뒤 시네마(Cahiers du Cinéma)〉의 편집인으로 오랫동안 일하면서, 영화를 사실주의적으로 다룬 가장 영향력 있는 사람이 되었다. 그가 자신의 입장을 완전한 논증의 형태로 내세운 적은 없지만, 그가 끼친 영향력은 엄청난 것이었다.

먼저, 그는 에이젠슈테인을 지난날의 사람으로 만들어 버렸다. 영화의 단 하나의 특성을 샷들을 잇는 것이라고 본 에이젠슈테인과는 달리, 그는 영화의 특성이란 샷 그 자체를 구성

하는 것(composition), 곧 현실세계를 똑바로 되살리는 것이라고 보았다. 그에게 현실세계란 영화예술의 주제이다. 에이젠슈테인은 샷들이란 아직 다듬어지지 않은 재료이기 때문에, 몽타주로 이 '현실의 조각들(fragments of reality)'을 예술의 구조로 만들 필요가 있다고 보았다. 그러나 바쟁은 몽타주가 눈속임이 너무 심하고 현실을 찌그러뜨리며, 영화를 보는 사람들에 대한 감독의 통제를 지나치게 인정한다고 생각했다. 그는 '영화의 본질이 되기에는 너무나 거리가 먼 몽타주는 사실상 영화를 부정하는(negation) 경우가 많다.'고 하면서, 몽타주는 제한되고 자주 찌그러진 현실을 바라보는 것 이상을 내줄 수가 없다고 보았다.

바쟁은 영화에는 두 가지 주요 전통이 있음을 깨달았는데, 그것은 몽타주와 미장센, 또는 자르기의 전통과 반대되는 먼 샷(long shot)의 전통이 바로 그것이다. 그가 받아들였던 것은 미장센의 전통이었다. 연극에서 끌어온 말인 이 미장센은 여러 가지 사물을 뜻하기 때문에 풀이하기가 어렵다. 그것은 연극연출가(metteur-en-scéne)가 연극에 쓰는 유형과 세부표현에 관한 감각과 같이 영화를 무대로 꾸미는 것을 뜻한다. 곧, 그것은 감독이 연기를 무대에 올리고, 화면 안에 배우들의 자리를 잡아주고, 그들에게 그 영화의 시대와 분위기에 맞는 옷을 입히고, 마찬가지로 연기자들에게 그에 맞는 무대장치를 마련해주는 것을 뜻한다. 요컨대 연기와 분장에서 샷의 구도에 이르기까지 영화를 만드는 데에 드는 모든 구성요소들을 하나의 전체로 섞어서 감독이 할 수 있는 한 현실에 가까이 다가가려는 것이다.

미장센의 전통 속에서 일하는 감독들은 먼 샷으로 일정한 장면들을 찍음으로써 높은 수준의 사실성(reality)를 얻는다. 사실 영화에서 어떤 정교한 카메라 움직임은 이 먼 샷의 성과이기도 하다. 오슨 웰즈 감독의 <악의 손길>(1958)의 시작부분에서 보이는 강렬함은 끊어지지 않고 이어지는 트래킹샷에서 나온다. 특히 가운데에서 끊어짐이 없는 먼 샷(long take)은 보는 사람으로 하여금 그림단위들(frames)을 파헤치도록 이끌며, 그것이 되살리는 것을 읽고, 풀이하도록 하는 여지를 남긴다고 보았다.

그는 영화에서 뜻이 어떻게 생겨나는지 알아보기 위해 그림단위와 샷 안에서 요소들의 움직임과 요소들을 늘어놓는 것에 주의를 기울였다. 이러한 관점에서 보면, 나오는 사람들의 움직임과 자리, 카메라자리, 빛비추기, 무대장치 설계, 깊은 초점(deep focus)을 쓰는 것 등 모든 요소들에 세심한 주의를 기울이지 않을 수 없게 된다. 중요한 것은 이 모든 요소들의 특성이 현실의 환영을 힘차게 함으로써, 영화를 '예술'로 구성한다는 것이다.

미장센 개념이 쓰임새 있는 또 다른 이유는 그림단위나, 이어지는 그림단위를 이루는 샷 안에서 요소들의 자리와 움직임, 빛비추기 등을 놓고 우리가 그 방법을 찾아보도록 이끌었

기 때문이다. 카메라를 움직이지 않거나, 편집하지 않고도 예를 들어, 배우가 카메라를 향해 가까이 다가가도록 한다든지 아니면, 상대배우의 얼굴에 그림자를 드리우는 등의 방법으로 뜻이 전달될 수 있기 때문에, 미장센 개념은 뜻이 통하도록 모든 과정을 처리하는 중요한 수단이 되어왔다.

그가 좋아하는 감독 가운데 한 사람인 윌리엄 와일러(William Wyler)는 편집을 가장 적게 하는 대신, 깊은 초점(deep focus)으로 샷의 시간길이를 길게 늘이는 기법을 써서 연기장면을 찍었다. 먼 샷을 효과적으로 쓴 대표적인 예로 그의 영화 <우리 생애 최고의 해(The Best Years of Our Lives)>(1946)를 들 수 있는데, 172분짜리인 이 영화는 샷의 수가 200개를 넘지 않는다. 이에 비해 일반영화들은 평균 한 시간에 300~400개의 샷으로 이루어진다. 와일러 감독은 몇몇 장면들은 단 한 번의 자르기도 하지 않고 찍어서, 같은 샷안에서 연기와 반응을 한 번에 잡아낸다.

바쟁은 이 영화에서 신체장애가 있는 윌마(캐시 오도넬 Cathy O'Donnel)와 호머(해롤드 러셀 Harold Russel)가 결혼식을 올리는 마지막 부분의 처리를 매우 높이 평가했다. 여기에는 중요한 인물들이 모두 나온다. 알과 밀리 스티븐슨(프레데릭 마치 Frederic March 와 미르나 로이 Myrna Loy), 그들의 딸 페기(테레사 라이트 Teresa Wright), 그리고 프레드 데리 (다나 앤드루스 Dana Andrews), 호머의 친한 사람들.

프레드와 페기는 사랑에 빠지지만, 일자리를 찾지 못한 프레드 때문에 두 사람의 결혼이 어려워진다. 호머와 윌마가 혼인서약을 할 때, 프레드는 부모님 곁에 서있는 페기를 향해 눈길을 돌린다. 그 순간 와일러 감독은 모든 사람들을 화면 안에 넣는다. 그 혼인서약은 프레드와 페기에게도 똑같이 해당되는 것처럼 보인다. 그 결과는 합동결혼식을 올리는 듯한 환영을 주는 것이다. 이 장면이 진행되는 동안, 어떤 자리에서 잘랐더라면, 그런 환영은 깨졌을 것이다.

바쟁은 영화가 될 수 있는 대로 많이 현실을 담을 것을 바랐지만, 미장센만으로는 사실성을 만들어낼 수 없다. 그것은 뒷그림과 앞그림을 한꺼번에 초점을 맞출 수 있는 기법인 깊은 초점(deep focus)을 필요로 한다. 따라서 미장센과 깊은 초점은 손을 잡는다. 바쟁에 따르면, 깊은 초점에는 세 가지의 좋은 점이 있다.

■ 깊은 초점은 보는 사람을 그림에 보다 가까이 다가가게 해준다.

■ 깊은 초점은 지적인 면에서 볼 때, 몽타주보다 더 도전적인데, 왜냐하면 몽타주는 보는 사람들을 조종해서 그들로 하여금 감독이 보여주고자 하는 것만을 보도록 함으로써, 그들이 골라잡을 자유를 없앤다. 반면에 깊은 초점은 보는 사람들에게 그림전체를 보여주는데, 거기에서 보는 사람들은 앞그림과 같은 한 부분만을 골라서 볼 수 있는 것이다.

■ 깊은 초점은 애매한 여지를 남겨두는데, 이것은 예술작품에 꼭 필요한 것이다. 반면에 몽타주는 한 장면을 하나의 뜻으로만 줄인다. 예를 들어, 웃고 있는 얼굴 + 졸졸 소리 내며 흐르는 시냇물은 한 가지 뜻만 나타낸다.

바쟁은 특히 제2차 세계대전이 끝난 뒤에 나온 로베르토 로셀리니(Roberto Rossellini) 감독의 영화 <무방비 도시(Open City)>(1945)와 <전화의 저편(Paisan)>(1946), 그리고 비토리오 데시카(Vittorio De Sica) 감독의 영화 <자전거 도둑>(1949) 등과 같은 이태리 신사실주의 영화를 좋아했다. 그는 이런 영화들이 오슨 웰즈 감독이 <시민 케인>에서 깊은 초점기법으로 보여준 것과 똑같이 현실을 존중하는 태도를 보여준다고 생각했다. 신사실주의와 깊은 초점은 같은 목적을 갖고 있다. 곧 현실을 있는 그대로 놔두자는 것이다. 신사실주의에서는 에이젠슈테인식의 몽타주는 쓸 수 없다. 곧, 그냥 있는 현실에 아무 것도 덧붙여서는 안 되는 것이다. 편집은 각본대로 해야 하는데, 각본에 나란히 잇는 기법은 쓰지 않는다.(버나드 딕, 1996)

오늘날 몽타주와 미장센은 더 이상 서로를 밀쳐내는 낱말이 아니며, 이 둘은 영화낱말의 뜻을 나타내는 문법이 되고 있다. 몽타주에서 미장센으로의 바뀜은 영상의 유형을 강조하는 경향으로의 바뀜이라고 볼 수도 있다. 무엇보다 중요한 것은 미장센이 풀이하는 자로서 보는 사람의 역할을 강조함으로써 영화이론에 새로운 방향을 내보였다는 사실이다. 그것은 결국 대중영화를 다시 평가하는 데까지 이르렀고, 더 중요하게는 이제까지 영화와 현실 사이의 관계에만 관심을 쏟던 영화연구가 영화와 관객의 관계에 대한 탐구로 방향을 바꾸기 시작했다는 것이다.(그래엄 터너, 1999)

바쟁은 독단주의에 물들지 않았다. 영화의 사실주의 본질을 강조한 반면, 편집기법을 효과적으로 개발한 영화를 칭찬하는데 인색하지 않았다. 그러나 그는 자신이 쓴 책에서, 몽타주는 영화감독이 영화를 만드는 데에 채택할 수 있는 많은 기교 가운데 하나에 지나지 않는다고 주장했다. 더 나아가 그는 대부분의 편집이 한 장면의 효과를 사실상 깨뜨린다고 믿었

다. 그의 사실주의 미학은, 사진이나 영화는 다른 예술과 달리, 사람이 끼어드는 것을 가장 적게 하고, 자연스럽게 현실세계의 영상을 만들어낸다는 개인적 신념에 바탕을 두고 있었다. 이 같은 기법의 객관성이 영화를 살펴볼 수 있는 현실의 세계와 이어져서, 다른 예술보다 더욱 곧바로 믿을 수 있는 것으로 만든다는 것이다.

소설가나 화가는 말이나 물감 등 다른 어떤 매체를 써서 현실세계를 되살려냄으로써만 현실세계를 드러낸다. 반면, 영화감독에게 영상이란 본질적으로 실제로 있는 것을 객관적으로 그린 것이다. 바쟁은 영화를 뺀 다른 어떤 예술도, 현실의 세계를 되살려내는 데에서 영화만큼 사실 그대로 전체를 드러낼 수 없다고 느꼈다. 어떤 예술도 가장 원론적으로 영화만큼 사실주의적일 수가 없다.

바쟁의 미학에는 기술뿐 아니라 도덕의 면에서도 한쪽으로 치우친 감이 있다. 그는 진리의 개인적이며 근원이 여러 가지인 본질을 강조하는 개인주의 철학에 영향을 받았다. 세상에는 많은 진리가 있다고 믿는 대부분의 개인주의자와 마찬가지로, 바쟁은 영화에서도 현실세계를 그리는 데에는 수많은 방법이 있다고 믿었다.

또한 그는 현실세계의 본질은 그것의 애매함에 있다고 믿었다. 현실세계는 예술가의 감수성에 따라 규정되는 것으로, 심지어 정반대의 방법으로도 똑같이 들어맞게 풀이할 수도 있는 것이다. 이 같은 애매함을 잡아내기 위해서 영화감독은 참을성 있는 관찰자가 현실세계가 나아가는 대로 기꺼이 쫓아가듯이, 겸손하게 자신을 낮추어야만 한다. 바쟁이 가장 찬미하는 로버트 플래허티(Robert Flaherty), 장 르누아르(Jean Renoir), 비토리오 데 시카(Vittorio De Sica) 등과 같은 감독들의 영화는 현실세계의 애매한 것들 앞에서 그들이 느낀 놀라움을 드러내고 있다.

바쟁은 특히 주제에 따른 편집과 같은 형식주의적 기교를 쓰는 조작이 때로 현실세계의 복잡성을 해친다고 믿었다. 그에게 몽타주는 한없이 바뀔 수 있는 현실의 삶에, 어리석고 딱딱한 이데올로기를 덧붙이는데 지나지 않았다. 형식주의자들은 너무 자기중심적이고, 조작하는 경향이 있다고 바쟁은 생각했다. 그들은 복잡한 현실세계를 따르기보다는 현실세계를 자신들만의 교묘한 방식으로 바꾸는 데에 더 관심을 두고 있다는 것이다.

바쟁은 편집을 가장 크게 절제함으로써 현실세계의 애매한 성질을 그대로 보전한 찰리 채플린(Charles Chaplin), 겐지 미조구치, 무르나우(F. W. Murnau) 같은 감독들을 제대로 알아본 첫 이론가였다.

바쟁은 심지어 고전적인 자르기조차도 은연중에 오염되었다고 보았다. 고전적인 자르기

는 통일된 한 장면을 우리의 정신적 과정과 암시적으로 서로 어울리는 많은 가까운 샷들로 나누는 것이다. 그러나 우리는 기법 때문에 그 마음대로 어울려진 성질을 깨닫지 못하고, 다만 샷들로 구성된 그림들을 생각 없이 따라가게 된다.

'우리를 위해서 자르기한다는 편집자는 우리가 실제 삶에서 취할 결정을 우리 대신 내려버린다. 편집자의 분석이 주의를 모으는 방법을 따르기 때문에 우리는 생각 없이 그의 분석을 받아들인다. 그 결과 우리는 특권을 빼앗기는 것이다.'

하고 바쟁은 말했다. 그는 고전적 자르기의 샷들은 반드시 우리가 중요하다고 생각하는 것에 대해서는 결코 되살려내지 않고 영화감독이 중요하다고 생각하는 것을 되살려내기 때문에, 어떤 사건을 감독에게 맞도록 주관적으로 만든다고 생각했다. 한편, 그는 와일러 감독의 금욕적인 자르기 기법에 대해 다음과 같이 말했다.

'그의 완벽한 뚜렷함은 그의 영화를 보는 사람이 스스로 확신을 갖는 데 커다란 도움을 주었고, 보는 사람에게 스스로 살펴보고, 고르고, 의견을 만들 수단을 내주었다.'

<작은 여우들(The Little Foxes)>, <우리 생애 최고의 해(The Best Years of Our Lives)>, 그리고 <상속녀(The Heiress)>와 같은 영화들에서, 바쟁은 와일러 감독이 지금까지 보지 못했던 중립성과 투명성을 이루어냈다고 믿었다. 그는 이 같은 중립성을 예술성이 모자란다고 잘못 생각하는 것은 너무 순진하다면서, 그것은 모든 감독들이 예술성 그 자체를 숨기려고 애쓰기 때문이라고 말했다.

그를 따르는 몇몇 사람들과는 달리, 바쟁은 소박한 사실주의 이론을 감싸지 않았다. 예를 들어, 영화는 모든 예술과 마찬가지로 소재를 고르고, 조직하고, 해설하는, 곧 어느 정도의 조작을 하고 있음을 그는 너무나 잘 알고 있었다. 그는 또한 영화감독의 가치판단이 현실세계를 받아들이는 방법에 반드시 영향을 끼친다는 것도 알고 있었다. 이 같은 조작은 반드시 일어날 뿐 아니라, 대부분의 경우 바람직한 일이다. 그에게 가장 뛰어난 영화란 영화감독 개인의 예술성과 매체의 본성이 미묘하게 균형을 유지하는 것이다. 그는 현실세계의 얼마는 예술성을 위해 희생되어야 하나, 추상적인 성질과 사람에 의한 조작이 가장 적어야 한다고 느꼈다. 소재는 스스로 말하도록 해야 한다.

바쟁의 사실주의는 비록 그 안에 소식의 객관성이 엿보인다 해도, 단순히 그뿐만은 아니다. 그는 현실세계가 영화에서 좀 더 힘차게 드러나야 하며, 감독은 그가 만드는 영화가 보통 사람들과 사건, 그리고 보통의 곳이 아닌, 시처럼 많은 뜻을 지녀야 한다고 믿었다. 따라서 영화는 보통의 삶을 시적으로 나타내는 것으로, 현실 세계를 객관적으로 적는 것만도 아니며, 그것을 추상적으로 상징하는 것만도 아니게 된다. 더 나아가, 영화는 거친 현실을 단순히 펼쳐놓은 것과, 전통적 예술에서와 같이 사람의 힘으로 다시 만들어진 세계들 사이에서 독특한 가운데 자리를 차지하게 되는 것이다.

바쟁은 공공연하게 때로는 은근히 편집기술을 비난하거나, 그 한계성을 가리키는 많은 논문들을 썼다. 만약 한 장면의 본질이 나뉘고, 갈라지거나, 홀로 떨어지는 것 같은 생각에 바탕한다면, 몽타주는 이 같은 생각들을 전달하는 효과적인 기법이 될 수 있을 것이다. 그러나 만약 한 장면의 본질이 두 개 또는 그 이상의 이어진 요소들을 한꺼번에 나타내야 할 경우, 영화감독은 현실적인 시간과 자리의 이어짐을 보호해야만 할 것이다.

감독은 먼 샷, 긴 시간의 샷 찍기, 깊은 초점, 그리고 넓은 화면 등을 씀으로써, 곧 한 이야기단위 안에 담을 수 있는 모든 극적요소들을 넣어서 이것을 할 수 있다.

감독은 또한 하나하나의 샷들을 자르기보다는 카메라를 옆으로 움직이기(panning), 공중으로 움직이기(craning), 아래위로 움직이기(tilting), 선로위로 움직이기(tracking) 등의 기법들을 씀으로써, 현실의 시간과 자리를 이을 수 있다.

존 휴스턴(John Huston) 감독의 <아프리카의 여왕(The African Queen)>에는 바쟁의 원리를 보여주는 샷들이 있다. 강을 따라 흘러내려가는 보트를 잡아타고 호수로 가려는 장면에서 두 주인공(험프리 보가트 Humphrey Bogart 와 캐서린 햅번 Catherine Hepburn)은 강의 지류에 몸을 맡기게 된다. 그 지류는 개울로 이어져 결국 부서진 보트는 희망이 없이, 엉켜 있는 갈대와 진흙투성이의 늪에 이르게 된다. 기진맥진한 두 사람은 숨막히는 갈대 속에 갇혀서 천천히 죽어가는 대로 자신들을 내버려두게 되며, 결국은 보트바닥에 누워 잠이 든다. 그때 카메라는 천천히 밑에서부터 위로 움직여, 갈대 위 겨우 수백m 떨어진 곳에 있는 호수를 잡는다.

보는 사람들로 하여금 안타까움을 자아내게 하는 이 예상을 뒤집는(ironic) 장면은 보트, 가로막힌 갈대숲, 호수, 이 셋의 물리적으로 가까운 관계를 카메라의 이어지는 움직임으로 만들어낸 것이다. 만약 휴스턴 감독이 이 장면을 세 개의 샷들로 나누어 잡았더라면, 우리는 이 같은 자리의 서로 이어짐을 알지 못했을 것이며, 따라서 이 같은 예상을 뒤집는 구성은

생겨나지 못했을 것이다.

바쟁은 영화의 발전이라는 면에서, 사실상 모든 기술을 좋게 바꾸는 것은 영화매체를 더욱 더 사실주의의 이상에 가까이 다가가게 했다고 말하면서, 1920년대의 소리, 1930~40년대의 천연색과 깊은 초점(deep focus) 기법, 1950년대의 넓은 화면(wide screen)의 발명 등을 들고 있다. 간단히 줄이면, 기법은 비평가나 이론가에 의해서가 아니라 기계공학에 의해 바뀌었다고 말했다. 예를 들어, 1927년 영화 <재즈 가수(The Jazz Singer)>가 선보였을 때, 소리는 그리피스의 시대로부터 이룩된 영화편집의 모든 진보를 쓸어가 버렸다.

유성영화 시대가 시작되면서, 영화는 감독의 생각과는 관계없이 더욱더 사실주의적이 '될 수밖에' 없었다. 마이크는 무대장치 속에 숨겨지고, 소리는 그 장면을 찍는 동안 녹음되어야 했다. 보통 마이크는 꽃병이나 벽에 붙어있는 촛대 등에 감추어졌다. 따라서 처음의 유성영화에서는 카메라뿐 아니라 배우도 마이크에서 너무 멀리 떨어져 있으면, 대사를 녹음할 수 없는 제약을 받았다. 이때의 편집효과는 볼품이 없었다. 동시녹음은 오히려 그림을 막아서, 한 장면은 자르기 한 번 없이 이어졌다. 극적가치의 대부분은 소리에 따라 달라졌다.

아주 평범한 장면도 보는 사람을 끌어들였다. 한 예로, 주인공이 문을 열고 들어갈 때, 그 장면이 작품에서 중요하든 그렇지 않든, 카메라는 그것을 잡아서, 이 영화를 보는 사람들은 문이 열리고 닫히는 소리에 의해 긴장감을 느낀다. 비평가나 감독들은 이것을 두고 녹화되는 무대연극의 시대가 분명히 다시 왔다고 내다봤다. 그 뒤 블림프(blimp : 카메라를 비교적 쉽게 옮길 수 있는 방음용 덮개 camera housing)를 개발하고, 연기를 다 찍은 뒤에 대사를 녹음함으로써(dubbing), 이 같은 문제들이 풀렸다.

그러나 소리에는 분명히 좋은 점이 있었다. 특히 사실주의 영화에서 대사와 소리효과는 현실감을 더해주었다. 배우의 연기유형도 더욱 세련되어졌다. 더 이상 배우들은 대사가 없는 것을 갚아주기 위해 지나친 몸짓을 할 필요가 없어졌다. 또한 감독들은 무성영화 시대의 자막 때문에 그림에 장해를 받지 않고 그들의 이야기를 더욱 경제적으로 줄일 수 있게 되었다. 설명을 위한 지루한 장면들 또한 단 몇 줄의 이야기로 처리되어, 영화를 보는 사람이 알아야 할 이야기내용을 아주 쉽게 전달할 수 있었다.

1930년대 장 르누아르 감독이 다시 끌어들인 깊은 초점으로 연기를 찍는 기법은 편집을 실제적으로 바꾸었다. 한 예로, 그때까지 연기를 찍을 때 대체로 한 대상물에만 뚜렷하게 초점을 맞추었다. 이 같은 방법으로 찍는 것은 어떤 거리에서건 대상물을 뚜렷하게 찍을 수 있었으나, 엄청난 양의 빛을 비추지 않으면, 카메라에서 같은 거리에 있는 다른 물체들은

초점이 맞지 않았다. 이때 편집을 위한 정당성은 순전히 기술적인 것, 곧 그림의 뚜렷한 성질이므로 만약 먼, 가운데, 가까운 등의 모든 샷들이 전부 뚜렷하게 찍혀야 한다면, 하나하나의 샷마다 렌즈를 바꾸어야 했다.

깊은 초점기법의 미학적 특징은 화면 안의 초점깊이가 깊어서 한 샷 안의 어떤 작은 부분도 손상되지 않고 똑같이 뚜렷하게 나타나는 것이다. 깊은 초점기법은 현실의 시간과 자리가 이어지는 성질을 유지하는 데에 가장 효과적이다. 그래서 이 기법은 영화적이라기보다는 연극적이라고 할 수 있는데, 연극에서의 극적효과란 샷을 나란히 잇는 것보다는 자리가 통일된 화면구성에 있기 때문이다.

그는 또한 깊은 초점기법의 객관성과 재치를 좋아했다. 가까운 샷으로 잡아서 보는 사람의 관심을 끌게 하는 기법을 쓰지 않고서도, 이 기법만으로도 모든 세부표현을 보다 고르게 보여줄 수 있다. 따라서 바쟁과 같은 사실주의 비평가들은 사람과 사물 사이의 관계를 아는 데에 영화를 보는 사람이 수동적이 아니라 더 능동적이 될 수 있다고 믿는다. 또한 통일된 자리는 삶의 애매함을 유지시킨다. 보는 사람은 에이젠슈테인의 경우처럼 피할 수 없는 결론으로 끌려가지 않는다. 오히려 그들 스스로 가치판단을 내리고, 나누고, 자신의 관점에서 '아무 상관없는 것'을 치운다.

1945년 제2차 세계대전 뒤, 이탈리아에서는 신사실주의(neorealism)라 불리는 영화운동이 일어났으며, 이 운동은 온 세계의 영화감독들에게 천천히 영향을 끼쳤다. 바쟁이 좋아한 로베르토 로셀리니(Roberto Rossellini)와 비토리오 데 시카 두 감독은 신사실주의는 편집을 중요하게 생각하지 않는다고 말했다. 두 감독은 깊은 초점, 먼 샷, 긴 시간길이의 샷, 그리고 엄격하게 제한된 가까운 샷을 좋아했다. 로셀리니 감독이 자신의 영화 <전화의 저편(Paisan)>에서 보여준 한 샷으로 찍은 장면(single-take scene)은 사실주의 비평가들의 격찬을 받았다. 이 영화에서 미국병사는 수줍기만 한 시실리 처녀에게 자신의 가족, 삶, 그리고 꿈에 관해 이야기한다. 이들 두 사람은 서로의 말을 알아듣지 못하지만, 서로 알기 위해 애쓴다. 이때 나뉜 샷을 써서 시간을 줄이지 않고, 로셀리니 감독은 한 샷으로 두 사람 사이의 어색한 망설임, 주저 등을 강조했다. 현실의 시간을 그대로 보여줌으로써, 이 먼 샷 장면을 보는 사람에게 두 사람 사이의 늘어나고 풀리는 긴장감을 더욱더 진하게 경험하게 하였다. 자르기로 시간을 줄이면, 긴장감이 사라진다.

왜 편집의 중요성을 죽이느냐고 묻자, 로셀리니 감독은 대답했다. '사물은 그냥 있다. 왜 그것을 만드는가?' 이 말은 당연히 바쟁의 이론적 믿음이 되었다. 그는 풀이의 방법이 많은

것에 대한 로셀리니 감독의 열린 성격과 경험에 앞선 논제를 다루어, 현실을 줄이려 하지 않은 점을 깊이 존경했다.

'당연히 신사실주의는 정치적이건, 도덕적이건, 심리적이건, 논리적이건, 또는 사회적 이건, 사람과 행위에 대하여 분석하지 않는다.'고 바쟁은 말했다. '분명 신사실주의는 현실을, 알 수 없는 것으로가 아니라 피하지 못할 전체로 본다.'

이야기단위 샷은 보는 사람에게 흔히, 자신도 모르게 불안감을 불러일으키는 경향이 있다. 우리는 장면 가운데 어떤 바뀌는 것이 있을 것이라고 기대한다. 그런 일이 일어나지 않을 때, 보는 사람은 안절부절 못하게 된다. 짐 자무쉬(Jim Jammusch) 감독의 이상한 코미디 영화, <천국보다 낯선(Stranger Than Paradise)>은 전체에 걸쳐서 이야기단위 샷들을 쓴다. 카메라는 미리 결정된 자리에서 꼼짝도 하지 않고 기다린다. 젊은 사람들은 장면에 나와서 자신들의 코믹한 싸구려 인생을 연기하고, 침묵과 무기력하고 흐리멍텅한 표정, 그리고 마음대로의 순간들이 지루해질 때까지 계속된다. 마침내 그들은 떠난다. 아니면 그 자리에 그냥 앉아 있다가… 카메라도 그들과 함께 앉아있다. 화면이 점점 어두워진다. 참 이상하다.

여러 기술혁신과 마찬가지로 넓은 화면은 대부분의 비평가와 감독들로부터 거센 반발을 불러일으켰다. 이 새로운 화면은 가까운 샷과 특히 사람얼굴의 공포감을 나타내는 것을 깨뜨렸다. 채워야 할 빈자리가 너무 많았기에 먼 샷으로도 채워지지 않는다고 불평하는 이들도 있었다.

보는 사람은 화면의 어디를 쳐다보아야 할지 몰랐기 때문에 극안에서 일어나는 행위전체를 결코 알 수 없었다. 약간의 논란이 있긴 하지만, 이 화면은 이야기로 풀어나가는 사극이 즐겨 쓰는 수평구도에 알맞으나, 세부표현이나 작은 물체를 잡기에는 너무 넓다는 나쁜 점이 있다.

형식주의자들은 화면 안에 모든 것이 나타나 긴 수평선으로 늘어선다면, 그 어떤 것도 자르기할 이유가 없어져, 편집은 더더욱 아주 적어진다고 불평했다.

넓은 화면을 가장 성공적으로 쓴 첫 영화는 바로 서부극이나 역사물이었다. 그러나 이보다 오래전 감독들은 더욱 민감한 방법으로 새로운 화면을 쓰기 시작했다. 깊은 초점과 마찬가지로 시야(scope)는 바로 감독들이 장면 안의 배치를 더욱더 의식해야 함을 뜻했다. 필름의 가장자리까지도 더 많은 작은 부분들이 들어 있어야 했다. 따라서 영화는 더욱 세밀해져서, 예술적으로 더 효과적으로 세련되어졌다. 감독들은 사람의 얼굴부분 가운데 가장 인상

이 센 부분이 눈과 입이라는 사실과, 배우의 얼굴을 한가운데로 나누는 가까운 샷이 생각만큼 그렇게 보기 싫은 나쁜 구도가 아니라는 것도 알게 되었다.

놀랄 것도 없이 사실주의 비평가들이 넓은 화면의 좋은 점을 처음으로 알게 되었다. 바쟁은 넓은 화면이 갖는 화면의 확실성과 객관성을 좋아했다. 이것은 편집이 갖는 비뚤어진 효과를 벗어난 또 하나의 세계라고 그는 말했다. 깊은 초점과 함께 넓은 화면은, 현실의 시간과 자리가 이어짐을 보여주는 데 한 몫 했다. 깊은 초점이 여러 가지 깊이의 면(planes of depth)을 만들어냈듯이, 넓은 화면 안에서는 두, 세 사람을 한꺼번에 잡은 가까운 샷도 이제 어느 누구에게도 차별을 두지 않고 단 한 번의 샷으로 깨끗이 처리될 수 있게 되었다. 사람과 사물과의 관계도 더 이상 편집된 이야기단위에서처럼 나뉘지 않아도 되었다.

화면의 눈에 보이는 범위 또한 더욱 사실적이 되었는데, 그것은 넓은 화면이 보는 사람의 경험을 그대로 살릴 수 있을 뿐 아니라, 사람 눈의 가장자리 시야에 대응하는 화면(frame)의 가장자리까지도 잘 살릴 수 있기 때문이다. 소리와 깊은 초점에 쓰였던 이 같은 좋은 점은 이제 넓은 화면에도 그대로 쓰여서, 현실의 시간과 자리의 힘찬 느낌, 미세한 부분 그리기, 복잡성, 깊이, 객관적으로 나타내기, 더욱더 확실한 이어짐의 성질, 커진 애매함, 그리고 보는 사람을 창조적으로 이야기에 끌어들이는 등의 효과가 나타났다.

재미있게도 바쟁을 따르는 사람들 가운데 몇몇은, 그들이 바쟁에 열광했음에도 불구하고 1950년대의 화려한 편집기법으로 되돌아온 것에 책임이 있다. 1950년대에 걸쳐서 장 뤽 고다르(Jean-Lug Godard), 프랑수아 트뤼포(Francois Truffaut), 클로드 샤브롤(Claude Chabrol)들은 <카이에 뒤 시네마(Cahiers du Cinéma)> 지에 비평을 썼다. 1950년대 마지막 때에 그들은 드디어 자신들의 영화를 만들기 시작했다. 누벨바그(nouvelle vague), 영어를 쓰는 지역에서는 뉴 웨이브(new wave, 새 물결)로 불리는 이 운동은 이론과 실제에서 이제까지 있던 것에 전혀 얽매이지 않았다. 이 무리에 들어있지 않던 회원들은 영화문화, 특히 미국의 영화문화에 대한 열렬한 호응으로 서로 이어졌다.

앞서의 여러 가지 영화운동과는 달리, 누벨바그 계열의 비평가나 영화감독들이 좋아하는 감독들의 범위는 히치콕, 에이젠슈테인, 하워드 혹스(Howard Hawks), 잉그마르 베르히만(Ingmar Bergman), 존 포드(John Ford) 등에 걸쳐 꽤나 넓다. 개인적으로 좋아하는 점에서는 어느 정도 독단적이기는 하나, 새 물결(new wave) 계열의 비평가들은 될 수 있는 대로 이론적인 독단주의를 피하려는 경향이 있었다. 그들 대부분은 기교가 소재와 이어질 때 비로소 뜻을 갖게 된다고 보았다.

사실 새 물결 운동은, 영화가 말하고자 하는 것은 그것이 어떻게 나타나는가와 나눌 수 없는 관계가 있다는 기본원리를 대중에게 널리 알린 운동이었다. 더욱이 편집유형은 유행, 기술의 제약, 또는 독단적인 선언에 의해서가 아니라, 소재 그 자체의 본질에 의해 결정되어야 한다고 이들은 생각했다.(루이스 자네티, 2006)

(6) 크라카우어와 아른하임

아리스토텔레스가 그의 '시학'에서 비극의 본질을 말하기에 앞서 예술의 본질을 밝혔던 것처럼, 지그프리드 크라카우어(Siegfried Kracauer)도 그의 획기적인 저서 '영화의 이론(Theory of Film)'의 앞머리를 영화자체가 아닌 영화의 어머니격인 사진술에 관해 말하는 것으로 시작한다. 그는 사진(photography)을 예술이라고 부르기를 꺼려했는데, 똑같은 이유로 영화를 예술이라고 부르기를 꺼려했다. 곧, 사진을 찍는 사람은 자신의 마음에서 생각하는 것을 만들어낼 수 있는 예술가의 자유가 없기 때문이다.

사진을 찍는 사람이나 영화를 만드는 사람 둘 다 화가나 시인보다 소재에 기대는 정도가 높다는 것이다. 미술에서 자연이라는 원재료는 사라지지만, 영화에서 그것은 그대로 남는다.

크라카우어가 영화를 예술형식으로 끌어올리기를 꺼려했던 것은 확실히 영화는 어떤 다른 매체보다도 물리적 현실을 적는데 알맞은 장치라는 그의 신념에서 나온다. 그 결과 영화는 현실의 겉면에 머물러있을 수밖에 없게 된다. 왜냐하면 영화가 그 겉면 속으로 파고들어가려고 할수록 영화가 아닌 것으로 되기 때문이다. 파커 타일러(Parker Tyler)는 잉그마르 베르히만 감독의 영화 <페르소나(Persona)>(1966)에서 나뉜 인격이라든가, 미켈란젤로 안토니오니 감독의 영화 <부풀리기(Blow up)>에서 확실성이란 있을 수 없다는 등과 같은 주제들을 성공적으로 파고들어간 영화들을 보여줌으로써, 또한 현실의 겉면에서 한때 카메라가 다루기를 두려워했던, 사람의 생각하는 영역으로 들어감으로써, 크라카우어의 주제에 맞섰다. 크라카우어도 이점에서는 아마 타일러의 의견에 생각을 같이할 수 있을 것이다. 그러나 그는 '<페르소나>와 <부풀리기>는 영화적이 아니다.'라고 덧붙일 것인데, 이는 이 영화들이 수준이 낮다는 뜻이 아니라(그와는 정반대다), 이 영화들은 소설에 보다 알맞은 현실의 모습을 다루고 있다는 뜻이다.

크라카우어의 입장은 철저히 고전적이다. 곧, 하나하나의 예술은 다른 형식이 결코 할 수 없는 것을 이루어냈을 때, 그 발전의 가장 높은 단계에 이른다는 것이다. 그에게 있어 영화는 영화적이거나, 영화적이 아닌 것의 두 가지 가운데 하나이다. 영화가 물질세계를 더 많이

드러내면 낼수록 그것은 더욱 영화적인 것이 되고, 영화가 정신의 현실을 위해 물질의 현실을 버리는 순간, 덜 영화적이 된다. 따라서 그는 다음에 예로 드는 장르들을 본성에서 영화적이 아니라고 부를 것이다.

- 역사영화(the historical film)는 흘러간 시대를 되살려내기 때문에 영화적이 아니다.
- 공상영화(the fantasy)는 일상을 뛰어넘는 성격 때문에 영화적이 아니다.
- 소설 또는 희곡에서 물리의 세계는 중요하게 다루어지는 단 하나의 세계가 아니기 때문에, 문학을 각색한 영화는 영화적이 아니다. 곧 여기에는 카메라가 좀처럼 파고들어갈 수 없는 등장인물들의 마음의 세계가 있다는 것이다.

영화는 사진으로부터 발전한 것이기 때문에 영화와 사진은 네 가지 특성을 함께 가지고 있다.

- 꾸밈없는 현실을 좋아한다.
- 우연히 일어나는 것과 마음대로 일어나는 것들을 좇으려는 경향
- 끝이 없는 느낌
- 확실하지 않은 것들을 좋아하는 경향

그밖에 영화에만 있는 특성으로는 다음과 같다.

- 일상생활의 상황과 사건들의 흐름 가운데에서 삶이 제멋대로 흘러가는 것을 집어낼 수 있는 힘이 있다.

크라카우어는 영화는 현실을 꾸미려고 해서는 안 된다거나 우연히 만나는 것과 예측할 수 없는 사건들과 같은 주제들만을 다루어야 한다고 말하지는 않는다. 그가 뜻하고자 하는 것은 영화는 손질하지 않은 자연을 좋아하며, 사람이 만든 것에 저항한다는 것뿐이다. 따라서 영화를, 연극을 닮게 만들면 실망스럽다는 것이다. 그가 영화는 우연히 일어나는 것을

좋아한다고 말할 때, 그것은 카메라는 그 앞을 지나가는 것은 무엇이든지 찍을 수 있다는 것을 뜻하고자 한 것은 아니다. 그가 뜻하고자 하는 것은 훌륭한 많은 영화들이 거리에서, 서부의 황야에서, 배위에서, 공항에서, 기차역에서, 호텔로비 등에서 일어난 우연한 사건들을 함께 찍고 있다는 것이다.

영화는 끝이 없는 것을 좇는 경향이 있는데, 왜냐하면 물리의 현실은 겉으로 보기에 끝이 없기 때문이다. 따라서 한 영화에서 장면이 바뀌는 것은 대륙이 바뀌는 것일 수도 있다. 영화감독은 겹쳐넘기기와 점차 어둡게 하고, 점차 밝게 하기 등의 장면을 바꾸는 기법들을 연구해내어서, 넓고도 큰 거리감을 잇는 법을 익혀야만 한다.

물리적 현실이 확실하지 않기 때문에 영화도 확실하지 않다. 웃고 있는 얼굴과 흐르는 시냇물을 나란히 이어놓는 것은 사람들의 똑같은 반응을 불러일으킨다. 그렇다면 <제7의 봉인>(1957)에서 미아가 기사에게 내놓는 산딸기와 우유는 어찌되는가? 베르히만 감독은 산딸기와 우유를 본래의 그것과 다른 것으로 만듦으로써, 현실을 찌그러뜨리지는 않았다.

그 장면의 앞뒤관계로 볼 때, 산딸기와 우유는 바깥나들이 음식에서 성찬용 음식으로 바뀐다. 곧 그것은 또한 그 음식을 먹는 사람들을 성체를 받아먹을 사람으로 바꾼다.

현실의 확실하지 않은 성질은 이 영화를 번성케 하는 것 가운데 하나인데, 한 대상이 그 자체이면서 또 한편으로 상징일 때, 더욱 그렇다. 산딸기와 우유는 생명을 유지하는 수단으로서의 본래의 양식이라는 데에는 바뀐 것이 없다. 그것이 생명을 유지하는데 필요한 영혼의 양식인지 육체의 양식인지를 결정하는 것은 그 장면에 달렸다.

크라카우어는 <영화의 이론>의 마지막에서 자신의 주제의 핵심을 뽑아내어 하나의 신화로 만든다. 그것은 독창적인 신화가 아니라 페르세우스(Perseus, 제우스의 아들로 여괴 메두사를 퇴치한 영웅)와 메두사의 머리라는 옛 신화다. 메두사의 머리를 본 사람들은 돌로 바뀌기 때문에 아테네(Athena, 지혜, 예술, 전술의 여신)는 페르세우스에게 그녀를 곧바로 쳐다보지 말고 그의 방패에 비치는 모습만을 보도록 주의시킨다.

'오늘날 이제까지의 매체들 가운데서 영화만이 거울로 자연을 비추어본다. 그래서 우리는 현실의 삶속에서 마주치게 되었을 때 우리를 아찔하게 만들지도 모를 사건들을 되씹어보기 위해 영화에 기대게 된다. 영화의 화면은 아테네의 방패인 셈이다.'

그리하여 크라카우어가 쓴 책의 완전한 제목은 <영화의 이론: 물리적 현실의 구원(The

Redemption of Physical Reality)>이었던 것이다. 그는 영화가 이상(ideal)이 된 자연에 대립되는 것으로써 있는 그대로의 자연만을 다룬다고 믿지는 않았다. 있는 그대로의 자연은 물론 당연히 영화가 출발하는 곳이다. 왜냐하면 '있는 그대로의' 자연 - 물리의 현실 - 이 영화와 맺고 있는 관계는 '있는 그대로의' 말 - 낱말들 - 이 문학과 맺고 있는 관계와 같기 때문인데, 곧, 그것을 수단으로 해서 작품이 있게 되는 것이다.

그렇지만 영화가 어떻게 물리의 현실을 구원하는가? 크라카우어가 자연을 비춰주는 잘 닦인 거울에 관해서 말하고 있는 바로 그 사실이 해답을 준다. 잘 닦인 거울은 물리의 우주를 있는 그대로 비춰내는 것이 아니라, 그것보다 더 좋은 어떤 것으로 되비춰줄 것이다. 곧, 그것은 현실의 보다 높은 모습, 곧 우리 주위에서 볼 수 있는 것만큼 현실적이면서도 그보다는 더 뛰어난 현실의 모습을 집어내는 것이다.

예술은 어떻게 자연을 흉내내고 그것을 더 좋게 만들 수 있는가? 아리스토텔레스는 우리에게 아무 말도 해주지 않는다. 영화는 어떻게 현실을 되비치고 그것을 구원할 수 있는가? 크라카우어 또한 아무 말도 해주지 않는다. 여기에 루돌프 아른하임(Rudolf Arnheim)이 대답한다. 그는 자신의 저서 <예술로서의 영화(Film as Art)>에서 다음과 같이 말한다.

'영화감독은 세계를 그것이 객관적으로 나타나는 대로 보여줄 뿐 아니라, 주관적으로 나타나는 대로 보여주기도 한다. 그는 새로운 현실들을 만들어내는데, 거기에서 사물들은 늘어날 수도 있고, 사물의 움직임과 행동을 거꾸로 가게 할 수도 있으며, 그것을 찌그러뜨리고 사물의 움직임을 더디게 하거나, 빠르게 할 수도 있다…그는 돌에 생명을 불어넣어 움직이게 하기도 한다. 어지럽고 끝이 없는 우주에 관해서도 그는…그림만큼 주관적이고 복잡한 영상을 만들어내기도 한다.'

아른하임에게 있어서 영화를 찍는 것에 한계가 있다는 사실이야말로 바로 영화를 예술로 만들어주는 것이기도 하다. 영화에서 한 번 찍은 것을 완벽하게 되살릴 수 없기 때문에 영화는 현실을 단순히 베끼기를 그치고, 결코 현실과 같은 것이 아닌 현실의 동맹군 또는 적군이 되는 것이다.

영화는 부분적으로 환영(illusion)의 예술인데, 그 환영은 연극무대에서 우리가 세 개의 벽으로 된 방을 받아들이는 것과 같은 것이다. 무성영화에서 우리는 말을 하지만 들을 수 없는 등장인물들을 받아들인다. 흑백영화에서 색깔이 없다고 해서 서운해 하지도 않는다.

영화는 찌그러뜨릴 수 있기 때문에 순수하게 사실적인 매체는 아니다.

카메라는 대상을 있는 그대로 되살릴 수 있다고 생각하는 사람들에게 아른하임은 한 대상을 여러 각도에서, 그리고 특이한 각도에서 다가갈 수 있는 카메라의 힘이 어떻게 위대한 그림에서 일상적으로 발견할 수 있는 그러한 효과를 만들어낼 수 있는지에 대해서 설명한다.

'예술은 기계적으로 베끼는 것(mechanical reproduction)이 멈추는 곳에서 시작된다.'

그래서 아른하임은 영화가 예술이라는 것을 조금도 의심하지 않았던 것이다.(버나드 딕, 1996)

(7) 눈으로 보는 세계의 이데올로기(Ideology of the Visible)에 대한 꼬몰리의 비판과 바쟁의 반박

기술의 과학과 이데올로기와 관련된 논의에서, 장-루이 꼬몰리(Jean-Louis Comollie)는 부르주아 이상주의, 곧 '카메라가 보는 것은 진실이다'를 지지하는, 눈에 보이는 세계의 이데올로기(ideology of the visible), 눈에 보이는 것이 사실이라는 것을 주장하는 지배적 이데올로기를 비판한다. 그는 과학의 발전에 따른 기술로서 영화의 뿌리를 풀이하는 것에 의문을 가지며, 영화의 기술은 이데올로기에서 한편으로 치우치지 않으며, 자유롭고 중립적이라는 의견에 잘못이 있다는 것이다. 그는 영화기술이 이데올로기에서 한편으로 치우치지 않았다는 것을 부정한다. 따라서 과학과 기술이 발전한 결과 깊은 초점(deep focus)과 같은 영화기술이 개발되었다고 풀이하는 것을 반박한다.

그는 영화기술이란 정해진 되살리는(representation) 체계와 변증법적으로 작용하는 이데올로기 현상의 결과로 생겨난 것이라고 주장한다. 그러므로 영화기술의 연구는 지배 이데올로기 안에서 변증법적으로 작용하는 기술을 풀어헤쳐야 한다. 이 변증법적 접근방식은 영화를 만드는 과정에서 생겨나는 경제적, 정치적, 이데올로기적 결정요인들이 다시 영화에 작용함으로써 영화를 사회-역사의 맥락 안으로 끌어들인다.

본질적으로, 눈에 보이는 세계의 이데올로기는 영화의 움직이는 영상을 만들기 위해 일하는 눈에 보이지 않는 과정들을 모르는 체 하는 한편, 현실적으로 알아볼 수 있는 움직임의 영상을 만들어내는 눈에 보이는 작용에 관심을 모은다. 예컨대, 실재의 모습(image)을 눈에 보이게 만들어내는 힘을 지닌 카메라의 역할 같은 것을 중요하게 생각한다는 것이다.

　영화의 화면에서 우리가 보는 것, 카메라와 같은 눈으로 볼 수 있는 요소들이 영화의 개념을 구성하기에 충분하다는 믿음은 눈에 보이는 것만이 영화의 실재라고 볼 위험이 있다. 우리들에게는 이런 생각을 할 수 있게, 뒤에서 받쳐주는 복잡한 체계를 애서 보지 않으려는 경향이 있다. 영화를 만드는 데 들인 수많은 사람, 물자와 기술자원들을 우리가 영화를 볼 때 느낄 수 없을지 몰라도, 그것들은 분명코 영화의 한 부분을 이루고 있다.

　영화의 눈에 보이는 특성을 강조하는 이데올로기는 루이 알뛰세르(Louis Althusser)가 '(영화란) 확립된 질서의 지배를 받는 노동자들이 만들어낸 생산물'이라고 규정하는 지배 이데올로기가 영구히 지배하는 것을 돕는다. 영화는 영화를 보는 사람들에게 눈에 보이는 환영을 보여줌으로써 노동계급의 사람들을 지배권력에 복종하게 만들 수 있다. 곧 영화는 지배 엘리트가 먼저인 사회에서는 이데올로기적 국가장치(ideological state apparatus)가 된다는 것이다. 서구사회의 전통은 보는 것의 가치를 지식, 기쁨, 지배력의 바탕으로 강조해왔다. 그러기에 이데올로기 장치, 종교, 교회 등에 의해 세워진 서구의 형이상학적 전통에 영화는 잘 어울릴 수 있다. 예를 들면, 모든 것을 볼 수 있는(사람의 영혼까지도) 눈을 지닌 신에 대한 기독교의 믿음은 신이 언제 어느 곳에도 있다는 믿음을 바탕으로 한다. 사람의 모든 지식과 힘의 바탕은 신이며, 사람은 언제나 신의 뜻에 무릎 꿇게 되는데, 왜냐하면 모든 것을 볼 수 있는 신으로부터 사람은 벗어날 수 없기 때문이다. 영화는 이 형이상학의 전통에 한 가지가 더 덧붙여진 고정물이다. 영화가 나오게 된 것은 영화의 이 이데올로기적 성향뿐 아니라, 경제적인 동기에 의해 더 부추겨진 것이다. 영화가 상업적으로 성공할 수 있을 것이라는 데에 관심을 가진 자본가들은 답답한 삶에 지친 대중들이 영화에서, 현실로부터 영화 속으로 피해 숨을 수 있는 환상을 보여줌으로써, 돈을 벌어들일 수 있게 된 것이다.

　꼬몰리에 따르면, 영화의 역사는 중요성을 지닌 기술들이 우연히 차례대로 하나씩 발전해 나간 과정과는 다르다는 것이다. 기술의 혁신은 기술발전을 일으키는 사회 안의 여러 조건들이 마련되었을 때라야 사회적 중요성을 지니게 된다는 것이다. '보이는 세계의 기계들'이라는 논문에서 그가 말한 것처럼, 영화를 위해 필요한 기술들은 영화가 실제로 나오기 앞선 50년에 이미 있었던 것이다. 그러나 19세기 마지막 때에 이르러서야 영화가 나온 것은 사회의 이익(경제, 이데올로기)에 대한 예상과 확신이 필요했기 때문이다. 영화는 예기치 않게 갑자기 나타난 것이 아니라, 영화가 사회에 유익한 매체이므로 필요하다는 사실이 확인될 때까지 초대받기를 기다려온 것이다. 사회 안에 있는 기계장치(social machine)의 하나로 볼 수 있는 영화는 대중이 마음으로 기꺼이 받아들이고, 돈을 내고 여유 있게 즐길 수 있는

것이어야 한다. 그러기에 영화는, 돈을 내고 영화를 보는, 관객들이 있어 발명된 것이라고 꼬몰리는 주장한다.

영화에서 보이는 세계의 이데올로기를 중요하게 생각하는 경향은 눈에 보이는 것을 되살리는(representative) 영화기술로서의 카메라를 그 중심에 두는 데에 뿌리를 둔다. 카메라의 기능은 15세기 이탈리아 문예부흥(renaissance) 운동 때에, 한눈으로 보는 원근법 체계의 성격을 지닌다. 역사적으로, 자리(space)를 되살리는 것에 관심을 가진 이탈리아 르네상스는 눈으로 보는 것의 중요성을 강조했고, 이것은 신(god) 대신에 사람의 눈으로 보는 것에 특별한 자리를 내준 르네상스의 이데올로기와 관계가 있다.

눈으로 보는 것에 대한 믿음은 3차원 자리의 실제대상을 평면 위에 되살리는 르네상스 그림의 발전과, 그 발전의 끝자락에서 어두운 방(camera opscura)이라는 기계를 개발하게 되었으며, 한 걸음 더 나아가 이것이 카메라와 영화를 발명케 하는 계기가 되었다. 그런데 이 모든 것은 사람의 감각기관 가운데에서 눈을 가장 중요하게 생각하는 것과도 관계가 있다.

눈은 지식의 중심이 되었고, 이것은 사람들로 하여금 사건을 객관적으로 보고, 또한 사물의 양과 질을 객관적으로 보는 눈의 이데올로기에 따라 오늘의 세계를 바라보게 했다. 곧, 눈으로 볼 수 있는 것들을 알아보고, 이것들을 우리 가운데에 자리잡게 한다. 또한 눈에 보이지 않는다고 생각되는 공기일지라도, 과학적 방법으로 공기분자를 찾아냄으로써, 눈에 보이지 않는 공기를 보이게 한다. 결과적으로, 눈으로 보는 것의 중요성은 근대사회의 중심세력인 부르주아가 세계와 삶을 바라보는 관점과 시야를 크게 넓혀주었다.

꼬몰리는, 영화는 단순한 과학의 산물이 아니고, 영화의 기술은 어떠한 정치적 이해관계로부터 자유로울 수 있다는, 눈으로 보는 세계의 이데올로기를 비판하며, 이와 다른 입장에서 영화에서 카메라의 역할을 풀이한다. 부르주아 이데올로기는 영화를 만드는 과정에 따르는 눈에 보이지 않는 과정들을 살펴보려 하지 않고, 카메라의 역할에만 관심을 갖는다. 반면에, 꼬몰리는 영화기술의 핵심요소로서 카메라가 만들어내는 영상이 중요하다는 것은 알지만, 영화를 만드는 일과 과정의 다른 요소들을 모른 채 하고, 카메라만 중요하게 생각하는 것에는 동의하지 않는다. 그는 영화를 만드는 일에서 카메라에만 관심을 두어서는 안 된다고 생각한다. 곧, 그림단위의 이어짐, 그림의 현상, 음화필름, 그림을 바꾸는 기법인 자르기(cut), 몽타주 편집기법, 소리길(sound track), 영사기(film projector) 등 영화를 만드는 데에 드는 모든 장비와 기술, 기법 등의 요소들을 모른 채 해서는 안 된다는 것이다.

이 모든 숨겨진 요소들은 영화를 관객들에게 보여줄 때에 관객들의 눈에 띄지 않게 하려

는 영화의 특성 때문에 관객들이 잘 알아볼 수 없는 영화의 부분들인 것이다.

눈으로 보는 세계의 이데올로기는 영화를 만드는 과정을 숨기고, 빛과 그림자를 엇갈리게 화면 위에 늘어놓아 만들어진 환영의 세계와 같이, 현실세계 또한 이어지고 잘 어울리는 세상인 것처럼 느끼게 하는 환상을 관객들의 마음에 심어준다. 다시 말하면, 눈으로 보는 세계의 이데올로기는 영화를 만들고 나누는 과정에서 생겨나는 요소인 노동에 참여한 사람들의 땀과, 움직이는 이미지를 만들어내는 여러 가지 기계들과, 영화를 화면에 비추는 사람들의 노력을 숨기려고 한다는 것이다. 결과적으로, 눈으로 보는 세계의 이데올로기는 이 모든 요소들을 숨김으로써 이상적(ideal), 환영적인 세계에 대한 환상을 옹호한다고 꼬몰리는 주장한다.

앙드레 바쟁의 이름은 영화의 사실주의(realism)와 같은 말로 받아들여진다. 영화의 사실주의는 대상의 이미지가 사진과 비슷하다는 데서 비롯되었다. 바쟁이 영화의 사실주의를 주장하는 한, 꼬몰리는 그를 눈으로 보는 세계의 이데올로기 지지자로 비판한다. 바쟁이 주장하는 영화의 사실주의는 진실을 결정하는 눈으로 보는 것의 개념에 관한 것이다.

바쟁은 '사진영상의 존재론'이란 글에서, 영화의 사실주의를 그의 독특한 방식으로 이렇게 설명한다. 눈으로 보는 세계의 이데올로기에 대한, 좀 더 구체적으로 말하자면, 눈으로 보는 것이 사물 그 자체와 균형을 이루는 한, 사물 그 자체의 고유한 성질보다도 그 사물을 보고 느끼고 알게 되는 사람에 의해 심리적으로 동기가 주어진다는 것이며, 이 심리적 충동은 그것의 바탕을 따라 미이라 콤플렉스(mummy complex)에서 찾는다.

문명이 처음으로 시작되던 시대의 사람들은 자신의 몸이 죽어서 썩은 뒤에도, 계속해서 남아있게 하기 위하여 자신의 몸과 비슷한 것(likeness)을 만듦으로써 죽음을 막으려 했는데, 이것은 자신의 몸과 비슷한 것은 바로 자기 자신이라는 생각에서 나온 개념이다. 사람의 정신이 점차 발전하면서 이런 생각은 사라졌으나, 그럼에도 미이라를 만듦으로써 사람의 정신 또는 본질을 획득할 수 있다는 생각은 여전히 사람의 의식의 밑자락에 깔려 있었다. 여기에 숨어 있는 뜻은, 사람은 우리 몸 안의 상태보다도, 몸 바깥의 상황에 더욱 예민하게 반응한다는 것이다. 이런 생각에서, 이미지를 만드는 사람들은 더욱 더 우리 몸과 비슷한 것을 얻는 방법들을 찾도록 강요되었다.

바쟁이 말한 것처럼, '만일 조형예술의 역사가 오로지 조형예술 미학의 역사만이 아니라 심리학의 역사라면, 조형예술의 역사는 본질적으로 비슷한 것을 찾는 역사, 말하자면 사실주의의 역사인 것이다.' 될 수 있는 대로 완전하게 바깥세계를 베끼려 했던 사람의 충동은

서구미술의 바닥에 뿌리박고 있는 것이다. 원근법의 발견은 이 이상을 향한 결정적 진보이다. 왜냐하면 원근법은 실제 3차원의 자리에서 어떤 대상을 보았을 때와 꼭 같이 평면위에 그 대상들을 되살릴 수 있기 때문이다.

그러나 좀 더 완벽한 모양을 찾으려는 노력이 끝난 것은 아니다. 바쟁에 따르면, 사진이 나온 것은 조형예술의 역사에서 가장 중요한 사건으로, 특히 사진은 사실주의의 강박관념으로부터 서구의 그림을 해방시켰다는 것이다. 이 말은 사진이 사실주의에 대한 사람들의 갈망을 더욱 크게 만족시켜줄 수 있게 되어서, 앞서 그림에 주어졌던 비슷한 것(analogy)과 사실주의에 대한 의무를 사진이 대신 떠맡게 되었다는 것을 뜻한다. 바쟁은 그만큼 사진의 객관적 특성에 대한 믿음을 갖고 있었던 것이다.

그는 사진이 되살리는 이미지로 세계를 완벽하게 다시 만들 수 있다는 사람의 이상에 우리들을 더욱 가깝게 다다르게 할 수 있다고 생각했기에, 그는 현상을 풀이하려 하지 않는 사실주의가 사물을 기계적으로 되살리는 것을 뚜렷하게 믿었다. 곧, 사람이 주관적으로 판단하는 것은 줄어들고, 눈으로 보는 세계의 이데올로기는 지지를 받은 것이다. 이와 비슷한 이유로 바쟁은 영화의 사실주의 효과를 가장 크게 드러내기 위해 영화는 사실주의에 기대야 한다고 주장한다. 바쟁에게 영화의 핵심이 되는 사실주의는 활동사진들이 영화를 만드는 자리의 사실주의이며, 미장센(mise-en-scene), 곧, 무대배치 또는 화면 안에서의 사물의 배치의 발전은 그의 주장을 정당하게 만드는 가장 좋은 예이다. 곧, 영화의 말(movie language)이 발전하는 것은 가장 좋은 사실주의를 향해 나아간다는 것이다.

바쟁은 꼬몰리가 영화를 유물론적이고 이데올로기적으로 풀이하는 것을 반대한다. 그는 종교적이고 이상주의적 입장에서 영화는 이상주의적 현상이라고 주장한다. 그는 또한 이상주의적 입장에서, 영화발명의 원인과 결과의 유물론적 관계를 거꾸로 본다. 곧, 영화가 태어난 것은 영화발명가들의 이상(idea)에 이미 생각의 싹이 들어 있었던 것이며, 기술이 발견된 것은 단지 행운의 사건에 지나지 않는다는 것이다. 반면에, 꼬몰리는 영화의 자리를 사회적 기계 안에서 찾기 위해, 영화기술은 특별한 눈길이 와닿기를 기다렸다는 것이다. 바쟁과 꼬몰리는 영화발명의 근원으로 15세기 이탈리아 르네상스의 영향을 함께 들고 있으나, 영화의 본질에 대해 가톨릭적 입장에서 풀이하는 바쟁의 생각은 기술적, 과학적, 경제적으로 풀이하는 꼬몰리의 생각과는 다르다. 바쟁은 감각 없음(impassivity)이라는 말로 기술의 과정을 나타낸다. 살아있지 않고, 감각이 없는 인자들을 조정하여 화면 위에 실제세계를 베끼려는 것이라고 주장하며, 신이 만든 세계를 보존하고 신 대신에 주체의 눈길에 어떤 특별한

지위를 준 르네상스 이데올로기에 다시 활력을 불어넣으려는 것이다.

바쟁은 과학과 기술의 영향을 영화에서 덜어내고, 부르주아적, 종교적 이데올로기의 이론 틀 안에서 영화를 풀이하였다. 그 자신 스스로가 발전시킨 이상주의와 인본주의의 풀이들은 영화발명의 이데올로기적 바탕을 마련하는 데 필요한 지침인 것이다. 바쟁이 또한 '완전한 영화의 신화'에서 과학보다도 꿈을 앞세운 것은 그의 이상주의의 틀을 보여준다. 이 이상주의적 생각의 틀은 그의 사실주의 이론을 구성하고 있다. 바쟁에게 사실주의는 미학의 문제이다. 그의 사실주의는 영화에서 과학과 기술의 역할을 비판하고 있으나, 이데올로기에 대해서는 침묵하고 있다. 그는, 사실주의는 뜻이 깊은 미학이며, 설령 그 안에서 이데올로기가 발견될지라도 그것은 그렇게 중요하지 않은 결과일 뿐이라고 주장한다. 그는 영화를 단지 완전한 뜻으로만 생각한다. 사진과 영화는 우리들의 사실주의에 대한 본질적인 강박관념을 만족시켜주었으며, 영화를 만드는 과정은 실제세계를 거의 완벽하게 번역한다는 것이다. 그는 또한 카메라를, 사물을 되살리는 데에 효과를 미칠 수 있는 살아있고 영향력 있는 기술이라고 생각하지 않는다. 영화의 사실주의 미학을 주장하는 그는 카메라를 영향력 없는 도구라고 말한다. '카메라는 실제세계를 베끼는 데에 있어서 가치중립적'이라고 말하는 바쟁의 미학은 오늘날 영화의 기술적 상황에 관한 것으로, 카메라가 보는 것은 적어도 중재한다는 것이다. 이와 관련된 것으로 깊은 초점, 먼 샷, 카메라 움직임과 같은 것들이며, 고전적으로 풀이하는 편집을 뺀다. 이런 방법으로 영화에 다가감으로써 바쟁은 눈으로 보는 이미지의 이어짐을 허용하는 장치들을 감싸고, 관객들이 대상과 대상의 환경들을 아울러서 보기를 바란다. 반면에 그는 카메라가 지나치게 대상을 골라잡으며, 그에 따라 이미지들을 나누고 풀이하는 것을 반대한다. 그는 카메라가 사실주의의 전체적이고 이어지는 이미지를 보여줌으로써 관객이 영화의 장면들을 책임감 있게 풀이하기를 바란다. 카메라의 객관성은 권위 있는 자의 중재 없이 될 수 있는 대로 완전한 장면을 관객들에게 보여줄 수 있고, 관객은 자신들이 아는 수준만큼 그것을 알아본다. 이러한 이상(idea)은 영화의 이미지는 진실하다는, 눈으로 보는 세계의 이데올로기를 다시금 주장하는 것이다. 영화의 사실주의에 대한 바쟁의 믿음은 눈으로 보는 것을 실제의 것과 같다고 생각하는 이데올로기를 만들어낸다.

꼬몰리와 바쟁은 서로 다른 이데올로기의 관점을 가졌기 때문에, 꼬몰리는 바쟁의 사실주의 미학과는 다른 생각을 가진다. 곧, 바쟁은 영화를 이상주의적으로 바라본 반면, 꼬몰리는 유물론적으로 바라본다. 그러기에 실제의 세계를 아무런 잘못 없이 카메라가 되살려낸다는 주장을 하며 눈으로 보는 세계의 이데올로기를 뒷받침하는 바쟁을 꼬몰리는 거세게 비판한

다. 바쟁은 영화의 눈에 보이는 요소들 뒤에 숨겨진 사람의 땀과 노동을 빼고, 카메라가 스스로 실제세계를 되살려낼 수 있다고 주장한다. 그러나 꼬몰리는 바쟁이 눈에 보이는 이미지를 만들어내는 여러 가지 기술적 과정을 빼고, 어떻게 이미지가 스스로 되살려지는가를 설명하는데 실패했다고 말한다.

바쟁은 그의 사실주의 이론으로 영화의 미학을 말했고, 꼬몰리는 이데올로기와 기술의 관점에서 영화를 다시 평가했다. 바쟁은 있는 그대로의 삶을 집어내기 위한 영화의 이미지를 강조했고, 꼬몰리는 영화의 이미지를 만드는 데 누가 책임이 있고, 그 이미지는 무엇을 위한 것이며, 어떻게 만들어진 것인가를 연구해야 한다고 주장한다. 곧, 카메라가 보여주는 것은 있는 그대로의 삶이라는 믿음을 바쟁이 갖고 있었던 반면에, 꼬몰리는 영화를 만들 때나 볼 때에 따르는 이데올로기의 요소들을 살폈던 것이다. 그리고 바쟁이 눈에 보이는 것이 실제인 것처럼 느끼게 만드는 영화에 대해 만족한 반면, 꼬몰리는 눈에 보이는 것 뒤에는 어떤 것들이 있는 것인가 하는 질문을 던진다.

만일 두 사람의 이론이 중재되기가 어렵다면, 그 두 사람이 같은 길을 갈 확률은 거의 없을 것이다. 비록 그 길이 두 사람에게 공통된 논의의 대상인 영화라는 길일지라도.

(8) 지가 베르토프(Dziga Vertov)와 저메인 듈락(Germaine Dulac)의 예술과 과학

20세기가 시작될 무렵, 영화의 본질과 기능에 관한 새로운 이론들이 영화매체 자체의 실험들만큼이나 빠르게 늘어났을 때, 이론가들과 영화제작자들은 한결같이 오랜 예술의 전통에 기대었고, 영화의 뜻있는 자리매김을 위한 시도로 과학적으로 생각하기(ideas)를 발전시켰다. 많은 이론들 가운데, 예술과 과학에 관한 영화의 질문에 관심을 가진 두 사람의 이론가들은 지가 베르토프와 저메인 듈락이었다.

1920년대의 뛰어난 이론가이면서 영화제작자들로서, 이 두 사람은 눈으로 보는 것 (vision)을 키우기 위해 영화장치(cinematic apparatus)가 할 수 있는 것에 특별한 관심을 보였다. 그러나 두 사람의 관심에는 상당히 차이가 있었다. 영화에 관한 베르토프의 생각 (idea)에는 예술과 과학 두 분야에 관련된 요소들이 있다. 그러나 그의 생각에 가장 중요한 역할을 한 것은 과학이다. 그의 이론의 중심은 기계로서 카메라의 본질에 바탕한 개념인 '카메라의 눈(키노-아이, Kino-Eye)'이다. 겉으로 모든 기계들처럼, 카메라는 어떤 방식으로 사람의 삶을 좋게 고칠 수 있는 숨은 힘을 지니고 있다. 그에 따르면, 카메라는 사람의 눈에

보이지 않는 '사실(reality)'에 관한 '진실'을 벗겨낼 수 있는 보다 뛰어난 눈길의 도구를 내준다는 것이다. 외과의사가 사람 몸의 겉면을 칼로 자르는 것처럼, 그의 '키노-아이'의 개념은 실제의 세계를 '꿰뚫는' 도구로써 영화장치를 생각하는 것이다. 비록 그가 카메라요원을 외과의사보다도 기술자에 더 가깝다고 생각했더라도, 영화를 만드는 일의 본질과 과정을 과학의 과정이라고 생각한 것은 중요하다. 그는 주장하기를,

"키노-아이는 눈길의 세계를 찾아가는 과학적으로 실험적인 방법이다.

첫째, 일상의 삶으로부터 뽑아낸 사실들을 체계적으로 필름 위에 적는다.

둘째, 필름에 적힌 소재들을 체계적으로 조직한다.

셋째, 우리는 우리의 눈을 좋게 고칠 수는 없으나, 카메라는 끊임없이 완벽하게 할 수 있다."

눈으로 보는 세계를 연구하기 위한 도구로 기계를 씀으로써, 베르토프는 지식이나 다가가기 어려운 진실을 얻을 수 있다고 생각했다.

"사람의 눈에 보인 것만이 진실이라는 생각은 현미경을 가지고 행한 연구와 기술적으로 도움을 받으며 눈으로 얻은 모든 자료에 따라 판단할 때, 일반적으로 잘못이라는 것이 증명되었다."

어떤 법칙과 방법들에 따라 과학이 발전해온 것처럼, 영화를 만드는 과정과 이에 관련된 사실들을 알게 되는 것도 과학적인 것이라고 베르토프는 말한다. 이에 대한 그의 생각은 보다 뚜렷하다. 물리의 세계 또는 현상을 연구의 대상으로 삼는 과학자로서, 그는 물리의 세계, 곧 사실(reality)을 그의 '소재'로 생각했는데, 이 때문에 편집이 그의 영화를 구성하는 중요한 수단이 되었으며, 나아가 영화를 만들기 위한 대상과 방법을 고르는 데에도 영향을 미치게 되었다. 그는 일상의 세계로부터 뽑아낸 '사실'들을 영화로 만드는 데에 골몰하고 있었는데, 이때의 '일상'이라는 것은 혁명적 투쟁(그의 소식필름 편집물에서처럼)뿐 아니라, 프롤레타리아 계급의 노동과 일상적인 여가생활을 넣은 것이었고, 그 일상은 그가 만드는 영화에 끊임없이 주제를 대어주는, 사회주의 나라를 향한 좀 더 큰 투쟁과 가깝게 관련되어 있었다.

어떤 이론가는 베르토프는 이야기를 풀어가는 것보다도 부딪침으로 몽타주를 구성한다고 말한다. 베르토프는 카메라와 편집에 관해 여러 가지 실험들을 행했으며, 이에 못지않게 그

형식에 대해서도 여러 가지 방법으로 끊임없이 실험을 해왔다. 과학자들이 실험으로 얻은 원료의 결과를 중요하게 생각하는 것처럼, 베르토프 또한 물질의 재료를 중요하게 생각하는 것은 그 시대의 예술적, 정치적 운동들에 바탕을 두고 있다. 예술가들은 혁명의 새로운 시대를 위한 새로운 예술, 곧 사회주의의 주장들을 구체적으로 드러내고, 이것을 프롤레타리아 계급을 위한 무기로 쓸 수 있는 기능적인 예술을 발전시킬 필요가 있었다.

원료와 그것을 처리하는 방법과의 관계를 연구하는 과학자들이 글라이더를 발견하고, 일하는 사람들의 능률을 높이기 위해 테일러주의(Taylorism)의 시간과 행위의 원칙을 연구하는 동안, 예술가들은 예술을 일상의 한 부분으로 만들기 위한 방법들을 찾기 시작했다.

"…구성주의(Constructivism)는 레닌주의의 이상에 가장 가까운 것으로 보인다."

고 한 비평가는 말했다.

"더 이상의 신비주의는 없고, 대신에 원료를 분명하게 하는 것이다. 원시주의 대신에 현대성: 리벳, 셀룰로이드, 비행기 날개들… 붙박이 모습 대신에 힘찬 발전, 예술은 몇몇 가지 비법을 이어받은 사람들 대신에, 모든 사람들에게 열려있어야 하고, 예술가와 장인, 건축가와 기술자 사이를 지난날의 계급으로 나누던 방식은, 생산으로서의 예술의 일반적인 개념에 합쳐질 것이다."

'사회가 내리는 명령의 주요 실행자'로서 예술가들은 새로운 나라의 정신에 관련된 분야에서 특별한 역할을 했다. 베르토프는 그의 글들에서 사회의 무리 가운데 한 사람으로서, 그리고 책임 있는 영화제작자로서의 역할을 더욱 강조했다. 그는 영화제작자를 기술자, 과학자, 구두수선공, 건축가… 등으로, 나라를 위해 일하는 '공장노동자'의 수준으로 불렀으며, 이는 영화제작자 일의 생산적인 면을 강조한 것이다. 예술을, 나라를 위한 무리 속의 활동이라고 하는 생각은 그림과 같은 전통 있는 예술에는 어느 정도 위협적이었다.

베르토프의 친구인 예술가 알렉산드르 로드첸코(Alexandre Rodchenko)는 옛 시대의 예술인 그림을 대신할 것으로 사진술을 내세웠다.

"예술은 현대생활에서 아무런 자리도 없다. …모든 문명화된 현대의 사람들은 아편에

대항하는 것처럼, 예술에 대항하는 전쟁을 벌여야 한다. 사진과 사진화되는 것이다!"

로드첸코처럼 베르토프는 현대의 삶에서는 이제까지 예술의 전통이 알맞지 않다고 생각했다. 그는 '우리는 예술의 바벨탑을 개척해야 한다.'고 선언했다. 그림과 연극이 주도한, 이제까지 예술적 체계들의 계층적 사고는, 그것 자체가 전제주의의 계급구조처럼 새로운 나라에서는 받아들여질 수 없는 것이다. 영화는 적어도 전례가 없을 정도의 직접성과 도달성을 지니고 있기 때문에, 몇몇 단계들에서는 평등의 조절자로서 기능할 수 있었다.

영화로 대중을 움직이게 한다는 생각의 중심은 영화 그 자체가 '움직임의 예술'이라는 사실이다. 그것은 또한 베르토프가 예술과 과학에 관련된 영화의 자리를 보여주는 것이다. '과학의 요구에 맞춘 자리에서 사물들의 움직임을 발견한 예술'이 바로 영화이며, 이 영화는 카메라의 기민함으로 시작한, '움직임의 찬양'이었다.

베르토프는 이야기하는(narrative) 형태를 세차게 비판했다. 종교에 관하여 맑스(K. Marx)가 말한 것처럼, 베르토프는 아편, 독이 있는 '영화-니코틴'으로서 대중들에게 작용하는 '부르조아 영화-드라마'를 경멸했다. 그는 진실을 내보여야 한다는 목적을 지니고 있었고, 그것의 이상적인 형태는 다큐멘터리라는 것을 찾아냈다.

"키노-드라마는 눈(eye)을 흐리게 하고, 눈길(vision)을 맑게 한다."

그는 눈길을 맑게 하는 것을 책임질 수 있는 나라를 지지하였고, 이것은 세계 공산주의를 풀이하는 것으로 넓혀졌다.

"대중의 눈을 멀게 하는 것에 대한 전쟁, 눈길을 맑게 하기 위한 전쟁은 영화-무기가 나라의 관리 아래 있는 소련에서만 할 수 있고, 따라서 시작해야 한다."

그러므로 베르토프는 영화를 정치와 일상적인 삶의 한 부분으로 보았고, 그의 영화들은 이 목적을 드러내고 있다. 그의 영화 <카메라를 든 사나이>는 여러 가지 면에서 과학적 실험을 한 영화의 완벽한 예이다. 이 영화의 많은 부분들은 영화를 만들고 편집하는 과정을 의식적으로 보여주고자 하는, 자기반영적인(self-reflexive) 성격을 세게 드러낸다.

그의 주장처럼, 이 영화에서 어떻게 키노-아이는 '아주 다른 방식으로 알고 결정하는가?' 주목해야 할 첫 번째는 카메라의 능력을 실제로 보이는 것이다.

<카메라를 든 사나이>는 이때의 다른 영화들, 특히 기술에 대한 폭넓은 실험을 한 프랑스의 아방가르드 영화와 도시영화(City-Film)들과는 다르다. 겹치기(super), 겹쳐넘기기(dissolve), 빠른 움직임(fast motion), 거꾸로 움직임(reverse motion)과 같은 영화의 속임수들은 20년대 영화들에서 다 같이 보이는 것들이며, 대중은 <베를린, 도시의 교향곡(Berlin, Symphony of a City)>, 또는 <세월만(Rien que Les Heures)>과 같은 영화들에서 보이는 영화의 속임수들을 거리낌 없이 받아들였을 것이라고 생각된다. 마찬가지로 많은 관객들은 이야기를 만드는(narrative) 규칙들의 대담성과 독자적인 상징들이 명백한 영화의 이야기구조에 쓰이는 한, 그것들을 받아들이려고 한다.

그러나 <카메라를 든 사나이>가 형식에서 이루어낸 것들은 환영(illusion)의 목적을 채우지 않는다. 그것들은 소비에트혁명의 어지러움 속에서 생겨나온 새로운 문화를 현대의 방법으로 살펴보게 했다. 많은 예술가들에게 이것은 프롤레타리아 문화를 향한 움직임을 뜻했다. 하여튼 베르토프의 이론에서 새로운 말에 대한 필요성은 새로운 문화의 시작에서 알아보아야 한다. 이 영화에서 카메라의 눈은 사방을 두루 살펴보는 것 같다. 열려있는 도시의 거리를 아주 멀리 잡은 샷(extreme long shots)들은 주물공장에서 카메라를 든 사나이의 샷들과 대조를 이루며, 이러한 샷들은 카메라가 움직이는 것을 강조하고 있다. 카메라로 도시의 모습을 찍는 커다란 사람의 모습과 그가 찍은 도시모습을 겹쳐 만든 샷을 맥주잔 속에 들어있는 그의 조그만 모습의 겹친 샷과 대비시킴으로써, 베르토프는 은유적으로 카메라-눈(camera-eye)이 사방에서 사물을 살펴보고 있다는 것을 관객들에게 일깨워준다. 이러한 모든 것들을 생각할 때, 빠르고 느린 움직임, 거꾸로 움직임과 겹치기를 폭넓게 쓴 것은 새로운 영화의 말(cinematic language)을 만들어내기 위해 베르토프가 애썼다는 사실을 보여준다.

또한 앞에서 말한 영화의 기법들은 새로운 것들이 아니라, 옛날의 기법들에 새로운 역할이 주어진 것이라고 보면 된다. 그런데 이것들은 결국 카메라를 자유롭게 하고자 하는 것이 그의 뜻이다. 사실, 정상적/비정상적 속도의 개념은 단순히 빠져있는데, 이것은 사람의 눈길에 해당되는 것이기 때문이다. 그래서 운동경기 영상에서는 관객들이 바라보는 것을 정상적인 속도로 보여주는 반면, 운동선수들은 느린 속도로 달린다. 마지막 장면에서, 영화전체에서 보인 샷들이 빠른 움직임으로 다시 보이며, 똑같은 것들이 거꾸로 움직임으로 보인다.

규칙이 없기 때문에, 기계적인 눈이 거꾸로 움직임을 불규칙적인 것으로 여기는 것은 뜻이 없다.

안네트 마이클슨(Annette Michelson)은 '마술가로부터 인식론자까지(From Magician to

Epistemologist)'라는 논문에서, 행위의 방향을 알아내는 어려움, 특히 빠르게 또는 느리게 움직이는 기관차의 영상에서 우리는 그 영상 안의 다른 요소들로부터 그것의 반대를 추론한다는 것을 말했다. 몽타주 기법은 새로운 개체에 사실의 다른 구성성분을 결합시키는 힘을 되살려준다. 베르토프는 몽타주를 단순한 기술의 장치가 아니라, 개체를 구성하는 자기의(magnetic) 과정에 활동적으로 참여하는 것을 뜻했다. 동시에 이것은 또한 도와주는 방법으로, 분석과 통합을 위한 도구였다. 그래서 이 몽타주는 영화의 장치에 의해 움직임과 시간의 과정을 활동적으로 만드는, 이데올로기적인 힘으로서 작용한다. 소비에트 영화의 다른 앞서의 이론가들처럼(쿨레쇼프, 푸도프킨, 에이젠슈테인 등), 몽타주에 대한 베르토프의 생각은 전체적인 면에서 변증법으로부터 떨어질 수 없다. 그의 <카메라를 든 사나이>는 아주 독특한 방법으로 몽타주 기법을 쓴다. 이 주제에 관한 강연에서 그는 다음과 같이 설명한다.

"몽타주를 만드는 것은, 우리들이 화면단위(frame)이라고 하는 영화의 조각들을 영화로 조직하는 것이다. 그것은 샷들을 가지고 영화를 쓰는 것을 뜻한다. 그것은 장면을 만들기 위해 조각들을 고르는 것을 뜻하지 않고, 보조자막에 따라 조각들을 늘어놓는 것 또한 뜻하지 않는다. …다시 말하자면, 몽타주는 영화를 만드는 처음부터 끝까지 생겨나는 것이다."

그러므로 베르토프에게, 몽타주는 보는 것과 살펴보는 것의 형태이다. 살펴보는 것은 기계 눈이 필름 위에 눈길을 던지는 것이다. 이런 방식으로 <카메라를 든 사나이>는 그가 카메라를 바라보는 방식을 실제로 보여준다. 사물의 본질을 조직하는 구성에 관한 베르토프의 개념은 그의 몽타주이론을 완성한다. 틈새들은 벗겨진 진실이 우주에 잡은 자리로 기능한다. 몽타주이론을 틈새의 개념과 합침으로써, 그는 과학적인 연구와 미학을 합쳤다. 샷들을 잇는 가닥을 짜는 것은 비교적 복잡한 과정이다.

그의 영화 <카메라를 든 사나이>는 시작부분에서 <베를린, 도시의 교향곡>과 비슷한, 새벽의 텅 빈 거리들, 전원이 꺼져있는 기계 등과 같은, 같은 시각에 벌어지는 여러 상황들로 조직된 영화를 제안한다. 관객들은 일하는 낮에 서곡으로서 함께 작용하는, 같은 가치의 이어지는 여러 샷들을 본다. 그러나 도시생활에서 낮에 관한 첫 인상은 노동이 끝난 시간까지 보인다. 밤으로 바뀌는 대신, 관객들은 운동선수들의 장면을 본 뒤, 해변의 부도덕한 모습을 보게 된다. 그가 하나인 것처럼 나란히 늘어놓은 세 소비에트 도시들의 이미지를 하나로

모으지 않은 것과 마찬가지 방식으로, 시간의 이미지도 하나로 모으지 않는다. 많은 부분들을 늘어놓은 방식이 애매모호할 뿐 아니라, 샷 그것들 자체는 여러 가지 방식으로 나뉜다. 가령, 결혼과 이혼의 장면들은 카메라가 반원을 그리며 팬하는 것처럼 겉으로 맞지 않은 요소들과 서로 자르기(intercut)로 이어지고, 거리의 이미지들을 나눈다. 마찬가지로, 첫 부분과 조화를 이루기 위해(사람들이 영화관으로 들어가는 것), 영화는 관객들이 자리를 떠나는 것으로 끝을 맺지 않는다. 카메라를 삼각대에 올려놓고 절한 뒤, 영화는 발레장면들로 다시 시작하며, 그렇게 함으로써, 영화의 구성논리에 대하여 관객들을 어리둥절하게 만든다.

스테판 크로프츠(Stephen Crofts)와 올리비아 로즈(Olivia Rose)가 그들의 논문인 <카메라를 든 사나이를 향한 수필(An Essay toward a 'Man with Movie Camera')에서 말한 것처럼.

'영화가 샷들의 순서를 알 수 있는 체계를 세우자마자, 이 체계를 망가뜨린다.'

물론, 이것이 가리키는 분명한 뜻은 찍는 것과 편집하는 것이라는 영화를 구성하는 두 가지 기본단계들의 범위를 계속하여 바깥으로 넓힌 데서 오는 어지러움이다. 찍는 것은, 카메라를 든 사나이와 그의 반응은 보통 카메라의 간섭으로 일어난다는 사실에 의해 더욱 강조된다. 편집은 움직이는 그림에 움직이지 않는 그림을 나란히 이어놓아, 결국 사실은 멈춘 이미지 속에서 나뉜다. 이것은 카메라를 든 사나이가 찍은 마차 안의 부르주아 가족과 시장의 농민여인과 같은 요소들에 뚜렷하게 드러난다. 이들 이미지는 붙박이로 굳어있고, 이것은 사회구조도 이들과 마찬가지로 붙박이로 굳어졌다는 뜻으로 이끌게 된다.

10월 혁명이 지난 지 10년 뒤인 오늘에 이르러, 옛 러시아의 두 계급인 부르주아와 농부는 전형으로 굳어진 것이다. 어지러움의 두 번째 두드러진 보기는 객석에서 관객들이 본 초점이 바뀐 영화와, 우리가 실제로 보는 영화는 서로 반대이다. 영화의 마지막 부분에서, 거꾸로 가는(reflexible) 세 가지 요소들인 카메라를 들고 찍는 사람, 편집실에서 편집하는 사람과 영화를 보는 관객들이 모두 하나로 합쳐진다.

한편, 저메인 듈락은 자기의 영화로 세상을 바꾸겠다는 주장을 하지는 않았다. 사실, 그녀는 영화가 관객에게 끼칠 수 있는 영향에 관하여 애매모호한 입장을 보였다. 베르토프가 프롤레타리아 계급을 위해 영화를 만드는 반면에, 적어도 그녀가 '아방가르드(avant-garde)'라고 부른 영화들에서 듈락은 베르토프와 다른 목적을 지녔다. 그럼에도 불구하고, 듈락의 '아방가르드'라는 낱말의 정의는 여러 가지 면에서 베르토프의 영화에 쓰일 수 있다. 샌디

프리터먼은 다음과 같이 주장했다.

'어떠한 아방가르드 영화이든 그 영화의 기법은 이미지와 소리의 진보된 표현주의의 능력을 지니고 쓰이며, 엄격하게 눈에 보이고 귀에 들리는 범위에서 새로운 감성적인 반응을 찾기 위해 이제까지 있어온 전통들을 깨뜨리는 것이라고 생각할 수 있다.'

아방가르드 영화를 풀이함에 있어서 감성적인 반응을 강조한 것은 중요하다. 듈락의 영화들은 바깥세계보다도 마음 안쪽에 있는 세계를 더 자주 다룬다. 그녀는 결코 집단적인 경험으로써 영화를 만드는 일을 생각하지 않고, 세계에 대한 개인의 생각을 드러내는 것을 더욱 중요하게 생각했다. 그녀는 또한 그녀가 생각하는 영화의 본질과 프랑스에서의 아방가르드 영화의 자리와 앞날에 관하여 거리낌 없이 자신의 생각을 주장했다.

"우리는 상업적인 영화를 만드는 것에 대한 책임을 받아들인다. …우리는 그것을 앞서 이야기했고, 다시금 이야기할 것이다. …영화의 앞날에 관한 것은 또 다른 문제이다. 우리는 앞날을 준비할 의무와 책임을 지닌다."

그녀는 좀더 혁신적인 영화를 만들기 위해 글을 써서 발표하고, 온 유럽을 돌며 강연도 하고, 영화모임(cine-club)을 만들고 이끌어나갔다. 베르토프는 영화가 영화만의 영역을 지닌 새로운 예술이라고 생각했으며, 그녀 또한 마찬가지로 영화를 새로운 특성을 지닌 새로운 예술로 생각했다. 그녀에게 영화는 움직임(movement)의 예술이고, 눈길(vision)의 예술이다. 이 두 가지의 특성들은 듈락이 강조한 자연과 사실(reality)에 뿌리를 둔 '눈길의 생각(visual idea)' 개념의 주요요소들이다.

듈락과 베르토프는 둘 다 영화를 이제까지의 예술들과는 달리 자유로운 매체로 생각했으나, 영화의 자유라는 개념에 대해서는 의견을 달리했다. 베르토프가 전제적인 정권으로부터 프롤레타리아 계급을 해방시켜서, 자유롭게 하는 하나의 방법으로 영화를 생각한 반면, 듈락은 영화가 사람의 영혼을 자유롭게 할 수 있다고 생각했다. 어찌되었든 간에, 영화제작자로서 두 사람은 어느 곳으로든지 다다를 수 있는 카메라의 자유롭게 움직이는 성질에 매력을 느꼈다. 듈락은 또한 베르토프와 같이, 영화의 본질적인 눈으로 보는 특성을 개척하지 못하고, 문학과 연극에서 빌려온 고전적인 이야기줄거리 풀어나가기(narrative)에 기대는 영화의 가치를

낮게 평가했다. 그러나 베르토프의 영화이론에서 정치적인 목적들이 중요했던 것과는 달리, 듈락이 그녀의 영화들과 이론구성에서 이루려는 목적은 순수영화 그 자체였다.

베르토프와 같이, 듈락은 영화에 있어 구성의 원칙들을 비판하고, 대신 '이미지 안의 논리'를 앞세웠다. 그녀는 영화에서 이미지의 힘이 능동적으로 움직여야 하며, 모든 다른 특성보다 뛰어나야 한다고 주장했다. 영화를 실제로 만드는 과정에서, 듈락은 계속해서 이야기줄거리를 만드는 과정(narrative)의 모든 흔적을 무시하는 베르토프만큼 급진적이지는 않았다.

이미지를 계속 앞세우는 반면에, 그녀는 다른 예술들로부터 자유롭게 빌려오는 것을 꺼려하지 않았다. 그녀는 일반적으로 문학과 연극에서 각색하거나, 빌려온 시나리오를 쓰곤 했는데, 이런 점들은 특히 그녀의 처음 작품들에서 두드러진다. 심지어 현실을 넘어서는 이미지들과 이성적이 아닌 연상들로 가득 찬 <조가비와 목사(La Coquille et le Clergyman)>라는 영화도 앙또닌 아르또(Antonin Artaud)의 시나리오를 바탕으로 만들어졌다. 그러나 그녀가 시나리오를 썼다 할지라도 결코 그녀는 고전적인 이야기줄거리 만들기의 전통을 따른 것은 아니다. 사실 1920년대의 프랑스 아방가르드 영화들은 일반적으로 이야기줄거리를 만들어 썼다. 듈락에게 이야기줄거리 만들기는 그녀 영화들의 눈으로 보는 요소들을 제한하는 장치도, 지배하는 것도 아니었다. 가령 <조가비와 목사>에서 이미지는 스스로 이어지는 (continuity) 문양을 만든다. 바탕에서 이미지들 스스로가 낳는, 눈에 보이는 영화를 만들고자 한 듈락과 아르또는 이미지들이 서로 부딪쳐서 만들어내는 뜻을 힘차게 한다.

곧, 현실세계가 자연스럽게 되살아나는 것(reproduction)에 바탕한 영화의 환영적인 특성을 뒤집거나, 그것에 반대하는 영화의 이론을 세우는 것이다. 연극적이고 문학적인 이야기줄거리 만들기의 전통들을 영화에 빌려온 반면에, 듈락은 음악을 영화의 가장 가까운 동료로 생각했고, 그녀의 글과 영화를 만드는 과정에서 두 예술들을 비교하는 것이 쓰임새가 있다는 것을 알아내었다. 베르토프 또한 영화를 구성해나가는 것이, 교향곡을 눈으로 보는 것과 비슷하다는 생각을 했다. 비록 음악의 개념들을 빌려오는 것이 그의 이론에 대한 관심들로부터 벗어난 것이 아닐지라도, 그의 첫 번째 유성영화인 <열정(Enthusiasm)>은 한 비평가에 의해 소리와 그림의 '교향곡'으로 평가되기도 했다.

듈락은 베르토프보다 더욱 폭넓게 음악을 하나의 모델로 삼은, 눈으로 보는 율동(rhythm)의 영화를 만듦으로써, 실제로 눈으로 보는 교향곡의 개념을 발전시켰는데, 사실 영화를 '순수한 예술'이라고 생각하는 그녀에게 이것은 매우 중요한 개념이었다. 비록 그들이 영화를 만드는 과정에서 차이가 있었으나, 듈락과 베르토프 이론들의 바탕이 비슷하다는 것은 한

이미지와 다른 이미지를 잇는 것을 중요하게 생각한다는 점이다. 두 사람은 모두 이런 나란히 늘어놓는 것(juxtaposition)들을 부딪침으로, 움직임으로, 카메라가 찍은 소재자체로부터 나온 이어짐으로, 그리고 사실을 드러내는 도구로 생각했다.

'한 장면에서 가장 중요한 것은 사람이 아니라, 이미지들과 다른 이미지들 사이의 관계이다. 모든 예술에서와 같이 정말로 흥미로운 것은 바깥의 사실이 아니라, 이미지들과 다른 이미지들 사이의 관계이며, 이미지들 안으로부터 내뿜는 힘이다. 곧 영혼의 상태에서 살펴본 사물과 사람의 움직임이다.'

듈락은 일반적으로 사람들에게는 다다를 수 없는 진실을 드러내는 독특한 능력을 지닌 영화를 주장했다. 듈락의 '키노-아이'는 주관적인 사람의 마음을 드러내야만 하는 것이며, 분위기와 감성을 나타내는 숨어 있는 힘을 지닌 영화를 높이 평가한다. 또한 비록 그녀가 영화와 음악이 비슷한 점에 대해 말을 많이 했지만, 듈락은 앞선 예술에 뒤따르는 자리에 영화를 두지는 않았다. 듈락은 다음과 같이 영화를 정의한다.

'눈으로 보는 예술'인 영화는 특별히 사람의 영혼을 그려낼 수 있다. 곧 눈에 보이는 그림자, 빛, 율동, 얼굴표정들이 어울려서 느낌을 드러내며, 감성을 전달한다.'

러시아의 구성주의가 베르토프의 이론들에서 중요한 역할을 했던 것처럼, 프랑스의 인상주의 운동은 이론가와 영화제작자로서의 듈락의 발전에 중요한 영향을 끼쳤다. 1920년대 프랑스의 인상주의 영화에 관해서는 여러 가지 정의들이 있다. 가령 사람과 경치들의 현대의, 그림의, 자연의 어우러짐에 관하여 강조한다든지, 또는 이미지의 음악성을 강조하기도 한다. 그러나 듈락의 심리학적인 영화의 정의는 한 사람의 마음 안에 있는 삶의 비밀스러운 부분에 뚫고 들어가기 위해 특별한 상황에 사람을 놓이게 하는 것이며, 결과적으로 그녀의 인상주의 영화는 주관성(subjectivity)과 이어진다.

영화의 장치는 영화작가들이 사람의 마음 안으로 뚫고 들어가기 위한 중요한 도구였다. 이러한 뜻에서, 듈락은 기술을 영화의 본질로부터 떨어질 수 없는 것으로 생각했다. 그녀는 카메라렌즈가 나타낼 수 있는 모든 것들을 말했으며, 베르토프와 마찬가지로 영화를 기술에 기대어 늘어난 눈길로 보았다. 그녀는 또한 단지 적는 장치의 자리를 넘어선 카메라의 힘을

강조했다. 실제로 영화를 만드는 과정에서 영화 속 사람들의 생각을 나타내기 위해 부드러운 초점(soft focus), 느린 움직임(slow motion), 그림겹치기(superimposition)에 이르기까지 모든 쓸 수 있는 기법들을 써서 기술을 개발했다.

듈락은 그녀의 주요 작품들에서 여성의 문제를 다루었는데, <미소짓는 부데 부인(The Smiling Madame Beudeut)>에서는 기술장치들과 어떤 기술들을 써서 행복하지 않은 여인의 생각과 환상을 나타내었다. 베르토프가 바깥세계, 사회주의 나라의 사실적 기계주의(Mechanism)를 파헤친 것처럼, 듈락은 무의식의 사실적 기계주의에 관심이 많았다. 기술과 만드는 것에 관심을 갖고, 그들 두 사람은 사실을 만드는 것을 보여주기 위해 영화장치(cinematic apparatus)를 썼다. 베르토프는 영화를 만드는 과정을 보여주는 것을 그의 영화의 주제로 삼았고, 듈락은 카메라를 주관적으로 써서 마음의 상태를 보여주는 작품을 만들었다. 결국 두 사람은 모두 보통사람의 힘을 넘어서는, 볼 수 있는 힘을 드러내는 영화의 독창성을 보여주려 했던 것이다.

새로운 매체가 할 수 있는 어떤 것을 내다보고, 그것을 열정적으로 좇으며, 두 사람은 그들 자신의 영화를 만들고 이론체계를 세워나갔다. 듈락의 작품에 대한 페미니스트 비평은 특히 여성의 생각을 정면으로 다루었다는 점에서 극중인물들의 생각과 감성들을 드러낸 그녀의 방식이 혁신적이었다는 주장이다. 예를 들어, 몇몇 비평가들은 자주 <조가비와 목사>에 관해 비평하면서 듈락을 첫 번째 페미니즘 영화작가로 꼽았으며, 또한 그녀의 작품 안에 감추어져 있는 뜻을 찾아내면서 그녀가 영화장치를 쓰는 방식을 흔히 정신분석이론으로 분석하기도 한다. 많은 비평가들은 소비에트 영화의 모든 위대한 개척자들 가운데서, 아무도 지가 베르토프만큼 우리 시대의 문제들을 직접적으로 이야기한 사람은 없다는 것에 동의한다. 매우 복잡한 그의 작품은 현대 영화이론의 중심에 자리했다. 그가 죽은 뒤 십년 안에 그의 생각은 '시네마 베리떼(cinema verite)'의 발전을 위한 바탕이 되었다. 사실 '시네마 베리떼'란 낱말은 '키노-프라브다(kino-pravda)'의 거친 번역으로, 베르토프에게 존경한다는 뜻을 보이기 위해 새롭게 만들어진 말이다. 듈락의 작품에 대한 정신분석학적 풀이들이 그녀가 영화장치들을 쓴 방식에 바탕하였던 것과 같이, 시네마 베리떼 운동의 발전은 동시녹음과 자유로운 카메라의 기술적 진보를 출발점으로 했다.

그들이 세상을 떠난 현재까지도 계속해서 영향을 끼치고 있는 그들의 이론과 작품을 알게 되는 것은 그들이 영화를 기술과 합친 방식을 알아보는 것에서 비롯되어야 할 것이다.
(편장완, 1993)

(9) 히치콕의 〈북북서로 기수를 돌려라(North by Northwest)〉: 이야기 그림판(storyboard version)

알프레드 히치콕(Alfred Hitchcock) 감독은 영화의 역사에서 가장 뛰어난 편집자로 널리 알려져 있다. 미리 편집된 그의 계획안은 전설적이다. 어떤 감독도 그처럼 자세하고 올바르게 계획을 세워서 일하는 예가 없었다. 그는 특히 복잡한 이야기단위는 각 샷의 화면들을 하나하나 다 그렸는데, 이런 기법을 이야기그림판(storyboard)이라 한다. 어떤 대본의 경우에는 600장의 샷 그림이 있을 정도였다. 하나하나의 샷은 어떤 효과를 위해 계산된 것이다.

"나는 이 모든 것을 미리 적어놓는 것을 좋아하지요. 아무리 짧고, 별로 중요성이 없는 영화일지라도 말입니다. 작곡가가 아름다운 음악을 얻기 위해 음표를 적는 것과 똑같이 모든 것을 적어야 합니다."

다음의 각본 〈북북서로 기수를 돌려라〉는 히치콕의 촬영대본은 아니다. 앨버트 라벨리(Albert J. La Valley)의 저서 〈히치콕을 말한다(Focus on Hitchcock)〉에 나오는 사진들을 다시 구성한 것으로, 이는 가장 좋은 것에 가까운 대본일 것이다. 하나하나의 번호들은 샷을 나타내며, 그림과 그 밑의 설명이 서로 맞아떨어지듯이, 그 앞 샷의 그림은 다음 샷 그림의 행위와도 이어지게 그려졌다. 괄호 안의 숫자는 샷의 대략적인 시간길이를 초 단위로 적어 놓은 것이다.

다음의 줄인 말들이 쓰였다.

- E. L. S. : extreme long shot _매우 먼 샷
- L. S. : long shot _먼 샷
- M. S. : medium shot _가운데 샷
- C. U. : close-up _가까운 샷
- P. O. V. : point of view _관점, 주인공 손힐이 보는 관점을 가리킨다.

전제 로저 손힐(케리 그랜트)은 법망을 피해 도망다니는 사람이다. 그는 자신의 결백을 입증하기 위해 캐플란이라는 이름을 가진 남자와 만나야 한다. 로저는 이 장면의 곳으로 오라는 말을 듣고 캐플란과 만나려 한다.(루이스 자네티, 2002)

이야기그림판

1. E.L.S 공중에서 촬영. 캐플란과 만나기로 한 광활한 평야의 텅 빈 고속도로를 보여 준다. 우리는 버스가 도착하고 문이 열리는 것을 보고 듣는다.

1b. 손힐이 나타나고 버스가 떠난다. 혼자 남는다.(52)

2. L.S. 로우 앵글. 손힐은 길가에 서서 기다린다.(5)

3. E.L.S. P.O.V. 고속도로를 바라본다. 버스가 저 멀리로 사라져 간다.(4)

4. M.S 손힐은 표지판 옆에 서서 좌우를 둘러보면서 누군가를 기다린다.(3)

5. L.S. P.O.V. 도로를 횡단하여, 도로 경계표 너머로 펼쳐져 있는 평야(4)

6. M.S. 표지판 옆에서 손힐은 오른쪽, 왼쪽을 바라
본다.(3)

7. L.S., P.O.V 평야를 가로질러 보여 준다.(4)

8. M.S. 표지판 옆에서 기다리며 고개를 돌리고 뒤를
쳐다본다.(3)

9. E.L.S., P.O.V. 손힐의 등뒤로 펼쳐진 평야와
도로.(4)

10. M.S 손힐은 기다리다 앞으로 다시 돌아선다.(6½)

11. E.L.S. 길과 표지판을 지나 광야의 공허함이
펼쳐진다.(3)

18. M.S. 손힐은 주머니에 손을 넣고왼쪽에서
 오른쪽으로 돈다.(3)

19. L.S., P.O.V.평야.(3)

20. M.S. 손힐은 똑같은 자세로 오른쪽에서
 왼쪽을 바라본다.$(2\frac{3}{4})$

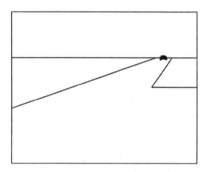

21. E.L.S. 멀리서 차가 보이고 엔진 소리가
 들리기 시작한다.$(3\frac{1}{2})$

22. M.S. 차를 지켜보고 부동 자세로 서있다.
 $(2\frac{1}{2})$

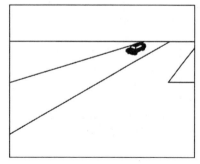

23. E.L.S. 차가 다가오며 소음이 커진다.
 $(3\frac{3}{4})$

24. M.S. 손힐은 차가 다가오는 것을 본다.(3)

25. L.S. 차가 빠르게 지나치고 카메라는 조금
 따라간다.(3)

26. M.S. 손힐, 왼쪽에서 오른쪽으로 차가
 사라지는 방향을 보면 주머니에서 손을 뺀다.

27. E.L.S. 평야. 차가 사라진다.($3\frac{3}{4}$)

28. M.S. 기다리는 손힐, ($2\frac{1}{4}$)

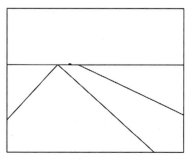

29. E.L.S. 트럭이 다가온다. 소리가 들린다.(4)

_자료출처: 영화의 이해(루이스 자네티)

(10) 음악을 새롭게 나타내는 형식: 뮤직비디오(Music Video)

음악 텔레비전에서 두드러진 현상은 뮤직비디오(music video)이다. 이것은 원래 음반 (record) 파는 것을 도우기 위해 만들어졌으나, 마침내 스스로 텔레비전의 프로그램 유형으로 자리잡았다. 연기자들은 노랫말에 맞추어 연기하고, 노랫말을 풀이하며, 노랫말에 어울리는 그림을 만든다. 음반 파는 것을 도우는 도구로서 뮤직비디오는 방송국들에 공짜로 보내졌으나, MTV는 1984년에 인기가 높았던 마이클 잭슨(Michael Jackson)의 뮤직비디오 <스릴러(Thriller)>에 독점권의 값을 치름으로써, 이런 관행을 바꿨다. 오늘날 MTV는 몇몇 뮤직비디오에는 독점적인 첫 사용권(periods of availability) 계약을 맺고 있다.

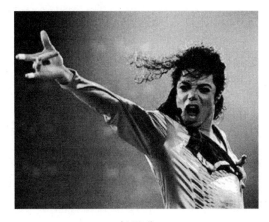

〈스릴러〉

MTV의 성공에 관해서, 한 음악해설가는 다음과 같이 말하고 있다.

　　"…뮤직비디오의 빠른 속도와 만화경처럼 그림들이 흘러가는 형식은 대중문화를 꿰뚫고 지나가면서, 사람들이 음악을 듣는 방식을 바꾸고, 영화, 텔레비전, 패션, 광고와 텔레비전 소식까지에도 열광적인 발자취를 남겼다."(Head et al., 1999)

음악과 뮤직비디오는 그것들의 흐름이 새로이 바뀌는 때에 접어들었으며, 따라서 새롭게 나타내는 형식이 필요해졌다. 뮤직비디오를 만드는 일은 창조적이고, 미학적인 도전이다. 형식이나 장르의 범위를 벗어나 새로운 생각을 해낸다는 것은 대단한 일이다. 특히 음악을 그림으로 만드는 일은 예술이다. 대중의 인정을 받는 뮤직비디오는 만드는 데 드는 엄청난

돈이나 음반사의 힘보다, 감독의 재량과 재주에 달려있다.

지난 15년 동안 뮤직비디오는 자체의 미학과 말의 체계를 발전시켜왔으며, 드디어 자신만의 고유한 형식을 갖추게 된 것이다. 이제 영화나 광고를 뮤직비디오 형식으로 찍었다는 이야기를 특별히 할 필요가 없다. 뮤직비디오의 형식, 빠른 편집과, 힘 있게 움직이는 카메라는 모든 사람에게 익숙하다. 그리고 뮤직비디오를 만드는 과정은 영화를 만드는 기법을 빨리 배울 수 있는 좋은 방법이다. 영화를 만드는 하나하나의 과정과 그것을 결정하는 과정은 온 세계의 영화와 텔레비전의 경우에도 마찬가지다.

뮤직비디오를 만드는 데에 있어 기획과 연출이 거의 나뉘지 않고 함께 진행되는데, 왜냐하면 기획이 바로 연출의 아이디어가 되기 때문이다. 뮤직비디오의 유형에는 영화 뮤직비디오와 사진 뮤직비디오의 두 가지가 있으며, 또한 이 두 가지를 섞어서 구성하는 고전 뮤직비디오가 있다.

01 영화 뮤직비디오와 사진 뮤직비디오

역사적으로 볼 때, 뮤직비디오는 음악과 그림이 합쳐진 오랜 전통에서 출발한 것이라고 할 수 있다. 서사시보다 훨씬 짧은 뮤직비디오의 역사를 보더라도, 그 형식은 이미 두 가지 분명한 경향으로 발전되고 있다. 곧 영화적인 뮤직비디오와 사진적인 뮤직비디오가 그것이다. 이 두 종류의 뮤직비디오는 합쳐져 나타나기도 하지만, 대부분 따로 만들어진다.

뮤직비디오를 나누는 기준은 샷의 구도와 편집 등 영상의 문법이다. 영화 뮤직비디오는 영화에서 널리 쓰이는 문법을 쓰고 있어서, 대본을 읽으면 단편소설에서 쓰는 기법들을 찾아낼 수 있다. 예를 들면 다음과 같다.

> "빌리(Billy)는 아이스크림 트럭을 타고 사막으로 향한다. 놀랍게도 그는 악단연주자들이 길에서 지나가는 차를 얻어타는 것(hitch-hiking)을 본다. 주유소에 닿자마자, 그들은 몸에 물감을 칠하고, 거의 벌거벗은 상태로 춤을 춘다."

> "자전거, 자동차, 비행기를 타고 여행을 떠나고, 쿨리오(Coolio)는 빅휠(Big Wheel)을 타고 여자친구를 만나러 파티에 간다. 그러나 목적지에 닿자, 파티는 끝났고, 여자는 사라졌다."

처음의 뮤직비디오 감독 데이빗 핀처, 줄리안 템플, 마치 칼너는 짜임새 있는 이야기와, 엇갈리게 편집된 공연장면으로 뮤직비디오를 1980년대 할리우드 영화의 형식과 비슷하게 만들었다. 마돈나의 <아빠, 설교하지 마세요(Papa, Don't Preach)> 등이 고전(classic) 뮤직비디오가 되는 이유는 노래의 내용에 담긴 이야기를 극적장면으로 그려서 악단의 공연장면과 엇갈리게 편집했기 때문이다.

영화 뮤직비디오가 언제나 이야기를 썼거나, 극적인 것은 아니다. 진보적인(progressive) 종류의 뮤직비디오들이 있기 때문이다. 진보적 뮤직비디오는 이야기줄거리가 없고, 시간과 자리가 흘러가는 샷들을 편집하여 눈에 보이게 나타낸다. 스파이크 존즈는 이런 종류의 뮤직비디오 대가이다. 그의 뮤직비디오 <고통을 느껴라(Feel the Pain)>에서는 다이나서 주니어와 제이 메시스가 맨하탄에서 골프를 친다. 그들은 공중을 날아다니며 한 곳에서 다른 곳으로 골프를 친다. 텔레비전, 영화, 그리고 만화를 좋아하는 사람들은 이미 영상의 문법에 익숙해져있다. 영화인이 아니라도 다음 문장을 영상으로 만들어 편집할 수 있을 것이다.

"제이 메시스가 골프공을 치자, 공이 건물 위로 넘어간다."

샷들은 말과 같고, 장면은 문장과 같다. 이것을 한 번 상상해보자. 우리의 머릿속에는 이런 문장이 떠오를 것이다.

"골프공의 가까운 샷(close shot). J가 골프채를 내려치는 가운데 샷(medium shot). 공이 날아가는 넓은 샷(wide shot)."

우리의 상상속의 시점은 이런 샷들을 순서대로 편집하여 영화문법의 기본규칙을 따라가는 것이다. 본능적으로 공이 공중에 날아가는 넓은 샷을 먼저 쓰지는 않을 것이다. 그렇게 하면, 영상의 이야기줄거리가 어지러워질 것이기 때문이다. 대부분의 사람들은 영화문법에 대한 느낌을 갖고 있어서 편집기법이 당연하다고 여길 것이다. 그러나 이것을 알아야 한다. 만약 기본규칙에서 어긋나게(한 번쯤 해봄직하다) 해보면, 보는 입장에서는 어지러울 것이다. 이어지는 연기를 어떻게 편집할 것인가에 대해 살펴보자.

샷1 : 주인공A가 방문을 열고 나간다. 자르기/ **샷2** : 주인공A가 문을 열고, 다른 방에 들어와 문을 닫는다.

화면방향의 규칙(A가 샷1에서 화면 왼쪽으로 나갔으면, 샷2에서는 화면 오른쪽으로 들어와야 한다)이 유지되고, A가 두 샷에서 같은 옷을 입고 있으면, 보는 사람은 어리둥절해지지 않을 것이다. 보는 사람은 A가 마주 보고 있는 방의 문을 지나갔다는 사실을 쉽게 알수 있다. 무의식적으로 이 자르기를 알았고, 이미 수백만 번을 경험한 현상이다. 자르기를 써서 이어지는 연기의 효과를 만든다. 보는 사람은 "같은 날인가? 같은 옷을 입고 있네."라는 생각을 하지 않는다.

영화 뮤직비디오가 이야기줄거리 위주로 간다면, 사진 뮤직비디오는 영화문법을 쓰지 않고, 형식(style)으로 구성된다. 사진 뮤직비디오의 대본은 촬영, 색상, 움직임, 뒷그림 등 눈으로 보는 데서 오는 느낌을 강조한다. 이것은 편집단계에서 구성되고, 가끔 감독이 편집에 참여하지 않기도 한다. 이것을 만드는 단계에서는 감독이 격을 깨는, 아름다운, 자극적인 영상들을 찍으려고 애쓴다. 악단연주자들이 공연하는 장면, 상징적인 물체, 괴상한 인간들,.. 여러 가지 표정을 짓는 모델이 카메라를 노려보며 자세를 취하는 것은 마치 정사진을 찍는 것과 같다. 인물사진과 가장 가깝다. 그 순간순간의 영상에는 모델의 태도, 환경, 감정, 육체 등이 드러난다. 이런 독립적인 샷들은 이야기 줄거리의 전개라는 뜻을 갖고 있지 않다. 사진 뮤직비디오들은 콜라쥬나 사진 몽타주와 같이 느낌을 나타내거나, 눈앞에 늘어놓아 뜻을 전달한다.

1980년대 이야기구성방식(narrative)이 아닌 뮤직비디오의 화려한 무대장치나 영상의 요소들은 텔레비전이나 뮤지컬영화로부터 많은 영감을 받았다. 그러나 이 뮤직비디오들은 공연을 위해 만들어졌다. 1990년대에 들어서는 뮤직비디오들이 첨단기술을 써서 새로운 방향으로 실험을 했는데, 곧, 텔레시네(필름을 테이프로 바꿔준다)와 필름 현상기술(새로운 화학기술로 현상한다)을 가지고 영화인들의 영상의 말을 크게 늘렸다.

번스틴 감독은 이야기 구성방식이 아닌 뮤직비디오가 더 호소력이 있다고 생각한다. 그는 이렇게 말한다.

"뮤직비디오의 미학은 뻔한 것이다. 뮤직비디오가 성공할 수 있는 길은 훌륭한 대중음악이 성공하는 방법과 꼭 같다. 시와 같이 한 가지 생각이나 느낌을 주는 것이다."

트라이언 조지 감독도 생각을 같이 한다.

"뮤직비디오에서는 대사와 소리효과를 쓰기가 어렵기 때문에, 이야기를 풀어나가기가 힘들다. 뮤직비디오를 효과적으로 생각해내는 방법은 음악을 들어보고, 어떤 느낌, 어떤 소리효과가 들리는가를 파헤치는 것이다. 곡의 내용보다 느낌을 주로해서 시작하는 것이 옳은 방법이다. 감독으로서는 노래를 폭넓게 풀이할 수 있는 기회가 된다."

뮤직비디오에서 여러 가지 경력을 가진 사진작가 마후린은 몇 년 전, 부시의 <조그만 것들이 죽인다(Little Things Kill)>란 뮤직비디오를 만들면서 전통적인 사진기술을 썼다. 이야기줄거리가 없이 악단이 공연하는 장면들이 조그만 털 같은 물체들이나 기괴한 영상들, 또는 화려한 무대장치 앞에 선 사람들과 함께 편집되어 있다. 이 뮤직비디오에는 뛰어난 영상들이 있다. 튀는 색깔들을 만들어내었으며, 특수렌즈(swing and tilt, 렌즈가 움직일 수 있으며, 정사진 카메라에서처럼 그림단위의 한 부분만 골라서 초점을 맞출 수 있는 기능을 가지고 있다)로 이미지의 주변초점이 흐려지게 하는 효과를 만들었다. 이 렌즈효과는 영상을 쉽게 알아볼 수 있게 해준다. 예를 들어, 연속극의 꿈 장면은 화면주변이 희미하고 초점이 맞지 않게 나타났다.

02 이야기 섞어짜기: 고전 뮤직비디오 형식

모든 샷들이 악단연주자들이 연주하는 모습만을 보여주는 순수한 공연 뮤직비디오 말고도, 대부분의 뮤직비디오들은 이와 비슷한 형식을 가지고 있다. 그것은 연주자가 연주하는 장면과 다른 이미지를 섞어 편집하는 것이다. 영화 뮤직비디오에서는 배우들이나 악단연주자들이 이야기줄거리를 따라 연기한다. 그리고 사진 뮤직비디오에서는 공연 말고도 모델들이 자세를 취하고, 난장이들이 춤추고, 뒷그림에서는 폭풍이 몰아친다. 이 두 종류의 뮤직비디오에는 이야기줄거리의 요소들과 공연의 요소들이 독립되어 있으며, 편집으로 서로 엇갈린다. 뮤직비디오 관리자들은 이런 공연과 이야기줄거리의 균형에 대해 관심을 많이 가지고 있는데, 이를 우리는 '이야기 섞어짜기'라고 한다.

뮤직비디오를 볼 때, 이런 공식을 생각한다. 에어로스미스의 <미쳤어(Crazy)>는 <제니, 총을 가졌어>처럼 고전영화 같은 뮤직비디오이다. 변태적인 양키들이 리브 타일러와 알리시아 실버스톤이 주유소에서 기름을 넣고 있는 모습을 엿보고 있다. 자르기 / 로커 스티븐

타일러는 무대 위에서 연주하고 있다. 성인클럽 아마추어 행사에서 리브가 창피해하는 아리시아 앞에서 옷을 벗는다. 그녀의 손이 기둥을 타고 내려간다. 동시에 스티븐 타일러의 손이 마이크 대를 타고 내려간다. 놀란 표정으로 알리시아가 입을 벌린다. 스티븐은 입을 벌리면서 노래한다. 이런 이어지는 이야기와 악단공연의 엇갈림이 바로 이야기 섞어짜기이다.

감독 라이오넬 마틴(Lionel Martin)은 알프레드 히치콕을 좋아하고, 이야기를 엇갈리게 하는 대표적인 뮤직비디오 작가이다. 그의 보이즈 투 맨(Boyz Ⅱ Men) 뮤직비디오 <나는 너에게 사랑을 할 거야(I'll Make Love to You)>는 이런 형식에 충실하다. 요염한 여자의 집에서 보안장치 설치를 마친 잘 생긴 남자 주인공은 이 여자를 좋아하게 된다. 보안장치를 켜며 웃는 얼굴로 자신의 명함을 건네준다. 그리고 이런 말을 한다. "만약 문제가 있으면 언제나 전화 하세요"

뮤직비디오 가운데는 이야기하는 것으로 시작하는 것들도 있다. 마이클 잭슨의 '스릴러'도 이런 장르의 뮤직비디오이다. 비디오의 내용은 젊은 경호원이 만날 여자에게 우정의 편지를 쓰려고 한다. 그러나 우리의 눈길이 공연하는 보이즈에게서 떠나지는 않는다. 주인공은 골동품 책상 위에서 고민하고 있다. 보이즈는 노래한다. 자기 글에 불만이 있는 듯 종이를 휴지통에 던져버린다. 보이즈는 계속 노래한다. 주인공은 할 수 없이 보이즈 투 맨의 CD를 꺼내어 <나는 너에게 사랑을 할 거야>의 가사를 베낀다. 그는 베껴 쓴 편지를 예쁘게 포장해 여자에게 보낸다. 여자는 촛불이 켜진 욕실에서 편지를 읽는다. 보이즈는 계속 노래를 부른다.

마틴 감독은 이야기줄거리 속에 곡을 넣어 재미있는 뮤직비디오를 연출한 것이다. 이 이야기는 3분짜리 사랑의 이야기다. 이것은 가사의 내용이고, 뮤직비디오의 중요한 요소가 된 것이다.(데이빗 클레일러 외, 1999)

03. 몽타주(montage)

몽타주는 프랑스 말에서 '부분품 조립'을 뜻하는 말로서, 주로 영화에서 편집이라는 뜻으로 쓰여 왔다. 그러나 이 말은 단순히 샷과 샷을 이어주는 것을 뜻할 뿐 아니라, 샷과 샷의 눈으로 보거나 귀로 듣는 극적인 요소들을 아름답게 나타내기 위해 이어주는 것을 뜻한다.

1910년대부터 40년대까지 쿨레쇼프(Lev Kuleshov)를 비롯한 소련의 영화이론가들은 몽타주 이론을 발전시켰다. 이들의 이론에서 몽타주의 뜻과 방법에 대해 알아보자

(1) 쿨레쇼프- 몽타주의 발견

쿨레쇼프는 몽타주이론을 처음으로 개발한 이론가이다. 그는 미국영화와 소련영화를 비교해보고 두 나라 영화의 차이를 알게 되었다. 소련영화는 한 곳에서 찍은 긴 샷들로 이루어져 있지만, 미국영화는 여러 곳에서 찍은 짧은 샷들로 이어져 있고, 그 샷들이 '예정된 순서'에 따라 이어진 것이었다. 따라서 영화의 힘은 샷 안에 담긴 내용만을 보여주는 것이 아니라, 샷을 잇고 구성하는데 있다는 사실을 알았다. 그래서 그는 1916년에 영화기법의 기본은 몽타주라고 했는데, 이는 사건의 장면 가운데서 가장 중요한 움직임만을 찍어서 잇는 방식을 뜻했다.

다음해 그는 그의 첫 작품 <기능공 프라이트의 계획>이라는 영화에서 현실에서는 있지 않은 '영화의 자리'를 만들어냈다. 이 영화의 한 장면에서 아버지와 딸이 목장을 걷다가 철선이 매달려 있는 철탑을 보는 장면을 찍을 필요가 있었다. 그는 이 장면을 기술적인 이유 때문에 한 곳에서 찍지 못하고 철탑을 다른 곳에서 찍어서 앞의 그림과 이었다. 각기 다른 곳에서 찍은 두 샷을 이은 결과, 아버지와 딸이 목장을 걸으며 철탑을 바라보는 장면이 자연스럽게 만들어진 것이다. 편집, 곧 몽타주의 결과, 현실에서는 있지 않은 새로운 자리를 만들어낸 것이다. 이것을 그는 '만들어낸 풍경' 또는 '만들어낸 지형학'이라고 불렀다.

이어서 그는 유명한 '쿨레쇼프 효과'로 알려진 실험을 계획했다. 이때 소련의 유명배우인 모주힌(Mozukhin)의 표정 없는 얼굴을 찍은 긴 필름을 찾아내자, 이것을 여러 가지 다른 샷들과 이어보았다. 이것들은 김이 모락모락 나는 스프 접시, 관에 누워 있는 여인과, 곰 인형을 가지고 노는 어린이였다. 이것들을 관객들에게 보인 결과, 관객들은 모주힌의 얼굴에서 스프 접시의 샷 다음에서는 배고픈 느낌으로, 곰을 가지고 노는 아이의 샷 다음에서는 흐뭇한 표정으로, 관에 누워있는 여인의 샷 다음에서는 슬픈 표정으로 각각 다르게 느꼈다. 이 실험에서 그는 '하나의 샷은 다른 샷과의 관계 속에서 뜻이 생긴다.'는 몽타주의 기본원리를 세웠다.

(2) 푸도프킨(Vsevolod. I. Pudovkin)의 몽타주 이론

쿨레쇼프 감독 아래에서 조감독 생활을 한 바 있는 푸도프킨은 자신의 몽타주이론을 발전시켰는데, 그의 이론을 사실주의 몽타주 또는 이음 몽타주로 부른다.

그에 따르면, 몽타주란 '현상을 특징 있는 조각들로 줄인 다음, 이것들을 뜻 있게 다시 잇는 것'이라고 한다. 그가 말하는 뜻 있는 이음이란 샷들을 뜻 있는 관계로 이어주는 것을 말하며, 이 뜻 있는 관계를 다섯 가지 유형으로 나누었다.

첫 번째 유형은 대조다. 예를 들어 굶어죽는 사람을 강조하기 위해서 부잣집 사람이 게걸스럽게 먹는 장면을 이어서 두 샷의 관계를 만들 수 있다.

두 번째 유형은 나란함이다. 서로 관련 있는 두 개의 사건이 나란히 얽히면서 대조적으로 진행되는 편집기법이다. 예를 들어보자. 파업을 주동했던 한 노동자가 다섯 시에 처형당한다. 공장주는 잔뜩 술에 취하여 식당을 나서며 시계를 본다. 네 시를 가리키고 있다. 사형수는 사형장에 끌려갈 준비를 하고 있다. 다시 공장주가 화면에 나타난다. 그는 시간을 물어본다. 네 시 삼십 분이다. 감옥마차가 삼엄한 경비 속에 거리를 지나간다. 공장주가 초인종을 누르자, 문을 연 하녀는 사형수의 아내다. 그는 갑자기 그녀를 덮쳐 몸을 빼앗는다. 그는 침대에서 쿨쿨 잠들어 있는데, 그의 손에 채워진 손목시계는 거의 다섯 시가 가까워 오고 있음을 가리킨다. 노동자는 사형대에 목이 매달린다. 이 나란히 진행되는 두 사건은 급박하게 돌아가는 사형의 순간을 그리고 있다.

세 번째 유형은 '상징'이다. 예를 들어 데모하는 군중들이 경찰에 의해 학살되는 장면과 도살장에서 소가 도살되는 장면을 이어서 경찰의 잔인한 행동을 상징하였다.

네 번째 유형은 '동시성'이다. 이것은 동시에 진행되는 두 가지 움직임을 그리는 것으로, 한 움직임의 결과가 다른 움직임에 영향을 미친다. 예를 들어, 사형수와 그의 아내를 번갈아 보여주는 장면에서 사형수의 아내는 남편이 죄가 없다는 것을 간청하기 위하여 주지사를 만나려고 애쓴다. 이때 관객들은 "사형수가 구해질까?" 하는 의문을 가지면서 최고의 긴장 상태에 있게 된다.

다섯 번째 유형은 '주된 목적(leit motif)'으로 대개 기본 주제를 거듭 강조한다. 예를 들어, 황제의 폭정에 이바지하는 교회의 위선을 폭로하는 반종교적 주제를 위해 다음과 같은 이미지가 되풀이될 수 있다. 천천히 울리는 교회의 종소리는 "종소리는 온 세계에 인내와 사랑의 메시지를 보낸다."는 자막과 겹칠 수 있고, 이것은 인내의 허구와 위선적인 사랑을 강조할 때마다 되풀이될 수 있다.

이와 같이 푸도프킨은 언제나 뜻의 이음을 몽타주의 핵심이라고 생각했다.

(3) 에이젠슈테인(Sergei M. Eisenstein)의 몽타주 이론

필름을, 뜻을 나타내기 위해 쓴다는 것은 셀룰로이드에 인화된 손질하지 않은 재료들의 모습을 바꾸는 것이라고 흔히들 말한다. 곧 현실세계의 이미지들을 써서 '어떤 내용의 말을 하는 것(statement)'이다. 19세기의 소설과 마찬가지로 표현주의 영화는 우리가 알고 있는 세계를 단지 베끼기보다는 그 자신의 세계를 새롭게 만들어낸다. 이때 표현예술로서의 영화가 할 수 있는 것을 살펴본 사람들 가운데 가장 중요한 사람은 몽타주의 대가인 러시아의 영화감독 세르게이 에이젠슈테인이었다.

그는 오늘날까지도 영향력을 미치고 있는 사람으로, 보통 영화기술과 영화이론의 역사에서 시조로 생각되고 있다. 이론가로서 에이젠슈테인은 영화의 말(language of film)을 알아듣고자 한 것으로 유명하다. 영화감독으로서의 그는 찍은 필름으로 어떤 뜻을 이끌어내기 위해 편집을 자신의 중요한 기법으로 삼았다. 그의 이론에 따르면, 영화의 뜻이란 영화를 보는 사람이 몽타주된 두 샷을 대조하고 대비하는 과정에서 생겨난다. 그는 그가 찍은 이미지들을 써서 새로운 어떤 것을 만들어내고자 했다. 어떤 종류의 두 필름조각을 이어붙이면 반드시 새로운 개념, 새로운 특성이 그 나란히 이어진 상태에서 생겨난다고 보았다. 그 새로운 특성이란 보는 사람에 의해 만들어진다. 그래서 얼굴을 나타내는 한 샷을 보여준 다음, 빵 덩어리를 담은 샷을 이어붙이면, 보는 사람은 두 샷을 합쳐서 배고픔이라는 관념을 이끌어내게 될 것이며, 편집은 몽타주가 만들어내는 기법으로서 영화를 구성하는데 있어 가장 바탕이 되는 기술(structuring technique)이다. 영화란 현실세계의 이미지들을 적고 베끼는 것이라는 관념은 여기서 공격받게 되었다. 대신, 영화란 현실세계의 모습을 바꾸는 매체로서(transforming media), 그 자신의 말로서 뜻을 나타내는 방법을 갖고 있다는 생각을 하게 되었다.

몽타주는 그가 제안한 대로, 그것의 가르치고자 하는 경향은 소비에트에서 교육의 도구로서 정치적 이득을 얻는데 쓰였다. 그런데 실제로는 거꾸로, 현대 자본주의 사회에서 몽타주를 가장 흔하게 쓰는 분야는 광고이지만, 이것도 록 뮤직비디오에서 빠르게 장면을 바꾸기 위해 몽타주가 널리 쓰인다는 사실을 떠올리면, 별 것 아니게 된다. 사실상, 몽타주는 영화에서 생각을 서로 나눌 수 있는 하나의 방법에 지나지 않는다. 곧, 그것은 영화기술의 하나이지, 영화가 말하는 원리는 아니다.

영화를 단순히 적는 매체로 지위를 낮추는데 반대한 사람은 그뿐만이 아니었다. 사실 많은 이론가들은 영화가 적는 매체로서도 한계를 갖는다는 바로 그 점이야말로 영화를 하나의 예술로 규정지을 수 있는 요인이라고 보았다. 그러나 그와 같은 많은 주장들에는 뜻이 있을지라도, 거기에 깔린 아주 정도가 심한, 아름다움을 좇는 생각(탐미주의)은 에이젠슈테인과는 관련이 없다고 보아야 한다. 1927년에 소리가 영화에 들어왔을 때, 그런 주장들은 매우 빠르게 늘어났다.

루돌프 아른하임(Rudolph Arnheim)은 <예술로서의 영화(Film as Art)>(1958)라는 책에서 무성영화야말로 미학의 목적을 채울 수 있는 뛰어난 매체라고 보았다. 곧, 무성영화는 세계를 완전히 똑같이 베낄 수 없는데, 바로 그 점이 예술이 될 수 있는 원천이라고 보았다. 예술형식으로서의 영화의 특성을 강조하기 위해 예술이란 현실을 흉내 내는 것이란 전통적인 문학과 미학의 주장들은 부정되었다. 이런 주장들에 뒤따라 나온 것으로 소리와 색채(천연색)를 써서 화면에 '완전한 환영을 만들어내려는 욕망'은 공격받았다. 그래서 사실주의와 예술을 서로 대립되는 것으로 보게 되었는데, 그 결과 무성영화는 예술의 지위를 얻은 반면, 유성영화는 형편없고 통속적인 것으로 지위가 낮추어졌다.(그래엄 터너, 1999)

1929년에 에이젠슈테인은 <몽타주 이론>이라는 글을 써서, 그때까지 밝혀진 몽타주를 형식에 따라 나누었다. 첫 번째 유형은 '양을 재는 몽타주'다. 이것은 샷의 길이를 조절하여 음악적인 박자감을 만들어내는 방식이다. 예를 들어, 샷의 길이가 점차 짧아진다면, 긴장감이 생길 것이다. 그러나 관객이 꼭 박자감을 느끼게 할 필요는 없다. 중요한 것은 샷의 '떨림'에 따라 관객의 마음과 몸이 움직일 정도로 '감각적 인상'을 불러일으키는 것이다. 따라서 계량적 몽타주의 절대적 기준은 샷의 길이이지, 내용이 아니다.

두 번째 유형은 '움직이는 몽타주'로서, 양을 재는 몽타주와는 반대로 샷의 내용을 중요하게 여긴다. 이것은 샷의 내용에 따라 길이를 결정한다. 샷의 길이를 '양을 재는 공식'에 따라 수학적으로 계산하지 않고, 샷의 특성과 계산된 이야기단위의 구조를 비교해서 결정한다. 여기에서 긴장감을 일으키는 데에 두 가지 방법이 있다. 하나는 계획된 양을 재는 원칙을 어기는 것이고, 다른 하나는 차이가 나는 속도를 가진 보다 강렬한 내용을 끼워 넣는 것이다. 예를 들어, <전함 포템킨>의 오데사장면에서 계단을 내려오는 군인들의 율동적인 발 움직임은 '자르기(cutting)'의 박자와 어긋나게 해, 양을 재는 원칙을 어김으로써 긴장감을 일으킨다. 이 긴장감은 계단 아래로 굴러 떨어지는 유모차의 샷을 끼워 넣음으로써, 더욱 높아진다. 유모차 샷은 군인들의 샷처럼 아래로 움직이지만, 위험에 처한 아이로 인해 내용

적으로는 더 강렬하다. 따라서 계단을 내려오는 발의 율동이 계단 아래로 굴러 떨어지는 유모차의 율동으로 옮겨가면서 긴장감은 더욱 높아간다.

세 번째 유형은 '소리의 몽타주'다. 이것은 샷의 내용 가운데서 가장 지배하는 요소에 초점을 둔다. 샷을 지배하는 요소란 샷의 특징적인 '마음의 느낌' 또는 '전체의 분위기'를 뜻한다. 따라서 만일 샷들이 우울한 분위기를 만들기 위해 그것에 맞춰 빛을 비추었다면 이는 '빛의 색조'에 바탕을 둔 것이며, 날카로운 소리의 느낌을 만들기 위해 '날카롭게 각진 요소들'을 화면 안에 많이 넣었다면, 이는 '그림의 색조'에 바탕을 둔 것이다.

이렇듯 소리의 몽타주는 샷을 지배하는 마음의 느낌에 따라 구성된다. 예를 들어, <전함 포템킨>의 안개장면에서 한 수병이 장교들의 억압과 착취에 대들다가 억울하게 죽었다. 그의 시체가 오데사 항구에 옮겨지고 밤이 찾아온다. 여기서부터 안개장면이 시작되는데, 이 장면은 흔들리는 물결, 부두에 메어둔 배와 부표들의 가벼운 흔들림, 천천히 피어오르는 물안개, 물위에 살짝 내려앉는 갈매기. 여기에서 하나하나의 샷은 슬픈 분위기에 맞는 움직임, 아련함과 빛 속에서 지배하는 느낌을 만들고 있다.

네 번째 유형은 '도와주는 소리의 몽타주'다. 여기에서 지배하는 소리를 대표하는 여러 가지의 '도와주는' 소리를 보탠다. 곧, 주된 예술의 요소가 여러 가지 도와주는 요소들과 함께 작용하여, 하나의 주된 인상 또는 통일체를 구성한다. 예를 들어, 한 여배우의 성적매력은 입은 옷의 질감, 빛, 사회계급 등 여러 가지 자극의 뒷받침을 받는다는 것이다. 여기에서 성적매력은 주된 예술의 자극이며, 옷의 질감이나 빛 등은 뒤따르는 예술의 자극인데, 이것은 음악의 기본원리다. 음악은 지배하는 소리를 중심으로 높은 소리와 낮은 소리가 함께 하는데, 이 소리들은 서로 부딪치면서도 지배하는 소리를 중심으로 어울리는 것이다.

도와주는 소리의 몽타주는 함께 모으는 분위기에서 나아가 몸의 느낌도 함께 한다. 이것은 분위기나 느낌을 합친 전체의 경험을 불러일으킨다. 여기에서 지배하는 소리와 도와주는 소리 사이의 충돌이 느낌의 반응과 몸의 반응을 함께 불러일으킨다.

위의 네 가지 몽타주들이 서로 부딪칠 때, 전체적으로 어울리는 몽타주가 이루어진다. 곧, 샷의 길이와 화면 안의 움직임 사이의 부딪침은 양을 재는 몽타주에서 율동하는 몽타주로 옮겨가고, 샷의 율동하는 원리와 분위기가 자아내는 원리의 충돌은 소리 몽타주를 일으키며, 지배하는 소리와 도와주는 소리 사이의 충돌은 도와주는 소리의 몽타주를 낳는다.

다섯 번째 유형은 '머리의 몽타주'이다. 이것은 도와주는 몽타주의 몸의 반응과는 달리 머리의 반응을 일으키는 몽타주로서, 지성의 부딪침에 바탕을 둔다. 이것은 바탕에서 양을

재는 몽타주와 같은 원리에서 출발한다. 양을 재는 몽타주에서 관객은 수학적으로 계산된 편집의 박자에 따라 몸을 흔들었다. 이에 비하여 머리의 몽타주는 보다 높은 차원의 중추신경을 흔든다. 예를 들어, <10월>의 '신들의 장면'에서 여러 신들을 보여주는 샷들은 '신은 신성하다'라는 선입관을 벗어나, 그 원래의 뜻인 우상으로 깨닫도록 편집되었다. 이렇게 관객들이 머리로 그 뜻을 알아볼 수 있게 하기 위해서는 샷의 길이가 계산되어야 할뿐 아니라, 지성의 흐름도 계산되어야 한다.

(4) 미국의 편집과 소련의 몽타주

1940년에 에이젠슈테인은 <디킨즈, 그리피스, 그리고 오늘날의 영화>라는 논문에서 소련의 몽타주와 미국의 편집을 비교했다. 미국의 편집은 '나란히 놓는 편집'이 특징이다. 데이빗 그리피스(David Griffith)가 개발한 이 편집방식은 두 개의 이야기를 기계적으로 섞어서 겉으로의 형식적 통일을 이룬다. 이념으로 생각하면, 나란히 달리는 두 개의 이야기는 마치 부자와 가난한 사람이 화해라는 목표를 겨냥해 나란히 달리는 것에 비유할 수 있다. 따라서 이 나란히 놓는 편집은 부르주아 사회의 '세계를 둘로 나누는 생각'을 비춘다고 볼 수 있다.

한편, 소련의 몽타주는 안에서 생기는 모순이 서로 작용하는 가운데서 안으로의 통일을 이룬다. 이것은 이념에서 변증법적인 '세계를 하나로 보는 생각'을 비춘다고 주장한다.

미국의 편집과 소련의 몽타주는 가까운 샷(closeup)의 처리에서도 차이가 있다. 미국은 가까운 샷을 '가까이(near)'라는 뜻으로 쓰는데 비해, 소련은 '크게(large)'라는 뜻으로 쓴다. 다시 말해, 미국은 본다는 사실의 물리적 조건, 곧, '관점'에 관심을 두고 있는 반면, 소련은 보이는 것의 품질의 가치를 중요하게 보고 있다. 이것을 좀 더 파헤치면, 미국의 가까운 샷은 단지 '보여주는 것', 또는 '내보이는 것'을 중요하게 생각한다면, 소련의 가까운 샷은 '뜻하는' 기능을 하고 있다. 이런 특성들을 모으면, 미국은 가까운 샷을 나란히 또는 엇갈리게 이음으로써 상황을 겉으로 드러낸다면, 소련은 상황의 한계를 넘어서는 새로운 통합을 찾는다고 볼 수 있다. 미국이 '양으로 쌓아가는 방식'이라면, 소련은 '질로 뛰어넘기'를 하고 있다. 한 마디로, 미국영화는 '표상'과 '객체'의 수준에 머물고 있어서, 샷을 나란히 진행시켜 뜻과 이미지를 새롭게 만들어내려고 하지 않는다. 이에 비해, 소련영화는 샷과 샷을 이어서 새로이 합쳐진 이미지, 곧, 은유를 만들어낸 것이다. 이것이 바로 미국 편집과 소련 몽타주의 차이점이다.

예를 들어, 미국영화에서는 떠내려가는 얼음위의 여주인공과, 그녀를 구하기 위해 부서지

는 얼음 덩어리를 건너 뛰어오는 남주인공의 엇갈리는 편집은 하나의 이미지로 합쳐지지 않는다. 그것은 단지 손에 땀을 쥐게 하는 긴장감을 자아낼 따름이다. 반면, 푸도프킨의 <어머니>에 나오는 비슷한 장면은 얼음이 녹아 조각이 되어 흘러가는 샷들과, 인민들이 떨쳐 일어나 거리에 쏟아져 나오는 샷들을 이어서, 인민을 억누르는 정치권력의 틀을 깨고 거리에 쏟아져 나오는 '사람의 홍수'의 합쳐진 이미지를 만들어냈다.

한편, 에이젠슈테인은 이 논문에서 미국의 편집을 흥미 있게 파헤치고 있다. 그는 미국의 '나란히 놓는 편집'의 기원을 영국작가인 찰스 디킨스와 멜로드라마에 두고 있다는 점이다.

두 개의 이야기를 긴박감 넘치게 나란히 진행시키는 그리피스 편집방식의 앞선 보기를 디킨스의 소설에서 찾아낸다. 그런데 디킨스의 작품은 멜로드라마의 전통을 이어받은 것이다. 디킨스는 자신의 작품을 멜로드라마와 이으며, 다음과 같이 말한다.

"…무대의 관습에 따르면, 모든 훌륭한 멜로드라마는 잘 저장된 베이컨이 붉은색과 흰색 줄무늬의 층을 이루듯, 비극장면과 희극장면이 규칙적으로 엇갈리게 나타난다…."

멜로드라마는 19세기의 대중예술로서 이야기를 흥미진진하게 엮어나가기 위해 두 개 이상의 이야기가 무대 위에 나란히 진행되는 방식을 취했으며, 이 전통이 그리피스에 의해 영화로 이어진 것이다. 따라서 미국의 나란히 잇는 편집은 멜로드라마의 미학에 바탕을 두고 있다. 숨가쁘게 돌아가는 이야기를 나란히 늘어놓음으로써 보는 사람의 흥미를 불러일으키게 하고, 긴장감을 만들어내는 것이다.

아직도 대중의 사랑을 받고 있는 할리우드 영화의 비결은 바로 여기에 있다.(김용수, 1999)

몽타주는 무성영화 시대에 발전한 영화기법이었다. 소리가 없는 상황에서 샷에 뜻을 주기 위하여 개발된 기법이 몽타주였으나, 그 뒤 영화에 소리가 들어오면서 유성영화 시대가 시작되고, 소리가 샷에 뜻을 전달하기 시작하면서 몽타주기법은 뒷전으로 밀려났다.

그러다가 오늘날 몽타주는 새롭게 평가되기 시작했다. 샷과 샷을 잇는 기법인 몽타주는 오늘날에도 얼마든지 개발될 여지가 있으며, 이 기법을 어떻게 쓰느냐에 따라 샷에 얼마든지 새로운 뜻을 줄 수가 있기 때문이다.(루이스 자네티, 2002)

04. 편집의 종류

　필름 편집자들이 수십 년 동안 보여주었듯이, 솜씨 좋은 편집은 작품의 충격에 중요한 공헌을 한다. 샷들을 잇는 방법은 그림의 흐름에 영향을 끼칠 뿐 아니라, 영상을 보는 사람들이 그들이 보는 영상에 반응하는 방법, 곧 그들이 영상을 풀이하는 방법과 그들의 마음이 영상에 반응하는 방법에 영향을 끼친다. 서투른 편집은 그것들을 어지럽게 한다. 능숙한 편집은 흥미와 긴장을 불러일으키거나, 영상을 보는 사람으로 하여금 의자의 끝자락에 엉덩이를 걸치고 엉거주춤 일어서게 만들 정도로 흥분시킨다!

　가장 나쁜 경우에, 편집은 샷들 사이를 대충 이어가는 역할에 그칠 수 있으며, 가장 좋은 경우, 편집은 세련된 설득의 예술형태를 띤다. 편집기법에는 기계를 쓰는 기술적인 면과, 기법이 프로그램의 내용에 이바지하는 한편, 보는 사람의 마음에 미치는 아름다움의 충격이라는 예술적 면의 두 가지 생각해야 할 사항이 있다. 영화에서는 편집자가 편집의 기술과 예술 모두에 대해 책임을 진다. 다만, 그는 편집과정에서 연출자의 의견을 듣고 편집에 나타내지만, 편집과정에 대한 책임은 모두 편집자의 몫이다. 필름자료는 처음의 거친 편집에서 마지막의 잘 다듬어진 편집에 이르기까지 여러 단계를 거치며, 그때마다 연출자가 살펴보고 평가한다.

　한편, 텔레비전의 편집사정은 영화보다 훨씬 복잡하다. 텔레비전 프로그램을 만들 때, 몇 가지 매우 다른 편집상황을 만나게 된다. 프로그램의 특성에 따라, 그리고 제작과정을 조직하는 방법에 따라, 편집은 순간의 판단에 따라 샷을 잇는 방법(예, 생방송)에서부터 녹화된 드라마를 편집할 때처럼, 경험으로 익힌 기법들을 모두 쏟아 붓는 힘든 편집에 이르기까지, 그 범위가 넓을 수 있다. 이 과정에서 편집은 대부분 연출자의 책임아래 진행된다. 편집기술자는 다만 편집의 기술면에서만 책임진다. 편집의 예술 면에서 편집기술자는 연출자를 도울 수 있으나, 도움을 받아들이는 것은 여전히 연출자의 책임이다.

　기법은 쓸 수 있는 장비에 따라, 그리고 그 장비들을 어떻게 쓰는가에 따라, 그 범위가 상당히 넓을 수 있다. 편집자가 쓰는 실제의 편집과정은 편집할 수 있는 손쉬움과 정확성에, 그리고 쓸 수 있는 기법에 크게 영향을 미칠 수 있다.

- **카메라에서의 편집** _연기를 찍는 동안에, 녹화하는 과정을 전략적으로 시작하고 멈춤으로써 실행하는 편집
- **곧바로 편집(switching)** _제작조정실에 설치되어 있는 그림 바꾸는 장비를 써서 그림원들을 서로 잇거나 합치는 정규의, 손으로 조정하는 편집
- **선형편집** _주된 테이프에 베끼는 한편, 그림자료들을 진행시키면서 편집할 순서에 따라 편집하는 과정
- **선형이 아닌(비선형) 편집** _최근의 가장 융통성 있는 편집과정으로, 카메라나 그림테이프에 있는 원래의 그림과 소리를 편집할 준비가 되어 있는 단단한 원반(hard disc 또는 녹화할 수 있는 그림원반)에 디지털형태로 베긴다. 이 원반에 있는 어느 샷의 어느 곳이라도 곧바로 고를 수 있다.

(1) 카메라에서의 편집

캠코더로 찍으면서 편집할 수 있다. 연기를 찍는 동안 조심스럽게 녹화기를 멈추고, 시작할 수 있다. 그래서 이 테이프를 되살리면 이어지는 내용의 프로그램을 볼 수 있다. 예를 들어, 차에서 나오는 어떤 사람을 카메라로 찍는다고 하자.

어떤 사람이 차에서 나온다…녹화 멈춤…이어서 그 사람이 건물 안으로 들어가는 장면을 찍는다.

이 테이프를 되살리면, 필요 없는 중간의 행동은 없어지고, 편집된 그림은 매우 정상적으로 보인다. 이때는 프로그램을 기획한 순서대로 찍어야 따로 녹화기에 의한 편집을 하지 않을 수 있다. 그러므로 한 샷을 찍고 나서, 다음 샷을 이어서 찍고, 찍은 다음에 그 샷이 마음에 들지 않으면 다시 처음으로 돌아와서 그 샷을 지우고, 다시 찍는 식으로 처음부터 끝까지 샷을 이어나가야 한다. 그러나 이런 방식으로 프로그램을 이어붙이는 데에는 다음과 같은 나쁜 점이 있다.

■하나의 샷이 끝나고 다음 샷을 잇기 위하여 처음 샷의 마지막 그림단위에 맞추어야 하는데, 이것을 똑바로 맞추기가 어렵다. 잘못하면 한 두 그림단위 앞에서 맞추어 다음 샷은 찍을 때 지워지거나 한 두 그림단위가 늦게 다음 샷을 찍기 시작하면 사이에 빈 화면이 생길 수 있다. 보통 녹화기는 움직이기 시작하여 그림을 적는데 약간의 시간이 걸리는데, 이 시간

을 제대로 맞추기가 어렵기 때문에 카메라가 그림을 잡는 시각과 녹화시각이 맞지 않으면 그림의 앞부분이 잘릴 수 있다.

■잘못 찍힌 부분 위에 새 자료를 녹화하기 위해 카메라의 녹화테이프를 약간 되감으면, 이것을 실제로 똑바로 맞추기가 매우 어렵다. 쓸 부분을 잘못해서 지울 수 있다. 앞의 연기의 끝부분이나 새로 찍을 샷의 시작부분을 자르기 쉽다. 불행히도 보통 이 잘못을 고칠 수가 없다.

■그림 테이프상자(video cassette)는 녹화를 시작할 때, 보통 뒷자리(back-space) 편집을 한다. 테이프를 출발시킬 때 소리와 그림을 안정시키기 위해 몇 개의 그림단위(frames)를 스스로 거꾸로 감는다(rewind). 따라서 카메라에서 이렇게 세밀하게 편집하기가 매우 어렵다. 찍는 그림들 사이에 녹화 순간멈춤 양식(record pause mode)으로 녹화기를 움직임으로써 이 특수한 문제를 잘 처리할 수 있다고 하더라도, 녹화하는 머리(record head)가 테이프 위의 같은 곳을 여러 번 계속해서 지나가서(scan), 녹화테이프를 낡게 만든다.

■카메라에서 편집할 때마다, 편집결과를 살펴보기 위해서 테이프를 되돌려보고, 확인해야 한다. 편집이 이어지는 곳에서 샷들이 언제나 손상을 입을 수 있으며, 따라서 곧바로 다시 찍을 준비를 해야 할 수도 있다.

그러나 이 과정은 실제로 간단한 것 같으면서도 기술적으로 꽤 어렵고 까다로우며, 꼭 맞지 않기 때문에 실제로는 잘 실행할 수 없는 방식이다. 또한 이 편집방식은 손으로 하는 편집방식과 마찬가지로 잘 맞지 않기 때문에, 방송에서는 특별한 경우(예를 들어, 하나뿐인 사건사고의 현장그림)를 빼고는 쓰지 않는다. 대신 보통 집에서 작품을 만드는데 편리한 방법이므로, 될 수 있는 대로 주의하여 실행하면, 괜찮은 편집방식이다. 또한 이 방식을 쓰는데 좋은 점은 1세대(generation)의 그림을 얻을 수 있다는 것이다. 다른 방식의 편집은 2세대 이상 베낀 작품이므로, 그림품질이 1세대보다 못할 수 있다.(디지털의 경우에도 해당될 수 있다)

텔레비전 카메라가 그림테이프상자 대신 그림원반(integrated videodisc) 녹화기로 디지털 방식으로 녹화할 경우, 소식꺼리를 모을 때 이 편집방식이 좋다. 또한 이 편집방식은 카메라를 무릎위에 얹는 캠코더(laptop deck)와 이어서 쓸 때, 특히 쓰임새가 좋다.

오늘날에는 찍으면서 편집도 할 수 있는 캠코더가 개발되어 쓰이고 있으나, 이 캠코더의

기능은 매우 복잡하고 어렵기 때문에 초보자들에게는 권할 만 하지 않다. 카메라 장비제조 회사인 일본의 이케가미(Ikegami)사와 편집기 제조회사인 미국의 아비드(AVID)사가 1995년 세계에서 처음으로 함께 개발한 편집캠코더(Editcam)가 대표적이다.(김용상, 1998)

01 한 대의 카메라로 편집하면서 찍기

편집하지 않고 한 대의 카메라로 찍는다는 것은 도전할 만하다. 그러나 이를 성공적으로 해낸다는 것은 어려울 뿐 아니라, 거의 할 수 없을 정도이다. 그러나 전혀 할 수 없다는 뜻은 아니다. 매우 치밀하게 미리 기획하고 세밀하게 준비한다면, 해볼 만하다. 찍기에 앞서 반드시 어디에서 프로그램을 시작하여 어느 곳으로 가며, 어디에서 끝나는가를 분명히 해야 한다. 그밖에 생각해야 할 것들은 다음과 같다.

■ **미리 생각할 것** _머릿속에 이 말을 새겨둘 필요가 있다. 언제나 어느 곳에 있었으며, 어디로 가는가를 알고 있어야 한다. 테이프가 헛되게 돌아가서는 안 되기 때문이다.

■ **제목** _작품을 찍기에 앞서 제목부터 만들 것. 그렇지 않고 뒤에 제목부분을 만들고자 한다면 이미 녹화한 첫 부분을 지우지 않고는 안 되기 때문이다.

■ **음악** _뒤쪽음악(background music)을 쓸 경우, 캠코더나 녹화기로 두 소리길에 녹음할 수 있는 경우에는 장면들을 다 찍은 다음, 이 가운데서 한 소리길에 음악을 녹음하는 것이 좋다. 그렇게 한 다음, 찍은 그림의 내용에 맞추어 그 음악이 하나하나의 샷에 알맞은 것인지, 아닌지 확인하는 것이 중요한데, 왜냐하면 신경에 거슬리는 음악이 분위기를 해치고 전달하고자 하는 내용을 뒤틀리게 하는 경우가 자주 생기기 때문이다.

■ **끼워넣기** _한참 찍는 도중에 앞부분으로 돌아가서 새로운 영상이나 소리를 끼워넣고 싶은 경우가 생긴다. 그러나 끼워넣기 위한 자리를 마련하기 위해 이미 찍은 부분을 지울 수밖에 없기 때문에 상당히 위험하다. 또 조심스럽게 하지 않으면 제일 중요한 부분을 지울 수도 있기 때문에, 따라서 올바른 곳에 똑바로 끼워넣는 기술이 필요하다. 이와 같은 끼워넣기는 끼워넣는 기술과 함께 장비의 성능과도 관계가 있다.

■ **겹쳐 찍기** _멈추었다가 다시 찍을 때, 테이프가 약간 앞으로 돌아가 이미 찍혀진 부분을 지우면서 다시 찍히는 경우가 있으므로 조심해야 한다. 이것은 단순히 캠코더의 기

계에 따르는 성질 때문인데, 어떤 캠코더는 멈추었을 때 바로 그 자리에 서지 않고, 멈춘 다음 앞부분으로 약간 감겨서 멈추는 수가 있다. 이때 다시 찍기 시작하면, 먼저 찍힌 부분이 지워지게 된다. 이 문제를 피할 수 있는 방법은 샷 끝부분의 테이프에 약간의 여분을 두어 테이프가 되감길 때에도 찍은 부분에 손상이 가지 않도록 하는 방법이 있고, 또 한 가지 방법은 캠코더의 잠시멈춤 단추(pause button)을 쓰면 멈춤 단추(stop button)와는 달리, 테이프가 되감기지 않는다. 그러나 잠시멈춤 단추를 오래 눌러 둘 수 없으므로, 비교적 오랜 시간 멈추어야 할 때는 일단멈춤 단추로 멈추게 한 다음, 다시 찍을 때까지 마지막 샷을 틀어보고 다시 시작해야 할 곳에서 잠시멈춤 단추를 눌러놓는 것이 좋다.

한 대의 카메라로 편집하면서 찍는다는 것은 약간 거칠기는 하지만, 생동감 있는 작품을 만들 수 있는, 한 번 도전해볼 만한 경험이라고 생각된다.(제임스 R. 크루소, 2000)

녹화기가 안에 들어있는 카메라

(2) 생방송 편집- 곧바로 편집

연출자가 생방송에서 연기를 찍는 방법은 다음의 조건에 따른다.

- 연기는 관객 앞에서 진행되는가.
- 텔레비전 카메라가 끼어드는 공공의 행사인가.
- 행사에 참여하거나, 연기의 뒷그림으로 연기에 반응하기 위해 초청된 관객 앞에서 연기가 특별히 연출되는가.

앞의 조건에 따라 연기를 찍는 방법에는 두 가지가 있다.

01 연기가 진행되는 동안, 순간적으로 샷을 골라 찍기

먼저, 연출자는 제작조정실에 앉아서 자기 앞에 늘어서있는 여러 대의 점검수상기 (monitor)들이 보여주는 그림들을 살펴보면서 순간적으로 알맞은 그림을 골라서 샷을 이어 간다. 연기는 진행되고, 그림을 골라서 잇는 대로 녹화된다. 곧, 그림바꾸는 장비(switcher) 로 샷을 바꿀 때마다, 곧바로 편집된다. 때에 따라, 제작한 뒤의 편집에서 몇 개의 샷이나 그림들을 끼워넣거나, 필요한 소리(예, 음악 또는 박수소리)를 녹음할 수 있다.

02 미리 계획된 샷 고르기

다음, 연출자는 미리 주의깊이 계획되고 준비된 대본에 맞추어 샷을 정하는데, 이 대본에 는 샷을 자르는 곳과 바꾸는 방법이 미리 정해지고 표시되어 있다.

앞의 각 상황에서 연출자는 내부전화(interphone)로 카메라요원들에게 샷을 불러주고, 기 술감독이나 그림바꾸는 요원(때로 연출자)이 그림바꾸는 장비를 써서 샷을 바꾼다.

생방송에는 갑자기 일어난 사건, 사고의 현장에 중계차를 타고 달려가서, 그 자리에서 준 비 없이 바로 방송하는 경우와, 정당의 전당대회, 연극공연, 음악회, 운동경기, 또는 방송사 의 연주소에서 진행되는 생방송의 경우처럼, 미리 계획된 생방송의 두 가지가 있다.

현장에서 바로 진행하는 생방송의 경우에 연출자는 중계차 안의 연출대에 앉아서 연출대 앞에 한 줄로 늘어서 있는 여러 대의 점검수상기에 나타나는 현장의 카메라가 잡아주는 그 림들을 보면서 그림바꾸는 장비(switcher)에서 그림을 골라, 차례대로 샷을 이어서 프로그램 을 만들어간다. 때로는 현장에서 조연출자가 전해주는 정보에 따라 카메라를 움직여서 어떤 장면의 샷을 잡도록 하거나, 자신의 오랜 현장경험을 바탕으로 카메라를 이끌어 필요한 샷 을 잡아낼 수 있으나, 그것은 어디까지나 현장의 상황 속에서 이루어진다. 그러므로 이때의 샷을 잇는 방식을 느끼는 대로(곧바로) 편집이라 할 수 있다.

다음에, 미리 연출계획을 세운 경우의 생방송은 준비된 순서에 따라 연출자는 샷을 지시 하고, 카메라요원들은 샷을 잡아나간다. 그러나 이 경우에도 그림바꾸는 장비를 써서 샷을 순서대로 이어감에 따라, 그림과 소리신호는 회로를 따라 보내진 다음, 송신소를 거쳐 일반 집의 수상기로 들어간다. 따라서 이 경우의 샷을 잇는 편집을 곧바로 편집이라 할 수 있다.

(3) 녹화 편집- 프로그램을 만든 뒤의 편집(Post-production editing)

테이프를 녹화하는 방식에는 여러 가지가 있다. 이 가운데에서 가장 일반적인 형태는 '비스듬하게 주사하기(helical scan)'라는 녹화방식으로, 여기에는 설계나 기능이 하나하나 다른 B-형, C-형, U-matic, Betamax, VHS, 8mm 체계 등이 있다. 하지만 이들의 바탕이 되는 개념은 모두 같다. 테이프가 일정한 속도로 장비체계 사이를 움직일 때, 테이프는 통(drum) 둘레를 비스듬하게 지나가고, 이때 그림을 적는 머리는 테이프에 비스듬하게 이어서 나란한 자력을 만들기 위해 빠른 속도로 테이프 위를 주사한다(scanning).

테이프의 가장자리에는 하나 이상의 소리길이 적힌다(시간부호 time code 를 담는 신호길 cue track이 있을 수도 있다).

가장 중요한 것은 조정길(control track)이다. 이 길에는 적는 동안 생기는 일정한 떨림(pulse…마치 시계의 초침소리와 같은)이 같이 적힌다. 이 떨림은 테이프의 움직임과 주사하는 속도와 꼭 맞다. 이 떨림은 테이프를 되살릴 때 그림머리(video head)가 적힌 길을 꼭 맞게 다시 주사할 수 있게 하며, 색의 충실한 정도를 보장한다. 만약 테이프에 녹화하다가 멈출 경우, 조정길의 떨림은 테이프 위의 바로 그 자리에서 멈추게 된다. 그리고 다시 녹화를 시작하면 그 떨림 다음부터 적는다. 따라서 테이프 위에서 바뀌는 순간, 적힌 떨림의 이어짐에 어지러움이 생기는 것은 당연하다. 그리고 되살릴 때 그 자리에서 전체 동기떨림 체계에 어지러움이 생겨 잠시 동안 화면이 흐트러지게 된다.

다행히도 전자기술은 이러한 문제를 풀어준다. 그러나 녹화기 체계(VTR system)는 하나하나 그 자신만의 기능을 갖기 때문에 기기에 따라 편집하는 방식이 달라진다. 따라서 편집에 쓰이는 여러 가지 장비의 활용법을 똑바로 알아야 한다.(밀러슨, 1995)

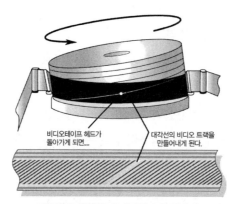

비디오테이프 헤드가 돌아가게 되면…

대각선의 비디오 트랙을 만들어내게 된다.

전형적인 헬리컬 주사방식과 녹화테이프
_자료출처: 텔레비전 제작론(Zettl)

오늘날 텔레비전에서 대부분의 프로그램들은 녹화된 뒤 편집을 거쳐 방송된다. 운동경기 프로그램처럼 시작부분과 끝부분을 만들고, 필요한 자막과 통계자료, 그리고 프로그램 광고를 끼워 넣는 정도의 간단한 편집과정을 거쳐 방송되는 프로그램이 있고, 드라마처럼 장면마다 연기를 따로 찍은 다음, 그림을 이어 붙이면서 잘못된 부분을 자르고, 같은 장면을 여러 번 찍은 것들 가운데서 가장 좋은 샷을 골라서 잇고, 장면에 필요한 효과를 끼워넣고, 소리길을 그림과 따로 떼어 처리하는 등 여러 단계의 복잡한 편집과정을 거치는 프로그램도 있다. 일반적으로 편집하는 경우는 다음과 같다.

- 따로 찍었거나 녹화한 그림들을 이어 붙여서, 그림이 부드럽게 흐르도록 하기 위하여
- 녹화하는 동안에 일어난 잘못이나, 알맞지 않은 그림이나 소리를 프로그램에서 지우기 위하여
- 프로그램 내용 가운데서 만족스럽지 못한 부분들, 예를 들어 마음에 들지 않는 장면의 처리, 연기자의 장면에 맞지 않은 지나친 감정표현, 장면의 분위기와 맞지 않는 빛처리, 샷의 크기 등을 고쳐서 다시 찍은 다음, 이것들을 먼저의 것 대신 바꾸어 넣으려 할 때
- 프로그램 전체의 길이를 조정하기 위하여, 예를 들어, 시간이 지나치면 연기의 한 장면을 그대로 드러내거나, 모자라는 경우, 어떤 장면의 샷을 더 보태고, 연기장면을 되풀이하는 등의 방법으로 시간을 늘릴 수 있다. 시간의 차이가 2~3분 정도 모자라거나 지나칠 때는 편집할 필요 없이 전체의 속도를 기계적으로 조절하여 시간을 맞출 수 있다.
- 자료실 그림을 끼워넣어서 모자라는 샷을 채우거나, 영상효과를 만들어 내거나, 상황에 대한 설명을 보탤 수 있다.
- 프로그램의 시작부분과 끝부분을 만들어 잇고, 프로그램 광고를 끼워 넣으며, 자막과 통계자료, 그림설명 등을 보태어 프로그램을 완성시키는 경우에 편집을 한다. 이것을 프로그램을 만든 뒤의 편집이라고 한다.

녹화기에서 전자에 의한 편집은 베끼는 원리에 따라 이루어진다. 골라낸 그림을 일정한 프로그램 순서에 따라 이 테이프에서 저 테이프로 옮겨 베끼는 것이다. 그림을 베끼려면 한 대는 테이프를 되살리고, 다른 한 대는 되살리는 테이프에서 골라낸 그림을 베껴야 하기 때문에, 기본적으로 두 대의 녹화기가 있어야 한다. 찍어온 그림원본을 되살리는 녹화기를 되살리는(source) 녹화기, 골라낸 그림부분을 베끼는 녹화기를 녹화하는(master) 녹화기라고

한다.

또한 이 두 대의 녹화기에는 골라낸 그림과, 녹화되는 그림을 보여주는 수상기가 있어야한다. 편집할 때는 녹화할 샷을 되살리는 녹화기에서 찾아, 그림과 소리가 시작하고 끝나는 곳을 정한 다음, 녹화하는 녹화기에 녹화하는데, 이때 편집기(editing control unit)가 이 일을 해준다. 최근에는 컴퓨터가 점차 편집기를 대신하고 있다.

연기를 녹화하는 것은 긴 이야기단위(sequence)이건 짧은 이야기단위이건, 온전히 연출자의 뜻에 따른다. 모든 편집, 곧 프로그램의 시작부분 만들기(titling), 효과 등은 연기가 진행되는 동안 그림바꾸는 장비(switcher)로 처리하거나, 녹화가 끝난 뒤의(post production) 편집에서 처리한다. 따라서 편집자는 연출자가 연기를 찍고 프로그램 자료를 풀이하는 방식에 따라, 그의 편집하는 방식이 결정된다. 편집의 기회는 매우 융통성이 있다.

■ **작은 구성형태의 베끼기** _전형적인 편집방식은 녹화한 테이프를 모두 VHS와 같은 작은 구성형태의 녹화테이프에 그대로 녹화해서 베낀 테이프를 만드는 것이다. 여기에는 수많은 시간부호들이 함께 녹화되어, 그 순간 그림의 내용을 알려준다. 연출자는 편집에 쓸 이 베낀 테이프를 살펴보고, 편집할 곳의 목록(EDL, edit decision list)을 만드는데, 이것은 전체 녹화테이프에서 어느 샷들이 쓰일지를 가리킨다. 편집자는 이 편집결정목록(EDL)에 따라 프로그램을 편집하여 첫 편집 테이프(rough-cut copy)를 만든다.

■ **대본에 따라 자르기** _다른 방법으로, 편집자는 녹화된 테이프자료를 모두 살펴보고, 대본을 지침으로 삼아 이것을 편집해서 첫 편집 테이프를 만들면, 연출자는 이것을 평가한다.

■ **제출된 첫 편집 테이프** _편집자는 프로그램의 편집기획 단계에서부터 편집일을 맡아 연출자의 프로그램을 만드는 목표를 알고, 그(또는 그녀)는 녹화된 테이프자료 전부를 살펴본 다음, 샷들을 편집해서 첫 편집 테이프를 만든다. 연출자는 이 첫 편집 테이프를 살펴보고, 평가하는데, 이 방식은 예를 들어, 따로 찍은 샷들을 프로그램의 내용순서에 따라 이은 다음에, 해설대본을 쓰는 다큐멘터리 프로그램에서 쓸 수 있다.

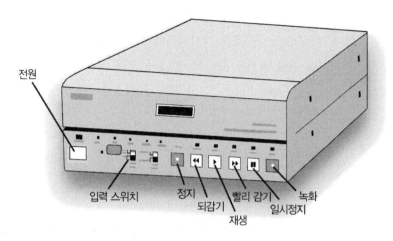

디지털 비디오 카세트(digital video-cassette)

편집자가 주 편집 테이프를 완성하면, 여기에 프로그램의 중요한 도움요소들인 대사, 해설, 소리효과, 음악 등의 소리처리, 여기에 제목/부제목, 그림효과 등을 더 보탠다. 물론, 이것들은 단지 전형적인 편집절차의 골자일 뿐이다. 실제로 연출자, 그림바꾸는 요원과 편집자는 함께 편집을 진행한다. 따라서 이들은 다른 제작요원들과 마찬가지로 완성되는 프로그램의 작품수준을 높일 수 있는 관찰, 제안과 비평을 할 수 있다.(Millerson, 1999)

이 편집의 과정과 원리는 프로그램을 만드는 동안에 행하는 곧바로 편집(switching)과는 상당히 다르다. 오늘날, 프로그램을 만든 뒤의 편집은 테이프를 쓰는 장비보다 원반바탕(disk-based)의 장비를 훨씬 더 많이 쓰고 있다. 이 발전은 편집방식에 커다란 영향을 미쳤다. 편집은 녹화테이프의 어떤 부분을 골라서 한 테이프에서 다른 테이프로 베끼기보다, 컴퓨터의 자판에서 낱말들을 자르고 붙이는 기능과 더 비슷하다. 하지만, 편집장비와 기법이 극적으로 바뀌고 있음에도 불구하고, 편집자는 의문의 여지없이 아름다움을 판단하는 책임을 여전히 지고 있다.

편집장비와 기법이 하루가 다르게 바뀌고 있으나, 이어붙이고, 자르고, 고치고, 구성하는 편집의 기능은 그대로이다. 어떻게 행하느냐 하는 것은 편집에 어떤 기능들을 써야 하는가와 편집할 시간이 얼마나 있느냐에 크게 달려있다. 예를 들어, 음악길(music track)과 똑같이 맞아야 하는 많은 복잡한 효과들로 구성된 음악텔레비전(MTV) 프로그램을 편집해야 한다면, 이것을 하나의 테이프-바탕의 자르기만 할 수 있는 편집기로는 아무리 애를 쓰더라도 할 수가 없다. 반면에, 저녁소식 프로그램에서 10초의 빈칸을 메우기 위해 몇 개의 특이한

소리박자에 맞추어, 20분짜리 연설을 줄이는 데에 원반-바탕의 고급 장비체계를 쓰는 것은 마찬가지로 맞지 않다. 아날로그 테이프를 디지털원반에 보내어 저장하는데 걸리는 시간 안에, 자르기만의 편집기로 쉽게 편집을 끝낼 수 있다. 따라서 가장 값비싼 장비가 언제나 가장 좋은 것이 아니다.(Zettl, 1996)

04 편집의 기본

■편집결정 _편집하는 동안 몇 가지 결정을 해야 한다.

• 쓸 수 있는 모든 샷들 가운데서 어느 샷을 쓰고자 하는가? _생방송 프로그램을 편집할 때, 한 번 고른 샷은 취소할 수 없다. 연출자는 카메라, 녹화테이프, 필름연쇄(film chain)에서 순간마다 보여주는 그림들로부터 골라잡을 수 있을 뿐이다. 녹화된 테이프를 편집할 때, 편집자는 생각하고, 고르고, 다시 생각할 시간이 있다. 편집이 끝난 뒤, 쓰지 않은 자료들은 보통 한 동안 가지고 있으면서, 혹시 뒤에 있을 다시 편집할 때 쓰거나, 자료용으로 보관된다.

• 한 이야기단위에서, 샷의 마지막 순서는 어떻게 되는가? _샷의 상대적 시간길이, 자르기의 비율과 율동 등은 그림의 충격에 영향을 미친다.

• 연기의 어느 순간에, 연출자는 한 샷에서 다음 샷으로 바꾸고자 하는가(자르는 곳)?

• 한 샷에서 다음 샷으로 어떻게 이을 것인가(샷바꾸기, 예, 자르기 또는 섞기/섞어넘기기)?

• 샷바꾸기가 섞기/섞어넘기기, 쓸어넘기기 등이라면, 얼마나 빠르게, 또는 느리게 바꿀 것인가(샷바꾸기의 비율)?

• 예를 들어, 계속되는 연기동작을 보여주는 그림과 소리들이 잘 이어지고 있는가? 그러나 실제로는 샷들이 잘 이어지지 않거나, 이어지는 때와 곳이 틀린다.

• 편집에 쓸 특수효과(예, 화면겹치기, 몽타주)가 있는가?

　이것들 하나하나는 장비를 어떻게 쓸 것인지, 또 아름다움의 기준을 어떻게 잡을 것인지에 대해 결정을 요구한다. 한 그림에서 다음 그림으로 자르기하는, 이 가장 간단한 처리도 편집자가 연기를 편집하기로 결정한 곳에 따라 매우 다른 효과를 낼 수 있다. 예를 살펴보자.

- 시작부터 연기전체를 보여줄 수 있다.

 침입자는 주머니에 손을 넣어 권총을 깨내서는 쏜다. 총을 맞은 사람은 쓰러진다.(연기 동작은 '분명하다.')

- 전형적인 연기와 처리; 그러나 일부러 잘못 이끈다. 샷은 다른 사람을 잡은 샷이며, 그 사람은 화면에서 벗어난다.
- 편집자는 연기동작을 멈추게 해서, 그 장면에서 무슨 일이 일어날지 모르게 할 수 있다.

 손이 호주머니로 들어간다/자르기/두 번째 사람의 얼굴로(침입자는 무엇을 집어내기 위해 손을 호주머니에 넣는가?) 또는 손이 호주머니에 들어가서, 권총을 꺼낸다./자르기/ 두 번째 사람의 얼굴로(침입자는 위협하려 하는가, 아니면 실제로 총을 쏘려고 하는가?)

- 편집자는 연기동작 전체를 보여줄 수 있다. 그러나 그 결과에 관해서는 보는 사람이 의혹 을 갖게 할 수 있다.

 범인이 권총을 뽑아서 쏘는 것을 본다./자르기/그러나 총알이 빗나갔나?

■ **편집기회** _편집기법에 관해서 연구하면, 편집기법들이 작품의 성공에 얼마나 크게 이바 지하는지를 알게 될 것이다.
- 따로 찍은 샷이나 영상들을 서로 이어서, 그림들이 일정하게 부드럽게 흘러가는, 처음에 는 있지 않았던, 발전을 이루어낸다.
- 편집해서, 관련이 없거나 보는 사람을 어리둥절하게 하는 연기를 빼낼 수 있다.
- 만족스럽지 못한 자료를 빼내는 대신, 다시 찍은 영상을 이음매 없이 끼워 넣을 수 있다.
 -연기를 고치거나, 좋게 보이게 하기 위하여
 -카메라, 빛, 소리의 잘못을 갚아주기 위하여
 -효과 없는 제작기법을 좋게 바꾸기 위하여
- 프로그램의 시간길이를 늘리거나 줄일 수 있다.
 -이야기단위(sequence)의 시간길이를 조정함으로써
 -메우는(cut-away) 샷을 끼워 넣음으로써
 -테이프의 진행속도를 바꿈으로써

-또는 연기동작의 어떤 부분을 되풀이함으로써

• 한 대상이 샷을 벗어나려고 할 때, 연출자는 새로운 관점으로 자르기하고, 연기를 계속 보여줄 수 있다. 그러나 분명히, 연기는 중간에서 끊기었다.

-그 연기를 계속해서 한 샷으로 찍을 수 있더라도, 연출자는 극적충격을 만들어내기 위하여 카메라 관점을 바꾸거나, 연기의 흐름을 끊을 수 있다.

• 전혀 다른 때나 곳에서 찍은 샷들을 서로 이음으로써, 처음에는 없었던 관계를 만들어낼 수 있다.

-영화의 자리(cinematic space), 영화의 때(cinematic time)

• 편집함으로써, 보는 사람들의 관심의 중심을 바꾸어, 그들의 주의를 대상이나 장면의 다른 면에 쏠리게 할 수 있다.

• 정보를 강조하거나, 숨기기 위하여 편집기법을 쓸 수 있다.

• 한 이야기단위 안에 있는 샷의 시간길이를 조정함으로써, 전체 이야기단위의 속도에 영향을 미칠 수 있다.

• 편집함으로써, 한 순간 연기의 중요성을 바꿀 수 있다.

-긴장, 유머, 공포를 불러일으킴으로써

• 영상 안에서 일어나는 사건의 순서를 바꿈으로써, 보는 사람이 그 내용을 풀이하고, 그에 반응하는 방식을 바꿀 수 있다.

• 다른 프로그램들에서 골라낸 영상의 조각들을 함께 이음으로써, 편집 프로그램을 만들 수 있다.

(Millerson, 1999)

02 그림바꾸는 장비(The Switcher)

생방송이든 녹화방송이든, 그림바꾸는 장비(switcher)에서 편집한다. 가장 간단한 편집은 편집기만으로 할 수 있지만, 소리와 그림을 보태거나, 끼워넣는 편집에서는 편집기만으로는 할 수 없으며, 그림바꾸는 장비의 도움을 받아야 할 수 있다. 이 그림바꾸는 장비는 여러 가지 많은 다른 일을 할 수 있는 독창적인 장비이다. 이 장비가 할 수 있는 일은,

■ **샷을 골라내고 이것들을 서로 이어준다** _여러 가지 그림원들 가운데서 한 개 또는 몇 개의 그림원들을 골라서, 이것들을 회선으로 보내어 연주소에서 녹화하거나, 주 전송로로 보내어

서, 방송한다. 그리고 전송로(channel)들 사이에서 그림들을 서로 잘라서 잇거나(cut), 섞거나(mix), 점차 밝게/어둡게(fade in/out) 하거나, 겹친다(superimpose).

그림바꾸는 장비에서 한 전송로를 고를 때, 손으로 누르는 단추(button)에 불이 들어오고, 그것에 반응하는 그림점검 수상기 옆의 지시기와 카메라등(tally-light)에 불이 들어오고, 시야창(view-finder)에 '방송 중(on air)'이라는 글자가 나타난다.

■쓸어넘기기(wipe) _이 장비의 조정기능 가운데 하나는 여러 가지 모양으로 한 그림을 다른 그림에 겹쳐서 넘기는 그림효과를 만들어낸다. 또한 화면을 여러 조각으로 나누고, 다른 샷들의 부분들을 합치기도 한다.

■자막 넣기 _자막카드, 슬라이드, 문자발생기, 컴퓨터도표 등 어떤 그림원에서 나오든지 자막의 테두리선, 색조와 색상을 조절할 수 있고, 다른 그림에 끼워 넣을 수 있다.

■그림바꾸기 _그림의 모습을 음화로, 물결치게, 거꾸로 뒤집거나, 거울에 비치는 상으로 만드는 등 여러 가지 방법으로 바꿀 수 있다.

■특수 그림효과 _어느 그림에서 골라낸 대상이나 부분을 다른 그림으로 끼워넣을 수 있게 해준다(예; 크로마키 효과). 더욱 정교한 디지털 그림효과(DVE, digital video effects) 장비는 보통 효과조정 장치(effects unit)로 조정되는데, 이것을 조정하는 사람이 따로 있어야 한다.

■미리보기 장치(preview facilities) _좀 큰, 그림바꾸는 장비에는 한 줄로 늘어선 미리보기 단추(preview button)가 있는데, 여기에 들어오는 그림원 하나를 골라서 단추를 누르면, 곧 바꾸어 넣을 그림을 미리보기 수상기(preview monitor)에 나타낸다. 그러나 이것은 그림을 점검하는 장치로 연주소에서 만드는 그림에 아무런 영향을 미치지 않는다.

5개나 6개의 그림원들이 있는데, 미리보기 수상기는 4대밖에 없다고 하자. 그러면 5번째의 그림원에서 나오는 그림을 미리 점검해보지 않고 어떻게 방송회선으로 보내겠는가? 이때는 미리보기 버스를 써서 그 그림원을 미리보기 점검수상기의 하나에 보낸다. 비슷하게, 몇 개의 그림원들 또는 그림효과를 합쳐서 어떤 샷을 만들 때(겹치기, 끼워넣기), 미리보기 버스에 있는 섞기단추(mix button)를 눌러서, 그 고른 점검수상기에서 만들어진 샷을 미리 볼 수 있다. 두 대의 카메라 사이에서 서로 자르기 위해서(intercut), 서로 바꾸는 회로(flip-flop)를 쓴다면, 그 샷들을 미리보기 점검수상기에서 볼 수 있는데, 이것들은 방송되지 않는다.

■멀리 떨어져서 조정하기(remote-control) _그림바꾸는 장비에는 슬라이드 주사장치, 필름 영사장치, 녹화테이프 전송로 등을 멀리 떨어져서 조정하기 위한 스위치들이 따로 갖추어져 있다.(예, 멀리 떨어져서 출발, 멈춤, 바꾸기)

대부분의 제작조정실 안의 조건은 일반적으로 편집기의 비교적 조용함과는 동떨어진 세계이다. 그림바꾸는 장비는 여러 가지 그림원들을 서로 잇거나, 나눠주고(intercut), 그림효과(video effects)를 보태준다. 프로그램을 만드는 동안, 연출자 앞에는, 길게 늘어선 작은 흑백의 점검수상기들이 계속해서 바뀌는 그림들을 보여주고 있다. 이것들은 카메라 1, 2, 3 등, 녹화기, 영사기, 슬라이드 주사기(slide scanner), 문자발생기, 그림효과 발생기, 전자 정사진 저장장치, 그림원반 통, 대사나 원고를 읽을 수 있게 보여주는 장비(prompter display) 등 여러 그림원들이 보내오는 그림들을 보여주는 많은 전송로의 점검수상기(channel monitors)들이다. 이것들 밖에, 두 개의 큰 색채 점검수상기(color monitor)들이 있다.

• 주된 점검수상기(the Master Monitor)(회선 점검수상기 line monitor, 주된 전송로 main channel, 프로그램전송 점검수상기 program transmission monitor) _이것은 그림바꾸는 장비가 만들어내는 주된 결과물, 곧, 녹화하거나, 전송하기 위한 그림자료를 보여준다.

• 바꿀 수 있는(고를 수 있는) 그림을 미리 보여주는 점검수상기(Preview Monitor) _이 점검수상기에 어떤 그림원이든지 바꾸어서(골라서) 보여줄 수 있다. 곧, 그림바꾸는 장비에 있는 미리보기 선로(preview bus)에서 고르는 것은 무엇이든지 보여줄 수 있다. 여기에는 흑백 점검수상기를 쓰는 것이 눈에 띄는데, 그 이유는 색채 점검수상기를 쓰는 것보다 돈이 적게 들뿐 아니라, 색채수상기 화면의 색균형을 맞추기가 어렵기 때문이다.

처음 보면, 많은 수상기들이 늘어서있는 것이 보는 사람을 매우 기죽게 만들 수 있다. 여기에는 바로 방송하기 위해 준비하고 있는 '진짜(real)' 샷들을 볼 수 있을 뿐 아니라, 카메라들이 자리잡고, 찍을 샷을 맞출 때 '우연히' 잡히는 그림들, 이야기단위들 사이를 오가며 다음의 신호지점을 찾는 필름과 녹화테이프 전송로, 연기장면을 비추기 위해 조정되는 조명 등, 등이 있다. 이 모든 것들이 진행되는 동안, 연출자의 주의는 방송되는 그림의 샷과 뒤를 잇는 샷과의 사이에 나뉘고 있다. 제작팀을 이끌고, 지시하며, 고치고, 고르며, 그들의 일을 한데 모은다. 이 모든 일밖에도, 연기를 점검하며, 프로그램을 계획대로 진행시키며, 언제나

일어나는 여러 가지 예상치 못한 일에도 대비해야 한다. 이런 상황에서, 그림바꾸는 장비로 '편집하는 것'은 제작을 단순히 기계적인 과정으로 수준을 떨어뜨릴 수 있다는 것은 놀라운 일이 아니다.

■간단한 것에서 복잡한 것으로 _어떤 그림바꾸는 장비는 매우 쓰기에 편하나, 그것이 할 수 있는 일에는 제한이 있다. 어떤 것들에는 여러 가지 기능들이 딸려있으나, 이 기능들을 능숙하게 쓰기 위해서는 그 쓰는 법을 배워야 한다. 어떤 그림바꾸는 장비체계를 쓰는 것이 얼마나 어려운가 하는 것은 주로 그 장비를 쓰는 환경에 달려있다.

　단순히 자르기만 하는 것은 쉽다. 그러나 생방송할 때, 복잡하게 합쳐진 샷들을 잇는 것은 두려움을 느낄 정도로 어렵다. 하나하나의 샷들을 잇는 것을 미리 생각하고, 준비할 시간이 있나? 잘못한 것을 다시 할 수 있는 연주소에서 그림바꾸는 장비를 쓰는 것과, 그때그때 상황에 따라 카메라가 샷을 잡는 운동경기 중계방송, 한꺼번에 일어나는 사건들, 결과 게시물을 끼워넣기, 느린 움직임의 되살리는 화면, 해설자의 해설 끼워넣기 등을 처리해나가는 것과의 사이에는 연출자가 받는 일처리의 압력과 일처리에 필요한 것들에서 커다란 차이가 있다.(Millerson, 1999)

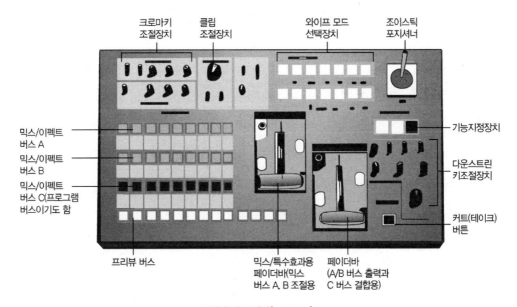

그림바꾸는 장비(switcher)

(4) 손으로 하는(수동) 편집

손으로 하는 편집방식은 편집기나 컴퓨터 등 장비의 도움을 받지 않고, 사람이 곧바로 눈으로 보면서 손으로 장비를 움직여 편집하는 방식이다. 한대의 녹화기에 녹화할 그림이 든 테이프를 걸고, 녹화할 그림부분의 시작하는 곳과 끝나는 곳을 찾는다. 이곳에서 앞으로 5초를 되돌려서 녹화기를 세운다. 다음에 이 그림을 녹화할 테이프의 첫머리를 찾아서, 마찬가지로 앞으로 돌려서 5초 앞에 맞추어 놓고, 녹화기를 세운다. 다음, 두 대의 녹화기를 같은 시각에 출발시키고, 녹화할 장면이 나오면, 녹화하는 녹화기의 녹화시작(record) 단추를 눌러서 녹화를 시작하고, 끝나는 곳이 나오면 되살리는 녹화기를 멈추고, 다음에 녹화하는 녹화기를 멈춘다.

그리고 나서, 녹화하는 녹화기를 되감아서 녹화가 시작되는 부분부터 끝나는 부분까지 녹화가 잘 되었는지 확인한다.

이 방법은 녹화하는 편집기가 개발되기 앞서까지 대부분의 편집실에서 일하던 방식이다. 꽤 숙련된 녹화기술자는 빈틈없이 이 일을 해내어 편집하는데 별 어려움이 없었으나, 아무래도 사람이 하는 일이라 기계처럼 꼭 맞을 수는 없었다. 편집할 곳에서 똑바로 그림단위를 자르지 못하거나, 그림이 헝클어지거나, 그림잡티가 생기기도 했다. 그림과 소리를 보내는 신호원이 하나이기 때문에, 그림을 바꾸는 방법은 '자르기(cut)'밖에 되지 않았다.

따라서 오늘날은 이런 손으로 하는 방식은 사라지고, 대신 편집기나 컴퓨터로 편집한다.

(5) 편집기를 쓰는 편집

편집기는 몇 가지 명령을 기억하고 똑바로 실행하여, 어느 정도 스스로(자동으로) 편집한다. 편집기에는 다음과 같은 기능이 있다.

- 그림을 빨리 찾기 위하여 녹화기를 앞뒤로 빨리 움직이게 할 수 있는, 찾는 양식(search mode) 기능
- 조정하는 떨림수(control pulse count)나 시간부호를 써서, 녹화시간과 그림단위의 숫자를 나타내는 기능
- 편집을 시작하는 곳과 끝나는 곳을 나타내고, 기억하는 기능
- 두 대의 녹화기를 앞쪽으로 되돌리는(프리롤 pre-roll) 곳까지 되돌려서, 맞춰주는 기능
- 두 대의 녹화기를 같은 시각에 출발시키는 기능

따라서 편집기를 써서 편집하면, 손으로 편집할 때 생길 수 있는 잘못을 피할 수 있기 때문에 만족스러운 편집결과를 얻을 수 있다.(Zettl/ 황인성 외, 1998),

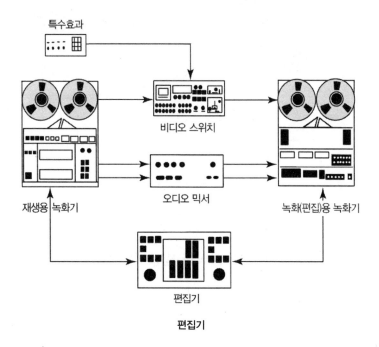

편집기

(6) 컴퓨터를 쓰는 편집

컴퓨터는 편집기가 하는 기능을 모두 행할 뿐 아니라, 직접 명령을 내리기도 한다. 컴퓨터는 기계가 할 수 있는 모든 기능을 스스로 할 수 있으므로, 거의 완벽한 편집장비라 할 수 있다. 컴퓨터는 편집기의 기능 밖에도 다음과 같은 기능이 있다.

- 테이프에 있는 어떤 그림단위를 재빨리, 똑바로 찾아낸다.
- 편집기는 편집을 시작하는 곳과 끝나는 곳을 하나씩만 기억하는데 비해, 컴퓨터는 얼마든지 많이 기억하고, 나타낸다.
- 녹화하는 녹화기에 편집하라는 명령을 내린다.
- 문자발생기에서 특수효과를 불러낸 뒤, 어떤 그림단위에 넣도록 그림바꾸는 장비(switcher)에 명령을 내린다.

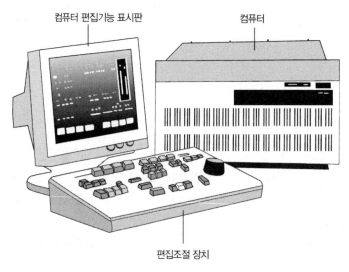

컴퓨터 편집기능 표시판 　　　　컴퓨터

편집조절 장치

컴퓨터를 쓰는 편집기

(7) 편집 양식– 방송되지 않는 양식과 방송되는 양식

편집에는 두 개의 바탕이 되는 편집양식(editing mode)인, 방송되지 않는(off-line) 테이프 편집과 방송되는(on-line) 테이프 편집의 두 가지 양식이 있다.

방송되지 않는 양식에서는 편집된 프로그램이 어떤 모습을 보일 것인가 하는 것에 대한 대략의 생각(rough idea)을 얻기 위해서 샷들을 잇는 것이다. 이 처음 편집된 '대략의 편집 (sketch)'을 흔히 '가편집(rough cut)'이라 부르며, 테이프는 마지막 편집본에서 합쳐진다. 이 들 '방송되지 않는(off-line)'과 '방송되는(on-line)'이라는 낱말들은 흔히 다른 일과 과정에 쓰이기 때문에, 실제로 그 뜻을 쉽게 헷갈리게 된다. 예를 들어, 어떤 사람은 장비의 품질을 말할 때, '방송되지 않는(off-line)' 편집체계는 '방송되는(on-line)' 편집체계만큼 좋지 않다 고 한다. 다른 사람은 '방송되는(on-line) 편집양식으로 편집된 테이프는 방송할 만하다. 또 는 방송할 영상물만큼 좋다.'라고 말하면서, 마지막으로 편집된 방송물의 품질을 뜻한다.

하지만 또 다른 사람들은 '편집된 테이프나 디지털 편집물은 마지막 편집을 위한 지침으로 쓰기 위해 편집되었다면, 이 편집은 방송되지 않는(off-line) 편집이다. 그러나 같은 유형의 편 집이 방송하기 위한 마지막 편집본을 만들기 위해 편집되었다면, 이 편집은 방송되는(on-line) 편집이다.'고 말하면서, 그것들의 편집의도에 따라 두 편집양식을 나눈다. 따라서 편집의도가 방송되는(on-line)/방송되지 않는(off-line)을 나누는 가장 올바른 기준인 것 같다.

예를 들어, 몇 분 뒤에 방송될 소식이야기를 편집한다면, 단지 자르기만 하는 단순한 편집

을 하더라도, 그것은 방송되는(on-line) 편집이 될 것이다. 반면에, 고급의 선형이 아닌 편집 체계에서 얻는 것이 주 편집본(edit master tape)이 아니라 편집결정목록(EDL, edit decision list)이라면, 이것은 방송되지 않는(off-line) 편집이다. 하지만 품질과 의도는 함께 간다.

01 오프라인 편집

이 편집방식은 필름과 테이프로부터 발전된 방식이며, 편집매체를 완성된 작품이 아니라, 단지 가운데 과정으로만 취급한다. 필름의 경우라면 편집에 쓸 현상본(work print)이나 첫 현상본(one-light print)을 이르며, 테이프라면 VHS나 U-matic 정도 낮은 수준의 녹화체계를 쓰는 경우이며, 이때 작품을 완성하기 위해 필요한 편집결정을 목록의 형태로 만들어내는 것이다. 필름에서는 이를 컷목록(cut list), 테이프에서는 편집결정목록(EDL, edit decision list)이라고 한다. 따라서 이러한 목록에 따라 원래의 필름이나 테이프를 편집해서 작품을 만든다.

컴퓨터를 바탕으로 하는 선형이 아닌 편집에서 오프라인 편집은 곧 높은 압축비율을 갖는(이는 필름에서 편집에 쓸 현상본, 테이프에서 VHS 테이프의 수준) 낮은 수준의 그림품질로 편집하는 것을 뜻한다. 높은 압축비를 씀에 따라, 단단한 원반(hard disc)의 저장용량은 크게 하면서 편집결정을 위한 편집을 할 수 있을 정도의 낮은 그림품질을 만들어낸다. 특히 이는 다큐멘터리나 드라마 등과 같은 편집일이 많은 작품을 만들 때 쓰임새가 있다.

오프라인 방식으로 편집함으로써 편집량이 많은 작품전체를 컴퓨터의 단단한 원반에 저장할 수 있다. 제작자, 연출자, 또는 편집자가 한 작품의 느낌이나 흐름을 바꾸고자 할 때, 컴퓨터에 작품전체가 다 들어있으므로, 빠르게 편집할 수 있다.

오프라인 편집의 결과물인 편집결정목록은 보통 얇은 원반(floppy disc)에 담는다. 그리고 이 편집결정목록은 온라인 편집실로 옮겨져서 이것으로 한 작품의 편집이 스스로 확인하는 과정을 거쳐서 완성된다. 만약 필름편집에 오프라인 편집방식을 쓴다면, 그 결과는 컷목록이 될 것이다.

02 온라인 편집

이 편집방식은 언제라도 방송이 될 수 있도록 마지막 편집을 하는 과정이며, 소식 프로그램 등과 같은 프로그램의 경우처럼 5:1로 신호를 억눌러 줄이는 수도 있지만, 보통 2:1로 억눌러 줄인다. 선형이 아닌 편집일 때 대부분의 방송제작요원들은 2:1의 비율이 방송하기

에 알맞다고 생각한다. 그러나 JPEC 등의 억눌러 줄이는 장비체계들을 2:1의 비율로 쓸 때 어느 한 부분에서 그림품질이 떨어지므로, 2:1의 비율이 실제로 방송에 알맞은 비율인가에 대해 논란이 있다.

온라인편집에 선형이 아닌 방식을 쓰고자 하는 요구는 늘어나고 있으나, 신호를 보내는 과정(transmission process)에서 높은, 억눌러 줄이는 비율을 쓰는 새로운 장비체계들은 신호를 보내는 과정이 일어나는 앞 단계에서부터 높은 수준의 그림품질을 요구할 것이므로, 이런 논란은 계속될 것이다.(패트릭 모리스, 2003)

02 제2장
: 편집 체계

　편집체계는 나누는 방식에 따라, 테이프 바탕의 편집체계와 원반 바탕의 편집체계, 또는 아날로그 편집체계와 디지털 편집체계 등 여러 가지가 있을 수 있다.

01. 바탕이 되는 편집체계

　모든 테이프바탕의 녹화체계는 선형편집이며, 모든 원반바탕의 녹화체계는 선형이 아닌 편집이다. 비슷하게, 녹화테이프를 쓰는 모든 편집체계는 테이프에 적히는 정보가 아날로그이든 디지털이든, 선형이다. 원반바탕의 모든 편집체계는 선형이 아닌 편집체계이다. 프로그램을 만드는 과정에서 이것은 어떤 뜻을 갖는가? 적힌 정보가 어떻게 되살려지는지 보자.

(1) 편집방식

　두 편집체계 사이의 차이는 편집의 바탕이 되는 개념을 바꾸었다. 선형편집 방식은 한 테이프에서 샷을 골라서, 이것들을 다른 테이프에 어떤 순서대로 베끼는 것이다. 그러므로 선형편집 방식은 베끼는 것이다. 반면에, 선형이 아닌 편집방식은 어떤 녹화된 자료를 베끼는 것이 아니라, 여러 그림단위와 샷들을 골라서 다시 배열한다. 곧, 어떤 영상들을 베끼기보다(선형편집), 영상들을 자료원에서 찾아내어, 이것들을 어떤 순서대로 배열한다. 그러므

로 선형이 아닌 편집은 그림과 소리자료들을 다시 배열하는 것이다.

(2) 선형편집 체계

선형편집이라는 말은 선형이 아닌 편집방식이 나타나면서, 이에 반대되는 개념으로 자연스럽게 쓰이게 되었다. 관련제품을 만들어 파는 사람들이 쓰기 시작하면서 널리 쓰이게 되었으리라고 생각된다. 이 편집방식은 편집과정에서, 원본테이프에서 샷을 골라 이들을 녹화테이프에 베끼거나 덧붙이는 일을 말한다. 선형이라는 낱말은 테이프에 편집할 때, 한 이야기단위의 첫 번째 샷을 붙인 뒤, 다시 두 번째 샷을 붙여나가면서 전체를 편집하는 순서에 따른 편집방식을 뜻한다. 여기에서 기억해야 할 것은 이러한 테이프-테이프 편집은 실제시간으로 이루어진다는 것이다. 예를 들어, 원본테이프 10초 길이의 그림을 녹화테이프로 옮길 때 걸리는 시간은 10초가 된다. 그러나 실제로는 녹화에 앞서 테이프를 움직이는 시간(pre-roll)과 녹화를 마친 다음에 테이프를 움직이는 데 걸리는 시간(post-roll)을 합치면, 실제로는 10초 이상 걸리는 것이다.

편집이 잘 진행된다 하더라도 문제가 생길 수 있다. 예를 들어, 50개의 샷으로 이루어진 한 이야기단위가 있고, 샷20을 원래보다 긴 샷으로 바꿔 넣으면서 샷21부터 끝까지 원래의 시간을 지켜야 하는 경우를 생각해보자. 이 문제를 푸는 방법은 전체 테이프를 모두 베끼면서 필요한 부분에만 새로운 샷을 끼워넣는 것이다. 이 결과 원래의 테이프는 이른바 '아래주 편집본(sub-master)'이라 할 수 있는 원본테이프가 된다. 이러한 과정은 시간이 많이 걸릴 뿐 아니라, 아날로그 테이프를 쓸 때는 그림품질이 심하게 손상된다.(패트릭 모리스, 2003)

테이프의 한 가운데 들어있는 샷을 찾아내고자 할 때, 샷1과 2에서부터 3에 이르기까지 테이프를 돌려야 한다. 앞에 있는 샷1과 2를 무시하고, 곧바로 샷3으로 뛰어넘을 수 없다.

이 샷들은 테이프를 바탕으로 깔고 있기 때문에, 선형편집 체계에서는 샷에 마음대로 다가갈 수 없다. 테이프바탕의 선형편집 체계가 아무리 복잡하더라도, 이것들은 모두 베낀다는 바탕원칙으로 움직인다. 원본테이프의 한 부분이나 몇 개의 부분을 한 개 또는 몇 개의 녹화기에 되살려서, 이것들을 또 다른 테이프에 다시 녹화한다.

테이프바탕의 체계들 사이의 차이점에 관해 알기 쉽게, 이것들을 세 무리로 나눈다.

- 하나의 자료원 체계(single-source system)
- 넓힌 하나의 자료원 체계(expended single-source system)
- 많은 자료원 체계(multi-source system)

01 ▶ 하나의 자료원 체계

편집할 자료를 내주는 한 대의 녹화기만을 가진 바탕체계를 하나의 자료원 편집체계라고 한다. 원본테이프를 되살리는 기계는 자료원 녹화기(source VTR) 또는 되살리는 녹화기(play VTR)라고 한다. 골라낸 자료를 베끼는 기계는 베끼는 녹화기(record VTR) 또는 편집녹화기(the edit VTR)라 한다. 같은 방식으로, 원본테이프를 자료원 녹화테이프(source videotape), 그리고 골라낸 자료를 어떤 편집단위로 녹화되는 테이프를 편집 주 테이프(edit master tape)라고 한다.

실제로 편집할 때, 편집 주 테이프에 베끼고자 하는 자료원의 시작하는 곳과 끝나는 곳을 자료원 녹화기를 써서 똑바로 찾아내어야 한다. 편집녹화기는 자료원 녹화기가 보내주는 자료를 똑바로 베끼고, 미리 결정된 곳, 곧 편집점에서 그림단위들을 잇는다. 편집자는 자료원 녹화기의 녹화(베끼기)를 시작할 때와 마치는 때를 편집녹화기에 알려주어야 한다. 시작신호(in 또는 entrance)는 편집녹화기에게 자료를 녹화하기 시작할 때 주고, 마치는 신호(out 또는 exit)는 녹화를 마칠 때 준다. 이 일을 할 때, 편집자를 도와주는 것에는 편집기(edit controller 또는 edit control unit)가 있다.

■**편집기** _이 장비는 편집을 어느 수준까지 스스로 행한다. 이것은 편집자의 몇 가지 명령을 기억해서 똑바로 믿을 만하게 실행한다. 대부분의 편집기는 다음의 바탕이 되는 기능을 행한다.

- 자료원 녹화기와 편집녹화기가 어느 장면을 찾아내기 위한 녹화기 찾는 양식 조정(control VTR search modes)
- 자료테이프와 편집 주 테이프에 신호를 똑바로 주기 위해 걸린 시간과 그림단위수를 읽고 보여주기
- 똑바르게 편집할 곳(시작과 끝 신호) 표시
- 두 녹화기를 똑같은 시작에 앞선 곳에 두기 위한 도움주기(backup) 또는 한발 뒤로 물리

기(backspace). 어떤 편집기에는 2초전, 5초전과 같이 시작하기에 앞선 곳을 고를 수 있는 스위치가 있다.

• 두 녹화기의 시작을 똑같게 맞추고, 그것들의 테이프 진행속도를 똑같게 한다.
• 편집녹화기가 이어붙이는 양식과 끼워넣는 양식의 두 가지를 다 쓸 수 있게 해준다.

대부분 하나의 자료원 체계 편집장비는 실제로 편집을 하기에 앞서 시험편집을 해볼 수 있게 해주고, 소리길과 그림길을 서로에게 영향을 미치지 않게 따로 편집해주며, 여러 가지 속도로 소리를 쉽게 알아들을 수 있게 해준다.

샷3 샷2

자료원(재생)녹화기와 수상기 녹화(편집)녹화기와 수상기

하나의 자료원 편집체계

■▶**컴퓨터가 도와주는 편집기** _정규의 편집기를 쓰면, 편집자는 여러 가지 찾는 기능, 자료원 녹화기와 편집 녹화기의 시작하는 곳과 끝나는 곳을 고르는 데에, 그리고 녹화기를 편집하기에 앞서 준비하기 위해 여러 가지 조정단추나 문자판(dials)을 움직여야 한다. 그러나 컴퓨터가 도와주는 편집기를 쓰면, 컴퓨터는 이런 모든 기능을 스스로 실행해서, 편집명령을 저장하고, 어떤 기능이든지 불러낼 때마다 그 기능을 움직이게 한다.

02 **넓힌 하나의 자료원 체계(Expanded Single-Source System)**

바탕이 되는 하나의 자료원 편집체계는 융통성이 별로 없다. 예를 들어, 교통이 어지러운 시간의 교통사정에 관한 다큐멘터리에서, 편집자는 시끄러운 자동차 소리를 더 보태어서

시내 중심가의 교통이 막히는 샷을 강조하고자 하거나, 어떤 결혼식 장면에 음악을 넣고자 한다면, 소리섞는 장치(audio mixer)를 그들 사이에 이어야 한다. 또한 그 다큐멘터리에 제목을 붙이고자 한다면, 편집 주 테이프의 품질을 한 단계 떨어뜨리지 않으면서, 제목이 들어있는 자료테이프의 장면을 섞을 수 있는 문자발생기(C.G, character generator)와 그림바꾸는 장비(switcher)가 있어야 한다. 소리섞는 장치와 그림바꾸는 장비에서 나오는 소리와 그림이 편집기를 거치지 않고 바로 편집 녹화기로 가는 것을 확인해야 한다.

■컴퓨터 편집조정 체계(Computerized Editing Control Systems) _이 체계는 책상위에 얹는 컴퓨터(desktop)가 내주는 여러 가지 특수효과와 그림바꾸는 기법을 써서 그림을 바꿀 수 있는 소프트웨어로 구성되어 있다. MS/DOS 윈도우와 매킨토시 플랫폼에서 쓸 수 있는 매우 많은 종류의 그와 같은 프로그램들이 있다. 컴퓨터는 편집기의 모든 기능을 수행할 수 있을 만큼 똑똑하다. 한 번에 한 가지 편집지시만을 기억할 수 있는 편집기와는 달리, 컴퓨터는 수백 개의 편집 시작점과 끝나는 점, 그리고 샷바꾸기(transitions)를 기억하고, 쉽게 다가갈 수 있도록 그것들을 얇은 원반(floppy disk)에 저장하거나 베끼는 단단한 원반에 적을 수 있다.

■미리 읽는(preread) 기능 _하나의 자료원 편집체계에는 하나의 자료원 녹화기만 있기 때문에, 편집은 정상적으로 자르기, 곧 한 샷(영상)에서 다른 샷으로 곧바로 바꾸는 것이다. 대부분 하나의 자료원 편집체계는 단지 자르기만 할 수 있기 때문에, '자르기만 할 수 있는(cuts-only)' 체계로 불린다. 그러나 어떤 편집녹화기에는 '미리 읽는' 기능이 장치되어 있으며, 이 기능은 편집녹화기가 어떤 장면을 읽게(되살리게) 하면서, 한꺼번에 같은 녹화테이프에 새 자료를 녹화하게 할 수 있다는 뜻이다(녹화테이프는 스스로의 힘으로 움직인다). 이것이 뜻하는 것은 하나의 자료원 녹화테이프에 들어있는 두 샷 사이에 겹쳐넘기기를 할 수 있다는 뜻이다. 이와 같은 기법은 선형이 아닌 편집체계에서는 흔한 일이지만, 선형의, 하나의 자료원 편집체계에는 특별한 샷바꾸기를 하기 위해서는 정상적으로 두 개 이상의 자료원 녹화기를 써야 한다.

03 많은 자료원 체계(Multiple-Source Systems)

테이프바탕의 많은 자료원 편집체계는 두 개 이상의 자료원 녹화기(일반적으로 A, B, C 등의 글자로 표시된다), 한 개의 편집녹화기와 컴퓨터가 도와주는 편집기로 구성되어 있다.

넓힌 하나의 자료원 체계와 마찬가지로, 많은 자료원 체계에는 소리섞는 장비, 그림바꾸는 장비와 특수효과 장비가 있다. 편집기는 A와 B 자료원 녹화기, 문자발생기 또는 효과발생기(컴퓨터 소프트웨어 프로그램의 부분이 아닐 때), 소리섞는 장비와, 편집녹화기의 편집하고 녹화하는 기능을 명령하는 컴퓨터이다.

많은 자료원 편집체계로, 편집자는 두 개 이상의 자료원 녹화기를 같은 속도로 진행시키며, 자료원 녹화기의 어느 샷이든지 빠르고 효과적으로 이어주며, 여러 가지 기법으로 샷을 바꾸거나, 특수효과를 끼워넣을 수 있다. 이 체계의 가장 좋은 점은 자르기, 겹쳐넘기기와 쓸어넘기기 같은 여러 가지 샷바꾸는 기법을 쓸 수 있다는 것이다.

또 다른 좋은 점은 짝수번호 샷들은 모두 A 테이프(자료원 녹화기A에 올린 테이프)에 배열하고, 홀수번호의 샷들은 모두 B 테이프(자료원 녹화기B에 올린 테이프)에 배열할 수 있다. 편집하는 동안, A와 B 테이프 사이에서 그림을 바꾸어 이음으로써, '미리 편집된 샷(pre-edited)'을 빨리 모을 수 있다.(제틀, 1996)

04 선형편집의 특성과 기법

선형편집에는 잇는 편집과 끼워넣는 편집, 조정길(진동수 세기) 편집과 시간부호 편집의 두 종류가 있다.

■ 잇는 편집(assemble editing)과 끼워넣는 편집(insert editing) _대부분의 전문 녹화기들은 두 가지 주된 편집양식인 잇기와 끼워넣기 양식을 함께 실행할 수 있게 해준다.

• 잇는 편집 _잇는 양식으로 편집할 때 자료원 녹화기가 보내주는 자료를 베끼기에 앞서, 편집녹화기는 테이프(그림 테이프, 소리 테이프, 조정길 테이프와 주소길 테이프)에 있는 모든 것을 지운다. 편집자가 휴가여행 때 새로운 경험들을 찍은 지난해의 그림들이 있는 테이프를 캠코더에서 쓸 때, 캠코더는 실제로 새로운 장면을 찍을 때마다 잇는 편집양식을 쓸 것이다. 이것은 단순히 앞서 찍었던 것들을 지우고, 새 그림과 소리로 그것들을 대신 채울 것이다.

보다 정교한 편집체계에서도 똑같은 일이 일어난다. 편집 주 테이프에 앞서 녹화된 그림들이 있더라도, 잇는 편집양식은 첫 샷에 필요한 테이프 부분을 지울 것이다. 샷2를 샷1에 편집할 때, 편집녹화기는 샷2에 있는 모든 그림, 소리, 주소와 조정길 정보를 위한 자리를 만들기 위해 샷1을 따르는 테이프에 있는 모든 것을 지울 것이다. 뒤따르는 샷들을

이을 때도, 똑같은 일이 일어날 것이다.

잇는 편집의 문제는 조정길(control track)이 계속 필요하다는 것인데, 이 조정길은 자료원 테이프에서 베낀다. 예를 들어, 편집녹화기는 샷1, 14, 3과 17에서 나오는 조정길과 맞추어서 계속 나아가야 하는데, 이것은 결코 쉬운 일이 아니다. 운 나쁘게도, 가장 좋은 녹화기도 언제나 이일을 완벽하게 해낼 수 없다. 동기떨림(sync pulses)이 조금이라도 어긋나면 편집하는 부분이 찢어져서, 동기신호가 말리는데(sync roll), 이것은 테이프를 되살리는 동안 편집점에서 그림이 부서지거나, 아래위로 흔들리는 현상을 일으킨다.

잇는 편집양식의 가장 좋은 점은 편집속도가 빠르다는 것이다. 편집을 시작하기에 앞서 조정길이 들어있는 검은 그림신호(black video signal)를 먼저 녹화하는 수고를 할 필요가 없다는 것이다. 편집자는 실제로, 앞서 녹화한 자료가 있든 없든, 또는 그 테이프의 조정길이 녹화되어있든 없든 관계없이, 편집 주 테이프로 어떤 테이프든지 쓸 수 있다. 이 빠른 편집속도 때문에, 소식 프로그램의 '속보(hot news)' 편집은 잇는 편집으로 한다.

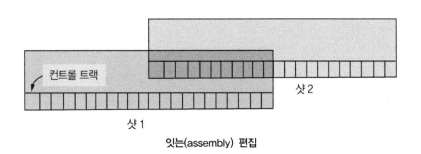

컨트롤 트랙

샷 2

샷 1

잇는(assembly) 편집

• 끼워넣는 편집 _골라낸 여러 자료테이프의 모든 조정길과 맞추기 위해, 이것들을 베끼기에 앞서, 편집 주 테이프에 이 조정길을 먼저 녹화하는 것이 합리적인 해결책이 아닐까? 편집자는 편집녹화기에게 어떤 상황에서도 자료테이프의 조정길을 베끼지 말고, 편집 주 테이프에 있는 조정길에 따르라고 지시할 수 있다. 이 해결책이 끼워넣기 편집이다.

끼워넣기 편집을 하기 위한 편집 주 테이프를 준비하기 위해, 편집자는 편집 주 테이프에 조정길을 깔아야 한다. 이것을 하기 위한 가장 간단한 방법은 그림과 소리신호를 뺀 '검은 화면(black)'을 녹화하는 것이다. 중요한 행사를 녹화할 때에도, 녹화기는 언제나 녹화에 앞서 조정길을 먼저 테이프에 입힌다. '검게 된(blacked)' 테이프는 이제 편집 주 테이프가 되는데, 자료테이프에서 소리와 그림들을 받아들일 준비가 되었다. 검은 화면 녹화는 실시간으로 진행되는데, 이것은 편집자가 그 과정의 속도를 빠르게 할 수 없으며, 30

분 분량의 조정길을 녹화하는 데에는 30분이 꼬박 걸린다는 뜻이다. 이것은 편집과정에서 시간낭비인 것처럼 보이지만, 여기에는 몇 가지 좋은 점이 있다.

-모든 편집은 그림이 아래위로 흔들리거나, 찢어지지 않는다.

-편집자는 새로운 그림이나 소리자료를 편집테이프의 어디에나 끼워넣을 수 있으며, 끼워넣기의 앞이나 뒤에 어떤 영향도 편집테이프에 미치지 않는다.

-그림을 편집할 때 소리길에 영향을 미치지 않으며, 소리를 편집할 때 그림에 영향을 미치지 않는다. 이것은 어떤 샷을 끼워넣고자 할 때, 소리길을 어지럽게 하지 않는 것이 특히 중요하다. 실제로, 소식, 다큐멘터리, 또는 음악 프로그램을 가장 효과적으로 편집하는 방법은 소리길을 먼저 깔고, 다음에 그림을 소리길에 맞춰 끼워넣는 것이다.

선형편집에서의 문제점은 만약, 원래의 자료테이프에 잘못 찍힌 샷이 있어서 이것을 다시 찍은 샷으로 바꿔넣고 싶다면, 원래의 편집방식과 같이 잇는(assemble) 방식으로 편집할 것인지, 아니면 끼워넣는(insert) 방식으로 할 것인지를 결정해야 한다. 끼워넣는 방식으로 결정했으면, 고쳐 찍은 샷을 잘못 찍힌 샷 위에(의 대신으로) 편집할 수 있다. 이상적으로, 이 방식은 다시 찍은 샷을 알아챌 수 없을 정도로 꼭 들어맞게 이어주며, 원래 녹화의 품질수준을 유지해주는 좋은 점이 있다. 그러나 실제로, 끼워넣은 샷의 시간길이가 원래의 샷과 꼭 맞지 않으면, 끼워넣은 샷의 첫 부분이나 마지막 부분의 그림단위가 잘리거나, 겹쳐지기 때문에, 실행하기가 매우 어렵다.

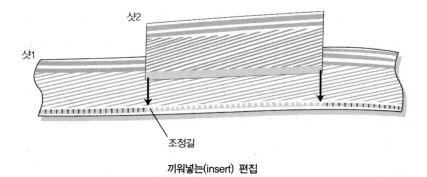

끼워넣는(insert) 편집

■조정길 편집(control track editing)과 시간부호 편집(time code editing) _모든 선형편집 체계는 조정길이나 어떤 주소부호(address code)에 의해서 이끌린다. 전자 동기화 기능(electronic synchronization function)밖에도, 조정길은 알맞은 편집 시작점과 끝나는 점을 찾아서 표시하고, 자료녹화기와 편집녹화기를 알맞은 시간에 함께 출발시키고, 편집녹화기가 지정된 편집 시작점에서 새 자료를 베끼기 시작하도록 하고, 지정된 끝나는 점에서 끝나게 할 수 있다. 조정길(진동수 세기) 편집체계는 녹화테이프에서 올바른 곳을 확인하는 데에 쓰인다. 이 편집체계는 조정길 진동수를 세어서 이것을 걸린 시간과 그림단위수로 바꾼다. 이 체계는 그림단위수를 세는 데에 있어서 올바르지 않다. 더욱 정교하고 올바른 선형편집 체계는 이일을 똑바로 하기 위하여 시간부호(time code)를 쓴다. 시간부호 편집체계는 하나하나의 그림단위에 '주소(address)'를 주는데, 이 주소란 '지난 시간, 분, 초와 테이프의 그림단위를 나타내는 숫자'이다.

• 조정길 또는 떨림수 세기 편집 _녹화테이프에 있는 조정길은 녹화된 자료의 그림단위 하나하나에 표시를 한다. 따라서 이 체계는 되살리는 테이프의 1초를 표시하기 위해 30개의 조정길 '못(spike)'을 갖는다. 조정길의 못 하나 또는 동기떨림 하나는 실제로 편집이 시작되거나 끝나는 곳이 될 수 있다. 예를 들어, 조정길 떨림수를 셈으로써, 단순히 그림을 들여다보는 것보다 더 똑바로 편집이 시작되고 끝나는 곳을 찾아낼 수 있다.

조정길 편집은 또한 떨림수를 세는 편집이라고도 하는데, 그 이유는 편집기가 조정길 떨림수를 세기 때문이다. 편집기는 테이프가 움직이기 시작할 때부터 자료테이프와 편집테이프의 떨림수를 세어서 이것을 지난 시간(시간, 분, 초)과 그림단위수로 바꾸어 나타낸다. 1초에 30 그림단위가 들어있기 때문에, 초는 29 그림단위가 지나간 뒤에 1숫자가 올라간다(30 그림단위가 다음 1초가 된다). 초와 분은 59 뒤에 다음 숫자로 올라간다.

떨림수를 세는 체계는 함께 편집할 여러 가지 장면들을 빠르게 찾아주고, 편집 시작점과 끝나는 점을 손으로 하는 편집방식보다 더 똑바로 확인해준다. 이 떨림수를 세는 편집체계의 주된 문제점은, 어떤 그림단위를 떨림수를 세어서 임시변통으로 찾아주지만, 이 그림단위 수를 세는 것은 똑바르지 않다. 곧, 이 체계는 자료테이프와 편집테이프에 있는 어떤 그림단위의 주소를 올바르게 찾아낼 수 없다는 뜻이다. 이 체계는 단지 편집이 시작되고 끝나는 점을 어림잡아 알려줄 뿐인데, 왜냐하면 빠른 속도로 테이프를 앞뒤로 움직이다 보면, 테이프가 늘어나거나, 미끄러질 수 있으며, 수천 개의 떨림수를 빠른 속도로 세다보면, 몇 개의 떨림수를 빠뜨릴 수 있기 때문이다.

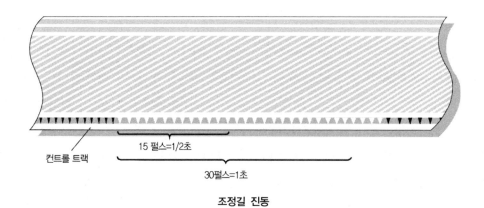

컨트롤 트랙

15 펄스=1/2초

30펄스=1초

조정길 진동

시　분　초　프레임

시간 표시판

- 올바른 주소 찾기 _매우 긴 줄로 늘어서있는 같은 모양의 집들에서 어떤 주소의 집을 찾아야 하는데, 그 집들에는 주소가 없다. 왼쪽에서 열 번째 집을 찾아야 한다면, 별 어려움이 없다. 줄이 첫 번째 집에서 시작하여 열 번째 집에 닿을 때까지 집을 세기만 하면 된다. 그러나 110번째 집을 찾아야 한다면, 일은 좀 더 어려워진다. 게다가 1,010번째 집을 찾아야 한다면, 어려움은 더해질 것이다. 1,010번째 집을 세어가는 동안, 중간에서 잘못 셀 수 있다.

첫 번째 집부터 세는 대신, 집들을 몇 채씩 함께 묶은 가운데 어디쯤에서 세기 시작한다면 어떨까? 10집씩 묶어서 세다보면, 원래 찾고자 하는 집이 아닌 엉뚱한 집을 찾아낼 수 있다.

떨림수를 세는 체계가 비슷한 어려움을 겪는다. 조정길 떨림은 어떤 주소를 갖지는 않지만, 단순히 편집기가 떨림수를 세고, 이것을 시간과 그림단위 주소로 바꿔준다.

떨림수 계산기를 0에 맞추고 테이프를 출발시키면, 계산기에서 처음의 1초는 테이프 계산기의 두 번째 칸에 '01'이라는 숫자를 나타낸다. 테이프를 0의 자리로 되감고 다시 출발시키면, 같은 숫자 '01'이 나타날 것이다. 집을 셀 때와 마찬가지로, 편집기는 수천 개의 떨림을 거듭해서 빠른 속도로 세다보면, 헷갈릴 수 있다. 테이프를 단지 2분 진행시킬

때, 편집기는 3,600번 떨림을 세어야 한다. 이 테이프를 처음으로 되돌려서 2분 동안 진행시키면, 비록 편집자가 편집기가 나타내는 0에서 테이프를 시작하고, 정확하게 2분을 가리킬 때 멈추었다 하더라도, 아마도 다른 그림단위에서 끝날 것이다.

조정길 체계가 그림단위를 똑바로 세지 못하더라도, 원래의 편집점에서 5~6 그림단위 정도 차이가 나는 것은 보통의 편집에서는 큰 문제가 되지 않는다.

- 올바른 시작점 찾기 _조정길 체계의 또 다른 숨어있는 문제점은, 시작점이 어디이든지 편집자가 지정해주는 곳에서 떨림수를 세기 시작한다는 것이다. 예를 들어, 편집자가 테이프를 출발시킬 때, 계산기를 0에 맞추는 것을 잊어버리거나, 또는 계산기를 0에 맞출 때 테이프를 완전히 되돌리지 않았다면, 떨림수는 세어지지 않을 것이다. 떨림수를 세는 체계가 그림단위에 주는 주소는 임시변통이며, 실제로는 멋대로이기 때문에, 떨림수를 세는 체계는 주소부호(address code)가 아니다. 예를 들어, 음악의 박자에 맞추어 편집한다든지, 대화에 맞추어 편집한다든지, 소리길에 특수한 소리효과를 편집한다든지 하는 보다 세밀한 편집이 필요할 때, 시간부호(time code)라고 부르는 주소체계를 쓰는 편집체계로 편집해야 한다.

- 시간부호 편집(time code editing) _시간부호란 하나하나의 그림단위(electronic frame)에 주소를 주는 전자신호(electronic signal)이다. 이 주소는 소리길이나, 녹화테이프의 특별한 주소부호 길(address code track)에 적히거나, 그림신호에 합쳐지거나, 그림신호를 따라 적힌다. 거기로부터, 그 주소는 떨림수 계산기에서 지난 시간과 그림단위의 숫자로 나타난다.

보기에 있는 하나하나의 집들은 움직이지 않는 자신의 집주소를 갖는다. 편집자는 이제 더 이상 어떤 집을 찾기 위해 집들을 셀 필요가 없이, 간단히 주소를 찾기만 하면 된다. 하나하나의 그림단위는 자신의 주소를 갖기 때문에, 여러 시간 녹화된 자료 속에 파묻혀 있거나, 빠르게 테이프를 앞뒤로 진행시키다가 잘못해서 테이프가 미끄러지더라도, 편집자는 어떤 그림단위를 상대적으로 빠르고 믿을 만하게 찾아낼 수 있다. 편집자가 편집기에게 어떤 그림단위를 편집점으로 쓰겠다고 명령하면, 몇 번이나 테이프를 앞뒤로 진행시키든, 올바른 주소가 찾아질 때까지 편집을 시작하지 않는다. 하지만, 편집기는 한 번에 한 편집 시작점과, 한 끝나는 점만 기억할 수 있다. 편집자가 다음 편집을 시작하면, 새 주소에 들어가야 한다.

쓸 수 있는 시간부호 체계에는 몇 가지가 있다. 예를 들어, 보통 사람들이 쓰는 Hi8 캠코

더는 그 자신의 시간부호를 만들어낼 수 있다. 그러나 대부분의 전문가들이 쓰는 편집장비에는 SMPTE/EBU 시간부호를 읽을 수 있는 기능이 장치되어 있다. SMPTE('semty'라고 읽는다)는 영화와 텔레비전 기술자협회(Society of Motion Picture and Television Engineers)의 줄임말이며, EBU는 유럽방송협회(European Broadcasting Union)의 줄임말이다.

SMPTE/EBU 시간부호 화면표시

• 시간부호 읽기/쓰기 기술체계(time code read/write mechanisms) _시간부호를 녹화테이프에 입히기 위해서는 시간부호 발생기(time code generator)가 있어야 하고, 그것을 되살리기 위해서는 시간부호를 읽는 장치가 필요하다. 시간부호 발생기는 녹화테이프의 신호길, 특별주소 부호길이나 소리길에 시간부호를 적는다(녹화한다).

많은 연주소 녹화기, 들고 다닐 수 있는 녹화기나 캠코더들에는 안에 장치된 시간부호 발생기가 있거나, 꽂이(plug)를 꽂아서 시간부호를 받을 수 있는 구멍이 있다.

대부분의 다른 녹화기들에는 시간부호 발생기에 꽂이를 꽂을 수 있는 구멍이 있다.

• 시간부호 적기 _보다 큰 연주소에서 프로그램을 만들 때, 시간부호는 보통 프로그램과 함께 적힌다. 보다 작은 연주소에서 프로그램을 만들 때, 특히 한 대의 EFP 카메라로 연기를 찍을 때, 시간부호는 흔히 프로그램을 녹화하는 테이프에 연기가 모두 녹화되고 난 뒤에, 입혀진다. 예를 들어, 편집하기 위해 자료테이프를 베낀 테이프를 만들 때, 자료테이프와 베끼는 테이프에 똑같이 시간부호를 입힐 수 있다.

시간부호를 입힐 때, 그날의 실제시간에 맞추거나, 그날의 실제시간과는 상관없이 0부터

시작할 수 있다. 보통은 시간숫자를 테이프의 시간숫자와 맞추어 쓴다. 첫 번째 테이프에 01/00/00/00을 표시하고 두 번째 테이프의 편집자는 시간부호를 자료테이프 안에서, 그리고 테이프에서 테이프로 이어서 쓸 때는 어디에서나 시작할 수 있다.

• 소리/그림 맞추기 _ 시간부호는 여러 개의 녹화테이프를 똑같이 맞추어 진행시킬 뿐 아니라, 녹화기와 녹음기도 똑같이 맞추어 진행시킨다. 시간부호는 녹화기를 그림단위에 맞게 진행시키기 때문에, 그림과 소리길을 그림단위에 맞출 수 있다. 예를 들어, 소리품질이 낮은 연설과 다른 소리효과들을 녹화테이프에서 들어내고, 거기에 다른 녹음테이프에서 따온 새로운 대화와 소리효과들을 끼워넣을 수 있다. 이 과정을 자동 대화 대체(ADR, automatic dialogue replacement)라고 한다.

05 AB 두 테이프를 같이 진행시키는 곧바로 편집과 AB 두 테이프를 같이 진행시키는 편집

A와 B 두 테이프를 같이 진행시키는 곧바로 편집(AB Rolling)은 곧바로 편집(switching)과 프로그램을 만든 뒤의 편집(postproduction editing)을 합친 기법이다. 이 기법은 생방송에서 두 대의 카메라 사이를 자르기하는 것과 비슷한데, 다만 다른 것은, 그림바꾸는 장비에 들어가는 그림자료들은 카메라에서 나오는 것이 아니라 두 대의 자료녹화기에서 나온다는 것이다. 하나는 A 녹화테이프에, 다른 하나는 B 녹화테이프에 들어있다.

AB 두 테이프를 같이 진행시키는 편집(AB-Rolling Editing)은 AB 두 테이프를 같이 진행시키는 곧바로 편집과 비슷한데 다른 것은 다만, 편집을 그림바꾸는 장비가 아니라 편집기가 한다는 것이다.

■▶AB 두 테이프를 같이 진행시키는 곧바로 편집(AB Rolling) _ 이 편집에서, 그림자료를 한꺼번에 보내주는 두 개의 다른 자료원들이 있기 때문에, 아무 때나 A테이프의 자료에서 B테이프의 자료로 자르기할 수 있으며, 그 반대도 마찬가지로 할 수 있다. 또 어떤 샷바꾸기 기법으로 두 자료를 함께 이을 수 있다. 이 편집의 좋은 점은 편집을 매우 빨리 진행시킬 수 있다는 것이다. 편집자가 자신의 편집방법이 마음에 들지 않는다고 생각하면, 자료녹화기들을 되돌려서 편집을 다시 시작할 수 있다. 경험이 많은 편집자도 이 편집의 빠르기에 맞추기 어렵다. 그러나 편집속도에서 얻은 것만큼 잃는 것이 있는데, 그것은 똑바름이다.

■▶AB 두 테이프를 같이 진행시키는 편집(AB-Roll Editing) _ 그림바꾸는 장비(switcher) 대신 편집기를 쓴다면, 이것이 바로 AB 두 테이프를 같이 진행시키는 편집이다. 뮤직비디오를

한 번 더 편집하는데, 이번에는 편집기를 쓰자. A 자료테이프에는 악단의 먼 샷과 가운데 샷이 들어있고, B 자료테이프에는 가까운 샷들이 들어있다. 편집자는 먼저, 편집 주 테이프에 검은 화면을 녹화하는 동안, 전체 소리길을 입힐(녹화할) 수 있다. 소리길과 검은 화면을 녹화함으로써, 끼워넣는 편집에 필요한 조정길을 깔 수 있다. 이제 편집자는 소리길을 길잡이로 해서 B 자료테이프의 여러 가지 가까운 샷들을 A 자료테이프의 먼 샷 사이에 끼워넣을 수 있다. 두 개의 자료테이프들을 같이 진행시킴으로써, 알맞은 가까운 샷을 찾기 위해 시간을 들여가며 테이프를 앞뒤로 진행시킬 필요가 없다. 단지 어떤 주어진 시간에 A 자료테이프와 B 자료테이프 사이에서 단순히 고르기만 하면 된다. 이 방법은 AB 두 테이프를 같이 진행시키는 곧바로 편집(AB Rolling)에 비해 속도는 상당히 느리지만, 일은 훨씬 세밀하다. 예를 들어, 기타연주자가 노래 부르기 시작하는 순간의 가까운 샷을 쓰고자 한다면, 편집기는 시작하는 그림단위를 쉽게, 똑바로 찾아낼 수 있다. AB 두 테이프를 같이 진행시키는 곧바로 편집으로 이일을 비슷하게 똑바로 하려면, 같은 과정을 여러 번 되풀이해야 할 것이다.

AB 두 테이프를 같이 진행시키는 곧바로 편집(AB Rolling)과 AB 두 테이프를 같이 진행시키는 편집(AB-Roll Editing)의 차이점은 AB 두 테이프를 같이 진행시키는 곧바로 편집에서, 두 개의 자료녹화기 사이에서, 생방송에서처럼 그림을 바꾼다(곧바로 편집).

한편, AB 두 테이프를 같이 진행시키는 편집에서는 A 자료녹화기와 B 자료녹화기 사이에 편집기를 써서, 그림을 바꾼다. AB 두 테이프를 같이 진행시키는 편집(AB-Roll Editing)의 좋은 점은 하나가 아니라 두 개의 자료원에 한 번에 다가갈 수 있다는 것인데, 이것은 선형편집 체계를 약간 융통성 있게 해준다. A테이프와 B테이프는 시작부터 끝까지 똑같이 진행할 필요가 없지만, 하나하나의 자료테이프에 있는 편집점을 찾아서, 자료녹화기의 테이프를 바꿀 필요가 없이 편집녹화기에 자료를 베낄 수 있다. 이 편집은 또한 특수효과를 끼워넣고, 키(key) 처리기법으로 제목을 만들어주며, A 자료테이프와 B 자료테이프의 소리길을 섞어줄 수 있다.

이 편집에서, 편집기는 할 일이 많다. A녹화기, B녹화기와 편집녹화기의 편집시작점과 끝나는 점을 찾아내야 하고, 이들 세 녹화기를 출발시키기에 앞서 테이프를 미리 움직여야 하며, 녹화기에게 녹화를 시작할 때에 시작하라고 명령하고, 그림바꾸는 장비에게 어떤 기법으로 샷을 바꾸라고 명령해야 한다. 운 좋게도, 컴퓨터는 여러 가지 조정기능을 쉽고도 효율적으로 다룰 수 있다. 편집자가 편집결정목록(EDL)을 컴퓨터에 넣으면, 시간부호 숫자

를 찾아내어서 편집시작점과 끝나는 점을 지정하고, 편집결정목록에서 규정한 여러 가지 샷바꾸기 기법을 충실하게 실행한다. 그리고 이 모든 것이 잘 될 것이라고 믿는다.

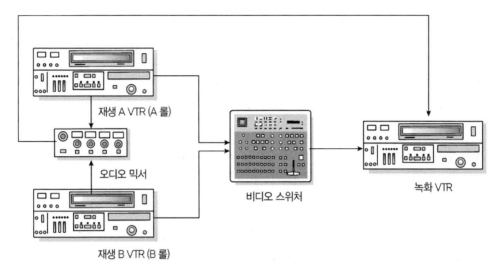

AB 롤 편집체계

_자료출처; 텔레비전 제작론(Zettl)

(3) 선형이 아닌 편집체계

정보가 원반바탕의 편집체계에 저장되어있을 때, 샷1과 2를 거쳐야 하는 번거로움 없이 곧바로 샷3으로 뛰어넘어갈 수 있다. 이와 같이 선형이 아닌 방식으로 어떤 그림단위에 뛰어넘어갈 수 있다는 것은 정보에 마음대로 다가갈 수 있게 해준다는 뜻이다.

실제로 선형이 아닌 편집체계는 커다란 전자 정사진 저장장비(ESS, electronic still store)처럼 움직이는데, 곧, 몇 분의 1초라는 매우 짧은 시간 안에 한 그림단위(a frame), 또는 그림단위들(frame sequence, 곧, 샷)을 찾아내어 다가가게 해준다. 이 체계는 선형이 아니기 때문에, 하나 또는 더 많은 그림단위들을 하나의 컴퓨터 화면에 나란히 보여줄 수 있어서, 이 샷들을 어떻게 함께 이어서 편집할 수 있는지를 알 수 있게 해준다.

모든 선형이 아닌 편집체계는 그림과 소리정보를 디지털로 바꾸어 이것들을 용량이 큰 단단한 추동장치(hard drives)나 읽고/쓰는 빛원반(optical disc)에 저장할 수 있는 컴퓨터이다. 선형과 선형이 아닌 편집체계의 차이는, 선형체계는 정보를 한 그림테이프에서 다른 그림테이프로 베끼는 것인데 비해, 선형이 아닌 편집체계는 그림과 소리자료철(files)을 어떤

순서대로 만들고, 늘어놓는다는 것이다. 한 샷에서 다음 샷으로 편집하는 대신, 편집자는 바탕에서 자료철을 가지고 편집한다. 컴퓨터의 정교한 기능을 믿고, 자료들을 새롭게 널어 놓은 다음, 이것들을 그림과 소리신호로 가운데 처리장치에 올려서 점검수상기와 확성기로 보고 들은 다음, 편집녹화기로 마지막 편집 주 테이프로 보낸다. 캠커터(camcutter)는 자신의 선형이 아닌 편집체계를 단단한 추동장치 안에 설치해 놓았기 때문에, 자신의 녹화기에서 바로 편집된 테이프를 만들어낼 수 있다. 보다 잘 만든 하드웨어, 소프트웨어와 신호를 억누르는 방법들을 보다 큰 용량의 추동장치와 빛원반에 이었기 때문에, 한 사람이 쓰는 컴퓨터나 매킨토시 컴퓨터를 쓰는, 책상위에 얹어서 쓰는 편집체계도 D-2 품질수준의 그림과 CD 수준의 소리를 만들어낼 수 있다. 예를 들어, 인기 있는 그림 토스트 굽는 장치(video toaster) 4,000 소프트웨어는 한 사람이 쓰는 컴퓨터나 매킨토시 컴퓨터를, D-품질수준의 그림영상, CD-수준의 소리품질, 4개의 그림자료원을 가진 그림바꾸는 장비(수백 개의 활자체, fonts 를 가진 문자발생기, 그림 그리는 프로그램을 가지고 있는 그래픽체계, 3D 입체표현 장치, 애니메이션), 수백 개의 키(key)와 쓸어넘기기(wipe) 효과기능이 있는 장치 같은 주요 특성을 갖는 힘센 편집체계로 바꿔준다.

방송하는 데에 쓰는 고급체계들은 모두 이 특성들을 갖고 있으며, 이보다도 더 많은 특성을 가진 체계도 있다. 그것들의 단단한 추동장치는 상대적으로 낮게 눌러 줄인 100시간 분량의 베타컴-SP 품질의 그림을 저장할 수 있다. 대부분의 이 체계들은 D-1 품질수준의 그림을 만들어낼 수 있으나, 프로그램의 저장량은 줄어든다. 소리애호가들은 대부분의 단말기가 가운데 처리장치에 이어져있는(on-line) 체계가 24개 소리길의 소리를 들려주고 섞을 수 있으며, 4전송로의 디지털녹음기 품질수준의 소리를 만들어낼 수 있다는 사실을 알면, 좋아할 것이다.

선형이 아닌 체계의 조정은 여러 가지 형태로 구성되어 있다. 어떤 것은 표준컴퓨터 자판과 마우스를 쓰고, 다른 것은 이름 있는 필름편집자들을 선형이 아닌 편집체계에 끌어들이기 위해 필름조정과 비슷하게 조정된다. 대부분의 선형이 아닌 체계는 그물망으로 이어서, 그림과 소리자료철을 나누어 쓰거나, 소리를 좋게 고르거나, 첫 편집본(편집에 쓰기 위해 편집된 프로그램)을 고객에게 보내어서 마지막으로 승인을 받거나 할 수 있다.(Zettl, 1996)

선형이 아닌 편집방식은 어떤 점에서는 선형편집 방식과 비슷하다. 이들 사이의 가장 공통적인 부분은 자료테이프를 제3의 기록매체로 베낀다는 것이다. 반면에 차이점은 선형이 아닌 편집방식으로 편집할 때, 자료테이프를 단단한 원반의 추동장치(hard disc drive)라는

제3의 매체로 베낀다는 것이다. 이 과정에서 자료테이프들은 단단한 원반 추동장치로 편집된다. 여기에 쓰이는 단단한 원반 추동장치는 2~23GB의 용량을 갖는 외장형으로, 저장용량을 키우기 위해 여러 개의 추동장치들을 이어서 쓸 수 있다. 그러나 이렇게 구성되는 단단한 원반 추동장치는 선형이 아닌 편집에서 제한 없이 용량을 늘릴 수 없기 때문에, 그림자료를 모으고 저장하는 데에는 알맞지 않다.

선형이 아닌 편집방식에서 프로그램은 단단한 원반의 추동장치에서 꺼내져 편집되고, 다시 내려받아서 디지털 프로그램으로 바뀐다. 여기서부터 선형편집 방식과 선형이 아닌 편집방식이 나뉘게 된다.

01 선형이 아닌 편집의 좋은 점

편집하는 동안, 쓰이지 않는 많은 기능들이 있다. 일단 이것들을 쓰면, 놀라운 결과를 만들어낸다. 계속해서 편집하다보면, 어떤 기법들에는 너무 친숙해져서 느낌이 없어질 수 있다. 그러나 얼마만큼의 시간이 지나서 그것들을 다시 보면, 전혀 새로운 느낌에 눈이 뜨일 수도 있다. 편집이 끝난 테이프를 다시 살펴볼 때마다, 처음에 보지 못하고 지나쳤던 것을 새롭게 알아볼 것이다. 이런 종류의 생각을 다시 하게 되는 과정을 시간이 오래 걸리는 선형편집 과정에서는 경험하기 어렵다. 그밖에 좋은 점으로는 다음과 같다.

■단추 하나를 누름으로써, 샷의 순서와 시간길이 또는 하나의 샷을 바꿔 넣거나, 마음대로 알맞게 조절할 수 있다. 반면에, 선형편집 과정에서는 이렇게 바꾸기 위해서는 전체 이야기 단위(sequence)를 다시 만들어야 한다. 테이프체계에서 샷들을 다시 이어붙이거나, 다시 녹화해야 한다(예, 테이프 품질수준이 한 단계 another generation 더 떨어진다).

단단한 원반을 바탕으로 하는 편집체계가 주는 또 다른 좋은 점은 여러 가지 소리길과 그림길을 한 번에 같이 쓸 수 있을 뿐 아니라, 가장 최근의 편집도구들을 쓸 수 있다는 것이다. 이런 새로운 편집기술을 쓰려는 편집자는 먼저 조심스러운 점도 있을 것이나, 한 번 써 보고 나면 테이프를 다시 쳐다보지 않으려 할지도 모른다.

선형편집과 선형이 아닌 편집방식을 비교함에 있어서, 드는 돈도 생각해야 한다. 자르기와 간단한 효과를 쓸 정도의 전형적인 선형편집실의 경우, 2대의 되살리는 장비(deck)와 1대의 녹화기로 구성되며, 여기에 그림과 소리를 섞는 장비(desk)와 편집기(edit controller)가 있어야 한다. 반면, 선형이 아닌 편집실에는 1대의 녹화기(되살리기도 함께 할 수 있다)와

편집기(주로 책상위에 얹는 컴퓨터)만 있으면 된다. 곧 선형이 아닌 편집방식이 훨씬 돈이 적게 든다.(패트릭 모리스, 2003)

■어느 부분을 바꾼 다음에, 프로그램의 전체시간을 몇 초 안에 잴 수 있다. 필요하면, 자료들을 곧바로 원래대로 되돌릴 수 있다. 새로 바꾼다고 해서 이미 다 만들어진 프로그램을 망치지 않는다.

■하나의 프로그램이 Hi8, Betamax, D-5, S-폰, Super16 필름 구성형태 등 여러 가지 구성형태의 장비들을 받아들일 수 있을 만큼 수많은 구성형태의 다른 장비들을 모두 공통의 디지털 구성형태로 바꿈으로써 받아들일 수 있다.

■선형이 아닌 편집체계는 방송되지 않는 편집(off-line editing, 편집에 앞선 편집결정목록을 만든다)과 방송되는 편집(on-line editing, 실제의 편집과정)의 두 가지 편집에 다 쓸 수 있다. 하지만, 신호를 억눌러 줄였을 경우, 선형이 아닌 편집방식이 방송되지 않는 편집에 더 알맞은데, 그 이유는 자료테이프를 베끼는 시간이 걸리지 않기 때문이다.

■디지털 자료로 편집할 때, 베끼는 동안 테이프 품질이 나빠지지 않는다. 그러나 아날로그 테이프를 베낄 때나 디지털과 아날로그 자료를 서로 바꿀 때, 테이프가 나빠질 수 있다.(Millerson, 1999)

02 선형이 아닌 편집의 특성과 기법

선형이 아닌 편집체계는 책상위에 얹는 컴퓨터만큼이나 종류가 많다. 놀랄 필요 없이, 그것들의 특성, 편집 프로그램과 기법 또한 종류가 많고, 문서를 만드는(word processing) 프로그램보다 약간 더 복잡하다. 편집자는 선형이 아닌 편집에 약간의 경험이 있더라도, 운영지침서(operating manual)가 필요할 것이다. 선형이 아닌 체계의 다른 종류들이 많다 하더라도, 모든 것에 공통되는 특성과 기법이 몇 가지 있다.

이것들에는 디지털로 바꾸기, 신호를 억눌러 줄이기와 정보를 저장하기, 저장된 정보를 나누어서 이름을 붙이고, 그림과 소리자료들을 나란히 놓거나 다시 늘어놓기 등이 있다.

■디지털로 바꾸기, 신호를 눌러줄이기와 정보를 저장하기 _디지털신호는 간단하게 on이나 off의 두 가지 상태만으로 되어 있는데, 어떤 과정을 거치더라도 언제나 이 상태를 유지한다. 디지털신호를 만들어내기 위해서는 아날로그신호의 표본들이 이어지는 번호들로 바꿔

고, 이 번호들에는 원래의 신호를 되살리는 데 필요한 모든 정보들이 담겨있다. 아날로그를 디지털로 바꾸는 것을 부호만들기(coding)라 하고, 디지털을 아날로그로 바꾸는 것을 암호풀기(decoding)라고 한다. 표본(sample)은 주파수로 나타내며, 표본이 되기 위해서는 신호의 가장 높은 주파수가 두 번 이상이 되어야 한다. ITU-R 601이라는 부호표준(coding standard)의 예를 들면, 이것의 표본주파수는 13.5MHz가 되도록 골라서 PAL과 NTSC 사이의 차이를 조절한다. 이와 같이 표본을 뽑는 과정은 보통 8Bit 낱말(word)을 바탕으로 디지털번호를 만든다. 그리고 표본을 뽑는 낱말의 크기가 양자로 바뀌는(quantizing) 수준의 수를 결정한다. 텔레비전방송의 표준인 ITU-R 601에서 규정되는 8Bit 낱말 또는 바이트(Byte)는 표본으로 뽑은 신호를 설명하는 데에 쓰일 수 있는 256의 수준(level)을 보내준다. 이는 검은색과 흰색에 대한 어떤 수준의 아래위로 나타날 수 있는 신호의 변수를 조절할 수 있는 여유를 만들어내며, 이런 여유는 디지털부호 만들기(coding)로 보내진다.

디지털부호 만들기는 너무 높은 수준의 신호를 절대로 허용하지 않으므로, 이러한 여유가 없다면, 디지털로 똑바르게 부호로 만들어질 수 없다. 따라서 테이프나 단단한 원반 추동장치로 녹화할 때 녹화체계를 정렬하는 데(line-up)에 세심한 주의가 필요하다.

• 신호를 디지털로 바꾸는 과정 _이 과정은 자료를 선형이 아닌 체계로 베끼거나 디지털로 바꾸는 과정이며, 선형이 아닌 편집체계는 테이프-테이프 편집체계와는 다른 사용자 접속체계(user interface)를 가지고 있다. 이 접속체계에는 테이프에 있는 정보를 옮기기 위한 조정기(controller)가 있는데, 이 조정기로 그림이나 소리부분들 가운데 어떤 것이 원반에 녹화되어야 할 것인가, 그리고 가편집본(rush)의 어느 부분 또는 어느 정도의 양을 디지털로 바꿀 것인가를 조정한다. 실제로 가편집본은 단단한 원반 추동장치로 편집된다. 편집을 부드럽게 진행시켜야 하므로, 실제로 편집에 걸리는 시간보다 약간 더 길게 샷의 길이를 잡아야 한다.

여기에는 두 가지 이유가 있는데, 한 프로그램 안에서 편집점을 손질하거나 조정할 수 있는 여유를 주기 위해서, 그리고 복잡한 효과는 물론 단순한 겹쳐넘기기 등의 효과를 쓴다고 하더라도 앞과 뒤의 샷들 사이에 겹치는 부분이 생기기 때문이다. 쓸 샷들을 골라내어서 이은 가편집본은 일정한 순서를 갖는 샷들이기보다는 테이프-테이프를 바탕으로 하고 있으나, 디지털로 바꾸는 과정은 일반적인 테이프-테이프 편집과 큰 차이가 있다. 샷들이 일정한 순서를 갖도록 하는 일은 그 뒤에 나타나게 된다. 편집할 프로그램의 성격에 따라 어떤 그림품질을 필요로 하게 되며, 그에 따라 쓸 수 있는 저장용량을 나타내는

도구도 갖추고 있다. 낮은 그림품질 또는 높은 눌러줄이는 비율로 편집하는 오프라인 편집이라면, 저장용량을 가장 크게 할 수 있을 것이다.

가편집본을 단단한 원반 추동장치로 디지털로 바꿀 때, 어떤 눌러줄이는 비율을 쓰더라도, 그림과 소리를 정렬(line-up)해야 한다. 높은 비율을 쓰는 그림은 VHS 정도의 그림품질이 될 것이다. 원본이 높은 그림품질을 갖고 있다고 하더라도 정렬하지 않으면, 그림품질이 낮게 떨어지고, 이로 인해 편집이 거부될 수 있다. 온라인으로 편집하려면 알맞은 정렬은 반드시 필요하며, 따라서 어떤 수준의 그림품질로 편집하더라도 여기에 쓰이는 기술을 중요하게 생각해야 한다. PAL이나 NTSC에 알맞은 기술표준에 맞출 수 있도록 선형이 아닌 편집체계로 잘 살펴보고 조절해야 하므로, 선형이 아닌 편집체계가 물결형태의 점검수상기(waveform monitor)와 벡터스코프(vectorscope)를 갖추고 있는 것이 이상적이다.

요즈음에는 디지털 비디오카메라가 더욱 자주 쓰이면서 디지털로 바꾸는 과정을 어느 정도 건너뛰고 있으며, 그에 따라 많은 선형이 아닌 편집체계들에서도 입력처리가 되지 않아, 되살리는 장치 또는 바깥에 장치된 디지털 적합화(legalizer) 장치가 이와 관련된 조정을 한다. 그러나 이 장치는 입력신호를 바꾸어놓기 때문에, 알맞은 수준의 신호만이 디지털로 바뀐다.

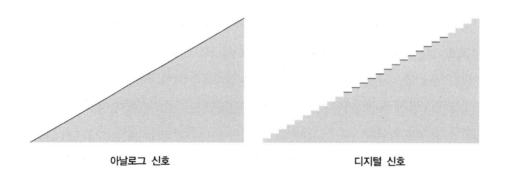

아날로그 신호 디지털 신호

한편, 소리는 단단한 원반 추동장치에서 차지하는 용량이 매우 적어, 저장용량에 부담을 주지 않으므로 눌러줄이지 않는 것이 일반적이나, 알맞은 정렬과정은 거쳐야 한다.

디지털로 바꾸는 과정이 진행되면서 자료가 저절로 모아져서 자료저장소(database)가 생긴다. 그리고 모든 체계들은 다음과 같은 기록물들을 만들어낸다.

- 디지털로 바뀐 그림길과 소리길 번호
- 테이프 번호
- 어떤 샷의 시작점(in point)과 마치는 점(out point)의 시간부호
- 샷의 이름

이것들은 편집결정목록을 만들기 위한 정보들이다. 편집에 쓰기 위해서 골라낸 샷에 알맞은 이름을 붙여야 하는데, 이렇게 하는 것이 편집을 훨씬 쉽게 할 수 있기 때문이다. 따라서 편집자는 샷에 이름을 붙이는 방법들을 익혀야 한다. 편집자는 테이프의 이름 또는 번호, 그리고 샷의 이름을 입력한다.

시간부호는 한 테이프에 담겨있는 모든 그림단위들을 정의하기 위한 참조기능(referencing mechanism)을 하지만, 한 프로그램에는 같은 시간부호를 갖는 테이프들이 있을 수 있다. 따라서 같은 시간부호를 갖는 두 개의 샷을 나눌 수 있는 단 하나의 방법은 모든 샷들에 테이프의 이름과 시간부호를 모두 주는 것이다. 두 개의 테이프가 같은 이름과 시간부호를 갖고 있는 경우, 이 가운데 하나의 테이프에 제작한 뒤의 편집 때 새롭게 이름과 시간부호를 지정한다. 테이프를 담는 상자와 테이프에 테이프의 이름을 적어라. 이렇게 하면 뒤에 테이프를 찾는데 헷갈리지 않을 것이다.

- 시간부호(time-code) _선형이 아닌 편집체계는 하나하나의 샷을 빠르게 처리할 수 있도록 종류별(ms, cu, ls 등)로 지정할 수 있는 자료관리 체계를 만들어준다. 하나하나의 샷들에 이름을 붙이면, 단단한 추동장치나 테이프에 있는 모든 샷들에 거의 곧바로 다가갈 수 있게 된다. 이런 기능을 가장 잘 발휘하기 위해 선형이 아닌 편집체계는 시간부호를 충실하게 쓴다. 이 시간부호가 없었다면 테이프를 쓰는 오늘날의 제작한 뒤의 편집을 실행할 수 없었을 것이다. 원래 이 시간부호는 점검수상기의 빈자리를 멀리서 재기 위해 개발된 디지털 신호로서, 테이프에 있는 모든 그림단위(frame)의 시, 분, 초와 그림단위수를 지정하는 일지체계(logging system)를 매우 빠르게 만들어준다. 만드는 프로그램에 따라 만드는 날짜와 시간부호가 쓰이거나, 하나하나의 테이프에 미리 설정되는 시간부호가 쓰인다. 만드는 날짜의 시간부호는 카메라요원이 카메라에 나타나는 시간부호를 번거롭게 읽을 필요 없이 다른 제작요원 가운데 한 사람이 시계를 보고 그 시간을 부호로 쓸 수 있으므로, 운동경기의 중계에는 매우 쓰임새가 있다.

한편, 시간 미리 설정하기(time preset)를 쓰면, 1번 테이프는 01:00:00:00으로, 2번의 테이프는 02:00:00:00으로 설정하여, 여러 개의 테이프들이 뒤섞이지 않게 할 수 있다. 이것은 테이프가 24개에 이를 때까지는 매우 쓰임새가 있는 방법이다. 하나하나의 테이프는 이름과 번호를 받으며, 스스로 확인하는 단계에서 선형이 아닌 편집체계는 같은 시간부호를 갖는 서로 다른 테이프들을 뒤섞이지 않게 나눌 수 있는 것이다.

시간부호는 크게 LTC(longitudinal timecode)와 VITC(vertical interval timecode)의 두 가지로 나뉜다. LTC는 마치 소리처럼 테이프의 길에 적힌다. 보통 테이프를 되살리는 속도와 앞뒤로 움직이는 속도에서도 이를 바르게 읽을 수 있으나, 조그 양식(jog mode)을 쓸 때 머리(head)의 속도가 충분치 않을 경우, 시간부호길(timecode track)의 정보가 똑바로 읽히지 않을 수 있다. 또 테이프의 움직임이 없는 멈춤 양식(still mode)일 때, 시간부호는 전혀 읽히지 않는다.

VITC는 바탕에서 그림의 한 부분으로 적히고, 그래서 테이프의 움직임이 없을 때에도 녹화기 머리(tape recorder head)의 움직임에 따라 그림에 관한 정보를 읽을 수 있다. 만약 VITC가 LTC와 똑바로 맞는다면, 정상적으로 테이프를 되살리는 속도나 그림단위로 편집점을 고르는 조그양식의 속도이건 상관없이, 샷에 있는 그림단위에 시간부호를 똑바로 표시할 수 있다.

시간부호의 예

샷 이름	장면 번호	비고	테이프	시간부호 시작	시간부호 끝
방으로 들어서는 철수의 넓은 (wide angle) 샷	1	GT(good take)	6548	14:32:12:0	14:33:03:14
영희의 반응 가까운 샷	1	GT	6548	14:45:21:11	14:46:10:01
영희의 반응 가까운 샷	1	NG(no good)	6548	14:46:21:14	14:47:01:12
영희와 철수가 그림단위의 오른쪽에서 나오는 가운데 샷	1	GT	6548	14;48:34:02	14:49:04;20

NTSC에는 그림단위가 사라지는(drop frames) 시간부호와 사라지지 않는(non-drop frames) 시간부호의 두 가지 시간부호가 있다. 시간부호가 처음 개발되었던 지난날에는 NTSC는 1초에 30 그림단위를 썼으나, 그 뒤 29.97 그림단위를 갖는 색채 텔레비전 신호를

쓰기 때문에 두 가지의 시간부호가 만들어진 것이다. 그림단위가 사라지는 시간부호는 비교적 최근에 개발된 것으로서, NTSC가 정의하는 29.97 그림단위 비율을 처리한다.

그림단위가 사라지는 시간부호 안에서는 그림단위를 알아보는 기능이 지워져서, 그림단위가 사라지는 한 시간은 곧 실제의 한 시간을 뜻한다. 이것은 사라진 인식기능이며, 실제의 그림단위들은 아닌 것이다. 이렇게 되기 위해서 :00과 :01 그림단위는 10분 단위 표시(10분, 20분, 30분…등)를 빼고는 분마다 사라진다. 따라서 한 시간이면 108번의 그림단위가 사라지면서 지나가는 시간은 3.6초가 되어, 적힌 시간부호가 실제시간이 지난 것과 맞도록 하는 것이다.

한편, 그림단위가 사라지지 않는 시간부호는 1초에 30 그림단위 비율로 기능하므로, 실제시간보다 시간이 더 걸린다. 곧 그림단위가 사라지지 않는 시간부호로 1시간이라면, 실제로 지난 시간은 1시간 3.6초가 되는 것이다. 장편영화처럼 지나가는 시간이 꼭 맞아야 한다면, 그림단위가 사라지는 시간부호를 써야 할 것이며, 1분이 채 되지 않는 광고나 드라마 예고편 등의 짧은 작품들이라면, 그림단위가 사라지지 않는 시간부호를 써도 좋을 것이다.(패트릭 모리스, 2003)

• 신호를 눌러줄이기 _신호를 눌러줄이는 체계는 신호를 옮기는 비율을 낮추어 단단한 원반의 저장용량을 효율적으로 늘리기 위한 수단으로 발전해왔다. 방송에서 쓰는 그림신호는 넓은 대역(wide bandwidth)으로 정해져 있으며, 이는 아날로그에서는 5.5MHz가 된다. 한편 전통적인 디지털로 바꾸는 기술을 쓰면 방송의 그림이 갖는 그림단위는 약 1MB의 자료철(file)을 만들면서 1초에 25MB의 신호를 옮기는 비율을 가져야 함을 뜻하며, 이와 함께 단단한 원반 추동장치는 긴 시간에 걸쳐 어떤 신호를 옮기는 비율을 유지할 수 있어야 한다.

따라서 관련제품을 생각할 때, 제조회사가 내보이는 신호를 옮기는 비율(burst rate)은 매우 짧은 시간동안 가장 큰 비율을 나타내기 때문에 주의해야 한다.

방송에 쓰이는 그림신호를 눌러줄이는 방법은 크게 그림단위 안(intraframe) 눌러줄이기와 그림단위 사이(interframe) 눌러줄이기의 두 가지가 있으며, 이들 모두는 신호를 옮기는 비율을 낮추면서 저장용량을 늘리는 방식이다.

• 정보를 저장하기 _선형이 아닌 편집체계에서 정보는 단단한 원반 추동장치(hard disc drive)에 저장된다. 원반 추동장치에는 크게 두 가지가 있다. 하나는 윈텔(Wintel)의 C 추동장치나 매킨토시의 체계 추동장치(system drive)로 대표되는, 체계 안에 장치하는 단단

한 추동장치이며, 여기서 윈텔이란 Windows/NT/Intel 무리의 개인용 컴퓨터를 말한다. 이 추동장치는 그 용량이 비교적 작고(1~4GNB 안팎), 체계의 소프트웨어와 이를 실행하는 프로그램의 세부를 담고 있다. 일반적으로 이들은 그림과 소리(매체 자료철 media file)를 저장하는 데에 쓰이지는 않는다. 또 다른 추동장치는 매체 자료철이나 편집을 위해 편집장비 체계로 베낀 그림과 소리를 디지털로 편집하는데 쓰인다.

이런 추동장치들은 보통 편집장비 체계의 바깥에 장치하는 추동장치이며, 비교적 용량이 크고, 신호를 옮기는 비율이 높다. 신호를 옮기는 비율이란 추동장치가 컴퓨터로부터 또는 컴퓨터로 정보를 가져오거나 보내면서 녹화하고 되살릴 수 있는 속도를 말한다. 전문적인 편집에 흔히 쓰이는 이런 추동장치는 언제나 SCSI 조정용 카드를 쓰며, SCSI란 small computer systems interface의 줄인 말이다. SCSI에는 그 성능에 따라 여러 가지가 있다. SCSI 1은 신호를 옮기는 비율이 1초에 20MB에 이르며, SCSI Fast는 1초에 10MB에 이른다. 한편 SCSI Wide는 1초에 5MB에 이르며, SCSI Ultra Wide는 1초에 40MB에 이른다.

어떤 컴퓨터체계의 목적에 따라 보통 추동장치의 유형이 결정된다. 추동장치 체계의 전체적인 자료의 양을 늘리기 위해 여러 개의 원반 추동장치들을 함께 묶어 쓸 수도 있다. 이를 원반 묶기(disc striping) 또는 레이드(RAID, 0level-Redundant array of Independent Discs)라고 부른다. 예를 들어, 두 개의 Fast, Narrow SCSI 원반(하나하나가 1초에 10MB)를 하나로 묶어 1초에 20MB를 만들 수 있다. 흔히 서로 비슷한 것을 묶는 것이 일반적인데, 예를 들면, 두 개의 9GB 추동장치를 쓸 수 있다. 수준1에서 4에 이르는 레이드 묶음은 자료를 보호한다. 그러나 레이드 수준0은 자료를 보호하지 못하므로, 두 개를 하나로 묶은 추동장치를 내리면, 모든 자료는 사라진다.(패트릭 모리스, 2003)

선형이 아닌 편집에서 진정한 장애들 가운데 하나는 녹화된 정보들을 아날로그에서 디지털로 바꾸고, 이 정보들을 컴퓨터의 기억장치에 저장하는 것이다. 편집자가 단단한 추동장치에서부터 얇은 원반(floppy disc)이나 다른 지원매체(backup medium)에 이르기까지 어떤 자료를 지원코자 한다면, 그의 인내심을 시험받을 것이다. 녹화테이프를 편집체계의 저장장치에 보내는 것은 시간이 오래 걸린다. 컴퓨터는 1초마다 수백만 바이트를 옮겨서, 그것들을 다시 빠르게 찾을 수 있도록 알맞은 자료철(files)에 넣고자 한다. 1초에 30그림단위(frames)로 구성되는 그림과 디지털 녹음기 품질수준의 소리를 디지털로 바꾸어 저장코자

한다면, 이 바꾸고 저장하는 일은 어마어마하게 큰 양으로 늘어날 것이다.

컴퓨터의 이 일을 줄이는 것을 돕기 위해, 여러 가지 신호를 눌러줄이는 방법이 개발되었다. 신호를 눌러줄이는 것(compression)은 옷을 여행용 가방에 넣는 것과 비슷하다. 가방 안의 모든 자리를 다 쓴다 해도, 옷 몇 가지는 넣지 못할 것이다. 스웨터 3장이 필요한가? 1장이면 되지 않을까? 필요하다면, 여행자는 도시에서 1장 살 수 있을 것이다.

신호를 눌러줄이는 모든 방법은 그림과 소리 정보의 품질을 매우 상하게 하지 않으면서 자료의 양을 줄인다. 어떤 방법은 디지털소리에서 표본으로 뽑아내는 방식으로 저장하는 동안 그림영상에서 남는 정보를 잠간동안 덜어낸다. 눌러줄인 신호를 되살리는 동안, 이 정보는 다시 만들어진다. 퀵 타임(QuickTime)과 같은 다른 방법은 화면에 나오는 그림의 크기 또는 그림단위 비율(frame rate)을 줄인다. 그래서 화면을 가득 채우는 1초에 30그림단위의 그림을 보여주는 대신, 단지 화면의 1/4만 채우는 1초에 15그림단위로 약간 흔들리며 빠르게 움직이는 그림을 보여준다. 편집용 책상위에 얹는 컴퓨터에 쓰기 위해 개발된 이 퀵타임은 저장된 자료철에 움직이는 그림단위들, 애니메이션으로 만든 짧은 그림단위들, 정사진 그래픽 또는 소리단위들이 들어있든, 있지 않든 간에, 디지털정보를 저장하는 데에 매우 쓰임새가 있다.

신호를 눌러줄이는 모든 방법에는 그림과 소리품질에 나쁜 영향을 미치는 효과들이 있다. 신호를 덜 눌러줄일수록, 그림과 소리품질은 더 좋아진다. 거의 신호를 눌러줄이지 않고 화면에 가득 차는 움직이는 영상을 가진 그림과 디지털 녹음기 수준의 소리품질을 저장할 수 있는 고급 컴퓨터를 편집자가 쓰고 있다 하더라도, 원래의 자료들이 디지털로 바뀐다 하더라도 품질은 더 좋아지지 않는다. 편집자가 저장하고 있는 자료테이프의 품질이 좋을수록, 편집된 프로그램의 품질도 좋을 것이다.

■**저장된 정보를 나누고, 이름붙이기** _세계에서 가장 큰 도서관이라 하더라도, 쉽게 찾을 수 있도록 책을 종류별로 나눠놓지 않으면, 쓸모가 없을 것이다. 그림자료들도 그것들을 녹화테이프나 단단한 원반에 저장한 것과는 상관없이 종류별로 나눠놓지 않으면, 도서관과 마찬가지로 쓸모가 없다. 편집자는 하나하나의 그림단위에 그것만의 주소를 주는 SMPTE 시간부호에 관해 이미 배웠다. 그렇더라도, 집주소는 그림이 어떻게 생겼는지에 관해서는 말해주지 않는다. 비슷하게, 시간부호는 그것이 찾아내는 샷의 성격에 관해서도 아무 것도 말해주지 않는다. 그러므로 필요한 것은 자료철의 목록, 또는 실제로 저장된 자료가 무엇인지를

말해주는 새로운 자료의 기록(log)을 만드는 것이다.

컴퓨터에 넣은 자료기록체계, 또는 샷목록은 자료철을 편집자가 바라는 장면의 SMPTE 시간부호 주소로 바꿔줄 수 있다. 또한 저장된 자료의 목록을 만드는 것을 도와주는 소프트웨어 체계들이 있다. 이러한 샷목록은 하나하나 샷의 시작번호와 끝번호를 보여주고, 샷의 이름, 주요내용 등의 정보도 알려준다. 샷목록, 아니 자료철 일람표는 정규 녹화기 일지와 비슷하다.

■소리와 그림자료를 나란히 늘어놓기 _이제 편집자는 드디어 편집, 다시 말해 영상을 나란히 늘어놓고, 소리와 그림 자료철들을 다시 늘어놓을 준비가 되었다. 편집자는 저장된 하나하나의 그림단위에 똑같이 쉽고 빠르게 다가갈 수 있기 때문에, 매우 많은 자료원을 잇는 편집체계를 마음대로 쓸 수 있게 되었다. 테이프바탕의 체계와 같은 기술을 운용하기 위해서는 하나하나의 자료테이프에 따르는 녹화기가 필요하다. 선형이 아닌 편집은 글자, 낱말, 문장과 문단을 컴퓨터 자판(word processing)에서 다시 늘어놓는 것과 비슷하다.

저장된 자료들은 쉽게 다가갈 수 있기 때문에, 몇 분의 1초 안에 어떤 그림단위, 그림과 소리 단위를 불러와서, 그것들을 컴퓨터 화면에 이어지는 멈춘 그림으로 나타낼 수 있다. 이렇게 빠르게 다가가는 속도는 자료테이프의 어딘가에 파묻혀있는 어떤 샷에 다가가기 위해 언제나 초조하게 기다려야 하는 편집자에게 커다란 구원이 된다.

이제 편집자는 마우스를 짤까닥 소리내며 움직이거나 단추를 누르기만 하면, 한 줄의 그림단위들이, 마치 자판에서 낱말이나 문단이 나타나듯이, 화면에 나타난다. 저장된 그림과 소리자료의 어떤 것에든지 거의 곧바로 다가갈 수 있는 것밖에, 두 개의 그림단위나 몇 개의 그림단위들을 나란히 늘어놓고, 이것들이 서로 잘 이어질 것인지를 살펴볼 수도 있다.

두 개의 그림단위들을 나란히 늘어놓는다는 것은 실제로는 앞 샷의 마지막 그림단위와 다음 샷의 첫 번째 그림단위를 이어놓는다는 것이다. 새로 '편집된' 그림단위들을 진행시킴으로써, 편집자는 이것이 이야기의 이어짐과 미적 요구에 맞는지 살펴볼 수 있다. 맞지 않는다면, 1초가 되지도 않아서 다른 그림단위들을 불러내어서, 이것들을 새롭게 늘어놓을 수 있다. 또한 멋있는 여러 가지 샷바꾸는 기법들을 시험해볼 수 있다.

편집자는 새롭게 그림단위들을 늘어놓은 것이 마음에 든다면, 골라낸 자료를 원래의 저장하는 자리에 돌려보내기에 앞서, 골라낸 그림단위들의 편집시작점과 끝나는 점을 컴퓨터가 녹화하고 기억하게 할 수 있다. 이런 편집시작점과 끝나는 점의 완전한 목록이 마지막 편집

결정목록(EDL, edit decision list)이 된다.

방송되지 않는(off-line) 편집체계를 쓸 때, 편집결정목록은 방송용 테이프바탕의 편집체계에서 편집기에게 내릴 명령서가 된다. 편집기는 자료테이프의 샷들에게 신호를 주고, 편집녹화기에게 베낄 것을 지시한다. 방송용의 선형이 아닌 편집체계에서, 컴퓨터가 내주는 그림과 소리를 마지막 편집 주 테이프에 곧바로 녹화할 수 있다.

03 편집하기에 앞선 단계(Pre-editing Phases)

프로그램을 만드는 단계에서, 연기를 찍고 소리를 녹음하는 한편, 경험이 많은 제작요원들은 이미 프로그램을 만든 뒤의 편집을 생각할 것이다. 찍는 그림과 소리들을 잘 살펴보고, 녹화한다면, 편집은 매우 빠르게 진행될 수 있을 것이다. 마지막으로, 프로그램 내용을 잘 살펴보고, 보는 사람에게 그림의 충격을 주기 위해서 샷들을 어떻게 이어야 할지를 결정해야 한다. 이 편집하기에 앞선 단계에는 연기를 찍는 단계, 찍은 그림과 소리를 살펴보는 단계, 편집을 결정하는 단계와 편집하는 단계의 4단계가 있다.

■ 연기나 사건을 찍는 단계 _편집의 많은 부분은 자료를 찍는 방법에 따라 미리 결정된다. 어떤 연출자나 카메라요원은 한 샷이나 장면을 찍고 멈춘 뒤에, 연기나 동작을 겹쳐넘기지 않고 다음 샷이나 장면을 찍기 시작하거나, 두 샷 또는 장면 사이를 잇는 것에 대해서는 생각하지 않고 다음 샷이나 장면을 찍기 시작한다. 다른 연출자나 카메라요원은 샷이나 장면들 사이에서 샷을 바꿀 때 쓸 기법을 미리 생각하고, 프로그램을 만든 뒤의 편집에서 샷들을 이을 때의 그림을 미리 준비한다.

이 일의 요점은, 하나하나 샷들의 숫자를 구체적으로 정하는 것이 아니라, 샷을 이어서 뜻있는 이야기단위(shot sequence)들을 구성하는 것이다. 샷의 이야기단위들을 상상하는 것은 샷들을 서로 이어서, 이음매(또는 튀는 부분) 없이 샷을 바꿀 수 있게 샷을 구성하는 데에 도움이 될 것이다. 이를 위해 몇 가지 제안을 한다.

• 녹화할 때, 테이프를 장면의 끝에서 그대로 멈추지 말고, 몇 초 더 녹화하라. 예를 들어, 바깥 보고자가 이야기의 시작부분을 막 끝냈을 때, 몇 초 동안 그 자리에 가만히 서있도록 하라. 이 멈춤은 편집자에게 이 보고의 끝과 다음 장면의 시작부분에서 그림과 소리가 서로 맞지 않을 경우에, 이것을 맞춰줄 수 있는 어떤 그림을, 이 사이에 끼워넣을 수 있는 자리를 마련해줄 수 있다. 같은 이유로, 연기를 녹화하기에 앞서 몇 초 동안 테이프를

흘려보내라.

• 언제나 녹화테이프의 끝부분에 몇 개의 메우는(cutaway) 샷을 녹화하라. 이 메우는 샷은 소리 나는 부분(말하는 사람을 보고 듣는 대담 부분)에 따라 편집할 때 필요한 조각이 되어서 두 샷이 자연스럽게 이어질 수 있게 해주는 짧은 샷으로, 튀는 부분에 다리를 놓아준다.

이 메우는 샷은 중요한 연기의 한 부분이 될 수는 없으나, 어느 정도 실제의 상황과 맞아야 한다. ENG 카메라로 찍을 때, 찍는 현장을 알리는 메우는 샷을 몇 개 찍어라. 예를 들어, 시내의 불난 현장을 찍은 뒤에, 가까운 교차로 표시판, 불난 사고 때문에 멈춰 서있는 차들의 긴 열과 주위에 몰려서서 구경하는 사람들의 가까운 샷을 찍는다. 여분으로, 불난 현장의 넓은 샷을 몇 개 찍어라. 이 메우는 샷들이 샷바꾸기를 잘 처리해줄 뿐 아니라, 불난 곳이 어디인지를 보여준다. 메우는 샷과 함께 분위기를 알려주는 주변의 소리를 녹음하라. 샷을 부드럽게 바꾸는 데에, 그림에 못지않게 소리도 중요하다.

• ENG 카메라로 연주소 밖에서 찍을 때 샷을 찍기에 앞서 샷의 내용을 알려주는 샷 표시판(slate)을 찍어야 할 것이다. 이때, 소리도 함께 녹음하라. 이것은 단순히 '시장거리의 경찰서. 샷 2번'처럼 사건의 이름과 샷 번호를 불러주면 된다. 이때 카메라 마이크나 손으로 들 수 있는 보고자의 마이크를 쓸 수 있다. 샷번호를 말한 다음에, 5에서 0까지 거꾸로 수를 세어라. 이 수를 세는 것은 연주소에서 샷 표시판을 녹화한 다음, '삐'하고 신호소리를 내는 것과 비슷하다. 이것은 편집하는 동안, 주소부호를 쓰지 않을 때 샷을 찾아서 편집신호를 주는 데에 도움이 된다.

샷 표시판(slate)

■**살펴보는 단계** _편집하기에 앞서 살펴보는 단계에서, 자료테이프에 녹화된 모든 자료들을 살펴보고, 샷과 장면들의 일지(log)를 만든다. 어떤 것을 넣고, 어떤 것을 뺄 것인지 결정

하기에 앞서, 거기에 무엇이 있는지 알아야 한다. 짧은 소식기사를 편집하든, 필름으로 찍은 드라마를 편집하든 관계없이, 자료테이프에 들어있는 샷이나 장면들을 찍은 녹화테이프들을 다 살펴보아야 한다. 이것들을 살펴봄으로써, 편집해야 할 프로그램의 전체적인 인상, 곧 그림과 소리의 상대적 품질수준에 대한 느낌을 얻게 될 것이다.

실제로 프로그램을 만드는 데에 참여했다 하더라도, 뒤에 찍은 그림자료들을 살펴보는 것은, 편집자에게 이 프로그램의 내용이 무엇에 관한 것인가에 대해 어떤 실마리를 줄 것이다.

많은 프로그램들이 특별한 교육의 목적을 가지고 있는 텔레비전 방송사에서 일하고 있을 때, 이 목적이 무엇인지를 알아야 한다. 찍은 그림자료들을 처음 보는 단계에서 이야기줄거리나 이 프로그램의 목적을 알아내지 못한다면, 아는 사람에게 물어라. 결국, 이야기와 이야기를 전달하는 목적은 편집자가 편집할 때, 샷, 장면과 이것들의 이야기단위들을 고르는 데에 크게 영향을 미칠 것이다.

대본을 읽고, 전달하려는 목적을 작가나 제작자/연출자와 의논하라. 이야기전체, 분위기와 작품의 유형(style)에 관한 토론은 드라마나 다큐멘터리를 편집할 때, 특히 중요하다.

• 살펴보기 _ENG 카메라로 찍은 것을 편집할 때 내용전체에 관해 설명을 듣고, 가장 좋은 그림과 소리자료를 골라낼 수 있는 기회는 거의 없을 것이다. 더욱 나쁜 것은, 엄격한 시간제한(이 기사에 주어진 시간 20초를 지켜라)과 제한된 자료(안됐지만, 쓸 만한 좋은 자료가 거의 없는)를 가진 상황에서, 편집해야 한다는 것이다. 또한 편집할 시간이 별로 없다.(아직도 편집이 안 끝났어? 40분 뒷면 방송이야!)

기자, ENG 카메라요원, 또는 응급실 의사와 마찬가지로 ENG테이프 편집자는 준비할 시간도 거의 없이 빠르고, 올바르게 편집해야 한다. 편집을 시작하기에 앞서, 프로그램 내용에 관한 정보를 많이 얻어라. 기자, 카메라요원과 제작자에게 필요한 것에 관해 물어라. 약간의 경험을 쌓은 뒤에, 테이프에 녹화된 프로그램의 내용에 관해 어느 정도 '느낌'을 얻을 수 있게 되어, 그에 따라 그 프로그램을 편집할 수 있을 것이다.

녹화된 테이프의 그림을 보는 것보다, 소리길에 녹음된 소리를 들음으로써, 그 프로그램의 내용에 관해 보다 많은 실마리를 얻을 수 있을 것이다.

• 시간부호와 창문 다시 베끼기(window dub) _녹화하는 동안 시간부호를 녹화할 수 없었다면, 모든 자료테이프에 시간부호를 입혀야 한다. 끼워넣기 편집을 하기 위해 편집 주테이프를 '검은 화면으로 만드는 것(blackening)'처럼, 편집 주테이프에 '시간부호를 까는 것(laying the time code)'은 실제시간이 걸린다. 30분의 시간부호는 30분의 녹화시간이

걸린다. 그러나 시간부호를 까는 동안, 동시에 하나하나의 그림단위에 시간부호가 새겨져 있는 모든 자료테이프를 낮은 품질수준으로 베껴야 한다.

하나하나의 그림단위는 창문(window)에 나타나는 시간부호를 갖고 있다. 테이프바탕의 체계로 편집할 때, 창문 베끼기는 살펴보는 단계에서 녹화테이프 일지를 만드는 데에 필요하다. 이것은 또한 원래의 자료테이프에 다가갈 필요 없이 예비 편집결정목록을 만드는 데 도움이 될 것이다.

미리 살펴보거나, 녹화테이프 일지를 만들기 위해 원래의 자료테이프를 결코 쓰지 마라. 원래의 자료테이프를 한 번 쓸 때마다 자료테이프의 품질을 상하게 하며, 이 테이프를 한 번 움직일 때마다 테이프에 손상을 입힐 위험이 따른다.

• 일지 만들기(logging) _사건이 일어난 뒤에 곧바로 방송해야 하는 소식이나 그와 비슷한 프로그램의 편집을 빼고, 찍은 테이프 앞에 그 테이프의 이름표(slate)가 있든 없든, 또는 그 테이프가 쓸 수 있든 없든 상관없이, 자료테이프에 있는 모든 샷의 목록을 만들어야 한다.

이 녹화일지(VTR log)는 프로그램을 만드는 동안 녹화요원이 바깥에서 적은 바깥일지 (field log)보다 자료테이프에 녹화된 것을 보다 많이, 그리고 자세히 적어놓았다.

이 자세히 적은 바깥일지는 녹화요원이 녹화일지 쓰는 것을 빠르게 해줄 것이다. 예를 들어, 테이프번호가 테이프상자의 번호와는 맞지만, 실제의 테이프와는 맞지 않는 바깥일지는 녹화요원의 혈압을 높일 것이다. 녹화일지를 쓰는 목적은 자료테이프에 있는 어느 샷을, 테이프를 몇 번씩이나 앞뒤로 움직이게 하지 않고, 바로 찾을 수 있게 도와주는 것이다.

다음은 녹화일지에 적어야 할 주요 정보들이다.

-테이프(또는 감개 reel) 번호 _이것은 녹화요원이 녹화하는 동안 테이프에 매기는 번호를 가리킨다. 그(또는 그녀)는 테이프를 담는 상자뿐 아니라, 테이프에도 번호를 매겨야 하고, 그 테이프의 제목도 적어야 한다. 제목은 참고란(remarks column)에 적는다.

-장면과 샷 번호 _자료테이프에서 자료를 찾을 때 필요하다면, 이것들을 적는다. 여러 가지 샷과 장면들의 이름표(slate)를 찍었다면, 이 이름표에서 샷과 장면의 번호를 베낀다. 그렇지 않으면, 자료들이 자료테이프에서 나타나는 순서에 따라 모든 샷과 장면의 번호를 매겨서, 일지를 만든다.

-시간부호 _그 샷이 좋은 샷이든, 나쁜 샷이든 상관없이 샷의 첫 그림단위에 나타나는

시간부호 숫자를 시작 칸(in column)에, 샷의 끝 그림단위의 시간부호 숫자를 끝 칸(out column)에 적는다.

-좋음(OK) 또는 나쁨(no good) _쓸 만한 샷의 번호에 원을 그리거나, 알맞은 칸에 '좋다 (ok)' 또는 '나쁘다(no good)'를 써넣는다. 연기를 찍는 동안, 계속해서 바깥일지를 적고 있다면, 어떤 샷이 좋다든가 나쁘다에 대한 앞서의 판단이 옳았는지, 틀렸는지 알 수 있을 것이다. 샷을 평가할 때, 뚜렷한 잘못을 찾는다. 그러나 또한 그 샷이 그 프로그램이 보는 사람에게 전달하려는 전언(message)이나 전체 이야기와 관련해서 알맞은지도 평가한다.

초점이 맞지 않는 샷은 쓸 수 없을 것이지만, 손상된 그림을 보여주고자 한다면, 쓸 수 있을 것이다. 주된 움직임의 뒤편을 살펴본다. 뒷그림은 알맞은가? 너무 움직임이 많은가, 또는 어수선하지는 않은가? 필요한 그림의 이어짐을 보여주는 것은 앞그림이 아니라 오히려 뒷그림이다. 샷들을 서로 이어서 편집했을 때, 뒷그림은 이 샷의 이어짐에 어울리는지 맞춰본다.

-소리 _편집하는 동안 주의해야 할 것은 이야기의 시작과 끝 신호와 특별한 소리효과이다. 앞쪽에서 들리는 소리뿐 아니라, 뒤쪽에서 나는 소리에도 주의를 기울여 듣는다. 너무 많은 분위기소리가 들리는가? 분위기소리가 충분치 않은가? 트럭이 지나가는 소리, 어떤 사람이 마이크를 손으로 치거나, 탁자를 발로 차거나, 제작요원들이 내부전화 (intercom)로 잡담을 한다든가, 잘 찍은 장면에서 연기자가 연기를 잘못 했다든가 하는 뚜렷한 소리의 문제점을 살펴본다. 소리 문제점의 성격과 시간부호 주소를 적어둔다.

-참고란(remarks) _이 칸에 샷의 내용, 예를 들어, '시계의 가까운 샷'처럼 적고, 소리신호를 녹음한다.(지정된 소리칸이 없을 때)

-움직임의 방향(vectors) _움직임의 방향이란 샷 안에서 선이나 움직임의 방향을 가리킨다. 이 움직임의 방향은 움직임의 원칙에 따라 계속 움직이거나, 반대방향으로 움직이는 어떤 샷을 찾는데 도움이 된다. 움직임의 방향에는 도표(graphic), 지표(index)와 움직임의 세 가지 유형이 있다. 먼저, 도표의 방향은 우리의 눈길을, 예를 들어, 책의 선(line)이나 모서리(edge)처럼 어떤 방향으로 이끄는 움직이지 않는 요소들이 만들어낸다. 다음, 지수의 방향은 화살표나 사람의 눈길처럼, 물음의 여지없이 어떤 방향을 가리키는 사물이 만들어낸다. 움직임의 방향은 움직이는 물체가 만들어낸다. 화살표는 움직임의 원칙에 따른 방향을 가리킨다. 점과 동그라미 표징(point-and-circle symbol)은 카메라 쪽으로

의 움직임이나 가리킴을 나타낸다. 점 한 가지만으로는 카메라에서 멀어지거나, 멀어지는 방향을 가리킨다.

Tape No.	Scene/Shot	Take No.	In	Out	OK/NG	Sound	Remarks	Vectors
4	2	1	01 44 21 14	01 44 23 12	NG		mic problem	⌒ ←
		②	01 44 42 06	01 47 41 29	ok	car sound	car A moving Through sTop sign	⌒ ←
		③	01 48 01 29	01 50 49 17	OK	brakes	car B puTTing on brakes (Toward camera)	o m
		④	01 51 02 13	01 51 42 08	ok	reacTion	pedesTrian reacTion	→ ¡
	5	1	02 03 49 18	02 04 02 07	NG	car brakes ped. yelling	ball noT in fronT of car	o m ←m ball
		2	02 05 02 29	02 06 51 11	NG	"	Again, ball problem	o m ←m ball

Production Title: Traffic Safety　Production No: 114　Off-line Date: 07/15

Producer: Hamid Khani　Director: Elan Frank　On-line Date: 07/21

녹화 일지

컴퓨터로 일지를 만드는 좋은 프로그램 몇 가지를 쓸 수 있다. 컴퓨터는 하나하나의 그림 단위를 시간부호 주소로 나타낼 수 있기 때문에, 일지를 만들기 위해 창문을 베낄 필요가 없다. 컴퓨터 프로그램은 여러 가지 샷들을 찾아낸다. 어떤 소리토막을 찾아내어서 장면이나 샷의 이름을 적어 넣을 자리를 마련해준다. 하지만, 컴퓨터는 혼자서 일지를 다 만들지는 않는다는 사실을 알아야 한다. 예를 들어, 컴퓨터는 어떤 샷에 이름을 붙여야 하는지, 또는 어떤 샷이 쓸 만한지, 아닌지에 대해 결정할 수 없다.

실제로 일지를 만들기 위해서, 편집자는 창문을 다시 베낀 홈(home)을 불러내어, 녹화기에서 볼 수 있다. 녹화기는 자료테이프의 높은 품질수준의 그림을 보여주지는 않겠지만, 어떤 그림과 소리가 들어있는지에 대한 실마리를 얻기에는 충분하다. 녹화기는 또한 하나하나 샷의 시작과 끝 그림단위를 멈춰 세워서, 그것들의 부호숫자를 읽고 적게 해준다.

만약 편집자가 스스로 자료를 찍고 편집한 것이라면, 자신이 찍은 자료에 관해 이미 잘 알고 있을 것이다. 그러므로 테이프감개(reel), 샷의 번호와, 이름을 적는 대략의 녹화일지를 만들면 충분할 것이다. 그러나 다른 사람이 찍은 자료를 편집한다면, 알맞은 샷을 찾기 위해 자료테이프를 뒤지지 않도록 자료에 관해 될 수 있는 대로 자세한 일지를 만들어야 할 것이다. 보다 신경을 써서 자세하게 일지를 만들면, 그만큼 더 시간과 돈과 신경을, 편집하는

동안 아낄 수 있을 것이다.

04 결정을 내리는 단계

결정을 내리는 단계에서는 전체 이야기의 앞뒤 줄거리와 프로그램이 보는 사람에게 전하고자 하는 말(message)과의 관계에서 샷을 고르고, 샷들을 잇는다. ENG로 찍은 테이프를 편집할 때, 이야기를 가장 올바르고, 힘 있게 말해주는 샷들을 골라야 하며, 이 일을 할 시간이 아주 적다. ENG테이프 편집은 만화띠를 그리는 것과 비슷한데, 만화에서 전체이야기를 단지 3~4개의 그림단위에 그려야 한다. ENG 카메라요원/보고자 팀이 하루 내내 목숨의 위험을 무릅쓰며 그림자료를 찍어왔는데도, 이 그림과 관련된 기사에 배당된 시간이 고작 7초밖에 안 된다는 사실은 소식 프로그램 방송에서 드문 일이 아니다.

다큐멘터리를 편집하는 것도 이와 비슷하다. 다큐멘터리 프로그램의 주제와, 카메라가 실제로 찍은 것들이 샷을 고르고, 잇는 일을 이끌 것이다. 바깥에 나가서 필요한 장면들을 찍기에 앞서, 상세한 대본을 쓰는 작가는 현장에 있는 것을 찍은 것보다 그의 생각을 확실하게 해주는 샷들만을 고르려고 할 것이다. ENG와 다큐멘터리를 편집할 때에는 자료테이프에 무엇이 담겨있는지 거듭해서 살펴봐야 한다. 몇 번 거듭해서 살펴보면, 이야기가 저절로 드러날 것이다. ENG 테이프를 편집할 때, 창문 다시 베끼기(window dub)나 편집된 테이프를 낮은 품질의 테이프로 베낄 시간이 없다. 자료테이프를 살펴보고 편집하는 일은 실제로 모두 자료테이프만 가지고 해야 한다. 다큐멘터리를 편집할 때, 자료테이프의 낮은 그림품질의 창문 베끼기가 꼭 필요하다. 이 창문 다시 베끼기는 자료테이프를 손상시키지 않으면서 테이프를 여러 번 되돌려가며 살펴볼 수 있게 해준다.

대본에 따라 EFP카메라로 찍은 테이프나 연주소에서 녹화한 프로그램을 편집할 때, 대본이 샷을 잇는 일을 상당부분 결정한다. 이제 편집자의 주된 관심사는 전체이야기를 가장 효과적으로 엮어주고, 미적 요구사항을 채워주는 샷들을 고르는 일이다. 선형체계로 편집할 때, 단순하게 창문을 다시 베낀 것을 살펴보고, 골라낸 샷들 하나하나의 편집시작점과 끝나는 점의 주소를 만들어 예비편집을 함으로써, 상당한 양의 실제 편집시간을 줄일 수 있다.

이 목록이 예비 편집결정목록(EDL)이 될 것이다. 이 목록은 보통 손으로 쓰기 때문에, 이 결정하는 일은 종이와 연필로 하는 편집(paper-and-pencil editing)이라고 불린다.

컴퓨터가 도와주는 체계를 쓸 때, 컴퓨터는 편집자의 결정을 기억하고, EDL을 베껴서 내줄 것이다. 이 저장된 EDL은 방송을 위해 편집하는 동안(on-line editing process), 편집기에

게 필요한 모든 명령을 내릴 것이다.

편집하기 위해(off-line) 선형이 아닌 컴퓨터체계를 쓸 때, 편집에 쓸 녹화테이프의 도움을 받지 못할 것이다. 그것으로부터 받을 수 있는 것은 숫자로 된 목록, 곧 편집결정목록이다. 이 편집결정목록은 저장된 테이프자료를 되살리는 동안, 샷을 잇는 일을 조정할 것이다. 그러나 이 되살리는 일은 엄격하게 '편집을 위한(off-line)' 것이다. 여기서 '편집을 위한(off-line)'이란 말은 편집된 그림들은 아직 테이프에 녹화되지 않았으며, 마지막 편집 주 테이프에게서 기대되는 품질수준을 갖지 않았음을 뜻한다. 이 자료테이프를 되살리는 동안 편집자가 본 것은 단순히 자신이 어떤 방식으로 늘어놓은 소리와 그림 자료철일 뿐이다. 그리고 이 첫 편집본을 본 뒤에, 제작자나, 그 제작을 주문한 고객이 편집내용을 한 부분이나 전부를 바꿔달라고 요구한다면, 전체 프로그램을 다시 편집할 필요가 없다. 편집자가 할 일이라고는 컴퓨터가 몇몇 자료철들을 다시 늘어놓고, 새로운 EDL을 만들어내도록 하는 것이며, 이 과정은 다시 편집하는 것보다 훨씬 시간이 덜 걸린다.

■ **편집결정목록(EDL, edit decision list)** _오프라인 편집은 VHS 정도의 그림품질을 만들어 내는데 제작자들이나 고객에게 보여주기 위해 VHS본을 만든다. 그러나 이 단계에서 가장 중요한 출력은 EDL이다. 이것은 앞으로의 온라인 편집을 위해 선형이 아닌 편집체계에서 만들어져, 단단한 원반에 저장되는 편집 지시사항이라고 할 수 있다.

테이프 편집실은 1개 이상의 그림길과 4개 이상의 소리길을 담고 있는 EDL을 알지 못하기 때문에, EDL을 만들 때는 세심한 주의가 필요하다. 선형이 아닌 편집체계에서 1개 이상의 그림길이 쓰이는 경우에는 하나하나의 그림길에 EDL을 따로 두어야 한다. 그림테이프 조정기(videotape controller)는 다른 구성형태를 위한 편집도 할 수 있으므로, EDL을 만들어낼 경우에는 쓰는 구성형태에 대한 똑바른 정보를 주어야 한다. 편집실에서 프로그램을 조합시키는 과정을 흔히 스스로 확인하기(automatic confirmation)라고 한다. 값이 싼 선형이 아닌 편집체계를 써서 오프라인 편집을 하고, 이렇게 만들어진 EDL은 마지막 편집 또는 스스로 확인하는 일을 마무리하기 위해 자료테이프들(source tapes)과 함께 온라인 편집체계로 보내진다. 전문가들이 쓰는 모든 선형이 아닌 편집체계들은 EDL을 만들어내는 기능을 갖고 있다. 어떤 것은 독자적인 소프트웨어 프로그램도 쓰지만, 어떤 것은 집중적인 앱을 가지고 있다. 어떤 경우이건 간에 일정한 기준을 지킬 필요가 있으며, 그렇지 않으면 온라인 편집단계에서 바람직하지 않은 경험을 하게 될 것이다.

오프라인으로 편집하여 마지막으로 테이프바탕의 스스로 확인하는 과정을 거칠 프로그램을 편집한다면, 오프라인 단계에서부터 이미 온라인편집을 대비하는 것이 좋다. 그 이유는 매우 간단하다. 곧 도형, 화면 밖의 소리, 음악 등은 모두 시간부호로 처리해야 한다. 얇은 원반, 소리상자, 또는 1/4인치 테이프에 담긴 자료들은 오프라인편집을 위한 선형이 아닌 편집체계로 옮겨지기에 앞서, 시간부호 처리된 자료테이프에 실려야 한다. 이렇게 하지 않고 그 뒤에 EDL을 만들어 쓴다면, 온라인 편집할 때 아무런 기능을 하지 못한다.

모든 온라인 편집기(edit controller)는 문자와 숫자가 섞인 테이프이름을 다루는 데에 문제가 있다는 것을 알아야 한다. 어떤 편집기는 이를 다룰 수 있으나, 간단히 숫자로만 테이프에 이름을 붙여 쓴다면, 모든 편집기에서 아무런 문제가 생기지 않으므로, 숫자로 된 테이프이름을 쓸 수 있다. 옛날식 편집기의 경우에는 오직 01, 02, 03… 99 등과 같이 두 단위의 숫자만을 다룰 수 있는 것도 있다. 따라서 안전하게 편집하려면 될 수 있는 대로 간단한 숫자로만 처리하고 그 숫자에 대해 테이프원래의 이름과 숫자 등 자세한 사항을 적은 참조표를 따로 마련하여 쓰는 것이 좋다.

이런 준비를 마쳤다면, 과연 EDL이 무엇이며 이것이 갖는 한계는 무엇인지 알아보자.

EDL은 어떤 테이프의 어떤 샷이 쓰였으며, 이 샷이 전체 프로그램에서 어디에 있는가를 보여주는 지시서라고 하겠다. 겹쳐넘기기나 쓸어넘기기 가운데 어떤 것은 온라인 편집실에서 처리할 수 있으나, 테이프에서의 디지털효과와 여러 겹으로 포개는(multi layering) 효과의 처리 등은 온라인 편집만으로는 처리할 수 없다. 온라인 편집실에는 편집기와 그림섞는 장비(visual mixer)는 물론 디지털 비디오 효과장비(DVE)에 이르는 여러 가지 장비들이 있으나, 이 장비들 사이의 소통을 위한 바탕이 되는 방법은 모두 EDL을 통해서만 할 수 있다. EDL을 만들어내기에 앞서 다음과 같은 질문을 할 수 있다.

- 온라인 편집실에서 쓰는 편집기란 무엇인가?
- 온라인 편집실에서 그림섞는 장비는 어떤 일을 하는가?
- 온라인 편집실에서는 어떤 분류방식을 필요로 하는가?

먼저, 편집기는 여러 회사들에서 만들어내고 있으며, 이것들은 서로 바꾸어 쓸 수 없으므로 온라인 편집실에서 어떤 편집기를 쓰는가를 알아야 하며(SONY, Ampex, Paltex, CMX,

GVC 등), 이에 따라 어떤 편집기에 맞도록 EDL을 만들어야 한다. 이밖에도 이 편집기가 어떤 단계의 소프트웨어를 쓰고 있는가를 알아야 한다. 처음 오프라인 편집을 하는 편집자의 발목을 잡는 것 가운데 하나가 얇은 원반(floppy disc)의 크기이다. 어떤 매우 독특한 편집기는 두 배 촘촘한 원반(double density disc, 800KB)만을 받아들일 수 있으며, 지금 흔히 쓰고 있는 얇은 원반은 매우 촘촘한 원반(high density deisc, 1.4MB)-이를 읽지 못하는 편집기도 있다-이므로 이를 찾기 어려울 때도 있다. 이런 문제가 있다면 매우 촘촘한 원반을 찾고, 이 원반을 쓰지 못하게 막는 덮개(tab)를 가지고 있지 않은 구멍을 벗겨 쓸 수 있다. 맥이나 윈텔 컴퓨터는 이렇게 처리된 매우 촘촘한 원반을 두 배 촘촘한 원반으로 알게 되므로, 800KB 원반으로 구성형태를 만든 뒤에 EDL을 저장하면, 이 문제를 풀 수 있다.

어떤 그림섞는 장비(video switcher)는 SMPTE 쓸어넘기는 부호(wipe code)를 따라가므로, 그림섞는 장비의 종류를 잘 알아야 한다. 그렇게 하지 못할 경우라면, 온라인 편집자가 알 수 있도록 EDL에 이런 사실을 덧붙이는 것이 좋다.

Production Title:	Traffic Safety		Production No:	114		Off-line Date:	07/15
Producer:	Hamid Khani		Director:	Elan Frank		On-line Date:	07/21

Tape No.	Scene/ Shot	Take No.	In	Out	Transition	Approx. length	Sound
5	2	2	01 46 13 14	01 46 15 02	CUT	2	car
		4	01 51 10 29	01 51 11 21	CUT	1	car
	3	3	02 05 55 17	02 05 57 20	CUT	.75	ped. yelling—brakes
		4	02 07 43 17	02 08 46 01	CUT	2+	brakes
		5	02 51 40 02	02 51 41 07	CUT	1	ped. yelling—brakes

손으로 쓴 편집결정목록(EDL)

```
TITLE: TRAFFIC SAFETY
                              Header

001    003     V   C          00:00:03:12  00:00:05:14  01:00:20:01  01:00:22:03
001    004     V   W001 204   00:00:06:24  00:00:12:23  01:00:08:12  01:00:14:11
EFFECTS NAME IS SWING IN

002    004     V   C          01:16:22:03  01:16:29:02  01:00:06:24  01:00:13:25
002    001     V   W003 204   01:18:27:15  01:18:34:09  01:00:06:24  01:00:13:18
EFFECTS NAME IS SWING IN

003    004     V   C          01:18:33:15  01:00:25:14  01:00:13:18  01:00:20:12
003    001     V   W000 204   01:18:38:02  01:18:44:26  01:00:13:18  01:00:20:12
EFFECTS NAME IS SWING IN

004    004     V   C          01:19:10:02  01:19:15:03  01:19:20:12  01:19:25:12
004    001     V   W002 204   01:19:23:19  01:19:30:13  01:00:20:12  01:00:27:06
EFFECTS NAME IS SWING IN

005    004     V   C          01:34:12:02  01:34:16:04  01:00:22:05  01:00:26:06
005    001     V   W011 203   01:50:15:29  01:50:22:22  01:00:27:06  01:00:33:29
```

컴퓨터가 쓴 편집결정목록

　이밖에 더 생각해야 할 것들로는, 선형이 아닌 편집체계는 많은 그림과 소리길을 뒷받침하는 반면, 온라인 편집기는 EDL에서의 여러 길들을 뒷받침하지 않으므로, 여러 개의 EDL을 만들어야 한다. 따라서 여러 개 그림길이 있을 경우, 하나하나의 길에 EDL이 만들어져야 한다. 온라인 편집실에서는 아래 주 테이프(serve master tape)를 만들기 위해 먼저 하나하나의 EDL이 스스로 확인하는 과정을 거치고 이 아래 주 테이프는 온라인 편집과정에서 되살려진다. 소리의 경우, 옛날식 편집기라면 2개의 소리길만 쓸 수 있지만, 보통 가장 많게는 4개의 소리길을 뒷받침할 수 있다.

　한편, 움직이는(motion) 효과를 만들 때도 주의해야 한다. 선형이 아닌 편집체계는 하나의 길보다 더 넓게 뒷받침할 수 있다. 그리고 베낀 테이프(reel)의 목록을 만들어야 한다. 이 목록은 같은 테이프에 실려 있는 서로 다른 두 개의 샷들 사이에서 일어날 수 있는 겹쳐넘기기 등의 경우에 필요하다. 테이프-테이프 편집을 하는 경우라면, 이를 위해 2개 가운데 하나를 베껴서 다른 테이프에 실어야 할 것이다. 그러나 만약 디지털 편집실을 쓴다면 모든 디지털 테이프 녹화기(deck)는 이른바 '미리 읽기(pre-read)'를 뒷받침하므로, 베낀 테이프의 목록은 필요 없을 것이다. 이 기능을 갖는 디지털 녹화기는 녹화머리(record head, 또는 미리 읽기)보다 앞서서 되살릴 수 있으므로 디지털 녹화기는 마지막 샷의 끝부분을 되살릴 수 있고, 새로운 자료가 만들어진 것과 같은 겹쳐넘기기의 정보를 녹화할 수 있는 것이다. 그러나 이렇게 한 번 만들어지고 난 다음에 장면을 바꾸려면, 많은 노력이 필요하다.

가장 주의해야 할 점은 온라인에서 편집을 바꾸는 일이 있어서는 안 된다는 것이다. 그렇게 되면 온라인 편집실을 쓰는 기간이 늘어나게 되고, 그에 따라 돈이 더 들기 때문이다. 테이프의 스스로 확인하는 과정을 똑바르게 처리하려면, 온라인 상태의 테이프-테이프 선형편집의 한계를 미리 잘 생각하여 EDL을 제대로 준비해야 한다.(패트릭 모리스, 2003)

05 편집 단계

이제부터 실제로 편집해야 한다. 책을 읽기만 해서는 편집을 배울 수 없다. 시장에는 수많은 선형과 선형이 아닌 편집장비 체계들이 나와 있어서, 그것들을 일일이 이름을 댈 수 없을 정도이다. 수많은 편집장비들은 어떻게 샷을 이음매가 보이지 않게 이어주거나, 편집된 영상물을 보는 사람들에게 충격을 주어서 그들이 만족감을 느낄 수 있게 해줄 것인가 하는, 아름다움의 원칙을 더욱 중요하게 여기게 한다. 그럼에도 불구하고, 테이프바탕의 체계이든, 원반바탕의 체계이든, 편집에는 바탕이 되는 몇 가지 단계가 있다.

■편집장비를 다른 사람들과 함께 쓰고 있다면, 그것들이 움직이는 상태를 거듭 살펴보라. 편집장비에 이어붙일 장비들, 예를 들어, 그림바꾸는 장비, 소리 장비, 또는 디지털 그림효과(DVE) 장비 등을 요청했는가?

■테이프바탕의 체계를 쓰고 있다면, 편집 주 테이프로 쓸 테이프를 살펴보라. 편집테이프로 오직 새것만을 써라. 끼워넣는(insert) 편집을 할 때, 편집 주 테이프에는 검은 화면을 녹화하라. 검은 화면을 녹화한다는 것은 끼워넣는 편집방식에 필요한 이어지는 조정길을 깐다는 뜻이다. 조정길을 까는 데에서 생길 수 있는 잘못을 가장 적게 하기 위해서, 많은 편집자들은 편집할 때 실제로 편집테이프로 쓸 테이프에 조정길을 까는 것을 좋아한다.

■자료테이프를, 일지를 쓰는 순서대로 늘어놓아라. 꼬리표(tag)를 떼거나 녹화 잠금장치를 열어서, 테이프를 지우지 않도록 테이프를 보호하라. 소식 프로그램을 편집하지 않는다면, 실제로 편집을 시작하기에 앞서, 모든 자료테이프를 베껴서, 베낀 테이프를 만들어라.

■테이프바탕의 체계에서, 자료테이프 녹화기와 편집테이프 녹화기를 설치하고, 편집할 수 있도록 준비하라. 편집녹화기는 잇는 편집(assemble)이나 끼워넣는 편집(insert) 양식으로 조정하라. 자료녹화기와 편집녹화기의 소리수준을 맞추어라.

■편집을 끝내면, 편집 주 테이프를 되돌려서(rewind), 처음부터 끝까지 중간에서 세우지 말고 되살려라. 편집된 테이프를 자세히 살펴보면, 편집할 때 보지 못했던 소리와 그림길

사이의 어긋남이나, 샷들 사이를 자연스럽게 이어가는(continuity) 문제를 찾아낼 수 있다. 선형이 아닌 편집체계는 소리와 그림 자료철을 다시 늘어놓고, 샷 사이를 쉽고 부드럽게 바꿔준다. 소리를 고르게 조정하는 것(sweetening)을 선형편집 체계에서 하기에는 부담스럽다. 복잡한 소리를 고르게 조정하기 위해서는 녹화테이프에서 소리길을 벗겨내어서 필요한 처리를 하고난 다음, 이것을 다시 녹화테이프에 깔아야 한다. 한 그림단위까지 똑바로 하기 위해서는 SMPTE 부호를 맞춰주는(SMPTE code synchronization) 장비가 있어야 한다.

■ 원반바탕의 체계로 편집할 때, 자료테이프를 디지털로 바꾸는 데에 충분한 시간을 들여라. 시간이 걸리더라도 저장된 자료를 뒷받침하기 위해 자료테이프를 베낀 테이프를 만들어라. 저장된 자료를 다시 베낀 테이프를 만드는 것은 단단한 추동장치(hard drive)가 깨졌을 때, 자료테이프를 다시 디지털로 바꾸는 것보다 시간이 덜 걸린다.

■ 여러 테이프에 나뉘어 있는 어떤 한 장면의 그림들을 한 자료철(또한 '저장통, bin'으로도 불린다)에 모으고, 다음 장면의 것들은 다음 자료철에 모은다. 이 저장방법은 편집자에게 재료들이 있는 곳을 보여주며, 그가 여러 샷들을 불러 모으기 쉽게 해준다.

선형이 아닌 편집체계들이 그림과 소리를 편집하도록 설계되어 있다면, 모든 체계들은 하나하나의 필름과 테이프 환경에서 베끼는 기능인 조정(controls)/그리기(features) 기능을 행한다. 예를 들면, 여기에는 가편집본을 볼 수 있는 창(windows)이나 점검수상기(monitor), 그리고 그동안 편집해온 전체 프로그램을 볼 수 있는 창, 그리고 가편집본이나 프로그램의 자리를 옮겨놓을 수 있는 조정장치(transport controls)와 바라는 샷들을 골라서 그 자리를 정할 수 있는(mark in, mark out) 편집기도 있다.

선형이 아닌 편집체계는 많은 특성들을 가상의(virtual) 환경에서 설정할 수 있다는 점에서 테이프-테이프 환경과는 큰 차이가 있다. 예를 들면, 많은 그림과 소리길들을 만들 수 있으며, 그 수는 2개에서부터 무한대까지 만들 수 있다. 그러나 이것들은 가상의 것들이고, 실시간으로 되살릴 수 있는 길은 일반적으로 2개뿐이다. 그림길을 많이 만들기 위해서는 원재료를 되살리기 위한 자료철(file)을 만드는 과정(rendering)을 거쳐야 한다. 소리는 체계배열(system configuration)에 따라 2, 4, 또는 8개의 소리길을 되살릴 수 있다. 그러나 소리는 8개의 길까지 점검할 수 있으나, 실제로 테이프에 소리를 깔 때는 2개의 길만 쓸 수 있다. 이밖에도, 제목을 붙이는 기능(captioning), 샷바꾸는 효과(transition effects), 그림을 바

꾸기 위한 그밖의 도구들도 쓸 수 있다. 그러나 대부분의 편집자들에게 있어서는 이런 것들은 덤에 지나지 않는다. 가장 중요한 좋은 점은 편집을 실행하는 속도와 융통성에 있기 때문이다.

먼저, 그림과 소리를 단단한 원반의 추동장치에 저장한다. 편집하는 동안 이 체계는 실제로 원반의 한 부분에서 다른 부분으로 편집자료를 베끼지 않는다. 한 샷을 골라서 녹화(record)/편집(edit) 점검수상기로 편집할 때, 하나의 간단한 내용정보(statement)가 만들어진다. 소리가 있는가, 없는가에 관한 정보, 만들어지는 프로그램 안에서의 자리나 길을 담고 있는 이 내용정보는 한 샷(시간부호 시작과 끝나는 점으로 규정된)을 썼음을 보여준다.

한 샷이 이 내용정보를 되살리면, 이 편집체계는 올바른 자리에 있는 알맞은 샷을 확인하여 단단한 원반에 담긴 샷의 부분을 끌어와서 다시 되살리는 것이다.

모든 선형이 아닌 편집체계에 있는 특성 가운데 하나가 시간줄(time-line)이다. 이것은 지금 편집되고 있는 프로그램의 내용정보를 그림으로 보여주는 것이다. 그림과 소리를 시간줄로 끌어와서 자리잡게 함으로써, 프로그램이 어떻게 바뀌었는가를 곧바로 볼 수 있다. 단단한 원반에 있으면서 움직일 필요가 없도록 고른 샷들이 있음을 기억해야 한다. 그래서 선형이 아닌 편집과정은 실시간보다 빠른 것이다. 10분길이의 긴 샷이 같은 시간(10분)을 가지면서 5초 길이의 샷으로 시간줄에 편집될 수 있다. 하나의 샷이 한 이야기단위의 가운데에서 옮겨지면, 그 사이의 빈틈은 저절로 메워진다. 이것들이 왜 선형이 아닌 편집이 필름과 테이프 편집자에게 쓰임새가 있는지를 보여주는 특징적 사례라고 할 수 있다. 이러한 편집 실행의 속도와 융통성으로 창의적 편집을 할 수 있는 것이다.

■편집환경 _컴퓨터를 쓰는 선형이 아닌 편집체계의 환경은 가상의 환경이다. 이 체계의 힘은 자료바탕(database)과 시간줄(timeline)에서 나온다. 그리고 새로운 샷으로 바뀔 때, 이 체계는 단단한 원반에 있으면서 샷을 찾아 다시 되살리는 것이다. 곧 편집자료는 단단한 원반에 있으며, 필요할 때마다 되살려진다. 따라서 편집결정이 이루어질 때마다 이를 베끼지 않는다.

■삼점 편집(three-point editing) _원재료와 주편집본에 편집 시작점과 끝나는 점을 찍고, 그밖의 점들을 정하는 과정. 예를 들면, 대사의 편집 시작점과 끝나는 점은 주편집본에 적힌 지점으로 가야하는 대사의 한 부분에 대한 편집 시작점만을 갖는 원자료로 정의할 수 있다. 제4의 점인 녹화가 끝나는 점은 이 원자료의 길이(시간길이)에 바탕하여 저절로 계산된다.

■ **사점 편집(four-point editing, fit to fill, 맞춤형 편집)** _원재료에 편집 시작점과 끝나는 점이 정해지고, 주편집본과 맞춤형 편집기능이 실행되는 과정을 말한다. 예를 들어, 원재료에서 5초 길이의 한 샷이 주편집본의 편집에서 10초 길이로 편집될 때, 길이를 맞추기 위해 움직임의 효과(motion effect)가 나타난다. 일반적으로 4점 편집은 소프트웨어와 관련하여 실행하는 선택사항(option)이다. 만약 4점이 지정되면, 원재료의 편집 시작점과 끝나는 점으로 표시된 주편집본을 기준으로 해서 그 뒤로 원재료의 편집 시작점과 끝나는 점이 뒤따르게 된다. 따라서 위의 예에서처럼, 원재료에는 5초 길이로 지정되었다 하더라도, 주편집본은 원재료의 끝나는 점을 무시하면서 주편집본에 지정된 10초 길이를 만들어낸다.

■ **출력(output)** _출력은 프로그램의 성격과 쓰이는 해상도에 따라 결정된다. 출력을 고르는 기준은 다음과 같다.

• EDL과 프로그램을 보기 위한 VHS 베끼기
• 온라인 그림품질의 프로그램
• 그밖에 쓰일 디지털 자료철(files)

　오프라인 편집은 VHS 정도의 그림품질을 만들어내는데, 제작자들에게 테이프를 보여주기 위해 VHS본을 만든다. 그러나 이 단계에서 가장 중요한 출력결과는 EDL인데, 이 EDL은 온라인 테이프편집을 위해 선형이 아닌 편집체계에서 만들어져서 단단한 원반에 저장되는 편집 지시사항이다. 테이프 편집실은 1개 이상의 그림길과 4개 이상의 소리길을 담고 있는 EDL을 알아보지 못하기 때문에, EDL을 만들 때에는 주의해야 한다. 선형이 아닌 편집체계에서 1개 이상의 그림길을 쓸 때에는 길마다 EDL을 나누어 만들어야 한다. 그림테이프 조정기(video tape controller)는 다른 기술체계의 구성형태(format)를 위한 편집도 할 수 있으므로, EDL을 만들 때에는 쓰는 구성형태에 대한 바른 정보를 주어야 한다. 편집실에서 프로그램을 조합시키는 과정을 흔히 '스스로 확인한다.'고 한다.

• 온라인 출력 _만약 프로그램이 프로그램 홍보영상물(trailer)과 같이 길이가 짧다면, 단단한 원반에서 테이프로 직접 출력할 수 있을 정도의 높은 그림품질로 디지털로 바꿀 수도 있다. 이와 같이 원반에서 테이프로 출력하거나 현상본에서 테이프로 출력하는 것은 입력단계에서 실행해왔던 것과 똑같이 출력을 정렬(line-up)해야 한다. 이 원칙은 매우 간단하다. 예를 들면, 한 편집체계에 X 볼트를 집어넣고 다른 일이 없다면, 출력할 때에도

마땅히 X볼트가 나와야 할 것이다.(패트릭 모리스, 2003)

06 편집 결정

좋은 편집자는 프로그램을 보는 사람들의 흥미를 가장 크게 하면서 이야기를 효율적으로 이어줄 수 있어야 한다. 이것을 하기 위해서는 편집장비 체계를 잘 운용할 줄 알아야 하며, 하나하나의 샷들을 조심스럽게 살펴보면서도 샷을 이야기단위(sequence)에 따라 부드럽게 이으며, 이 이야기단위들을 어떤 샷바꾸기 기법으로 이어야할지를 결정해야 한다.

좋은 편집자는 또한 샷들이 자연스럽게 이어지는 문제(continuity), 예를 들어, 한 연기자가 왼손으로 커피잔을 쥐고 있는 것을 가운데(medium) 샷으로 잡고, 이어지는 가까운 (closeup) 샷에서는 오른손으로 쥐고 있다든가 하는 문제점을 찾아낼 수 있어야 한다.

편집자가 일단 선형이든, 선형이 아니든, 어떤 편집장비 체계에 익숙해지면, 모든 편집장비 체계들은 조정하는 방법과 움직이는 원리는 비슷하다. 따라서 편집자는 편집의 참된 기법은 아름다움의 원리를 잘 쓰는 데에 있다는 사실을 깨닫게 될 것이다.(Millerson, 1999)

■바탕이 되는 샷바꾸는 기법

두 샷을 함께 이을 때마다 두 샷 사이를 바꿔줄 장치가 필요한데, 이 장치는 두 샷이 서로 관련이 있다는 것을 은근히 알려준다. 바탕이 되는 샷바꾸는 기법에는 자르기(cut), 겹쳐넘기기(dissolve), 쓸어넘기기(wipe)와 점점 어둡게/밝게 하기(fade)의 4가지가 있다.

이 4가지에는, '한 샷에서 다음 샷으로 이어지는 받아들일 만한 관련성이 있다'는 바탕이 되는 같은 목적이 있다. 하지만, 이 두 샷은 기능하는 면에서는 차이가 있다. 곧, 샷바꾸기 기법을 써서 두 샷이 이어지는 것을 보는 사람이 어떻게 받아들이는가 하는 것이다.

• 자르기(cut) _자르기는 한 그림에서 다른 그림으로 순간적으로 바꾸는 것이다. 앞의 샷과 뒤의 샷 사이에 어떤 이어지는 성질을 보여준다고 생각되므로, 이것은 가장 흔하고, 가장 눈에 거슬리지 않는 샷바꾸기 기법이다. 자르기 그 자체는 눈에 보이지 않는다. 보는 사람의 눈에 보이는 것이라고는 앞의 샷과 뒤의 샷이다. 이것은 사람 눈의 시야가 바뀌는 것과 가장 비슷하게 닮았다. 어느 정도 거리로 떨어져 있는 두 물체를, 한 물체를 먼저 바라보고, 다음 물체로 눈길을 바꾸어라. 이 두 물체 사이를 옆으로 움직이듯이(pan), 눈길을 한 물체에서 다음 물체로, 자르기 하듯이 뛰어넘어라. 다른 샷 바꾸는 기법과 마찬가지로, 자르기도 바탕에서 한 사건(event)을 분명히 하고, 힘차게 하는데 쓰인다. 분명히

한다는 것(clarification)은 보는 사람에게 될 수 있는 대로 그 사건을 뚜렷하게 보여주는 것을 뜻한다. 예를 들어, 대담 프로그램에서 출연자가 자기가 쓴 책을 손으로 들어올리면, 연출자는 보는 사람들이 이 책의 제목을 읽을 수 있도록 그 책의 가까운 샷을 잡는다. 힘차게 한다는 것(intensification)은 화면에 보이는 사건의 충격을 날카롭게 한다는 뜻이다. 예를 들어, 아주 먼 샷(extreme long shot)으로 잡은 미식축구 경기에서 상대방 선수를 밀쳐서 넘어뜨리는 기술(tackle)은 매우 부드러워 보이지만, 아주 가까운 샷(tight closeup shot)에서는 매우 거칠고 폭력적으로 보인다. 가까운 샷으로 자르기 함으로써, 그 움직임은 힘차게 되었다. 자르기는 다음과 같이 쓰인다.

 -연기를 계속 이어갈 때

 -눈에 보이는 충격을 바꿀 필요가 있을 때

 -곳이나 그에 따른 정보를 바꿀 때

• 자르기의 6가지 요소들 _바람직한 자르기는 다음 6가지의 요소들로 이루어진다.

 -동기 _자르기 위해서는 그만한 동기나 이유가 있어야 한다. 능숙한 편집자일수록 쉽게 자르기의 동기를 찾거나, 만들 수 있다. 뛰어난 편집자는 편집할 수 있는 순간을 똑바로 집어낼 수 있다. 그리고 동기를 앞서는 자르기가 어떤 역할을 하는지 안다면, 더욱 편집이 쉬워질 것이다. 한편 동기의 뒤에서 만들어지는 자르기를 '늦은 자르기(late cut)'라고 한다.

 편집자가 동기의 앞이나 뒤로 이어지는 자르기를 행함으로써, 작품의 흐름에 관한 보는 사람의 기대 또한 이에 따라 앞서거나 늦어질 수 있다.

 -정보 _새로 이어지는 샷은 스스로 앞의 샷과는 다른 새로운 정보를 담고 있어야 한다.

 -화면구도 _하나하나의 샷은 무리 없는 화면구도를 가지고 있어야 한다.

 -소리 _소리가 이어지는 것이 좋다.

 -카메라 자리와 각도 _앞뒤로 이어지는 샷들은 서로 다른 카메라자리에 따른 각도를 가지고 있어야 한다.

 -자연스럽게 이어짐(continuity) _앞뒤로 이어지는 샷에서, 사람의 움직임이나 연기는 서로 맞거나 비슷해야 한다.

• 일반적으로 생각해야 할 것들 _자르기가 보는 사람의 눈에 드러나게 될 때, 이를 튀는 자르기(jump cut)라고 하며, 이는 부드럽게 장면이 바뀌는 것을 끊는 역할을 한다. 처음 편집하는 사람은 편집할 때 언제나 부드럽게 장면을 바꾸려고 하며, 튀는 컷을 알지 못해

이를 피하는 경향이 있다. 모든 자르기가 앞의 6가지 요소들을 모두 갖춘다면, 가장 이상적이겠으나, 언제나 이 모두를 채워야 할 필요는 없다. 편집의 특성에 따라 될 수 있는 대로 이러한 6가지 요소가 많이 채워지도록 하면 충분할 것이다. 편집자는 찍어온 그림들을 볼 때 하나하나의 샷들이 앞의 6가지 요소들 가운데 몇 가지를 가지고 있는가를 순간적으로 알아볼 수 있어야 한다.

- 겹쳐넘기기(dissolve) _겹쳐넘기기 또는 부분적으로 겹쳐넘기기(lap dissolve, overlap)는 샷에서 샷으로 점차 바뀌면서 그 사이에 두 샷이 잠시 겹치게 된다. 앞샷의 끝부분에 이르면, 이 샷은 점차 어두워지는 반면, 뒤샷의 앞부분은 점차 뚜렷해지기 시작한다. 두 샷이 겹치는 과정의 가운데 자리, 곧 앞샷과 뒤샷이 모두 같은 빛의 양을 가지는 부분에서 두 샷의 그림이 모두 뚜렷하게 나타나면서, 합쳐진 그림으로 보인다. 자르기는 화면에 보이지 않으나, 겹쳐넘기기는 뚜렷이 보이는 샷바꾸기이다. 겹쳐넘기기는 흔히 연기와 연기 사이를 부드럽게 이어주는데 쓰인다. 사건이 전체적으로 흔들리며 움직임에 따라, 느리거나, 빠르게 겹쳐넘길 수 있다. 매우 빠른 겹쳐넘기기는 거의 자르기와 같은 기능을 하므로, 이것을 부드러운 자르기(soft cut)라고 한다. 예를 들어, 춤추는 무용수의 넓은 샷(wide shot)에서 가까운 샷(closeup)으로 재미있고 부드럽게 샷을 바꾸려면, 단순히 한 카메라에서 다른 카메라로 겹쳐넘기면 된다. 겹쳐넘기는 도중에 멈추면, 겹치기(super, superimpose)가 된다.

짝짓는 겹쳐넘기기(matched disslove)는 두 대상을 예쁘게 보이게끔 치장하려고 하거나, 또는 두 대상 사이에 특히 깊은 관계를 은근히 드러내려고 할 때 쓰인다. 예를 들어, 꾸미는 목적으로 쓰이는 겹쳐넘기기는 양산 뒤로 모습을 숨기고 있는 두 패션모델을 잡은 샷을 이을 때 쓰인다. 양산 뒤에 숨은 한 모델을 가까운 샷으로 잡고, 양산 뒤에서 모습을 드러내는 두 번째 모델을 먼 샷으로 잡은 다음, 한 카메라에서 다음 카메라로 겹쳐넘기면, 짝짓는 겹쳐넘기기로 샷을 바꾸게 된다.

이 겹쳐넘기는 기법은 텔레비전에서 쓰기가 매우 쉽기 때문에, 연출자들은 필요이상으로 이 기법을 자주 쓰려는 유혹에 빠지기 쉽다. 그러나 결코 지나치게 자주 쓰지 말아야 하는데, 왜냐하면 이 기법은 눈에 보이고, 율동있는 박자를 만들어내지 않으며, 이것에는 섬세함(precision)과 강세(accent)가 없어, 보는 사람을 따분하게 할 수 있다.

겹쳐넘기기를 쓰려면 주의해야 하며, 다음 사항을 생각하여 바르게 써야 한다.

-시간이 바뀔 때

-시간의 흐름을 천천히 이끌어가고자 할 때

-곳이나 자리가 바뀔 때

-이어지는 앞뒤 샷 사이에 깊은, 눈에 보이는 관련이 있을 때

• 겹쳐넘기기의 6가지 요소들

-동기 _겹쳐넘기는 동기가 뚜렷해야 한다.

-정보 _뒤에 이어지는 샷의 그림은 새로운 눈에 보이는 정보를 가지고 있어야 한다.

-화면구도 _겹쳐지는 두 개의 샷은 부드럽게 이어져서 서로 눈에 보이게 부딪치지 않는 화면구도를 가지고 있어야 한다.

-소리 _그림이 섞임에 따라 소리도 함께 섞여야 한다.

-카메라자리와 각도 _겹치는 두 개의 샷들은 서로 다른 카메라 각도에서 찍은 것이어야 한다.

-시간 _겹쳐넘기기는 흔히 짧게는 1초에서 길게는 3초 정도의 시간으로 이루어진다. 요 즈음은 기술발전에 따라 매우 짧거나 느린 겹치기를 할 수 있다. 현재 쓰이고 있는 관련 장비로는 4그림단위 길이의 짧은 섞기도 어렵지 않게 만들 수 있으며, 한 샷의 길이전체 를 섞을 수도 있다. 그러나 섞는 한 가운데에서의 시간이 지나치게 길면 이는 섞기라 하기보다 겹치기로, 그리고 20 그림단위 아래의 짧은 섞기라면 잘못 처리된 자르기의 느낌을 주므로, 섞는 시간에 주의해야 한다. 따라서 특별한 경우가 아니라면 1초 정도의 섞기가 효과적이며, 이보다 길게 겹치려면 하나하나의 샷이 갖는 화면구도를 더욱 세밀 하게 살펴보아, 서로 어울리는 샷들을 이어야 할 것이다. 이런 일을 하는 편집자가 앞뒤 로 이어지는 샷의 이미지를 어느 정도 어지럽게 느끼면 이를 보는 사람은 매우 어지러운 느낌을 가질 것이므로, 똑바로 앞뒤 샷을 골라야 한다.

• 점점 어둡게/밝게 하기(fade) _이 기법에서 화면의 그림은 점점 어두워졌다가(fade-out), 다른 그림이 화면에 나타나기 시작한다(fade-in). 이 기법을 화면을 시작하거나 끝낸다는 신호로 쓰면, 극장의 막처럼 프로그램의 어떤 부분의 시작과 끝을 분명하게 한다. 따라서 이 기법은 기술적으로 진정한 샷바꾸기가 아니다. 어떤 연출자나 편집자는 지금의 화면 을 빨리 어둡게 하고, 다음 화면을 빨리 밝게 하는 것을 '어둠과 밝음을 엇갈리게 바꾸기 (cross-fade)'라고 부른다. 여기에서 이 기법은 샷바꾸는 기법으로 쓰여서, 앞선 그림과 뒤 따르는 그림을 분명하게 나눠준다. '어둠과 밝음을 엇갈리게 바꾸기'는 또한 '어둠 속으 로 잠기기(dip to black)'로도 불린다. 너무 자주 어둡게 하지 마라. 프로그램의 이어짐이

이 기법 때문에 너무 자주 끊어지기 때문에, 그때마다 보는 사람에게는 프로그램이 끝나는 것으로 잘못 생각하게 할 수 있다. 다른 편의 끝은 결코 어둡게 하지 않으려 하는데, 어떤 연출자들은 프로그램을 보는 사람이 다른 방송국의 프로그램으로 전송로를 바꿀까봐 겁을 내어서, 결코 프로그램을 어둡게 하려고 하지 않는다.

프로그램 자료를 계속해서 조금씩 보여주는 것이 보는 사람을 붙잡아두는 단 하나의 방법이라면, 프로그램을 보여주는 기법보다는 프로그램의 내용에 보다 더 관심을 기울여라. 프로그램을 만드는 동안, 이들 샷바꾸는 기법들은 그림바꾸는 장비를 써서 쉽게 실행할 수 있다. 프로그램을 만든 뒤의 편집에서, 단순한 자르기 밖의 다른 샷바꾸기는 편집기나 컴퓨터 소프트웨어를 써서 그림바꾸는 장비와 특수효과 장비를 이어서 실행할 수 있다.

이 기법은 다음과 같은 두 가지 형식을 갖는다.

-한 이미지에서 완전 검은색으로 바뀌는 점점 어둡게 하기(fade-out)
-완전 검은색에서 한 이미지로 바뀌는 점점 밝게 하기(fade-in)

점점 밝게 하기(fade-in)는 다음과 같은 경우에 흔히 쓰인다.
-작품의 시작부분
-장면의 시작부분
-시간이 바뀔 때
-곳이 바뀔 때

점점 어둡게 하기(fade-out)은 다음과 같은 경우에 흔히 쓰인다.
-작품의 끝부분
-장면이나 연기의 끝부분
-시간이 바뀔 때
-곳이 바뀔 때

편집자는 점점 어둡게 하기(fade-out)와 점점 밝게 하기(fade-in)가 완전히 검은색 또는 흰색에 이르는 순간에 편집이 끝났다고 판단하여 이를 자르는데, 이는 하나의 장면이 끝나고 뒤이어 새로운 장면이 나타난다는 사실을 보는 사람에게 넌지시 알려주는 기능을 한다. 또한 이 점점 어둡게/밝게 하기(fade)는 시간과 빈자리를 나누기 위해서도 쓰인다.

• 점차 어둡게/밝게 하기(fade)의 3가지 요소들
-동기 _이 기법을 쓰려면 그에 대한 뚜렷한 이유가 있어야 한다.

-화면구도 _점점 어둡게 하기(fade-out)란 하나의 그림을 완전히 검은색으로 천천히 바꾸는 것이다. 따라서 이를 실행하고자 하는 그림이 갖는 매우 어두운 부분과 매우 밝은 부분 사이의 큰 차이는 없다.

-소리 _소리요소는 눈에 보이는 그림과 함께 진행되는 것이 일반적이므로, 그림이 점점 어둡게 또는 밝게 되면, 소리 또한 점점 약하게, 또는 세게 바뀌어야 한다.(로이 톰슨, 2000)

• 쓸어넘기기(wipe) _쓸 수 있는 쓸어넘기기 기법의 종류는 매우 많다. 가장 간단한 쓸어넘기기의 하나는 화면의 그림을 다른 그림이 들어오면서 밀어내는 것이다. 다른 쓸어넘기는 기법에는 위의 그림이 아래 그림에 밀려 올라가거나, 그림의 가운데에서 다이아몬드 문양이 나타나면서 화면의 그림을 쓸어내고, 다른 그림이 다이아몬드 안에서 나타나는 등의 기법들이 있다. 이 기법은 매우 갑작스레 낯선 인상을 주기 때문에, 보통 이 기법을 특수효과로 나누었다. 연주소에서 쓰는 그림바꾸는 장비나 편집 소프트웨어 프로그램은 얼마나 많은 쓸어넘기는 기법을 쓸 수 있느냐에 따라 등급이 매겨지기도 한다.

이 기법은 보는 사람에게 분명히 뭔가 새로운 것을 보여주려고 하거나, 샷에 재미를 넣어주고자 한다는 것을 뜻한다. 다른 특수효과와 마찬가지로, 이 기법을 쓸 때에는 매우 조심해야 한다. 지나치게 자주 쓰거나, 어울리지 않게 쓰면, 잇고자 하는 샷들을 동떨어져 보이게 할 수 있다.

07 소리 편집

영상의 두 축을 이루는 그림과 소리 가운데 소리는 어찌 보면 그림과 같은 비중이거나 더 중요할 수 있음에도, 그림에 비해 소홀히 다루어져 왔다고 볼 수 있다. 아무리 그림이 뛰어나게 좋다고 하더라도, 소리가 찌그러졌거나 귀에 거슬리는 프로그램은 아무도 보거나 들으려고 하지 않는다. 오히려 보는 사람은 그림이 어느 정도 문제가 있다 하더라도 소리가 뛰어나다면, 그 프로그램을 보고자 할 것이다.

날마다 온 세계에서는 많은 일들이 벌어진다. 선형이 아닌 편집체계는 테이프 편집실에서 하던 것 이상을 편집자에게 내줄 수 있지만, 소리를 집어내는 단계에서부터 소리를 주의하여 받아들이지 않으면 아무리 뛰어난 능력을 갖춘 전문가가 좋은 장비를 다룬다 하더라도, 좋은 결과를 낳을 수 없다. 현장에서 단지 몇 분의 시간을 소리에 쓰지 않음으로써, 편집실에 적지 않은 부담을 지우는 것이다.

선형이 아닌 편집체계는 테이프-테이프 편집을 뛰어넘는 많은 좋은 점을 가지고 있다. 먼저, 많은 소리길을 다룰 수 있다. 화면 밖의 소리(voice-over)와 소리효과를 함께 다루는 편집을 할 때, 서로 다른 소리들을 부드럽게 이어주기 위한 소리 겹쳐넘기기(audio cross-fade)를 소리효과 길에 간단히 보낼 수 있다. 반면, 할 수 없는 것은 아니지만, 테이프에서 이런 일을 하는 데에는 많은 어려움이 있다. 편집자는 소리 겹쳐넘기기를 하기 위해 다른 장비로 소리를 준비하는 대신, 소리수준을 조절하는 일만 해야 할 것이다. 선형이 아닌 편집환경은 매우 손쉽게 소리를 좋게 만들 수 있다.

■선형이 아닌 편집실에서 고를 수 있는 것들 _선형이 아닌 오프라인 편집과정에서 단단한 추동장치에 저장된 소리는 44.1KHz 또는 48KHz로 표본으로 뽑는데, 모든 소리들은 같은 주파수로 표본을 뽑은 다음, 저장해야 한다. 이때, 모든 신호를 방송하는 기준에 맞도록 표본으로 뽑으며, 이 소리는 신호를 방송할 때처럼 설정해서 점검해야 한다. 다음에는 프로그램 유형에 따라 소리는 선형이 아닌 편집체계에서 편집되어 방송할 준비를 갖춘다.

오프라인편집이 끝나면, 프로그램에 쓰이는 소리는 여러 가지 방법으로 처리한다.

• 선형이 아닌 편집체계로 소리를 편집한다.

• 소리를 다시 녹음하는 방(sound dubbing room)에서 편집한다.

■선형이 아닌 편집체계에서의 소리편집 _소리를 저장하는 과정에서 주의를 기울인다면, 선형이 아닌 편집체계에서 소리를 제대로 편집할 수 있다. 가장 좋은 설비를 갖춘, 소리를 다시 녹음하는 방과 이어질 수 있는 여러 가지 도구들을 내주는 소프트웨어들이 많이 있으며, 이 가운데에는 가장 좋은 편집도구와 소리효과도 들어있다. 여기에는 두 가지 요점이 있다.

첫째, 경험 많은 소리전문가가 소리 고르기(sound sweetening)를 매우 빨리 처리할 수 있듯이, 이들 모든 소리도구들을 충분히 전문적으로 쓸 수 있어야 한다. 대부분의 텔레비전 프로그램에서는 음악을 보태거나 소리의 균형을 맞추는 등의 매우 바탕이 되는 고르기 처리만을 필요로 하며, 이런 일들은 선형이 아닌 편집체계에서 매우 효과적으로 할 수 있다. 둘째, 간단하게 소리의 균형을 맞추는 일조차도 적지 않은 시간이 걸린다. 따라서 프로그램에서 처리할 양이 매우 많다면, 소리의 균형을 맞추는 일에 쓰는 시간을 다른 프로그램 편집에 쓰는 것이 오히려 경제적이다. 선형이 아닌 편집체계를 써서 프로그램을 오프라인으로 편집한 다음에 온라인에서 다시 편집할 것이라면, 오프라인 편집에서 소리편집을 끝내고 오직 그림만을 높은 해상도로 다시 저장하여 마무리함으로써 시간을 줄일 수 있다. 이렇게

하면, 소리를 정렬하는 일(sound line-up)과 시간부호가 없는 소리자료들의 프로그램에서의 제자리를 찾는 일에 쓰이는 많은 시간을 줄일 것이다. 테이프 편집실에서 그림을 스스로 확인하게 되면, 마지막 소리는 낮은 해상도의 그림과 함께 테이프로 받아낼 수 있고, 그림만을 위한 EDL이 만들어진다. 그 다음 온라인 테이프 편집실은 오프라인 편집실에서 만들어진 마지막 소리에 맞추어 그림을 편집하게 된다. 이렇게 되면 온라인 테이프 편집실에서 걸리는 시간의 30~40%를 줄일 수 있다.

■→소리를 다시 녹음하는 방(sound dubbing room)에서의 소리편집 _소리는 원래의 형식으로, 곧, 원래 자료테이프의 형식으로 다시 녹음하는 방으로 보내지거나, 또는 단단한 추동장치의 여러 가지 디지털형식으로 보내질 수도 있다. 다시 녹음하기(dubbing) 위해 원래의 자료테이프로부터 확인된 EDL이 만들어지고, 이 EDL은 많은 소리길 또는 디지털 선형이 아닌 소리를 다시 녹음하는 체계로 소리를 저장하면서 조절하는 데에 쓰인다.

디지털 선형이 아닌 소리를 다시 녹음하는 방은 단단한 추동장치에서 보내주는 소리를 직접 다룬다. 여기에 옮겨다닐 수 있는 단단한 원반을 쓸 수도 있다. 그러나 무엇보다도 소리는 다시 녹음하는 방에서 다룰 수 있는 알맞은 구성형태(format)에 담겨야 한다.

보편적인 디지털 소리자료철 구성형태로는 AIFF(audio interchange file format)와 OMFI (open media file interchange, Avid Technology가 개발)의 두 가지가 있다. 편집할 소리실과 되도록 많은 이야기를 나누는 것이 좋다. 소리실의 소리요원들은 그들이 가지고 있는 장비의 종류에 기초해서 가장 이상적인 방법, 그리고 소리를 처리하는 데에 가장 빠르고 경제적인 방법에 대해 도움이 되는 말을 많이 해줄 수 있다. 소리편집에서의 요점을 정리하면 다음과 같다.

- 언제나 주의해서 소리를 다룬다.
- 간단한 차원의 소리 고르기에도 많은 시간이 걸린다.
- 어떤 프로그램의 경우에는 선형이 아닌 편집실에서 소리편집을 끝낼 수도 있다.
- 소리를 다시 녹음하는 방에서 소리 고르기를 할 예정이라면, 소리와 EDL을 어떻게 제출하는 것이 좋은지 확인하라.(패트릭 모리스, 2003)

02. 그림바꾸기 또는 곧바로 편집(Switching)

여러 대의 카메라를 써서 야구경기나 아이스하키 경기의 중계방송과 같은 생방송 프로그램을 연출하고 있는 텔레비전 연출자를 볼 때, 그가 주로 하는 일이라고는 카메라요원들에게 지시를 내리는 것이 아니라, 그의 앞에 늘어서 있는 여러 대의 텔레비전 수상기들에서 보이는 그림들 가운데 가장 좋은 것을 고르는 일이라는 사실을 알고 놀랄 것이다.

실제로, 연출자는 프로그램을 다 찍은 다음이 아니라, 찍는 동안 샷을 고르는 일, 곧 어떤 종류의 편집을 한다. 한 그림원에서 다른 그림원으로 자르기하거나, 프로그램이 진행되는 동안 겹쳐넘기기, 쓸어넘기기, 또는 점점 어둡게/밝게 하기 등의 샷바꾸는 기법들을 써서 그림원들을 이어주는 것을 그림바꾸기 또는 곧바로 편집이라고 한다. 어느 샷을 쓸까, 어떤 샷바꾸는 기법을 써서 두 샷을 이을까에 대해 생각할 시간이 있는, 프로그램을 찍은 다음의 편집(postproduction editing)과는 달리, 곧바로 편집(switching)의 그림바꾸기는 곧바로 결정해야 한다.

그림바꾸기에서 아름다움의 원칙은 프로그램을 찍은 다음의 편집에서 쓰인다. 하지만, 이것들에 쓰이는 기법은 매우 다르다. 방송을 위한 편집체계와 방송되지 않는 편집체계 대신, 이것들의 주요 편집도구는 그림바꾸는 장비나, 그림바꾸는 장비의 기능을 행하는 컴퓨터이다.

(1) 그림바꾸는 장비(the Switcher)가 일하는 방법

여러 가지 색깔이 다른 단추나 막대들이 줄지어 있는, 방송 프로그램을 만드는 데에 쓰이는 그림바꾸는 장비(production switcher)를 볼 때, 비행기의 조종실을 들여다볼 때와 같이 겁을 먹게 될 것이다. 그러나 간단한 그림바꾸는 장비를 움직이는 원칙과 기능을 알게 되면, 비교적 복잡한 그림바꾸는 장비도 움직일 수 있을 것이다. 가장 복잡한, 컴퓨터의 도움을 받는 그림바꾸는 체계도, 그림바꾸는 장비에는 더 많은 그림원들이 있고, 더 많은 영상기법을 쓸 수 있는 것을 빼고는, 간단한 그림바꾸는 장비와 마찬가지로 바탕이 되는 같은 기능을 수행한다.

01 바탕이 되는 그림바꾸는 장비의 기능

방송 프로그램을 만드는 데에 쓰이는 그림바꾸는 장비의 기능은 세 가지가 있다.

- 여러 그림원들에서 마음에 드는 그림원을 고르기
- 두 그림원 사이에 바탕이 되는 샷바꾸는 기법을 쓰기
- **특수효과를 만들어 내거나, 특수효과에 다가가기**

어떤 그림바꾸는 장비에는 녹화기나 녹화테이프 손수레(video cart)같은 장비를 멀리 떨어져서 출발시키고, 멈추는 기능을 더 가지고 있거나, 또는 이것들을 스스로 프로그램의 소리를 그림으로 바꾸게 할 수 있다. 그림바꾸는 장비에 있는 하나하나의 그림원들은 그것에 이어지는 단추를 가지고 있다. 카메라 2대가 있고, 한 카메라에서 다른 카메라로 단지 자르기만 하겠다면, 카메라1에 단추(button) 하나와 카메라2에 단추 하나, 그래서 두 개의 단추만 있으면 충분하다. 카메라1의 단추를 누르면, 카메라1의 그림이 방송된다. 곧, 카메라1의 그림을 회선(line-out)으로 올려서, 그 회선을 따라 송출기나 녹화기로 보낸다. 카메라2의 단추를 누르면, 카메라2의 그림이 방송될 것이다.

3대의 카메라가 있다면, 단추 3개가 필요하며, 이것들은 3대의 카메라 그림원에 이어진다. 그림바꾸는 장비에 녹화기, 문자발생기나 멀리서 조정하는 장비를 잇고자 한다면, 어떻게 해야 할까? 3개의 단추를 더 보태야 할 것이다. 하나는 녹화기에, 또 하나는 문자발생기에, 그리고 다른 하나는 멀리서 조정하는 장비에 이어야 할 것이다.

단추의 줄을 버스(bus)라고 하는데, 여기에는 단추가 5개 있다. 방송 프로그램을 만드는 데에 쓰이는 그림바꾸는 장비에는 하나하나의 버스에 더 많은 단추가 있을 뿐 아니라, 버스의 줄도 여러 개가 있다.

02 간단한 그림바꾸는 장비의 배열

그림바꾸는 장비의 가장 바탕이 되는 기능인 자르기, 겹쳐넘기기, 겹치기, 점점 어둡게/밝게 하기의 기능을 행하는 그림바꾸는 장비를 구성해보면, 이 그림바꾸는 장비의 여러 부분들을 알기가 쉬워진다. 단추를 눌러서 방송하기에 앞서, 이 그림바꾸는 장비는 고른 그림원이나 효과를 미리 볼 수 있게 해준다. 그림바꾸는 장비를 만들 때, 아무리 간단한 것이라도

꽤 복잡해서, 이것을 움직이기 위해서 몇 가지 기능을 함께 묶어야 한다는 것을 알게 될 것이다.

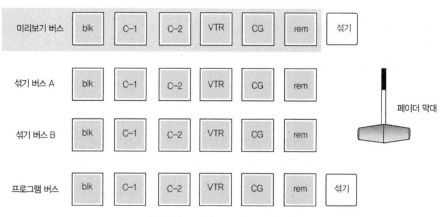

간단한 그림바꾸는 장비의 배열

■ **프로그램 버스(program bus)** _그림을 미리 보지 않고 자르기만 하려면(곧바로 편집), 한 그림원에서 다른 그림원으로 하나하나의 단추가 그림원들과 이어지는 한 줄의 단추만으로 할 수 있다. 누르기만 하면 곧바로 회선으로 방송할 수 있는(회선에서 송출기나 녹화기로) 이 단추의 줄을 프로그램 버스라고 한다. 이 프로그램 버스는 실제로 회선으로 보낼 단추를 고르는 기능을 한다. 그러므로 이것을 곧바로 가는 버스(direct bus)라고 한다. 프로그램 버스의 맨 처음에 blk 또는 black으로 표시된 단추가 있는 것을 눈여겨보라. 특수 그림원이라고 부르는 대신, 검은 단추(black button)로 불리는 이 단추는 화면을 검게 만든다.

■ **섞기 버스(mix buses)** _그림바꾸는 장비를 써서 단순한 자르기(cut)에 보태어서, 겹쳐넘기기(dissolve, 두 그림이 잠시 겹친다), 겹치기(super, overlapping, 두 그림을 겹치거나, 섞기), 점점 밝게/어둡게 하기(fade in/out, 한 그림을 어둠에서 점점 밝게 하거나, 밝음에서 점점 어둡게 하기)를 실행하고자 한다면, 두 줄의 버스, 곧 섞기 버스와 페이더 막대(fader bar)라고 부르는 지렛대가 더 있어야 하는데, 이것들은 겹쳐넘기기와 점점 밝게/어둡게 하기의 속도와 겹치기의 성질을 조정한다.

페이더 막대를 위나 아래로 움직일 때, 한 버스의 그림은 밝아지고, 다른 버스의 그림은 어두워진다. 실제의 겹쳐넘기기는 두 버스의 그림들이 잠시 겹칠 때 일어난다. 이 막대를 중간의 어디에서 멈추면, 겹쳐넘기기가 멈추어서 두 그림원이 겹쳐지는 겹치기(super)가 이

루어진다. 그러나 프로그램 버스는 이 '섞기(mix)'를 회선(line-out)으로 보내는가? 섞기버스에서 만들어진 그림을 회선으로 보내기 위해서는 프로그램 버스에 또 다른 단추(button)를 보태야 한다. 이 섞기단추(mix button)는 프로그램 버스의 오른쪽에서 멀리 떨어져 있다.

■ 미리보기 버스(preview bus) _이 버스는 단추를 눌러서 방송되기에 앞서, 그림을 미리 볼 수 있게 해준다. 이 버스는 프로그램 버스에서, 단추의 숫자, 형태, 배열에서 쉽게 알아볼 수 있다. 이 버스의 기능은, 그림을 방송하거나 녹화기에 보내는 대신, 단순히 미리보기 점검수상기(preview monitor)로 보낸다는 것 말고는, 프로그램 버스와 비슷하다. 예를 들어, 미리보기 버스에서 카메라1의 단추를 누르면, 카메라2와 같은 프로그램 버스의 그림원에 영향을 미치지 않으면서 미리보기 점검수상기에 나타난다. 카메라1의 그림이 마음에 들지 않아, 문자발생기(C.G, character generator)로 바꾸고 싶다면, 미리보기 버스에서 문자발생기 단추를 누르기만 하면 된다. 프로그램 버스는 회선 점검수상기(line-out monitor)에 카메라2의 그림을 보이고 있을 것이다. 두 개의 화면을 가진 컴퓨터가 프로그램을 찍은 다음의 편집(post-production editing)에서 보여주는 것과 비슷하게, 미리보기 점검수상기나 회선 점검수상기는 보통 나란히 놓아, 두개의 이어지는 샷들이 잘 맞는지, 곧 움직이는 방향과 머릿속 지도에서의 자리가 그대로 유지되고 있는지를 볼 수 있게 해준다. 간단한 그림바꾸는 장비에는 26개의 단추와 4줄의 버스와 한 개의 페이더 막대가 있다.

■ 효과 버스(effects bus) _만약 그림바꾸는 장비에게 좀 더 인기 있는 특수효과, 예를 들어, 여러 가지 쓸어넘기기(여러 가지 모양의 그림이 점차 다른 그림으로 바뀌는 것), 제목키(title key, 글자가 뒷그림 속으로 들어가는 것)와 다른 그림의 모습으로 바꾸고자(모양이나 색깔을 바꾸는 것) 한다면, 그림바꾸는 장비에 적어도 두 줄의 효과버스와 한 개의 페이더 막대가 더 있어야 할 것이다. 여기에다 몇 대의 카메라, 2~3대의 녹화기, 전자 정사진 저장장비(ESS, electronic still storage), 테이프 손수레(video cart)와 멀리서 조정하는 장비를 더 보태야 할 것이다.

그러기 위해서는 이것들을 조정하기 위해 그림바꾸는 장비에 더 많은 단추와 페이더 막대를 보태야 할 것이고, 특히 여러 대의 카메라를 쓰는 생방송이나 생녹화 방송을 하고 있을 때, 이 일은 매우 힘들고, 또한 잘못할 위험이 매우 크게 따를 것이다.

03 많은 기능의 그림바꾸는 장비(multi-function switcher)

그림바꾸는 장비를 운용하기 위해, 제조사들은 버스들이 여러 가지 기능을 실행할 수 있도록 그림바꾸는 장비를 설계했다. 프로그램, 섞기, 효과와 미리보기 버스들을 하나하나 따로 나누기보다, 버스의 숫자를 가장 적게 하여 여러 섞기/효과(M/E) 기능을 실행할 수 있게 했다. 두 개의 섞기/효과 버스(A와 B)를 섞기양식(mix mode)으로 설정하면, A에서 B로 겹쳐넘길(dissolve) 수 있으며, 겹쳐넘기기를 멈추어서, 겹치기(super)를 할 수 있다.

효과양식(effect mode)으로 설정하면, A에서 B로 쓸어넘기기(wipe)를 여러 가지 모양과 색깔로 실행할 수 있다. 프로그램 버스와 미리보기 버스도 그들의 원래 기능을 유지하면서도 여러 가지 섞기/효과 기능을 실행할 수 있다. 어떤 버스에게 어떤 일을 하라고 위임하는 단추들을 위임조정(delegation control) 단추라고 부른다.

■ 주요 버스들(major buses) _그림바꾸는 장비에는 미리설정(pre-set)/미리보기(preview) 버스(맨 아래 단추들), 프로그램 버스(가운데 줄)와 키 버스(key bus, 위쪽 열)의 세 버스만 있다. 그밖에 여러 개가 모여 있는 단추의 무리들(button groups)이 있는데, 이것들은 어떤 효과들을 만들어낸다. 프로그램 버스는 언제나 그림원들을 회선으로 보낸다. 카메라1 단추를 누르면, 카메라1이 방송된다. 이번에는 녹화기 단추를 누르면, 카메라1의 그림은 녹화기로 간다. 이 그림바꾸는 장비는 자르기밖에 하지 못한다면, 프로그램 버스만으로 충분하다. 섞기나 효과기능을 주면, 이것은 섞기/효과 버스A가 된다.

미리보기/미리설정 버스는 다음 샷으로 고른 그림원을 미리 보여준다. 이 버스에서 어떤 단추를 누르든, 미리보기/미리설정 점검수상기에 스스로 그림이 나타난다.

어떤 샷바꾸기(자르기, 겹쳐 넘기기, 쓸어 넘기기)를 실행하자마자, 이 미리보기의 그림은 회선 점검수상기(line-out monitor)에서 보이는 그림과 같은, 방송되고 있는 그림을 바꿔치기할 것이다. 이제 미리보기/미리설정 버스는 섞기/효과 버스B로 기능한다. 이제, 이것이 왜 미리보기/미리설정 버스로 불리는지 알 수 있을 것이다. 이 버스는 곧이어 나타날 그림원을 보여주기 때문에, 미리보기 버스인 것이다. 이 버스가 두 가지 기능을 수행하고 있지만, 보통 미리보기 버스로 불린다. 이 기술전문 낱말을 좀 더 복잡하게 하면, 이 프로그램 버스와 미리보기/미리설정 버스의 두 버스들을 때로 '뒷그림(background)'이라고도 하는데, 왜냐하면 여러 가지 효과의 뒷그림이 되기 때문이다. 프로그램 버스(섞기/효과 버스A)에서 카메라1의 단추를 눌러서, 최신 컴퓨터 모델의 가까운 샷을 보였다고 가정하자. 이 샷 위에 컴퓨터

의 이름을 끼워넣을 때, 프로그램 버스는 이 제목키(title key)의 뒷그림(컴퓨터의 가까운 샷)
이 된다.

맨 윗줄의 단추들은 키 버스(key bus)이다. 이 키 버스의 단추들은 프로그램 버스가 내주
는 뒷그림 영상에 끼워넣기 위해 문자발생기(C.G.)가 만들어내는 글자와 같은 그림원을 고
르게 해준다.

▶위임조정(delegation controls) 단추 _이 위임조정 단추를 쓰면, 샷바꾸기나 효과기능을 실
행할 수 있다. 이 단추는 그림바꾸는 장비에서 페이드 막대 바로 다음에 자리잡고 있다. 뒷
그림(background) 단추를 누르면, A와 B(프로그램과 미리보기) 버스를 섞기양식(mix mode)
으로 설정한다. 프로그램 버스(A)에서 어떤 단추를 누르든지, 그 그림은 회선 점검수상기
(line-out monitor)에 나타난다. 미리보기(preview)/미리설정(preset) 버스(B)에서 어떤 단추
를 누르든지 그 그림은 미리보기 점검수상기(preview monitor)에 나타나며, 이 그림을 자르
기하면, 지금 A버스에서 방송되고 있는 그림을 대신해서 방송될 것이다.

그림바꾸는 장비의 위임조정 부분에 있는 빨간색의 섞기단추(mix button)를 보태어 누르
면, 샷바꾸기를 자르기 만에서 겹쳐넘기기까지 할 수 있게 될 것이다. 이제, 한 그림에서
다음 그림으로 자르거나 겹쳐넘기기로 샷을 바꿀 수 있게 되었다. 섞기단추 대신 빨간색의
쓸어넘기기 단추(wipe button)를 누르면, 겹쳐넘기기 대신 쓸어넘기기(wipe)로 샷을 바꿀 수
있다. 키단추(key button)를 누르면, 맨 윗줄 버스(key bus)를 실행할 수 있다.

이 키버스에서 문자발생기(C.G.)같은 알맞은 키 자료원을 고를 수 있는데, 이것은 프로그
램 버스(A)에서 실행되고 있는 그림, 곧 지금 방송되고 있는 그림에 끼워넣어질 것이다.

컴퓨터의 예로 돌아가서, 프로그램 버스(A)에서 카메라1 단추를 누르면, 컴퓨터의 뒷그림
영상으로 나타나고, 키버스에서 문자발생기(C.G.) 단추를 누르면, 컴퓨터의 이름으로 끼워
넣어질 것이다.

많은 기능을 가진 그림바꾸는 장비의 좋은 점은 이 모든 효과들을 단지 세 개의 버스에서
실행할 수 있다는 것이다.

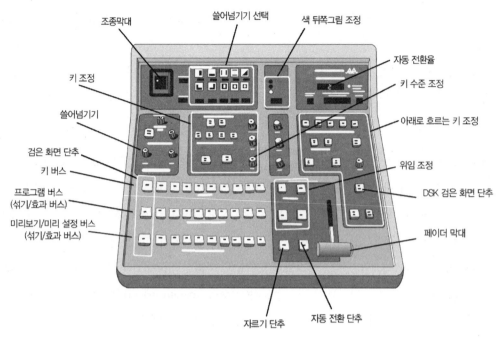

조종막대 쓸어넘기기 선택 색 뒤쪽그림 조정

키 조정

쓸어넘기기

검은 화면 단추

키 버스

프로그램 버스
(섞기/효과 버스)

미리보기/미리 설정 버스
(섞기/효과 버스)

자동 전환율

키 수준 조정

아래로 흐르는 키 조정

위임 조정

DSK 검은 화면 단추

페이더 막대

자르기 단추 자동 전환 단추

많은 기능의 그림바꾸는 장비

04 바탕이 되는 그림바꾸기(Basic Switching)

이제 우리는 조정기능이 특수한 방법으로 배열된 특수한 그림바꾸는 장비(그래스 밸리 100, Grass Valley 100)를 쓰지만, 대부분의 많은 기능을 가진 그림바꾸는 장비는 비슷한 섞기(M)/효과(E) 원칙에 따라 운용된다. 일단 방송 프로그램을 만드는 데에 쓰는 어떤 그림바꾸는 장비를 움직이는 방법을 알면, 이 기술들을 다른 그림바꾸는 장비에 옮겨 쓸 수 있을 것이다.

■-자르기(cut or take) _프로그램 버스는 그것에 이어져있는 단추를 누르기만 하면, 한 그림원에서 다른 그림원으로 자르기 할 수 있게 해준다. 카메라1을 방송하고자 한다면, 카메라1의 단추를 눌러라. 카메라2로 자르기 하려면, 카메라2의 단추를 눌러라. 이렇게 곧바로 그림을 바꾸는 데 있어 문제가 되는 것은, 다음 샷이 미리보기 점검수상기에 나타나지 않는다는 것이다. 조정실에 하나하나의 그림원에서 나오는 그림을 보여주는 미리보기 점검수상기가 없다면, 방송되는 새 그림만 볼 수 있을 뿐이다. 다음 샷(카메라2)이 방송하고자 하는 샷인지 아니면, 다른 샷이 지금 방송되고 있는 샷(카메라1)과 더 잘 어울리는지를 비교해보기 위해서는 그 샷을 방송하기에 앞서 미리보기 점검수상기에서 볼 수 있어야 한다.

어떻게 그렇게 할 수 있는가? 미리설정(preset) 버스에서 카메라2의 단추를 누른 다음, 미리설정 버스에서 프로그램 버스로 자르기하라. 그러나 잠깐, 기다려라!

먼저, 프로그램 버스와 미리보기 버스에게, 둘이 섞기/효과 버스로서, 서로 역할을 주고받아야 한다고 알려야 한다. 뒷그림(bkgd, background) 위임조정(delegation) 단추를 누르면, 이 임무는 끝난다. M/E 버스A(프로그램 버스)는 이제 카메라1의 그림을 회선(line, line-out) 점검수상기로 보내고, M/E 버스B(미리 설정 버스)는 카메라2의 그림을 미리보기 점검수상기로 보내며, 이것은 곧 카메라1의 그림을 대신해서 방송될 것이다.

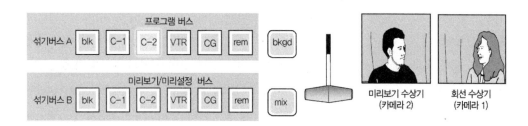

자르기

■ **겹쳐넘기기**(dissolve) _ 이것을 실행하기 위해서는 섞기단추를 눌러서 섞기기능을 두 버스들에게 위임해야 한다. 어떤 이유로 뒷그림(bkgd) 단추의 불이 꺼져있다면, 이 단추를 다시 한 번 더 눌러야 한다. 뒷그림 단추와 섞기단추에 불이 켜져 있다면, 그림바꾸는 장비는 똑바로 섞기양식(mix mode)으로 설정되었다. 카메라1에서 카메라2로 겹쳐넘기려면, 프로그램 버스(A)에서 카메라1의 단추를 눌러라. 이제 카메라1이 방송되고 있다.

다음에 미리보기 버스(B)에서 카메라2의 단추를 눌러라. 미리설정 버스에서 카메라2의 단추를 누르자마자, 단추에 불이 켜지고, 카메라2의 그림은 미리보기 점검수상기로 갈 것이다. 자르기할 때처럼 자르기단추를 누르는 대신, 페이더막대를 위로 끝까지 올리거나 내려라. 겹쳐넘기기를 하는 속도는 페이더막대를 얼마나 빨리 움직이느냐에 달렸다. 페이더막대를 끝까지 움직였을 때 겹쳐넘기기는 끝나고, 카메라1의 그림을 대신해서 카메라2의 그림이 나타날 것이다.

회선 점검수상기에서 겹쳐넘기기를 보면, 겹쳐넘기기가 시작될 때에는 카메라1의 그림이 보이다가, 겹쳐넘기기가 끝나면 카메라2의 그림이 보일 것이다. 프로그램 버스와 미리보기 버스의 두 버스를 잠시 섞기/효과 버스 A와 B로 쓰지만, 이것이 끝나면, 곧바로 본래의 기

능인 프로그램 버스와 미리보기 버스로 돌아간다. 프로그램 버스는 어느 그림이 방송되어야 한다고 명령하기 때문에, 미리설정(preset) 버스는 겹쳐넘기기가 끝나면 카메라2의 그림을 프로그램 버스로 보내고, 다음 그림을 고를 준비를 한다.

겹쳐넘기기를 실행하기 위해서 스스로 샷바꾸기 도구(auto transition device)를 또한 쓸 수 있다. 페이더막대를 위아래로 움직이는 대신, 스스로 샷바꾸기(auto trans)를 누르면, 페이더막대의 기능을 넘겨받을 수 있다. 겹쳐넘기기의 비율은 넘기는 그림단위의 숫자에 따라 결정된다. 왜냐하면 텔레비전 체계는 1초에 30개의 그림단위(frame)로 움직이기 때문에, 60개의 그림단위 비율은 2초의 겹쳐넘기기가 된다.

■ **겹치기(super)** _ 프로그램 버스(A)와 미리설정 버스(B) 사이의 가운데에서 겹쳐넘기기를 멈추면, 겹치기(superimposition)가 된다. 이들 두 버스는 움직여서 하나하나가 반쪽 그림을 보내준다(신호의 세기). A버스의 그림을 더 좋아한다면('먼저, old' 그림을 더 세게), 페이더막대가 가운데에 이르기에 앞서 간단히 멈추어라. B버스의 그림을 더 좋아한다면(겹쳐질 새 그림), 페이더막대를 가운데를 지나서 멈추어라.

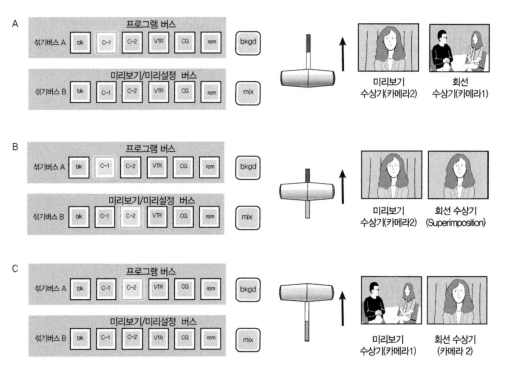

겹쳐넘기기

■점점 어둡게/밝게 하기(fade) _점점 밝게 하기(fade-in)는 검은 화면(black)에서 그림으로 겹쳐넘기기를 실행하는 것이다. 점점 어둡게 하기(fade-out)는 방송되는 그림에서 검은 화면으로 겹쳐넘기기를 실행하는 것이다. 그림바꾸는 장비를 써서, 검은 화면에서 카메라2로 점점 밝게 할 것인가? 다음은 그림바꾸는 과정을 단계별로 설명한다.

- 프로그램 버스에서 blk(검은 화면) 단추를 눌러라. 프로그램 버스는 그림을 회선(line-out)으로 보내기 때문에, 회선 점검수상기는 검은 화면을 보인다.
- blk 단추와 섞기(mix)단추를 눌러라. 이 위임조정 단추들은 프로그램 버스와 미리설정 버스에 섞기/효과 기능을 넘겨줄 것이다.
- 미리설정 버스에서 카메라2의 단추를 눌러라.
- 페이더막대를 반대쪽으로 움직여라. 점점 밝아지는(fade-in) 속도는 페이더막대를 얼마나 빨리 움직이느냐에 달렸다.

　카메라2에서 검은 화면으로 점점 어둡게 하기 위해서(프로그램 버스에서 실행하는데, 이 그림은 방송된다), 미리설정 버스에서 blk 단추를 누르고, 페이더막대를 반대쪽으로 끝까지 움직여라. 실제로, 그림에서 검은 화면으로 겹쳐넘기기 때문에 스스로 샷바꾸는 조정도구를 써서 화면을 어둡게 할 수 있다.

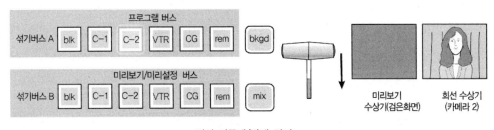

점점 어둡게/밝게 하기

_자료출처: 텔레비전 제작론(Zettl)

05 그밖에 특수효과 조정

　이제, 우리는 간단한 그림바꾸는 장비를 운용하는 데에 능숙해졌기 때문에, 몇 가지 조정 기능을 써서 여러 가지 특수효과를 만들어낼 수 있다. 그것들에는 여섯 가지가 있다.

- 쓸어넘기기 문양(wipe patterns),
- 키와 클립 조정(key and clip controls)
- 아래로 흐르는 키(downstream keyer)
- 색 뒷그림 조정(colour background controls)
- 다시 들어가기(re-entry)
- 자르기 단추(take button, cut bar)

여기에서, 이 조정들이 어떻게 운용되는지 걱정하지 마라. 방송 프로그램 만드는 것을 전문으로 하는 그림바꾸는 장비(professional production switchers)는 그 밖의 조정 대부분 또는 모두를 실행할 수 있지만, 이것들의 조정방법은 다르다. 어떤 그림바꾸는 장비를 다루는데에 능숙해지려면, 그것의 운용지침서(operations manual)를 공부해야 하며, 무엇보다도 피아노나 바이올린을 연주하는 기법을 익히기 위해 열심히 연습하는 것처럼, 실제로 그림바꾸는 장비를 써서 조정방법을 연습해야 한다.

이들 조정장치들은 스스로 효과를 만들어내지 않는다는 사실을 깨달아라. 오히려, 이 일을 해내는 것은 특수효과발생기(SEG, special-effects generators)이다. 대부분의 방송 프로그램을 만드는데 쓰는 그림바꾸는 장비에는 이 SEG와 다른 전자 특수효과장비가 설치되어 있다. 복잡한 프로그램을 찍은 다음에 편집하는 동안, 그림바꾸는 장비의 특수효과발생기는 충분히 여러 가지 효과를 만들어내지 않는다는 사실을 알게 될 것이다. 프로그램을 찍은 다음의 편집에 쓰이는 그림바꾸는 장비는 상당히 많은 양의 복잡한 특수효과를 만들어낼 수 있는 그 밖의 디지털 효과장비에 흔히 이어져 있다.

■쓸어넘기기(wipe)와 쓸어넘기기 문양(wipe patterns) _위임조정 부분에 있는 쓸어넘기기 단추를 누르면, 모든 샷바꾸기는 쓸어넘기기가 될 것이다. 쓸어넘기기를 실행하는 동안, 자료그림을 어떤 모양의 두 번째 그림이 처음의 그림을 점점 지우면서 화면을 채운다는 사실을 기억하라. 쓸어넘기기 양식을 골라내는 것(wipe mode selectors)이라고 부르는 한 무리의 단추들 가운데에서 쓸어넘기기를 하기 위한 어떤 문양을 고를 수 있다.

흔히 쓰이는 문양은 다이아몬드와 원을 넓히는 것이다. 큰 그림바꾸는 장비에서 조정장치(switcher)에 숫자부호(number code)를 보내어 이들 조정기능을 거의 100가지 다른 문양으로 넓힐 수 있다. 쓸어넘기기의 방향 또한 조정할 수 있다. 예를 들어, 샷을 바꾸는 동안,

화면의 왼쪽에서 오른쪽으로, 또는 그 반대로, 수평으로, 쓸어넘기기를 한다.

자리를 잡아주는 조종막대(joystick positioner)는 문양을 화면의 어느 곳으로나 움직여갈 수 있다. 또한 쓸어넘기기의 가장자리를 부드럽게, 또는 딱딱하게 처리해주고, 글자에 따른 가장자리와 그늘을 만들어주는 조정기능도 있다.

■ 키와 클립 조정(key and clip controls) _키는 지금 화면에 보이고 있는 그림, 또는 뒷그림 장면에 글자나 다른 그림을 끼워넣어 준다. 키가 가장 흔히 쓰이는 것은 사람이나, 장면, 또는 소식 프로그램을 진행하는 앵커의 어깨너머에 있는 유명한 상자에 글자를 넣어주는 것이다. 키버스는 문자발생기(C. G.)에서 나오는 제목과 같이, 뒷그림 장면에 끼워넣을 어떤 그림원을 골라준다. 키수준 조정(key level control) 또는 클립조정(clip control) 장치는 키를 실행하는 동안 글자가 뚜렷하고 깨끗하게 보이도록 키신호(key signal)를 조정한다.

■ 아래로 흐르는 키(downstream keyer) _여기서 '아래로 흐르는(downstream)'의 말뜻은 섞기/효과(upstream) 단계에서가 아니라, 회선(line-out, downstream) 단계에서 신호를 조정한다는 것이다. 이 아래로 흐르는 키의 신호가 그림바꾸는 장비를 떠날 때, 그 신호 위에 제목이나 다른 글자를 끼워넣을 수 있다. 버스에서 실행하는 어떤 조정과도 상관없이 독립된 이 마지막 순간의 조정은 다른 그림바꾸는 기능과 효과기능에 쓸 수 있는, 될 수 있는 대로 많은 섞기/효과 버스를 유지하기 위해 쓰인다. 이 아래로 흐르는 키가 설치된 대부분의 그림바꾸는 장비에는 주 페이더(master fader, 점점 어두워지게 하는 fade to black, 스스로 샷을 바꾸는 auto transition)가 있어, 이것으로 아래로 흐르는 키효과와 함께 바탕그림을 점점 어두워지게 할 수 있다. 간단히, 프로그램 버스에서 검은 화면(black)으로 겹쳐서 화면을 점점 어두워지게 할 수 있는데, 왜 이 점점 어두워지는(fade to black) 조정이 필요한가에 대해 의문을 가질 수 있다. 따로 점점 어두워지는 조정이 필요한 이유는, 아래로 흐르는 키가 만들어내는 효과는 그림바꾸는 장비의 그밖의 조정들(위로 흐르는, upstream)로부터 전적으로 자유롭다는 것이다. 예를 들어, 프로그램의 끝부분에서 간단한 아래로 흐르는 키효과를 설정해서 최신 컴퓨터 모델을 소개하고, 화면을 어둡게 처리한다고 하자. 마지막 장면은 뒷그림으로 컴퓨터의 가까운 샷을 보여주고, 여기에 아래로 흐르는 키효과에 따라 컴퓨터의 이름을 끼워넣었다. 화면을 점점 어둡게 하는 한 가지 방법은 미리설정(preset) 버스에 있는 blk 단추를 누르고, 다음에, 페이더막대를 움직이거나, 스스로 샷을 바꾸는(auto trans) 단추를 눌러서 검은 화면으로 바뀌었으나, 컴퓨터의 이름은 여전히 뚜렷하게 화면에 남아있는

것을 볼 것이다. 왜 이렇게 되었는가? 아래로 흐르는 키는 그림바꾸는 장비의 위로 흐르는 조정, 예를 들어, 섞기/효과 버스에서 검은 화면으로 겹쳐넘기는 것과 같은 조정의 영향을 받지 않기 때문이다. 아래로 흐르는 키는 그 자신의 아래로 흐르는 영역안의 조정에만 영향을 받고, 그림바꾸는 장비의 나머지 조정들에서는 전혀 영향을 받지 않는다. 따라서 자신의 검은 화면 조정(black control)기능이 필요한 것이다.

■색 뒷그림 조정(color background controls) _대부분의 그림바꾸는 장비에는 키처리를 할 때, 뒷그림에 색을 입히거나, 제목의 글자와 다른 쓰인 정보들에 여러 가지 색이나 색의 테두리를 입힐 수 있다. 색깔들은 그림바꾸는 장비에 설치된 색 발생기(color generators)에서 나온다. 이 색처리의 조정은 색상(hue), 색의 진하기(color strength)와 밝기(brightness or luminance)를 조정할 수 있다. 덩치가 큰 방송 프로그램을 만드는 그림바꾸는 장비에는 하나하나의 섞기/효과 버스에서 되풀이되는 이 색조정 기능들이 모두 들어있다.(Zettl, 1996)

■다시 들어가기(re-entry) _다시 들어가기 또는 단계적으로 들어가기(cascading) 장치는 그림바꾸는 장비의 한쪽에서 두 개 이상의 그림원들을 합쳐주고(예, 크로마키로 한 그림원에 사람을 끼워넣어 주기), 다음에 이것을 한 그림원인 것처럼 묶어서, 다른 섞기(mix) 버스나 효과(effect) 버스로 보낸 다음, 여기에 또 다른 그림원들을 합칠 수 있다. 이 겹쳐서 다시 들어가는(double reentrying) 기법은 소식, 운동경기, 전시 프로그램에 정규적으로 쓰이고 있으며, 여기에 제목이나 다른 그림원을 점점 어둡게/밝게 하거나, 끼워넣을 수 있으며, 처음의 겹친 화면에 아무런 손상도 입히지 않는다. 만약 다른 방법을 쓴다면, 갑자기 그림을 바꾸어 넣거나, 빼버릴 것이다. 어떤 그림바꾸는 장비의 설계는 이 겹친 화면(composite) + 다시 들어가기 묶음(reentry package)을 그림바꾸는 장비의 다른 쪽으로 보내어서, 여기에 또 다른 기능을 수행할 수 있게끔 해주는데, 이것을 단계적 처리(cascading)라고 하며, 하나의 기능을 처리한 다음에, 또 다른 기능을 이어서 계속 처리한다는 뜻이다. 이 기능은 여러 가지 그림원들을 창조적으로 처리할 수 있게 해준다.

■자르기 단추(take button, cut bar) _자르기 단추/막대는 단추 하나만 누름으로써 간단하게 다른 설정으로 바꿔준다. 이 기능을 두 카메라 사이에서 계속 자르기할 때 쓸 수 있다. 방향 바꾸기(flip-flop) 키를 누른 다음, 프로그램 버스나 미리보기/미리설정 버스에서 그 그림원들에 이어지는 단추를 하나씩 눌러라. 한 그림원은 주 점검수상기(회선/전송, line/transmission)에서 보이고, 다른 그림원은 바꿀 수 있는 미리보기(switchable preview) 점검

수상기에서 보일 것이다. 이것들에 이어지는 지시불빛은 그림바꾸는 장비와 점검수상기에서 밝게 켜질 것이다. 자르기 단추를 눌러라. 그러면, 이것들은 바뀐다. 방송되는 카메라는 미리보기로 가고, 미리보기의 카메라는 방송된다. 지시등의 불빛도 따라서 바뀐다. 자르기 단추를 또 눌러라. 그러면 이것들은 다시 바뀔 것이다. 이 일을 하기 위해서 프로그램 버스 하나만을 써도 결과는 마찬가지지만, 이 자르기 단추는 계속 번갈아가며 자르기할 때 잘 못해서 다른 단추를 누르는 것을 막아주며, 번갈아가며 자르기하는 속도를 더 빠르게 해준다. 이 자르기 단추는 합친 그림원들 사이를 자르기할 때 매우 쓰임새가 있다.

　가장 기능이 앞선 그림바꾸는 장비에서, 편집자는 어느 때고 정교하게 샷을 바꿔주고, 또는 여러 가지 효과를 조직하고 설정할 수 있으며, 모든 세밀한 사항들- 쓸어넘기기의 방향, 속도와 자리 등-을 이것들이 필요한 순간에 준비하는 자료철(file)/기억장치(memory)에 저장할 수 있다. 이들 미리설정(preset) 효과는 어떤 정해진 순서대로 골라내어서 자르기 단추/막대를 간단히 누르기만 하면, 불러낼 수 있다.(Millerson, 1998)

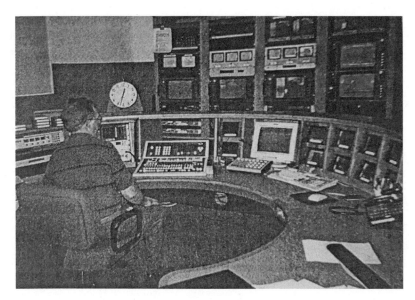

주조정 그림바꾸는 장비(main control switcher)

_자료출처; 텔레비전 제작론(Zettl)

03_제3장
편집 형태와 원칙, 윤리

이 장에서는 편집형태와 원칙, 윤리를 다루고자 한다.

01. 편집 형태

편집에는 다음과 같은 형태가 있다.

- 연기 편집
- 화면자리 편집
- 형식 편집
- 개념 편집
- 합친 편집

편집자는 이 5가지 편집형태의 특징을 바르게 나누어, 이것이 어떻게 만들어지는지 알고 있어야 한다.

(1) 연기 편집(action edit)

움직임 편집(movement edit) 또는 이어짐의 편집(continuity edit)라고도 불리는 이 연기편집은 거의 자르기(cut)로 편집된다. 전화기를 집는 등 연기자의 간단한 움직임에 따라 자르기로 편집하는 것이다. 연기편집은 편집의 6요소를 거의 모두 생각해야 한다.

한 배우가 책상 앞에 앉아있고 전화기가 울리면, 이를 받아 응답하는 장면을 예로 들어, 편집의 6가지 요소를 다루어보자.

■동기 _전화기가 울리면 보는 사람은 배우가 전화기를 들어 대답할 것이라고 생각하므로, 편집의 동기가 충분하다.

■정보 _먼 샷으로 사무실안을 잡음으로써 배우가 어떻게 앉아있고, 무엇을 하는지에 관한 정보를 알려줄 수 있다. 그리고 가운데 가까운 샷(medium close-up)으로 잡으면, 배우의 모습이나 전화기가 울릴 때 배우의 반응이나 몸짓 등에 관한 더 많은 정보를 보는 사람에게 알려줄 수 있다.

■화면구도 _사무실 안의 전체 풍경과 앞면의 화초까지 알맞게 보여주는 먼 샷으로, 보는 사람은 사무실 안에 대한 느낌과 배우가 책상 앞에 앉아 일하고 있는 모습을 볼 수 있다. 한편, 가운데 가까운 샷은 전화를 받는 움직임을 생각하여 어느 정도 화면 오른쪽에 자리하는 것이 좋을 배우가 화면 가운데에 있는 것은 약간 문제가 되지만, 머리 빈자리(head-room)를 만들고 있어 전체적으로 무난한 느낌을 준다.

■소리 _두 개의 샷은 같은 시간과 자리에서 이루어지는 것이므로, 같은 뒤쪽음악을 갖게 될 것이다. 바깥에서 들려오는 약한 자동차 소리와 사무실 안에서 생기는 소리를 잡음으로써, 두 개의 샷이 서로 이어지는 느낌을 가질 수 있다.

■카메라자리와 각도 _먼 샷에 대한 카메라각도는 3/4 옆쪽에서 잡고 있는 반면, 가운데 가까운 샷은 거의 배우의 앞쪽에서 잡았으므로 카메라각도의 차이가 뚜렷이 드러나고 있어, 연기편집에 문제가 없다.

■이어짐 _먼 샷에서 전화기를 드는 팔의 움직임과 가운데 가까운 샷에서의 움직임을 무리없이 맞출 수 있으므로, 이어짐의 문제는 없다.

편집의 6요소를 모두 갖추고 있으므로, 편집은 자연스럽고 부드러운 흐름을 갖는다.

(2) 화면자리 편집(screen position edit)

방향 편집(directional edit) 또는 자리 편집(placement edit)라고 불리는 이 화면자리 편집은 시간의 흐름과 이어지면 겹쳐넘기기, 그렇지 않으면, 자르기로 편집할 수 있다. 이 편집은 프로그램을 찍는 단계에서 미리 준비되며, 앞 샷의 연기나 움직임에 따라 뒤 샷의 편집 내용이 달라진다.

예 1 두 사람이 걸어가다가, 자신들이 쫓고 있는 발자국을 손으로 가리키며 멈추어 선다.

이에 관련된 두 개의 샷들은 서로 이어질 것이므로, 두 샷의 카메라 각도는 달라야 할 뿐 아니라, 다리의 움직임도 이어져야 한다. 그리고 뒤샷은 앞샷에 비해 새로운 정보를 가지고 있어야 하며, 두 샷의 소리는 서로 이어져야 한다. 이 과정에서의 편집동기는 이들이 발자국을 손으로 가리키는 것이 될 것이며, 이에 따라 화면구도도 그에 맞게 설정될 것이다.

이것은 편집의 6요소를 모두 갖추고 있으므로, 자연스러운 흐름으로 편집될 것이다.

예 2 한 여자가 총을 들고 어떤 사람을 위협하고 있다.

앞의 예1에서 설명했던 이유들 때문에 자연스런 흐름으로 편집될 것이다.

예 3 사회자가 무대 위에서 다음 내용을 소개하기 위해 무대의 한쪽을 손으로 가리키며 '신사숙녀 여러분…위대한 팜피스토를 소개합니다.'라는 대사를 외치고 있다. 이때 두 개의 샷이 이어서 편집될 수 있다. 이 두 샷의 카메라 각도는 서로 다를 뿐 아니라, 뒤샷에는 보는 사람이 궁금해 하는 팜피스토의 얼굴을 잡음으로써 새로운 정보를 보여주고 있다. 이 장면에서의 소리는 여러 가지로 처리될 수 있다. 영화 속의 관객이 사회자의 소개에 따라 박수칠 때, '소개합니다.'라는 대사가 들려오는 순간, 또는 팜피스토가 무대에 나타나는 순간을 늦추려면 '소개합니다.'라는 대사가 끝난 뒤, 어느 곳에서도 소리를 편집할 수 있다. 팜피스토가 나타난다고 소개받았기 때문에 관객들은 그를 보고 싶어 하므로, 편집의 동기는 충분하며, 그에 따라 샷을 잇는 것은 아무 무리가 없다.

화면자리 편집은 편집에 6요소가 모두 들어있는 것은 아니지만, 될 수 있는 대로 6요소에 가까운 요소를 가지면, 편집을 더욱 부드럽게 만들 수 있다.

(3) 형식 편집(Form Edit)

한 샷이 가지고 있는 겉모습, 색깔, 크기 또는 소리의 특성이 있다면, 이에 맞는 특성을 갖는 다른 샷으로 이으면서 바꾸는 것을 형식편집이라고 한다. 동기의 역할을 하는 소리를 가진 형식편집은 자르기로 바꿀 수도 있으나, 대부분의 경우 겹쳐넘기기로 샷을 바꾼다. 특히 시간이나 곳이 바뀔 때는 주로 겹쳐넘기기로 바꾼다.

예 1 대사관안의 덥고 습한 방안에 신문기자들이 구조 헬리콥터를 기다리고 있다. 천장에 커다란 선풍기가 돌아가고 있고, 이때 헬리콥터가 도착한다. 이런 경우에는 자르기와 겹쳐넘기기로 편집할 수 있다. 겹쳐넘기기는 서로 이어지는 두 샷들 사이의 큰 시간차이를 나타내고 있으나, 천장의 선풍기가 도는 모습과 헬리콥터의 날개가 돌아가는 것은 서로 비슷한 형식이므로, 이 두 개의 샷을 겹쳐넘기기로 이을 수 있을 것이다. 이때의 소리는 긴장감을 더하기 위해 미리 들리거나 또는 늦게 들리도록 겹쳐넘길(dissolve) 수 있다.

실내장면에서 천장의 선풍기가 화면을 거의 채울 정도로 카메라가 이동한다.

헬리콥터의 날개 부분으로 컷이나 믹스된다.

예 2　형식편집은 광고에서 흔히 쓰인다. 관객이 어느 회사의 로고를 떠올리게 하기 위해 어떤 사람이 이 로고와 비슷한 모습으로 나타난다.

　　이러한 형식편집에는 한 가지 생각할 문제가 있다. 편집이 너무 의도적이라는 느낌을 줄 수 있기 때문에 이를 자주 쓸 경우, 보는 사람이 이러한 형식편집을 미리 예측할 수 있어, 편집에 따른 흥미를 줄인다. 또한 이 편집은 완벽해야만 그 특유의 맛을 이끌어낼 수 있다. 이 편집이 다른 편집형태와 잘 섞이면, 전체적으로 편집의 흐름을 부드럽게 해준다.

(4) 개념 편집(concept edit)

　　힘차게 움직이는 편집(dynamic edit) 또는 아이디어 편집(idea edit)으로도 불리는 이 개념 편집은 이름 그대로 마음의 느낌을 따르는 편집이라고 할 수 있다. 편집으로 이어질 두 개의 샷을 결정한 다음에 이들을 이을 자리가 정해지므로, 개념편집은 편집자의 마음속에 하나의 이야기를 담아넣는 형태의 편집이라고 할 수 있다. 이 개념편집은 시간, 빈자리, 나오는 사람, 심지어는 이야기의 흐름까지 바꿀 수 있을 정도로 범위가 넓으며, 눈에 보이는 흐름이 끊어지지 않는 특징이 있다. 이 편집이 성공적으로 진행되면 보는 사람에게 작품의 분위기를 효과적으로 전해줄 수 있을 뿐 아니라, 극적강조와 추상적 개념을 만들어낼 수도 있다. 그러나 이 편집은 처리하기가 쉽지 않으므로 잘못 처리될 때, 눈에 보이는 정보의 흐름이 완전히 끊어질 수 있는 위험도 있다.

　　이 개념편집은 샷의 여러 요소들에 의해 달라지지 않는다. 두 개의 샷을 서로 이었을 때 생기는 효과는 보는 사람의 마음속에서 하나의 개념으로 합쳐지는 것이다. 다음은 이 편집의 대표적인 예로 흔히 드는 2편의 영화이다.

■ 〈눈물 자극제(the Tear Jerker)〉

■ 〈해낼 수 없는 임무(the Mission Impossible)〉

■ 〈절망(Is There Really No Hope?)〉

'…성령의 이름으로 아멘' 오래된 시계의 움직임이 멈추어 선다.

영화 〈티어 저커(The Tear Jerker)〉

항법사가 조종사에게 'X4 비행기가 돌아올 공군 사령관이 손가락으로 X4를 뜻하는 푯말을
가능성은 있습니까?' 하고 말한다. 넘어뜨린다.

영화 〈미션 임파서블(Mission Impossible)〉

_자료출처: 영화연출과 편집문법(로이 톰슨)

　편집에 대한 독창적인 생각만이 뛰어난 개념편집을 할 수 있게 해주며, 그렇지 못할 경우에는 매우 따분한 편집이 될 위험이 있다. 따라서 주어진 샷들을 써서 독창적인 편집을 할 자신이 없다면, 다른 편집형태를 고르는 것이 오히려 바람직하다.

(5) 합친 편집(combined edit)

　이것은 가장 어려운 편집형태이면서 가장 큰 효과를 기대할 수 있으므로, 편집자라면 누구나 바라는 편집형태이다. 이 편집은 두 가지 이상이나 네 가지 편집형태 모두를 함께 쓰

는 형태로서, 연기편집과 화면자리 편집을 함께 쓰거나 여기에 다시 형식편집과 개념편집을 쓸 수 있다. 이 편집형태의 가장 좋은 예로는 <불란서 중위의 여자(the French Lieutenant's Woman)>로, 이 영화의 감독인 카렐 라이츠와 편집자인 존 블룸은 배우들이 연습하는 현대적인 호텔 안에서, 그들이 옛날 옷을 입는 바깥의 숲속으로 장면을 바꾸기 위해 매우 별난 방식으로 편집한다. 여배우가 바닥으로 떨어지는 연기를 연습하는 과정에서 편집의 6가지 요소들에 매우 충실한 자르기가 행해진다. 여배우가 떨어지는 연기로 합친 편집을 실행하기 위해 앞뒤로 이어지는 두 개의 샷은 이러한 연기에 대한 연기편집, 화면자리 편집, 형식편집, 그리고 개념편집 등의 이어짐을 모두 채우고 있으며, 그 결과 보는 사람을 한 시대에서 다른 시대로 자연스럽게 이끌어가는 합친 편집을 실행했다.

이 합친 편집을 실행하기 위해 편집자는 하나하나 샷의 눈에 보이는, 그리고 귀에 들리는 것들을 알아내서, 이를 합친 편집으로 이끌어갈 수 있어야 한다. 또한 이 편집은 연기를 찍기에 앞선 단계 및 찍는 단계에서부터 세밀하게 계획되어야만 성공적으로 편집할 수 있다.(로이 톰슨, 2000)

02. 편집 원칙

편집의 일반원칙은 오랜 동안 바뀌고 발전하면서 정리되어 편집자들에게 전해지고 있다. 이 원칙은 편집자가 실제 편집을 하면서 찾아낸 내용을 바탕으로 하고 있으며, 이런 이유 때문에 처음 편집을 배우는 사람들에게는 어느 정도 애매한 부분도 있을 수 있다. 그러나 편집하는 일에 경험을 많이 쌓기까지는 '보지 않고도 믿는다.'는 마음으로 받아들일 필요가 있다.

이 편집원칙은 거의 모든 편집환경에 맞출 수 있는 기술안내서(technical manual) 정도에 해당된다.

모든 편집자가 다 같이 주장하는 편집원칙은 '편집의 창의성은 편집의 문법을 넘어선다.'는 것이다. 전문성이 모자라는 편집자가 자신의 일을 정당하게 만들기 위해 이런 원칙을 나쁘게 쓰는 경우도 있으나, 이는 편집과 함께 모든 기술분야에서 꼭 같이 쓸 수 있는 원칙이다.

누군가가 새로운 형태의 편집을 개발해내고 새로운 원칙을 발전시킬 수 있으나, 이를 할 수 있게 하기 위해서는 먼저 지금의 편집원칙을 잘 알고 있어야 한다. 또한 이에 앞서 편집의 문법에 대해서도 잘 알아야 한다.

(1) 모든 편집에는 그에 따른 어떤 이유가 있어야 한다

하나의 샷이 진행되고 있을 때 샷이 바뀌면, 그 바뀌는 것에 눈길이 쏠리는 것이 자연스럽다. 샷이 바뀌는 원인은 두 가지인데, 그 하나는 그림이 바뀌는 것이다. 예를 들어, 샷 안에 있는 사람이 움직인다. 앉아있던 사람이 일어서거나, 얼굴의 방향을 바꾸거나, 손을 들어 일정한 곳을 가리키거나 한다. 다음에 샷 안에 있던 대상이 바뀐다. 곧, 샷 안에 있던 사람이 샷 밖으로 나가거나, 샷밖에 있던 사람이 샷 안으로 들어올 때이다. 또한 샷 안에 있던 상황이 바뀐다. 샷 안의 맑은 하늘에서 갑자기 천둥번개가 치면서 소나기가 쏟아진다든가, 건물에서 불이 난다든가, 지나가던 자동차가 폭발하는 등 갑작스럽게 상황이 바뀌는 것은 자연히 보는 사람의 눈길을 사로잡을 것이다. 이런 모든 바뀌는 것들은 편집의 동기가 될 것이다.

두 번째로는 소리가 바뀐다. 대문을 두드리는 소리, 전화벨 소리, 화면바깥에서 들려오는 목소리 등 소리도 그림에 못지않게 편집의 동기가 될 수 있다. 그림에 곁들여 이런 소리요소들을 알맞게 써서 내용에 긴장을 줄 수 있으며, 장면을 바꾸는 극적발전을 이루어낼 수 있다.

만약 어떤 샷이 스스로 완전하여 편집할 필요가 없다면, 편집하지 말아야 한다. 특히 이런 샷을 편집한 결과가 보는 사람의 기대를 채워주지 못한다면, 힘들여 편집을 한다고 해도 원래의 샷보다 더 좋은 결과를 내지 못할 것이다. 편집을 하는 첫 번째 이유는 거의 모든 조건에서 효과가 있어야 한다. 예를 들어, 3분 길이의 두 사람 사이 긴 대화장면이 있다면, 눈에 보이는 이유 때문에 편집을 해야 할 필요가 있는데도, 하지 말라는 것이 아니다.

만약 한 사람이 이야기하고 다른 사람이 이를 듣고 있다면, 듣는 사람의 얼굴표정이나 몸의 반응 등은 매우 중요할 수 있으므로, 이런 부분을 끼워넣기 위해 편집해야 할 것이다. 그러나 회상장면(flashback)이거나 한 사람이 길게 혼자 말할 때, 단순히 지루함을 피하기 위해 하는 편집은 오히려 나쁜 영향을 미칠 수 있다. 만약 이렇게 혼자 말하는 장면이 지루하다면, 그 원인은 처음 이 장면을 찍을 때 잡은 샷의 형태, 구도, 또는 이 두 요소의 어우러짐에 따른 문제에 있으며, 이는 단순히 편집으로 풀 일이 아니다.

작품의 속도감을 높이기 위한 편집 또한 그 결과가 의심스럽다. 요즈음의 연출자들은 3초 이상의 샷을 지루하게 생각하는 경향이 있는데, 이 문제를 풀기 위해 편집을 하는 것은 무리가 따른다. 3초 이상의 샷이라 하더라도 그 샷이 가지고 있는 전체의 완성도와 눈에 보이는 내용, 그리고 작품을 보는 습관에 따라 샷에 대해 느끼는 속도감은 얼마든지 다를 수 있다. 또한 활극(action) 장면에 알맞은 편집이 사랑하는 사람들의 사랑을 나타내는 장면에서는 전혀 어울리지 않을 수 있으므로, 어떤 이야기단위(sequence)나 샷의 내용을 무시한 무조건의 빠른 편집은 바람직하지 않다.

편집하는 이유는 나름대로의 가치를 지니고 있어야 한다. 먼저 편집을 위한 동기와 이유를 찾고, 그 다음에 편집을 한다면, 자연스러운 작품의 흐름을 만들어낼 수 있을 것이다.

마지막으로, 하나의 샷이 갖는 시간길이는 보는 사람이 눈으로 보아 그 안에 담겨있는 내용을 충분히 받아들일 정도가 되어야 한다. 한 샷의 시간길이에 대한 판단이 필요하다면, 스스로 보는 사람의 입장이 되어 한 샷에 나타나고 있는 눈에 보이는 정보를 살펴볼 수 있다.

다음의 그림을 보면, '언덕 위에 집 한 채가 있고, 굴뚝에서는 연기가 피어오르고 있다. 한 사람이 집을 향해 걸어가고 있으며, 해가 산너머로 넘어가고 있다. / 자르기(cut)'

이 샷의 시작부터 그 안에 담겨있는 정보를 모두 확인할 때까지의 시간이 바로 이 샷의 알맞은 시간길이인 것이다.(로이 톰슨, 2000)

그림

(2) 새로운 샷은 새로운 정보를 담고 있어야 한다

샷 안에서 눈에 보이는 그림과, 귀에 들리는 소리가 바뀌는 것이 편집의 동기가 되지만, 그것만으로는 충분치 않다. 거기에서 한 걸음 더 나아가야 한다. 곧, 이들 바뀌는 것들에는 새로운 정보가 들어있어야 한다. 예를 들어, 눈에 보이게 바뀌는 것이 단순히 샷 각도가 바뀌었다거나 화면구도가 바뀌었을 뿐이라면, 보는 사람의 눈길을 계속 붙잡을 요소가 없다. 보는 사람의 눈길을 계속 붙잡아두기 위해서는 새로운 정보가 있어야 하고, 그 정보는 앞서 전달한 정보와 이어지면서 보는 사람을 다음 샷으로 끌어갈 방향을 보여주어야 한다.

곧, 정보에는 보는 사람을 붙잡아 둘 힘과, 앞으로 끌어갈 방향이 있어야 한다는 뜻이다.

이런 뜻에서 편집은 단순히 샷과 샷을 잇는 기법일 뿐 아니라, 영상물의 이야기구조를 만들어가는 전략인 것이다.

작품의 성공은 눈에 보이는 정보가 이어져서 나오기를 기대하는, 보는 사람의 욕구를 채워줄 수 있는가에 따라 결정된다. 눈에 보이는 정보를 보는 사람의 기대에 맞추어 제대로 보여준다면, 보는 사람은 하나하나의 샷에 실린 새로운 정보를 받아들일 것이며, 이것들이 한데 모여 한편의 뛰어난 작품을 구성하게 되는 것이다.

규칙은 깨지기 위해서 있다는 말처럼 편집의 원칙도 마찬가지다. 작품의 흐름에 따라서 보는 사람에게 강렬한 마음의 충격을 주고자 했을 때, 이 원칙을 과감하게 깨뜨리고 일반적으로 피하는 샷과 샷을 부딪칠 수 있을 것이며, 이로써 편집자 자신만의 새로운 편집기법이 생겨날 수 있을 것이다.(Zettl, 1996)

(3) 그림과 소리는 경쟁관계가 아니다

당연한 말인 것 같지만, 많은 편집자들이 이 원칙을 지키지 못하는 경우가 적지 않다. 소리는 작품을 만드는데 큰 부분을 차지하는 요소이며, 그림과 마찬가지로 관심과 주의를 기울이며 세심하게 다루어야 한다. 그림을 보는 눈과 귀는 서로 어울리게 일한다. 그러나 그림과 소리가 어울리지 않고 하나하나 정보를 필요 없이 서로 이을 때, 이 두 요소가 서로 부딪치고, 이를 보는 사람은 어지러운 느낌을 갖게 된다.

소리정보는 눈으로 보는 정보와 서로 잘 어울려서 이를 더욱 크게 해주는 역할을 해야 하며, 그렇게 되면, 그 소리에 어울리는 샷의 영향력을 더욱 크게 하고, 도와주는 정보를 줄 수 있다. 공항 표지판이 보이는 도로를 지나고 있는 자동차 장면의 경우, 여기에 공항에

서 들려오는 소리를 알맞게 보탬으로써 눈으로 보는 정보를 더욱 강조할 수 있으며, 나아가 보는 사람이 상황을 쉽게 알도록 해줄 수 있다. 어떤 눈으로 보는 요소는 어떤 소리요소를 필요로 한다. 큰 버스장면이라면, 당연히 엔진이 내는 소리를 가지고 있어야 한다.

편집자는 그림과 맞지 않은 소리를 그림과 함께 써서는 안 된다. 보는 사람의 눈은 사실로 보이는 것을 받아들이려는 경향이 있는 반면, 소리는 이와 관련된 상상력을 곧바로 자극할 수 있으므로, 소리는 보는 사람에게 그림보다 더 빨리 사실감을 불러일으킬 수 있다. 따라서 편집자의 기본 역할 가운데 하나는 보는 사람의 귀를 자극함으로써 눈으로 보는 것을 더욱 효과적으로 이끌어가는 데 있다. 그러나 소리가 그림과 알맞게 어울리지 않으면 이 두 요소가 서로 부딪치지 않을 수 없고, 결과적으로 보는 사람을 어리둥절하게 만들 것이다.

편집자는 그림과 소리가 편집의 도구라는 점을 깊이 깨닫고 있어야 한다. 잘못될 때는 소리가 그림을 누르거나 반대로 그림이 소리를 억누를 수 있다. 그림과 소리 가운데 하나가 한 장면에서 주도적 역할을 할 수 있겠으나, 서로 부딪쳐서 하나가 다른 하나를 완전히 억누르는 식의 편집이 되어서는 안 된다. 곧, 편집에서 그림과 소리를 서로 경쟁관계가 되도록 만들어서는 안 된다. 그림과 소리 편집이 뜻한 대로 바르게 실행되었을 때, 특히 소리가 연기와 알맞게 이어졌을 때 높은 편집효과를 기대할 수 있다.

(4) 움직임의 선을 생각해야 한다

사람이나 대상을 잡는 방향에 따라 상상으로 생기는 움직임의 선(the line of action)은 연출자나 편집자 모두에게 중요한 것이다. 이 선을 넘으면, 사람이나 대상의 방향이 바뀌고, 그에 따라 보는 사람은 어리둥절해지면서 스스로 대상을 바라보는 자신의 관점을 바꾸어야 할 것이다. 예를 들어, 자동차가 화면의 오른쪽에서 왼쪽으로 움직이고 있다면(그림1 카메라A의 자리), 이런 움직임의 방향이 움직임의 선을 만든다. 그러나 만약 그림1의 카메라B에서 잡은 샷이 그 뒤로 이어진다면, 자동차가 움직이는 방향이 완전히 뒤바뀌게 된다. 작품 안에서의 자동차 움직임의 방향은 바뀌지 않았으나, 편집에 따라 그 방향이 완전히 바뀌어져 보는 사람이 방향에 대해 어리둥절하게 된다. 따라서 편집자는 자동차가 움직이는 방향이 스스로 바뀌지 않는 한, 같은 방향으로 편집해서 움직임의 선을 유지해야 한다.

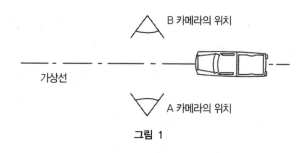

A카메라의 위치에서 포착하는 자동차의 이동방향

B카메라의 위치에서 포착하는 자동차의 이동방향

그림 2

 사람들에게도 움직임의 선을 쓸 수 있다. 그림2에서처럼 카메라가 사람을 어깨너머로 잡을 때, 사람1은 왼쪽, 사람2는 오른쪽에 자리잡게 되고, 이 둘은 편집으로 이어진다. 만약 사람2를 카메라B의 자리에서 잡으면, 그 사람1은 왼쪽에, 사람2는 오른쪽에 있게 되어 두 사람의 자리가 바뀌게 될 것이다.

그림 3

움직임의 선은 다른 물체들에도 쓰여야 한다. 바람도 마찬가지여서 나무가 바람에 휘날리는 방향도 움직임의 선을 정하고 보여야 한다. 쇠막대와 피스톤에 이어져있는 바퀴 등의 기계도 만찬가지이다. 움직임의 선 왼쪽에서 잡는 샷의 바퀴 운동방향이 시계방향이라면, 움직임의 선 반대쪽에서 잡는 샷의 바퀴방향은 시계 반대방향으로 나타날 것이다.

현실에서 일어나는 것과 화면에서 나타나는 것 사이에는 차이가 있고, 현실의 방향과 화면에서의 방향도 차이가 있다. 화면에서 보이는 것은 만들어진 개념이며, 이는 연출자와 편집자가 만든다. 곧 편집자의 역할은 눈으로 보는 것과 귀로 듣는 것의 요소들을 알맞게 모아 작품의 사실성을 구성하는 것이다.

그림 4

_자료출처; 영화연출과 편집문법(로이 톰슨)

(5) 알맞은 편집형식을 고른다

편집할 때 자르기로 이은 것이 매끄럽지 못하다고 해서 겹쳐넘기기나 점차 어둡게/밝게 하기로 잇는 것이 언제나 좋은 것은 아니다. 논리에 맞지 않는 겹쳐넘기기나 점차 어둡게/밝게 하기가 맞지 않은 자르기보다 나을지 모르지만, 문제를 완전히 풀지는 못한다. 그 이유는 다음의 것들 가운데 하나와 관계가 있다.

- 카메라 각도가 알맞지 않다.
- 자연스럽게 이어짐(continuity)이 알맞지 않다.
- 한 샷 다음에 이어질 샷이 새로운 정보를 갖고 있지 않다.
- 동기가 없다.
- 위의 이유들이 함께 나타나고 있다.

이때는 자르기나 겹쳐넘기기 등 어떤 방법으로 이어도, 매끄럽게 이어지지 않을 것이다.

예 움직임의 선을 잘못 처리했다면, 화면안의 한 남자와 한 여자의 방향이 바뀌어 나타날 것이며, 이를 자르기로 이으면 사람들의 방향이 바뀌게 되므로, 보는 사람은 어리둥절해질 것이다. 이때 자르기로 잇는 것은 맞지 않다. 한편, 겹쳐넘기고자 한다면, 보는 사람은 더욱 어리둥절해지면서 '남자와 여자의 자리가 왜 갑자기 바뀌는가?', '여기에는 어떤 뜻이 있는가?', '시간의 흐름에 따라 마술처럼 여자의 옷이 바뀐 것일까?', '앞샷에 나타난 두 사람의 아들과 딸이 아닐까?' 등의 생각을 하기 시작할 것이다. 만약 자르기로 이은 편집이 맞지 않는 두 개의 샷을 겹쳐넘기기로 잇는다면, 편집의 문제가 더욱 복잡하게 나타나게 될 것이다.

(6) 보는 사람이 편집한 것을 느끼지 않는 편집이 잘 된 편집이다

편집이 잘 된 작품은 매끄럽게 이어지기 때문에, 보는 사람은 편집한 것을 거의 느끼지 못한다. 편집될 샷을 알맞게 고르는 것만으로도 훌륭한 편집효과를 만들어낼 수 있다. 그러나 이러한 샷 고르기에 그치지 않고, 보는 사람이 편집을 느끼지 않도록 함으로써, 매끄러운 흐름을 유지해나갈 수 있을 것이다. 이것이 창조적인 편집자의 역할이다.

한편, 단 한 번 잘못 이은 것이 전체 이야기단위를 망칠 수 있다. 뛰어난 편집일수록 보는 사람에게 편집했다는 느낌을 거의 주지 않으며, 이는 편집자의 자질을 높이 평가할 수 있는 요소이다.

(7) 편집은 창조이다

규칙은 깨지기 위해 있다는 말처럼 편집원칙도 예외는 아니다. 그러나 마땅한 이유 없이 편집원칙을 깨드려서는 안 된다. 거의 모든 경우에서 특별한 효과를 만들어내기 위해 편집원칙을 깨드릴 수 있다. 편집자가 이상하거나 우스꽝스러운 분위기 또는 현실을 뛰어넘는 분위기를 만들고자 한다면, 편집원칙은 깨뜨려질 수 있다. 편집자와 상의하여 편집원칙을 어김으로써 매우 독창적인 결과를 만들어낸 유명감독들이 적지 않다. 어떤 감독은 일부러 튀는 자르기를 씀으로써 독창적인 결과를 만들어내기도 하나, 이는 대부분 특별한 이야기단위를 위해 쓴다.

편집원칙을 넘어서기 위해서는 먼저 원칙 그 자체를 잘 알고 있어야 한다. 완벽한 편집문법 그 자체가 목적이 아니다. 그러나 이 편집문법을 지나차게 무시하면, 편집의 독창성이 지나쳐서 편집문법을 억누르는 결과를 가져올 것이다.(로이 톰슨, 2000)

03. 편집 원칙의 응용

원칙은 절대적이라기보다는 하나의 관행이다. 많은 사람들이 이와 같은 방법으로 했더니 효과가 있었기 때문에 좋았었다는 경험을 바탕으로 너도나도 비슷하게 하는 방식을 말한다. 한편 영상을 보는 사람은 이런 방식에 익숙해지면서 영상을 아는 한 방법으로 이를 쉽게 받아들인다. 그러나 원칙에 억매일 필요는 없다. 언제 어느 순간에라도 필요하다면 버릴 준비가 돼 있어야 한다. 그때까지는 영상을 만드는 한 도구로 편리하게 쓰면 된다.

편집에 방향을 주고, 샷을 잇는 것이 아무렇게나 되지 않게 하기 위해서, 편집자는 사건의 특수한 앞뒤관계를 알아야 한다. 자료테이프에 녹화된 짧은 샷들의 시작부분인 5개의 그림단위들을 살펴보라. 이 그림단위들을 어떻게 이어서 효과적으로 이야기를 구성할 것인가? 또한 그것은 어떤 이야기인가?

샷 1-움직이는 자동차 샷 2 샷 3

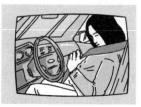

샷 4-후진 샷 5

이 사건의 앞뒤관계는 직장에서 퇴근하여 집으로 돌아가는 차에 관한 이야기이다. 어떤 그림단위들을 함께 잘 이어야 할 것인가는 이 이야기단위의 나머지 그림들에 달렸다.

앞쪽을 내다보지 말고, 그것들을 이을 순서대로 그림단위에 번호를 매겨라. 이제 3개의 편집된 그림단위들을 보라.

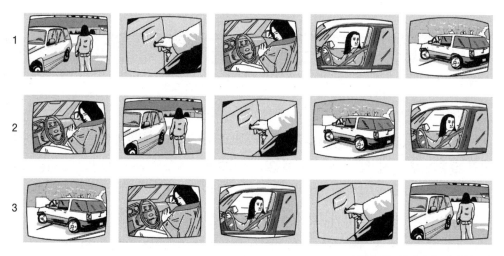

_자료출처; 텔레비젼 제작론(Zettl)

당신이 보기에 가장 잘 이어졌다고 생각되는 것을 가리켜라. 아니, 당신이 이은 순서와 같은 것을 가리켜라. 만약, 당신이 1번을 골랐다면, 제대로 고른 셈이다.

그 이유는 이렇다. 분명히 운전자는 차로 걸어가서(샷3) 좌석의 안전띠를 매기에 앞서, 문을 열어야 한다(샷2). 다음 움직임은 차를 뒤로 빼는 것이다(샷4). 마지막으로, 이제 차는 앞을 향해 달려간다. 움직임의 방향(vector)은 실제 사건의 이어짐과 마찬가지로 그림들을 자연스럽게 이어준다.

샷3은 약간 고친 Z축으로 움직임의 방향(운전자가 카메라에서 Z축을 따라 차로 걸어가는 Z축 방향의 움직임이 시작된다)과 차의 화면왼쪽 지수방향을 보여준다.

샷2에서, 운전자의 팔과 손은 Z축 움직임의 방향과 화면 왼쪽 지수의 방향을 가리키는 그림의 방향을 이룬다. 문의 잠금장치 쪽의 가까운 샷만 보여주지만, 차는 여전히 화면 왼쪽을 향하고 있다는 것을 알 수 있다. 샷5에서, 관점을 차의 왼쪽에서 카메라 자리를 약간 뒤쪽으로 옮긴 것은 사건의 움직임이나 방향의 이어짐을 어지럽게 하지 않는다.

샷4는 운전자의 관점에서 어깨너머 방향을 보여준다. 차는 뒤쪽으로 움직이고 있으나, 움직임의 방향은 앞의 샷과 잘 이어지고 있다.

샷1은 차가 화면의 왼쪽으로 움직이는 첫 번째 그림단위(화면왼쪽 지수방향)를 보여주는데, 이것은 샷3에서 차가 이미 어느 정도 화면왼쪽으로 향하고 있는 것을 생각할 때, 우리의 머리로 그리는 지도와 상당히 비슷하다. 이렇게 샷을 고르는 것은 주로 이야기 줄거리에 바탕하고 있다. 편집에서 이와 똑같이 중요한 것은 다음과 같다.

- 자연스럽게 잇는 편집(continuity editing)
- 복잡한 편집(complexity editing)
- 앞뒤관계에 맞춘 편집(context editing)

이 세 가지 아름다움의 원칙들과 관련 있다. 실제로, 선형이 아닌 편집은 앞서 행한 편집 방법과 별로 다르지 않다. 하나하나가 따로 떨어진 정사진인 몇 개의 샷들을 구성하여, 하나의 이야기단위로 만들었다. 그런데 이것은 선형편집 방식과 정반대라는 것을 알 수 있는데, 선형편집 방식으로는 이야기단위들을 진행시키는 것으로 편집을 시작해서 어떤 그림단위들을 멈추게 해서 편집시작점과 끝나는 점을 표시한다.

편집자는 무엇을 보여주고, 무엇을 보여주지 않을 것인지를 결정하고, 또한 찍어온 자료 테이프와는 다른 뜻을 구성하는 것에서 카메라요원보다 더 큰 힘을 갖기 때문에, 이것은 편집의 윤리문제로 따져야 할 것이다. 아름다움의 원칙도 함께 넣어서, 모든 편집원칙은 절대적이 아니라 다만 관습일 뿐이다. 이것들은 대부분의 상황에 잘 쓰이고 있으며, 앞뒤 이야기와 주제에 따라, 어떤 원칙은 쉽게 지켜지고, 어떤 원칙은 지켜지지 않기도 한다.

(1) 자연스럽게 잇는 편집(continuity editing)

영상은 이야기구조를 가지고 있어야 하며, 편집은 이 이야기구조를 잘 이어가야 한다. 영상을 만들 때 그림과 소리는 이 이야기를 만드는 도구일 뿐이다. 그러므로 어떤 이야기구조를 만들기 위하여 특별히 만들어진 그림과 소리신호는 이 이야기 줄거리에 따라 편집되어, 전체적으로 통일성을 갖춘 이야기형태로 이어져야만 할 것이다.

그런데 이야기를 이루는 그림과 소리들은 그들끼리 서로 이어지는 성질이 있어야만 이야기를 어지럽지 않게 이어갈 수 있다. 이를 위하여 나오는 사람들과, 사람과 사물의 움직임, 색상과 소리의 이어지는 성질 등이 지켜져야 한다. 이것은 이야기의 큰 부분이 실제로 빠져 있다 하더라도, 보는 사람들의 대부분이 편집했다는 사실을 모를 정도로 샷들을 잘 이어서 이야기 줄거리를 만드는 것을 뜻한다. 특히 편집자는 대상을 알아보게 하는 것, 머릿속의 지도, 움직임의 방향, 움직임, 색과 소리 등 아름다움의 요소들을 잘 살펴보아야 한다.

01 같은 대상(subject identification)

프로그램을 보는 사람은 한 샷에서 다음 샷까지의 대상을 알아볼 수 있어야 한다. 그러므로 거리의 차이가 크게 나는 샷들을 잇는 편집을 피하라. 대상을 알아볼 수 없게 샷들이 이어져 있다면, 그 틈새를 메워서 새로운 샷이 같은 물건이나 사람을 잡고 있다는 사실을 보는 사람에게 알려라. 그러나 너무 비슷한 샷들을 이어서(튀는 샷, jump cut), 사태를 더 나쁘게 하지 않도록 주의하라. 이런 샷들을 함께 이을 때, 대상은 뚜렷한 이유 없이 한 자리에서 다른 자리로 튀는 것처럼 보일 것이다. 이 튀는 샷을 피하기 위해서, 대상을 다른 각도나 관점에서 찍은 샷을 잇거나, 메우는 샷(cutaway shot)을 끼워넣는다.

02 색깔(colour)

자연스럽게 잇는 데에서 일어나는 가장 심각한 문제 가운데 하나가 같은 장면에서 색이

맞지 않는 것이다. 예를 들어, 대본이 EFP 카메라에게 같은 건물 앞에 서있는 어떤 사람의 가운데 샷 다음에, 그 흰 건물을 가운데 샷으로 잡으라고 한다면, 화면은 바깥(대낮의 햇볕)의 색온도 때문에 파란색으로 바뀔 것이다. 이처럼 색깔의 차이는 눈에 뚜렷이 보이기 때문에, 바깥에서 찍을 때나 빛을 비추는 상황에서 카메라의 흰색균형을 아무리 조심해서 맞춘다 해도, 색을 맞추기는 결코 쉬운 일이 아니다. 게다가 찍는 데에 열중하느라 빛이 바뀌는 것을 깨닫지 못할 수 있다. 예를 들어, 구름이 해를 잠시 가리면, 색온도에 크게 영향을 미쳐서 자동차의 번쩍이는 빨간색이 그 옆에 있는 사람의 흰색 셔츠에 비칠 수 있다. 센 햇빛의 색온도에 카메라의 흰색균형을 조심해서 조정하는 만큼, 연기를 찍은 다음의 편집에서 색을 맞추기가 더 쉬워질 것이다.

같은 장면, 같은 상황에서 주인공이 입은 옷의 종류와 색상이 같아야 한다. 옷의 형태는 대개 비슷하지만 색상의 차이는 곧바로 보는 사람의 눈에 띄기 때문에 특히 주의해야 한다. 찍은 뒤 약간의 시간이 지난 다음에 그 장면을 다시 찍을 때는 그때 입었던 옷의 종류와 색상에 대해 잘 기억해야 한다. 넥타이나 주머니 장식용 손수건의 색상이 달라도 샷을 이었을 때 금방 눈에 띄므로, 틀리지 않도록 한다. 같은 색상이라도 흰색균형을 잘못 맞추었을 때 다른 색상으로 보일 수 있으므로, 찍을 때마다 흰색균형을 맞추는데 신경 써야 한다.

➌ 소리(sound)

이야기나 해설을 편집할 때, 말소리 전체의 율동을 유지하라. 이어지는 이야기 샷들 사이에서 이야기의 멈춤은 이야기하는 도중에서의 멈춤보다 더 짧거나, 더 길게 하지 마라.

대담 프로그램에서, 자르기는 보통 질문이나 대답의 끝부분에서 일어난다. 하지만, 반응 샷은 말의 구절이나 끝부분보다 도중에서 자르기할 때, 더 부드러워 보인다. 그러나 일반적으로, 연기는 대사보다 자르기에 더 힘센 동기를 준다. 이야기를 나누는 동안 한 사람이 움직인다면, 상대방이 여전히 말을 하고 있을 때라도 그 움직임을 보여주라.

분위기 소리(뒤쪽소리)는 편집을 자연스럽게 이어가는 데에 매우 중요하다. 뒤쪽소리가 그 사건이 일어나고 있는 곳이 어디인지를 알려주는 환경소리의 역할을 한다면, 실제로 여러 곳의 바깥에서 찍은 샷들로 구성되었다 하더라도, 그 장면의 처음부터 끝까지 그 소리를 넣어야 한다. 때에 따라, 연기를 다 찍은 뒤의 소리를 마무리하는 과정에서 필요한 소리를 더 보태어, 소리를 자연스럽게 이어야 한다.

음악에서, 박자에 맞추어 자르기 하라. 자르기는 눈에 보이는 그림단위들의 박자를 결정

하고, 음악에서 악보의 세로줄이 악절을 나누듯이 연기를 율동적으로 간결하게 해준다. 음악의 일반적 율동이 가볍고, 물 흐르듯이 흐른다면, 딱딱한 자르기보다 겹쳐넘기기(dissolve)가 더 어울릴 것이다. 그러나 이 관습에 억매이지 마라. 박자 주변의(박자보다 약간 일찍 또는 늦게) 자르기는 때에 따라 자르기의 율동을 덜 기계적으로 보이게 할 수 있다.

편집의 자연스럽게 이어지는 성질이 잘 지켜졌을 때 샷과 샷은 마치 물이 흐르듯이 자연스럽게 이어져서, 편집했다는 느낌을 보는 사람에게 거의 주지 않으면서 보는 사람을 작품에 끌어들일 것이다. 따라서 편집의 느낌을 주지 않는 편집은, 다른 말로 잘된 편집이라는 뜻이다.

04 머리로 그리는 지도(mental map) – 움직임의 방향(vector)

텔레비전 화면은 비교적 작기 때문에, 보는 사람은 정상적으로 화면에서 전체장면의 작은 부분만을 볼 수 있을 뿐이다. 따라서 많은 가까운 샷들은 사건이 화면 밖에서 진행되고 있다는 것을 은근히 말해준다. 예를 들어, 화면 오른쪽에 가까운 샷으로 잡은 사람이 분명히 화면 밖의 사람과 이야기하는 것을 보여준다면, 보는 사람은 화면 밖의 사람이 화면왼쪽에서 가까운 샷으로 보일 것이라고 상상한다. 이때 이 영상물을 만든 사람(연출자)은 무의식적으로, 사람들이 화면 안에 있든, 바깥에 있든 상관없이, 사람과 사물을 논리의 자리에 두는 머릿속의 지도를 갖게 된다. 머리가 그리는 지도는 힘이 세기 때문에, 뒤의 샷에서 두 번째 사람이 화면 오른쪽을 보게 하면, 이 장면을 보는 사람은 두 사람이 제3의 사람과 이야기하는 것으로 생각할 것이다. 머릿속으로 지도를 그리는 것을 도와주는 움직임의 방향(vector)에 관해 알아야 한다.

자연스럽게 잇는 편집은 화면 안과 밖의 머릿속 지도를 그리는 데에, 자료테이프에 도표방향(graphic vector), 지수 방향(index vector)과 움직이는 방향(motion vector)을 쓰는 것을 말한다. 예를 들어, 화면 안의 사람이 화면 밖의 사람에게 말하는 장면에 움직임의 방향을 쓴다면, 화면 안의 사람의 화면 오른쪽 지수방향은 화면 바깥사람의 화면 왼쪽 지수방향으로 이어져야 할 것이다. 두 사람 샷에서 가운데로 향하는 지수방향은 두 사람이 서로 떨어지는 것이 아니라, 서로 이야기를 나누고 있다는 것을 가리킨다.

화면 안에서 자리를 지킨다는 것은 어깨너머(over the shoulder) 샷에서 특히 중요하다. 예를 들어, 어깨너머샷에서 보고자가 어떤 사람과 이야기를 나누고 있다면, 이 장면을 보는 사람의 머릿속 지도는 두 사람이 화면 안에서 일정한 자리를 지키고 있으며, 샷을 반대각도

로 잡았을 때에도, 또한 같은 자리를 지키고 있을 것이라고 생각한다. 보는 사람의 머릿속 지도를 유지하고 반대각도로 잡은 샷 안에서도 두 사람이 같은 자리를 지키고 있을 것이라 고 믿게 하는데 있어, 한 가지 중요한 도움이 되는 것은 움직임의 방향선(vector line)이다. 움직임의 방향선(또한 이야기와 연기의 선이라고도 한다)은 가운데로 모이는 지수방향이나 대상이 움직이는 방향의 연장선이다. 카메라1에서 카메라2로 반대각도의 샷으로 바꿀 때, 카메라를 움직이는 방향선의 같은 편에 두어야 한다. 카메라가 움직임의 방향선을 넘으면, 화면자리가 바뀌어서 보는 사람의 머리지도를 헷갈리게 할 것이다.

카메라가 움직이는 방향선을 넘으면(카메라를 움직이는 대상의 반대쪽에 두는 것), 대상 의 움직이는 방향은 샷을 바꿀 때마다 바뀔 것이다.

어깨너머 샷

움직임(movement)을 편집할 때 또는 그림바꾸는 장비로 연기를 자르기할 때, 샷과 샷 사이 를 될 수 있는 대로 연기가 계속되도록 하라. 다음은 마음에 새겨야 할 몇 가지 요점들이다.

■움직임이 이어지게 하기 위해 대상이 움직이는 동안 자르기하라 _예를 들어, 앉아있던 의자 에서 일어나려고 하는 어떤 사람을 가까운 샷으로 잡고 있다면, 그가 일어난 뒤가 아니 라, 일어나는 도중에 넓은 샷으로 자르기 하라. 또는, 할 수만 있다면 넓은 샷으로 자르기 에 앞서, 가까운 샷에서 일어서기를 끝내게 할 수 있다(비록, 그가 잠시 화면 밖으로 벗어 나더라도).

그러나 그가 일어서기를 끝낼 때까지 기다리지 말고, 넓은 샷으로 바꾸어라.

■샷 안에 움직이는 물체가 있다면, 그 물체가 움직이지 않는 샷으로 그 물체를 따라가지 마라 _비슷하게, 카메라가 옆으로 움직이고 있는(panning) 샷으로 움직이는 물체를 따라가면, 다 음 샷에서 움직이지 않는 카메라로 자르기 하지 마라. 움직이지 않는 물체에서 움직이는 물체로 자르기 하면, 그림이 튄다. 대상이나 카메라가 움직일 때에는 앞의 샷과 뒤의 샷이

다 같이 움직이는 샷이 되도록 하라.

■움직임의 방향선이 두 쪽으로 움직이는 샷을 잡은 녹화테이프를 편집할 때(화면 안의 방향은 반대쪽으로 된다), 두 샷 사이에 메우는 샷(cutaway)이나 정면(head-on) 샷을 끼워넣어서, 서로 엇갈리는 화면 안의 움직임의 방향이 이어지는 것처럼 보이게 하라.

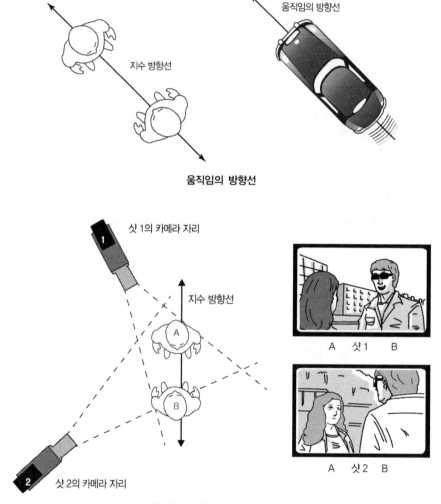

움직임의 방향선

움직임의 방향선과 카메라 자리

_자료출처: Television Production Handbook(Zettl)

(2) 복잡한 편집(complexity editing)

이것은 한 장면을 복잡하면서도 힘차게 키우기 위해 편집의 관습을 일부러 어기는 것이다. 샷을 고르고, 이어붙이는 것이 더 이상 그림과 소리를 자연스럽게 이어가는 것에 맞추는 것이 아니라, 보는 사람의 주의를 끌고, 이것을 계속 유지하며, 장면에 감정적으로 끌려들어 가게끔 이끄는 방법에 맞춘다. 복잡한 편집은 자연스럽게 이어가는 편집의 규칙과 관습을 무시한다는 것을 뜻하지는 않는다. 오히려, 이것은 생각을 서로 주고받는 목적을 강조하기 위해 그것들을 일부러 어기는 것을 뜻한다.

많은 상업광고는 보는 사람이 주의를 기울이도록 이 복잡한 편집기법을 쓴다. 튀는 샷도 아름다움을 강조하는 기법으로 쓰인다. 어떤 사람이 단지 신용카드의 좋은 점에 대해 이야기할 뿐인데도, 그 사람을 한 화면자리에서 다음 화면의 다른 자리로 튀게 하는 의심할 바 없이 잘못된 편집장면을 일부러 보여준다.

음악 텔레비전(MTV) 편집의 많은 것들은 이 복잡한 편집기법을 쓴다. 거의 필요하지 않은 데도 그림을 튀게 함으로써, 음악행사를 매우 힘차보이게 한다. 이 편집은 텔레비전 드라마에서도 효과적인 강조기법으로 쓰인다. 예를 들어, 한 사람을 거의 파멸에 이르게 할 정도의 심한 혼란에 빠지게 하기 위해, 연출자는 카메라가 움직이는 방향을 어긋나게 해서, 그 사람을 빠르게 방향을 바꾸는 샷(flip-flop shot)으로 잡을 수 있다.

(3) 앞뒤관계(context)에 맞춘 편집

모든 유형의 편집, 특히 소식과 다큐멘터리 프로그램을 편집할 때, 주된 사건이 일어나는 곳에서 사건 앞뒤관계의 진실을 유지해야 한다. 지역 정치후보자의 연설장면을 찍은 테이프에서, 청중 가운데 한 사람이 꾸벅꾸벅 졸고 있는 우스꽝스러운 모습을 가까운 샷으로 잡은 부분이 들어있는 것을 상상하라. 그러나 그 테이프의 나머지 부분을 살펴보면, 다른 청중들은 완전히 깨어있을 뿐 아니라, 그 후보자의 연설에 감동받고 있는 것을 본다.

그러면, 이 졸고 있는 사람의 가까운 샷을 써야 할 것인가? 물론, 쓰지 말아야 한다.

졸고 있는 그 사람은 이 연설이 행해지고 있는 곳의 전체 앞뒤관계를 결코 대표하지 않는다.

떼샷(stock shot)을 편집할 때, 특히 조심해야 한다. 이 샷은 구름, 해변장면, 눈이 쏟아지는 장면, 차들의 뒤엉킴, 군중의 무리 등 함께 일어나는 사건을 보여주는데, 특히 이 샷은 매우 전형적이기 때문에 여러 가지 앞뒤관계에 쓰일 수 있다. 어떤 텔레비전 방송사는 떼샷

을 보관하고 있는 자료실에 요청하거나, 자체자료실을 갖고 있다.

편집에서 이 떼샷을 쓰는 한 가지 예가 있다. 정치후보자의 연설을 편집할 때, 화면의 방향이 바뀌는 동안 자연스럽게 이어주기 위해(continuity) 메우는 샷이 필요할 수 있다. 편집자에게는 새로운 떼샷이 있다. 이 사진을 쓸 수 있을까? 물론, 쓸 수 있다. 왜냐하면, 이 새 정사진은 연설장면의 앞뒤관계에서 관련성이 있기 때문이다. 그러나 사람들이 잔뜩 모여서서 열심히 연설을 듣고 있는 사진을 써야지, 연설이 끝나고 사라들이 모두 흩어진 뒤에 빈 의자만 이리저리 나뒹구는 장면의 사진을 써서는 안 된다. 앞뒤관계에 관련성이 없기 때문이다.(Zettl, 1996)

04. 편집 윤리

편집은 힘센 도구이다. 한 이야기단위가 편집되는 방식이 그것을 보는 사람이 거기에서 일어나고 있는 일을 풀이하는 데에 매우 세게 영향을 미칠 수 있다는 사실을 편집자는 알아야 한다. 편집이 때로 재치 없이, 특히 소식, 다큐멘터리 같은 사실 프로그램을 나쁘게 손질할 수 있으므로, 편집자는 이 프로그램들을 편집하는 과정에서 그 밑에 깔려있는 윤리를 알아야 한다. 맞지 않는 녹음된 웃음이 질 낮은 코미디 프로그램에 쓰일 수 있는 것과 같은 방식으로 한 이야기단위를 끼워넣어서, 보는 사람을 잘못 이끌 수 있다.(Millerson, 1999)

편집할 때, 일부러 사건의 내용을 찌그러뜨리는 것은 아름다움에 대한 판단이 잘못된 것이 아니라, 윤리의 문제이다. 특히 드라마가 아니라 소식과 다큐멘터리 프로그램을 편집하는 편집자에게 있어서 가장 중요한 원칙은 제작요원 모두에게도 마찬가지지만, 실제의 사건과 마찬가지로 진실해야 한다는 것이다. 예를 들어, 정치후보자가 연설하는 장면에서 실제 청중들은 아무 반응 없이 듣고만 있는데, 편집자 자신이 그 정치후보자를 좋아한다는 이유만으로 청중들이 박수치는 장면을 끼워넣고자 한다면, 편집자의 이런 짓은 결코 윤리적이지 않다. 또한 자신의 신념에 맞지 않는 내용을 빼버리고, 자신이 동의하는 내용만 남겨두는 것도 잘못된 것이다.

토론 프로그램을 편집할 때, 찬성과 반대 의견을 분명히 드러나게 편집하라. 미리 규정된 시간에 맞추기 위해, 어느 한쪽의 주장을 모두 들어내지 마라. 두 샷을 나란히 이어서 편집

할 때, 두 샷의 어느 쪽에도 들어있지 않은 제3의 의견이 은근히 드러날 수 있을 때, 특히 조심해야 한다. 예를 들어, 군비를 늘려야 한다고 주장하는 한 정치인의 연설에 이어서 핵폭발 장면을 따르게 하면, 이것은 이 정치가가 핵전쟁을 지지한다는 부당한 사실을 은근히 드러낼 수 있다. 이런 유형의 몽타주샷들은 힘이 센 만큼 위험하기도 하다. 그림과 소리 정보 사이의 몽타주 효과는 특히 힘이 세다. 이것들은 그림만의 몽타주보다는 좀더 은근하지만, 그 효과가 숨어있지는 않다. 예를 들어, 부자동네의 몇 집에 '팝니다.'라는 쪽지가 붙은 장면을 찍은 다음에, 경찰차의 요란한 사이렌소리를 이으면, 이 부자동네가 점점 나빠지고 있다는 인상을 줄 수 있다. 은근히 알려주는 말은 이 '범죄가 들끓는' 동네의 집을 사지마라는 것이다.

　또한 연출해서 사건을 키우지 마라. 예를 들어, 소방수가 불속에서 성공적으로 사람을 구해내어서, 카메라요원이 찍을 수 있는 것이라고는 들것에 누워있는 구조된 사람밖에 없을 때, 소방수더러 다시 한 번 사다리 위로 올라가서 멋있는 장면을 연기하라고 요구해서는 안 된다. 이렇게 하는 것이 어떤 ENG 촬영팀에는 일상적인 일이 되어버렸을지라도, 이런 일은 하지 마라. 어느 곳이든, 현장을 주의깊이 살펴보고, 그것들을 효과적으로 찍으면, 얼마든지 극적장면을 만들어낼 수 있을 것이다. 따라서 다시 한 번, 아무 것도 연출하지 마라.

　마지막으로, 편집자는 편집자로서 자신이 고른 것에 대해 보는 사람들에게 책임을 진다. 그들이 편집자에게 보내는 믿음을 어기지 마라. 한 사건을 조심스럽게 편집해서 그 뜻을 강조하는 것과, 아무렇게나 편집해서 사건을 찌그러뜨리는 것 사이에는 분명한 금줄이 있다. 책임감 없이 타이르고 조작하는 것에서 보는 사람을 지키는 단 하나의 안전장치는 직업적인 언론인으로서, 그리고 자신의 작품을 보는 사람들에 대한 존경심의 표시로서, 편집자의 책임감이다.(Zettl, 1996)

　영상은 본래의 특성 때문에 이어 붙이는 순서에 따라 뜻이 달라질 수 있다. 특히 오늘날 디지털기술이 눈부시게 발전함에 따라, 이 기술을 써서 영상을 우리 마음대로 거의 끝없이 고치고 바꿀 수 있게 되었다. 따라서 영상만을 보여주어서는 그것이 진실을 나타내고 있는지, 그렇지 않은지 알 수 없게 되었다. 지난날에 사진이 재판의 증거자료로서 인정받던 때가 있었다. 그러나 이제는 더 이상 사진이 그 효력을 인정받지 못한다. 그러면 무엇이 영상의 진실성을 보증할 수 있을까? 그것은 영상을 만드는 사람이나 편집자의 양심뿐이다. 그렇다면 이들의 양심은 누가 보증할 수 있나? 그것은 그들을 채용해서 쓰고 있는 방송사가 보증해야 한다.

방송사는 진실을 추구하는 진정성을 갖춘 인격자를 영상제작자로 채용해야 하며, 직무를 훈련시킬 때 제작자세에 대해 끊임없이 강조해야 한다. 그러면 구체적으로 무엇을 가르쳐야 하는가? 무엇보다도 먼저, 프로그램을 만들 때 상대하는 현상들에 진실하게 다가가는 것을 가르쳐야 한다. 예를 들어, 자연 다큐멘터리에서 야생 수달의 생태를 보여준다고 하면서 실제로는 우리 안에서 기르는 수달을 찍어서 보여준다면, 이는 보는 이를 속이는 행위가 된다. 그런데 이런 예들은 상식 있는 사람이라면 저지를 수 없는 행위들인데도, 실제로는 이런 일들이 끊임없이 일어나고 있다는 데 문제의 심각성이 있다.

왜 이런 일들이 일어날까? 그것은 특종을 하고자 하는 공명심, 힘들여 고생하기보다 쉽게 문제를 풀려는 생각과 때로는 한 개인이 가지고 있는 독선과 오만 또는 이기심 때문일 수 있다.

그러면 이런 사태를 막을 수 있는 방법은 무엇인가? 그것은 단 한 가지, 제작자 한 사람 한사람이 끊임없는 자기성찰과 반성으로 자세를 가다듬는 것이다. 이것 밖에는 방법이 없다.

04 제4장
편집 기법

영상물은 샷으로 구성된다. 따라서 영상물을 편집하기에 앞서, 샷에 대해서 알아야 한다.

01. 샷

샷이란 한 번 카메라를 움직여 연기를 찍기 시작해서 멈출 때까지 찍은 그림의 양을 한 샷이라고 하며, 그 길이는 찍는 시간에 따라 일정하지는 않다. 그러나 대개 5~15초 사이의 시간길이를 갖는다고 보면 된다. 모든 샷들은 렌즈, 카메라, 카메라 받침대와 대상의 네 가지 요소들로 구성되며, 이들 하나하나의 요소는 그것이 움직이는가, 또는 움직이지 않는가의 차이만 있을 뿐이다.

■렌즈 _하나하나의 렌즈들은 서로 다른 특성을 가지므로, 샷의 내용은 렌즈를 바꿈으로서 영향을 받는다.

■카메라 _카메라가 위아래나 오른쪽, 왼쪽으로 움직임으로써, 샷의 내용이 달라진다.

■카메라 받침대 _카메라머리를 받치고 있는 받침대가 위아래, 옆쪽, 앞뒤로 움직임에 따라, 샷의 내용이 영향을 받는다. 카메라는 카메라요원의 어깨위에서부터 카메라 삼각대, 자동화된 크레인에 이르기까지 매우 여러 가지 받침대 위에 얹힐 수 있다.

■▶**대상** _이것은 카메라가 찍고자 하는 대상을 말하며, 이것에는 한 사람, 또는 하나의 물체, 또는 그 이상의 숫자가 움직이거나 움직이지 않는 상태를 모두 넣어서 이른다. 만약 대상이 연기자라면, 연기를 찍기에 앞서 미리 이들의 움직임을 정하거나, 또는 움직이지 않을 수 있다.

(1) 샷의 종류

샷에는 단순 샷, 복잡한 샷과 발전 샷의 세 가지가 있다.

■▶**단순 샷(simple shot)** _이것은 일반적으로 한 사람 이상의 사람이나, 움직이거나 움직이지 않는 대상을 잡는 샷을 가리킨다. 이 샷에는 다음과 같은 특징이 있다.

- 렌즈 움직임 없음
- 카메라 움직임 없음
- 카메라 받침대 움직임 없음
- 매우 간단한 대상의 움직임만 있음

많은 사람들이 카메라의 화면 안에 있을 때는 한 사람만을 잡는 제한된 수의 단순샷, 그리고 마찬가지로 제한된 수의 일반적인 단순샷만 있을 수 있다.

■▶**복잡한 샷(complex shot)** _이 샷 안에는 한 사람이나 물체, 또는 한 사람 이상의 사람이나 물체들이 있다. 이 샷에 나타나는 샷 구성의 네 가지 요소는 다음과 같다.

- 렌즈 움직임 있음
- 카메라 움직임 있음
- 카메라 받침대 움직임 없음
- 대상 매우 간단하게 움직임

또한 이 샷에는 카메라 받침대의 움직임이 없으며, 사람이나 물체의 복잡한 움직임은 없다.

- 카메라가 옆으로, 아래 위로 움직인다.
- 옆으로 움직이면서 함께 아래 위로 움직인다.
- 렌즈가 움직이며 카메라도 옆쪽으로 움직인다.
- 렌즈가 움직이며 카메라도 아래 위로 움직인다.
- 대상이 움직이며, 카메라도 옆쪽으로 움직인다.
- 대상이 움직이며, 카메라도 아래 위로 움직인다.

또는 다음과 같은 세 가지 요소가 여러 가지로 합쳐질 수 있다.

- 렌즈 움직임
- 카메라 움직임
- 대상의 움직임

이런 복잡한 샷은 멈춘 상태에서 샷을 시작하여 멈춘 상태로 끝내야 한다. 따라서 복잡한 샷은 만약 대상의 움직임이 어떤 상태에서 멈춘 다음, 그 뒤로 단순샷이 이어지는 방식 등으로 구성되어야 할 것이다.

■ 발전샷(developing shot) _ 이 샷에는 한 사람이나 한 개의 물체 또는 한 사람 이상의 사람과 물체가 있다. 발전샷에 나타나는 샷 구성의 네 가지 요소는 다음과 같다.

- 렌즈 움직임 있음
- 카메라 움직임 있음
- 카메라 받침대 움직임 있음
- 매우 복잡한 대상의 움직임 있음

가장 복잡하게 구성될 수 있는 이 발전샷은 복잡한 샷처럼 멈춘 상태에서 시작해 멈춘 상태로 끝나면서 그 뒤로 단순샷을 이을 수도 있다. 그러나 발전샷은 카메라 받침대의 움직임과 함께 대상의 움직임과 이어진다는 점에서 복잡한 샷과 차이가 있다. 그리고 이 발전샷

을 만들어내는 기법은 눈에 보이는 충격에 의해 개입되지 않는다는 점이 중요하고, 이는 곧 뛰어난 발전샷이란 보는 사람의 눈에 드러나지 않는 것임을 뜻한다. 곧 뛰어난 발전샷은 그 자체로 완전하므로, 뒤에 이 샷을 편집할 필요가 없다는 것을 말한다.

(2) 샷 나누기

단순샷에는 다음과 같은 샷들이 있다.

- 아주 가까운(extreme closeup) 샷
- 매우 가까운(big closeup) 샷
- 가까운(closeup) 샷
- 가슴(bust, medium closeup) 샷
- 허리(waist, medium) 샷
- 무릎(knee, medium long) 샷
- 먼(long) 샷
- 매우 먼(very long) 샷
- 아주 먼(extreme long) 샷
- 두 사람(2, two) 샷
- 어깨너머(over-the-shoulder) 샷

이렇게 샷을 나누는 것은 프로그램을 만든 뒤의 편집에서, 편집자와 다른 제작요원들이 서로 의견을 나누기 위한 바탕이 되는 낱말들이므로, 편집자는 이 샷들을 바르게 나누어 알아야 한다.

■아주 가까운 샷 _이 샷은 예를 들어, 사람의 눈, 입, 귀 등만을 잡아서 전체화면을 채우는 것이다. 일반적으로는 흔히 쓰이지 않으나 지난날 '스파게티 웨스턴영화(이태리 사람들이 만든 서부영화)' 등에서 많이 볼 수 있었다. 일반 극영화에서의 효과는 그리 크지 않으므로, 제한적으로 쓰인다. 이 샷은 사람의 표정을 가장 크게 잡음으로써, 오히려 극의 흐름을 이어가야 하는 편집을 어렵게 한다. 그러나 이 샷은 단순샷의 한 가지로 쓰인다.

한편, 이 샷은 움직임이 없는 사람의 한 부분을 보여주기 위해 쓰인다. 커피잔의 손잡이나 코끼리의 발톱부분만을 잡으며, 편집계획표에는 XCU 커피잔, XCU 코끼리 발톱, XCU 왼

쪽 귀 등으로 적는다.

■**매우 가까운 샷** _얼굴을 기준으로 할 때, 이 샷은 턱 아래 부분과 머리 윗부분을 뺀 얼굴 전체를 보여주는 샷이며, 사람에 따라 샷의 내용이 약간 바뀔 수 있다. 흔히 남자의 얼굴은 화면 윗부분 선이 눈썹이나 앞이마에 걸치게 되며, 여자의 경우에는 앞머리 선의 약간 윗부분에 걸치게 된다. 이 샷에 관련된 문제는 필름을 테이프로 바꿀 때 화면의 한 부분이 사라지는 일(domestic cut-off)이 일어날 수 있다는 것이다.

■**가까운 샷** _이 샷은 얼굴의 반응을 강조하여 크게 보여주거나, 어떤 사물에 대한 특별한 관심을 이끌어낼 수 있는 극적인 샷이다. 이 샷은 보통 얼굴전체와 턱밑의 어깨선 부분까지 잡는데, 이때 얼굴이 전체화면의 대부분을 차지하게 된다. 이 샷에서 대상이 움직일 때는 샷을 다시 구성해야 한다. 이 샷으로 잡으면서 사람이 움직이면, 화면을 잡기가 매우 어렵게 되므로, 대상의 움직임을 이 샷으로 잡는 경우는 거의 없다.

아주 가까운 샷이나 매우 가까운 샷과 마찬가지로 이 샷은 테이프로 바꿀 때 샷의 한 부분이 사라지는 일이 생기기 쉽다. 흔히 카메라요원은 이 샷을 찍을 때 사람의 어깨부분까지 여유 있게 잡음으로써 샷이 사라지는 것에 대비해야 한다.

이 샷을 편집할 때 문제는 거의 없다. 그러나 사람의 움직임은 화면구성을 바람직하지 않게 바꾸므로, 움직임이 시작되기에 앞서 편집해야 한다. 한편, 사람과는 달리 움직임이 없는 물체의 가까운 샷을 바르게 나누어 편집계획표에 적기가 쉽지 않다. 만약 커다란 구멍이 있고, 이것을 잡는다면 가까운 샷이라고 할 수 있다. 그러나 부분을 잡은 다음에 이어지는 더 세밀한 부분을 잡는 샷을 무엇이라고 적을 것인지 애매해진다. 만약 가까운 샷에 손이 전화기를 쥐는 것 같은 장면처럼 사람 몸의 한 부분과 물체를 함께 잡을 때는 '전화기를 잡는 손의 가까운 샷'이라고 적으면 될 것이다.

■**가슴샷** _이 샷은 사람이 카메라를 똑바로 쳐다보거나 3/4 정도 옆으로 돌아서는 두 가지 형식으로 잡는다. 텔레비전에서 편집할 때, 가장 흔히 쓰이는 샷이다. 사람이 카메라를 똑바로 쳐다볼 때 이 샷은 화면의 위쪽과 사람의 머리 사이의 빈자리인 머리 빈자리(headroom)를 알맞게 만들면서 아래 부분의 선이 대략 사람의 겨드랑이 밑에 오도록 잡는다. 남자의 경우 양복 윗저고리의 윗주머니 정도이고, 여자의 경우 팔 관절 정도를 잡으면 된다.

한편, 사람이 3/4 정도 돌아설 때, 사람의 눈은 카메라로부터 많이 떨어지면서 대략 화면의 가운데 수직선 부근에 있게 된다. 이렇게 되면, 거의 완전한 코 빈자리(noseroom) 또는

눈길 빈자리(looking room)를 만들 수 있다. 코 빈자리를 만들어 놓으면, 이 장면을 보는 사람은 사람들 사이의 관계를 짐작할 수 있다. 한 장면에서의 코 빈자리가 왼쪽에 만들어졌고, 그 다음 장면의 코 빈자리가 오른쪽으로 만들어진다면, 보는 사람은 이 사람들이 서로 마주보고 서있는 것으로 느낄 수 있다. 이렇게 설정되지 않으면, 보는 사람은 두 사람이 서로 말을 하지 않고 있으며, 제3의 사람이 화면 밖에 있는 것으로 느끼게 된다.

화면 안에 있는 사람의 눈자리는 남자, 여자, 머리유형, 머리 빈자리 등의 설정에 따라 나타나는 사람 머리의 크기에 따라 달라진다. 사람이 모자나 머리장식을 하고 있는 것도 생각해야 한다. 이러한 여러 가지 요소들이 한 샷을 구성하며, 이는 모두 3/4 옆면으로 나뉜다. 그러나 이와 같이 바뀌는 것은 언제나 일어날 수 있다는 사실을 알아야 한다.

■**허리샷** _이 샷은 가슴샷과 함께 매우 흔히 쓰이는 샷의 하나이며, 또한 편하게 쓸 수 있는 샷이다. 이 샷은 사람의 허리나 그 약간 아래를 잡으며, 사람의 팔꿈치와 거의 같은 높이라 할 수 있다. 사람이 연기하는 동안 팔을 내리거나 올릴 때, 보기에 문제가 생길 수 있으므로, 이 샷은 허리 이상의 높이로 잡지 않는다. 이 샷의 머리 빈자리는 가까운 샷에 비해 크며, 사람이 가까운 샷보다 작게 잡히므로, 코 빈자리도 가까운 샷에 비해 크다. 편집할 때 화면의 오른쪽과 왼쪽 어디에 사람이 있는가를 기억해야 한다.

이 샷에서 사람이 3/4 옆쪽으로 돌아설 때, 앞에서 설명한 원칙을 그대로 쓸 수 있다. 그러나 사람이 움직이거나, 어딘가를 바라보거나, 어딘가를 가리키거나 몸짓을 할 때는 코 빈자리가 커지도록 사람을 잡는다. 곧 사람을 화면 한쪽으로 치우치게 잡는다. 두 사람이 있을 때는 화면은 이들로 인해 두 쪽으로 나뉘게 되며, 이 샷을 '두 사람의 허리(waist two) 샷'이라고 한다.

■**무릎샷** _이 샷은 사람과 카메라 등의 움직임과 관련을 갖는다. 예를 들어, 사람이 천천히 걸어가고 있다면, 걸어가는 방향에 충분한 움직임의 빈자리(leadroom)를 설정해야 한다. 이렇게 함으로써 카메라가 사람의 움직임을 따라가는 것이 아니라, 이끌어가는 것이다. 곧, 사람이 화면의 오른쪽에서 왼쪽으로 움직인다면, 사람을 화면의 오른쪽에 자리잡게 하고, 왼쪽에 사람이 움직일 수 있는 넓은 빈자리를 만드는 것이다. 한편, 사람이 움직이지 않고 서있다면, 이 원칙은 쓰이지 않는다. 이때의 무릎샷 구성은 무릎의 약간 위나 아래로 잡으며, 무릎관절 선을 잘라서는 안 된다. 그렇게 하면 무릎관절이 잘려나가는 느낌을 주기 때문이다. 마찬가지로 넓은 머리 빈자리와, 사람이 팔을 움직일 수 있는 옆쪽의 넓은 빈자리를

만든다. 이 샷은 흔히 많은 사람을 잡으므로, 카메라의 움직임과 카메라 받침대의 이동장치를 쓰는 복잡한 샷이나 발전샷에 쓰기에 알맞다.

■먼 샷 _한 사람의 몸 전체를 잡는 샷을 말한다. 이 샷은 한 사람의 온몸에다 머리 위와 발밑에 빈자리를 넣어서 잡기 때문에 화면전체에서 사람이 차지하는 자리는 작다. 또한 이 샷은 보는 사람이 알아볼 수 있을 정도의 크기로 사람을 잡을 뿐 아니라, 사람이 차지하는 자리에 대한 정보를 함께 보여주는 좋은 점이 있으므로, 주로 한 장면의 시작부분을 잡는데 쓰인다. 이 샷은 사람이 화면 안에서 움직이는 것을 따라가면서 잡기 위해 카메라를 움직일 필요가 없다. 사람이 빠르게 움직이는 것을 잡는 먼 샷이라면, 단순샷이라기보다 복잡한 샷이나 발전샷이 될 것이다.

일반적으로 이 샷은 연극에서 관객과 무대 사이의 거리에 해당한다. 이 샷은 몸 전체를 겨우 담는데, 머리가 거의 꼭대기에 닿고 발이 화면의 바닥에 닿는다. 찰리 채플린과 다른 슬랩스틱 코미디언들은 이 샷을 좋아했는데, 그 이유는 이것이 무언극(pantomime)이라는 예술에 가장 어울릴 뿐 아니라, 적어도 여러 가지 얼굴표정을 읽을 수 있을 정도로 대상에 가까이 가기 때문이다. 또한 이 샷은 모든 가까운 샷이 그렇듯이 사람이 중심이기는 하지만, 사람들과 뒷그림 사이의 균형을 잡아준다. 그러나 이 샷의 범위를 넘어서면 환경이 지배하는 경향이 있다. 이 샷은 이상적으로 춤과 잘 어울리는데, 이는 상대적으로 가까운 범위에서 몸 전체를 보여주기 때문이다.

깊은 초점(deep focus)샷은 보통 이 샷이며, 여러 층의 초점거리로 이루어져있고, 초점이 깊다. 이 샷은 찍을 때 넓은-각도렌즈(wide angle lens)를 쓰기 때문에 자주 넓은-각도(wide angle) 샷이라고 불리기도 한다. 이 샷은 가까운 거리, 가운데 거리, 그리고 먼 거리에 있는 대상을 한꺼번에 잡으며, 그 모두에게 뚜렷하게 초점을 맞춘다. 이 샷으로 잡은 대상은 평면 자리의 이어지는 선위에서 조심스럽게 배열된다. 이렇게 층을 쌓는 것과 같은 기법을 씀으로써 감독은 보는 사람의 눈을 하나의 거리에서 다른 거리로, 거기서 또 다른 거리로 안내할 수 있다. 일반적으로 보는 사람의 눈은 가까운 거리의 대상에서 가운데 거리의 대상으로, 이어서 먼 거리의 대상으로 움직인다.

먼 곳을 잡는 먼 샷은 큰 극장의 무대지역과 대체로 같은 양의 자리를 담는다.

■매우 먼 샷 _이 샷은 한 사람을 보는 사람이 알아볼 수 있는 가장 작은 샷이다. 그러나 이 샷으로 사람을 잡으면, 보는 사람은 그의 얼굴 세부사항을 알아볼 수 없다. 이 샷에서는

화면 안의 사람이 매우 작게 보이고, 그에 따라 자연스럽게 머리 빈자리가 만들어진다. 한편, 이 샷에 카메라를 움직이면, 자동차를 쫓는 것과 같은 빠르게 움직이는 장면을 잡는데 매우 쓰임새가 좋다. 사람이 멈추어있거나 매우 느리게 움직이고 있다면, 이 샷에서 모두 다 잡을 수 있다. 이 샷에서 사람이 매우 작은 자리를 차지하고 있으므로, 사람과 빈자리가 뚜렷이 나뉜다. 그리고 이 샷 안에서 사람은 왼쪽이나 가운데, 그리고 오른쪽 어디에나 있을 수 있으므로, 편집자는 사람의 자리에 대해 늘 관심을 갖고 있어야 한다.

　이 샷은 또한 적은 수의 사람 무리를 잡는데 흔히 쓰인다. 이때 편집자는 사람들 가운데 어떤 사람이 화면의 갓 쪽에 너무 가까이 있지 않는 샷을 골라서 편집해야한다.

■▶**아주 먼 샷** _넓은(wide) 샷 또는 지리학(geography) 샷이라고도 부르는 이 샷은 보는 사람이 샷 안의 사람을 알아볼 수 없을 정도로 매우 작게 잡는다. 이 샷은 한 작품의 시작장면에서 작품의 뒷그림을 보여주기 위해 흔히 쓰인다. 서부영화에서는 지평선에서 말을 타고 달려오는 사람을 이 샷으로 잡고, 그 사람이 카메라를 향해 달려옴에 따라 자연스럽게 다음 샷으로 바뀌는 것을 볼 수 있다. 한편, 망원렌즈와 줌렌즈를 써서 이 샷을 잡는 경우도 드물게 있다. 그러나 이때는 초점을 맞추는 문제와 이를 받쳐줄 수 있는, 따로 장면을 찍어두어야 하는 문제가 있다. 만약 이렇게 찍어서 성공한다면, 매우 좋은 결과를 얻을 수 있지만, 편집하기가 쉽지 않으므로 수준 높은 편집이 필요하다.

　일반적으로 이 샷은 사람이 차지하고 있는 자리가 갖는 분위기와 환경정보를 주는 기능을 한다. 이러한 분위기와 환경이 매우 중요한 작품이라면, 이 샷을 효과적으로 쓸 수 있을 것이다. 이 샷은 사람이 관련된 빈자리에 관한 정보를 주므로, 편집자는 전체화면과 관련된 사람의 자리를 바르게 기억해야 한다.

　이 샷은 자주 서사적 영화(epic film)에서 가장 효과적으로 쓰이는데, 이런 영화에서는 찍는 곳이 중요한 역할을 한다. 서부영화, 사무라이 영화, 그리고 역사영화가 그러하다. 이 샷을 잘 쓰기로 유명한 대가들은 당연히 서사적 장르와 연관이 있는 감독들로서, 그리피스(D. W. Griffith), 세르게이 에이젠슈테인(Sergei Eisenstein), 존 포드(John Ford), 그리고 구로사와 아키라(黑澤 明), 스티븐 스필버그(Steven Spielberg) 등이다.(루이스 자네티, 2002)

■▶**두 사람 샷** _이 샷은 무릎이나 허리 위에서부터 사람을 잡는다. 이것은 일종의 기능샷으로서, 해설장면, 움직이는 장면, 그리고 대화장면을 잡는데 주로 쓰인다. 또한 카메라를 바라보거나, 서로를 바라보고 있는 두 사람을 잡는 데 쓰이는 샷이며, 이들이 서있거나 앉아있

는지, 움직이거나 멈추어 있는지, 또는 몸을 움직이는 데 따라 화면구성이 달라진다. 일반적으로 이 샷은 가슴샷보다 사람을 가까이 잡지 않으나, 만약 이 샷 안에서 사람들이 움직인다면, 화면이 어느 정도 좁아 보일 수 있다. 이것을 가운데 두 사람 샷이라고 한다. 만약 어느 한 사람이 팔을 움직일 때는 화면을 무릎샷이나 먼 샷으로 바꾸어야 할 것이다. 두 사람을 가깝게 잡을 때, 이들 모두를 고르게 처리하는 것은 힘들며, 이들 가운데 한 사람을 돋보이게 잡을 수밖에 없다. 이때는 한 사람을 다른 사람의 앞에 겹치게 자리잡게 하여, 카메라에 더욱 가깝게 함으로써 돋보이게 하는 방법을 쓰는데, 이를 '호의(favor)' 라고 하며, 이때의 샷은 어깨너머샷이 된다.

■▶어깨너머샷 _이 샷은 두 사람샷을 다르게 잡은 샷으로, 두 사람 가운데 한 사람의 어깨 뒤에서 다른 사람의 얼굴을 잡는 샷이다. 이 샷으로 한 사람에게 호의를 베풀어 한 사람을 돋보이게 잡는데, 이때 어깨너머로 얼굴을 잡은 사람이 이 호의를 받는 대상이며, 이 사람의 얼굴크기는 대략 가까운 샷이 된다. 반면에 돌아서있는 사람은 어깨, 목, 뒷머리 등 몸의 부분들만 보여준다. 카메라를 향하고 있는 사람과, 돌아서있는 사람과의 눈에 보이는 관계가 화면구성에 중요한 역할을 한다. 강조되는 사람을 화면 바깥선에 가깝게 두고, 뒤로 돌아서있는 사람을 화면 바깥선의 2개와 3개에 걸치도록 잡는 것이 이 샷의 일반적인 화면구성이다. 뒤로 돌아서

있는 사람을 매우 크게 잡으면서 약간 초점을 흐리게 하거나, 이 사람을 매우 가깝게, 또는 멀리 자리잡게 하는 것도 이 샷에서 흔히 쓰이는 화면구성법이다. 그런데 이런 화면구성법은 카메라자리와 쓰는 렌즈의 각도에 따라 결정된다.

이 화면을 구성할 때, 어떤 때는 거의 같은 크기로 두 사람을 잡는 수도 있고, 어떤 때는 돌아서있는 사람의 머리만을 크게 잡는 경우도 있다. 이렇게 잡음으로써, 두 사람이 어떤 관계를 가지면서 서있음을 보여줄 수 있다. 두 사람 사이에 키 차이가 있을 때는 두 사람의 눈길을 서로 맞출 수 있도록 카메라높이를 조정해줄 수 있다. 이때는 카메라높이를 Ha(high angle), 또는 La(low angle)로 적어두어야 한다.(로이 톰슨, 2000)

(3) 샷을 잡는 각도(angle)

대상을 잡는 샷의 각도는 고른 소재에 대한 감독의 논평이 될 수 있다. 평범한 각도는 일상의 감정을 나타내는 데에 알맞은 형식이며, 극단적인, 곧 가장 크거나 가장 작은 각도는

그림의 핵심이 되는 뜻을 매우 잘 나타낼 수 있다. 샷의 각도는 대상을 찍는 곳이 아니라 카메라가 놓인 곳에 따라 결정된다. 높은 각도(high angle)에서 찍은 사람의 사진은 낮은 각도(low angle)에서 찍은 같은 사람의 그림과는 정반대의 풀이를 낳는다. 하나하나의 그림에서 소재는 같다. 그러나 우리가 그 그림에서 찾아낸 정보의 내용은 형식이 내용이고, 내용이 형식이라는 사실이 분명해진다. 사실주의 전통을 따르는 감독들은 두쪽 끝의 각도를 피하는 경향이 있다. 그들이 찍는 장면들은 대부분 눈높이에서 찍는다. 이는 땅에서 대개 150~180cm 떨어진 것으로서, 실제로 사람들이 보통 어떤 장면을 볼 때와 거의 같다. 사실주의 감독들은 대상물을 가장 뚜렷하게 볼 수 있는 시야를 잡으려고 한다. 그러나 눈높이 (eye-level) 샷은 평범하기 때문에 본질적으로 극적이지는 못하다. 사실 모든 감독들은 얼마간 눈높이샷을 쓰고 있으며, 특히 일상적인 해설장면에서 더욱 그러하다.

사실주의 감독들은 대상을 가장 뚜렷하게 나타내는 그림보다는 대상의 본질을 가장 잘 집어내는 그림에 관심이 있다. 두쪽 끝의 각도에서 찍은 사물은 찌그러져 보인다. 그래도 많은 감독들은 대상의 겉면의 사실성을 뒤틀리게 함으로써, 더욱 커다란 진실(상징적 진실)을 얻을 수 있다고 느낀다. 보는 사람의 시점(point of view)은 카메라의 렌즈와 같다는 것을 사실주의 감독이나 형식주의 감독 모두 알고 있다. 사실주의 감독은 보는 사람이 카메라가 있다는 것을 잊게 만들려고 하며, 형식주의 감독은 끊임없이 카메라가 있다는 사실을 보는 사람에게 생각나게 만든다. 샷을 잡는 데에는 5가지 바탕이 되는 각도가 있는데 다음과 같다.

- 새의 눈 시점(bird's eye view)
- 높은 각도(high angle)
- 눈높이(eye-level)
- 낮은 각도(low angle)
- 기울어진 각도(oblique angle)이다.

샷 나누기와 마찬가지로 여기에도 많은 가운데 각도들이 있다. 예를 들어, 낮은 각도와 아주 낮은 각도 사이에는 매우 큰 차이가 있을 수 있다. 물론 이러한 차이는 정도의 차이에 지나지 않으나, 각도가 아주 크거나 작을 때, 대상은 더욱 뒤틀리고 독특해진다.

■새의 눈 시점 _이것은 모든 각도 가운데에서 가장 낯설어 보이는 것인데, 그 이유는 한

장면을 바로 머리 위에서 찍기 때문이다. 우리는 이러한 시야에서 사건을 보는 경우가 거의 없으므로, 이 샷의 대상은 안무가인 버스비 버클리(Busby Berkeley)의 만화경적인 배열처럼 처음에는 알기 힘들고 추상적으로 보일 수 있다. 이 때문에 감독들은 이런 방식으로 카메라를 두지 않으려 한다. 그러나 어떤 상황에서는 이런 각도야말로 대단한 표현력을 지닐 수 있다. 사실 이 새의 눈 샷은 우리로 하여금 마치 전능한 신과 같이 장면 위를 날며 돌아다니게 해준다. 사람들은 마치 개미처럼 보이고, 별것 아닌 것처럼 보인다.

　운명이라는 주제를 취급하는 감독 - 이를 테면 히치콕이나 프리츠 랑(Frits Lang) - 들은 이런 각도를 좋아하는 경향이 있다.

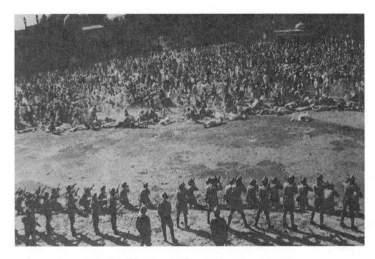

영화 〈간디〉(영국, 1982) _감독: 리처드 아텐보로

■높은 각도(high angle) 샷 _보통 이 샷은 그렇게 심한 것은 아니므로 우리 눈에 그다지 낯설지는 않다. 카메라는 크레인에 올려놓거나 높게 튀어나온 곳에 둔다. 그러나 보는 사람은 전지전능하다는 느낌을 그리 느끼지 못한다. 이 각도는 보는 사람에게 장면전체를 볼 수 있게 하지만, 그것이 반드시 숙명이나 운명을 암시하지는 않는다. 대상의 입장에서 볼 때 이 높은 각도의 샷은 사물의 높이를 줄이고 움직임의 속도를 늦추므로, 속도의 느낌은 잘 전달되지 않는 반면, 지루함을 나타내는 데는 효과적이다. 또한 화면 속의 장치나 뒷그림의 중요성은 늘어나며, 따라서 주위의 뒷그림이 자주 사람들을 집어삼키는 듯이 보인다.

　이 높은 각도는 대상의 중요성을 줄이며, 위에서 찍힌 사람은 아무런 해도 끼치지 못할 정도로 힘이 없고, 작아 보인다. 이 각도는 자기를 낮출 때 효과적이다.

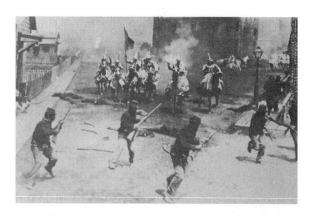

〈나라의 탄생(The Birth of a Nation)〉(미국, 1915) _감독; 데이빗 그리피스

■눈높이(eye-level) 샷 _지나치게 꾸미고 뜻을 강요한다는 이유에서 매우 심한 각도를 피하는 감독도 있다. 일본의 거장 오즈 야스지로 감독의 작품에서 카메라는 보통 바닥 위 120cm 높이에 놓이는데, 이는 실제로 보는 사람이 앉아서 일본식으로 사건을 보는 눈높이이다. 오즈 감독은 사람들을 있는 그대로 다루며, 우리가 그 사람들을 생색내는 자들이나 감상적인 자들로 보지 않게 만든다. 대체로 이들은 평범한 사람들로서 크게 착하지도 크게 나쁘지도 않았다. 그래서 오즈 감독은 그들이 스스로를 드러내게 만든다. 그는 지나치게 크거나, 작은 각도를 씀으로써 가치판단이 암시된다고 믿었기 때문에, 자신의 카메라를 중립적이고 냉정하게 유지하려 한다.

이 눈높이 샷은 보는 사람으로 하여금 어떤 부류의 사람들이 보이는가를 스스로 판단하게 한다.

영화 〈도쿄 이야기〉(1953) 감독: 오즈 야스지로
_자료출처: 영화의 이해(루이스 자네티)

■낮은 각도(low angle) 샷 _이 각도는 높은 각도와 반대의 효과를 낳는다. 대상의 높이는 높아지고, 따라서 수직성을 나타내는데 쓰임새가 있다. 더 실제적으로는 키 작은 배우를 커 보이게 할 수 있다. 움직임에 속도가 붙으며, 특히 싸우는 장면에서 이 각도는 그 어지러운 분위기를 잘 잡을 수 있다. 이 각도의 샷에서 주위환경은 보통 작아지고, 하늘이나 천장이 단지 뒷그림에 지나지 않게 된다. 심리적으로 볼 때 이 각도는 대상의 중요성을 강조한다. 밑에서부터 카메라에 잡히는 사람은, 보는 사람의 위쪽에서 위협적으로 모습을 드러내어서, 보는 사람에게 불안한 느낌과 위에서 내리누르는 느낌을 느끼게 하는 한편, 공포감, 경외심, 그리고 존경심을 자아내게 한다.

　이런 이유로 이 낮은 각도는 선전영화나 영웅주의를 그리는 장면에 자주 쓰인다.

영화 〈노스페라투(Nosferatu)〉(독일 1922) _감독; 무르나우(F. W. Murnau)

■기울어진(oblique) 각도 _이 각도는 카메라를 옆으로 비스듬히 기울이는 것이다. 화면에 비쳤을 때, 수평선은 기울어져 있다. 이렇게 찍힌 사람은 한쪽으로 넘어갈 듯이 보일 것이다. 더 일반적으로는 이 각도는 술 취한 사람의 균형 잡히지 않은 상황을 암시하기 위한 시점(point of view) 샷에 쓰인다. 심리적으로 이 기울어진 각도는 긴장, 그리고 곧 닥칠 바뀌는 상황을 암시한다. 원래의 수평선과 수직선은 안정되지 않은 기울어진 선이 된다.

　이 각도는 보는 사람을 어리둥절하게 만들기 때문에, 자주 쓰이지는 않으나, 싸우는 장면에서는 바로 이러한 눈에 보이는 불안감을 나타내는데 효과적일 수 있다.(루이스 자네티, 2002)

기울어진 각도의 샷

(4) 바라는 샷 고르기

편집의 원칙은 다음 두 가지로 줄일 수 있다.

첫째, 하나하나의 샷들을 자르기, 겹쳐넘기기, 점차 밝게/어둡게 하기 등의 기법을 써서 함께 이어서, 전체를 하나의 뜻있는 체계로 만든다.

둘째, 그림을 처리하는 방법에 따라 보는 사람에게 다른 느낌을 전달하고자 한다. 따라서 편집은 쓸 만한 자료들을 골라서 그것을 체계적으로 잇는 것에서부터 시작한다.

> ▪ 바라는 샷들을 고른다.
> ▪ 샷들을 순서대로 잇는다.
> ▪ 자르는 곳을 정한다.
> ▪ 좋게 이어가는 방법을 정한다.

프로그램을 찍을 때에는 보통은 실제로 쓸 양보다 많이 찍는데, 이것은 찍을 때 결과를 알 수 없기도 하지만, 편집과정에서 폭넓게 골라 쓰기 위해서이다. 찍은 그림을 되살릴 때, 다음과 같은 것들을 확인해야 한다.

> ▪ 쓸 수 있는 좋은 것
> ▪ 여러 가지 잘못이나 모자라는 점이 있어 쓸 수 없는 것
> ▪ 다시 찍은 것(좋은 것을 고르기 위해 다시 찍은 경우)
> ▪ 비슷한 것
> ▪ 메우는 샷(편집할 때 끼워넣거나, 메우는 샷으로 쓰기 위해 찍은 샷들)
> ▪ 기타, 다른 이유로 쓸 수 없는 것들

편집의 첫 단계는 쓸 수 있는 샷과 버릴 샷을 나눈 다음, 쓸 것을 적는 일이다. 찍으면서 샷의 내용을 적어두면 아주 편리하다. 그렇지 않으면, 테이프를 되살리면서 편집할 순서를 따로 적어야 한다. 하나하나의 샷들을 다음과 같은 방법으로 나눌 수 있다.

- 눈으로 보면서 나눈다.(어떤 사람이 차에 오른다. 등)
- 하나하나의 샷을 잇기에 앞서 샷 번호와 내용을 적는다.
- 샷이 시작되는 화면에 전기신호를 넣는다.
- 시간부호(time-code)를 적는다.

(5) 샷 순서

쓸 샷들을 정했으면, 다음 단계는 프로그램의 내용에 따라, 샷들의 순서를 정한다. 편집을 완전하게 하기 위해서는 프로그램을 보는 사람의 입장에서 바라볼 필요가 있다. 프로그램을 보는 사람은 처음에는 하나하나의 샷들을 차례로 본다. 하나하나의 샷이 나타나면 그것을 풀이하고 앞선 샷과 관련지으며, 자신이 보는 것에 대해 차례로 뜻을 매긴다.

대부분의 경우, 시간순서에 따라 샷들을 이어나간다. 만약에 샷들이 시간이나 곳의 순서를 앞뒤로 뛰어넘는다면, 결과는 매우 어지러워질 것이다. 또 샷들을 이을 때 짧은 샷들을 계속해서 이으면 영상의 흐름이 매우 급하게 진행되어, 이 또한 매우 어지러운 느낌을 줄 것이다. 따라서 될 수 있는 대로 샷의 길이를 길게 잡아 느린 느낌을 주는 것이 보는 사람의 마음을 편안하게 하며, 프로그램을 안정적인 분위기로 만들 것이다.

우리가 보고 듣는 것에서 어떤 뜻있는 관계를 찾아내고자 하는 것이, 설사 뜻이 없다 하더라도, 우리네 마음의 특성이다. 연이어 빨리 지나가는 샷들을 보면서, 우리는 아무 생각 없이 그것들 사이에 어떤 관계를 만들려고 한다. 우리는 이어지는 한 줄의 샷들을 몇 가지 방법으로 풀이할 수 있다.

- A샷은 B샷의 원인이 될 수 있다.
- A샷과 B샷을 합쳐서 C샷을 만들 수 있다.
- A샷과 B샷을 나란히 놓으면, A샷과 B샷 안에 들어있지 않은 'X'라는 생각을 만들어낼 수 있다.

여러 가지 상황들에서 샷을 잇는 순서에 따라, 그 샷을 보는 사람이 그 샷들을 풀이하는 방법에 영향을 미칠 수 있다는 사실을 알게 될 것이다. 다음의 간단한 예에서 풀이의 차이를 느낄 수 있을 것이다.

격렬한 폭발⋯불타는 건물⋯자동차로 달려가는 사람들

이 샷들의 순서를 바꿈에 따라, 사건의 뜻을 다르게 풀이할 수 있다.

> ■ **폭발 – 건물 – 자동차** _폭발이 일어나서 건물이 불타고, 사람들은 건물에서 튀어나와 자동차를 타려고 한다.
>
> ■ **건물 – 폭발 – 자동차** _건물에서 불이 나서, 그 속의 기름통이 불붙어 폭발하고, 사람들은 달려 나와 자동차로 향한다.
>
> ■ **건물 – 자동차 – 폭발** _건물이 불타자, 사람들은 건물에서 튀어나와 자동차로 향하는 순간, 폭발이 일어난다.
>
> ■ **자동차 – 건물 – 폭발** _사람들이 건물에 불을 지르고 자동차로 달려가는 순간, 건물은 불타고, 뒤이어 폭발이 일어난다.
>
> ■ **자동차 – 폭발 – 건물** _사람들이 폭발장치를 해두고 자동차로 달려가는 순간, 폭발이 일어나고, 뒤이어 건물이 불탄다.
>
> ■ **폭발 – 자동차 – 건물** _폭발이 일어나자, 사람들은 폭발을 피하여 자동차로 달려갈 때, 폭발로 인하여 건물이 불타고 있다.

이처럼 세 개의 샷에서 이것들의 조합의 수만큼 다른 풀이를 만들어낼 수 있다. 이 세 개의 독립된 상황들을 하나의 사건으로 엮어주는 것은 바로 우리들의 생각이 만들어내는 상상력의 힘이다. 이 상상력은 단순한 머리의 정신작용이라기보다 우리들이 일상의 삶속에서 경험한 수많은 상황들이 우리의 의식에 녹아 들어가서 이루어낸 커다란 생각의 망(network of thoughts)인 것이다.(Millerson, 1999)

상상은 직접 말로 하는 것보다 넌지시 알리는 것에 의해 더 효과적으로 자극받을 뿐 아니라, 간접기법은 많은 실제의 어려움을 이겨낸다. 두 샷을 잇는다고 가장하자.

한 소년이 위를 쳐다보고 있다…나무가 카메라 쪽으로 떨어진다.

이것을 보는 사람이 받는 인상은 '한 소년이 넘어지는 나무를 쳐다보고 있다.'는 것이다. 이번에는 샷을 반대로 이어보자. 그러면 보는 사람은 '나무가 소년 쪽으로 넘어지는데, 그 소년은 위험을 느끼고 나무를 쳐다본다.'고 생각할 것이다. 그런데 실제의 그림들은 서로 아무 관련이 없다. 이것들은 자료실에 보관된 자료들일 뿐이다.

01 원인 – 결과(인과)의 관계

영상물은 이야기구조를 갖는다. 이야기구조란 이야기 안에 구성(plot)이 있다는 뜻이다. 이 구성은 원인-결과의 관계를 뜻한다. 어떤 이야기가 단순히 사건들을 이은 것이 아니라, 원인과 결과의 관계로 이어진 이야기 고리를 가지고 있다는 뜻이다.

일찍이 미국작가 포스터(E.M. Foster)가 구성에 대해 정의한 것처럼, "왕이 죽었다. 그런 다음 왕비가 죽었다."는 이야기는 단순히 사건들을 늘어놓은 것이지, 구성으로 짜인 이야기라 할 수 없는데, 왜냐하면 두 사건 사이에는 아무런 원인과 결과의 관계가 없기 때문이다.

이것을 "왕이 죽었다. 그리고 왕의 죽음을 슬퍼한 나머지 왕비가 죽었다."고 한다면, 왕의 죽음이 왕비의 죽음의 원인이 되기 때문에 두 사건 사이에 인과관계가 생기고, 따라서 하나의 이야기로 이루어지는 것이다.

이처럼 구성은 사건들 사이를 논리적으로 이어주고, 여기에 보는 사람들이 끼어드는 것을 부추김으로써 이야기를 진행시키는 힘을 갖는다. 곧, 원인과 결과의 관계는 이야기를 앞으로 밀고 나아가는 힘이 된다. 영상물도 이야기와 마찬가지로 이 원인과 결과의 관계로 이루어져 있으므로, 샷과 샷은 원인과 결과의 관계로 이어지는 구성을 갖는다. 샷을 잇는 구성에는 다음의 세 가지 유형이 있다.

> ■ **시간이 지나는 순서에 따라 잇는다** _시간이 지남에 따라 원인- 결과의 관계가 드러난다.
>
> 한 손에 컵을 쥔 남자 – 다른 손으로 컵을 옮겨 쥐는 순간, 컵이 미끄러져 떨어진다 – 방바닥에 떨어져 산산조각이 나는 컵
>
> ■ **자리를 잇는다** _자리의 샷들을 이어감에 따라, 자리들 사이의 관계가 드러난다.
>
> 식당 건물 – 식당 간판 – 건물 안에서 식사하고 있는 사람
>
> ■ **논리에 따라 잇는다** _논리적으로 샷 사이의 관계가 이루어진다.
>
> 청와대 전경 – 두 마리의 마주보는 봉황그림을 뒤쪽으로 하여 책상 앞에 앉아 있는 남(여)자 – 남(여)자의 얼굴 가까운 샷. 그(녀)는 대한민국의 대통령임에 틀림없다.

때로 그림들은 실제로 같은 생각을 전달하며, 이것들은 어떤 방식으로든 이어진다.

 여자가 외치고 있으며, 사자가 뛰어오른다.

그러나 여기에 특별히 원인 - 결과의 관계가 있을 때, 이 관계는 뚜렷해진다. 원인 - 결과 또는 결과 - 원인의 관계는 이어지는 샷들의 공통된 잇는 곳이다. 어떤 사람이 머리를 돌린다 - 연출자는 자르기 위해 그 원인을 보여준다. 이것을 보는 사람은 이 개념에 익숙해진다. 때로, 생각지도 않은 결과를 일부러 보여줄 수 있다.

- 암살자와 그의 희생자가 길을 따라 걸어가고 있다.
- 암살자의 가까운 샷…마침내 함께 걷고 있는 사람에게로 몸을 돌린다.
- 창문에서 바라본, 훨씬 뒤떨어져 걸어오고 있는 사람의 샷으로 자르기

여기에서 그 결과는 전혀 엉뚱하다. 보는 사람은 예상되는 결과를 기대하다가, 헷갈리게 된다.

- 벽면의 지도 옆에 서있는 먼 샷의 강사
- 지도의 가까운 샷으로 자르기
- 이제는 전혀 다른 무대장치에 서있는 강사

연출자는 지도샷을 써서 강사를 다음 이야기단위를 위한 자리로 옮겼으나, 이것을 보는 사람은 강사가 지도 옆에 있을 것으로 기대했다가, 방향감각을 잃게 되었다.

더욱 어지러운 것은 움직임이 가리키기는 해도, 눈에 보이는 이어짐이 없는 상황이다.

- 문에 노크소리 들리고, 소녀가 돌아본다.
- 밤의 어둠 속으로 속력을 내는 기차의 샷으로 자르기

연출자는 문밖에 있는 사람을 숨기고 보여주지 않음으로써, 긴장을 일으킬 것으로 생각했으나, 그는 잘못해서 엉뚱한 관계를 만들었다. 대화나 움직임이 다음 샷을 설명하기는 해도, 이것은 어울리지 않는 샷바꾸기이다.

섞기 또는 점점 어둡게/밝게 하기로 샷을 바꾼다면, 이런 오해를 막을 것이다.

꽤 자주, 장면의 시간길이를 줄이고 영화의 시간을 만들기 위한 시도로, 연출자는 같은 사람을 같은 시간과 곳에서, 같은 옷을 입고 나타나는 한 샷에서 다른 샷으로 자르기 한다. 이 기법이 받아들여질 수 있는지, 아니면 어지러울지 도전해볼 만하다.

❷ 이야기의 나아가는 힘

어떤 이야기가 진행되는 과정에서 원인과 결과의 관계는 보는 사람을 끌어들이는 가장 바탕이 되는 도구이며, 사건들 사이를 논리적으로 잇는 데에 보는 사람이 끼어들 것을 요구함으로써 이루어진다. 소설에서 흔히 원인과 결과는 독자의 참여를 부추기는 물음과 대답이라는 형식으로 이루어진다. 다음에 어떤 일이 일어날 것인가? 하는 물음에 대한 대답을 미룸으로써 긴장감을 일으키는 모험극의 결말은 이런 장치를 가장 부풀리게 쓰는 예이다.

묻고 대답하는 전략을 쓰는 이야기는 여러 가지 방식으로 만들 수 있다. 수십 쪽에 걸쳐서 상세하게 상황을 그림으로써 물음에 답할 수 있고, 물은 다음에 간단하고 짧게 대답할 수도 있다. 실제로, 정보를 묻고 대답하는 것은, 여러 가지 차원에서 움직이는 이야기의 모든 방면에서 벌어진다. 소설이나 짧은 이야기만큼이나 영화에 대해서도 이것은 맞는 말이다. 우리는 보통 이것을 '잇는다.'라고 하며, 잇는 편집은 이런 유형의 묻고 대답하는 전략에 바탕하고 있다.

묻는 것은 이야기를 앞으로 나아가게 할 뿐 아니라, 기대감을 갖게 하는 데에도 필요하다. 예를 들어, 컵을 떨어뜨린 남자를 보여주는 두 샷에서 물음과 대답은 단지 행위를 설명하기

위해서만 쓰인다. 그러나 만약 파티에 준비된 음료수 병들 가운데 하나에 독약이 들어있다는 것을 안다면, 우리는 그 독약에 관하여 누가, 무엇을, 언제, 어디서, 왜 등등 많은 물음을 묻게 될 것이다. 우리는 자신이 읽거나 본 어떤 이야기에 모든 지식과 경험을 동원하기 때문에, 내놓은 질문에 대하여 될 수 있는 대로의 대답을 생각해낼 것이다.

이야기구조를 가진 영화에서 거의 모든 전략들은 이어지는 샷들 안에 기대감을 갖도록 구성되어 있다. 그 결과로 나타나는 것이 이야기구조의 움직임(narrative motion)이다.

샷들을 늘어놓는 이런 방식은 영화편집에서 바탕이 되는 것이다.

소련의 영화감독 세르게이 에이젠슈테인이 느끼기에, 변증법적 몽타주도 기대감을 갖고 묻고 대답하는 이야기구조의 움직임을 쓰는, 원인과 결과를 잇는 편집의 다른 방식일 뿐이었다. 그의 정-반-합이라는 변증법적으로 샷을 잇는 방식(shot patterns)에서 처음 두 샷은 '이러한 생각들이 어떻게 서로 이어지는가?'라고 묻는다. 세 번째 샷에서 그가 내놓은 대답은 합이다.

이렇게 풀어헤쳐보면, 소련의 몽타주와 할리우드의 잇는 편집은 정반대가 아니라, 묻고 대답하는 전략의 모습이 바뀌었을 뿐이다.

■→묻고 대답하는 형식들 _가장 간단하게 묻고 대답하는 형식은 단지 두 개의 샷만을 필요로 한다. 화면 바깥쪽을 보고 있는 한 사람의 샷 다음에, 그 사람이 보고 있는 대상의 샷이 나오는 것이 그 예이다. 형식을 길이로 제한하지 않고, 계속 묻고 대답하기 위해 수십 개의 샷들이 필요할 수 있다. 또는 샷들의 순서를 바꿈으로써 형식이 바뀔 수 있다.

브뉘엘, 히치콕, 고다르, 웰즈 그리고 트뤼포 감독은 이런 방법으로 이야기를 이어가지는 않았지만, 그들의 영화는 많은 부분이 영화를 보는 사람에게 묻고 대답하는 형식을 발전시킨 것들이다.

■→내용의 흐름(문맥, context) _어떤 묻고 대답하는 형식이 지니고 있는 뜻은 그것을 구성하는 내용의 흐름을 바꿈으로써 더 늘어나거나 바뀔 수 있다. 예를 들어, 쿨레쇼프의 실험에서 수프, 관 그리고 아이에 대한 어떤 남자의 반응을 우리가 알아볼 수 있는 것은 그 남자가 하나하나의 장면에서 진정으로 감동하고 있다고 생각하기 때문이다.

만약 그가 감동하고 있는 척 한다는 것을 보여주는 새로운 장면이 나타난다면, 우리는 처음 이야기단위들을 다르게 알아볼 것이다. 이것은 제대로 안된 구성으로 볼 수도 있지만, 이야기구조를 구성하는 요소들을 이렇게 조종하는 것은 알프레드 히치콕 감독이 긴장감을

만들어 내거나, 버스터 키튼(Buster Keaton)이 개그를 구성하기 위해 썼던 방법들 가운데 한 가지였다.

■ 형식의 순서를 바꾸기 _대본을 그림으로 바꾸는 사람이 갖는 주요 관심사는 샷이나 이야기단위의 그림요소들이 아니라 이야기단위의 구조, 곧 이를 다른 식으로 말한다면 보는 사람이 무엇을, 언제 알게 되는가에 관한 것이다. 공교롭게도 재미있는 구성의 아이디어는 보통 대담한 그림의 실험보다는 이야기구조를 만들어내는 결과이다.

　가장 먼저 내보인 예는, 이야기 내용의 흐름, 그리고 묻고 대답하는 형식이 한 장면을 읽는 방법을 어떻게 결정하는가를 설명한다.

　그림 1: 샷들 사이에서 묻고 대답하는 것은 서로 겹치며, 그것들을 잇는다.

예 1 이야기 내용의 흐름: 이 장면은 어느 여름날 숲속에서 일어나는 일이다. 십대인 로라가 그녀의 오빠 톰을 찾고 있다. 지금까지 우리는 아직 톰을 본 일이 없으므로, 그가 어떻게 생겼는지 알지 못한다.

샷A: 로라가 숲속으로 들어간다.

물음: ‘톰이 어디 있을까?’

샷B: 로라가 개간지에서 몇 야드 떨어진 곳에 잠깐 선다.

새로운 물음: ‘그녀가 무엇을 본 것일까?’

샷C: 톰과 한 소녀가 개간지에서 담요 위에 벗은 채로 누워있다.

대답: ‘로라는 오빠를 찾았다.’

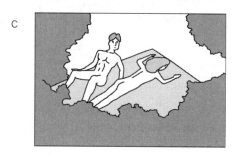

이것은 간단하게 묻고 대답하는 편집유형이고, 보는 사람은 그 결과를 쉽게 예상할 수 있다.

예 2 만약 우리가 이야기내용의 흐름을 살짝 바꾸어 톰이 어떻게 생겼는지 알고 있다면, 샷C가 샷A의 대답이 되면서 새로 묻게 된다.

샷A: 로라가 숲속으로 들어간다.

물음: '톰이 어디에 있을까?'

샷C: 톰과 한 소녀가 개간지에서 담요 위에 벗은 채로 누워있다.

대답: '톰이 여기에 있다.'

새로운 물음: 로라가 톰을 찾을 것인가?

샷B: 로라가 개간지에서 몇 야드 떨어진 곳에 잠깐 선다.

대답: '로라는 톰을 찾았다.'

이제 만약 우리가 샷B에서 로라가 숲으로 들어가기에 앞서 시간을 끈다면, 보는 사람은 톰이 망신을 당할 처지에 있다는 것을 알게 됨으로써 감독과 비밀을 나누게 된다.

이런 편집형식은 묻기에 앞서 대답을 먼저 내놓음으로써, 긴장감을 만들어낸다. 우리는 샷들의 순서를 바꾸고, 내용의 흐름을 조종함으로써 이렇게 할 수 있다.

예 3 이야기내용의 흐름을 다시 바꿔보자. 이번에 우리는 톰의 동생이 그를 찾고 있다

는 사실을 안다. 그러나 우리는 그녀를 본 적이 없으므로, 그녀가 어떻게 생겼는지 모른다. 앞 장면에서 설정한 이야기내용의 흐름은 톰이 어디 있는지 모르는 채로 남겨진다. 이 장면이 시작되면서 우리는 첫 번째 대답을 얻는다.

샷C: 톰과 한 소녀가 개간지에서 담요 위에 벗은 채 누워 있다.

대답: '톰이 여기 있다.'

샷A: 한 소녀가 숲속으로 들어간다.

물음: '이 여자가 로라일까?'

샷B: 로라가 개간지에서 몇 야드 떨어진 곳에 잠깐 선다.

대답: '이 여자가 로라이다.'

시작하는 샷에서 망신을 당할 상황에 있는 톰을 보여줌으로써, 그 장면의 나머지 부분에서 긴장감이 생긴다. 두 번째 샷에서 로라가 숲속으로 들어갔을 때, 도화선에 불이 붙여지고 우리는 잠시 뒤에 난처한 만남이 있을 수 있다는 것을 알게 된다.

히치콕은 자주 장면을 이런 식으로 설정함으로써 보는 사람을, 특권을 가진(그리고 불편한) 자리에 두고, 주인공은 절박하게 필요로 하지만 얻을 수 없는 정보를 보는 사람에게 내준다. 같은 아이디어를 더 꾸며본다면, 로라가 톰을 찾아내기에 앞서 다른 한 쌍이 숲속에서 사랑을 나누고 있는 것을 보게 해서, 우리의 기대감을 흩뜨리게 할 수도 있다. 이렇게 미리 마주치게 하는 것은 그 한 쌍이 로라에게 낯선 사람이라는 사실이 우리에게 드러나기에 앞서, 로라가 톰을 찾아냈음을 순간적으로 믿게 하기 위해서 생각해낸 것이다. 이것은 이야기구조에 대한 우리의 두 번째 추측을 애매하게 만들고, 실제로 만났을 때의 놀라움을 반으로 줄인다.

이 장면을 보는 사람은 감독이 구성한 장면을 알아보기 위해서, 작가가 쓴 이야기내용의 흐름에다가 어떤 가정을 덧붙인다. 이러한 가정은 이야기를 말하는 관습과 함께, 일반적인 도덕관념이나 친숙함을 끼워 넣을 수도 있다. 감독은 이러한 가정을 유지시키거나 뒤집음으로써, 이야기내용을 조정할 수 있다.

히치콕은 <사이코(Psycho)>에서 영화의 1/3이 진행될 때까지 영화를 보는 사람이 주인공이라고 믿었던 사람을 죽게 함으로써, 이와 반대되는 일을 했다. 이것은 관습적인 이야기구조의 모든 규칙을 깨는 완전히 예상 밖의 일이었다. 그 결과, 보는 사람들은 그들이 보고 있는 허구의 세계 속의 어떤 도덕적 이유에 따라 실제로도 그랬던 것처럼, 완전히 버려진 느낌을 받게 된다.

이러한 예에서 드러나는 요점은 편집형식과 이야기내용의 흐름이 이야기의 사건들을 반드시 단순한 연대기적 순서로 늘어놓지 않는다는 점이다.

■묻고 대답하는 것을 또 다르게 바꾸기 _묻고 대답하는 형식의 순서를 바꾸는 것밖에도, 몇 개의 샷이나 장면에 관한 예상되는 이야기정보의 한 부분이나 모두를 감춤으로써, 형식의 율동과 시간이 바뀔 수 있다. 또한 하나 이상으로 묻고 대답하는 것이 하나의 샷 안에서 일어나거나 합쳐질 수도 있다.

느와르(noir, 검은, 범죄) 영화의 짧은 대본을 써서, 몇 개의 예를 살펴보자.

- 샷 안에서 하나의 물음이 생기는데, 그 다음 샷보다는 오히려 뒤의 몇 개 샷에서 대답을 얻을 수 있다.

[이야기단위(sequence) A]

이 경우에, 첫 번째 샷은 보통 권총샷으로 대답이 될 수 있다. 그러나 그 대답은 샷2와 3에서 남자가 전등을 켜는 것을 보여주는 동안 늦춰진다.

- 샷에서 하나의 대답이 주어지고, 그 물음이 뒤에 나올 수 있다.

[이야기단위 B]

이 각본에서, 표정을 보여주는 샷은 우리로 하여금 그 표정에 앞서 주목의 대상을 보게 하기 위해서 순서가 뒤바뀐다.

- 하나의 샷이나 이어지는 샷 안에서 대답을 얻기에 앞서, 물음이 이어지는 샷들 안에서 나오거나 다듬어질 수 있다.

[이야기단위 C]

물론, 이러한 샷들에서 물음은 문으로 들어오고 있는 사람이 누구이고, 왜 들어오는가에 관한 것이다. 이의 부분적인 대답은 그가 남자이고, 세 번째 그림단위에서는 그가 손가락 하나가 없는 사람임이 드러난다. 그림단위 4에서 그가 권총을 찾기 위해 거기에 있다는 것을 알게 된다.

- 하나의 샷이나 여러 샷들 안에서 하나 이상의 물음이 나올 수 있다. 따라서 하나 이상의 대답이 한 샷이나 여러 샷들에서 나올 수 있다.

[이야기단위 D]

그림단위 1에서, 누가 문으로 들어오고 있으며, 누구의 손이 문 뒤에서 나오는가? 라는 두 가지 질문이 생긴다. 그림단위 2에서 그 사람이 방으로 들어올 때, 그가 남자임을 알려주는 부분적인 대답을 얻는다. 그러나 또한 그림단위 2는 바닥에 엎질러진 검은 잉크의 뜻에 관해 묻는다. 그림단위 3에서 그 남자는 탁자 위의 종이에 손을 올려놓는다. 우리가 지금 그 사람이 손가락을 잃은 남자라는 것을 알고 있기 때문에, 이것은 그 남자의 정체에 관한 물음에 대답이 된다. 그러나 하나의 새로운 물음이 생긴다. 왜 편지의 한 부분이 조심스럽게 잘려나갔을까? 하는 것이다. 마침내 그림단위 4에서 우리는 권총이 바닥에 있음을 알게 되지만, 그 권총 위쪽에 서있는 여자는 누구인가? 라는 새로운 물음이 생긴다.

앞의 예들과 비교했을 때, 이 마지막 샷들은 샷의 숫자는 같지만 훨씬 더 많은 정보를 지니고 있으며, 묻고 대답하는 형식이 늘어난 것이다. 그러나 이와 같은 전략은 심리적인 거짓의 세계를 만들어내며, 베르히만(Bergman), 구로자와, 드라이어(Dreyer)와 많은 다른 감독들은 그것들이 만들어내는 도덕적으로 곤란한 문제 가운데로 보는 사람들을 끌어들이기 위해 이와 같은 전략을 교묘하게 썼다.

만약 지금까지 보아온 묻고 대답하는 관계를 그림으로 나타내는 것을 상상해보려고 한다면, 그 샷들은 편집자가 실제의 필름을 늘어놓을 때처럼 끝과 끝이 이어져 있는 것이 아니라, 부채꼴로 펼친 한 벌의 카드처럼 이어지는 겹친 패들과 비슷할 것이다. 그림 1은 이어지

는 샷들 사이의 관계를 보여준다. 하나하나의 샷은 어떤 원인과 결과의 관계에 따라서 다음 샷에 이어진다. 어떤 샷은 다른 샷보다 설명하는 반면에, 어떤 샷은 물음에 대답하거나 새로 이 묻지 않은 채, 세부적인 것을 보태면서 단지 이제까지의 정보를 유지하는 방식으로 상황의 뒷그림 속에 남아있다.

■ **뚜렷함의 한계** _ 묻고 대답하는, 이야기를 나누는 기술은 자주 옆으로 돌아가는 방식으로 정보와 관련되기 때문에, 이 간접성을 각본이나 샷목록(shot list)에 쓰거나 이야기그림판 (storyboard)에 그릴 때, 초보자에게는 어리둥절해 보일 수도 있다. 결과가 보는 사람에게 더 분명하게 전달될 것이라는 잘못된 믿음 때문에 대본작가, 연출자나 편집자들이 별나게 묻고 대답하는 형식을 피할 수도 있다. 이런 예 가운데 하나가 장면의 첫 머리에 쓰이는 고전적인 설정샷(establishing shot)이다. 예를 들어, 한 연극에서 대역배우(stunt)가 병이 난 주연배우 대신에 극장에서 그 역을 연기한다는 것을 알려주면서 한 장면이 끝난다. 그 다음 장면의 시작샷에서 우리는 그 극장을 보게 된다. 이처럼 익숙한 형식은 우리가 이미 기대했던 것을 보여줄 뿐 아니라, 거의 기대감을 불러일으키지 않거나 이야기구조의 움직임 (narrative motion)에 이바지하지 않는다. 그러나 만약 그 극장에 대한 소개가 물음을 묻는 나뉜 샷들로 구성되었다면, 보는 사람은 뜻을 구성하기 위해 다음과 같은 조각들을 잇게 될 것이다. 극장이 있는 곳을 소개하는 하나의 방법으로 이 샷들을 다음과 같이 이을 것을 생각해보자.

> 땅 위에 있는 몇 장의 구겨진 극장 프로그램들 가운데 하나로 줌인해서 가까운 샷.
> • 쓰레기장 속의 무대 벽체들 가운데 하나의 가까운 샷
> • 글자들이 대부분 떨어져나간 극장 차양의 가까운 샷
> • 막 내린 연극

이것은 큰 글자로 '문 닫았음'이라고 써 붙인 로비의 문들을 가로질러 깃발이 꽂혀있는 극장의 정면을 보여주는 설정샷을 대신하는 이야기 형식이다. 이 바뀐 형식은 우리들에게 익숙한 전략이고, 이것이 보여주는 교훈은 문제를 특별하게 푸는 것이 아니라, 이야기형식이 모든 면에서 보는 사람을 참여시켜야 한다는 일반적인 생각이다. 이야기구조의 편집형식이 더 복잡해지고 가운데 부분을 줄일수록, 세심한 계획 없이 그것들을 실행하기는 점점 더 어려워진다.

우리가 보아왔듯이, 도전적인 형식은 자주 묻고 대답하는 것이 샷에서 샷으로 겹쳐지는

것을 뜻한다. 이와 같은 샷들 사이의 관계는 편집을 주의 깊게 설계한 계획으로 제한하는 경향이 있다. 다른 한편, 여기에서 밀려난 편집은 거의 언제나 필름을 이어붙이는 문제이다.

어떤 점에서, 평소에 쓰는 편집전략은 복잡하게 묻고 대답하는 전략이 빠져있기 때문에, 쉬우면서도 바르게 샷을 바꿀 수 있다. 이것은 우리에게 연기를 찍는 문제를 생각하게 한다.

■ 편집촬영(camera cutting) 대 연기를 찍는 기본샷들(coverage) _이론적으로는, 충분하게 발전한 이야기그림판(story-board)은 한 장면에서 필요한 모든 샷을 감독에게 보여줄 수 있다. 만약 감독과 카메라요원이 종이 위에 나타난 이야기그림판대로 찍는다면, 샷의 길이까지도 계산할 수 있다. 편집자는 뒤에 모든 샷들을 함께 산뜻하게 잇기 위해서 그것을 여기 저기 손질하기만 하면 된다. 편집촬영이라 부르는 이러한 방법은 완벽한 대본과 이야기그림 판, 그리고 하나하나의 샷을 완전하게 찍는 것을 전제로 한다.

낙천주의는 미덕일 수도 있지만, 영화를 만드는 과정에서 잘못될 수 있다는 사실- 그런 일은 많다-을 무시하는 것은 무모한 일이다. 편집촬영은 그물받침 없이 높은 철사줄 위에서 일하는 것과 같다.

한편, 이의 대안은 완벽한 것은 없으므로 편집촬영은 따를 가치가 없다고 생각하는 것이다. 이렇게 믿으면서, 어떻게 그림으로 나타낼지를 알지 못하는 감독들은 카메라공식에 따라서 이야기단위들을 찍는다. 보통 카메라자리의 삼각형 체계에 바탕한 이 방식은 연기를 찍는 기본샷들(coverage)이라고 부르는데, 편집과정에서 논리적으로 이어서 함께 편집할 수 있다고 믿으면서 모든 연기에 대하여 몇 가지 카메라 자리를 쓴다.

넓은(wide) 샷, 가운데(medium) 샷, 그리고 가까운(closeup) 샷이라는 공식적인 샷 순서는 보통, 장면을 바탕에서 연출하는데 모자람이 없고, 편집자의 역할을 매우 중요하게 생각한다. 이 기본샷 방식은 연기를 찍기에는 매우 안전한 방법인 반면, 처음 연기를 찍을 때 모든 기본샷들을 찍지 못한다면, 한 장면을 특별하게 찍도록 계획했던 전략이 어긋나기 때문에 별로 매력적이지 않은 점도 있다.

안타깝게도, 연기를 이 기본샷들로 찍는 일정에서는 시간이 충분하지만, 여러 가지 흥미로운 방법으로 따로 연기를 찍을 시간을 내는 경우는 드물다. 편집촬영과 기본샷들을 찍는 전략은 하나하나가 좋은 점과 나쁜 점들을 갖고 있기 때문에, 장편영화를 만드는 데에 한 가지 전략만 쓰는 경우는 거의 없다. 이런 이유로 만약 시간이 허락하거나, 감독이 한 장면에 대해 특별한 접근이라는 모험을 하고자 한다면, '기본샷을 찍는 것'은 카메라 자리의 체계뿐 아니라 이야기그림판에 그린 것 말고도, 다른 샷들을 더 찍는다는 뜻이다.

일단 무대장치에 불이 켜지고, 출입이 통제되고 나면, 이야기를 전달하는 데 꼭 필요한 샷들을 찍는다. 이때 감독과 카메라요원의 태도는 일반적으로 '우리들이 여기에 있을 때, 만약의 경우를 대비해서 약간의 보태는 샷을 더 찍어두는 것이 낫다'는 생각이다. 어떤 감독은 이것이 얼마나 실질적인가를 알고 있을 것이다. 왜냐하면 다른 각도에서 찍은 여분의 샷을 얻기 위해 카메라를 움직이는데 드는 시간은 무대장치에 빛을 비추고, 한 장면을 통제하는데 걸리는 시간과 비교해본다면, 매우 짧기 때문이다. 일단 장면에 대한 기술적이고 극적인 조건들이 설정되고 나면, 감독은 빛비추는 시설과 장비들을 치우고 다음 장면으로 옮겨가기에 앞서, 될 수 있는 대로 많은 샷들을 더 찍으려는 유혹을 느낀다. 게다가 만 하루 동안 연기를 찍는 데에 드는 돈 전체와 비교한다면 필름값은 훨씬 싼 편이다. 이야기그림판을 바탕으로 찍을 때에도, 같은 태도로 일하면서 많은 보태는 샷을 더 찍어두는 것은 감독의 믿음과 경험에 달려있다. 마지막으로, 의욕이라는 요소가 있다. 많은 감독들은 연기를 찍기를 매우 좋아해서 필요한 모든 샷들을 다 찍고 난 뒤에도, 날씨가 좋고 빛과 무대장치가 잘 설정되었다면, 찍기를 끝내기가 힘들 수도 있다.

기본샷들이 지니고 있는 더 쓰임새 있는 것 가운데 하나는, 감독이 찍은 필름 가운데서 특별히 적은 부분만을 쓰겠다고 생각할 경우에도, 대부분의 연기를 찍는 자리에서 충분한 연기가 이루어진다는 점이다. 이것은 대사를 넣을 때 가장 쓰임새가 있다. 예를 들어, 한 아버지가 아이들에게 이야기하고 있는 장면의 이야기그림판을 만든다. 그 이야기그림판에서 카메라는, 아이들을 달리(dolly)로 지나간 다음에 아버지의 가까운 샷으로 끝낸다.

전체장면은 먼 샷으로 잡는다. 제작팀의 모든 사람들이 그 장면을 이렇게 찍어야 한다는 것에 동의할 수도 있지만, 이 한 샷에만 기대어서 아이들의 반응샷을 같이 찍어두지 않는다면, 현명하지 못한 일이다. 그 필름을 편집용 현상본(dailies)으로 볼 때까지는 그 트래킹(tracking) 샷에 문제가 있는지 알 수 없으므로, 감독은 여러 범위에 걸쳐서 찍어놓아야 할 것이다. 이제 이야기그림판에 지시되어 있는 긴 달리(dolly) 샷을 찍는 대신, 감독이 기본샷들을 찍기로 한다고 가정해보자. 그는 아마 아버지와 아이들을 똑같이 가운데 샷과 가까운 샷들로 찍을 것이고, 샷은 여섯 개가 될 것이다. 그는 또한 아이들의 어깨너머 3사람 샷과, 반대로 아버지의 어깨너머 샷도 찍을 수 있을 것이다. 카메라자리는 모두 8곳이 될 것이다.

이 모든 샷들에 빛 등을 설치하고 찍는데 걸리는 시간의 양은 한 눈에 보더라도 달리샷을 버려야 함을 뜻한다. 이것은 기본샷들을 찍는 것과 편집촬영 사이에서 실용적으로 고르는 문제이다. 두 방법들 사이의 균형은 상황에 따라서 달라진다는 것이 이 예에서 분명해진다.

어떤 장면은 극적이거나 기술적인 이유 때문에 분명히 다른 장면들보다 만들기 쉬운 경우도 있다. 때로는 대부분은 기본샷들을 찍으면서 복잡한 카메라 달리의 움직임이나, 시간을 많이 잡아먹는 카메라 자리잡는 일도 해볼 수 있다. 그러나 샷 가운데에서 많은 것들을 편집과정에서 쓰지 않을 것이 분명하다.

프로그램을 그림으로 만드는 일을 맡아하는 사람으로서 감독이 배워야 할 기술 가운데 하나는 카메라가 돌아가기에 앞서 어떤 일을 해야 하는지 알아야 하는 것이다. 모든 감독은 잘못할 수도 있고, 그것을 되돌릴 수도 있겠지만 앞으로 무엇을 해야 하는지 안다면, 쓸 수 있는 샷의 비율을 평균이상으로 높일 수 있게 될 것이다. 결정적인 일은 몇 안 되는 카메라 자리에서 찍음으로써 돈을 아끼는 것이 아니라, 더 야심적으로 무대장치를 설치하고, 카메라 자리를 설정하여 샷을 잡고, 배우들로 하여금 연기를 펼치게 함으로써, 더 좋은 예술적 기회들을 얻는데 쓸 시간을 버는 일이다.

■움직임을 자르기 _편집할 곳은 그 샷 안에 '들어'있거나, 적어도 연기를 무대에 펼칠 감독이 예상한다. 한 대상에 대해 두 가지나 그 이상의 관점들이 합쳐져 있을 때, 편집이 움직임을 이어주는 세 가지 방법들이 있다. 다음 그림에서 보이는 것처럼, 길거리 위로 나있는 울타리를 뛰어넘어서 자기 집 앞의 잔디밭을 향해 달려가고 있는 한 소년의 샷을 찍는다고 가정해보자.

첫 번째 샷은 그 움직임의 전체 길이대로 찍는다. 이제 첫 번째 샷의 어떤 곳을 새로운 각도로 자르기할 것인가를 결정한다. 여기에는 세 가지 방법이 있다.

■ 그 소년이 울타리에 다가가서 뛰어넘기 시작하는 곳에서 새로운 샷으로 자르기할 수 있다.
■ 그 소년이 뛰어넘고 있는 동안 새로운 샷으로 자르기할 수 있다.
■ 그가 땅으로 내려선 뒤에 새로운 샷으로 자르기할 수 있다.

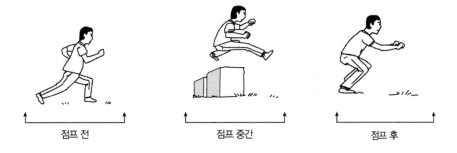

점프 전 점프 중간 점프 후

　이것들은 모두 편집하기에 좋은 곳이지만, 일반적으로 연출자들이 흔히 쓰는 방식은 그 소년이 울타리를 넘기에 앞서나, 뒤보다는 뛰어넘는 동안의 어떤 곳에서 자르기하는 것이다. 이것은 그 자르기를 드러나지 않게 하며, 새로운 샷으로 넘어가는 것을 잘 보이지 않게 하는 좋은 점이 있다. 이 자르기의 올바른 곳은 대상과 움직임에 대한 편집자의 감각에 달려있다.

　움직임의 편집은 그 샷의 대상이 그(녀)의 입술로 잔을 들어올리든지, 단지 머리를 돌리든지, 눈을 움직이든지 간에 사실상 모든 유형의 이야기단위들에서 찾아볼 수 있다.

　이 본질적인 편집전략을 생각하는 감독은 카메라 각도 사이에 예상되는 편집할 곳이 겹치도록 움직임을 연출할 것이다.

■나가고, 들어오기 _한 샷의 대상이 화면 안이나 밖으로 움직일 때, 그 대상이 아직 부분적으로 화면 안에 있는 동안 자르기하는 것이 흔한 일이다. 그림은 나가고 들어오는 샷 안에서 대상의 자리를 보여준다. 화면으로 옮겼을 때의 효과는 그 자르기가 더 부드러워지고, 움직임의 흐름에 속도가 붙는다는 것이다.

퇴장 샷

← 절단 지점

입장 샷

■화면 비우기 _이것은 같은 대상을 여러 각도로 합칠 때, 움직임을 편집하는 또 다른 전략이다. 대상이 화면 안에 있는 동안 자르기보다는, 새로운 샷으로 자르기에 앞서 그 대상이 화면 밖으로 나가도록 한다. 이 전략에서는 잠시 동안 나가는 샷의 빈 화면을 유지하는 것이 관습적이다. 다음 그림은 이 전략의 한 예를 보여준다.

퇴장 샷

← 이 구성은 1~2초 동안
유지된다

나가는 샷에서 새들이 화면 안으로 날아드는데, 이것은 그 샷 끝의 적어도 1~2초 동안 빈 화면을 유지할 때 우리가 보게 될 움직임을 보여준다. 그림에서의 마지막 그림단위는 24개나 그 이상의 실제 필름 그림단위들이 있음을 뜻한다. 화면을 비운 다음에 들어오는 샷으로 자르기 위한 몇 가지 방법이 있는데, 이것은 나가는 샷에서 빈 화면을 얼마나 오랫동안 유지하느냐에 달려있다.

입장 샷
A

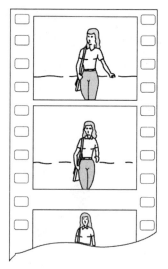

입장 샷
B

첫 번째는 화면 안에 대상이 없는 채로 시작하는 들어오는 샷에 관한 것이다. 이 시작하는 샷은 주요 대상이 다다르기에 앞서 그 샷 안의 움직임에 따라 길이가 바뀔 수 있다. 만약 우리가 번잡한 공원이나 숲속의 졸졸 흐르는 시냇물에서 시작한다면 그 시작샷은 설정샷이라는 목적에 이바지하면서 몇 초 동안 유지할 수 있다.

두 번째는 이 화면 안에 대상이 있는 채로 시작하는, 들어오는 샷에 관한 것이다. 이것은 어느 정도 뜻밖이기 때문에 연출유형으로는 흔하지 않다.

세 번째 방법은 앞의 그림에 나와 있듯이, 대상이 화면에 부분적으로 남아있을 때 자르는 것이다.

화면 비우기는 두 가지 방법으로 보여줄 수 있다. 첫째, 다른 뒷그림 안에 있는 같은 대상의 샷들을 합치기 위한 방법이다. 이 경우에 겹쳐넘기기와 비슷한 기능을 하게 되며, 시간의 흐름을 가리킨다. 화면 비우기의 두 번째는 들어오는 샷과 나가는 샷이 이어지는 시간을 나타내게 하기 위해 움직이는 동안에 자르기로 대신하는 것이다.

일반적으로 이어지는 것을 유지하는 데에 마음 쓰는 연출자는 화면 비우기에 쉽게 빠지는데, 이 기법을 써서 이어지는 흐름을 유지하지 못하는 일은 거의 없기 때문이다. 실제로 이것은 융통성 있는 자르기이기 때문에, 움직임 선의 반대편에서 찍은 샷들을 합치는 데에 쓸 수 있다.

마지막 전략은 그림에 나와 있다. 이 그림에서 나가는 샷은 분명히 화면 안에 있는 대상과 같이 끝난다. 들어오는 샷은 대상이 나타나기에 앞서 시작해서 적어도 대상이 들어오기에 앞서 1초 동안 빈 화면을 유지한다.

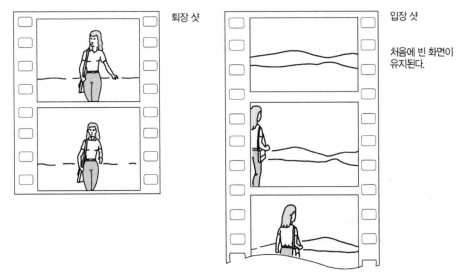

퇴장 샷

입장 샷

처음에 빈 화면이
유지된다.

_자료출처; 영화연출론(스티븐 케츠)

■편집과 그림으로 나타내기 _관습적인 편집기법을 익히는 것이 가치 있는 이유 가운데 하나는 연출자가 대본을 그림으로 나타낼 때 그에게 시작하는 곳을 가르쳐준다는 것이다. 특히 편집할 기회를 주는 움직임의 유형들을 알게 되면, 연출하는 일은 더 쉬워진다. 연출자는 어떤 장면에서 다른 샷으로 옮겨가기에 앞서, 어떤 움직임을 얼마나 길게 보여줄 것인가를 눈으로 보이게 나타낼 것이다. 따라서 그는 편집이 눈으로 보기에 동기를 만드는 곳에서 움직임을 계획하려고 할 것이다. 이것은 실제보다 더 기계적으로 들릴 수도 있다. 만약 이러한 규칙들이 지나치게 제약을 가하는 것으로 보인다면, 더 좋은 아이디어가 있을 때는 언제라도 실행할 수 있다는 사실을 기억해야 한다.

편집기법을 아는 것은 연출자로 하여금 그 장면의 극적인 필요들에 주목하면서 전체 이야기단위를 위해 요구되는 카메라 자리에 대한 전체상을 그려볼 수 있게 해준다는 점에서 가치가 있다.(스티븐 케츠, 1999)

(6) 샷의 시간길이

샷의 길이가 너무 짧으면 그 샷이 보여주고자 하는 정보를 보는 사람이 충분히 알아보지 못할 것이다. 한편, 너무 길면, 보는 사람은 눈길을 다른 데로 돌릴 것이다. 대상에 머무는 보는 사람의 눈길은 대략 15~30초 사이이다. 움직임이 없는 샷일 때에는 시간이 더 짧을 수 있다. 샷에 머무는 눈길의 시간길이는 샷의 의도에 따라 달라질 수 있다. 예를 들어, 이야

기를 나누는 프로그램에서 한 연사가 지도에서 한 곳을 빠르게 찾는 방법을 설명할 때는 2~3분의 시간이 필요할 수 있지만, 드라마 장면에서 수색자들이 어느 곳을 찾기 위해 지도를 살펴볼 때는 10~30초면 충분할 것이다. 샷의 시간길이에 영향을 미치는 요소에는 다음의 것들이 있다.

- 보는 사람이 받아들이기를 바라는 정보의 양(전체 인상, 세부표현 알아보기)
- 정보를 쉽고 빠르게 알아볼 수 있게 하는 그림과 소리를 나타내는 방법
- 대상의 친근한 느낌(모양, 관점, 연상)
- 샷에 들어있는 움직임, 바뀜
- 그림 품질(해상도, 색조의 대비, 구성, 세부표현)

영상을 보는 사람은 작품의 속도를 예민하게 느낀다. 느린 속도의 이야기단위(sequence)에서 짧게 보여주는 정보는 별 관심 없이 지나칠 수 있지만, 빠른 속도에서는 쉽게 눈길을 끌 수 있다.

01 샷 바꾸는 비율

한 장면에서 샷을 몇 개로 나눌 것인가는 상황의 분위기, 곧 평화로운 상태가 계속되는가, 아니면 급하고 빠르게 바뀌는가에 따라 달라질 수 있다. 샷을 바꾸는 데는 동기와 목적이 있어야 한다. 평화로운 상태가 계속될 때는 움직임이 별로 없기 때문에, 샷을 빨리 바꿀 동기가 생기지 않는다. 그러나 상황이 급하고 빠르게 바뀔 때는 상황이 바뀔 때마다 샷을 바꿀 동기가 생기기 때문에, 바뀌는 속도에 맞게 샷을 바꿔주어야 할 것이다.

그림에 빠른 움직임이 들어있는 경우, 자르기의 비율은 높아질 수 있다. 한편, 느린 움직임의 장면에서, 빠른 자르기는 따르는 소리가 빠른 속도를 갖지 않는 한, 보통 주제넘게 끼어드는 느낌을 준다.

일반적으로 샷을 바꿀 때는 눈에 거슬리지 않게 해야 한다. 그러나 일부러 보는 사람에게 충격을 주고자 할 때는 눈에 띄게 하여 충격, 놀람, 강조의 효과를 낸다. 이럴 때는 샷이 많이 바뀔 것이다. 히치콕 감독의 영화 <사이코 Psycho>에서는 샤워장 살인장면에서 무려 80번이나 자르기를 했다. 이런 목적으로 샷을 바꿀 때, 즐거움을 주는 충격과, 어리둥절하게 하는 성가심 사이에 조심스럽게 경계를 두어야 한다.

그림바꾸는 장비(switcher)에서 빠른 자르기는 실행하기는 간단하지만, 카메라가 하나하나의 자르기 사이에서 새로운 샷을 잡기란 그렇게 쉽지 않다. 같은 그림들 사이를 자르기하지 않는 한, 자르기할 샷을 제때에 준비하기가 어렵다. 생방송 프로그램에서 계속되는 움직임 동안 빠른 자르기의 비율은 카메라들이 빠르게 자리를 바꿔 다음 샷을 잡아야 하게 됨에 따라, 전체 제작요원들을 매우 긴장시킨다. 제작과정이 단순하지 않다면, 카메라 움직임은 제한되고, 연기는 상대 연기자의 연기에 따르게 되고, 제작수준은 떨어지게 된다.

샷을 바꾸는 비율은 문화에 따라 달라질 수 있다. 소련의 영화이론가 쿨레쇼프는 1935년에 쓴 <몽타주 원리들>이라는 논문에서 소련, 유럽, 미국의 영화들을 비교했는데, 하나의 이야기단위(sequence)가 소련영화에서는 10~15개의 샷으로, 유럽영화에서는 20~30개, 미국 영화에서는 80~100개의 샷으로 구성되었다는 사실을 찾아냈다.

샷을 바꾸는 비율은 시대에 따라서도 달라지는 것 같다. 올바른 통계는 없지만 우리나라의 텔레비전 프로그램에서 옛날보다 지금의 프로그램에 샷의 수가 훨씬 많아지고 있는 것 같다. 현재 드라마의 경우, 30분 프로그램을 기준으로 보통 300~450개의 샷으로 구성된다.

현실적으로 프로그램이 생방송인가, 녹화방송인가에 따라 샷의 수가 달라질 수 있다.

샷은 카메라가 샷을 잡아줘야만 바꿀 수 있으므로, 생방송에서는 그리 쉽게 샷을 바꾸기가 어렵다. 생방송의 경우, 30분 프로그램에서 대략 200개의 샷을 잡을 수 있다. 반면에, 녹화 프로그램의 경우에는 상황에 따라 필요한 만큼의 샷을 바꿀 수 있기 때문에, 샷의 숫자는 생방송에 비해 많아질 수 있다.

뮤직비디오의 경우에는 2~3분 길이의 음악 한곡을 처리하는 데 무려 100여 개의 샷이 들어갈 수 있다. 이때 샷의 숫자는 별 뜻이 없다. 프로그램 내용과 카메라 사정에 따라 얼마든지 달라질 수 있기 때문이다. 그러나 분명히, 프로그램에 골라서 끼워 넣는 샷의 길이가 짧을수록, 편집이 빠르게 되고, 걸리는 시간이 줄어들 것이다.

(7) 샷 바꾸기

샷을 바꾸는 가장 일반적인 방법은 '자르기(cut)'로서, 찍을 때나 편집하는 동안에 간단하고 편리하게 자르기로 장면을 바꿀 수 있다. 대부분의 캠코더에는 렌즈 조리개가 있으며, 완전히 조일 수 있다. 만약 장면을 찍을 때 렌즈의 조리개를 완전히 조인 상태에서 찍기 시작했다면, 렌즈를 빛에 드러내기가 바르게 맞을 때까지 조리개를 열어갈 것이다. 그러면 그림은 어두운 상태에서 밝은 상태로 바뀐다(fade in). 마찬가지로 찍는 동안 조리개를 조여,

그림을 어두운 상태로 바꿀 수 있다(fade out). 또한 카메라에 있는 페이더(fader)를 조절하여 밝고 어두움의 효과를 낼 수 있다.

두 개의 그림신호를 이을 때는 그림을 섞기(mixing) 위해서 그림바꾸는 장비(switcher)가 있어야 하며, 이 장비로 화면을 겹치게 할(super-impose) 수 있다. 그리고 쓸어넘기기(wipe) 문양(pattern)은 특수효과 발생기(SEG, special effects generator)로 만든다.

샷과 샷을 잇는 것을 편집이라고 한다. 샷들을 서로 이을 때는 이것들 사이에 어떤 특별한 관계가 있는 것으로 보이게 하는 계기가 필요하다. 이 계기를 만들어주는 것이 바로 그림바꾸는 기법이다. 이 기법에는 자르기, 겹쳐넘기기, 점차 밝게/어둡게 하기, 쓸어넘기기 등이 있다.

01 자르기(cut)

이것은 두 개의 샷을 이어주는 가장 간단한 방법이다. 이것은 화면에 나타나지 않는다. 실제로 보이는 것은 앞의 샷과 뒤의 샷이 끊어지지 않고 이어져 보이는 것이다. 이것은 우리 눈의 시야가 바뀌는 것과 닮았다. 우리가 어떤 물체를 본 뒤 다른 물체로 눈길을 옮길 때, 눈길은 자르기에서와 마찬가지로 뛰어넘는다. 관습적으로 자르기는 현재의 시제를 나타내지만, 점점 그 쓰임새가 넓어져서 서로 다른 시간띠를 잇는 데도 쓰이고 있다.

이것은 텔레비전 프로그램을 만들 때 가장 많이 쓰이는 그림바꾸는 기법이 되었으며, 일반적으로 몇 주일이나 며칠 동안의 시간이 바뀌는 것보다는 몇 시간 안에 이루어지는 일에 주로 쓰인다. 예를 들어, 늦잠을 자다 강의시간에 늦어진 학생이 부랴부랴 잠자리에서 일어나 세수하고 가방을 챙긴 다음에, 집을 나와서 버스를 타고 정거장에 내려서 학교로 달려 들어가, 두 계단씩 계단을 뛰어올라 허겁지겁 강의실 문을 열고 들어가기까지의 약 1시간에 걸친 과정을 3초씩 6~10개의 짧은 샷으로 구성하여 18~20초 안에 처리할 수 있다.

그 결과, 장면은 빠르게 바뀌면서도 부드럽게 이어져서 율동(리듬, rhythm)을 느끼게 하는, 매우 재미있는 이야기단위(sequence)가 될 것이다.

자르기는 어떤 움직임이나 상황이 바뀔 때, 주로 쓰인다. 예를 들어, 어떤 사람이 자리에서 일어날 때 일어나기 바로 앞에서 자르기 하여, 사람이 자리에서 일어나는 움직임을 샷으로 잡을 수 있다. 이것은 연기를 미리 계획하지 않으면 제때에 맞추기가 어렵다. 생방송할 때, 기분 내키는 대로 자르기하면 대개 연기자의 자연스러운 움직임을 중간에서 가로막는 느낌을 주어, 그 장면을 보는 사람에게 불쾌감을 줄 수 있다. 그러나 때로 의도된 자르기는

극적효과를 높이는 수단이 되기도 한다.

> 한 남자가 거실 소파에 앉아서 신문을 읽고 있다.
>
> 현관에서 초인종 소리가 들리고, 그는 현관 쪽으로 고개를 돌린다. "누구세요?"
>
> 현관으로 자르기 /
>
> "들어가도 돼요?" 하는 여자의 목소리가 들린 다음, 문이 열리고 한 젊은 여자가 들어온다.

> 한 남자가 거실 소파에 앉아서 신문을 읽고 있다.
>
> 현관에서 초인종 소리가 들리고, 그는 현관 쪽으로 고개를 돌린다. "누구세요?" 이어서 "들어가도 돼요?" 하는 여자의 목소리가 들린다.
>
> 현관으로 자르기 /
>
> 문이 열리고, 한 젊은 여자가 들어온다.

자르기는 어떤 사건을 뚜렷하게 하고 강조한다. 갑작스럽게 바뀌는 것은 점차로 바뀌는 것보다 보는 사람에게 주는 마음의 충격이 크다. 또한 자르기는 샷에 율동의 느낌을 만들어 낸다. 한 장면의 연기를 몇 개의 샷으로 구성할 때 샷과 샷 사이를 자르기로 잇는 경우, 자르기의 속도가 빠를 때는 상황의 분위기를 띄우는 느낌을 주며, 느릴 때는 조용하고 가라 앉은 느낌을 준다.

■**자르기의 율동** _샷들을 이은 이야기단위(sequence) 안에는 어떤 율동을 느낄 수 있다. 이 것은 영상의 속도(tempo)의 느낌에 따라 생길 수 있는데, 영상의 속도의 느낌은 샷이 바뀌는 속도, 화면구성이 바뀌는 것 등에 따라 생겨난다.

- 샷의 바뀜 _이어지는 샷들의 시간길이에 따라 샷이 바뀌면 율동이 생겨날 수 있다. 예를 들어, 샷의 시간길이가 점차로 짧아질수록 샷을 바꾸는 수는 늘어나며, 긴장이 생겨날 것이다. 샷이 바뀜에 따라 일어나는 율동은 소리의 율동에도 영향을 미칠 것이다.
- 대상의 움직임 _대상의 움직임에 따라 샷이 바뀌는 속도가 결정되며, 이 속도의 느낌이 영상전체 율동의 느낌을 만들어낸다.
- 구성의 바뀜 _대상의 뒷그림이 움직이는 속도(창밖을 스쳐지나가는 가로수들)가 화면에 힘차게 움직이는 효과(율동의 느낌)를 만들어낸다.
- 겹친 움직임 _규칙적으로 깜박이는 거리의 신호등은 일정한 율동의 느낌을 만들어낸다.

■**자르는 곳** _샷을 어디에서 자르느냐에 따라 다음 샷과 이어지는 느낌이 달라질 것이다. 만약 첫 번째 샷이 어떤 사람이 문을 열기 위해 잡는 손을 가까운 샷으로 잡았다면, 다음 사실을 확인할 것이다.

- 시간을 놓치지 않았다(그의 팔은 아직 움직이지 않았다. 그러나 그의 손은 가까운 샷 상태로 손잡이 위에 있다).
- 시간이 겹쳐지지 않았다(첫 번째 샷에서 그의 손은 손잡이를 향하고 있다. 그 다음, 손을 뻗어 가까운 샷 상태로 손잡이를 잡는다).
- 시간이 늦지 않았다(첫 번째 샷에서 손잡이를 잡고 있다. 두 번째 샷에서도 여전히 손잡이를 돌리려고 잡고 있다).

■**자르는 때** _샷을 언제 자르느냐에 대해, 움직임이 진행되기에 앞서, 진행된 뒤에, 진행하는 도중에 잘라야 한다는 등 여러 의견이 있다. 어떻게 매끄럽게 잇느냐는 상황에 따라 달라질 수 있다. 하지만 여기에는 세련된 편집기술이 필요하다. 먼저, 움직임의 한 부분을 잘라내어 시간을 줄일 수 있다. 예를 들어, 어떤 사람이 차에서 내린 뒤에 방으로 들어오는 장면이 있다. 이 장면을 보는 사람은 그가 집으로 들어와 계단을 올라오는 장면들을 계속 볼 필요가 없다. 이러한 영화시간(film time, cinematic time) 기법은 이야기의 진행속도를 빠르게 하고, 보는 사람을 지루하게 하는 요소를 없앤다. 만약 보는 사람이 무엇이 일어날지 알고 있다면, 이러한 방법은 시간을 낭비하지 않고서도 이야기를 이끌어 가는데 효과적이다. 또 극적효과를 위해 시간을 늘릴 수도 있다.

어떤 사람이 다이너마이트 심지에 불을 붙인다…옆방에 있는 사람들의 모습…악당의 얼굴…거리의 모습…사방을 둘러보는 악당…타들어가는 다이너마이트 심지…

등으로 샷들을 이어서, 실제로 다이너마이트 심지가 타들어가서, 폭발하는 데 걸리는 시간보다 길게 잡아, 긴장감을 높여갈 수 있다.

■**영화의 빈자리(filmic space)** _이번에는 영화의 빈자리를 쓸 수도 있다.

어떤 사람이 비행기 안으로 들어간다…도착 예정시간에 그를 맞이하기 위해 기다리고 있는 사람들의 모습이 보인다.

02 겹쳐넘기기(dissolve, mix)

　이것은 한 그림을 다음 그림에 겹쳐서 넘기는 방법이다. 한 그림이 다음 그림에 겹쳐지면서 천천히 사라지고, 다음 그림이 점차 뚜렷이 나타난다. 이때 두 그림은 잠시 겹쳐진다. 따라서 이것은 자르기와는 달리, 눈으로 볼 수 있다. 이것은 두 그림이 이어질 때 눈에 띄게 달라지는 자르기와는 달리, 될 수 있는 대로 그림이 바뀌는 것을 감추려는 하나의 눈속임이다. 이 기법은 원래 이야기의 논리가 맞지 않더라도 전혀 다른 시간과 자리들 사이를 잇는 다리역할을 하기 때문에, 잘못 이어진 장면들을 고치는 하나의 반창고 역할을 해왔다.

　샷들 사이에서 섞는 것은 그림의 흐름을 가장 적게 막으면서(어지럽게 하는 섞기를 쓰는 경우밖에) 부드럽고, 편안하게 샷을 바꿔준다.

　장면을 바꾸는데 여러 가지 방법을 쓰고자 하는 것은 자르는 느낌을 주지 않고 매끄럽게 장면을 잇고자 하는 것인데, 겹쳐넘기기는 그와 달리 일부러 잇는 것을 보여주거나, 아니면 적어도 경험하게끔 하려는 것이다.(스티븐 케츠, 1999)

　거칠음이 눈에 거슬리는 자르기와는 달리, 섞기는 느린 속도로 장면을 막지 않으면서, 샷을 바꿔준다. 한편, 이것은 또한 새로운 샷으로 바꿀 때 동기가 없는 것을 숨기는 데 쓰인다. 매우 느린 섞기는 지루하게 어지러울 수 있는, 뒤섞인 영상들을 만들어낸다. 같은 대상을 다른 관점에서 잡은 샷들은 쌍둥이 그림을 만들어낸다.

　관습적으로 겹쳐넘기기는 시간이 지나는 것을 나타내는 데 써왔다. 그러나 오늘날은 이 기법이 점점 발전하여 바뀌는 모든 현상들을 비교하고 나타내는 방법으로 널리 쓰이고 있다. 겹쳐넘기기의 길이에는 제한이 없으나, 대개 0.5초(10~12 그림단위)에서 1분 정도의 길이로 하고 있다. 비교적 긴 겹쳐넘기기의 경우는 움직임을 부드럽게 이어주고, 시간과 자리가 바뀌는 것을 비교해주며, 샷 사이의 관계를 알려주는데 주로 쓰인다.

　짧은 길이의 겹쳐넘기기는 자르기와 거의 비슷한 효과를 낸다. 속도가 비교적 느린 무용이나 음악 프로그램에서 샷을 끊어가는 자르기보다 빠른 겹쳐넘기기로 이음으로써, 장면의 흐름을 부드럽게 이을 수 있다. 그러나 너무 자주 쓰거나 바뀌는 동기가 없이 쓰면, 샷이 바뀌는 데 따르는 강조효과가 사라져서 보는 사람을 따분하게 할 수 있으므로 주의해야 한다.

　빠른 섞기는 보통 그것들의 움직임이 한꺼번에 일어나는 것(나란한 움직임)을 가리키고, 느린 섞기는 시간이나 곳이 다르다는 것을 가리킨다.

- 비슷하거나, 다른 것을 가리킨다.
- 시간(특히, 지나가는 시간)을 비교한다.

- 빈자리나 차지한 자리를 비교한다(앞으로 나아가는 것을 보여주는 샷들을 섞는다).
- 곳들을 눈에 보이게 관계지우는 것을 돕는다.(주의를 대상전체에서 부분으로 옮길 때)

■ **시간과 자리가 바뀌는 것을 비교해준다** _ 자르기는 바뀌는 것의 결과만을 보여주는데 비해, 비교적 긴 겹쳐넘기기는 바뀌는 과정을 보여준다. 어떤 사건이나 일의 진행과정을 보여주는 샷들을 겹쳐넘기면, 사건이나 일의 시작과 끝을 뚜렷이 비교할 수 있다.

폭탄이 터지고, 겹쳐 넘기기//무너지는 건물, 겹쳐 넘기기//뛰어나오는 사람들, 겹쳐 넘기기//폐허의 잔해

■ **샷 사이의 관계를 알려준다** _ 한 곳이나 물체의 전체장면에서 한 부분을 잡은 샷으로 겹쳐 넘기면, 이 두 샷은 서로 관계가 있다는 것을 뜻한다.

두 남녀가 껴안고 있는 장면, 겹쳐넘기기//남자 얼굴의 가까운샷, 겹쳐넘기기//여자 얼굴의 가까운샷

■ **움직임 섞기** _ 움직임을 부드럽게 이어준다. 자르기는 움직임이 바뀌는 것을 강조한다. 갑작스럽게 바꿈으로써 보는 사람의 마음에 충격을 주어 장면을 인상적으로 나타내려 하는데 비해, 겹쳐넘기기는 움직임을 막지 않으면서 움직임의 흐름을 자연스럽게 이끌어준다.

예를 들어, 무용수가 춤추는 장면에서, 겹쳐넘기기는 장면의 분위기를 깨뜨리지 않으면서 샷과 샷 사이를 부드럽게 넘겨준다. 그러나 움직임을 이을 때 주의해야 할 것은 움직이는 동안의 섞기는 보통 그것들의 상대적인 방향이 비슷할 때만 완전히 만족스럽다는 것이다.

반대방향의 섞기는 반드시 이들 대상들이 관련되었다는 사실을 가리킬 필요 없이 어지러움, 충격, 퍼짐의 느낌을 불러일으킬 수 있으므로, 이 샷바꾸는 기법은 조심스럽게 써야 한다. 두 움직임의 관련성을 반드시 보이지 않는다.

03 겹쳐넘기기의 변형

■ **겹치기(superimpose, super)** _ 겹쳐넘기기를 도중에서 멈추면 겹치기, 곧, 두 샷이 겹쳐서 포개지는 상태가 되는데, 일반적으로 한쪽 그림의 밝은 부분이 다른 쪽 그림의 어두운 지역으로 뚫고 들어가 겹쳐지는 것이다. 예를 들어, 검은 뒷그림에 흰 글자를 겹쳤을 때 흰 글자는 뚜렷해 보인다. 밝은 색조의 대상이 더 밝은 색조의 뒷그림에 겹쳐지면 밝음의 정도에 비례하여 희미하게 보일 것이다. 여러 색조 위에 겹쳐지면 '투명하게' 보인다.

여러 색상이나 색조의 샷들이 겹치는 경우, 뒤섞이고 어지러워지므로 겹치지 않도록 주의해야 한다. 샷들이 겹쳐 있는 동안 카메라를 움직이지 않아야 한다(예; 줌).

그림이 자라거나, 주름지거나, 옆으로 미끄러지는 효과가 생길 수 있다. 그림을 겹쳤을 때 귀신처럼 투명한 그림효과를 얻을 수 있고, 키다리와 난장이처럼 크고 작은 비례관계를 나타낼 수 있으며, 귀신, 괴물 등이 나타나거나 사라지는 효과를 얻을 수 있으며, 마지막으로 가장 중요한 것은 다른 샷에 자막을 넣기 위하여 겹친다. 예를 들어, 출연연사의 가슴샷에 연사의 이름을 적은 자막을 넣을 수 있다.

겹치기는 장면을 바꾸기보다는 하나의 영상효과로 볼 수 있다. 기술적으로 겹치기는 겹쳐 넘기기의 한 부분이다. 필름에서, 겹치기를 실행하기 위해서는 보통은 암실의 빛 현상기(laboratory's optical printer)에서 두 번 이상 하나하나의 그림단위를 빛에 드러내어야 한다. 텔레비전에서는 단지 둘 또는 그 이상의 전송로들을 한꺼번에 점점 밝게 하기만 하면 된다. 겹친 그림의 색조가 합쳐지기 때문에 어느 그림이든지 밝은 부분은 일반적으로 겹쳐진 다른 샷의 어두운 부분으로 뚫고 들어간다. 그러므로 대상들이 뚜렷해 보이거나 희미해 보이는 것은 두 그림들의 상대적인 색조에 따라 달라진다.

밝은 색의 물체가 검은 뒷그림에 겹쳐지면, 그림이 뚜렷해 보인다. 반면에, 밝은 색의 뒷그림에서는 두 밝은 색조에 비례해서 흐려 보일 것이다.

여러 색조들을 겹치면, 그 결과는 '투명해'진다. 특히 많은 색들이나, 많은 색조의 샷들이 겹칠 때(색의 섞임과 차이가 있는 밝음의 결과), 그림이 뒤섞이지 않도록 주의해야 한다.

그림을 키우거나, 줄이거나, 옆으로 빠지는 효과를 내고자 하지 않는 한, 겹친 화면에 대상을 끼워넣으려고 할 때, 겹쳐진 카메라를 움직이거나 줌하지 말아야 한다.

겹치기는 몇 가지 생각을 전달하기 위해 쓰일 수 있다.

- 빈자리의 몽타주 _둘 또는 그 이상의 행사들이 한꺼번에 다른 곳들에서 열리고 있다.
- 비교 _나란히 놓인 두 물체들 사이의 비슷한 것이나 다른 것을 보여준다(나란히 중요한 움직임, 행사, 현장을 함께 보여준다).
- 나아감 _나아가는 단계들을 보여준다(반쯤 지어진 집에 건축 설계도를 겹쳐 보여준다).
- 관계 _대상들의 상관관계 곧, 구성물들이 어떻게 자리잡고 있는지를 보여준다(기계전체의 희미한 그림에 기계의 구조그림을 겹쳐 보여준다).
- 생각 _한 사람의 가까운 샷에 그가 생각하는 그림을 겹쳐 보여준다.

겹치기는 수많은 실제의 방식으로 쓸 수 있다.

- 투명하게 보이는 그림을 얻기 위해(귀신)
- '뚜렷한' 겹치기를 씀으로써, 대상의 크기를 크게 하거나(거인), 작게 하기 위해(난장이)
- 나타나거나, 사라지게 하기 위해
- 그림에 제목을 붙이기 위해
- 따로 떨어진 뒷그림 샷에 대상을 끼워넣기 위해(뚜렷하거나, 투명하게)
- 겉면의 질감을 보태거나(예, 화포 canvas), 가장자리를 장식하기 위해
- 세부표현을 강조하거나, 뚜렷이 보여주기 위해(지도 위의 길, 골라낸 지역 표시)

■초점 흐리게/밝게 하기(focus out/in) _이것은 처음 샷의 마지막 부분에서 초점을 흐리게 한 뒤, 또한 초점이 흐린 다음 샷으로 겹쳐넘기면, 다음 샷의 초점이 뚜렷해지면서 샷의 그림이 나타나게 된다. 두 샷이 초점이 흐려진 상태에서 겹쳐지기 때문에, 겹쳐넘기는 효과를 뚜렷이 알아보기가 어렵다. 이것은 의식을 잃어가는 사람이 의식을 되찾아 눈을 뜨고 주변을 둘러보는 등의 상황에서 쓰는 기법이다.

주로 옛날을 되돌아보는 장면, 형태가 바뀌는 효과나 장면의 장식효과를 내기 위하여 쓰인다.

■같은 샷(match shot) 끼리 잇기 _이것은 서로 같은 요소를 가진 두 개의 나란히 붙은 샷을 말하며, 대개 이 샷들을 겹쳐넘기기로 잇는다. 예를 들어, 같은 사람을 잡은 두 가까운 샷들을 겹쳐넘기면, 소년이 늙은이의 얼굴로 바뀐다든가, 같은 곳을 잡은 두 샷을 겹쳐넘기면, 가을에서 겨울로 계절이 바뀐다든가, 또는 호박이 신데렐라의 마차로 바뀌는 효과를 얻을 수 있다. 이것의 효과는 두 가지 매우 다른 성질을 잇고 있는데, 하나는 튀는 자르기를 쓴 파괴적인 시간의 경과와, 다른 하나는 같은 크기의 부드러운 샷들을 이은 것이다.

■잔물결로 겹쳐넘기기 _첫 번째 샷은 수평선의 잔물결로 점점 깨지는 동안, 두 번째의 잔물결이 이는 샷으로 섞으면, 두 번째 샷은 점점 정상적인 영상으로 안정된다.

일반적으로 회상장면의 효과로 쓰인다.

04 점차 밝게/어둡게 하기(fade in/out)

이것은 엄격한 뜻에서 샷과 샷을 이어주는 기법은 아니다. 점차 밝게 하는 것은 어떤 장면

이나 상황이 시작되는 것을 나타내는 기법이고, 점차 어두워지는 것은 장면이나 상황이 끝나는 것을 나타낸다. 그러나 이것이 샷과 샷을 잇는 기능을 하게 된 것은 어떤 영상물 안에서 한 장면이 시작되게 하고, 한 상황을 끝내면서 장면과 샷을 자연스럽게 이어주게 되었다. 그러나 이 그림을 바꾸는 방법은 순간적으로 검은 화면을 만들기 때문에, 보는 사람이 다른 프로그램으로 옮겨갈 기회를 만들어준다고 생각해서 쓰기를 꺼려하는 연출자도 있다.

■점차 어둡게 하기 _이것은 어떤 장면이나 상황이 끝나는 것을 암시한다. 빠르게 어두워지는 것은 자르기보다는 단호한 끝내기가 되지 못한다. 이것은 잘라서 나오기(cut-out)보다 끝냄이나 긴장감의 세기가 약하다. 느리게 어두워지는 것은 어떤 장면이나 상황의 느낌을 지속하려는 뜻을 세게 준다. 또한 이것은 움직임이 평화롭게 끝나는 것을 나타낸다.

■점차 밝게 하기 _이것은 어떤 장면이나 상황에 대한 조용한 초대이다. 느리게 밝게 하는 것은 어떤 장면이나 상황에 대한 마음의 준비를 하라는 뜻이다. 느리게 점점 밝게 하는 것은 어떤 생각을 점점 뚜렷하게 정리하는 것을 일러준다. 빠르게 점점 밝게 하는 것은 자르기보다는 생동감이나 충격이 약하다.

■점차 어둡게 하고, 점차 밝게 하기 _점차 어둡게 하면서, 점차 밝게 하는 것을 잇는 것은 어떤 장면이나 상황을 잠시 멈추게 하는 뜻이 있다. 분위기와 상황의 진행속도는 이 두 가지 기능 사이의 상대적 속도와 멈추는 시간길이에 따라 달라질 수 있다. 이 두 기능을 이어 씀으로써 느리게 진행되는 상황들을 이으면서 동시에, 이 사이에 시간과 곳이 바뀌었음을 알려준다. 빠르게 진행되는 상황을 이 기법으로 이음으로써, 장면을 순간적으로 멈추게 하면서 두 번째 진행될 상황을 강조하는 뜻이 있다. 이것을 샷 안에 들어있는 그림요소를 써서 만들 수 있다. 예를 들어, 방안의 전등을 꺼서 어둡게 하고, 어두운 터널 안에서 나오는 기차의 샷으로 이을 수 있다.

샷들 사이를 자르기로 나오고/들어가기(cut-out/in)로 멈추게 하는 것은 아무런 가치가 없는데, 왜냐하면 이것은 언제나 잘못 자르기한 것으로 보이기 때문이다.

05 화이트 인/아웃/색깔(white in/out/color)

밝게/어둡게 하기(fade)는 어떤 색으로든지 어두워지게 할 수 있고, 밝아지게 할 수도 있다. 예를 들어, 존 휴스턴(John Huston) 감독의 영화 <프리지 가의 명예(Prizzi's Honor)>의

마지막 장면에서, 밝은 빛이 들어오는 창문이 점차 하얘지기 시작하여 화면전체가 하얗게 되면서 끝난다. 이 영화는 여기에서 끝나지만, 만약 다음 샷이 이어질 경우에는 다시 새하얀 샷에서 정상적인 밝기의 색으로 바뀌어야 할 것이다. 곧, 밝은 하늘이나 전등과 같은 밝은 그림요소를 쓰면 자연스럽게 이어질 수 있을 것이다.(스티븐 케츠, 1999)

06 쓸어넘기기(wipe)

이것은 샷을 바꾸는 기법이라기보다는 그림을 장식으로 바꿔주는 하나의 그림효과로, 일찍이 영화에서 즐겨 썼던 그림바꾸는 기법이었으나, 오늘날에는 주로 광고나 작품의 예고편을 만드는 데에 쓰이고 있다. 대부분의 그림바꾸는 장비에는 전자적으로 그림을 쓸어넘기는 장치가 붙어있다. 이 기법은 한 그림을 마치 쓰레기를 빗자루로 쓸어서 치우는 것처럼 밀어내면서 천천히 화면을 채우는 방법으로, 그림의 모양은 수평선, 수직선, 원형, 타원형, 심장형 등 끝없이 많다. 화면을 몇 개의 조각으로 나누기도 한다.

쓸어넘기기의 눈에 보이는 충격은 구성적으로 관련이 없는 그림조각들의 거친 가장자리를 감추는 데 쓰인다. 쓸어넘기기의 효과는 이 기법을 쓰는 방식에 따라 벗기고, 숨기고, 조각내는 것인데, 모든 형태에서 3차원의 환영을 깨뜨림으로써 화면의 납작한 성질에 주의를 모은다. 쓸어넘기기의 방향은 대상이 움직이는 세기를 조정함으로써 대상의 움직임을 돕거나, 막는다. 쓸어넘기기의 가장자리는 뚜렷하거나(단단한 가장자리/단단한 쓸어 넘기기), 흐릿한데(부드러운 가장자리/부드러운 쓸어 넘기기), 부드러운 쓸어넘기기가 눈에 덜 거슬린다. 넓은, 부드러운 가장자리의 쓸어넘기기는 섞기의 눈에 거슬리는 성질과 비슷하다.

쓸어넘기기에는 여러 가지 쓰는 방식에 따른 많은 도형의 형태가 있다. 예를 들어, 둥근(홍채, 무지개) 쓸어넘기기는 가까운 샷(독주자)과 넓은 관점의 샷(전체 악단) 사이에서 샷을 바꿀 때 쓰일 수 있다. 이 기법을 쓰는 것은 다음과 같은 경우에서다.

- 구성적으로 관련이 없는 그림조각들의 거친 가장자리를 숨기고자 할 때
- 쓰는 방법에 따라 그림조각들을 드러내거나, 숨기고자 할 때
- 밋밋한 그림에 주의를 끌고자 할 때…여러 가지 그림모양을 써서 광고나 예고편을 만들어서 보는 사람의 눈길을 끌고자 한다.

그러나 이 기법은 그림의 3차원 환영을 깨뜨리는 반대의 효과를 낼 수 있다. 쓸어넘기는 방향은 대상의 움직임을 돕거나(같은 방향일 때), 막거나(반대 방향일 때) 한다. 이 기법으로 화면의 가장자리를 뚜렷하게 하거나, 부드럽게 만들 수 있다. 가장자리를 넓고 부드럽게 만들면, 그림이 섞일 때 눈에 거슬려 보이지 않는다.

쓸어넘기는 모양에는 수많은 기하학적 형태가 있다. 예를 들어, 원형은 관현악단의 전체 샷에서 독주자의 한사람 샷으로 넘길 때 쓸 수 있다.

07 그 밖의 샷 바꾸는 기법

위에서 설명한 기본적인 여섯 가지 기법 밖에도, 다음과 같은 몇 가지 기법들을 창조적으로 써서 그림을 바꿀 수 있다.

■멈춘 그림단위(frozen frame) _이것은 지금까지는 그림을 이어주기 위한 기법으로 쓰이지 않고, 대부분 장면의 마지막 그림으로 쓰여 왔다. 오늘날 웬만한 연속극의 끝 장면은 이 기법으로 끝난다 해도 지나친 말은 아니다. 이것은 장면을 멈추는 그림의 극적충격이 다른 모든 그림효과를 누를 정도로 크기 때문에, 이것을 장면을 바꾸는 기법으로 쓸 수도 있을 것이다. 예를 들어, 극적인 활극(action) 장면을 몇 개의 멈춘 그림단위로 이은 다음, 마지막 그림단위를 멈춘 상태에서 움직임을 시작하게 하여, 다음 샷으로 이을 수 있을 것이다.

■나뉜 화면(split screen) _이것은 서로 독립된 그림들을 하나의 화면 안에서 서로 잇는 데 쓰는 기법으로, 이것 또한 장면을 바꾸는 기법은 아니다. 그러나 이 기법은 쓰기에 따라 그림을 바꾸는 기법이 될 수 있다. 예를 들어, 멈춘 하나의 그림이 전체화면을 메우면서 샷을 구성한 다음, 다시 그 자리로 돌아가 멈추면, 다음 그림이 움직이기 시작하면서 샷을 구성하는 방법으로 장면을 바꾸어 나갈 수 있다.

쓸어넘기기가 도중에서 멈춘다면 화면은 나뉜 채로 남으며, 이때 두 샷의 부분들을 같이 보여준다. 이런 방식으로, 부분적으로 끼워넣기, 두 번째 샷의 작은 부분을 드러내거나, 나뉜 부분들의 크기가 비슷할 경우, 나뉜 화면을 만들 수 있다. 나뉜 화면은 한꺼번에 다음의 것들을 보여줄 수 있다.

- 같은 시간에 열리고 있는 행사들
- 다른 곳에서 열리고 있는 행사들이 서로 작용하는 것(전화로 이야기 나누기)
- 둘 또는 그 이상의 대상들 모습, 행동 등의 비교

-앞서와 뒤의 비교(발전, 자라남 등)

-다른 판본(versions)의 비교(기복 모형지도와 항공사진)

■모습 바꾸기(transformation) _특별한 경우, 샷 안에서 대상의 모습이 바뀌는 것도 하나의 장면이 바뀌는 것으로 볼 수 있다. 이것은 두 개의 샷을 잇는 것이 아니라, 대상자체가 완전히 형체가 바뀌는 것을 말한다. 이것을 그림바꾸는 기법으로 쓰려면 처음 샷의 마지막 그림단위가 모양을 바꾸어 다른 대상으로 바뀌고, 그 대상이 움직여 다음 샷을 구성할 수 있을 것이다.

(8) 샷 잇기

유리잔을 잡은 샷들에서, 앞의 샷에서는 잔이 가득 차 있다가, 다음 샷에서는 비어있다면, 보는 사람은 두 샷 사이에서 무슨 일이 일어났다고 생각한다. 폭풍우 속에서 어떤 사람의 흠뻑 젖은 모습이 전체샷으로 잡혔다가, 다음 가까운 샷에서 마른 모습으로 보인다면, 이것은 무엇인가 잘못된 것이다. 또 앞의 샷에서 의자에 팔짱을 끼고 웃으며 앉아 있다가, 다음 샷에서는 호주머니에 손을 넣고 묵묵히 서있는 모습을 잡았다면, 그 사이에 무언가 갑작스러운 일이 일어났다고 생각하게 된다. 앞 샷에서는 해가 빛나고 있다가, 다음 샷에서는 해가 안보일 수 있으며, 앞 샷에서는 비행기가 날고 있는 것이 보이다가, 다음 샷에서는 보이지 않을 수도 있다. 그리고 어떤 사람이 앞 샷에서는 푸른 옷을 입고 있다가, 다음 샷에서는 검은 옷을 입고 있을 수 있다.

이 모든 것은 아주 이상하게 보이지만, 가끔 일어난다. 사실 이런 것들은 한 장면이 끝나고, 다음 장면이 시작될 때 흔히 일어날 수 있는 잘못들이다. 다음과 같은 경우에 잘 일어날 수 있다.

- ■찍기를 멈추고, 다른 곳으로 옮겨 다시 찍을 때
- ■연기의 어떤 부분을 다시 찍을 때, 두 번째는 약간 다를 수 있다.
- ■연기의 한 부분을 오늘 찍고, 다음 부분은 내일 찍을 때
- ■한 부분을 이미 찍었는데, 다음 부분을 찍는 방법이 바뀌었을 때

이어지는 성질을 유지하는 단 하나의 방법은 세밀한 것에 주의를 기울이는 것이다. 찍는 동안에는 느끼지 못했던 잘못들이 크게 드러나는 경우가 가끔 생긴다. 찍는 동안 연기에 정신을 쏟은 나머지, 느끼지 못했던 차이점들을 편집할 때 알아보게 된다.

조금이라도 의문스러운 점이 있다면 계속해서 찍기에 앞서, 찍은 부분들을 확인하기 위해 반드시 찍은 테이프를 되살려 보아야 한다.

(9) 효과 넣기

위의 이론에 따라서 완성된 영상물을 다른 그림이나 소리와 합치는 것을 효과라고 한다. 여기에는 자막, 크로마키, 디지털 영상효과 장비를 써서 얻은 특수 그림효과, 소리효과 등이 있다. 영화와 달리 테이프의 세계에서는 여러 가지 그림/소리 효과를 간단하게 끼워 넣을 수 있으며, 또 이와 같은 효과를 넣어야 영상물이 돋보이는 경우가 많다. 하지만 지나치면 역겨울 수 있으므로 주의해야 한다.

위의 과정에 따라서 만들어진 영상물은 비로소 시간이나 자리의 흐름을 순조롭게 하고, 현재의 장면과 전혀 다른 곳에서 일어난 사건을 서로 이어주고, 조리 있게 펼쳐주고, 강렬한 이미지로 보는 사람의 감정에 호소하고 자극하는 긍정적 효과를 자아낼 수 있다.(안세영, 2001)

02. 소리편집

그림 편집계획이 끝나면, 그림에 맞추어 소리를 편집하는 계획을 세워야 한다. 프로그램 소리신호에는 대체로 다음과 같은 것들이 있다.

- 찍으면서 직접 적은 소리신호
- 효과소리
- 음악
- 해설이나 아나운서의 말

이제 화면과 관계있는 소리신호를 처리해야 한다. 테이프를 베끼는(dubbing) 과정에서 소리신호와 그림신호 가운데에서 어느 것에 무게를 더 두었는지 확인할 필요가 있다.

예를 들어, 연설을 완전히 적고자 한다면 이야기에 비중을 두어야 한다. 카메라가 말하는 사람에게 초점을 맞추고 있다더라도, 바뀌지 않은 컷은 보기에 지루하다.

따라서 관중, 초대손님, 관중의 반응 등을 '메우는 샷(cutaway)'으로 끼워 넣는다. 그렇지만 이야기는 끊어지지 않고 이어진다. 예정된 시간에 비해 연설이 너무 길거나, 가장 중요한 어구를 고르기 위해 편집해야 할 필요가 있을 때 이야기는 편집되고, 해설이나 관객의 장면이 빠진 부분에 끼어들게 된다.

실제로는 따로 찍었음에도, 두 사람이 마주보며 이야기를 나누는 화면이 있다. 예를 들어, 절벽에 매달려 있는 한 소년의 모습을 이야기와 함께 잡는다고 하자. 절벽 위의 구조자의 모습과 이야기는 다른 시간에 찍는다. 편집과정에서 서로 이야기를 나누는 샷들이 계속해서 장면을 바꾸기 위해 끼어들어간다. 화면의 비중이 높고, 소리는 우리가 보고 있는 것에만 관계하는 경우도 있다. 편집자는 이야기를 화면에 맞추기 위해 시작시간과 이어지는 시간, 강조 등을 조정해야 한다.(밀러슨, 1995)

이제까지 편집단계에서 그림을 이어붙이는 데만 관심을 기울이느라, 소리편집에는 대체로 관심이 없었다. 따라서 어떤 경우에는 소리크기의 수준이 맞지 않거나(뒤쪽음악이 커졌다, 작아졌다 한다), 이야기를 나누고 있을 때, 지나가는 자동차 소리가 크게 들리는 경우도 있었다. 이제 편집단계에서 소리에 관해 새삼 관심을 기울일 필요가 있다.

■ **그림과 소리를 맞춘다** _기본적으로 그림과 소리가 어울릴 때, 현장의 사실감이 살아난다. 대포를 쏘며 천천히 앞으로 나아가는 탱크들, 참호 속에서 총을 쏘아대는 군인들과, 그 사이로 하늘을 가르며 포탄을 퍼붓고 사라지는 비행기 소리와, 떨어지는 포탄을 맞고 비명을 지르는 군인들의 외치는 소리. 이 모든 소리들이 전투장면의 그림과 함께 전쟁터의 공포를 생생하게 전달하는 입체적 효과를 만들어낸다.

■ **소리를 먼저 내보낸다** _소리를 쓸 때는 소리를 그림보다 먼저 내보내면서 뒤에 올 그림을 미리 예상할 수 있게 함으로써, 그림을 자연스럽게 대할 수 있게 한다.

■ **소리가 들어갈 자리를 만든다** _화면이 좁을 경우에는 소리가 들어갈 자리가 없다. 예를 들어, 전투장면에서 두 병사가 치고 받으며 맞붙어 싸우는 상황에서 탱크가 구르는 소리, 대포소리와 함께 비행기의 폭음이 들어갈 자리는 없다. 이 소리들이 들어갈 수 있게 하려면

전체 전투장면을 넣은 넓은 샷으로 잡아야 할 것이다.

■**소리의 움직임을 생각한다** _소리가 움직이면 그림에 움직이는 힘이 살아난다. 바람이 뒤쪽에서 앞쪽으로 불어올 수 있고, 기차가 왼쪽에서 오른쪽으로 달려갈 수 있으며, 오른쪽구석에서 개가 짖고, 가운데서 닭이 꼭꼭 소리를 내며 모이를 쪼고 있을 수 있다. 이런 소리의 움직임을 생각한 그림은 생생한 움직임의 느낌을 전달할 수 있다.

한편, 소리의 움직임은 한 화면에서 끝나지 않고, 다음 화면으로 이어질 수 있다.

■**충분한 컷(cut)의 길이를 확보한다** _소리에는 시작과 끝의 느낌이 있다. 그러므로 편집컷의 길이는 소리의 맛과 느낌을 얼마나, 어떻게 살릴 것인가에 따라 달라져야 한다. 컷의 길이가 짧으면, 소리의 느낌과 여운을 살릴 수 없다.(장해랑 외, 2004)

03. 편집의 예술과 기법

텔레비전 편집의 기술적인 면에서 편집의 예술성, 곧 편집으로 보는 사람의 마음에 영향을 미칠 수 있는 미묘한 방법으로 관심을 돌리자. 세 가지 유형의 편집이 널리 쓰이는 데, 그것들은 자연스럽게 샷을 이어가는 자르기, 서로 관련 있는 샷들의 자르기와 힘차게 움직이는 자르기의 세 가지다.

(1) 자연스럽게 샷을 이어가는 자르기(continuity cutting)

편집할 때, 편집자는 마지막 샷들의 순서, 자를 곳, 자르기의 율동을 결정하는 데에 많은 시간과 생각을 쏟을 것이다. 이것을 보다 정교한 편집체계에서 해낼 수 있다 하더라도, 이와 같이 세심한 편집을 할 충분한 시간이 주어지지 않을 수도 있다.

대부분의 편집체계는 단순히, 이야기단위(sequences)들의 서로 관련 있는 관점의 목적을 실제로 드러내고, 이것들을 처음과 끝이 순서대로 자연스럽게 이어지는 느낌을 만들어내며, 대사와 연기를 서로 이어준다. 기껏해야, 뚜렷한 이야기구조(narratives), 그림의 부드러운 흐름과 눈에 거슬리지 않게 샷들을 바꾸어줄 뿐이다.

가장 나쁘더라도, 자연스럽게 이어지는 자르기는 순전히 기능적으로 일상적인 일을 해낸다.

> **예**
>
> 김씨가 말한다 - 김씨의 가까운 샷으로 자르기
> 이씨가 말한다 - 이씨의 가까운 샷으로 자르기
> 사회자가 말한다 - 세 사람 샷으로 자르기

(2) 서로 관련있는 자르기(related cutting)

실제로는 곧바로 관련이 없는 샷들을 서로 자르기함으로써(intercutting), 마치 관계가 있는 것처럼 보이게 한다.

> **예**
>
> 여자가 집으로 걸어간다/자르기/여자가 방에 들어간다…여자가 집으로 들어가서, 이제 방안에 있는 것처럼 보이게 한다(실제로는 비슷한 옷을 입고, 서로 다른 곳에 있는 여자들의 샷이다).
>
> 하늘을 날고 있는 비행기의 샷/자르기/조종실에 있는 조종사(자료실의 샷을 연주소에서 연출한 샷과 서로 이었다)
>
> 남자가 계단으로 간다/자르기/계단을 오른다(각각 다른 곳에서 찍은 샷들이다).

나란히 잇는 자르기에서 두 다른 곳이나 다른 연기자를 찍은 샷들을 계속해서 서로 자르기하면, 점차 극적으로 긴장이 높아진다.

> **예**
>
> 도망자와 쫓는 자들 사이의 빠른 자르기들
> 같은 대상을 다른 관점에서 보는 샷들을 서로 자르기한다…그림을 다양하게 보이게 하기 위해

두 샷을 자르기로 이을 때면 언제나 그들 사이에 관계가 이루어진다. 이 나란히 잇는 (juxtaposition) 편집은 물리적이면서 지성적이다. 물리적으로, 보는 사람의 눈은 바뀌는 것을 알게 된다. 그리고 새로운 그림에서 깨끗한 관심의 문양(patterns)을 찾기 시작한다. 머리로, 보는 사람은 새로운 그림을 풀이해야 한다.(우리는 어디에 있는가? 이것은 무엇인가? 무슨 일이 일어나고 있는가? 등)

이런 반응들은 물론, 서로 관련이 있다. 샷들이 짝이 맞게 구성되고(matched cuts), 두 번째 샷의 뜻이 뚜렷하다면, 이것은 부드러운 자르기(smooth cut)가 된다.

샷들의 그림이 서로 맞지 않고(튀는 자르기 jump cut, 짝이 맞지 않는 자르기 mismatched cut), 보는 사람이 새로운 샷에서 대상을 두리번거리며 찾아야 한다면, 그 효과는 매우 어지러울 것이다. 비슷하게, 보는 사람이 두 번째 샷이 첫째 샷과 어떻게 관련되는지 금방 알아차리지 못하거나, 이것들이 무엇에 관한 샷들인지 알지 못한다면, 그의 관심은 흩어질 것이다.

(3) 힘차게 움직이는 자르기(dynamic cutting)

정교하게 서로 자르기하는 것은 극적으로 강조하며, 말로는 쉽게 나타낼 수 없는 분위기나 추상적인 생각을 전달할 수 있다. 생각 그 자체는 구성된 샷들에서 드러나지 않을 수 있다. 원인- 결과의 관계로 흔히 풀이된다.

예

깨진 유리창/자르기/어린이가 울고 있다.(볼을 잃어버렸나? 유리창을 깼다고 벌을 받았나?)

서로 자르기하는 샷들은 상징적으로 '봄', '진보', '테러' 등 어떤 특별한 뜻을 은근히 나타낸다.

(4) 편집과 몽타주

편집은 상대적으로 간단한 문제일 수 있다. 그러나 편집이 그렇게 많이 논의되고 있는 한 가지 이유는 편집과 여러 가지로 풀이될 수 있는 몽타주라는 말 사이의 비슷한 성질 때문이다. 러시아의 이론가 푸도프킨은 편집이 하나의 샷을 다른 샷과 단순히 잇는 것이라고

주장했다. 또 다른 러시아의 이론가이자 감독인 세르게이 에이젠슈테인은 '몽타주'라는 다른 편집개념을 내세웠다. 그는 편집이란 이미지들을 잇는 것이 아니라, 이미지들의 충돌이라고 주장했다. 이 충돌로 인해서 이제까지 하나의 샷이 다음 샷과 이어지는 것을 보는데 익숙해진 사람들에게 충격을 줄 수 있다는 것이다.

만약 한 남자가 공작처럼 잘난 체 한다면 그 남자 다음에 공작새의 샷이 이어질 것이다. 만약 그를 바보 같은 놈처럼(a horse's ass) 보이게 하고 싶다면 그 사람과 말 엉덩이샷을 이어놓으면 된다. 마찬가지로 만약 한 장면이 짐승처럼 죽임을 당하는 사람들을 보여주고자 한다면, 학살당하는 노동자들의 샷 다음에 도살장에서 도살당하는 황소들의 샷을 이어주면 될 것이다.

에이젠슈테인의 몽타주는 대조(contrast)와 갈등(conflict)에 바탕을 두고 있는데, 그것은 작품 전체 속에 있을 수도 있으며, 어떤 샷이나 장면 속에 있을 수도 있다. 에이젠슈테인이 만든 영화 <전함 포템킨>(1925)의 오뎃사 계단의 학살장면에서 시체 한 구가 계단을 대각선으로 가로질러 누워있다. 카자흐 기병대원들의 그림자가 위협하듯 계단 위로 비스듬하게 드리워져 있다. 그 계단장면은 즐비하게 드러누워 있는 시체들 뒤에 쓰러져있는 한 여인을 향해 계단 위쪽에서 총을 쏘는 카자흐 기병대원들과 함께 세 개의 대조되는 장면을 구성한다.

에이젠슈테인은 이미지들의 대조와 갈등으로부터 어떻게 관념들이 생겨날 수 있는지를 알아냈다. 그는 어떠한 실제적인 원인과 결과도 낳지 않는, 이어지며 부서지는 파도의 샷으로 <전함 포템킨>을 시작한다. 그리고 그 부서지는 파도의 이미지 다음에 접는 의자에서 잠자고 있는 사람들의 샷이 이어진다. 그 다음에 뒤엉켜있는 돛대줄들, 앞뒤로 흔들리고 있는 어수선한 탁자들, 구더기떼가 득실거리고 있는 썩은 고기 등이 보이는데, 이것들은 겉으로는 아무런 원인과 결과의 관계도 없는 것처럼 보인다. 하나하나의 이미지들은 영화를 보는 사람들의 신경을 거슬리고 조바심 나게 하지만, 그러나 결국은 선원들의 반란이 곧 닥칠 것임을 알려주고 있는 것이다.

에이젠슈테인의 영향력은 매우 컸다. 그러나 언제나 유익했던 것은 아니다. 때로 이미지의 충돌은 예술적 효과를 낳는 대신, 허세를 부리고 있다는 느낌을 낳게 했다. 루벤 마물리언이 만든 <지킬 박사와 하이드 씨>(1932)는 다른 면에서는 뛰어난 작품이지만, 매우 당혹스런 장면들도 더러 눈에 띈다. 곧 다가올 뮤리엘과의 결혼식에 들떠있는 지킬 박사가 '음악이 사랑의 양식이라면 연주하리라!' 하고 외치는 장면이 있는데, 그때 그는 오르간 앞에 앉아서 건반을 탕탕 치고 있는 것이다. 이 장면은 그의 기쁨을 설명하기 위해서 아주 빠르

게 이어서 나타나는 다섯 개의 샷들로 이어져있다. 불이 켜져 있는 가지촛대들, 빛을 받고 있는 예술작품, 웃고 있는 조각상, 기쁨에 넘친 청지기의 표정, 그리고 타오르는 난로 등이 그것이다. 그러나 이 장면은 너무 지나쳐서 어울리지 않는다.

오늘날에는 이런 형태의 몽타주는 잠재의식을 일깨워주는 텔레비전 광고에서 자주 쓰이고 있다. 곧 텔레비전 화면이 둘로 갈라지면서 한쪽 부분에서는 맘껏 뛰노는 어린이가 보이고, 다른 한쪽에서는 시럽과일 등을 얹은 아이스크림을 먹고 있는 입이 보인다.

이미지들의 갈등(부딪힘)은 또한 텔레비전 광고가 일반 극영화에 끼워넣어지는 방식에서도 나타난다. 지난날 텔레비전을 보던 사람들은 프로그램이 방송 도중에 멈추는 것(break)을 알고 이에 대비하고 있었다. 곧 방송되던 영화의 한 부분이 끝나면, 영화를 보던 사람들은 광고 속에서 한숨 돌릴 고상한 출구를 찾을 수 있었던 것이다(곧, 광고를 보면서 긴장을 풀 수 있었다).

오늘날에는 마빈 르로이의 <작은 여인들(Little Women)>(1949)에서 죽어가는 베스가 울고 있는 동생에게 자기는 이승에서 그랬던 것처럼 저승에 가서도 그녀를 사랑할 것이라고 말하기가 무섭게 어떤 사람이 나타나서 신상품 왁스에 대한 칭찬을 늘어놓는 것이다(광고가 주가 되고 있다).

에이젠슈테인에게 있어서 몽타주는 이미지들의 눈에 보이는 갈등을 뜻했다. 그러나 유럽에서 몽타주는 편집을 뜻한다. 곧 샷들을 골라 이어붙여서, 영화의 장면과 이야기단위를 구성하는 것을 뜻한다. 영국에서도 똑같은 과정이 편집(editing 또는 cutting)이라고 불리지만, 약간 차이가 있다. 곧 '편집'은 편집실에서 샷들을 차례대로 하나하나 이어붙이는 것을 뜻하는 반면, '몽타주'는 샷들을 전체적으로 생각하는 과정을 가리키는 것이다.

이보다 좀더 복잡한 것으로는 지난날 미국의 영화감독들이 썼던 기법으로 '미국식 몽타주'라고 알려진 방법이 있다. 곧, 그것은 겹쳐넘기기, 쓸어넘기기, 겹치기 등을 섞어서 시간의 벽을 허무는 편리한 방법인 것이다. 전형적인 미국식 몽타주를 보면, 윤전기가 돌아가면서 살인사건의 공판을 알리는 신문의 머리기사가 화면을 가로질러 빠른 속도로 지나치는데, 이때 먼저의 머리기사가 계속해서 다음의 머리기사에 의해 지워진다. 판사의 얼굴이 피고의 얼굴로 겹쳐 넘어가기도 한다. 피고의 얼굴 위로 아내의 괴로워하는 얼굴이 겹쳐질 수도 있으며, 아내의 얼굴 위로 어떤 싸구려 술집에 숨어있는 살인범의 얼굴이 겹쳐질도 있다.

비록 이런 식의 몽타주는 오늘날에는 별로 쓰이지 않고 있지만, 이때 그것은 아주 효과적으로 쓰였으며, 몽타주 편집자에게는 화면의 자막을 보증해주기에 충분한 것으로 생각되었다.

<디드로 씨 도시로 가다>와 <스미스 씨 워싱턴에 가다> 등을 편집했던 슬라브코 볼카비치(Slavko Vorkapich)는 특히 이러한 몽타주에 정통했다. 그리고 <신체 강탈자들의 침입(Invasion of the Body Snatchers)>(1956), <더티 하리>(1971), <명사수(The Shootist)>(1976) 등을 만든 돈 시겔(Don Siegel) 감독은 워너 브러더스에서 몽타주로 출발했었다.

01 몽타주 편집의 원칙

루돌프 아른하임은 <예술로서의 영화(Film as Art)>라는 책에서 몽타주를 네 개의 원칙으로 바꾸고, 편집이 어떻게 율동, 시간, 빈자리와 주제에 영향을 미치고 있는가를 보여주고 있다. 그의 네 가지 원칙은 다음과 같다.

■자르기의 원칙

- 그림단위의 길이
 - 긴 필름조각은 느린 율동을 만들어낸다.
 - 짧은 필름조각은 빠른 율동을 만들어낸다.
- 장면의 길이
 - 움직임을 이어서 찍는다 _연기를 끝까지 한다.
 - 움직임을 잘라서 찍는다 _연기를 나누어 찍어서 엇갈리게 잇는다.
 - 먼 샷과 가까운 샷이 번갈아 나타날 수 있다.

■시간의 관계

 - 이어지는 사건들 사이의 관계
 - 엇갈리게 이어지는 사건들 사이의 관계
 - 끼워넣는 사건들 사이의 관계
- 시간에 상관없이 연상으로 맺어진 움직임들 사이의 관계 _노동자들의 학살과 황소의 도살을 엇갈리게 잇는다.

■빈자리의 관계

- 다른 시간띠에 보인 같은 곳들 사이의 관계
- 이어지는 장면 또는 엇갈리게 이은 장면으로 보이는 여러 곳들 사이의 관계

■ 주제의 관계

- 모양이 비슷한 것을 바탕으로 한 주제의 관계 _둥근 사람의 배와 나란히 놓은 둥근 언덕
- 뜻이 비슷한 것을 바탕으로 한 주제의 관계 _자만에 찬 사나이/공작새
- 모양이 대조되는 것을 바탕으로 한 주제의 관계 _홀쭉이와 뚱뚱이
- 뜻이 대조되는 것을 바탕으로 한 주제의 관계 _큰 집과 오두막
- 비슷함과 대조의 결합을 바탕으로 한 주제의 관계 _쇠고랑을 찬 죄수의 발/자유롭게 움직이는 무용수의 발

비록 이 분류가 쓰임새가 있다 하더라도 이것만으로는 편집이 전체영화 속에서 어떻게 작용하는지를 설명할 수 없다. 어떤 영화의 율동은 삶의 율동이기도 하다. 곧 하나의 율동이 아니라 여러 가지 율동이 있는 것이다. 그러므로 뛰어난 영화들은 언제나 하나의 이야기단위에서 다른 이야기단위로 이어지는 속도(pace)를 여러 가지로 바꿔왔던 것이다.

02 속도를 위한 편집

다채로운 율동을 이루어낸 뛰어난 편집의 예는 오슨 엘즈 감독의 <시민 케인(Citizen Cane)>에 나오는 처음 두 개의 이야기단위에서 찾아볼 수 있는데, 곧 '케인의 죽음' 이야기단위와 '뉴스행진(News on the March)' 이야기단위가 바로 그것이다.

이 영화는 카메라가 출입금지라는 팻말을 무시하고 제나두 저택의 대문을 올라가는 것으로 시작한다. 꿈과 같이 어렴풋한 이어지는 겹쳐넘기기들이 갑자기 어두워지는 어떤 창문의 샷에서 절정에 이른다.

내리고 있는 눈이 베일처럼 가리고 있는 화면에서 '로즈 버드(Rosebud)'라고 말하는 입이 보인다. 그리고 안에 눈덮인 조그만 집이 새겨진 유리문진이 소리 없이 굴러 떨어져 박살이 난다. 간호사가 방으로 들어와 죽은 남자의 팔을 가슴에 가지런히 포개어 놓는다.

'유리 문진'(영화 〈시민 케인〉)

이 '케인의 죽음' 이야기단위에서 첫 부분의 분위기는 느슨하며 늘쩍지근하다. 그러다가 카메라가 창문에 가까이 다가감에 따라 율동은 점점 빨라진다. 눈이 떨어지면서 수정같이 맑고 깨끗한 음악소리가 케인이 콜로라도에 살던 어린 시절의 기억을 되살린다.

문진이 깨지고 간호사가 들어온다. 그 다음에 율동의 속도는 줄어든다. 그리고 간호사가 케인의 팔을 그의 가슴에 얹어놓으면서 분위기는 엄숙해진다.

느닷없이 케인의 생애를 담은 뉴스필름이 펼쳐지면서 '뉴스행진'이라고 외치는 소리가 들린다. 두 번째 이야기단위에서 속도는 빨라지고 있다. 곧 한 남자의 평생이 단 몇 분으로 줄어든 것이다. 그 속도는 '뉴스행진'이 끝나고 카메라가 마치 기진한 듯이 웅얼거릴 때까지 냉혹할 정도로 계속된다.(버나드 딕, 1996)

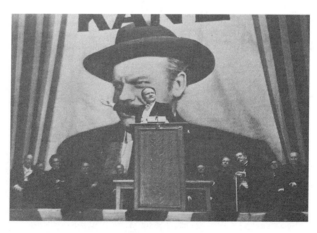

영화 〈시민 케인〉

<시민 케인>에서 편집은 과감하게 시간을 뛰어넘는 대담하고 화려한 연출의 계산된 표현이다. 존 스폴딩(John Spalding)은 웰즈 감독이 자주 똑같은 이야기단위에서 여러 편집유형을 썼다고 가리켰다. 예를 들어, 수잔이 자기의 오페라 가수 시절을 되돌아볼 때, 격분한 발성지도 선생에게 레슨을 받는 장면이 긴 샷으로 찍힌다. 커튼이 올라가기에 앞서 무대 뒤의 시끄러움은 그녀가 오페라에 데뷔하는 순간의 혼란스러움을 강조하기 위해 짧은 샷들이 연이어 편집된다.

웰즈 감독은 청중석에 있는 릴랜드의 경멸적인 눈길의 지루한 관람태도를 무대 위에서의 수잔의 두려움과 대비시키는 나란히 잇는 편집을 했다. 그녀의 연주에 대한 평단의 나쁜 평가를 두고 수잔과 케인이 벌이는 논쟁은 고전적인 관습에 따라 자르기로 처리된다. 주제의 몽타주는 나라안 연주여행 과정을 줄이는데 쓰인다. 이야기단위의 마지막은, 수잔의 자살기도 장면인데, 케인이 수잔의 호텔 방으로 들어가서 그녀가 침대에 혼수상태로 누워있는 것을 발견할 때는 깊은 초점의 긴 샷으로 시작된다.

이 영화에서 편집을 따로 떼어내는 것은 어려운 일인데, 이것은 자주 이야기가 갈라지는 것은 말할 것도 없고, 그것이 소리기법과 합쳐져서 효과를 내기 때문이다. 웰즈 감독은 자주 시간을 눌러 줄이는 편집기법을 쓰면서, 소리로 샷들을 잇는다. 예컨대, 케인이 천천히 그의 첫 아내 에밀리와 사이가 멀어지는 것을 보여주기 위해, 아침밥을 먹는 장면을, 겨우 몇 마디의 대사만 쓰면서 보여준다. 신혼의 달콤한 이야기에서 시작해서, 그 분위기는 재빨리 가벼운 언짢음으로 바뀌고, 그러고 나서는 긴장된 성가심, 쓰디 쓴 후회가 되고, 마침내 침묵과 소외가 된다.

이 이야기단위는 가운데 샷(medium shot)을 써서 친밀감을 나누는 연인들로 시작된다. 결혼생활의 상태가 점점 나빠져 감에 따라, 웰즈 감독은 하나하나의 샷을 나누기 위해 그들이 같은 테이블에 앉아있음에도 불구하고, 서로 엇갈리게 자르기 한다. 일 분짜리 이야기단위는 긴 탁자의 반대편 끝에 앉아있는 두 사람이 서로 다른 신문을 읽고 있는 먼 샷으로 끝난다.

웰즈 감독은 수잔 알렉산더가 어떻게 마침내 케인의 정부가 되는지를 보여줄 때도 비슷한 기법을 썼다. 그가 수잔을 처음 만날 때, 케인은 거리에서 진흙으로 더러워진 상태이다. 수잔의 작은 아파트로 올라와 물을 얻으려 할 때 수잔은 케인에게 뜨거운 물을 준다. 거기서 그들은 친구가 된다. 수잔이 노래를 부른다고 하자 케인은 자기를 위해 노래해 달라고 한다. 수잔이 낡은 피아노 앞에서 노래를 부르기 시작하자, 그 영상은 나란한 샷으로 겹쳐넘

어가서, 이제 수잔이 크고 멋지게 장식된 아파트에 있고, 우아한 가운을 입고서 더 큰 피아노에서 노래를 끝낸다.

우리는 이 두 샷 '사이에' 무슨 일이 일어났는지 볼 필요는 없다. 우리는 수잔의 매우 좋게 바뀐 환경 사이에서 무슨 일이 일어났는지 미루어 알 수 있다.(루이스 자네티, 2002)

③ 전체효과를 위한 편집

먼 샷과 가까운 샷을 번갈아 보여주기. 하나하나 토막난 활극연기와 이어지는 활극을 번갈아 보여주는 것과 같은 기법의 편집은 상대적으로 잘못을 저지르기 쉽다. 사실상 편집은 그 결과(효과)에 따라 평가되어야 한다.

> ■ 곧 그것은 속도를 여러 가지로 바꿈으로써 '율동'을 이루어내고 있는가?
> ■ 화면의 왼쪽에서 들어오는 것은 오른쪽에서 들어오는 것과 균형을 맞추고 있는가?
> ■ 색상을 바꿈으로써 색조(color tone)를 맞추고 있는가?

프란시스 포드 코폴라 감독의 <대부 Ⅱ(the God Father)>(1974)와 로버트 알트만 감독의 <내시빌>(1975) 두 편의 영화는 특히 전체효과를 만들어내고 있는 좋은 편집의 예들이다.

■ 〈대부 Ⅱ(속편)〉 _ 이 영화에서 코폴라 감독은 비토 코르레오네의 삶과 그의 아들 마이클의 삶을 합치는 문제에 맞닥뜨리게 되었다. 속편의 목적은 대부가 되기에 앞선 단계의 비토를 그리고, 그가 자랐던 작은 이탈리아의 이민세계와 그가 아들에게 물려준 제국을 대조하기 위함이었다. 영화가 시작되면서 비토가 죽기 때문에 코폴라 감독은 아버지의 삶과 아들의 삶을 엇갈리게 이을 수가 없었다. 대신에 그는 비토의 이야기를 회상의 형식으로 처리했던 것이다. 처음 영화가 지금에서 지난날로, 곧 마이클(알 파치노)에서 비토(로버트 드니로)에게로 옮겨갈 때, 마이클은 그의 아들을 침대에 눕히고 있다. 마이클의 얼굴은 화면 '왼쪽'에 있다. 그 장면이 아들 프레도를 침대에 눕히고 있는 비토에게로 천천히 겹쳐 넘어가는데, 이때 그의 얼굴은 화면 오른쪽에 있다. 아들에서 아버지로, 지금에서 지난날로 장면이 바뀌는 것은 왼쪽에서 오른쪽으로의 움직임에 따라 균형을 이루고 있다.

이 장면을 바꾸는 기법은 또한 율동에 맞추고 있다. 곧 그 움직임이 1957년에서 세기가 바뀌는 때로 옮겨감으로써 지금의 빨라지는 속도가 옛 세계의 안락에 무릎 꿇게 된다.

타호(Tahoe) 호수가 작은 이탈리아로 겹쳐 넘어감에 따라, 색채 또한 바뀐다.

마이클의 세계는 짙은 붉은 갈색으로 보인다. 그 세계에 관한 모든 것은 가까이 다가가기 어려우며, 가혹하다. 비토의 세계는 파스텔 풍의 색조로 보인다. 그 색채는 부드러우며, 섬세하고 따뜻하다. 코폴라 감독은 여기서 아버지와 아들을 대조시킬 뿐 아니라, 그들 한 사람 한 사람의 시대까지도 대조시키고 있다. 곧, 햇빛이 찬란했던 지난날과 어두운 지금이 대립하고 있는 것이다. 첫 번째 회상장면은 그것이 시작했을 때처럼 비토와 그의 아들의 샷과 함께 끝난다. 그래서 우리는 갑작스럽게 다시 마이애미로 여행을 떠난 1950년대 마지막 때의 마이클로 돌아오게 된다. 다른 겹쳐넘기기 대신, 자르기로 마무리함으로써, 코폴라 감독은 마이클의 열광적인 삶의 행보와 적어도 비토가 그의 청년기에 깨달았던 평온 사이의 차이점을 짚어내고 있는 것이다.

두 번째 회상장면은 마이클이 그의 아내 케이가 유산했다는 소식을 들을 때 시작된다. 뒤에 그것은 낙태였음이 드러난다. 이 장면은 다시 이탈리아로 겹쳐 넘어가는데, 거기에서 비토는 폐렴으로 앓고 있는 아들 곁에 붙어서 애를 태우고 있다. 이번에도 장면을 바꾸는데 영향을 미친 것은 어린애다. 코폴라 감독은 비토가 어린 마이클을 자기 무릎에 앉히고 있는 장면을 보여줌으로써 회상장면을 마무리하고 있다. 그 다음, 그는 쓸쓸한 도로를 따라 달리고 있는 한 대의 차로 자르기한다. 이 차는 계속해서 호수가 있는 마이클의 저택으로 들어간다.

이 자르기는 영화를 보는 사람들로 하여금 현재(현실)로 돌아오도록 몰아부친다. 남편이 들어와도 못 본 체하고 아내라는 사람은 뜨개질에만 열중할 정도로 애정이 식은 현실로 말이다.

코폴라 감독은 세 번 이어서 어린이를 매개로 쓸 수 없었다. 따라서 세 번째 회상장면은 어떤 이미지로부터 일어난 것이 아니다. 그는 여기서 단순히 자기 어머니와 이야기하고 있는 마이클의 샷을, 과일을 사고 있는 비토의 샷으로 겹쳐넘기고, 젠코 무역회사를 세우면서 회상장면을 마무리한다. 처음 두 개의 회상장면에서 현재로 움직임을 되돌린 것은 자르기였다. 세 번째 회상장면에서는 겹쳐넘기기로 마무리한다. 비토가 이제 막 사무실로 들어가려고 할 때, 코폴라 감독은 마이클이 심문받고 있는 의회조사단으로 겹쳐넘긴다.

젠코 무역회사에서 청문회로 겹쳐넘김으로써, 코폴라 감독은 그들 사이에 어떤 이어짐을 설정한다. 비토가 자신의 제국을 세우는데 발판이 되었던 재단인 젠코무역회사의 합법성이 이제 조사의 대상으로 된 것이다. 그 재단과 더불어 아버지의 제국을 물려받은 마이클은

건실한 사업가인 체하며 수정헌법 제5조를 받아들이기를 거부하고, 아무 것도 숨긴 것이 없다고 주장한다.

마지막 회상장면은 아내 케이가 마이클에게 자신의 유산이 실은 낙태였다고 고백한 뒤에 시작된다.

코폴라 감독은 비토가 자기 부모를 죽인 자에게 복수하기 위해 시실리안의 코르레오네 마을로 돌아오는 장면으로 자르기 한다. 비토의 부모는 돈 치치오 가문의 오랜 반목의 희생자였다. 여기서 현재와 지난날의 이어짐은 어린애를 눕히거나 무역회사를 세우는 것과는 전혀 다른 어떤 것이다. 곧 이 이어짐은 죽음이다. 낙태의 자백은 어떤 마피아 단원의 암살을 회상하는 계기가 된다. 그것은 또한 현재로 움직임을 돌아오게 한 죽음이다. 비토가 돈 치치오를 처단한 뒤 시실리를 떠날 때 코폴라 감독은 마이클의 어머니인 마마 코르레오네의 주검이 들어있는 관으로 겹쳐넘긴다.

<대부 Ⅱ>의 편집은 지난날과 지금을 뒤섞고 있을 뿐 아니라, 율동, 균형과 색채를 바꿈으로써 이 둘을 대조시키기도 한다.

영화 〈대부 2〉

■〈내시빌(Nashville)〉_이 영화에서 로버트 알트만 감독은 24 사람의 삶을 뒤섞고 있는데, 그들 한 사람 한 사람의 운명은 마치 중세의 태피스트리(tapestry, 색색의 실로 수놓은 벽걸이나 실내장식용 비단) 속의 실처럼 뒤엉켜있다. 이처럼 복잡한 영화의 편집은 그 율동이 한 가지일 수 없는 것과 마찬가지로 편집기법이 한 가지일 수가 없다.

이 영화에는 두 개의 세계가 있다. 선거인단을 폐지하고, 교회에도 세금을 매기고, 애국가

를 버릴 것을 옹호하는 조지 왈라스와 같은 대통령 후보인 베일에 가린 할 필립 워커에 의해 대표되는 '정치의 세계'와, 현상에 만족하고 있는 그랜드 올 오프리의 '비정치의 세계'가 바로 그것들이다. 하나하나의 세계는 그 자신의 율동을 갖고 있으며, 그리고 그 하나하나의 율동은 그 자체 여러 다른 종류의 율동들을 지니고 있다.

오프리의, 비정치의 세계는 겉으로 보기에는 부드럽고 안으로는 당밀처럼 달콤하다. 그 율동은 사업자들과 사교계 사람들 사이를 번갈아 왔다갔다 한다. 한편 워커의, 정치의 세계는 사악하여 어떤 숨겨진 원천으로부터 세력들을 끌어 모아서 삶속으로 용솟음칠 때까지 바야흐로 실개천 속으로 파고드는 강의 지류처럼 오프리의 세계를 굽이쳐 흐른다. 두 세계는 영화의 첫 자막이 빨간색, 흰색 그리고 푸른색으로 나타나는 것처럼 미국에서 나란히 함께 살고 있다.

영화가 시작되면 우리는 두 세계를 볼 수 있으며, 그들 세계의 율동을 듣게 된다. 이 영화는 차고를 떠나는 할 필립 워커의 선거운동 트럭과 함께 시작되는데, 확성기에서는 미국에 관한 낡은 상투적인 말들이 쏟아지면서 침묵의 거리를 채운다.

알트만 감독은 그 다음에 오프리의 스타 하벤 해밀턴(헨리 깁슨)이 노래 '200년'을 녹음하고 있는 연주소로 자르기하는데, 이 노래는 워커의 연설들과 마찬가지로 낡은 상투적인 말들로 가득 차 있다. 해밀턴은 칸막이 안에 있어서 관중들로부터 떨어져 혼자 있다. 그는 한 BBC 기자를 알아보고는 나가라고 한다. 오프리의 세계는 낯선 사람들을 믿지 않는다. 그러나 해밀턴은 그 연주소에서 녹음하고 있는 단 한 사람의 가수는 아니다. 곧 알트만 감독은 그 다음에 해밀턴에서 백인회원인 리니아 리즈(릴리 톰슨)가 낀 흑인영가 집단으로 자르기 한다. 이때 그들은 '예, 그래요(Yes, I do)'라는 노래를 녹음하고 있었는데, 그들이 자유스럽게 손뼉을 치면서 활기차게 노래 부르는 모습은 강요된 엄숙한 분위기 속에서 노래 '200년'을 부르는 모습과 날카롭게 대조된다.

24 사람이 나오는 영화는 엇갈리게 잇는 방법으로 처리할 수밖에 없으며, 그 연기는 다른 연기가 끝나기에 앞서 시작할 수밖에 없다. 다음 이야기단위에서 엇갈리게 잇기가 어떻게 이루어질지 주목해보자. 정치인들의 이야기모임에 스트립쇼를 할 사람을 찾고 있는 한 바텐더가 아마추어 클럽에서 수린 게이(거윈 월레스)의 노래를 듣는다. 그녀는 운이 좋았다. 수린은 혐오스러운 목소리를 가지고 있을 뿐 아니라, 스타일도 없고 음조에 대한 감각도 없다. 그러나 바텐더는 그녀의 목소리에는 관심이 없고 오로지 몸매에만 관심을 둔다. 바텐더가 내시빌의 유력 변호사 가운데 한 사람인 델 리즈(네드 비티)에게 전화를 걸 때, 알트만 감독

은 수린의 노래(소리)를 멈추게 한다. 그러나 그녀는 계속 노래를 부르고 있다. 우리는 그의 노래소리를 전화기를 통해서 듣게 된다. 곧 델 리즈가 수화기를 통해서 흘러나오는 노래를 듣듯이 우리도 그렇게 듣는 것이다.

그러나 이번에 우리는 델의 아내 리니아와 두 아이들이 있는 리즈의 집을 보게 된다. 아이들은 모두 귀머거리들이다. 리니아는 아들에게 학교에서 있었던 일에 대해 얘기해보라고 한다. 아들이 얘기를 하자 박수소리가 들린다. 그러나 그 박수는 아들이 역경을 이겨낸 성취를 격려하기 위한 것이 아니라 수린의 견딜 수 없는 노래가 끝난 것에 대한 환호였던 것이다. 이 장면은 그 다음에 다시 술집으로 이어지는데, 알트만 감독은 여기서 또 다른 사람을 소개한다. 그는 톰(케이트 카라딘)이라는 이기적인 록스타인데 리니아에게 전화로 데이트를 신청한다. 이 이야기단위는 여러 가지 기능을 행하고 있다.

첫째로, 그것은 교묘하게 주제를 소개하고 있다(주제를 조작하고 있다). 그 정치집단은 수린의 우상인 바바라 진(로니 블랙크리)과 같은 오프리의 스타가 되려는 그녀의 욕망을 이용함으로써 그녀로 하여금 그 목적에 이바지하도록 만들려고 한다.

둘째로, 그것은 관객에게 그 영화에서 가장 신랄한 장면들 가운데 하나를 볼 마음의 태세를 갖추게 해준다. 그것은 담배 피우는 이야기모임 장면인데, 거기에서 수린은 애처롭게 스트립쇼를 한다.

셋째로, 그것은 이 영화에 나오는 수많은 관계 가운데 하나인 편법관계를 그린다. 톰은 리니아와 함께 잔다. 톰은 호색한이고 리니아는 이용가치가 있기 때문이다. 리니아는 톰과 함께 잔다. 리니아의 남편은 귀머거리 자식들에게 너무나도 무관심하여 심지어 수화조차 배우려 하지 않기 때문이다. 리니아의 남편 리즈는 톰이 자기 아내에게 전화하는 내용을 듣고도 냉담한 반응을 보인다.

주제를 꾸미는 이야기단위는 다른 이야기단위로 넘어가는데, 담배피우는 이야기모임에서 수린의 공연은 나이크클럽의 톰의 장면과 엇갈리게 이어진다. 톰이 'I'm easy'라는 노래를 부를 때 관객석에 앉아있는 다른 여자들은 그가 자신들에게 노래를 불러주고 있다고 생각한다. 알트만 감독은 그들이 알고 있는 얼굴들로 자르기하지만, 카메라는 줄곧 리니아가 앉아있는 구석자리 테이블 쪽으로 움직인다. 만약 톰이 한 여자만을 바라보면서 노래를 부른다면, 그 노래는 바로 그 사람에게 바쳐지고 있다는 뜻이 될 것이다.

느리면서도 꾸불꾸불한 조작의 율동은 편집으로 이루어지는 것이다. 곧, 한 록스타가 뭇 여성들의 감정을 사로잡기 위해 노래를 부르고 있는 바로 그 순간에, 몇몇 부도덕한 정치인

들은 스타가 되고 싶어 하는 재능 없는 웨이트레스를 꼬시려고 혈안이 되어 있다는 것이다. 심지어 톰이 자신의 차례를 끝내기에 앞서 박수가 터져 나오는 것이다. 그것은 톰에게 보내는 것이 아니라 수린에게 보내는 박수다. 그러나 그 이야기단위는 그녀의 스트립쇼로 끝나지 않는다. 그녀의 공연이 끝난 뒤, 우리는 다시 'I'm easy'라는 노래를 듣게 되는데, 이번에는 톰의 호텔에 있는 테이프 되살리는 장비(deck)에서 그 노래가 흘러나온다.

톰은 침대에 리니아와 함께 있는데, 그녀는 분명히 톰 목소리의 대체물은 아니다.

이 이야기단위의 구조는 다음과 같이 줄일 수 있다.

> - 나이트클럽에서 'I'm easy'를 부르는 톰과 담배피우는 이야기모임에서 'I Never Get Enough'를 부르는 수린이 엇갈리게 이어진다.
> - 'I'm easy'라는 노래가 끝나고, 수린의 스트립쇼가 시작된다.(매개물: 박수)
> - 테이프에서 흘러나오는 'I'm easy'.

영화 <내시빌>의 주제 가운데 하나는 종교와 그 여러 가지의 모습들인데, 그것은 펄 여사(바라라 백슬리)의 호전적인 가톨릭교에서부터 바바라 진의 그리스도에 대한 열광적인 헌신에 이르기까지 범위가 넓다. 펄 여사는 가톨릭교의 부추김을 받아 케네디 선거운동에 뛰어들었으며, 진은 자신의 온 신경을 예수에 모으고 있다.

알트만 감독은 침대에 누워있는 톰의 샷과 함께 종교 주제를 시작하고 있는데, 톰의 긴 머리와 메시아적인 눈은 마치 예수의 모습을 보는 것과 같다. 알트만 감독은 그 다음에 톰에서 착한 목자이신 예수가 그려진 스테인드글라스 창문으로 자르기하여, 자신의 양떼를 해코지하는 목자와 보살피는 목자를 대조시킨다. 그러나 이 종교의 주제는 두 사람의 목자상을 대비시키는 것으로 끝나지 않는다. 침대에 누워있는 한 록스타의 단순샷으로 출발했던 것이 점차 커져서, 네 개의 다른 모습의 예배뿐 아니라 네 개의 주일예배 장면을 보여주는, 네 부분으로 구성된 이야기단위로 이어지는 것이다. 카메라는 스테인드글라스 창문에서 아래로 내려와서 거기에 모인 사람들을 보여준다.

가톨릭 예배는 형식적이며 엄격하다. 펄 여사도 거기에 있는데, 수린과 웨이드 그리고 펄 여사의 하인인 흑인남자도 함께 있다. 다음에, 장면은 침례교 예배로 바뀌는데, 거기에서는 해밀턴이 합창단에서 섞여 혼자 잘난 체하며 노래 부르고 있다. 그 다음에 흑인 침례교회로

바뀌면, 거기에는 리니아와 그녀의 영가그룹이 가식 없는 열정으로 노래 부르고 있다.

혼합예배 의식은 어떤 병원의 예배에서 끝나는데, 거기에서 바바라 진이 휠체어에 앉아서 성령강림의 열정을 가지고 자기 마음을 쏟아내고 있다. 그녀가 예배를 마치기가 무섭게 알트만 감독은 내시빌의 또 다른 부분, 곧 자동차 폐기장으로 자르기 한다. 그곳에서 BBC 기자인 오팔(Opal)이 그 도시에 알맞은 은유를 찾기 위해 돌아다니고 있다.

이 영화 <내시빌>의 편집은 5일이라는 기간에 걸쳐 24사람이나 되는 많은 사람들의 운명을 잇고 있는데, 이것은 그림과 소리를 써서 관련된 주체들을 잇는다. 이것은 또한 그림들(록스타/착한 목자, 신경과민의 오프리 가수/폐기된 자동차들)을 나란히 이음으로써 풍자적 연상을 만들어내고 있다. 또한 이것은 여러 가지 율동을 만들어낸다. 이 영화 <내시빌>의 율동은 거짓으로 만드는 율동인데, 이것은 부드러울 수 있고, 시끄러울 수도 있다. 또한 고상할 수 있고, 아둔할 수도 있다.

이 영화 <내시빌>의 편집은 수린의 무언가를 넌지시 알려주는 노래를 나타내기 위해 일부러 느리게 할 수도 있고, 또는 바바라 진을 쓰러뜨린 탄알처럼 놀라울 정도로 빠르게 할 수도 있는 것이다.(버나드 딕, 1996)

영화 〈내시빌〉

(5) 편집에서 예상되는 것들

아무리 그림이 좋을지라도, 알맞지 않게 찍혔다면, 편집은 효과적으로 되지 않을 것이다. 여기에 찍을 때 주의해야 할 전형적인 것들 몇 가지를 내보인다.

■될 수 있는 대로 움직임의 전체장면을 보여주는 전체(cover) 샷을 찍어라.

■ 하나하나 샷의 시작과 끝에서 몇 초의 여유시간을 주어라. 움직임이 시작되거나, 보고자 가 말하기 시작할 때부터 녹화하지 마라. 그리고 움직임이나 이야기가 끝나자마자 바로 녹화를 끝내지 마라. 녹화의 시작과 끝에 여유 있게 녹화해서 편집을 더욱 편하게 할 수 있다.

■ 어떤 이야기단위(sequence)를 줄이거나, 늘일 때 쓸 수 있도록 메우는(cutaway) 샷을 찍어 라. 예, 군중샷, 전체장면, 지나가는 사람들

■ 반대되는 샷을 피하라(예, 반대방향). 피할 수 없다면(예, 진행되는 장면을 찍기 위해 길 을 건너야 할 때), 같은 움직임의 정면(head-on)샷을 찍어라.

■ 프로그램에 다 쓸 수 없으므로, 될 수 있는 대로 가장 적게 멋진(cute) 샷을 찍어라. 이것 들에는 비친 그림자영상(reflections), 일광욕하는 사람들, 둘레그림자(silhouettes), 놀고 있는 동물이나 어린이, 모래 발자국 등.

■ 자연스럽게 샷들이 이어지도록 하라. 낮에 찍은 몇 개의 샷과, 밤에 찍은 다른 몇 개의 샷들을 함께 잇기만 해서는 자연스럽게 이어지는 느낌이 생겨나기 어렵다.

■ 그림에 해설이 따를 경우, 샷의 길이와 속도에 해설이 들어갈 수 있도록 찍어라. 예, 샷들 이 너무 짧아서 어울리지 않게 거칠게 편집되는 것을 피하라(편집자는 때로 매우 짧은 샷을 쓰임새 있게 하기 위해 느린 동작 slow motion 이나 멈춘 화면 still frame 으로 처리 한다).

■ 편집기회를 만들기 위해 움직임의 먼 샷과 가까운 샷을 같이 찍어라. 예를 들어, 사람들 이 다리를 건너는 장면을 처리할 때 여러 관점에서 찍으면, 일상적인 상황을 매우 흥미롭 게 만들 수 있다.

> **예** 먼 샷 - 카메라에서부터 다리를 향해 걸어간다.
>
> 가운데 샷 - 다리너머로 보면, 다리위에서 걷는다.
>
> 매우 먼 샷 - 강 아래에서 다리를 향해 찍는다.
>
> 먼 샷 - 반대편에서, 다리에서 카메라 쪽으로 걸어온다.

■ 한 샷에서 해를 향하는 이야기단위를 찍고, 다음 샷에서 해를 등지고 찍는 이야기단위를 피하라. 이 샷들 사이에서 서로 자르기가 잘 되지 않는다.

■ 주변에서 들리는 잡소리가 편집할 때 샷들 사이에서 다리를 놓아주는 매우 귀중한 역할을 할 수 있다는 사실을 기억하라. 주변의 잡소리는 빈 소리길(wild track, 동기화되지 않은 소리길)에 따로 녹음할 수 있다.

■ 샷 안에 어떤 곳이나 지방의 특징(표지판, 거리 이름)을 넣어서 보는 사람이 쉽게 알아볼 수 있도록 하라. 가까운 샷의 뒷그림으로 벽이나 숲이 너무 자주 나오는데, 이것들은 어디에서나 볼 수 있는 것들이기 때문에, 어떤 곳의 특징이 될 수 없다.

■ 편집자에게 도움이 될 수 있도록 찍은 샷을 설명하는 카메라 일지(log)를 똑바르게 적어라(시간, 곳, 움직임의 이름, 잘못 찍은 샷에 NG 표시)

■ 하나하나의 샷 앞에 샷의 이름판(slate)을 먼저 찍어라. 찍지 못했을 경우, 소리길에 샷 번호를 불러주고 녹음하라.

■ 찍는 동안, 필요 없는 다른 사람들의 웅얼거리는 소리가 들리면, 뒤에 편집할 때 이 소리를 지우고, 그곳 주변의 잡소리를 녹음해서 바꿔 넣어라. 그러나 이것은 언제나 그렇게 처리할 수 없다. 조용한 주변 환경에서 한 대의 카메라로 대담을 찍었다고 하자. 마지막으로, 보고자의 질문을 찍는다. 그러나 이제 뒤쪽에서 시끄러운 잡소리가 들린다. 보고자와 대담자의 샷을 함께 편집할 때, 그 소리를 잘라내어도, 완전히 잘라내지 못하고 남을 수 있다.

■ 말하는 사람이 이리저리 걸어다니는, 한 대의 카메라로 찍는 대담은 먼 샷, 말하는 사람의 가까운 샷과 반응샷/고개를 끄덕이는 샷의 세 부분으로 이루어진다. 첫 번째의 먼 샷과 마지막의 반응샷에 말하는 사람의 입의 움직임을 보이지 않게 하라. 세 부분의 샷들에서, 사람들의 움직임과 자리가 일정하게 유지되도록 하라.

■ 보고자가 말하는 장면에서, 보고자의 뒷그림에서 무슨 일이 일어나고 있는지 살펴보라. 카메라가 잡은 샷 안에 어떤 물체의 한 부분이 보인다면, 뒷그림의 물체들은 샷들 사이에서 눈에 띄게 바뀔 수 있다.

(6) 편집의 문제점

편집과정이 얼마나 복잡해지느냐 하는 것은 물론, 찍어온 샷의 수, 길이, 순서에 따라 영향을 받으며, 잘못 찍은 샷들이 얼마나 많으냐에 따라서도 영향을 받는다. 그러나 찍을 때 체계적으로 적는 것과 쓸 수 있는 편집장비의 영향을 더 크게 받는다.

일상적인 프로그램을 찍은 뒤의 편집도 매우 시간이 걸린다. 전형적인 30분 프로그램을 다 찍으면 대략 150~200컷이 된다. 한 시간에 대략 6~10컷을 편집할 수 있으나, 그림효과를 쓴 샷들은 1~4컷 정도밖에 편집할 수 없다. 3/4인치 1시간 분량의 테이프를 녹화기에 곧장 진행시키는 데에 12분이 걸린다.

녹음이나 녹화할 때, 원래의 테이프를 1세대(generation) 테이프라고 부른다. 이 테이프를 다시 녹음, 녹화하면 2세대 테이프라고 하며, 이것의 품질은 원래의 테이프에 비해 반드시 떨어진다(아날로그 체계에서). 뒷그림의 시끄러운 소리, 그림이 흐려지고, 찌그러지는 것 같은 현상이 생긴다. 그러나 다행스럽게도, 그렇게 심하지는 않다. 그러나 만약, 이것을 배급하기 위해 다시 베낀다면(3세대), 그림품질은 더 나빠질 것이다. 따라서 베끼는 것을 가장 적게(3세대까지) 하는 것이 좋다. 특히 크로마-키 효과를 쓸 때, 그림품질은 결정적으로 나빠질 수 있으므로, 주의해야 한다. 만약에 꼭 써야 한다면, 그림품질이 떨어지는 것을 받아들여야 한다.

디지털방식 녹화의 좋은 점은 원래의 테이프를 여러 번 베끼더라도, 그림품질이 거의 나빠지지 않으며, 20번째까지 베껴도 그림품질이 여전히 만족스럽다는 것이다. 그러나 디지털 녹화체계를 쓰더라도, 가운데 과정에 아날로그 체계가 끼어있기 때문에 주의해야 한다.

보다 큰 구성형태의 테이프(예, 1 in. 테이프)로부터 작은 구성형태(1/2 in.)의 테이프에 내려받을 때와 색채 헬리컬(helical) 녹화체계 사이에서 베낄 때 그림품질이 적게 떨어진다.

필름을 베낄 때에도 비슷한 형태로 그림품질이 떨어진다.(예, 프로그램에 끼워넣기 위해 자료실 필름을 베낄 때)

베낀 것을 또 베끼면, 화면에 알갱이들이 더 많이 생기고, 색깔이 흐려지며, 그림이 희미해지는 현상이 나타나는데, 이것들을 고칠 수가 없다.(Millerson, 1999)

(7) 편집 지침

편집의 핵심은 실제로 편집을 하기 위한 지침이다. 이것들이 필요한 이유가 분명하게 드

러나지는 않았으나, 이것들은 실제로 편집하는 동안 정리된 것들이다. 처음 시작하는 편집자들은 특별한 이유가 없다면 이러한 편집지침을 지키는 것이 바람직하다.

많은 경우, 편집지침은 '…을 하지마라' 식으로 부정적으로 전해왔다. 이것들은 한 시대의 유행, 보는 사람들의 태도, 그리고 새로운 기술이 나타나는 등의 영향으로 언제라도 바뀔 수 있다. 이것들에는 여러 가지가 있으나, 다음에 설명되는 것들은 이들 가운데 가장 중요한 내용들이다.

마지막으로, 편집자 스스로가 편집의 모든 것을 바르게 처리하여 자르기, 섞기, 또는 점차 어둡게/밝게 하기 등을 모두 똑바르게 실행하는 경우가 있다. 편집자가 갖는 여러 능력들 가운데 하나는 잘못 편집된 작품을 보고 그것을 분석하여 그 이유를 찾아내는 것이다. 이런 경우라면, 편집지침보다는 경험으로 그 문제의 해답을 찾을 수 있을 것이다. 한편, 때로는 문제의 해답이 없을 수도 있다. 이는 편집이 완전히 기술에만 기대는 일이 아님을 보여주는 사례이다.

편집에는 만들어내는 것과, 찾아내는 것이 끼어들 자리가 언제나 있으며, 이것이 편집기술의 매력이다.

■-머리 빈자리(headroom)가 바르지 않은 샷과 바른 샷을 자르기로 잇지 마라 _머리 빈자리가 바른 샷을 바르지 않은 샷과 자르기로 이으면, 그 사람의 키가 갑자기 바뀌는 느낌을 주게 된다. 한편 머리 빈자리가 바르지 않은 샷을 자르기로 이은 뒤, 다시 처음의 샷으로 돌아가도록 자르기하면, 그 사람이 갑자기 키가 커지거나, 작아지는 느낌을 주게 된다.

- **푸는 방법:** 이렇게 잘못 찍은 샷으로는 편집으로 완전히 풀 수 없다. 그러나 가장 나쁜 경우가 아니라면, 그 샷들 가운데 몇 그림단위 정도는 메우는 샷으로 쓰기 위해 남겨둘 수도 있을 것이다. 만약 이 샷을 몇 번이나 찍었다면, 이것들을 확인하여 그 가운데 가장 쓸 만한 것으로 샷을 바꾸는 것이다. 예를 들어, 연사가 말하는 장면이 있는데, 이 샷이 좋지 않다면, 연사가 말하는 모습이 나오지 않는 어깨너머샷으로 바꾸어 이 문제를 풀 수 있을 것이다.

- **예외사항:** 자르기로 이으려는 두 샷의 화면구도가 모두 잘못 되었지만, 이 두 샷이 모두 같은 머리 빈자리를 갖고 있다면, 예외가 될 수 있다. 반면, 두 샷이 갖는 머리 빈자리가 완전히 잘못되었다면, 이들을 자르기로 이어서는 안 된다.

■사람의 머리 부분에 필요 없는 것들이 있는 샷은 쓰지 마라 _이 샷은 찍을 때부터 잘못된 샷이다. 이런 샷은 아예 편집에서 쓰지 말아야 한다.

• **푸는 방법:** 이런 샷을 쓰지 않는 것이 단 하나의 방법이며, 그 밖의 방법은 없다.

• **예외사항:** 사람의 머리 부분에 필요 없는 물체가 거의 완전히 초점이 흐려져 있을 때는 쓸 수 있을 것이다. 그 밖의 방법은 이런 샷이 순간적으로 지나가도록 매우 짧게 편집하는 것이다.

■화면의 두쪽 끝에 있는 사람들 몸의 한 부분이 잘린 샷을 써서는 안 된다 _이 또한 찍을 때부터 잘못된 샷이다.

• **푸는 방법:** 이 샷은 그 앞과 뒤의 샷에 따라 편집에서 쓸 수 있는지 생각해볼 수 있고, 실제 쓸 경우에도 매우 짧게 써야 할 것이다.

■맞지 않는 샷을 피하고 맞는 샷끼리 이어라 _물체 또는 사람으로부터 비슷한 거리에서 비슷한 카메라 각도로 찍은 샷들은 모두 비슷한 시야의 깊이를 가지며, 그에 따라 샷들의 구성과 내용이 서로 비슷해진다. 자연을 뒷그림으로 서있는 사람을 찍는 그림1을 보면, 카메라A와 B의 사람에 대한 거리는 서로 비슷하며, 10^0의 각도를 갖는 렌즈로 찍을 경우, 이들 샷들은 모두 가운데 가까운 샷(medium closeup)으로 나타난다. 그리고 이 두 샷들은 모두 비슷한 뒷그림과 초점상태를 갖게 된다.

한편, 같은 장면을 찍은 그림B를 보면, 그림1과는 다른 카메라 자리를 잡고있고, 카메라B는 사람B를 40^0의 각도로 찍고 있다. 이는 그림1과 같이 사람B를 가운데 가까운 샷으로 잡고있으나, 그림1과는 달리, 뒷그림의 초점상태가 흐리게 나타난다. 곧 그림1의 사람B의 샷은 초점이 뚜렷한 반면, 그림2의 사람B는 초점이 흐려져서 이를 사람4와 자르기로 이을 때, 서로 어울리지 않는다.

• **푸는 방법:** 위의 장면을 찍은 다른 샷들이 있다면, 같은 내용의 뒷그림을 갖는 샷들을 골라서 이을 수 있다.

• **예외사항:** 일반적으로 넓은-각도 렌즈를 쓰면, 초점깊이가 깊어져서 사람의 뒷그림이 뚜렷해진다. 사람이 화면의 앞그림에서 뒷그림으로, 또는 그 반대로 움직이는 경우에만 넓은-각도 렌즈를 쓰는 것이 좋다.

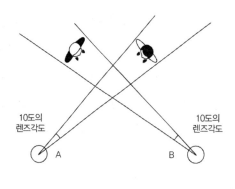

카메라A가 포착하는 샷

카메라B가 포착하는 샷

그림 1

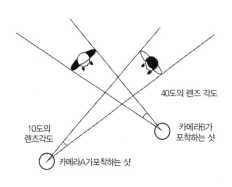

카메라A가 포착하는 샷

카메라B가 포착하는 샷

그림 2

■대사를 잠시 멈추고 있을 때 편집해서는 안 된다 _배우의 연기를 손상시키는 여러 경우가 있는데, 위와 같은 대사부분의 편집이 그 가운데 하나이다. 배우는 어떤 감정을 나타내기 위해 잠시 멈출 때, 이때의 빈 시간은 연기의 매우 중요한 부분이다. 이 빈자리를 편집으로 잘라낸다면 연기 자체에 영향을 미칠 뿐 아니라, 전체장면의 감정을 크게 해칠 수 있다.

• **푸는 방법:** 말들 사이의 빈자리를 연기를 이끌어가는 요소로 받아들이고, 이를 편집의 동기로 써야 한다. 배우가 말하는 낱말과 낱말 사이의 빈자리는 단순히 배우가 아무런 말을 하지 않는 필요 없는 부분이 아니라, 배우의 감정을 나타내는 요소로 받아들여야 한다.

• **예외사항:** 시간의 제약 때문에 낱말들 사이의 시간을 편집할 수도 있다. 소식이나 다큐 멘터리의 경우, 가장 짧은 시간으로 가장 크게 눈에 보이고 귀에 들리는 정보를 보여주 거나, 들려주어야 하므로, 어쩔 수 없이 낱말들 사이의 시간을 잘라낼 수도 있다.

■반응(reaction) 샷은 대사의 가운데에서 자르는 것이 자연스럽다 _한 사람이 말을 하고, 다 른 사람이 이를 듣거나 바라보고 있을 때, 또는 한 사람이 말을 하다가 멈출 때, 다른 사람 이 이에 대해 반응할 경우에는 듣는 사람의 반응을 보여주는 샷을 끼워넣을 수 있다. 이렇 게 편집하면, 두 사람 사이의 관계를 자연스럽게 보여줄 수 있을 뿐 아니라, 한 사람이 말할 때마다 샷을 바꾸는 따분한 편집을 피할 수 있다.

• **푸는 방법:** 한 사람이 말하고 있는 샷에서 눈에 보이는 것과 들리는 것을 자세히 살펴 보고, 말을 듣는 사람의 반응샷을 끼워넣을 수 있는 동기를 찾아야 한다. 만약 한 사람 이 말하는 거의 끝부분에서 반응샷을 끼워넣을 수 있는 부분을 찾아낼 수밖에 없고, 이 반응샷을 여기에 끼워넣기에 시간적으로 맞지 않다고 판단되면, 이야기하는 가운데 부분에 들어가는 것보다 이야기가 끝난 다음에 잇는 것이 오히려 자연스러울 것이다.

■편집할 곳을 찾을 때, 대사에만 관심을 갖지 마라 _대사부분에는 눈에 보이는 요소와 귀에 들리는 요소의 두 가지 편집할 동기가 있다. 두 사람이 이야기를 나누고 있을 때, 말하는 사람과 이를 듣고 있는 사람의 연기가 이루어지며, 한 사람이 말할 때 이를 듣는 사람의 얼굴표정 등이 나타나게 된다. 이러한 눈에 보이는 반응은 매우 중요한 편집동기가 될 수 있다.

• **푸는 방법:** 대화장면에서 이야기를 듣는 사람의 얼굴표정 등이 나타나는 부분이 없다 면, 그 연출은 잘못된 것이다. 머리를 끄덕이거나, 눈썹을 움직이거나, 손등을 긁는 등 의 연기가 그것인데, 이러한 반응연기가 이야기하는 사이에 들어감으로써 자연스러운 편집의 흐름을 만들어낼 수 있다. 이야기하는 가운데 잘못 쓰이는 말이나, 잘못된 연기 부분을 집어내는 동기로 쓸 수 있으며, 또한 길게 이야기하는 시간을 줄이는 동기가 될 수 있다.

• **예외:** 앞의 샷이 한 사람의 혼잣말일 때는 이를 듣는 다른 사람의 반응샷을 잡을 이유 가 없다.

■세 사람이 이야기를 나눌 때 _세 사람이 이야기를 나누는 장면을 편집할 때는 처음 두 사람 샷과 다음에, 다른 두 사람 샷을 이어서는 안 된다. 세 사람이 이야기를 나눌 때 카메라B의 자리에서 두 사람 샷을 잡고, 카메라A의 자리에서 다시 두 사람 샷을 잡으면, 가운데 서있는 사람은 하나하나 화면의 오른쪽과 왼쪽에 자리하여 나타나므로, 튀는 샷이 되고 만다.

- **푸는 방법:** 두 개의 두 사람 샷 사이에 한 사람 샷을 끼워넣으면, 자연스럽게 편집된다. 예를 들어, 사람1과 2를 잡은 두 사람 샷 다음에 사람3을 잡은 가운데 가까운 샷으로 잡은 샷을 잇거나, 사람2의 가운데 가까운 샷 다음에 사람1과 2를 잡은 두 사람 샷을 이으면 된다. 또한 두 개의 두 사람 샷 사이에 세 사람을 잡은 전체(full)샷을 끼워넣어도 된다.

■한 사람의 가까운 샷은 얼굴을 크게 보여줄수록 좋다 _어떤 느낌이나 반응을 잘 보여줄 수 있도록, 한 사람의 가까운 샷은 얼굴을 크게 잡는 것이 좋다.

예 1 책상 앞에 한 사람이 앉아있고, 전화가 울리자 수화기를 들어 말하는 상황을 카메라A와 B의 자리에서 두 개의 샷으로 잡았다. 이때 잡은 샷을 바로 이어도 튀는 샷은 아니나, 사람의 얼굴 대부분이 수화기에 가려지므로, 사람이 말하는 모습과 상대방이 듣고 있을 때의 반응을 보여주지 못한다. 따라서 이러한 편집은 보는 사람에게 상황의 정보를 충실하게 전달하지 못하며, 편집은 잘 됐다 하더라도, 이야기의 흐름을 제대로 전달하지 못하게 된다.

예 2 이는 사람을 잡는 두 샷을 모두 같은 방향의 카메라에서 잡을 때이다. 두 번째 샷을 정면의 3/4 각도에서 크게 잡음으로써 전화로 말하는 가운데 나타나는 느낌과 반응을 분명히 보여줄 수 있다. 그러나 이렇게 거의 같은 자리에서 잡은 두 샷을 바로 이으면, 두 샷의 화면이 각도차이가 거의 없어 튀는 샷이 될 수 있다. 따라서 이런 두 샷을 바로 잇는 것은 눈에 보이는 정보는 전달하지만, 튀는 샷의 위험 때문에 피하는 것이 좋다.

- **푸는 방법:** 카메라A를 사람의 옆쪽에 두고, 카메라B를 앞쪽에 두면, 전화가 울리고 수화기를 집어 드는 순간에 자르기할 수 있는 동기가 되므로, 두 샷을 자연스럽게 이을 수 있을 뿐 아니라, 튀는 샷의 위험을 피할 수도 있다.

첫째, 카메라 자리가 서로 달라서, 화면각도의 차이를 충분히 다르게 잡을 수 있으므로, 튀는 샷을 잡을 위험이 거의 없다.

둘째, 카메라B의 자리에서 사람의 얼굴을 크게 잡을 수 있으므로, 눈에 보이고 귀에 들리는 정보를 모두 보여줄 수 있다.

셋째, 카메라A와 B의 자리에서 샷을 잡음으로써, 수화기를 드는 팔의 움직임을 앞의 두 예보다 훨씬 부드럽게 이을 수 있다.

이렇게 샷을 잡고 편집하면 한 장면의 모든 것을 뚜렷이 보여주면서, 튀는 샷의 위험도 없앤다.

■**한 사람을 같은 카메라 각도에서 잡은 샷들을 바로 이어서는 안 된다** _한 사람을 같은 카메라 각도에서 잡은 샷들은 샷의 그림에 각도차이가 없기 때문에 이 두 샷을 바로 이으면, 튀는 샷이 된다.

- **푸는 방법:** 먼 샷 다음에 가운데 가까운 샷으로 이을 때, 먼 샷을 잡는 카메라 자리와 다른 자리의 가운데 가까운 샷을 이으면, 튀는 샷의 위험을 피할 수 있다. 만약 다른 각도에서 잡은 샷이 없다면 간단한 메우는 샷을 써서 문제를 풀 수 있다. 이는 하나의 샷 다음에 먼 샷을 잇거나, 샷 앞에 먼 샷을 잇는 등으로 알맞게 처리할 수 있다.

- **예외:** 서로 매우 다른 성격의 두 샷을 자르기로 이을 때는 예외가 있을 수 있다. 곧 한 사람의 같은 각도의 두 샷을 잇는 것은 피해야 하지만, 서로 다른 사람들의 경우에는 예외가 될 수 있다.

■**사람이 일어서는 장면 처리** _사람이 낮은 자리에서 높은 자리로 일어서는 장면에서, 예를 들면, 의자에 앉아 있다가 일어설 때, 사람의 눈은 보는 사람의 관심을 모으는 곳이므로, 사람의 눈이 화면 안에 들어 있도록 편집해야 하며, 특히 가까운 샷에서는 이 점이 매우 중요하다.

- **푸는 방법:** 사람이 의자에 앉아 있다가 일어선다면, 이 때 편집할 자리는 눈이 화면의 위쪽에 매우 가깝게 있을 때이다. 이렇게 하면 매우 짧은 거리이기는 하나 사람이 일어서면서 잠시 앞으로 몸을 기울이는 모습을 자연스럽게 잡을 수 있다.

한편, 사람의 머리가 화면에서 빠져버린 다음에 자르기 한다면, 이는 편집순간을 놓쳐버린 편집이라 하겠다.

• **예외:** 첫 샷이 가운데 가까운 샷보다 더 가깝게 잡을 때는 이러한 편집지침을 쓰지 않아도 된다. 가까운 샷이나 매우 가까운 샷(big closeup)에서 사람이 일어설 때는 위의 지침을 쓸 수 없으므로, 오히려 어느 정도 일찍 자르기하는 것이 더 자연스럽다.

■**사람이 움직이는 가까운 샷** _같은 움직임의 속도라 하더라도, 가까운 샷의 움직임은 먼 샷의 움직임보다 더 빠르게 느껴진다. 먼 샷에서는 보통 속도의 움직임만으로도 책을 집어드는 모습을 충분히 보여줄 수 있으나, 가까운 샷에서는 같은 움직임이 너무 빠르게 느껴진다.

• **푸는 방법:** 연출자는 가까운 샷을 찍을 때 어느 정도 느린 샷을 잡아서 편집자에게 넘겨주어야 하며, 이를 편집자가 편집하면, 움직임의 속도를 자연스럽게 보여줄 수 있다.

• **예외:** 기계의 움직임에는 이런 편집지침을 쓸 필요가 없다.

■**줌샷보다는 트래킹샷을 골라라** _줌샷은 화면의 앞그림과 뒷그림이 모두 같은 속도로 다가오면서 멀고 가까움의 느낌을 주지 못하므로, 매우 자연스럽지 못하다. 사람의 눈은 줌렌즈와 같은 기능을 갖고 있지 않으므로, 줌렌즈를 쓰는 샷은 이를 보는 사람의 눈에 보이는 흐름을 깨뜨릴 수 있다. 따라서 드라마를 편집할 때는 줌샷을 피하는 것이 좋다. 한편, 트래킹샷에는 줌샷과 같은 문제가 없으므로, 매우 자연스런 느낌을 준다.

한편, 다큐멘터리나 교육영화의 경우 줌렌즈를 쓸 때 카메라를 움직여 줌샷의 느낌을 줄일 수 있는 경우라면, 줌샷을 쓸 수 있다. 줌렌즈를 쓸 때 카메라를 움직이는 예는 다음과 같다.

> ■줌렌즈를 쓸 때 카메라를 위아래로 움직인다(tilt).
> ■줌하면서 카메라를 옆으로 움직인다(pan).
> ■줌하면서 카메라를 게걸음으로 움직인다(crab).

• **예외:** 줌을 매우 느리게 하여 보는 사람이 줌을 느낄 수 없을 정도의 줌샷은 편집에 쓸 수 있다. 사건의 내용을 더욱 뚜렷이 보여주기 위한 텔레비전 소식 프로그램에서의 줌샷은 편집에 써도 된다. 흰색 벽이나 하늘 등과 같이 눈에 띄는 뒷그림을 갖지 않은 장면에서의 줌샷은 편집에 써도 된다.

■ 카메라를 뒤로 빼는(dolly out) 샷을 편집에 쓰지 마라 _이 샷은 한 이야기단위나 장면의 끝을 나타내기 위해 쓰이며, 일반적으로 그 뒤에는 다음 장면으로 잇기 위해 겹쳐넘기기나 점차 어둡게/밝게 하기가 이어진다.

- **푸는 방법:** 한 샷에서 카메라를 뒤로 빼는 동기는 그 샷 안에서 찾을 수 있다. 그러나 한 샷 안에서 카메라를 뒤로 빼는 뚜렷한 동기를 찾지 못할 때는 이 기법은 매우 조심스럽게 써야 한다.
- **예외:** 이 샷이 자료샷과 이어지거나, 작품의 끝부분에서 제작에 참여한 요원들의 이름을 소개하는 자막의 뒷그림으로 쓸 때를 빼고는 거의 쓸 일이 없다.

■ 카메라가 옆쪽이나 위아래로 움직이는 샷 _편집할 때 카메라의 움직임과 같은 방향으로 움직이는 사람이나 물체가 있는 샷을 써야 하는 이유는 사람의 크기와 움직임, 그리고 뒷그림과 깊은 관계를 갖고 있기 때문이다.

- **푸는 방법:** 팬하는 샷에 있는 사람은 카메라가 옆쪽이나 게걸음으로 움직이는 것과 깊은 관계를 갖는다. 곧, 사람의 움직임은 카메라가 옆쪽으로 움직이거나 게걸음으로 움직이는 방향과 같은 방향으로 움직여야 한다. 이런 샷을 여러 번 찍었다면, 카메라의 움직임이 사람의 움직임을 이끎으로써 사람의 앞부분에 넓은 빈자리를 만들고 있는 샷을 골라서 편집하는 것이 가장 좋다. 한편 카메라가 옆쪽으로 움직이는 샷은 멈춘 상태에서 옆으로 움직이기 시작하여 멈추는 상태에서 마무리해야 한다.
- **예외:** 뒷그림과 둘레환경의 크기를 알려줄 수 있는 요소가 있는 샷은 이러한 편집지침의 예외가 될 수 있으며, 작품의 끝부분에서 제작요원들의 이름을 적은 자막의 뒷그림이 되는 샷도 예외가 될 수 있다.

■ 카메라가 움직이는 샷 _사람이나 물체가 움직이는 샷을 같은 사람이나 물체가 멈추어있는 샷으로 이어서는 안 된다. 그 반대의 경우도 만찬가지이다. 이렇게 샷을 이으면 튀는 샷이 된다.

- **푸는 방법:** 한 사람이 옆쪽으로 움직일 때, 이 사람이 화면을 다 빠져나가고, 얼마만큼의 시간의 지난 뒤에 이 사람이 멈춘 샷과 이어도 된다. 곧 사람이 걸어가면서 카메라는 옆쪽으로 움직이고, 사람이 화면을 빠져나간 뒤, 카메라가 얼마만큼의 시간동안 멈춘 샷이라면, 사람이 멈추어 있는 샷과 이을 수 있다.

• **주의사항:** 카메라가 옆쪽으로 움직이는 샷을 다른 샷과 잇는 데에 관한 편집자의 역할에 많은 논란이 있다. 그러나 이에 대한 일반적인 주장은 카메라가 옆쪽으로 움직이는 것이 완전하지 않다면, 자르지 않는 것이 좋다는 것이다. 여기에는 다음과 같은 두 가지 이유가 있다.

첫째, 자르기에 앞서, 한 샷에서 어떤 사람이 움직임을 완전히 마쳐야하기 때문이다. 둘째, 카메라가 옆쪽으로 완전히 움직인 것은 복합샷의 성격을 가지며, 발전샷처럼 시작(카메라가 멈추어있음), 가운데(카메라가 위아래로 움직이면서 줌하는 등 복합 움직임), 끝(카메라가 움직임을 멈춤)의 단계를 거쳐야 하기 때문이다.

따라서 이런 경우의 샷에 대한 편집자리는 사람의 움직임과는 관계없이 카메라가 멈춘 순간이다. 곧, 카메라의 움직임이 없거나, 사람이 멈춘 순간(사람의 움직임은 꼭 필요한 조건은 아니다)이나 사람이 화면에서 빠져나간 다음(이 또한 꼭 필요한 조건은 아니다), 같은 사람이 멈추어 있는 모습을 잡고 있는 여러 다른 샷으로 이을 수 있다.

• **예외:** 여기에는 많은 예외가 있을 수 있다.

■**움직임의 선** _ 사람들과 같이 한 방향으로 움직이고 있는 대상에는 움직이는 선이 있으며, 이 선을 넘으면 움직임의 방향이 바뀌게 되는 점을 주의하라. 그림1은 바퀴에 이어진 피스톤이 시계방향으로 돌고 있는 것을 보여준다. 따라서 카메라A가 잡은 피스톤의 움직임은 그림2와 같다. 그러나 그림3에서처럼 카메라B가 움직임의 선을 넘어선 때에는 이 피스톤의 방향이 반대로 나타나게 되고, 카메라B에서 잡은 피스톤의 움직임은 그림4와 같다.

그림1

그림2

그림3

그림4

- **푸는 방법:** 움직임의 선을 넘어서지 않도록 같은 방향에서 찍은 샷들을 골라서 편집하거나 움직임의 선을 넘은 샷들 사이에 알맞은 메우는 샷을 끼워넣어야 한다. 기계의 움직임을 보여주는 비교적 긴 시간의 가까운 샷이라면, 움직임의 선을 넘는 샷들 사이에 메우는 샷의 역할을 할 수 있다. 또한 움직임의 선을 넘는 카메라 움직임의 샷을 쓰면, 움직이는 선의 문제를 풀 수 있다. 그러나 이때에는 피스톤의 운동방향이 앞부분과 반대로 나타날 것이다. 앞서 설명한 편집지침들을 써라. 만약 바퀴가 움직이고 있는 샷이 있다면 이를 바퀴가 멈춘 샷과 바로 이어서는 안 된다.

- **예외:** 여기에는 예외가 있을 수 없다.

■ **움직이는 두 사람샷을, 같은 샷과 이어서는 안 된다** _이것도 마찬가지로 튀는 샷이 된다.

- **푸는 방법:** 사람들의 움직임이 있는 두 사람샷 다음에는 한 사람의 가까운 샷이나 반응샷, 또는 매우 먼 샷을 이어야 한다. 두 사람샷 다음에, 먼 두 사람샷을 이으면, 샷이 튀게 된다.

- **예외:** 사람들의 움직임이 있는 두 사람샷 다음에, 매우 먼(very long) 샷이나 아주 먼(extreme long) 샷을 잇는 것은 좋다.

■ **전화로 이야기하는 장면** _특별한 이유가 없는 한, 전화로 이야기를 나누는 두 사람은 서로 다른 방향을 보도록 하여 편집할 때 마주 보도록 해야 한다.

- **푸는 방법:** 이러한 편집은 거의 방향성 편집에 해당하는 것으로 두 사람이 서로 이야기를 나누는 것으로 설정되었다면, 이들은 반드시 마주보아야 한다. 한편 이들을 화면의 어느 자리에 둘 것인지도 중요한데, 이들의 자리를 화면 양쪽 끝에 두면, 더욱 자연스럽게 보일 것이다.

- **예외:** 이에 대한 예외가 되는 몇 가지 경우가 있을 수 있다. 만약 한 사람이 돌아서서 그의 등이 카메라 정면을 향하고 있는 샷이라면, 다음 샷에 나타나는 사람의 방향은 바뀔 수 있다.

■ **대상이 화면에서 빠질 때** _사람이 화면의 왼쪽으로 빠져나갔다면, 뒤에 이어지는 샷에서는 같은 사람이 화면의 오른쪽에서 들어와야 한다. 이런 내용은 사람뿐 아니라 움직이는 모든 사물에 해당된다. 움직임의 방향에 대한 보는 사람의 기대에 맞추기 위해서는 사람이나 물체가 화면 안에서 일정한 방향을 가져야 한다.

◆ **예외:** 움직이는 방향을 화면 안에서 바꾸는 경우, 예를 들어, 공포영화에서 한 사람이 도망가다가 유령을 보고 놀라서 반대방향으로 달아나는 경우가 이에 해당된다 하겠다.

■**관심집중 요소** _'관심집중 요소'에서 '관심집중 요소'로 바로 이어서는 안 된다. 사람들이 화면 안의 어느 자리에 서있다 하더라도, 보는 사람은 그들의 관심을 끄는 정보에 눈길을 빼앗기게 되는데, 이를 '관심집중 요소(point of interest)'라고 한다. 예를 들어, 남자와 여자가 서있는 두 사람샷의 가운데에 액자가 걸려있다. 액자를 넣어 남자와 여자를 엇갈리게 자르면, 남자를 잡은 샷에서는 남자의 왼쪽에 액자가 있게 되고, 여자를 잡은 샷에서 이 액자는 여자의 오른쪽에 있게 된다. 이런 편집의 경우, 기술적으로는 아무 문제가 없지만, 샷 안의 '관심집중 요소'의 자리가 튀면서 바뀌게 되므로, 보기에 어리둥절하게 된다.

◆ **푸는 방법:** '관심집중 요소'가 두드러지게 나타나는 장면이라면, 편집을 하더라도, '관심집중 요소'가 화면 안에서 같은 자리에 있도록 하거나, 사람을 가까운 샷으로 잡아 '관심집중 요소'가 화면에 거의 나타나지 않도록 해야 한다.

◆ **예외:** '관심집중 요소'가 매우 작을 경우, 이에 대한 처리를 하지 않아도 된다. '관심집중 요소'가 뒷그림으로 작게 자리잡고 있거나, 초점이 흐려져 있어 관심을 끌지 못하는 경우가 이에 해당된다 하겠다. 한편 사람의 연기에 의해 '관심집중 요소'가 전체 또는 부분적으로 가려지는 경우도 이에 해당된다.

■**샷을 잇달아 이을 때** _몇 개의 가까운 샷이 이어진 다음에는 될 수 있는 대로 빨리 먼 샷을 이어라. 작품을 보는 사람은 한 장면에 대한 자리개념을 쉽게 잊는 경향이 있고, 빠른 움직임이 있는 작품에서는 이런 경향이 더욱 심하다. 따라서 몇 개의 가까운 샷을 이은 다음에는 보는 사람에게 자리개념을 줄 수 있는 먼 샷을 이어주어야 한다.

◆ **푸는 방법:** 꼭 필요한 때가 아니면 한 이야기단위를 가까운 샷으로 구성하는 것은 피해야 한다. 이때 먼 샷을 이어줌으로써 사람들 사이의 관계와 둘레환경 전체를 보여줄 수 있다.

◆ **예외:** 화면 안의 자리가 보는 사람에게 잘 알려진 유명한 곳이거나, 텔레비전 연속극처럼 이를 계속 봐서 이미 충분한 자리개념을 갖는 경우라면, 예외가 될 수 있다.

■**사람이 처음 나올 때는 가까운 샷을 잡아라** _작품을 보는 사람은 새로 나오는 사람에 관한 정보가 없으므로, 그의 얼굴이나 성격 등을 알고 싶어 한다. 새로운 사람의 먼 샷은 그와

다른 사람들과의 관계나 둘레환경과의 관계를 보여주는 역할을 할 수 있으나, 사람의 얼굴이나 성격을 보여주지는 못한다.

- **푸는 방법:** 될 수 있는 대로 빨리 새로 나오는 사람의 가까운 샷을 잡아라. 보는 사람이 작품 속에서 한참동안 보지 못했던 사람이 새롭게 다시 나오는 경우에도 마찬가지이다. 그의 가까운 샷을 이음으로써, 보는 사람들은 그와 관련된 사건이나 사람들과의 관계를 기억하게 된다.

- **예외:** 단역배우나 임시고용 배우(extra)의 경우에는 예외가 될 수 있다.

■새 뒷그림을 갖는 새 장면에 빨리 먼 샷을 이어라 _보는 사람은 새로운 장면에서 일어나는 사건뿐 아니라, 그 빈자리의 성격도 알고 싶어 한다. 빈자리의 성격을 보여주면 보는 사람이 사람들과 이들을 둘러싸고 있는 빈자리와의 관계를 알아볼 수 있다. 따라서 먼 샷, 아주 먼 샷 등의 넓은 샷을 이어주어야 하며, 이런 샷들은 다음과 같은 역할을 한다.

> ■ 한 장면의 자리정보를 보여준다.
> ■ 사람들과 자리와의 관계를 보여준다.
> ■ 사람들 움직임의 전체 분위기를 보여준다.

- **예외:** 작품의 유형이나 시간이 바뀜에 따라 사람의 뒷그림이 일정하지 않은 때에는 예외가 될 수 있다.

■같은 사람 샷 _같은 사람의 움직임을 먼 샷에서 가까운 샷으로 잇지 마라. 충격요법을 쓰거나, 또는 먼 샷에서도 작품을 보는 사람이, 그 사람을 알아볼 수 있는 때를 빼고, 이런 편집을 피하는 것이 좋다.

■앞의 샷을 점차 어둡게 해서 끝낼 때 _편집자의 의도가 무엇이었든 간에 앞의 샷을 점차 어둡게 해서 끝낸 다음에, 뒤의 샷을 자르기로 이으면, 그 사이에 한 샷이 빠진 듯한 느낌을 주게 된다.

- **푸는 방법:** 한 이야기단위 또는 장면의 끝부분과 다음 이야기단위 또는 장면의 시작부분 사이는 다음의 것들 가운데 하나로 처리되어야 한다.

 -앞의 샷으로 끝나면서, 다음 샷으로 점차 밝게 하기

-앞의 샷으로 끝나면서, 다음 샷으로 겹쳐넘기기

　◆ **예외**: 점차 어둡게 해서 끝내고, 다음 샷을 자르기로 잇는 편집은 두 개의 작품 또는
　　서로 다른 성격의 내용을 완전히 나누는 데에 흔히 쓰인다. 따라서 이런 목적이 있을
　　때만 이렇게 편집할 수 있다.

■그림보다는 소리가 작품의 시작부분을 이끌어간다 _이에 대한 바른 설명은 없으나, 편집실
에서 이런 관행이 있다. 어떤 편집자는 소리가 없는 그림은 아무 뜻이 없으나, 그림이 없는
소리는 그 나름대로의 역할을 한다고 주장하며 소리의 중요성을 강조한다. 편집은 첫 시작
부분의 그림을 어떻게 처리하고, 거기에 소리를 어떻게 따르게 하느냐에 따라 크게 달라진
다. 특별한 경우가 아니라면, 소리는 그림보다 약 12~24 그림단위에 앞서서 나타나며, 소리
를 올리는 순간은 첫 샷의 그림이 밝아지는 순간과 맞춘다.

　◆ **예외**: 뜻을 전달하기 위해 그림이 먼저 나타나는 때가 있고, 광고의 경우에는 상업적
　　이유 때문에 그림이 먼저 나타나기도 한다.

■작품의 끝부분에 음악의 끝부분을 맞춘다 _음악은 본질적으로 하나하나 음절단위로 나뉠
수 있고, 이 하나하나는 서로 다른 구조를 갖는다. 그리고 하나하나 단위의 구조는 음악의
끝이나 절정부분이 되기도 한다. 그리고 절정부분을 그림의 끝부분과 맞춤으로써 효과적인
편집이 될 수 있다. 소리는 그림과 경쟁관계가 아니라 동반자 관계이다. 편집할 때 그림의
마지막 부분에 음악을 넣기보다는 음악의 절정부분과 맞도록 편집하는 것이 좋다.

　◆ **푸는 방법**: 그림과 소리를 맞추기 위해 그림의 끝부분과 음악의 끝부분을 맞추고, 이를
　　기준으로 음악을 거슬러 올라가도록 하여 그림과 음악의 시작점을 맞출 수 있다. 이렇
　　게 하면 그림의 끝부분과 음악의 끝부분은 똑바로 맞게 되고, 작품전체의 끝부분에서
　　점차 어둡게 (약하게) 처리할 수 있다.

　◆ **예외**: 음악이 점차 매우 느리게 다른 소리, 대사, 또는 처음보다 센 음악 등으로 이어지
　　는 경우에는 예외가 될 수 있다.(로이 톰슨, 2000)

(8) 편집에 쓰이는 낱말들

편집에 쓰이는 낱말들은 바른 뜻을 갖는다. 이것들은 영화나 텔레비전 분야에서 오랫동안
편집자들이 써왔으며, 따라서 관련 전문가들은 누구나 그 뜻을 두루 잘 알고 있다. 그러나

어떤 낱말들은 지역이나 나라에 따라 약간의 차이를 나타내는 경우도 있으나, 본래 거의 같은 뜻으로 쓰이고 있다. 한편 기술의 발전과 함께 새로 생긴 것들도 있다. 또 보통의 말들이 바뀌듯이 편집에 쓰이는 낱말들도 바뀌는 수가 있다.

다음에 나오는 낱말들은 제작한 뒤의 편집에서 흔히 쓰이는 것들이다. 이런 낱말들은 습관적으로 쉽게 쓰이고 있으나, 이 가운데 어떤 것들은 단지 낱말이 아니라 가슴으로 느껴야 하는 것들도 있다. 특히 샷의 그림을 설명하는 말들은 모든 편집에 쓰이는 말들 가운데서 가장 중요하며, 이것들을 쓰는 사람이 그 개념들을 똑바르게 알아야 한다.

■ **좋다(good)/좋지 않다(no good)** _한 샷을 위해 여러 번 찍는데 이 가운데 쓸 수 있는 것을 '좋다', 그리고 쓸 수 없는 것을 '좋지 않다'고 한다. 이를 약자로 G와 NG로 적으며, NG는 때로 '지워라'는 뜻으로 쓰이는 경우가 있다.

■ **잘려나가는 부분(domestic cut off)** _필름이 텔레비전의 테이프로 바뀌면서 사라지는 부분을 뜻한다. 이러한 이유로 연출자가 의도했던 중요한 부분이 텔레비전에서는 나타나지 않는 수가 있으므로, 편집자는 편집할 때 이것을 충분히 생각하여 편집해야 한다. 그러나 극장에서 상영할 때는 문제가 되지 않는다. 단지 필름을 텔레비전으로 방송할 때만 나타나는 현상이다. 편집자는 이미 찍어온 그림만 가지고 편집하므로, 여러 샷들을 잘 살펴보고, 잘려나갈 샷들이 가장 적게 나타나면서도 작품의 내용을 잘 유지할 수 있는 샷들을 골라야 한다.

■ **일지(log)** _일반적으로 연기를 찍는 모든 샷들을 적는데, 그 목록을 일지라고 한다. 이런 일지를 보고, 한 장면에서 필요한 실제의 샷들을 다시 만들게 되는데, 이를 편집목록(edit list; EL)이라고 한다. 이 일지를 샷 목록(shot list) 또는 시간부호 일지(time code log)라고 부르기도 한다.

■ **크기(size)** _필름과 테이프의 크기는 하나하나의 폭과 길이로 나뉜다. 필름의 길이는 피트(feet)나 미터(m)로 적으며, 필름의 폭은 8mm, 16mm, 35mm, 70mm로 나뉜다. 한편, 테이프의 폭은 인치(inch) 단위로 나뉘는데, 1/4인치, 1/2인치, 3/4인치, 1인치, 2인치 등이 있다. 테이프의 길이는 시간단위로 나뉘어, 1/2시간, 1시간 테이프 등으로 적는다.

■ **샷(shot)** _움직임, 사건 또는 연기를 담고 있는 한 번에 이어지는 그림들을 가리키는 말로, 카메라를 한 번 켜서 끝날 때까지 찍은 그림의 양을 한 샷이라고 한다. 한편, 필름에서 1초 길이는 24개의 그림단위(frame)이고, 테이프는 30 그림단위(NTSC의 경우)로 구성된다.

■ 한 벌(suite) _테이프 편집에 필요한 테이프 되살리는 장치(player)와 녹화(recorder) 장치를 합하여 이렇게 부른다. 또한 이 장치를 갖춘 곳을 뜻하기도 한다.

■ 감기 또는 감개(reel, spool) _테이프를 감는다고 할 때는 'reel'을 쓰며, 필름을 감는다고 할 때는 'spool'을 쓴다. 'reel on' 또는 'spool on'은 앞으로 감는다는 뜻이고, 'reel back' 또는 'spool back'은 뒤로 감는다는 뜻이다. 이것들은 테이프나 필름을 감는데 쓰는 감개를 뜻하기도 한다. 필름의 경우, 금속이나 플라스틱 재질의 필름을 감아놓은 둥근 틀이다. 테이프의 경우는 테이프 구성형태에 따른 여러 가지 크기의 플라스틱 둥근 틀을 뜻하며, 이것들을 카세트(cassette)라고 한다.

■ 끼워넣기(splice, insert) _필름을 이어붙여서(splice), 프로그램에 끼워넣는 필름식의 편집기능은 프로그램의 원자료 길이에 상관하지 않으므로, 프로그램의 길이를 늘일 수 있다. 이것은 필름편집을 쉽게 해주지만, 테이프 바탕의 편집은 이것을 할 수 없다.

■ 붙이는 테이프, 또는 붙이는 도구(splicer) _테이프를 잘라서 붙일 때 쓰는 접착용 테이프를 가리킨다. 그러나 필름을 붙일 때는 필름에 쓰는 시멘트나 접착테이프로 필름을 붙이는데 쓰는 도구를 가리킨다.

■ 이야기단위(sequence) _이것은 테이프나 필름 내용의 종류를 나누는 한 단위로, 일반적으로 카메라가 한 번에 찍은 테이프나 필름의 양을 한 샷 또는 한 컷이라 하고, 이 샷들을 모은 것을 장면(scene), 그리고 장면들을 모은 것을 이야기단위라고 한다.

■ 색 막대(color bar) _테이프를 찍거나 방송할 때 쓰는 굵은 막대들로서 테이프 편집장비를 바르게 설정하고, 색을 일정하게 유지하기 위해 쓴다. 화면 왼쪽으로부터 흰색, 노랑, 남색, 초록, 분홍색, 빨강, 파랑 그리고 검은색으로 이루어져있다.

■ 메우기 또는 메우는 샷(cut away) _튀는 두 샷 사이에 끼워넣는 샷을 말한다. 예를 들어, 문을 들어서는 우편배달부의 샷에, 집안에서 누구를 기다리는 사람의 샷을 바로 이으면, 튀는 샷이 되기 때문에, 이때 기다리는 사람의 개를 잡은 샷을 메우는 샷으로 써서 두 샷 사이에 끼워넣는다.

■ 딱딱이(clapper board) _찍을 샷을 적는 장치로, 여기에는 장면번호(scene number), 찍는 순서번호(take number)는 물론, 그밖에 일반적인 정보들을 적는다. 이것의 위쪽에 달린 막

대를 내려쳐서 소리를 내고, 이를 기준으로 그림과 소리가 서로 어울리도록 편집한다. 이것을 돌판(slate)라고도 부르며, 이것을 찍은 필름에 위쪽의 막대가 닫혀있으면 그림과 소리가 함께 적혔음을 뜻하며, 열려있으면 그림만 찍혔다는 뜻이다. 한편, 한 번 찍은 필름의 끝부분에 딱딱이가 거꾸로 찍혔으면, 이것은 시작부분에서 딱딱이를 찍는 대신 마지막에 끼워넣어 찍었음을 알려주는 것이다. 이것의 막대부분이 열려있거나 닫혀있는 상태에 따라 소리가 녹음되었거나 되지 않았음을 알려준다.

■잘라낸 테이프 또는 필름(clip) _테이프나 필름의 잘라낸 한 부분으로서, 전체작품과는 따로 쓰인다.

■시간부호(time code) _테이프의 그림단위 하나하나에 붙이는 주소를 가리킨다. 이것을 쓰면 테이프 그림단위의 자리를 똑바로 알 수 있고, 처음 시작점을 기준으로 하여 시간, 분, 초와 그림단위 수를 알 수 있다.

■찍기(take) _하나의 샷을 필름에 찍을 때마다 이를 찍기라고 부르며, 하나의 샷이 완전할 때까지 여러 번 찍는다. 예를 들면, 장면 4, 샷 16, 찍기 3은 샷을 16번 거듭해서 3번 찍었음을 뜻한다.

■편집-테이프 _테이프 편집은 하나의 감개에 감겨있는 테이프의 그림을 전자적으로 베껴서 다른 감개에 감는 일이며, 이때 편집기(controller)라는 장비를 쓴다. 이 편집기는 하나의 작은 컴퓨터로 자기(magnetic) 테이프의 끝면에 새겨진 전자파를 읽고 계산하는 역할을 하며, 바라는 부분의 그림과 소리를 베낀다.

■편집-필름 _전체 필름을 모두 붙이는 일을 말하며, 이 동안의 일들은 하나하나가 요구하는 여러 기계들을 써서 실행한다.

■어떤 길이의 영화필름(footage) _편집자가 다루게 될 필름. 이것은 일반적으로 현상처리된 이미지, 이미지를 적은 테이프 또는 빛에 드러나고 화학적으로 처리된 필름을 뜻한다.

■그림단위-테이프 _테이프의 그림단위는 필름과 거의 비슷하나 단지 눈으로 직접 그림단위를 볼 수 없고, 필름의 가장자리 번호(edge number)와 같은 것이 없는 차이가 있을 뿐이다. 테이프는 안쪽은 매끈하고 한 쪽은 어느 정도 거친 검정 플라스틱 재질이다. 매끈한 면에는 자기파에 반응하는 메탈 옥사이드가 얇게 덮여 있다.

■**그림단위—필름** _영화를 찍으면 일반 정사진과 마찬가지로 멈춘 상태의 많은 정상적인 그림(positive image)과 음화(negative image)들이 사각형으로 필름에 나타나는데, 이 하나하나의 멈춘 그림들을 그림단위라고 한다.(로이 톰슨, 2000)

■**덮어쓰기 기능**(over—record, overlay, overwrite) _원자료의 길이를 조정하기 위해 이미 자리잡고 있는 것을 지우거나, 다시 자리잡게 하기 위해 원자료를 자리잡는 과정. 이런 과정은 프로그램의 시간길이를 늘리지 않는다.

■**지우기**(extract, remove) _그림단위들 또는 완전한 샷들을 잡아서 프로그램에서 지우는 과정. 이 과정은 이 기능이 실행되는 점에 바탕하여 어떤 샷들을 막아버린다. 이 기능을 쓰면, 일반적으로 프로그램의 길이가 줄어든다.

■**들어내기**(lift) _프로그램에서 자료를 들어내고, 이 부분에 검은색(그림)이나 침묵(소리)으로 처리한다. 이 과정은 프로그램의 길이에 영향을 미치지 않는다.

■**샷 바꾸기**(transition) _한 샷을 다른 샷으로 바꾸는 것. 순간적으로 바뀌는 경우에는 자르기이며, 일정한 시간길이를 갖고 바뀌는 경우에는 효과장면이라고 하는데, 여기에는 겹쳐넘기기(dissolve)나 쓸어넘기기(wipe)와 같은 2차원적 처리나 쪽 넘기기(page turn)와 같은 3차원적 처리가 있다.

■**다듬기**(trimming) _위의 모든 그림바꾸는 기법을 써서 샷을 바꿀 수 있다. 바꾸는 샷의 두쪽 모두, 또는 한쪽 샷에 그림단위 수를 줄이거나 보탤 수 있다. 두쪽 샷 모두 쓰는 샷바꾸기가 다듬어지고 있다면, 한쪽 샷에 더해지는 그림단위의 수만큼 다른 쪽 샷에서 빼야 한다.

■**시간줄**(timeline) _프로그램을 편집할 때 그림과 소리의 자리를 보여주는, 그래픽을 쓰는 사람이 접속하는 장치(GUI, graphic user interface)의 부분. 편집이 진행되면서 생기는 상황을 곧바로 보여주는 이 시간줄은 선형이 아닌 편집환경의 가장 두드러진 특징이라고 할 수 있다.(패트릭 모리스, 2003)

02

편집의 실제

Broadcasting
Program
Editing

그러면 이제부터는 프로그램을 찍은 뒤에 실제로 행하는 편집에 대해 알아보기로 하자.

01. 다큐멘터리

여러 구성형태의 프로그램 가운데서 편집과정을 가장 중요하게 생각하는 프로그램은 아마도 다큐멘터리일 것이다. 오늘날에는 편집과정을 당연하게 생각하는 드라마조차도 텔레비전 방송이 처음 시작되던 때에 생방송한 적이 있다. 대부분의 프로그램들은 그림을 찍는 과정에서 어느 정도 프로그램의 모습과 뜻체계가 갖춰지지만, 다큐멘터리는 이 과정에서 프로그램의 원재료만 만들 뿐이다. 마치 구슬을 실에 꿰어야 보배가 되듯이, 이 원재료들을 편집하여 서로 이어주어야만 프로그램의 모습을 갖추고, 하나의 뜻 있는 체계로 탈바꿈할 수 있다.

편집단계에서는 주로 편집자가 책임진다. 연출자는 여전히 팀장이지만, 이제부터는 편집자가 편집일의 90%를 책임진다. 때로는 연출자인 감독이 편집을 지휘하기도 하고, 스스로 편집하기도 한다. 가장 중요한 것은 감독과 편집자가 서로를 인정하고, 작품을 만들어가면서 하나의 팀으로 일하는 것이다.

편집자는 편집실을 지휘하며, 찍어온 필름 살펴보기, 그림과 소리를 부호로 바꾸고, 원재료를 베끼고, 음악과 효과를 상의하고, 해설과 소리길 덧입히기, 소리섞기 등의 일을 한다.

(1) 연출자 – 편집자 관계

훌륭한 감독들은 대부분 뛰어난 편집자이기도 하다. 프레드 와이즈만이나 마이크 러보와 같은 많은 감독들이 직접 작품을 편집했다. 감독(대부분의 경우 작가도 겸한다)이 작품에 대해 가장 잘 알고 있는 바에야 왜 감독에게 직접 편집을 맡기지 않을까?

그 이유는 첫째, 엄청난 피로 때문이다. 작품을 찍는 기간이 너무나 힘겹고 어렵기 때문에, 똑같이 힘든 편집까지 할 만한 힘이 남아 있지 않기 때문이다. 다음으로, 좀더 중요한 문제인데, 편집은 새로운 눈으로 하는 것이 가장 좋기 때문이다. 편집자는 그것을 갖고 있지만, 감독은 그렇지 못하기 때문이다. 좋든 싫든 간에 감독은 많은 기억들을 편집단계에 가져온다.

작품을 찍을 때 겪었던 여러 가지 어려움과 시련들에 익숙해졌기 때문이다. 감독은 때로 필요 없이 자신이 찍은 장면에 대해 애착을 갖기도 한다. 그러나 독립적인 편집자는 화면에 나타난 것만 본다. 다른 것은 다 상관없다. 따라서 편집자는 찍어온 필름의 가치에 대해 보다 객관적이고, 바른 판단을 내리게 된다.

좋은 편집자는 또한 감독에게 커다란 창의적인 자극을 줄 수 있다. 편집자는 단지 기술적인 지시만을 내리는 것이 아니라, 작품을 보다 나은 방식으로 보게 하고, 새롭고 다른 방식으로 장면을 쓴다. 그는 알맞은 것을 강조하고, 틀린 것을 고치며, 전체과정에 새로운 힘을 불어넣는다. 좋은 편집자를 찾는 것은 작품의 성공에 매우 중요한데, 다큐멘터리에는 이야기도, 대본도 없는 경우가 많다. 감독은 한 뭉치의 찍은 필름을 편집자의 팔에 안겨주고, 이야기를 찾아낼 것을 요구한다. 창조성과 창의력은 다큐멘터리 편집자에게 반드시 필요한 자질인 반면, 영화 편집자에게는 그다지 중요하지 않을 수 있다.

감독으로서 재능 있는 편집자와 일하는 것이 작품을 만드는 데에 있어서 가장 흥미로운 부분이라고 생각하며, 그런 편집자가 있을 때 작품은 훨씬 더 좋아진다. 지난날의 경우를 살펴봐도 그렇다. 로저 그라프(Roger Graef)가 그라나다 텔레비전에 방송하기 위해 만든 작품들은 아주 뛰어난데, 이는 거의가 다이 반(Dai Vaughan)의 편집덕택이다. 험프리 제닝스(Humphrey Jennings)의 시적인 작품의 성공도 편집자 스튜어트 맥칼리스터(Stewart McAllister)의 공로라 할 수 있다.

감독과 편집자의 관계는 엄청나게 생산적일 수 있지만, 또한 상당히 어렵기도 하다. 능력 있는 두 사람이 작품을 쪼개고, 파헤치고, 또 논쟁을 벌이는 관계라고 할 수 있다. 두 사람의 의견이 합쳐지면 괜찮지만, 그렇지 않을 때는 분위기가 나빠질 수도 있다. 그러나 끝나고 나면, 대체로 혼자서 일했을 때보다 더 멋지고 좋은 작품을 만들어낸다.(로젠탈, 1997)

다큐멘터리에서 창조적 활동의 여지를 일정하게 넘겨받은 편집자는 진정한 뜻에서 제2의 감독이다. 주어진 소재로 합칠 수 있는 가능성은 끝이 없으며, 대본에 바탕해서 만드는 것과는 달리, 편집에서는 책임 있게 주체적으로 판단하는 자발성이 요구되기 때문이다.(래비거, 1998)

그러나 텔레비전 프로그램을 만드는 데에서는 사정이 달라진다. 편집자는 기술부서의 직원으로서 기술부서에 소속되어 있으며, 영화에서처럼 한 작품만 맡는 것이 아니라, 한 주일에 몇 개의 프로그램들을 맡아서 편집하고 있다. 그는 공식적으로 편집의 기술적 부분을 책임지고 있으며, 예술적 판단에 대해서는 책임지지 않는다. 예술적 판단은 모두 연출자의

몫이다. 때로는 편집의 예술적 판단에 대해 연출자를 도울 수 있으나, 혼자만의 판단으로 편집할 아무런 권한도 책임도 없다. 따라서 영화에서의 편집자와 같은 역할을 할 수 없다.

한편, 이것을 다른 각도에서 보면, 텔레비전 프로그램을 만드는 것은 영화를 만드는 것에 비해 규모도 작고 복잡성의 정도도 덜하며 만드는 기간도 훨씬 짧기 때문에, 연출자의 신체적, 정신적 부담도 훨씬 가볍다고 할 수 있다. 또한 찍어온 테이프의 양도, 영화필름에 비해서는 훨씬 적기 때문에, 그만큼 편집할 양도 적어진다. 따라서 전문 편집자가 따로 필요할 만큼의 일은 아니라고 할 수 있다.

(2) 편집 준비

편집은 찍어온 필름이나 테이프를 영화나 텔레비전을 보는 사람들이 볼 수 있는 작품의 형태로 만들어주는 단계이다. 편집자는 감독의 의견에 따라 필름이나 테이프를 나누고, 대사를 옮겨쓰고, 목록을 만들고, 그림을 이어붙이고, 가편집과 본편집을 한다. 다큐멘터리의 마지막 구조와 목소리는 편집과정에서 결정된다.

다큐멘터리 편집은 보통 원재료 테이프의 검토, 샷 고르기, 가편집, 살펴보기, 두 번째 가편집, 편집대본 쓰기, 해설대본 쓰기, 해설자 고르기, 음악 고르기, 소리효과 고르기, 자막 만들기 등의 과정을 거친다. 또한 편집을 시작하기에 앞서, 편집대본과 대담대본을 만들어서 편집준비를 한다.

01 원재료 테이프 살펴보고 일지 쓰기

대체로 다큐멘터리를 찍을 때는 프로그램 시간길이의 약 10~20배 정도 분량의 테이프를 쓴다. 따라서 이렇게 긴 시간 분량의 테이프를 모두 살펴보는 데에는 시간이 많이 걸린다. 때문에 찍을 때마다 테이프에 번호를 붙이고 찍은 내용을 간단히 적어두면, 테이프를 되살릴 때 편리하고 시간도 아낄 수 있다. 찍어온 테이프를 하나하나 살펴보면서, 결과를 적어서 일지를 만든다.

녹화 일지

테이프 No.	장면 No.	촬영 분 No.	시작점	끝 점	상태	소리	비고
4	2	1	01 44 21 14	01 44 23 12	×		마이크 문제
		2	01 44 42 06	01 47 41 19	○	자동차 소리	정지신호 무시하며 달리는 차
		3	01 48 01 29	01 50 49 17	○	브레이크	차B, 카메라 앞에서 멈춘다.
		4	01 51 02 13	01 51 42 08	○	반응	통행인 반응
	5	1	02 03 49 18	02 04 02 07	×	자동차 브레이크 끌리는 소리	차 앞에 불이 없다.

_자료출처: Zettl/황인성 외, 텔레비전 제작론

일지를 만든 다음, 그림과 소리를 함께 맞추어서 부호로 만든다(sync up). 이것은 주로 편집 조감독의 몫이다. 모든 감독들이 필름에 부호를 붙이지는 않지만, 이렇게 하면 매우 쓰임새가 있다. 부호를 붙인다는 것은 편집용 필름과 16mm 자성의(magnetic) 소리길에 같은 부호를 매긴다는 뜻이다. 이렇게 하면, 그림과 소리를 쉽게 합칠 수 있고, 고칠 수 있다.

테이프로 편집한다면 창문 베끼기(window dubbing)를 해야 한다. 이것은 그림에 시간부호(time code)가 표시되는 테이프 원본의 복사본이다.

그림과 소리를 맞추고 부호를 매기는 동안, 편집자는 일지를 준비한다. 일지를 쓰는 것은 편집을 도와주는 수단으로 하기 위해서이다. 이것은 쓸데없이 시간을 버리는 일이라고 생각될지 모르지만, 일단 편집이 시작되면 이 일지가 얼마나 큰 도움이 되는지 알게 될 것이다.

02 편집대본(editing script) 쓰기

감독은 편집자와 편집을 시작하기에 앞서, 함께 찍어온 필름을 살펴본다. 그래야 작품의 모습과 내용을 어느 정도 느낄 수 있기 때문이다. 큰 화면으로 한 번 원본을 살펴보고 난 뒤, 편집실에서 바로 편집할 수 있다. 이와 같이 원본필름을 살펴보는 것은 찍어온 필름에 대한 감독의 생각과 느낌을 구체적으로 드러내게 하려는 것이다.

감독이 바랐던 것이 화면에 나타났는가? 핵심이 되는 주제가 드러났는가? 아니면 새로운 어떤 것이 드러났는가? 어떤 장면이 좋고, 어떤 장면이 필요 없는가? 출연자들은 화면에 생생하게 살아있는가? 이런 느낌들이 사라지기에 앞서 간단히 적어둔다.

첫 번째 볼 때에는 그냥 작품의 내용에 젖어들었다가 몇 시간이 지난 뒤, 기억나는 것을

스스로에게 물어본다. 편집자도 느낌이나 필요한 것들을 적어두었다가 뒤에 감독과 서로의 느낌을 비교해보는 것이 좋다. 편집자는 필름에 대해 아무런 부담이 없다. 그는 화면에 비치는 것만을 보고, 작품을 보는 사람의 입장에서 비판적으로 작품을 본다. 대부분의 경우, 편집자가 감독보다 좋고 나쁜 것을 더 쉽게 찾아낸다.

필름을 다 본 뒤, 감독은 편집자와 마주 앉아 첫 인상에 대해 이야기를 나눠본다. 무엇이 좋고 무엇이 나쁜지 감독 스스로 자신에 대해 물어보았듯이, 이번에는 편견 없는 편집자의 첫 반응을 들어본다. 이때 작품의 유형(style)에 대해서도 이야기할 수 있다. 예를 들어, 이 작품은 곧바로 사실에 다가가고 권위적인가, 아니면 빠르고 번쩍이는 음악 텔레비전(MTV) 유형이 될 것인가? 이 첫 번째 원본필름을 봄으로써, 감독은 자신이 갖고 있는 것이 무엇인지를 알게 된다 — 이론이 아닌 사실의 차원에서. 지금까지 감독은 작품에 관한 개념만을 갖고 있었다. 이제 중요한 것은 작품의 현실적인 상황이며, 좋든 싫든 마주해야 한다.

감독은 필름을 살펴본 다음에는 편집대본을 만들어야 한다. 편집대본을 만들면, 이것을 편집자에게 주어서 읽어보도록 해야 한다. 그래야 감독이 작품에서 의도한 바가 무엇인지, 그것을 어떻게 만들어낼 것인지에 대한 감독의 생각을 전달할 수 있다. 편집자는 이 대본을 기준으로 삼을 것이고, 따라서 실제로 내용 가운데 들어가야 할 것이 여기에 나타나야 한다.

편집대본은 때로는 촬영대본과 거의 같지만, 여러 가지 이유로 해서 여러 군데 고쳐야 할 수도 있다. 대본이 다르면 목적도 달라진다. 편집대본의 단 하나의 목적은 편집자에게 작품을 만들어낼 수 있는 주된 계획(master plan)을 보여주는 데 있다.

편집대본은 편집을 위한 길잡이다. 편집하는 동안 서로 다른 이야기단위들을 잇고, 율동을 찾는 과정에서 감독은 편집대본을 완전히 버릴 수도 있다. 그러나 이 편집대본은 편집에 깊이 관여해 있다가 멀리 떨어져서, 작품이 모양을 갖추어가고 있는지 바라볼 때 필요하다.

03. 대담대본(interview script) 쓰기

작품 속에 대담이나 긴 이야기가 들어있으면, 이것은 편집이 시작되자마자 그대로 적어두어야 한다. 이것은 단순한 일이지만, 반드시 필요하다. 이 대담대본이 준비되면, 어느 것을 어디에 쓸 것인지를 결정해야 한다. 대본을 읽어보면 감독이 바라는 것을 대강 찾아낼 수 있지만, 마지막 결정은 편집실에서 화면을 보면서 내려야 한다. 이것이 필요한 이유는, 어떤 사람이 무엇을 어떻게 말했는가가 말한 내용만큼 중요하기 때문이다.

편집실에서 필름을 살펴보고, 인쇄대본에서는 빠져있는 억양 등의 정보를 얻을 수 있다. 이 대담대본을 읽어보면, 처음에는 문장의 한 부분을 쓰면 되겠다고 생각한다. 그러나 대담을 들어보면, 끊어야 할 부분의 목소리가 너무 높거나 그것이 한 단락의 시작이나 끝이 아니라 가운데 부분임을 알게 된다. 적힌 대담내용은 일지로 만든다.

일단 대담의 어느 부분을 쓸지를 결정했으면, 일지에 시작점(in point)과 끝나는 점(out point)을 표시해 두어야 한다. 표시된 일지는 다음과 같은 형식이 된다.

'뉴욕은 근사했습니다. 유럽에서 본 것과는 비교가 되지 않았죠. 어빙 베를린과의 만남은 그 절정이었죠. <시작점> 그는 늙고 세파에 시달린 것처럼 보였지만, 눈에는 광채가 있었어요. 어느 날 밤, 우리는 피아노 앞에 앉았고, 그는 '쇼 같은 인생은 없다네'를 연주했습니다. 모든 세월이 한꺼번에 달려오는 듯 했어요. 그 몇 초 동안 나는 '블루 스카이'와 '알렉산더 래그 타임밴드'를 작곡한 천재의 면모를 볼 수 있었습니다. 연주를 끝내고 그는 피곤하다면서 자러 갔어요. <끝나는 점> 다음날도 만남은 계속됐죠.'

편집대본에는 감독이 가장 손쉽게 쓸 수 있는 방식으로 대담대본이 들어있어야 한다. 따라서 위와 같은 대담내용은 편집대본에는 '마크 데이비스가 어빙 베를린에 관해 이야기함. 대담 3, 대담대본 7페이지'라는 식으로 적는다.

편집대본을 적기에 앞서 대담대본을 먼저 적는 것이 가장 좋다. 그러나 뒤에 하더라도 문제는 없다. 그럴 경우에는 편집대본에 '팔순이 된 어빙 베를린에 관한 여러 가지 대담'이라고 적어두면 된다.

(3) 편집 과정

편집과정은 대체로 이어붙이는 편집, 가편집과 마지막 편집의 세 단계로 나누어진다. 실제로는 이 단계들이 서로 겹치기 때문에 이 낱말들은 일을 분명하게 나누기보다는 어떤 일인가에 대한 간단한 설명을 위해 쓰인다.

01 잇는 편집(assembly cut)

녹화일지를 만든 다음에는 촬영대본에 따라 녹화일지에 표시된 잘된 샷들을 골라서 순서

대로 잇는다. 이것은 원본필름을 이어붙이는 일이다. 가장 좋은 장면과 샷을 골라내어서, 대본에 따라 순서대로 이어붙이는 것이다. 이 일을 함으로써 전체작품에 대한 대강의 느낌을 얻을 수 있고, 그것이 제대로 짜여있는지 구성이 괜찮은지 등을 알 수 있다. 이 단계에서는 샷을 평가하고, 골라내거나 버리거나 한다. 골라낸 샷들은 줄이지 않고 원래 길이대로 이을 것이다.

이 단계에서는 상당히 너그러울 필요가 있는데, 같은 내용을 찍은 여러 가지 샷들을 골라 놓고, 뒤에 어느 것이 좋은지를 결정하는 편이 좋다.

이 단계에서는 테이프의 시간길이가 보통 프로그램 시간의 2~3배 정도가 되게 하는 것이 알맞다. 이렇게 하여 작품전체의 인상에 대한 느낌을 잡고, 장면과 장면, 샷과 샷을 이은 것이 어떤 흐름을 이루고 있는지, 전체적으로 구성의 틀이 갖추어 졌는지에 대한 대강의 느낌을 잡는다. 대담샷은 관련된 소리길과 맞아야 하지만, 이 단계에서는 소리에는 신경 쓰지 않는다. 또한 율동이나 속도도 신경 쓸 필요가 없다.

이 첫 편집의 목적은 찍은 필름에 관해 전체적으로 알고, 어떤 순서대로 이었을 때, 어떤 느낌이 드는지를 알기 위한 것이다.

02 가편집(rough cut)

이어붙이는 편집에서 쓸 만한 샷을 골라 붙인 다음에 비로소 본격적인 편집이 시작된다. 이 편집을 가편집이라 한다. 가편집을 시작하기에 앞서 좋은 샷을 골라놓은 테이프를 여러 번 되풀이해 보면서 편집계획을 세운다. 이 때 짚어야 할 사항은 다음과 같다.

- 기획한 대로 작품의 주제가 살아나고 있는가?
- 주제가 샷 안에서 보이는가?
- 장면과 장면은 논리적으로 이어지고 있는가, 꼭 필요한 장면은 빠지고, 겹치거나 필요 없는 샷이 들어있지는 않은가?
- 나오는 사람들은 작품이 요구하는 역할을 제대로 하고 있으며, 매력적으로 나타나고 있는가?
- 샷의 길이는 알맞은가?
- 장면과 장면 사이에 긴장을 풀어주는 샷이 있는가?
- 작품을 꿰뚫는 율동과 속도가 살아나고 있는가?

위의 사항들을 기준으로 하여, 1차로 가편집을 한다. 이 가편집을 하면서 진짜 편집이 시작된다. 여기서 비로소 알맞은 구성, 절정, 속도, 율동 등을 하나하나 구체적으로 만들어 나가게 된다. 감독은 이야기단위 사이의 알맞은 관계와, 이야기단위 안의 샷들을 잇는 가장 효율적인 순서 등을 찾는다. 이야기내용이 분명하고 매력적인지, 나오는 사람들이 잘 그려졌는지, 작품에 핵심주제가 있는지 등을 살펴본다. 이제 감독은 구성에 특별한 주의를 기울여야 한다.

- ■ 작품의 이야기줄거리가 제대로 펼쳐지고 있는가?
- ■ 시작부분은 부드럽고 효과적인가?
- ■ 이야기내용이 논리적이면서도 감정적으로 잘 어우러지고 있는가?
- ■ 작품 속에 극적구조가 있는가?

전체적으로 말하면, 이 단계에서 감독이 갖고 있던 생각들을 접어놓고, 작품이 제대로 만들어졌는지, 자신의 마음을 사로잡는지를 따져보아야 한다. 이 단계에서 감독이 찾아야 할 또한 가지는 이야기내용이 지나치게 복잡한 것이다. 이것은 근사해 보이지만 편집을 해보면, 그것을 모두 소화해내기가 어렵다는 것을 알게 될 것이다. 지나치게 내용이 많아진 것이다.

보는 사람들은 그런 모든 정보를 알아보지 못할 것이고, 따라서 감독은 어떤 부분들을 버려야 할 것이다.

분명한 것은 가편집 단계에서 필름자체가 감독의 생각과는 상당히 다르다는 것을 알 수 있다는 것이다. 몇 차례 필름을 살펴보면, 어떤 이야기단위는 작품의 마지막보다는 처음의 시작부분에 쓰는 것이 더 효과적이라는 판단이 선다. 예를 들면 다음과 같다.

'교통사고에 관한 작품에서 나는 5분 정도 교통사고의 후유증에 관한 사람들의 대담을 준비했다. 가편집에서 나는 그것이 너무 많다는 것을 알게 되었고, 이 가운데서 두 개를 뺐다. 하나는 완전히 빼버렸고, 다른 하나는 아들을 잃은 아버지의 대담이었는데, 어딘지 모르지만 뒤에 쓸 생각으로 남겨두었다.

작품의 가운데 쯤, 나는 그 부분의 그림은 좋은데 뭔가 절정이 없다는 것을 알게 되었다. 그 그림부분은 먼저 도로를 달리는 차를 보여준 뒤, 경주활주로를 달리는 차로 자르

기해서, 마지막으로 전시장에서 비키니를 입은 아가씨들이 소개하는 차를 들여다보는 남자로 끝을 맺는다. 그때 해설은 힘과 남성미를 상징하는 차에 대해 이야기한다.

이 그림부분을 보면서 나는 전시장 장면을 없애는 것이 더 효과적일 것이라고 생각했고, 달리는 자동차에서 뒤집어지는 사고, 그리고 아들을 잃은 아버지의 대담을 넣는 것으로 바꾸었다.'

감독은 계속 스스로에게 물어봐야 한다. 이 장면은 이 부분에서 제 몫을 다하고 있는가? 아니라면 왜 그런가? 여기서 편집자의 의견은 순서와 흐름에 미리 사로잡혀 있는 감독의 생각을 깨뜨리는 데에 아주 쓰임새가 있다. 때로 편집자는, 감독이 찍은 필름에 너무 빠져 있어서, 미처 생각지도 못했던 새로운 순서를 제안할 수도 있다.

가편집 단계에서는 또한 샷들 사이의 율동에 대해서도 주의를 기울여야 한다.

- 샷의 길이는 알맞은가?
- 샷의 흐름과 이어짐이 부드러운가?
- 바라는 주제를 살려내고 있는가?

또한 작품전체의 시간길이에 대해서도 생각해야 한다. 따라서 작품이 텔레비전에 방송할 52분짜리라면, 가편집된 길이는 57분에서 65분 사이가 되어야 할 것이다. 마지막 편집에서 올바른 길이를 맞추게 되지만, 가편집 길이가 너무 길면, 마지막으로 정리해야 할 편집의 목적이 무너지게 된다.

03 다시 살펴보기(시사, review)

1차 가편집본이 만들어지면, 감독은 제작요원들과 함께 찍은 필름들을 하나하나 살펴보면서 내용의 논리적, 감정적 흐름을 짚어보고, 이것에 관한 의견을 적는다. 이때 편집자는 함께 하지 않는데, 이유는 제작요원들이 필름을 살펴보는 것은 되돌아보는 것이고, 편집자와 함께 보는 것은 앞으로의 방향을 결정하는 일이기 때문이다.

여기에는 작가, 촬영감독, 편집자, 조연출자 등이 참여할 수 있다. 이 모임의 목적은 연출자를 뺀 여러 다른 사람들의 폭넓은 의견을 들어보고, 연출자에 비해 객관적인 시각을 갖는

사람들의 냉정한 비판적 의견을 받아들여 연출자의 주관적인 사고의 폭을 넓히고, 연출자가 미처 보지 못한 잘못을 찾아내고, 샷의 뜻을 일깨워주어, 작품의 내용을 보다 풍성하게 하려는데 있다.

04 두 번째 가편집

다시 살펴보기가 끝나면, 이 모임에서 쏟아져 나온 여러 가지 의견들을 모아서 정리하고, 연출자 자신이 점검한 내용을 합친 다음, 두 번째 가편집을 한다. 이때 전체시간 길이는 프로그램 시간보다 10분 안팎의 여유를 주는 것이 좋다. 더 길어지면, 마지막 편집이 어려워질 수 있다. 가편집은 살펴보기와, 샷들을 이어붙이고, 필요 없는 샷들을 빼는 과정으로, 짧게는 며칠에서 길게는 몇 달이 걸리는 힘든 일이다. 이때 편집자의 역할은 매우 중요하다.

어떤 감독들은 편집자를 단순히 필름 자르는 사람, 감독의 지시 아래에서만 움직이고, 감독의 멋진 결정에 따르는 사람으로만 생각한다. 이런 태도는 어리석음과 무지의 극치이다.

좋은 편집자는 여러 해 동안 나름대로의 능력을 갈고 닦아온 사람이고, 감독만큼이나 창조적인 예술가이다. 따라서 그들에게 귀를 기울이고 배우는 것이 필요하다. 대부분의 편집자는 감독의 이야기를 듣고, 감독이 바라는 방향이 어디인지를 보고자 한다. 그러나 또한 자신의 창의성을 발휘하기도 한다. 때로는 감독의 원래 의도와는 전혀 다른 어떤 것을 제안할 수도 있다.

단 하나의 기준은 예술적인 느낌이다. 그러한 제안이 작품을 좋게 할 것인가, 아니면 깎아내릴 것인가? 해보지 않고서는 알 수 없다.

'어린이 마을에 관한 나의 작품에서 가운데 부분에 어린이들이 관현악단의 연습에 참가하는 아주 사랑스런 그림부분이 있었다. 이 그림부분은 어린이들에게 초점을 맞추어 바이올린 연주자와 튜바 연주자, 트럼펫 연주자들의 가까운 샷과 지휘자의 멋진 샷으로 이루어져 있었다. 작품의 마지막에는 어린이들이 선생님인 데이비드가 발레곡 '불새(Fire Bird)'에 관해 설명하는 것을 바라보면서 그가 관현악단 지휘자를 흉내 내는 장면이 나온다.

작품은 그렇게 끝내기로 되어있었다. 그런데 갑자기 편집자인 래리가 어린이들과 데이비드가 학교강당에 앉아 음악을 듣고 있는 모습을 관현악단 연주자들과 바이올린 연

주자, 지휘자의 장면 속에 끼워넣자는 제안을 했다. 처음에 나는 이 제안에 반대했다. 나는 보는 사람들이 가운데 부분의 장면과 마지막 장면을 뒤섞을 수 있고, 이렇게 이을 논리가 없다는 이유를 들었다. 그런데 내 생각은 틀렸었다. 완전히 틀렸었다.

　장면을 끼워넣자, 원래 계획에는 전혀 나타나지 않았던 마술적인 힘이 영상에 불어넣어졌다. 이 마술적인 힘은 샷들이 서로 자극과 반응을 주고받으면서 화면에 생기가 살아난 효과였으며, 이는 완전히 편집자의 창조성이 이루어낸 것이었다.'(로젠탈, 1997)

05 대본편집

　편집하는 동안, 고치고 순서를 바꾸는 일이 많이 일어난다. 많은 경우, 편집대본도 더 이상 편집된 필름과 관계없을 정도가 된다. 이때 어떻게 순서를 바로 잡을 것인가?

　가장 좋은 한 가지 방법은 대본편집을 하는 것이다. 먼저, 순서에 따라 작품을 이야기단위 (sequence)들로 나누고, 각 이야기단위를 다시 장면들로 나눈 다음, 장면의 내용을 간단하게 줄이고, 시간길이를 적은 카드를 장면마다 만든다.

　하나하나 이야기단위의 요점과 시작, 결말을 간단하게 목록카드에 적는다. 다음에 이 카드들을,

- 작품의 구성논리에 따른 배열
- 그림의 흐름에 따른 배열
- 나오는 사람들 감정의 흐름에 따른 배열
- 이야기단위별로 위의 세 가지 배열을 각각 다르게 하는 등

　첫 번째 편집대본의 순서에 따라 하나하나의 카드를 벽에 죽 붙인다. 그런 다음에 작품의 흐름을, 카드를 읽어가며 순서대로 짚어보면, 새로운 순서가 떠오를 수 있다. 그러면 그 순서에 따라 카드를 뒤섞어서 다시 한 번 살펴본다. 계속해서 작품의 순서를 바꾸다보면, 카드는 완전히 새로운 순서로 정리될 수 있다. 여러 가지 방법으로 순서를 조정해보고, 가장 좋다고 생각되는 순서를 고른다. 이때 장면과 샷의 길이를 다시 조정하여 프로그램의 시간길이로 맞춘다. 따라서 편집대본은 더 이상 뜻이 없고, 카드순서가 실제 작품의 내용을 결정하게 된다.

이것이 결정되면, 이 순서에 따라 편집대본을 쓴다.

편집대본에는 대담대본이 들어가야 하며, 또한 음악이 들어갈 자리도 적어야 한다.

06 해설대본 쓰기

가편집하는 동안 해설을 써두어야 한다. 감독이 스스로 해설을 녹음하고 이것을, 그림을 편집하는 지침으로 삼을 수 있다. 그러면 작품의 논리와 샷의 흐름, 길이 등을 결정하는데 도움이 된다. 이 단계에서 한 가지 문제가 생긴다. 해설이 영상을 이끌어야 하나? 아니면, 그 반대인가?

감독마다 생각이 다르겠지만, 언제나 그림의 율동과 흐름을 먼저 생각해야 하고, 그림을 해설에 맞추기보다는 해설을 그림에 맞추는 것이 좋다. 그래서 첫 번째 편집에서는 완벽한 해설보다는 대강의 아이디어에 따른 해설을 써야 한다. 그러나 복잡한 정치문제를 다루는 작품을 만든다면 해설을 먼저 쓰고, 이에 맞추어 그림을 편집해야 할 것이다. 이때, 해설을 빨리 써두어야 한다. 뒤에 다시 고치겠지만, 편집자에게는 해설이 큰 도움이 될 것이다.

편집대본에는 이야기단위, 장면, 샷의 배열과 시간길이가 적혀 있으므로, 이것을 바탕으로 하여 해설대본을 쓴다. 이 해설대본은 기획단계에서 쓴 해설대본과는 차이가 난다. 기획단계에서 쓴 해설대본은 자료조사와 현장답사를 바탕으로 쓰였더라도, 그것은 어디까지나 아이디어 차원의 대본이지만, 편집단계에서의 해설대본은 아이디어가 구체적으로 바뀐 그림을 바탕으로 쓰기 때문에, 보다 사실적이고 구체적이 된다.

먼저, 관점(시점)을 결정한다. 1인칭이나 2인칭으로 할 것인지, 아니면 3인칭으로 할 것인지를 결정한다. 관점이 결정되면, 말투와 말하는 형식은 자연스럽게 관점을 따른다. 1인칭이나 2인칭 관점에서는 말투를 비교적 거리감을 두지 않고 부드럽게 쓸 수 있으며, 따라서 말하는 형식은 사물을 주관적, 감정적으로 써나갈 수 있다. 3인칭 관점에서는 사물을 객관적으로 바라보기 때문에, 말투가 딱딱해지고 형식도 논리적으로 흐를 수 있다.

해설은 될 수 있는 대로 시간길이보다 짧게 써야 한다. 해설자에 따라 읽는 속도가 느려질 수 있기 때문이다.

텔레비전에서 방송되는 여러 구성형태의 프로그램 가운데에서 기획, 연출, 편집의 모든 과정이 가장 가깝게 관련되어 있는 프로그램은 아마도 다큐멘터리일 것이다. 따라서 다큐멘터리 제작자에게는 먼저 기획하는 능력과 이를 뒷받침하는 해설쓰는 능력이 함께 요구되고 있

다. 그러나 오늘날 대부분의 다큐멘터리를 만드는 데에는 해설을 써주는 작가가 따로 채용되어 해설을 쓰고 있다. 물론 작품의 품질수준이 계속 높아짐에 따라, 텔레비전 프로그램을 만드는 데에도 전문가들에 의한 분업이 이루어지는 것이 발전적 현상임에는 틀림없다.

그러나 문제는 이렇게 작가에게 해설을 맡기는 정도가 심해지면서, 기획 아이디어조차 작가에게서 얻고, 작가의 아이디어에 따른 구성으로 찍고 편집하며, 작가의 해설로 작품을 완성하는 것이 일부 다큐멘터리를 만드는 관행이 되고 있다는 것은 다큐멘터리의 발전을 위해 매우 걱정스러운 현상이 아닐 수 없다.

다큐멘터리 프로그램을 만드는 일이 제자리에 머물지 않고 계속 발전하기 위해서는 다큐멘터리 제작자들이 끊임없는 혁신적 아이디어와 실험정신으로 새롭게 바뀌어야 한다. 그러기 위해서는 무엇보다도 제작자의 기획능력을 개발시켜야 하는데, 그 지름길은 스스로 해설을 쓰는 것이다. 해설을 쓴다는 것은 기획 아이디어를 정리하여, 프로그램 자료를 모으고, 이것을 프로그램 형태로 구성하고, 설명하는 일이다. 곧, 아이디어를 다듬고, 구성하는 일인데, 이 일을 모두 작가에게 맡기는 것은 문제가 있다고 생각한다.

일본 공영방송 NHK에서는 다큐멘터리 제작자를 뽑는 데에 두 가지 자격요건을 내놓고 있는데, 하나는 몇 년 정도의 제작경력이고, 다른 하나는 해설 쓰는 능력이라고 한다. 여기서 해설 쓰는 능력이란 바로 기획하는 능력을 뜻한다. 그만큼 다큐멘터리 제작자의 기획능력을 중요하게 생각하는 것이다. 기획 아이디어는 신문이나 책을 읽으면서도 찾아낼 수 있지만, 당장 제작의 필요에 부딪쳐서 자료를 찾아 뒤지고, 현장을 돌아다니며 관련자들과 의견을 나누는 과정에서 여러 가지 정보와 지식들이 서로 엉기면서, 마치 화학반응으로 새로운 물질이 생겨나듯이 어느 순간 갑자기 영감으로 떠오르는 것이다. 그러므로 아무리 유능한 제작자라도 이 과정을 끊임없이 되풀이함으로써, 새로운 아이디어를 계속 생각해 낼 수 있는 것이다.

따라서 해설 쓰는 일을 멈추는 순간부터, 이런 두뇌작용은 둔감해지고, 어느 날부터 영감은 떠오르지 않게 된다. 그러면 이때부터 현상유지의 유혹이 생기는 것이 사람의 보편적 심리상태다. 따라서 이것을 막으려면 다큐멘터리 제작자는 해설을 직접 써야 한다.

07 해설자 고르기

해설대본을 다 쓰고 나면 해설자를 고른다. 해설자를 고를 때에는 대본의 말투와 형식이

기준이 된다. 1인칭이나 2인칭 관점의 거리감 없고, 어느 정도 주관적인 말투와 형식의 해설에는 부드럽고 설득적인 목소리가 어울리고, 3인칭 관점의 객관적이고 논리적인 말투와 형식에는 침착하고 신중한 목소리의 해설자가 어울릴 것이다. 때로는 가볍고 즐겁고, 웃기는 해설이 다큐멘터리의 재미를 더해 줄 수 있을 것이다.

이제까지 일반적으로, 여성을 다큐멘터리 해설자로 쓰는 경우는 흔치 않았으나, KBS-2TV의 <인간극장>에서 여성 해설자를 써서 성공한 뒤로 사람 다큐멘터리나 여행 다큐멘터리에서 여성 해설자를 쓰는 경우가 늘어나고 있으며, 대체로 성공적인 것으로 보여 반가운 일이라고 생각한다.

08 음악 고르기

해설대본이 만들어지고 나면, 마지막 편집을 준비한다. 이 과정에서 필요한 음악도 골라야 한다. 음악을 고르는 기준은 먼저, 작품전체의 율동과 속도에, 그리고 작품의 분위기에 어울려야 한다. 분위기가 무겁거나 가볍고, 즐겁거나 차분한 분위기 등 다큐멘터리의 성격에 따라 분위기는 여러 가지로 달라질 수 있다.

음악은 그림을 해설하는 기능을 할 뿐 아니라, 그림에 느낌을 넣어줄 수 있다. 또한 좋은 음악은 샷과 샷을 이어주는 역할을 하기도 한다. 한편으로, 음악은 매우 분별력 있게 써야 하는데, 잘못 쓰면 멜로드라마가 되어버리기 때문이다. 너무도 많은 감독들이 내용에서 불러일으키지 못한 감동을 음악에 기대곤 한다. 그러나 음악을 다른 것의 대신으로 써서는 안 된다.

음악은 행위를 도와주는 것이어야 하며, 보이지 않는 사람의 속마음이나 작품이 그려내고 있는 상황에 더 가까이 갈 수 있게 해주어야 한다. 좋은 음악은 사람들이 보고 있는 것을 느낄 수 있도록 감성을 북돋워준다.

왜 음악이 필요한가, 어느 부분에서 음악을 써야 하는가는 그림 자체에서 꼬투리를 찾을 수 있다. 여행하는 장면이라든가, 이사 갈 집으로 차를 몰고 가는 사람의 몽타주 같은 엇갈리게 하는 편집에서는 음악을 자연스럽게 쓸 수 있다. 장면을 바꿀 때, 대부분 음악과 함께 쓰면 매우 효과적이다. 특히 음악이 느낌을 뒷받침해준다면, 더 바랄 것이 없다.

예를 들어, 야망을 품은 야구선수가 드디어 팀에 뽑힌 사실을 알게 되는 순간이나, 이제 막 집을 잃은 사람이 생전 처음으로 길거리에서 밤을 새워야 하는 장면에서는 음악으로 마

음의 느낌을 강조할 수 있다. 음악은 앞으로 일어날 사건을 미리 알려주거나, 긴장감을 부풀리는 데에도 쓰인다. 이 기능은 통속적인 영화에서 흔히 쓰는 기법이지만, 이야기를 풀어나갈 때 음악이 끼어들지 못하게 하는 다큐멘터리에서는 제한적으로 쓰고 있다.

음악은 작품을 보다 추상적으로 바꿀 수 있다. 또한 음악은 그 자체로 역설적인 논평이 되기도 하고 작품과 다른 세계를 제시하기도 한다. 이처럼 음악은 단지 설명의 기능을 하는 것이 아니라, 나오는 사람과 작가의 관점을 전달하는 목소리역할도 한다. 음악은 자기의견을 나타내거나, 대안적인 생각을 내놓는 작가의 말과 같이 기능할 수 있고, 보이는 것에 논평을 하거나 볼 수 없는 것을 암시하기도 한다.(래비거, 1998)

편집대본과 해설대본에서 음악을 어디에서, 어떻게 쓸지에 대한 계획을 세워야 한다. 다큐드라마와 같이 특별한 경우에는 음악을 작곡하여 쓸 수 있으나, 대부분의 경우 이미 있는 음악에서 골라 쓴다. 음악은 쓸 수도, 안 쓸 수도 있다. 영화에는 음악이 언제나 들어가지만, 문제는 너무 많다는 것이다. 음악이 영화를 보는 사람을 작품 속에 빠져들게 만들고 감정을 이끈다는 것은 다 아는 사실이지만, 다큐멘터리에는 현실감각을 무너뜨린다는 점에서 음악을 많이 쓰지는 않는다. 그러나 잘만 쓰면, 음악은 작품의 수준을 놀랍게 끌어올릴 수 있다.

대부분의 역사 다큐멘터리는, 사회 다큐멘터리와 달리 음악을 즐겨 쓴다. 러시아 탱크부대가 차이코프스키 음악에 맞추어 진격하고, 폴란드 노동자들은 쇼팽의 음악을 뒤쪽음악으로 해서 일한다. 대부분의 사람들은 이것을 좋아하지만, 어떤 사람들은 싫어하기도 한다. 그러나 이 모두를 받아들일 만하다. 다큐멘터리를 만드는 사람의 입장에서 음악이 작품을 어떻게 움직이는지를 살펴보고 알아보는 것은 흥미로운 일이다.

레니 라이펜스탈(Leni Riefenstahl)의 히틀러와 나치찬가인 <의지의 승리(Triumph of the Will)>는 음악을 아주 효과적으로 쓰고 있다. 이 작품은 바그너의 '발퀴레 원정'으로 시작해서 기대와 승리의 분위기를 꾸민다. 다음에는 북(drum)으로 횃불행진의 어둡고 우울한 의식에 열정과 극적구조를 불어넣는다. 마지막에는 독일민요를 써서 히틀러 청년캠프의 새벽훈련에 흥분과 생기를 불러일으킨다.

음악을 쓰는 것을 배울 수 있는 가장 훌륭한 작품은 여전히 제2차 세계대전 때 영국의 건재함을 그린 험프리 제닝스의 <영국의 소리에 귀 기울여라(Listen to Britain)>라는 다큐멘터리 작품이다. 해설 없이 음악과 자연의 소리, 이미지를 이어서 놀라운 효과를 만들어낸 작품이다.

제닝스는 <물푸레나무 길(The Ash Grove)>과 같은 민요와 <무지개문 아래로(Underneath

the Arch)>나 <술통을 굴려라(Roll the Barrel)> 등의 음악을 써서 민속문화와 '영국다움'에 대한 자신의 애착을 나타냈다.

그는 또 모차르트 음악으로 나치의 야만주의에 위협받는 문명된 사람의 가치를 강조한다. 모차르트 음악장면은 내셔널 화랑에서 열린 마이라 헤스(Myra Hess)의 음악회로 시작된다. 그러나 음악은 계속되고 군중의 이미지가 나타난다. 음악소리가 높아지면서 보는 사람은 나무와 선원, 버스를 탄 사람들, 넬슨제독의 동상 그리고 풍선들을 보게 된다. 마지막에는 예상치 않게 모차르트 음악이 탱크공장의 일하는 장면에 까지 끼어들다가, 차차 잦아들면서 기계소리로 바뀐다.

많은 감독들이 역사 다큐멘터리에 그때의 느낌을 전달하기 위해 노래를 쓰는데, 이 또한 알맞은 경우이다. <여종업원 조합(Union Maids)>에 쓰인 옛 노동가요도 아주 효과적이고, 스페인 내전을 그린 <명분 있는 전쟁(The Good Fight)>의 민요도 마찬가지이다.

켄 번스(Ken Burns)가 미국의 <남북전쟁(Civil War)> 연속극에 끼워넣은 현대가요와 음악도 작품의 분위기를 잘 꾸며서, 작품이 성공하는 데에 커다란 역할을 했다.

그러나 문제는 음악이 작품의 버팀목 역할을 해서 보는 사람들이 이에 싫증을 내게 되는 경우이다. 이것은 특히 그림이 약하거나, 주제와 분위기, 음악 사이가 제대로 어우러지지 않을 때, 일어난다. 많은 경우, 음악은 감정을 띄우기 위해 쓰이기도 하는데, 이것은 매우 잘못 쓰는 경우이다. 음악은 그림에 대해 효과적인, 심지어는 거꾸로 가는 해설의 기능을 할 수 있기 때문이다.

텔레비전 연속극인 <전쟁하는 세계(The World at War)>에서 가장 뛰어난 작품은 존 페트(John Pett)의 '내일은 좋은 날(It's a Lovely Day Tomorrow)'이다. 제목은 1940년대 베라 린(Vera Lynn)이 부른 유명한 노래에서 따왔다. 이 작품은 버마에서 일본군과 싸우는 영국군에 관한 것으로, 노래는 병사들이 퍼붓는 비속의 진흙탕을 뚫고 지나가는 장면에서 드문드문 쓰였다. 노래는 꿈같은 분위기, 후회와 포기의 느낌을 불러일으킨다. 그러면서 내일이란 없고 계속되는 충격과 공포의 오늘만이 있음을 넌지시 알린다.

언제부터 음악을 쓸 것을 생각해야 하는가? 아마도 가편집과 마지막 편집 사이가 될 것이다. 작품의 상당부분이 음악의 율동과 박자에 따라 편집될 것이기 때문에, 마지막까지 기다리지 않는 것이 좋다. 음악은 작품을 위해 작곡된 것일 수도 있고, 이미 나와 있는 것일 수도 있다. 그러나 예산이 허락한다면 작곡하는 것이 좋다. 단지 새로운 음악을 위해서 뿐 아니라, 여기저기서 들어봤던 음악을 쓰면 얻을 수 없는 조화를, 이룰 수 있기 때문이다.

그러나 이미 나와 있는 음악을 써야 할 때 가장 간단한 방법은 고른 음악들을 테이프에 녹음해서 그림에 맞추어보는 것이다. 어느 것이 잘 맞고 안 맞는지 금방 알 수 있다. 이렇게 고른 음악은 16mm 자성테이프 소리길에 녹음한다.

09 세 번째 살펴보기

편집하는 동안 시험적으로 작품을 볼 기회를 가져야 할 것이다. 이것은 후원자나 기획자를 위해, 또는 작품을 보는 사람들의 반응을 알아보기 위한 것이다. 작품을 본 다음, 이들의 반응을 받아들여서 작품을 고치려는 것이다. 가장 좋은 때는 가편집의 마지막 단계이다.

비판적이고 생산적인 작품 다시보기는 감독에게 커다란 도움이 되며, 감독은 이로써 잘못을 찾아내고 후원자나 책임자의 의도에 가까운 작품을 만들 수 있다. 그러나 파괴적인 비판에 대한 경계심도 잊지 말아야 한다.

'어느 때 대학 홍보필름의 시사회를 대학총장과 교수 다섯 사람과 함께 편집실에서 가진 적이 있다. 시사회가 끝난 뒤 총장은 교수들에게 반응을 물었다. 문제는 총장이 이 작품을 마음에 들어 하는지 아닌지를 교수들로서는 알 수 없었고, 그들은 총장의 의견에 동의하고 싶었다는 것이다.

결과적으로, 교수들은 모두 반응을 얼버무렸다. '작품이 괜찮긴 한데…', '주제도 분명하고 찍기도 잘 했지만…'.

다행히도 마지막에, 총장은 '아주 훌륭합니다. 고칠 게 없을 것 같소.' 하고 말했다.

대부분의 감독들은 시사회에 앞서 작품의 좋은 점과 문제점을 알고 있다. 그러나 시사회는 반드시 가져야 한다. 감독이 알고자 하는 것은 이 작품이 태도를 바꾸거나 굳히고자 하는 기본목적을 진정으로 이루어내고 있는가 하는 것이다.

이상적으로는 이런 시사회가 시사회실이 아닌 편집실이나 후원자의 사무실 등 실제의 자리에서 이루어져야 한다. 후원자가 있다면, 뒤에 앉아서 작품에 대한 토의에 방해가 되지 않도록 해야 한다. 결과적으로 이런 토의를 가짐으로써 두 가지를 얻을 수 있다.

첫째, 작품이 보는 사람에게 제대로 전달되었는가를 알 수 있다. 만약 그렇다면, 좋은 일이다. 하지만 그렇지 않다면, 무엇이 문제인지 알아봐야 한다. 둘째, 이런 시사회를 가짐으

로서 후원자의 걱정을 가라앉힐 수 있다. 개인적인 시사회에서는 어떤 장면이나 나오는 사람, 말씨 등에 대해 반대하기도 한다. 그러나 이런 시사회에서는 자신의 걱정이 바탕이 없다는 것을 깨닫게 되고, 결과적으로 본래의 계획을 계속 밀고 나아갈 수 있게 된다.

작품을 본 다음에는 비판점들을 깊이 생각해보아야 한다. 어떤 것은 옳은 말이고, 어떤 것은 필요 없는 불평이다. 이런 시사회의 일반적인 목적이 문제를 찾기 위한 것임을 기억하고, 칭찬이 없더라도 실망할 필요는 없다. 그리고 사람들이 그러라고 했다고 작품을 무조건 고치지도 말라. 그들이 틀렸고, 감독이 옳을 수도 있다. 작품에 도움이 된다는 판단이 설 때만 고쳐라.

⑩ 마지막 편집

먼저, 두 번째로 가편집한 테이프를 재료로 하여 편집대본에 따라 그림을 다시 편집한다. 이 그림테이프는 프로그램의 방송시간 길이에 맞게 편집될 것이다. 편집이 끝난 이 그림테이프를 재료로 하여 여기에 해설, 음악, 소리효과, 자막 등을 넣어서 작품을 끝낸다.

선형이 아닌(non-linear) 방식으로 편집할 때, 마지막으로 편집한 그림테이프를 오프라인(off-line) 편집체계 컴퓨터의 단단한 원반(hard disk)에 내려받고, 샷의 테이프번호, 장면번호, 찍은 번호, 시간부호 등을 얇은 원반(floppy disk)에 적어 넣는다.

다음, 편집대본에 따라 샷의 순서대로 샷의 시작점과 끝나는 점을 적은 편집결정목록표(EDL, edit-decision list)를 만들어 단단한 원반에 넣는다. 다음, 이것들을 온라인(on-line) 편집실로 옮겨가서, 온라인 편집체계에 옮겨 넣은 다음, 편집결정목록표에 따라 그림테이프와 꼭같은 영상물을 만들어, 1인치 그림 주 편집원본(beta master video)을 만든다. 이때 소리길에는 안내길(guide track)을 깐다. 이 안내길은 뒤에 소리를 입힐 때, 소리의 동기떨림을 바르게 맞추는 데 도움을 준다.

소리는 해설, 음악, 소리효과를 각각 따로 녹음한 다음, 편집순서에 따라 이것들을 하나로 모아서 소리 주 편집원본(audio master tape)을 만든다. 이 소리 주 편집원본을 1인치 그림 주 편집원본의 소리길(sound-track)에 입혀서 편집을 끝낸다.

마지막 편집단계에 이르면, 지금까지 엄청난 양의 시간과 노력을 작품에 쏟아부었기 때문에 될 수 있는 대로 일을 빨리 끝내고 싶어진다. 이 충동은 억눌러야 한다. 숨을 가다듬고, 작품이 정말로 잘 됐는지, 아니라면 무엇이 더 필요한지 스스로에게 물어본다.

주제가 분명한지, 정보가 되풀이되는 것은 없는지, 시작부분과 끝부분이 맞는지, 율동과 속도, 흐름이 알맞은지 등을 마지막으로 물어야 한다. 감정을 끌어당기는가? 제3자에게도 흥미가 있을까? 나의 의도를 잘 나타내고 있는가?

이 단계에서 중요한 세 가지 요소는 해설과 음악, 효과이다. 해설과 음악은 가편집에서 쓰기도 했지만, 이제는 마무리해야 한다. 이것은 시소게임과 같다. 때로는 해설과 음악을 그림에 따라 조정하기도 하고, 때로는 반대로 조정하기도 한다. 그림이 정해진 뒤라야 모자라는 소리를 채워 넣을 수 있다.

⑪ 마지막 해설쓰기

몇 번의 단계를 거치면서 해설대본이 만들어졌을 것이다. 그러나 이제는 마지막으로 해설을 써서 끝내야 한다. 역사 다큐멘터리와 같은 작품들은 처음부터 준비해야 한다. 그러나 대담이나 시네마 베리떼 방식의 작품들은 해설 없이도 작품을 만들 수 있다.

해설은 단순하거나 복잡한 정보를 알려줌으로써 작품의 뒷그림을 빨리 그리고 쉽게 설정하는데, 이러한 정보는 작품에 나오는 사람들의 일반적인 이야기로 자연스럽게 전달되지 않는다. 해설은 작품의 분위기를 꾸미고, 무엇보다도 초점과 강조점을 짚어준다. 그림내용을 설명할 필요는 없지만, 작품을 보는 사람들이 그림에 보이는 내용의 중요성을 충분히 알아볼 수 있도록 도와야 한다. 해설의 기능은 그림의 뜻을 풍성하게 하고, 분명하게 하는 것이다. 작품의 방향을 설정하고, 그림으로는 제대로 전달되지 않는 필요한 정보를 알려준다. 또한 해설은 작품의 방향이나 그림을 바꿀 때에 아주 쓰임새가 있다.

언론보도의 바탕원칙 가운데 하나는 6하원칙인데, 곧 '누가, 언제, 어디서, 무엇을, 어떻게, 왜'를 전달해야 한다는 것이다. 이것은 그림이 제 역할을 못할 때 해설이 해야 할 역할이기도 하다. 다음 장면을 상상해보자.

"햇빛이 쏟아지는 언덕에 여러 나이계층의 사람들이 수천 사람 모여 있다. 그들의 모습은 집시나 히피처럼 보인다. 어떤 사람들은 모닥불에 음식을 만들고 있고, 어떤 이들은 텐트 그늘에서 악기를 연주하고 있다. 사람들 한가운데에는 벽돌로 둘러싸인 무덤이 있다. 무덤주위에는 불이 타고 있는 가운데 젊은이들과 늙은이들이 서로 어깨를 감싸안은 채 그리스풍의 춤을 추고 있고, 여자들은 돌벽 틈새에 무언가를 적어 넣고 있다."

이 장면은 그 자체로 상당히 매력적이지만, 보는 사람들은 알아보기가 어렵다. 뜻을 전달하려면 '누가, 왜, 어디서'를 설명해야 한다.

> '다시 5월이다. 지난 6백 년 동안 그랬던 것처럼, 기적의 인간이었던 아부 제디다(Abu Jedida)의 추종자들이 그의 죽음을 기념하기 위해 외로운 아틀라스산에 모였다. 이곳에서 24시간 동안 축제와 열정, 기도가 함께 어우러지고 나면 사람들은 흩어지고, 아부 제디다는 다시 고독 속에 남겨질 것이다.'

해설은 장면의 가장 중요한 사실을 전달하지만, 모든 것을 설명하지는 않는다. 우리는 아직도 왜 사람들이 춤을 추는지, 왜 벽에다가 글씨를 써넣는지 알 수 없다. 그러나 춤이 열정의 상징이고, 글씨는 출산이나 결혼의 축복을 빌기 위해 아부 제디다에게 바치는 바람(소원)이라는 것을 짐작하기란 그리 어렵지 않다. 이런 사실들은 작품 속에서 설명될 수도, 안될 수도 있다. 해설은 간단하지만 '축제, 열정, 기도'라는 낱말로써 묘한 느낌을 전달한다. 그러나 장면자체가 매우 열정이 넘치고, 화려하기 때문에 상세한 해설은 필요하지 않다.

해설쓰기의 바탕은 흥미로운 사실을 찾아내어서, 이를 가장 효율적이고 창의적인 방식으로 보는 사람에게 알려주는 것이다. 사실은 해설의 원재료이다. 작가의 임무는 이를 현명하게 써서 살아있고 반짝이는 해설을 쓰는 것이다. 여기에는 딴말할 여지가 없다. 그러나 한 가지 애매한 것은 작가가 어느 정도까지 사실에 대한 가치판단을 내릴 수 있는가이다.

어떤 작가들은 이에 대해 순수주의 입장을 취한다. 곧 어떤 상황에 대한 주의를 불러일으키고, 정보를 알려줄 수는 있지만, 마지막 판단은 보는 사람의 몫으로 남겨야 한다는 주장이다.

■ 어조와 유형(tone and style) _어조(tone)와 유형(style)을 생각해야 한다. 딱딱하고 심각한 유형으로 쓸 것인가, 아니면 가볍고 유쾌한 효과를 노릴 것인가? 역사물이라면 아마도 앞의 것이 어울릴 것이고, 여행이나 동물에 관한 작품이라면 뒤의 것이 어울릴 것이다. '아마도'라고 하는 것은 원칙이 없다는 뜻이다. 작품에 따라 약간 우스꽝스럽고 엉뚱한 유형을 시도해볼 수도 있는데, 제임스 버크(James Burke)는 기술이 바뀌는 역사를 다룬 연속물에서 이런 유형을 썼다. 세 번째 프로그램인 <멀리서 들리는 목소리들(Distant Voices)>에서 버크는 중세 운동경기의 성격과 목적을 설명한다.

그림	소리
말을 탄 기사들의 느린 움직임 몽타주	버크: 단 하나의 해답은 이런 벌칙을 죄다 이겨낼 수 있는 힘센 말을 가져야 한다는 거죠. 하지만 그런 말을 키우는 것은 여러분도 아시다시피 장난이 아닙니다. 그러나 기사가 생겨남으로 해서 사회의 기본구조는 크게 달라졌습니다. 운동경기는 마을 서커스와 주민축제를 뒤섞어 놓은 것 같았습니다. 마지막엔 대부분 온 마을이 열광의 도가니로 바뀌어서, 마침내 아수라장이 되곤 했죠.
환호하는 운동경기. 말과 기수. 관중들의 몽타주.	손쓸 수 없는 사태가 자주 생겼기 때문에, 교황이 경기를 금지시키려고 할 정도였습니다. 이 당시에는 경기규칙이라든가, 공정한 경기(fair play)라는 개념이 아예 없었습니다. 그러나 이런 속임수와 더러운 술책의 바탕에는 두 가지 그럴 만한 이유가 있었습니다. 이것은 모두 말을 타고 하는 경기와 관련이 있습니다. 기마경기는 이때에는 새로운 것이었고, 창을 제대로 쓰기 위해서는 많은 훈련이 필요했기 때문이죠. 또 한 가지 이유는 포상과 관련이 있습니다. 상대녀석을 말에서 떨어뜨린다면 모든 것을 차지할 수 있었던 거죠. 갑옷, 말, 안장, 영토 모두를 얻을 수 있었습니다.

버크의 해설을 쓰는 유형은 참으로 놀랍다. 느슨하고 일상적이며, 자유롭고 재미있다. 그는 수준낮은 말을 쓰고, 때로는 문법에 맞지 않는 표현도 썼다. 그리고 이것은 매우 효과적이었다. 아주 쉬워 보이지만, 흉내내기는 무척 어렵다. 바탕에서 이것은 버크 자신의 성격에 딱맞는 독특한 유형이었던 것이다. 그는 작품 속에 편안하면서도 쉽게 다가갈 수 있는 이미지를 전달했고, 그의 말투는 여기에 아주 잘 맞았다.

해설의 유형과 어조에 관한 또 하나의 실험적인 예는 토니 해리슨(Tony Harrison)이 쓰고, 피터 사임스(Peter Symes)가 감독한 <벌을 받아야 할 사람의 잔치(The Blasphemer's Banquet)>에서 찾을 수 있다. 해리슨은 영국에서 가장 인기 있는 시인 가운데 한 사람이다. 이 작품에서, 그는 호메이니와 이슬람 근본주의뿐 아니라 정신을 제한하는 모든 종교적 극단주의를 통렬히 비난하는 해설을 썼다.

그림	소리
	증오를 외치는 군중과 루시디의 부활.
격렬한 연설의 짧은 샷들: 미국 수사, 유태교 율법사, 북아일랜드 개신교 목사, 목청을 높이는 침례교 목사, 호메이니의 추종자들이 루시디의 동상에 열광하는 모습 가까운 샷. 무슬림 추종자들의 모습 가까운 샷. 어른과 어린이들, 자해한 피투성이가 머리와 상처 위로 칼을 휘두르고 있다.	고함은 불길한 침묵으로 바뀌고 있다. 이제 우리는 '난 유랑의 삶을 사랑한다네'를 부르는 소프라노 의 노래를 듣는다.
느리게 움직이다가, 광란으로 피투성이가 된 무슬림 어린이의 머리에서 멈춘 화면. 푸르게 밀려오는 물결 위에 떠있는 무슬림 안내문으 로 겹쳐 넘기기. 컷. 어마 카얌 레스토랑에서 포도주를 따르는 모습. 테이블에 앉아있는 토니 해리슨의 가까운 샷. 옆에는 볼테르, 몰리에르, 바이런, 카얌, 루시디의 의 자가 놓여있다. 카메라는 해리슨의 주변을 돈다.	해리슨 저하고 하나, 둘, 셋, 넷, 다섯. 네 명은 올 수가 없었습니다. 산 사람이 아니니까요. 한 사람은 히틀러 총통 때문에 생명의 위협을 느껴 도망가느 라고 오질 못했습니다.
레스토랑의 다른 샷들. 해리슨 가까운 샷. 해리슨 주변의 빈 의자들.	처음부터 나는 당신이 우리 브래포드 동창회에 못 올 줄 알았 습니다… 아야툴라가 저주와 비난을 받는 시인들과 당신이 음식과 술을 나누지 못하게 막은 거겠죠. 이건 오마 레스토랑의 간판입니다… 죽은 사람은 오질 못합니다. 위협을 받았던 이들은 아직도 자 유를 누리지 못하고 있습니다. 시간이 있으면 당신도 환영합니 다. 당신의 TV 수상기에 건배합니다.

　　해리슨이나 버크와 같은 훌륭한 안내자의 좋은 점은 안내자 자신의 경험을, 작품을 보는 사람들 한 사람 한 사람이 느끼는 것처럼 해줄 수 있다는 것이다. 이들은 보는 사람에게 곧바로 이야기해서 거기에 참여하는 느낌을 높일 수 있다. 안내자가 없는 다큐멘터리라면, 대부분 없지만, 어떤 시각을 쓸 것인지를 결정해야 한다.-1인칭, 2인칭, 또는 3인칭.

　　수필 다큐멘터리나 역사물, 과학물은 3인칭의 공식적이고 객관적인 시각을 쓴다. 그 효과

는 어느 정도 거리감이 있고, 차가우며, 권위적으로 흐를 위험이 있다. 그럼에도 불구하고, 잘만 쓰면, 3인칭은 매우 효율적일 수 있다. 1인칭과 2인칭은 보는 사람을 거기에 끼어들게 한다. 보는 사람이 함께 참여해서 이야기하는 느낌을 만들어낼 수 있다. 다음은 3인칭과 2인칭으로 쓰인 작품의 사례이다.

3인칭:

길을 구부려져 돌면, 나그네는 금방 음산한 산과 마주치게 된다.
오른쪽으로는 이상한 소리가 들리는 검은 언덕으로 오르는 더러운 길이 나타난다.
나그네는 드라큘라의 나라로 들어선 것이다.

2인칭:

당신이 길을 구부려져 돌면, 어둡고 음산한 산과 마주치게 될 것이다.
당신의 오른쪽으로는 이상한 소리가 들리는 검은 언덕으로 오르는 더러운 길이 펼쳐진다.
드라큘라의 나라로 오신 것을 환영합니다, 친구.

이 작품에는 2인칭 관점이 훨씬 더 효과적인 것 같다. 보는 사람들로 하여금 드라큘라 나라의 분위기를 느끼고, 맛보고 냄새 맡게 하려는 것이다. 그러나 이 두 가지 사이에는 또 다른 차이가 있다. 앞의 것은 바탕에서 수동적인 어조로 쓰였고, 뒤의 것은 적극적인 어조로 쓰였다.

일반적으로 적극적인 어조는 보다 힘이 세고 생생한 해설에 쓰인다.

마지막으로 고를 것은 토니 해리슨같이 1인칭 관점을 쓰는 것이다. 이것은 여러 가지 이유로 매력적이다. 수많은 느낌의 차이(뉘앙스, nuance)를 전달할 수 있는 부드러운 형식이 될 수 있다. 3인칭보다 훨씬 덜 밋밋할 뿐 아니라, 보다 주관적으로 말함으로써, 힘찬 느낌을 줄 수 있다. 또한 이런 개인적인 형식은 보는 사람으로 하여금 인간적으로 좀더 친근하게 느끼게 한다. 간단히 말해, 1인칭의 '나' 형식은 감독과 보는 사람 사이의 거리감을 무너뜨릴 수 있고, 이것이 훌륭한 해설의 주된 목적이다.

몇 년 전, 나는 이집트와 이스라엘 사이의 욤키푸르 전쟁에 관한 작품의 해설을 써달라는 요청을 받았다. '전선에서 온 편지(Letter from the Front)'는 전쟁장면을 대충 끼워맞춘 작품

이었고, 나는 작품이 편집과 소리섞기가 막 끝난 상태에서 해설쓰기를 요청받았던 것이다.

이야기구조도 없었고, 여러 곳에서 찍은, 고칠 수 없는 그림과 이야기단위를 중심으로 해설을 써야 했다. 내가 쓴 방법은 한 병사의 눈으로 1인칭 해설을 쓰는 것이었는데, 이런 방식의 긴장과 감정을 드러낼 수 있다. 다음에 보이는 예가 그것이다.(로젠탈, 1997)

그림	소리
완전히 지친 상태로 의자 옆에 누워있는 병사들.	계속 뛰어다니다가 멈추었을 때 엄청난 피로가 몰려온다. 단지 온몸뿐 아니라 마음에 까지 파고드는 피로감이다. 친구들은 어디 있는가? 당신이 사랑한 것들은 어디 있는가? 엄청난 중압감이 모든 것을 휩싸고 돈다. 그래, 지금은 휴전이다. 그래서? 내겐 아무 것도 아니다. 휴전은 좋은 것이다. 그러나 나는 믿지 않는다. 어색한 침묵이다.
맨발로 공을 차는 병사들. 뒤로 산이 보인다. 이야기를 하거나, 편지를 쓰거나 잔디밭에서 잠자는 병사들.	이제 시간은 내 앞에서 완전히 멈추었다. 어제도 없고 내일도 없다… 정상적인 것도 없고, 비교할 것도 없다. 오직 지금 이 순간만이 있을 뿐이다. 우리는 여전히 기다리고 있다. 계획, 미래, 가정, 이런 것들은 모두 아득하고, 현실이란 느낌이 없다. 내 기분은 여기서 우리가 함께 겪는 즐거움과 고통, 그런 감정에 의해 흔들린다…이 가운데에서도 고통이 가장 크다.

때로는 대담(interview)에서 1인칭 해설을 쓰기도 한다. 1992년 엘렌 브루노(Ellen Bruno)는 티베트로 가서 티베트 승려들과 이야기를 나누었다. 다음은 그녀가 '사티아(Satya): 적을 위한 기도(A Prayer for the Enemy)'에서 쓴 이야기 내용이다.

자막:

1949년 중국이 티베트에 쳐들어갔다. 뿌리 깊은 불교사회에 공산주의를 퍼뜨리려는 목적으로 6천여 개의 사원을 깨뜨렸다. 승려들은 종교적인 삶을 빼앗겼고, 달라이 라마는 쫓겨났다. 여러 해 동안 티베트 사람들은 감옥살이의 위협에도 불구하고 비밀스런 종교의식을 수행해왔다.

1987년 이래 제한된 수의 승려들만이 의식을 치를 수 있었다. 티베트 승려들은 상대적

인 은둔에서 벗어나, 중국의 점령에 맞서는 민중저항을 이끌었다. 그들은 인권과 종교의 자유, 그리고 독립을 요구했다.

여성 해설자의 부드러운 목소리

'내가 어렸을 때 티베트는 너무나 어두워서 사람이 죽어도 기도하거나, 영혼이 갈 길을 알려주는 등불을 켤 수도 없었다. 아버지는 내게 중국이 쳐들어온 뒤로 모든 것이 달라졌다고 말해주었다.

승려들은 강제로 결혼을 해야 했지만, 많은 승려들이 몰래 자신의 서약을 지켰다. 불교는 우리 가운데 깊숙이 남아있었다.

중국사람들은 우리를 슬픔의 바다(Ocean of Sorrow)에서 건져주기 위해 왔다고 했다. 그리고 공산주의에는 평등이 있고, 우리는 행복과 슬픔의 차이를 배워야 한다고 했다…

우리는 공포의 침묵 속으로 빠져들었다. 사람들은 밤으로 사라져갔다. 우리의 고통을 누구에게라도 이야기하는 것은 위험한 일이었다.

중국은 티베트 사람들이 아닌, 땅을 욕심냈다. 우리 마을의 여인들은 하나씩 불임을 강요받았다. 거부하는 사람은 벌금을 물어야 했다. 그들은 돈이 없었고, 따라서 어찌해 볼 여지가 없었다.'

'전선에서 온 편지'에서처럼, 이 작품을 보는 사람은 이야기를 전해주는 해설자의 모습을 볼 수 없다. '사티아'가 다른 작품과 다른 점은 해설 가운데에 이야기가 끼어든다는 것이다. 늘 그렇듯이 해설은 홀로 있는 것이 아니라, 그림과 소리와 함께 있어야 한다.

'사티아'에서는 전체의 효과가 매우 뛰어나다. 해설이 시작되면, 우리는 등잔불과 기도하고 있는 승려들, 텅 빈 거리, 가까운 샷으로 잡힌 얼굴의 흑백화면을 보게 된다. 모든 이미지는 느리게 움직이고, 때로는 서로 겹치기도 한다. 해설과 함께 기도와 음악소리도 들린다. 전체의 느낌은 꿈꾸듯 흐릿하고 아름다우며, 현실의 느낌이 없고 어둡기 때문에 그 아름다움에도 불구하고, 티베트 사람들의 슬픈 이야기를 고스란히 전해준다.

■ **샷 목록(shot list)** _ 멋있고 올바른 해설을 쓰려면, 샷목록을 준비해야 한다. 그러려면 작품 전체를 훑어보면서 화면번호 또는 시간번호를 붙이고, 모든 중요한 샷과 이야기단위의 길이와 설명을 적어야 한다. 이것은 편집자보다는 작가가 해야 할 일이다. 왜냐하면 두 사람은 서로 다른 눈으로 작품을 보기 때문이다. 대학에 관한 작품이라면 처음 몇 장면은 버스에서 내리는 학생들 무리와 서로 이야기하는 학생들, 건물의 모습, 더 많은 학생들, 교수, 진행 중인 수업의 짧은 컷 등으로 구성될 것이다. 이같은 샷목록은 다음과 같을 수 있다.

초	그림
10	학교에 버스가 닿음
4	학생들이 버스에서 내림
8	서로 이야기하는 학생들
5	일본학생 가까운 샷
6	버마학생 가까운 샷
8	낡은 건물들
7	새 대학 건물들
10	기타를 치는 학생들
12	학교로 들어가는 교수들
8	히피처럼 보이는 교수
15	과학 강의

처음 몇 장면의 시간과 설명은 분명하기 때문에 편집자가 만든 목록이라고 해도 내용은 같은 것이다. 하지만 일본학생과 버마학생을 뽑은 이유는 뭘까? 그것은 이 부분의 해설에서 외국학생들에 관한 설명을 할 수도 있고, 그때 이 장면이 잘 맞아떨어지기 때문이다.

히피 같은 교수의 장면도 비슷한 이유이다. 처음 몇몇 교수장면에서 이들에 대한 일반적인 이야기를 할 수 있지만, 히피교수의 장면은 다른 방식의 해설을 할 수 있게 해준다. 일반적인 장면에서는 '이 대학에는 4백 명의 교수가 있다.'라고 말할 수 있다. 그 다음에 히피교수 장면에서는 '문제는 요즈음은 학생들과 교수들을 나누기가 힘들다는 것이다.'라는 해설을 덧붙일 수 있다. 다시 말하면, 샷목록은 단지 일반적인 해설을 쓰는 데 도움을 줄 뿐 아니라, 특별한 점을 가리킬 때 쓸 화면을 골라준다는 것이다.

전체작품을 이런 식으로 정리하면, 4~5쪽에 이르는 샷목록이 만들어진다. 그 다음에 덥고 숨막히는 편집실을 나와서 그 목록만 가지고 편안하게 집에 앉아 해설을 쓰면 된다. 편집하는 받침대나 화면이 더 이상 필요 없는 것이다. 두 가지 중요한 것들, 곧 그림과 시간은 샷목록에 나와 있기 때문이다. 이 단계가 되면 무엇을 어떻게 쓸 것인지를 알고 있다.

문제는 단 한 가지, 시간맞추기(timing)이다. 여기서 샷목록의 시간을 적은 것이 매우 중요하게 된다. 어떤 사람들은 3초 동안 여덟 낱말이라는 식으로 글자와 낱말 수를 세기도 한다.

그러나 보다 똑바르게 시간을 맞추기 위해서는 멈춤시계(stop-watch)를 써서, 주어진 시간 안에 생각을 나타낼 수 있을 때까지 두세 번 문장을 고쳐 쓴다. 이것은 매우 어려운 일이기는 하지만, 익숙해지면 쉽다. 한 가지 문제는 사람들의 읽는 속도가 다르다는 것이다. 따라서 작가가 읽을 때에는 해설이 맞아떨어져도 실제 해설자가 더 느린 속도로 읽으면, 시간맞추기는 엉망이 된다.

방법은, 길게 쓰지 말고 짧게 쓰는 것이다. 또한 마지막 해설단계에서는 낱말이나 문장을 잘라낼 수도 있다는 것을 생각하라.

■문장의 유형과 말투 _누구를 위해 쓰는가? 글을 쓸 때 친구에게 말하듯이 쓰면 편하다. 그가 내 옆에 앉아서 작품을 보고 있고, 그를 위해 단순하지만 효율적인 방법으로 더 재미있는 작품을 쓰고자 한다. 그러다보면 자연히 권위적이거나 아는 채 하는 문장이 아닌, 단순하고 말하는 듯한 말투를 쓰게 된다. 상상이 흘러가는 대로 내버려둠으로써, 친구를 위해 좀더 힘차고 살아있는 작품을 만들고자 한다.

한 가지 절대로 하지 말아야 할 일은 그림을 설명하지 않는 것이다. 여자가 붉은 드레스를 입고 있다거나, 파리에서 일어난 일이라거나 하는 것을 굳이 보는 사람에게 설명할 필요가 없다. 그런 것은 이미 알고 있다. 그러나 그 드레스가 에리카 여왕이 결혼식 날 입었다가 몇 시간 뒤 남편이 살해당한 뒤로는 한 번도 입지 않은 옷이라는 이야기는 흥미 있어 할 것이다.

또한 에펠탑에 관한 이야기도, 해마다 적어도 다섯 사람은 꼭대기에서 떨어져 죽는다는 사실에는 관심을 갖게 마련이다. 이것을 간추리면 다음과 같다.

> ■ 그림에서 보여주는, 누가 봐도 알 수 있는 것은 설명하지 않는다.
> ■ 그러나 그림이 보여주지 않는 것은 설명할 것.

⑫ 해설을 다 쓴 뒤

■ **임시 소리길** _편집의 첫 단계에서 임시해설을 쓰는 것이 도움이 된다고 했다. 감독이 직접 해도 좋고, 편집자가 이것을 그림에 맞추어 임시 소리길에 입힐 수도 있다. 이렇게 하면 감독도 작품이 진행되는 내용을 알 수 있고, 후원자나 기획자도 보다 완성된 작품을 볼 수 있다.

일단 마지막 해설을 다 쓰고 나면, 이것을 그림에 맞추어 보는 것이 중요하다. 이번에는 녹음할 필요 없이 그림을 보면서 그냥 읽어보면 된다. 이것으로 감독과 편집자는 소리가 제대로 되었는지, 시간이 제대로 조절되었는지 알 수 있다.

■ **해설자** _해설자는 작품을 죽일 수도, 살릴 수도 있다. 따라서 예산범위 안에서 될 수 있는 대로 가장 좋은 해설자를 구해서 써야 한다. 해설자가 화면에 나올 경우, 두 가지 문제를 풀어야 한다. 해설자가 작품 가운데로 어떻게 나오게 해야 할 것인지와, 해설자로부터 어떻게 자연스런 연기를 이끌어내는가 하는 것이다.

첫 번째 문제에 대한 가장 쉽고 효과적인 방법은 나머지 해설을 다 쓴 뒤에, 해설자 부분의 대본을 쓰는 것이다. 이렇게 하면, 해설자가 작품에 들어오는 것과, 나가는 것을 자연스럽게 이끌 수 있고, 따라서 그가 나오는 곳과 들어가는 곳을 쉽게 찾아낼 수 있다.

두 번째 문제를 푸는 방법은 여러 가지가 있다. 먼저, 전체해설을 쓴 다음, 해설자에게 이를 익히게 할 수 있다. 제임스 버크와 같은 해설자는 이렇게 할 수 있지만, 그리 흔치는 않다.

두 번째 방법은 전체내용을 담은 '카드(dummy cards)'를 카메라 옆에 두거나, 렌즈 아래에 원고 읽는 장비(prompter)를 설치하는 것이다. 그러나 이런 방법은 좋은 방법이라고 하기가 어려운데, 왜냐하면 보는 사람들이 해설자의 눈이 카드를 읽는 것을 알아챌 수 있고, 연기도 자연스럽게 나오지 않기 때문이다. 오히려 감독이 해설자와 함께 작품의 주요내용을 훑어본 다음, 해설자가 카메라 앞에서 자연스럽게 말하게 하는 방법이 더 좋다. 두세 번의 잘못이 있을 수 있지만, 결과적으로는 카드나 원고 읽는 장비를 쓰는 것보다 더 효과적이다.

해설자가 단지 목소리로만 나올 때는 문제가 더 쉽다. 이때는 작품의 주제를 가장 잘 전달할 수 있는 목소리만 찾아내면 된다. 때로 가장 알맞은 사람이 정해져있을 수 있다. 그렇지 않을 때는, 테이프로 시험(audition)한다. 해설자 후보들에게 작품해설을 몇 줄을 읽게 한 뒤, 테이프를 그림과 함께 되살려서 가장 알맞은 목소리를 고르면 된다.

될 수 있는 대로 해설자와 함께 작품전체를 한 번 보도록 하는 것이 좋다. 다 본 다음에, 감독이 이 작품과 해설로 전하고자 하는 내용이 무엇인지를 이야기해준다. 그런 다음, 해설자는 대본을 집으로 가져가서 읽어본다. 다음에 만나면 해설자는 몇 가지 질문을 할 것이다.

몇몇 낱말을 읽기 쉽게 바꾸어도 되는가? 뜻이 분명하지 않은 문장을 좀 고쳐도 되는가?

이때 문장의 유형과 속도, 해설의 분위기, 곧 어떤 부분을 빨리 또는 느리게 읽고, 또 어떤 문장은 우습게, 또 감상적으로 읽어야 하는가? 등에 대해서도 다시 한 번 이야기할 수 있다.

해설자가 감독의 뜻을 제대로 알고 있는가? 그렇다면, 바로 녹음해도 좋다.

실제 녹음에는 두 가지 방법이 있다. 먼저, 해설자가 그림에 맞추어 감독이 빨간 불빛을 깜박일 때마다 새로운 문단을 읽는 방식이다. 두 번째는 해설자가 혼자서 녹음실에서 읽는 방식이다. 이 가운데에서 두 번째 방식이 보다 낫다고 생각되는데, 왜냐하면 해설자가 이미 그림을 충분히 보았고, 해설에 마음을 모을 수 있기 때문이다. 또한 녹음할 때 중간에서 끊어지지 않게 한 번에 읽도록 하는 것이 좋은데, 왜냐하면 이미 감독이 바라는 바를 충분히 인식시켰고, 좋은 해설자라면 이를 전달할 수 있기 때문이다.

해설자가 순간의 느낌에 따라 연기력을 발휘할 수 있다는 사실을 인정함으로써 얻는 좋은 점은, 잘만하면 해설자가 해설의 느낌에 맞추어 율동과 속도감을 살릴 수 있기 때문이다.

녹음이 잘못되면 멈추고 다시 시작할 수 있지만, 멈추는 이유를 알려주어야 한다. 해설자에게 그 문장을 좀더 극적으로 읽어라거나, 천천히 읽으라는 방식으로 말해준다. 강조해야 할 낱말을 가리켜주고, 감독이 바라는 율동을 설명해 주어야 한다. 그러나 너무 완벽하게 하기 위해 자주 읽기를 멈추게 하면, 완벽하기보다 오히려 분위기를 해칠 수가 있다. 시간이 오래 걸리면 해설자의 목소리에 힘이 빠지지 않는지 주의해야 한다. 이때는 그를 쉬게 해야 한다.

녹음이 다 끝난 다음, 감독은 해설자와 함께 들어보고, 녹음상태가 만족할 수 있는 수준인지를 가늠해본다. 그렇지 않다면, 문제가 되는 부분을 다시 녹음한다.

만족스럽다고 판단되면, 마지막 녹음을 하는데, 그것은 '지금(presence)' 또는 '녹음실 분위기(room tone)'의 녹음이다. 한 1분 동안 녹음실의 침묵을 녹음한다. 이것은 해설의 처음과 끝, 또는 가운데 부분의 소리가 빈 곳을 채우기 위해 쓰인다.

⑬ 해설 입히기

해설을 녹음하는 동안 아무리 주의한다고 해도, 그림에 해설을 입힐 때에야 비로소 드러나는 문제들이 있다. 강조나 억양의 문제일 수 있고, 어떤 문장이 잘 들리지 않거나 음악과 해설의 균형이 맞지 않을 수도 있다. 이런 문제가 있으면, 해설자를 불러 다시 녹음한다. 또한 마지막단계에서 후원자나 제작자가 해설을 바꾸도록 요구할 수도 있다.

이런 문제가 예산에는 어떤 영향을 미치는가? 보통은 해설자에게 녹음에 앞서 미리, 뒤에 약간 고칠 일이 있을 수 있다는 것을 말해주고, 그런 다음에 전체비용을 정해서, 갈등을 피할 수 있다.

⑭ 사례들

해설쓰기에서 접근방식, 기법, 유형 등을 풀어헤치기 위해 여러 작품의 대본을 예로 들었다. 마지막으로, 작가가 아이디어를 어떻게 구체적으로 썼는지 살펴보기 위해 그런 대본을 좀더 소개하고자 한다. 첫 번째 사례는 캐나다 작품 <황금의 도시(City of Gold)>로, 여기에는 도슨시를 생생하게 그림으로써, 한 사람의 추억과 기억, 느낌 등으로 해설을 엮어나가는 방식이 잘 나타나 있다.

그림	소리
호텔 현관의 노인들. 공원의 어린이들.	피엘 버튼: 여기는 내 고향이다. 우리 아버지의 고향이기도 하다. 아주 조용한 마을이다. 가게 몇 개, 식당 하나, 3,4백 명이 산다. 모두 노동자들이다. 한길 가에는 노인들이 햇빛이 비치는 호텔 현관에 앉아 옛날이야기를 하고 있다… 좋았던 시절의 이야기들. 공원은 아이들로 가득하다. 비가 그치면 배를 띄울 만한 진흙 웅덩이가 여러 개 생겨나곤 했다.
마을 전경.	하지만 내가 어린 시절을 보낸 이 마을은 세상 어느 곳과도 다르다. 이곳은 클론다이크 금광 열풍의 중심지인 도슨시인 것이다. 이런 도시는 역사에 다시없을 것이다.
낡은 건물들	매해 여름, 잡초 씨들이 유콘강 계곡을 떠돌아다닐 무렵, 우리들은 이 쓰러져가는 건물 사이를 헤매고 다녔다. 어떤 건물은 문이 잠긴 채 5십년이나 방치된 것도 있었다. 한창 때 도슨시에서는 뭐든 살 수 있었다.

건물 안의 사진들.	아버지가 해준 이야기다. 굴에서부터 오페라 안경까지 뭐든. 금으로 된 실물크기 댄스 퀸도 살 수 있었다. 실제로 그걸 산 사람도 있었다. 그 사람 이름은 크리스 요한슨이었고, 위스키 힐에서 살았다.
낡은 증기선.	우리는 증기선놀이도 하고 놀았다. 이 버려진 배도 번화한 시절 유콘강에 떠다니던 2백 50여 척의 증기선 가운데 하나였다. 남자들은 대부분 증기선을 타고 떠났다. 여기로 온 수만 사람 가운데에서 아주 적은 수만이 찾던 금을 찾았다. 그러나 도슨 시에 온 걸 후회하는 사람은 없었다. 그 사람들에게도 그때가 가장 좋았던 시절이었던 것이다.
마을, 노인들, 분위기. 칠쿳 고개: 가파르고 얼음으로 뒤덮인 산들. 광부의 얼굴들.	1897년 겨울. 문명사회의 북쪽으로 2천 마일이나 떨어진 이 산에 금을 향한 함성이 메아리쳤다! 백만이 넘는 사람들이 세계 곳곳에서 이곳으로 오기를 바랐다. 10만 사람은 실제로 길을 떠났다. 이들 가운데 광부는 거의 없었다. 거의가 사무직원들이었다. 우리 아버지는 기계학도로 대학을 막 졸업한 때였다. 이들은 아무 것도 몰랐다. 금을 캐기 위해 클론다이크로 가는 중이었고, 일확천금을 꿈꾸는 사람들이었다.

이 대본은 1956년 피엘 버튼(Pierre Burton)이 썼고, 지금까지도 뛰어난 대본의 모범으로 남아있다. 믿을 수 없을 정도로 단순하지만, 실은 정교하게 쓰인 대본이다.

■**서론**: 처음 몇 문장은 짧게, 주인공이 자신의 지난날을 되살리는 내용으로 분위기를 꾸민다.

'배를 띄울 만한 진흙 웅덩이가 여러 개 생겨나곤 했다.'

■**주제**: 주제는 간단하게, 극적으로 나타낸다.

'이곳은 클론다이크 금광열풍의 중심지인 도슨시인 것이다. 이런 도시는 역사에 다시 없을 것이다.'

역사에 관한 이 마지막 문장이 작품을 연다.

■**자세한 내용**: 작품을 시작해서 끝날 때까지 버튼은 일반적인 이야기를 피하고, 한창때의

도슨시를 휘감던 열광적 분위기를 부추기는 자세한 이야기들을 전해준다.

'금으로 된 사람크기의 댄스 퀸을 살 수도 있었다. 실제로 그걸 산 사람도 있었다.' 뒤에는 도슨시로 몰려든 사람들 일반에 관해 말하지만, 곧바로 자신의 아버지 이야기로 넘어간다.

■ **한 사람의 기억:** 이 작품의 중요한 것 가운데 하나는 역사와 한 사람의 기억이 풍성하게 뒤섞여 있다는 점이다. 아버지가 지난날을 되살리는 내용이 작품을 이끌어가고, 버튼 자신의 추억도 제 역할을 한다.

'우리는 증기선놀이도 하고 놀았다. 이 버려진 배는 그 가운데 하나였다.'

■ **이야기를 엮어나가기:** 대본에서 중요한 부분 가운데 하나는 지난날을 되살리는 데에서 실제 금광의 이야기로 넘어가는 대목이다. 이 대목은 짧은 문장 하나로 처리된다.

'남자들은 대부분 증기선을 타고 떠났다. 도슨시에 온 것을 후회하는 사람은 거의 없었다. 그때가 그들에게도 가장 좋았던 시절이었다. 1987년 겨울, 문명사회의 북쪽으로 2천 마일이나 떨어진 이 산에 금을 향한 함성이 메아리쳤다!'

또한 중요한 것은 지금에서 지난날로 되돌아가는 것이 그림으로도 이루어진다는 것이다. 이 부분에서 그림은 지금의 자료필름에서 1897년의 동화(animation)사진으로 넘어간다.

제임스 버크(James Burke)의 <이어진 것들(connections)>도 역사물이지만, 매우 다르고 특이한 방식으로 다룬다. 버크의 주제는 기술과 과학이 바뀌는 것으로, 이에 대한 단순한 이야기는 매우 따분하다. 그러나 버크는 과학과 기술에 관해 전혀 알지 못하는 사람들도 알아들을 수 있도록 아주 재미있고, 흥미로운 방식을 쓰고 있다.

<멀리서 들려오는 목소리들(Distant Voices)>의 주제는 군사기술의 발달이다. 작품의 첫 장면은 정체를 알 수 없는 손이 원자폭탄을 가방에 챙겨넣고 군중 속으로 들어가는 풍자로 시작된다. 여기에 해설이 곁들여진다.

'이것은 20세기 후반의 악몽이다. 원자폭탄이 든 가방. 이 핵무기를 훔치기만 하면 물리학 졸업생 정도면 누구나 일을 저지를 수 있다.'

이어서 버크는 군사기술이 바뀜에 따라, 정치와 사회가 어떻게 바뀌었는지에 대한 문제로 넘어간다. 그의 첫 번째 예는, 1066년 헤이스팅스 전투(the Battle of Hastings)이다. 여기서 그는 노르만인들이 기병을 썼기 때문에 색슨족의 보병을 물리칠 수 있었다고 주장한다. 덧붙여 기병들이 창검을 쓸 수 있었던 것은 등자(stirrup)가 발명되었기 때문임을 강조한다.

작은 것이 바뀌었지만, 놀라운 역사적 결과를 가져온 것이다. 점차로 버크는 다른 바뀐 것들에 관해서도 말한다. 기사가 나온 것과 귀족정치가 나타난 것.

다음 문장에서 버크는 기병의 창검이 어떻게 다른 기술이 바뀜 따라- 긴 활이 발명된다- 무너졌는지를 보여준다. 버크의 말은 편안하고, 풍자와 우스개로 가득 차 있다. 또한 보는 사람에게 직접 이야기하는 방식으로 그들을 작품 속으로 끌어들인다.

그림	소리
말탄 기사들의 느린 움직임 몽타주	1250년까지 큰 경기는 오직 부자들만이 참가할 수 있었습니다. 이건 처음에는 등자 덕분이었습니다. 또 이로 인해 갑옷을 입은 기사들이 전투마에 올라탈 수 있었기 때문이었죠. 귀족들은 이 모임을 그런 식으로 보존하기 위해 기사제도를 상속제로 만들었고, '누구의 아들'이라는 명칭 대신에, 영구적인 가문의 이름을 만들어냈습니다. 또 투구 때문에 얼굴이 가려지자, 전투에서 자기편으로부터 공격을 받지 않도록 자신의 신분을 드러낼 표지가 필요했습니다. 이러한 상징적 문장은 귀족들의 신분을 보호하는 결과를 가져왔습니다. 대단한 세력과 재력을 지닌 이 갑옷 입은 상류귀족들은 드디어 자신들의 세상이 왔다고 생각했을 것입니다.
버크 싱크	14세기 무렵 기사는 당당하고, 부유하며, 복합적인 2톤짜리 전쟁기계였고, 전력투구하면 기사를 제외한 어떤 세력도 물리칠 수 있을 만큼 강력했습니다. 그런데 사우스 웨일즈 계곡으로부터 4세기 동안이나 지속되어 온 기사들의 장악력을 뒤바꾸는 어떤 것이 나왔습니다.
웨스트민스터 사원의 버크, 헨리 5세의 동상 주변을 돈다. 걸어가는 버크의 팬.	한 가지 얘기를 해드리죠. 여기 있는 이 헨리왕은 8천 명의 군사를 빗속에서 17일 동안이나 계속 행진하게 해서 완전히 녹초를 만들었습니다. 진흙으로 뒤범벅된 전투지의 1마일 밖에는 3만 명의 프랑스 군대가 진을 치고 있었고, 그 가운데 반은 중무장을 한 채 밤을 꼬박 새운 기사들이었습니다. 그들은 갑옷을 더럽히고 싶지 않아서 입은 채 안장에서 잠을 잔 것입니다. 오만하고 자부심에 가득 찬 지친 기사들, 그들은 죽음과 영광 속에서 욕망에 불타고 있었습니다. 그래서 아침 11시경 헨리왕은 이들을 움직이게 하려고 화살을 쏘았습니다.

헨리의 동상을 바라보는 버크	그들은 아침 7시부터 누가 프랑스 군대를 지휘할 것인가를 두고 논쟁을 벌이고 있었습니다. 그러다가 프랑스 군대는 갑자기 헨리왕을 비난하기 시작하면서 진흙탕을 건너 영국이 경계선을 세워놓은 지역까지 진군했고, 그때 헨리왕은 게임을 시작한 겁니다. 그는 자신의 할아버지가 웨일즈의 산 속에서 발견한 비밀무기를 가져오라고 했고, 그것을 써서 상상할 수 없는 살육이 일어났습니다.
긴 활, 화살, 전투장면의 느린 움직임 몽타주	그 무기는 웰쉬 장궁이었고, 헨리왕은 이것을 천 개 이상 가지고 있었습니다. 이 군주의 손에 의해 세 시간의 피비린내 나는 싸움 속에 프랑스 군대는 완전한 학살을 당했습니다.

버크가 쓴 전략은 분명하기 때문에 두 가지만 말하고자 한다. 첫째, 버크는 미국사람들에게는 낯선 영국식 속어를 많이 썼기 때문에, 미국 텔레비전 방송사에서는 대본에 대해 거부감을 표시할 수 있다. 둘째, 버크는 직접 대본을 썼기 때문에 아주 빠른 속도로 단지 몇 초 동안 엄청나게 많은 정보를 전달하고 있다. 그로서는 할 수 있는 일이지만, 그의 방식을 따라하는 것은 주의할 필요가 있다.

⑮ 소리 섞기

그림편집이 끝나면, 여러 가지 소리길을 준비하고 섞어야 한다. 이때 5개 이상의 소리길을 준비해야 하는데, 보통 해설과 동기떨림 길(sync pulse track), 두 개의 음악 길, 그리고 하나 이상의 소리효과 길이 있어야 한다. 마지막으로 이런 소리길들을 하나의 주 소리길(master track)로 합치는 것이다. 영화에서는 이 일을 더빙 스튜디오(dubbing studio)에서 하고, 텔레비전에서는 대부분 편집용 편집(off-line editing) 단계에서 한다.

소리를 섞는(sound mixing) 예술은 필름과 테이프에서 같지만, 실제 기술적인 면은 필름이 좀더 복잡하다.

■해설 _감독은 해설녹음에 참여해야 하는데, 알맞은 때에 말이 나가는지를 확인해야 하기 때문이다. 때로는 그림을 고쳐야 할 경우도 있다. 또는 낱말이나 문장 사이에 틈(blank leader)을 두어 해설길이를 늘이거나, 필요 없는 낱말을 빼서 길이를 줄여야 할 때도 있다.

해설을 편집할 때 전체내용이 어색하지 않도록 주의해야 한다. 예를 들어, 낱말을 뺌으로써 문장이 자연스럽지 않게 높은 어조로 끝나거나, 문장이 갑자기 툭 끊어지는 일이 없어야

한다. 또한 얼마만큼의 내용이 필요한지를 끊임없이 살펴보아야 한다. 감독이 문장을 많이 쓰는 유형이라면, 이 단계에서 필요 없는 문장들을 지워야 한다. 그래야만 작품이 숨을 쉴 수 있는 것이다.

■**음악** _음악은 보통 2개의 소리길에 입히는데, 그래야만 하나를 죽이면서 다른 하나를 살릴 수 있기 때문이다. 음악보다 그림을 약간 더 길게 잡는 것이 좋은데, 왜냐하면 뒤에 음악에 맞추어 그림길이를 자를 수 있기 때문이다. 그림이 약간 더 길면, 몇 그림단위를 잘라내도 되기 때문에 별 문제가 없다. 그러나 그림이 너무 짧으면 문제가 생긴다.

한 가지 중요한 일은 일단 음악이 녹음된 뒤에, 음악과 해설, 동기떨림 길이 서로 맞는지 살펴보는 것이다. 이것들이 서로 다투지 않도록 해야 한다. 뒤쪽 분위기 이상의 아름다운 음악을 쓸 때, 이것을 해설과 함께 쓰지 말아야 한다. 이때, 언제나 해설이 두드러지고 음악은 사라져버리기 쉬운데, 소리섞기에는 해설에 주의를 모으기 때문이다.

음악과 소리효과 사이의 알맞은 균형은 약간 문제가 다르다. 많은 편집자들이 멋진 음악을 깔고, 그 다음에 작품의 현실성을 높이기 위해 완전한 소리효과 길을 만들어낸다. 그러나 이 두 가지가 쉽게 섞이는지 주의해야 한다. 두 가지가 같은 부분에 입혀질 때 어느 한쪽을 골라야 하며, 두 가지 모두를 쓸 수는 없다. 하나하나는 좋지만, 합쳐지면 듣기에 거북한 어지러운 소리길이 되어버리기 때문이다.

■**소리효과** _소리효과의 어떤 부분은 동기떨림 길에 녹음된 것이지만, 어떤 부분은 현장에서 따온 것이거나, 자료실에서 가져온 소리효과일 수도 있다. 그림을 편집할 때 앞의 것을 쓰고, 뒤의 것은 음악과 해설 길 녹음을 끝낸 뒤, 쓸 것이다. 소리효과는 작품을 살리고, 현실감을 높인다. 이것이 없으면 당장 그 필요성을 절실히 느낄 것이다.

소리효과는 순간(spot) 효과와 전체분위기 효과의 두 가지 방식으로 쓰인다. 순간효과는 문이 닫히거나, 총쏘기, 책을 떨어뜨릴 때, 행진 발걸음소리 등 그림과 똑바로 맞아야 한다.

전체분위기 효과는 작품의 분위기를 살리는 것으로, 어떤 부분에 반드시 들어가야 하는 것은 아니다. 그림에는 보이지 않지만, 새소리나 개 짖는 소리 등이 이에 해당된다.

소리효과에 관한 주된 질문은 얼마만큼 필요한가이다. 그림에서 소리를 내는 모든 것에 소리효과가 필요한 것은 아니다. 실제로 매우 적은 수가 필요할지도 모른다. 목적은 분위기와 현실성이지, 현실자체를 베끼는 것은 아닌 것이다. 소리효과 녹음은 음악을 고르고 녹음하는 것과 마찬가지로, 창의성의 여지가 많은 부분이다. 장면을 찍는 곳마다 약 1분 동안

현장의 소리를 녹음해 두어야 한다. 소리길을 녹음할 때, 이 현장의 소리는 소리사이의 틈을 메우거나 분위기를 살리는데 쓸 수 있다.

■ **녹음연출 계획서(dubbing cue—sheet)** _감독이나 편집자가 모든 소리길의 녹음을 마치고 나면, 녹음연출 계획서 또는 소리섞는 표(mix-chart)를 만들어야 한다. 이것은 하나하나의 소리길마다 소리를 넣고 빼는 것, 길이, 다른 소리길과의 관계 등을 나타낸 표이다. 이 표는 소리를 섞는 과정에서 편집자와 소리요원을 위한 안내서가 된다. 이 녹음연출 계획서를 만드는 일은 상대적으로 간단하다. 편집자는 하나하나의 소리길을 가지런하게 늘어놓은 다음, 하나하나 소리를 넣고 뺄 때마다 번호를 적는다. 이 정보가 표를 만들게 되는데, 다음의 표가 그 예이다.

직선은 자르기(cut)를 뜻하고, 갈지자 표시는 점차 세게(fade in)와 약하게(fade out)를 뜻한다. 거꾸로 된 갈지자 표시가 나란히 있는 것은 소리를 겹쳐넘긴다(overlap)는 뜻이다.

일을 쉽게 하기 위해 표를 색깔로 만들기도 한다. 곧 음악은 빨간색, 해설은 파란색 등.

소리섞기를 위한 연출계획서는 녹음을 위한 주 계획(master plan)이라 할 수 있는데, 보통 편집자와 소리요원을 위해 두 개를 만든다. 편집자는 주로 소리섞기를 책임지고, 소리요원에게 바라는 바를 지시한다. 그러나 감독이 마지막 결정권을 갖는다. 소리를 섞는 과정에서, 장면을 찍은 필름을 화면에 비추어, 소리섞는 표의 번호와 맞춰보아야 한다.

소리를 섞는 과정에서 한 가지 문제는, 처음으로 필름을 보는 것이기 때문에 영사기를 계속 켜고 끄면서 필름을 앞뒤로 돌려보게 된다는 것이다. 이 과정에서 흔히 필름의 이어붙인 부분이 찢어지고, 스프로킷(sprocket) 구멍이 떨어져나가기도 한다. 대부분은 필름을 두 번 겹쳐 붙여서, 가장 나쁜 상황에 대비한다. 하지만 때로는 이것도 소용이 없다.

가장 좋은 방법은 마지막 편집본을 값이 싼 흑백으로 베껴서, 이것을 소리를 섞는 과정에서만 쓰는 것이다. 이 때문에 더 드는 돈은 들일만한 가치가 있다.

녹음연출 계획서

아라네스 영화사
영화: "시간의 문(Gates of Time)"

비고	길 1	길 2	길 3	길 4	길 5	길 6
	해설	음악 1	음악 2	효과 1	효과 2	동기떨림

_자료출처: 〈다큐멘터리, 기획에서 제작까지〉(Alan Rosenthal)

■ **뒤쪽소리(background sound)** _대부분의 연주소는 수많은 뒤쪽소리들을 가지고 있다. 새 소리에서부터 자동차소리, 헬리콥터 소리까지 여러 가지가 있다. 좋은 연주소일수록 더 많은 뒤쪽소리를 가지고 있다. 이것을 알고 있는 것이 좋은데, 왜냐하면 장면을 찍을 때 아무리 세심하게 주의해도 녹음할 때 보면 무언가 빠진 소리가 있게 마련이기 때문이다.

또는 소리에 덧손질을 해야 할 경우도 있다. 이런 상황에서 뒤쪽소리는 녹음과정에서 크게 애쓰지 않고도 쉽게 찾아 쓸 수 있다.

■ **소리길 섞기** _감독의 목적은 모든 소리길을 하나의 주 소리길(main audio track)로 모으는 것이다. 이것은 한 번에 할 수도 있고, 여러 번에 걸쳐서 단계별로 소리를 섞을 수도 있다. 만약 7~8개의 많은 소리길을 만들었다면, 주 소리길을 만들기에 앞서, 여러 번 소리를 섞는 것이 더 쉽다. 여기서는 단순함과 일을 쉽게 하는 것이 일의 기준이 된다. 그러나 두 번째 이유도 마찬가지로 중요하다.

마지막 소리길을 만들기에 앞서, '음악과 소리효과(M & E) 길'을 만들어야 할지도 모르기 때문이다. 작품을 다른 나라말로 번역할 경우를 대비해서 언제나 생각하고 있어야 한다. 만약 작품이 다른 나라에서 방송된다면, 그들은 두 가지 소리길, 곧 대사 소리길과 M & E 소리길을 요구할 것이다. 방송사에서는 영어대사 소리길을 다른 나라말로 바꾸고, M & E 소리길을 합쳐서 새로운 마지막 소리길을 만들어낸다. 이때 다른 나라말이 음악과 소리효과와 완전하게 합쳐지는 것이다.

어떤 순서로 소리길을 섞어야 하는가? 여기에 원칙은 없다. 그러나 될 수 있는 대로 M & E 소리길을 먼저 만들고, 다음에 동기떨림 길, 세 번째로 위의 두 가지를 섞은 뒤, 네 번째와 마지막에 해설을 섞는다. 시간이나 예산 사정 때문에 주 소리길을 만들기에 앞서 한 번의 소리섞기만 할 수 있다면, M & E 소리길을 먼저 섞고, 대사와 해설은 마지막에 처리할 수 있다.

소리섞기는 엄청나게 지루한 일일 수 있다. 모든 요소들이 제대로 합쳐졌는지 끊임없이 주의를 기울여야 한다. 보통 한 번에 30초 정도씩 일하고, 소리섞는 표(mix-chart)를 보면서 편집자가 소리요원에게 그 부분의 소리를 이어서 녹음하도록 지시한다.

처음부터 녹음이 완벽하게 되는 일은 거의 없다. 음악이 너무 크거나 어떤 소리효과는 들리지 않는다. 두 번째도 똑같은 절차를 거치는데, 모든 것이 잘 됐는데 음악을 점차 줄이는 것이 잘못 될 수 있다. 따라서 모든 것이 만족스러울 때까지 계속 앞뒤로 되풀이한 뒤에야 비로소 다음 부분으로 넘어갈 수 있게 되는 것이다. 원래소리가 좋지 않을 때는 연주소 장비로 좋게 다듬을 수 있다. 소리 거름장치를 쓰면 소리길의 잡소리를 줄일 수 있고, 분위기를 살리기 위해 메아리(echo)를 쓸 수도 있다. 늘 생각해야 할 것은 소리품질과 소리길 사이의 어울림이다.

녹음을 마치고 나면, 마지막으로 소리섞은 것을 반드시 들어보아야 한다. 무엇인가 잘못되었다면 지금 고쳐야 한다. 특히 마지막 소리섞은 것을 화면에 비추어 살펴보아야 하는데, 녹음과정에서 영사기 때문에 화면이 튈 때, 동기떨림에 잘못이 생길 수 있기 때문이다.

16 제목과 제작참여자 소개화면(title & credit) 만들기

소리를 섞기 위한 준비와 함께 제목과 제작참여자 소개화면, 빛효과(optical effects) 등도 결정해야 한다. 보통 편집과정에서 빛효과와 겹쳐넘기기, 겹치기 등을 표시한다. 그렇지 않

으면, 작품을 음화필름 작업실로 보내기에 앞서 반드시 표시를 해야 한다.

제목과 제작참여자 소개화면은 또 다른 문제이다. 이 부분에 대한 결정은 - 어떤 내용이고, 어디서 사람이 나오며, 어떻게 나오는지 등 - 마지막 편집이 끝날 때까지 남겨둘 수도 있다. 그러나 이제는 이 부분에 대해서 마지막 결정을 내려야 한다. 제목과 제작참여자 소개화면을 처리하는 데에는 두 가지 방법이 있다.

검은색이나 색채 뒷그림에 흰색이나 색글씨로 쓸 수 있고, 멈추거나 움직이는 화면에 겹쳐 넣을 수도 있다. 첫 번째 방법은 단순하고 효율적이며 별다른 기술문제가 없다. 두 번째 방법은 더 감각적이고 극적이지만, 단순한 제목카드 이상의 것을 요구하며, 일이 제대로 되지 않을 때는 지저분하게 보일 수 있다. 겹친다면(super), 어디쯤에 넣을 것인지에 대해 주의해야 한다.

첫째, 겹쳐넣기는 아주 어두운 뒷그림에 써야만 뚜렷이 보인다. 흰색 뒷그림에 흰색이나 노란색 글씨는 잘 보이지 않는다. 둘째, 글자를 뒷그림에 겹침으로써 중요한 정보를 가리지 않도록 해야 한다. 이는 자막이 반드시 화면의 가운데 놓일 필요가 없으며, 뒷그림에 따라 왼쪽이나 오른쪽에 놓을 수도 있음을 뜻한다.

오늘날에는 레트라셋(letraset)과 컴퓨터그래픽으로 엄청나게 많은 자막처리 기법이 발전되었다. 단순한 글자 또는 아주 정교한 표지를 쓸 수 있다. 이 분야는 개인적인 취향과 느낌을 충분히 살릴 수 있다. 특이한 작품의 경우, 화려한 장식의 제목을 쓸 수 있다. 의학작품에는 아주 단순하고 뚜렷한 제목을 고를 수 있다. 여기에는 단 한 가지 원칙만 있다.

자막은 읽기 쉬워야 한다는 것이다. 말하자면 그림과 비교해서 올바른 크기를 골라야 하고, 충분한 시간 동안 화면에 올려서 읽는데 어려움이 없어야 한다. 보통 한 번 나왔다가 사라지는 형식이나 자막사이의 겹쳐 넘기기는 별 문제가 없다.

구르는 형식의 제목이나 제작참여자 소개화면은 또 다른 이야기다. 구르는 형식의 제작참여자 소개화면은 서로 너무 가까이 붙어있고, 지나치게 빨리 지나가기 때문에 알아보는 데에 어려움이 있다. 글자가 충분히 떨어져 있고, 구르는 속도가 알맞은지를 살펴보아야 한다.

테이프로 만든 제작참여자 소개화면은 훨씬 다루기가 쉽다. 이것은 오프라인 편집에서 단단한 원반에 넣어두면 된다. 그뒤 원반을 온라인편집 연주소로 가져가서 유형과 색채를 결정한 다음, 효과와 함께 주 테이프에 직접 녹화하면 된다.

(4) 시네마 베리떼(Cinema Vérité)

시네마 베리떼 또는 미국식 말로 직접영화(direct cinema)는 다큐멘터리를 만드는 수단이지, '전기'나 '자연' 등에 관한 작품형식은 아니다. 이것은 1960년대 처음에 미국과 캐나다, 프랑스에서 나온 혁신적이고 실험적인 다큐멘터리를 만드는 방법에 붙여진 이름이다.

로버트 드류(Robert Drew), 리키 리콕(Ricky Reacock), 돈 펜베이커(Don Pennebaker)는 보다 가벼운 어깨에 메는 카메라와 동시녹음기를 갖춘 장비체계로 정열적으로 일한 감독들이다. 그들의 기술혁신은 혁명 그 자체였고, 다큐멘터리의 구성과 접근방식을 크게 바꾸었다.

새로운 다큐멘터리의 추종자들은 시네마 베리떼가 이제까지의 극영화를 밀어내고, 그 자리에 대신 들어설 것이라고 주장했다. 사람에 따라 접근방식은 다르지만, 일반적으로 시네마 베리떼를 만드는 기준은 다음과 같다.

- 여러 가지 사건의 진행을 다루는 이야기
- 미리 구성하지 않는다.
- 이야기가 생기는 때를 지킨다.
- 40~50: 1에 이르는 높은 찍는 비율
- 감독이나 카메라요원과 나오는 사람들 사이의 지시, 연출, 대담은 하지 않는다.
- 해설은 아주 적게 하거나, 아예 하지 않는다.
- 편집실에서 작품을 결정하고 구성한다.

이런 접근방식은 잘 짜였지만 낡았고, 움직임이 모자라며, 비슷한 내용의 일반 다큐멘터리에 비해 엄청나게 새롭고 흥미로운 것이었다. 오늘날 1960년대 미국방송사들인 CBS, NBC, ABC가 만든 폭로 다큐멘터리는 기억하기가 어렵지만, 이때 만든 시네마 베리떼 작품들은 여전히 극장에서 상영되거나 방송사에서 방송되고 있다.

일반적으로 1960년대의 시네마 베리떼 작품들은 사람이나 반란, 팝콘서트 등을 소재로 다루었으며, 정치문제에는 제한적이었다. 이런 뒷그림에서 1970년대, 80년대 감독들은 범위와 형식의 가능성을 넓혔고, 지금까지도 커다란 호응을 얻고 있다.

여러 가지 이유로 시네마 베리떼는 젊은 감독들에게 가장 매력적으로 받아들여지고 있다. 아마도 1960년대의 뛰어난 작품들과도 관련이 있을 것이다. 또한 밖으로 드러나는 흥미요인도 있고, 친밀감, 진실성 그리고 이제까지의 다큐멘터리가 갖는 두꺼운 한계를 뛰어넘는

능력 등이 있기 때문일 것이다. 말하자면 매력 있는 분야라는 것이다. 한 학생은 다음과 같이 말했다.

> '덜 조작적이죠. 더 인간적이구요. 사물의 핵심에 다가갈 수 있고, 더 현실적이고 직접적이죠.'

물론 시네마 베리떼가 위의 요소들을 갖추고 있기는 하지만, 인기의 바탕에는 또 하나의 이유가 있다고 생각한다. 곧 다른 다큐멘터리에 비해 힘이 덜 든다는 것이다. 사전조사는 할 필요가 없다. 지겨운 대본이나 해설을 쓸 필요도 없다. 사전계획도 세울 필요 없이 그저 나가서 찍으면 된다. 문제가 생겨도 신경 쓸 것 없다. 편집실에서 작품이 완성된다는 것은 누구나 알고 있다. 이런 모든 매력적인 요소들에도 불구하고, 시네마 베리떼에는 감독 지망생들이 잘 모르는 수많은 문제점들이 있다. 무조건 뛰어들기에 앞서 먼저 생각해봐야 한다.

01 찍기가 어렵다

시네마 베리떼 작품을 만든다는 것은 계획이 없는 곳으로 들어간다는 말과 같다. 무엇을 찍을 것인지, 얼마나 찍을 것인지, 찍는 이유가 무엇인지를 모르는 경우가 많다. 그냥 현장에 뛰어들어 결정적인 순간이 올 때까지 시간을 보내는 것이다. 하지만 무엇이 결정적인 순간인지 모르기 때문에 보통은 계속 찍고 또 찍음으로써, 돈이 엄청나게 많이 든다.

■비용 _ 시네마 베리떼 작품들이 보통 40~50: 1의 비율로 찍는데, 미리 세운 계획이나 구성이 전혀 없기 때문이다. 이는 약 50시간분의 필름을 사고, 인화해야 한다는 뜻이다. 테이프로 찍을 경우 돈은 크게 아낄 수 있지만, 편집하는 돈은 많이 든다. 재료비는 시작에 지나지 않는다. 제작요원들의 인건비도 들고, 찍는 날짜도 정해지지 않기 때문에, 여기에 드는 돈도 만만치 않다. 처음 드류와 리콕 감독의 작품에 이끌린 학생들은 이 작품들이 타임-라이프 (Time-Life) 사에서 후원한 것이고, 이 회사가 절대 작은 회사가 아니라는 사실을 잊고 있다.

찍은 뒤에 드는 돈도 천문학적 숫자에 이른다. 편집시간이 구성작품에 비해 길뿐 아니라, 서류 만들기, 대본쓰기, 녹음 등의 비용도 매우 많이 든다.

알란 킹(Allan King)의 결혼위기에 관한 작품 <결혼한 부부(Married couple)>는 1969년 8주간에 걸쳐 찍었다. 90분짜리 작품의 예상 제작비는 13만 달러였다. 일정이 늦어지고 예

상보다 더 찍는 등으로, 마지막 제작비는 20만 3천 달러였다. 오늘날 같으면 적어도 80만 달러에서 100만 달러에 이르는 비용이다. 이 액수는 장편영화에는 그리 많지는 않지만, 다큐멘터리를 만드는 데에 드는 돈으로는 엄청나게 많은 돈이다.

■ **작품 찾기** _어떤 감독들은 무엇을 만들 것인가에 관해 가장 작은 생각도 없이 작품을 만들려고 한다. 그들은 그저 운을 찾으러 다니는 것이다. 많이 찍다보면 재미있는 것이 나올 것이라는 생각이다. 작품을 시작하기에 앞서 아이디어가 있어야 한다는 것은 분명한데도, 많은 시네마 베리떼 감독들은 이를 무시한다. 무엇에 관한 작품인지를 알고 있어야 한다. 도중에 방향이나 초점이 바뀔 수는 있지만, 처음부터 분명한 아이디어가 없으면, 결국 어려움에 빠지게 된다.

돈 펜베이커도 밥 딜런(Bob Dylan)의 첫 영국공연을 다룬 <뒤돌아보지 마라(Don't Look Back)>에서 모험을 했다. 딜런은 복잡하고 화려하며, 카리스마가 넘쳤다. 공연장에서 뭔가 터질 수도 있고, 그렇지 않더라도 노래만으로도 흥미로운 작품을 만들 수 있으리란 생각이었다. 그러나 작품을 끝낼 때까지 그런 것들은 없었다. 반대로 아이라 월(Ira Wohl)의 아카데미 수상작 <가장 뛰어난 소년(Best Boy)>은 위험부담이 컸다. 몇 년 동안 정신이 허약한 남자를 살펴본다는 것은 그리 될성부른 주제는 아니었다. 그러나 결국 작품이 성공한 것은 주인공과 가족들의 따스함, 감독의 감수성, 그리고 주인공 필리가 바뀌는 과정 때문이었다.

때로 감독들이 맞닥뜨리게 되는 문제는, 모든 요인들을 생각해서 어떤 주제가 흥미롭고 아주 매력적이라는 결론을 내렸는데도, 작품이 밋밋하다는 것이다. 아무 일도 일어나지 않고, 사건이 발전하지도 않는다. 다 보고나면 핵심도 초점도 없이 쓸모없는 정보만 무성하고, 주제도 아주 낡은 것처럼 보인다. 메이슬즈(Maysles) 형제가 <판매원(Salesman)>을 찍을 때 주제는 흥미로웠다. 네 사람의 성경 판매원들을 오랫동안 따라다니다 보면, 뭔가 사건이 일어날 것이라고 생각되었다. 그러나 감독은 몇몇 뛰어난 장면을 찍기는 했지만, 작품이 무엇을 다루려는 것인지 전혀 감을 잡지 못했다. 편집자 샤를로트 즈워린(Charlotte Zwerin)에 따르면 작품 줄거리는 편집실에서 만들어졌다고 한다.

'데이빗과 나는 네 사람의 판매원에 관한 이야기를 찍은 순서대로 구성하기 시작했습니다. 어쨌든 네 사람의 판매원 이야기였는데, 처음부터 방향을 잘못 잡는 바람에 오랜 시간이 걸렸죠. 우리는 넉 달 동안이나 이 사람들에 관한 이야기를 만들려고 했는데, 소재가 없었습니다.

점차 우리는 다루려는 주된 내용이 폴이란 사람의 이야기이고, 나머지 사람들은 곁다리라는 사실을 깨닫게 됐어요. 그래서 먼저 초점을 맞춰야 할 사람은 폴이었고, 그 사람을 다루는 장면들을 모으기 시작했죠. 결국 그때까지 일해온 다른 부분들을 거의 다 내버려야 했습니다.'

■ **무엇을 찍을 것인가** _ 이야기에 대해 확신이 서지 않고, 어떤 일이 생길 것인지도 알지 못하며, 제작비는 10분에 175 달러 정도가 든다고 할 때, 무엇을 찍을 것인가? 이것은 시네마 베리떼가 맞닥뜨리는 가장 큰 문제이다. 언제 찍기 시작할 것인가?

활극, 갈등물, 또는 공연물에서는 대답이 상대적으로 쉽다. 활극이나 드라마는 절정을 따라가면 된다. 경주를 찍는다면, 처음부분, 중간부분 약간, 그리고 마지막 장면을 찍으면 된다.

군인들의 전투장면이라면 준비과정과 공격하는 순간을 찍으면 된다. 공연을 찍을 경우에는 충분한 무대장면, 처음 나오는 사람들, 보는 사람들의 반응, 그리고 공연의 중심부분 (high-light)을 넣는다. 그러나 극적요소가 전혀 없는 보통 사람들의 이야기라면 어떻게 할 것인가? 그냥 무턱대고 찍을 것인가? 그럴 수는 없다. 그렇다면 기준은 무엇인가?

첫째, 성격이나 태도, 의견 등이 드러나는 장면을 찾는다. 이야기일 수 있고, 행동일 수도 있다. 이때 핵심은 감독이 어떤 일이 일어나고 있는지에 대해 매우 민감해야 하고, 보는 것과 듣는 것에 관심을 기울여야 한다는 것이다. 둘째, 무언가로 진행되는 장면을 찾아야 한다. 곧, 논쟁이나 열정이 드러나는 것, 거부, 화해 등 장면이 전개되지 않더라도, 분위기나 느낌에 그 자체로 중요한 것이 무엇인지 찾아내야 한다.

셋째, 생활시간을 살펴보고 찍기에 알맞은 시간을 찾아낸다. 하루의 힘겨움이 터져 나오는 저녁식사 시간일 수도 있다. 아이들이 자러 간 뒤 남편과 아내가 삐걱대는 그들의 관계를 대변하는 늦은 밤일 수도 있다. 핵심은 기대감이다. 감독은 언제 무슨 일이 일어나고 터져 나올지를 알 수 있는 감각을 갖고, 이에 대비해야 한다.

■ **어떻게 찍을 것인가** _ 보통 시네마 베리떼에서는 다시 찍는 일이 없다. 상황이 급하게 바뀌었을 때, 여느 때처럼 한 대의 카메라만 있다면 어떻게 할 것인가? 가장 중요한 이야기 장면을 찍고, 다음에 이야기가 어디서 시작될 것인지를 미리 짐작해야 한다. 그 다음에는 메우는 샷을 잡음으로써, 편집자가 편집할 수 있는 충분한 자료를 마련해야 한다. 시네마 베리떼를 찍을 때의 핵심은 일반 다큐멘터리와 크게 다르지 않다. 장면과 거기에 무엇이 나타나는지를 알고 핵심을 잡은 뒤, 밀고 나가면 된다.

작품 <위기(Crisis)>에서 돈 펜베이커는 백악관에서 케네디 대통령과 각료들이 남부의 어느 학교에 두 사람의 흑인 어린이들을 입학시키는 문제를 회의하는 장면을 찍기로 했다. 그가 찍을 계획을 세웠다가 상황이 바뀜에 따라 방향을 바꾼 과정은 매우 흥미롭다.

"나는 소리기술요원에게 방 가운데 서있지 말라고 했습니다. 가장 좋은 소리를 잡되, 방해는 하지 말라는 것인데, 왜냐하면 회의실에 있는 모든 사람들을 넣고 싶어서였죠. 가장 중요한 것은 그 방에서 일어날 테니까요. 방에 있는 사람전체를 다루는 것은 처음이었고, 아주 힘든 일이었어요.

일반적인 원칙은 처음에는 넓게 잡았다가, 장면을 주도하는 사람이나, 흥미로운 사람에게로 관심을 모아서, 그 사람으로 좁혀 들어가는 방법을 쓰는 것이죠.

이번의 경우에는 그 원칙을 완전히 바꾸어서 계속 뒤로 물러서야 했는데, 대통령이 무슨 행동이나 말을 할 때마다, 여덟 사람을 번갈아가며 비추고 방향을 바꾸어야 했기 때문이죠.

거기에는 뭔가 특이한 의식의 흐름이 있었고, 제도적인 권력의 흐름을 느낄 수 있었습니다."

02 편집과정

시네마 베리떼 작품은 90% 이상이 편집실에서 만들어진다. 때로 감독은 이야기가 있다는 것을 느끼기는 하지만, 자료가 걸러지고 부분적으로 편집되기까지는 그것이 무엇인지를 알지 못한다. 따라서 창의성 있고 생각이 깊은 편집자를 고르는 것은 시네마 베리떼 작품의 성공에 매우 중요하다. 대본이 있는 작품의 경우, 편집과정은 분명하다. 작품의 이야기가 구성되어 있기 때문에 시작부분에서부터 별다른 어려움 없이 편집을 끝낼 수 있다.

시네마 베리떼의 경우에는 시작부분이나 결론의 문제는 둘째치고라도 작품의 주안점이 무엇인지, 무엇에 관한 것인지조차 분명치 않을 때가 많다. 이런 문제에 부딪쳤을 때, 어디서부터 시작해야 하는가? 감독에 따라 다를 수 있지만, 무엇보다도 먼저, 감독자신이 좋아하는 장면을 골라내고, 그것이 어떤 뜻을 갖고 있는지, 어떤 이야기를 전하고 있는지 살펴보는 것부터 시작한다. 이 단계에서는 전체작품에서 장면의 자리에 대해서는 고민하지 않는다. 한 장면을 마치면, 그에 관한 자세한 설명을 카드에 적어 벽에 붙여놓는다.

이 일은 작품에 따라 몇 주 또는 몇 달이 걸릴 수 있다. 이때 분명히 하는 과정이 생긴다. 이어지는 곳과 구성, 뜻 등이 보이기 시작하는 것이다. 때로는 이것이 편집실에서 일어나기도 하고, 때로는 쉬면서 깨닫기도 한다. 처음부터 끝까지 순서대로 이어지는 일은 절대 아니다. 일주일에 한 번쯤은 혼자서 또는 작품에 관련된 몇 사람들과 함께 벽에 붙인 카드를 보면서 이어지는 고리를 찾아본다. 천천히, 그리고 분명히 작품의 핵심이 드러나기 시작한다.

시네마 베리떼 작품편집의 복잡성에 대해서는 메이슬즈 형제들 작품의 편집자 가운데 한 사람인 엘렌 호브디(Ellen Hovde)가 잘 나타낸 바 있다. <회색 정원(Grey Garden)>, 두 사람의 독특한 여성, 에디스 부비어 빌(큰 에디)과 그녀의 55살 된 노처녀 딸(또한 에디라 불리는)을 그린 이 작품은 알 메이슬즈가 찍었고, 데이빗 메이슬즈가 녹음했다.

호브디는 메이슬즈 형제가 작품에서 찾고자 하는 바를 전혀 이야기해 주지 않았다고 한다.

"전혀요. 그들은 아무 생각도 없었어요. 단지 특이한 두 사람이 있고, 그게 이야기꺼리가 된다는 정도였죠…우린 찍어온 필름을 그대로 놔둔 채, 어떤 생각이 떠오르는지를 두고 봤습니다. 전체적으로 아주 낯설었어요. 편집을 하기에 앞서서는 아무 것도 알 수 없었죠. 워낙 흐름이 자유로웠으니까.

자주 되풀이되고 구성이 전혀 없었어요. 사건도 없었고, 축으로 삼을만한 이야기내용도 없었어요. 아주 거친 방식으로 같은 이야기만 되풀이됐기 때문에, 무언가를 찾아내야만 했죠. 동기를 찾아내고, 심리적인 분위기를 위해 재료를 줄여야 했어요.

나는 언제나 관계를 찾습니다. 우리가 영화에서 쓰는 말로 구성의 원칙보다는 감수성의 원칙을 바란다고 생각했어요. 우리는 방향에 대해서도(적어도 처음에는) 분명치 않았습니다. '행위'라고 부를만한 것이 전혀 없다는 것은 알고 있었지만, 무엇이 어떻게 진행되고 있는지에 대해 전혀 느낌이 없었어요.

머피(동료 편집자)와 내가 따르기로 결정한 중심주제는 '엄마와 딸이 왜 함께 사는가?'라는 질문이었습니다. '작은 에디가 엄마를 돌볼 수 있는가? 왜 딸은 까다롭기 짝이 없는 엄마를 떠나지 못하는가? 이들의 관계는 정말로 상징적인가?"(로젠탈, 1997)

02. 영화

영화에서 편집은 이야기구조(narrative) 안의 자리에 맞게 샷들을 고르고, 늘어놓는 것을 뜻한다. 이렇게 함으로써 특별한 장면이나 영화전체의 분위기를 살릴 수 있으며, 영화의 율동감을 높이고, 이것이 담고 있는 상징성을 뚜렷하게 할 수 있다.

샷들을 고르고 널어놓음으로써, 영화를 만드는 사람은 자신의 목적을 이룰 수 있는데, 그것에는 하나의 이야기를 전달하려는 욕구에서부터 세계를 바꾸려는 욕구에 이르기까지 여러 가지 욕구가 있다. 알프레드 히치콕이 '한 편의 영화는 편집되지 않으면, 안 된다.'고 말했을 때, 그는 '영화예술의 바탕은 편집'이라고 주장했던 러시아의 이론가 겸 감독 푸도프킨(V. I. Pudovkin)의 신념을 그대로 되풀이했던 것이다.

존 포드 감독이 주장했듯이 감독이 카메라로 편집을 하든─실제로 히치콕 감독은 연기를 찍는 첫 날 세트장에 도착해서는 영화가 그 마지막 형태로 어떻게 보일 것인지 알 수 있었다고 한다. ─, 아니면 아서 펜(Arthur Penn) 감독과 편집자 데드 알렌(Dede Allen)처럼 한 팀이 되어 서로 가깝게 일하든지 간에, 거기에는 어떤 차이도 없다. 하나하나의 경우에 어쨌든 영화는 편집되어야 한다는 것이다. 어떤 감독은 편집자에게 크게 기대는 반면, 다른 감독은 그렇지 않다. 아서 펜 감독은 편집자에게 크게 기대는 감독이고, 빌리 와일더 감독은 그렇지 않은 감독이다. 그러나 어떤 때는 편집자의 판단이 결정적으로 된다.

존 슐레진저 감독은 <한밤중의 카우보이(Midnight Cowboy)>(1969)의 처음 두 권의 필름이 도무지 말이 되지 않았기 때문에 여러 차례에 걸쳐 다른 방식으로 편집했으나, 제대로 되지 않아 결국 편집자를 불러오게 되었고, 그 두 권의 필름은 가편집본(rush)으로 해체되고 말았다. 그리하여 편집과정이 새로이 시작된 것이다.

편집자가 하는 일은 무엇인가? 이상적으로 말하면, 그는 감독의 분신이며, 만약 감독이 그가 연출한 필름들에 전적으로 매달릴 수 있는 시간이 있다면 당연히 했어야 할 일들을 대신하는 것이다. 따라서 편집자는 샷들을 고를 수 있고, 한 샷을 얼마만큼의 길이로 쓸 것인가를 결정할 수도 있다. 곧 그는 박자(tempo)를 조절하고, 움직임의 방향을 여러 가지로 편집함으로써, 연기장면에 독특한 율동을 만들어낼 수 있는 것이다.

편집자는 또한 샘 페킨파(Sam Peckinpah) 감독의 영화 <정예 살인대행자(The Killer Elite)>(1975)의 경우에서처럼 폭력장면을 굉장히 빠르게 편집함으로써 R(Restricted, 제한)

등급 대신, PG(Parental Guidance, 부모의 지도) 등급을 받을 수 있게 할 수도 있는 것이다.

모든 영화는 어떤 형태로든지 편집을 필요로 하기 때문에 편집자의 중요성이 흔히 지나치기도 하며, 그의 역할이 감독의 그것과 같이 평가되기도 한다.

리 봅커(Lee Bobker)는 영화의 속도, 분위기 그리고 율동을 만들어내기 위해 혼자서 일하는 편집자를 화가와 비교한다. 그러나 봅커는 어디까지나 편집자의 역할은 감독 다음일 뿐이라는 것을 인정하지 않을 수 없었다. 그리하여 봅커는 다음과 같이 말했다.

'편집자는 언제나 넓은 범위에서 창조의 허용범위를 누릴 수 있지만, '무에서 유를 창조한다(a new film from scratch)'는 환상에 사로잡혀서는 안 된다. 그의 바탕이 되는 목적은 이미 진행되고 있는 예술작품을 완성하는 것이다.'

카렐 라이츠는 그의 저서 <영화편집의 기법>에서 편집자를 다음과 같이 부른다.

'영속성의 일차적 창조자'라기 보다는 '세부사항들에 대한 해석자'

같은 책 2판의 서문에서 도럴드 디킨슨(Thorold Dickinson) 교수는 다음과 같이 말했다.

'현대의 편집자는 영화 제작자를 위한 실행자(executant)이며, 스스로 어떤 영화를 감당할 수는 없다.'

아서 펜 감독의 영화 <기적을 만드는 사람(The Miracle Worker)>(1962)의 편집을 맡았던 아람 아비키안(Aram Avakian)은 편집자의 역할에 대해서 다음과 같이 분명하게 말하고 있다.

'아무리 올바른 생각을 하고 있는 감독일지라도 애벌 편집(cut)이 끝날 때까지는 편집자를 홀로 내버려둘 것이다. 감독이 지속적으로 편집자와 함께 일한다는 생각은 신화에 지나지 않는다. 그러한 일은 오로지 감독자신이 편집자의 일을 겸할 때에만 일어날 수 있다.

대개 감독은 그 소재가 어떻게 편집될 것인지를 생각하고 연기를 찍는다. 그리고 감독이 필요하다고 생각하면 곧, 어떤 것이 잘못되었을 때… 더 나아가 감독이 어떤 이야기

단위에서 자신의 의도가 제대로 이루어지지 않았거나 충분하지 못할 때, 편집실로 달려가 편집자와 함께 필름을 살펴보며 잘라나갈 것이다.

어쨌든 감독은 영화 한편전체를 통괄하는 것이다. 단순히 감독의 '가자(go)'라는 신호에 따라 모든 것이 이루어지는 것이다.'

결국 아비키안은 감독이 되었다. 그는 편집자에서 감독이 되었기 때문에 한 때 편집일을 했었던 감독만이 편집자들과 함께 가깝게 일할 수 있다고 말한다. 따라서 로버트 와이즈 감독이 한 텔레비전 대담에서 영화산업에 몸담은 이래 편집자의 역할은 바뀐 것이 없다고 말했을 때, 그 말이 뜻하는 바는 그 자신이 RKO에서 오슨 웰즈의 영화 <시민 케인>을 편집했던 편집자로 시작했다는 사실에 비추어서만 알아들을 수 있을 것이다.(버나드 딕, 1996)

(1) 영화편집의 특성

필름편집, 또는 보통 '자르기(cutting)'라 부르는 이 일은 독특하다. 이것은 영화에만 있는 기술이자 기능이다. 그밖의 모든 다른 영화기술들은 다른 분야에서 들여왔거나, 알맞게 쓰인 것들이다. 이야기나 연기는 사람의 역사만큼 오래된 것이다. 음악도 그렇다. 사진도 그림예술이 그 시조이고, 영상을 보존하는 화학적 방법도 19세기에 개발되었다.

필름편집은 문학편집과 거의 관련이 없으며, 영화에서 개발되고, 영화를 생활의 한 부분으로 만들었다. 필름편집은 대략 자르기(cutting), 편집(editing)과 몽타주(montage)의 세 가지범주로 나눌 수 있는데, 때로 편집과정이 예술의 경지에 이를지라도, 이 세 가지 범주에서 몽타주만이 진정한 예술이지만, 몽타주는 한정된 예술이다. 수많은 움직임이 없는 컷들이 콜라주(collage, 갖가지 단편들의 모음) 형태로 이어져서, 시간의 흐름이나 조울병, 정신병의 상태를 나타낸다. 무성영화 시대의 마지막 10년 동안 러시아 사람들은 그때까지의 기술과 견줄 수 없을 만큼 높은 수준의 몽타주 기법을 발전시켰다.

그 기술을 먼저 개발한 미국 영화감독 그리피스(D. W. Griffith)가 신망을 얻고 있는 동안, 쿨레쇼프, 푸도프킨, 에이젠슈테인 등 몇몇 러시아 영화감독들은 몽타주를 구체적인 영화형태로 발전시켰다. 미국, 영국, 독일 사람들도 영화를 만들었고, 자막을 써서 극적인 순간을 설명할 수 있었다. 이때 서양 사람들은 대부분 글자를 읽을 줄 알았으나, 러시아 사람들은 90%가 읽을 줄 몰랐기 때문에 자막을 쓸 수가 없어, 대신 그림으로 모든 것을 설명해야 했고, 러시아 영화감독들은 효과적으로 그 일을 해냈다.

에이젠슈테인의 영화 <전함 포템킨(Potemkin)>은 아직도 많은 전문가들로부터 지금까지 만들어진 영화 가운데 가장 좋은 영화의 하나로 평가받고 있다. 이 독특한 기술은 막 발전하기 시작했을 때, 소리가 나오면서 싹이 잘리고 말았다. 영화에 소리가 들어가자, 몽타주는 죽어버렸고, 러시아 영화는 그들의 정치가들이나 예술가들의 경쟁만큼 지루했다.

필름 자르는 사람(cutter)과 필름 편집자(editor)는 비슷한 뜻으로 알려져 있으나, 공식적이지는 않더라도 뚜렷하게 나뉜다.

필름을 자르는 사람은 필름 한 조각을 또 다른 한 조각으로 자르는 단순한 규칙을 많이 알고 있는 기능사를 말한다. 그는 움직임을 자르고, 사람을 집어넣고, 빼고 하는 방법을 안다. 너무 갑작스럽게 장면을 끊어 보는 사람이 알아차리게 하는 일을 피하는 방법도 알고 있다. 그러나 그는 기껏해야 그에게 주어진 재료를 다루는 법, 감독의 장면 고르는 일이나, 자르는 지시서에 따라 자연스럽고 알맞은 속도의 영화를 만드는 방법을 알고 있을 뿐이다. 한 때 자르는 방(cutting room)에 나도는 다음과 같은 말이 있었다.

'훌륭하게 자르는 사람은 자신의 목을 자른다.'

이 말의 숨은 뜻은 자르기가 잘된 영화는 컷이 눈에 띄지 않으며, 그것은 자른 사람의 공헌이라는 것이다.

이상적인 편집자는 수천 조각의 필름을 이어 붙여서 하나의 영화로 만들어내어, 보는 사람들이 그것을 처음부터 끝까지 하나의 이어지게 찍은 것이라 생각하도록 만드는 것이다. 이것은 분명히 사사로운 마음이 없는 이상이며, 자주 실현되거나 언제나 존중받는 이상은 아니다. 조셉 본 스턴버그(Josef Von Sternberg)는 그의 영화 가운데 하나를 편집하고 있던 파라마운트 연주소의 편집실을 기억해내었다. 어느 순간 조셉의 어깨너머로 편집기를 바라보던 말느레느 미에트리치가 그를 툭 치며 말했다.

'그 컷은 끊어졌어요.'

그러자 조셉이 대답했다.

'나는 그 컷을 끊어서 건너뛸 거야. 영화를 보는 사람들이 이 영화를 만드는 데에 편집자가 있었다는 걸 알게 하고 싶어.'

그럼에도 불구하고, 대부분의 편집자들은 흐름이 자연스러운 영화를 만들기 위해 애쓴다. 보는 사람의 감각에 맞게 어떤 충격을 줄 때에만 장면을 끊고 뛰어넘는 자르기를 쓰며, 이 자르기가 훌륭하게 실행될 때 충격은 생겨나지만, 자르기나 장면이 바뀌는 것은 눈에 띄지 않게 지나갈 것이다.

영화를 훌륭하게 잘 만들기 위해서는 두 가지 조건 가운데 하나가 채워져야 한다. 곧, 감독 자신이 훌륭한 편집자이거나, 감독의 상상을 알고, 같이 느낄 수 있는 필름편집자를 고용하는 것이다.(에드워드 드미트릭, 1994)

(2) 제작자의 일

편집하는 동안 제작자가 해야 할 일은 첫째, 계속해서 제작요원들 사이에서 그들의 필요한 일들 사이에 균형을 잡아주고, 둘째, 편집하는 동안 여러 가지 일들을 관리, 감독하는 일이다.

01 필요한 일 균형잡기

연기를 찍을 때와 마찬가지로, 편집할 때에도 편집자, 소리기술요원, 작곡자, 감독 등 제작요원들의 필요한 사항들이 서로 부딪칠 수 있다. 제작자는 이들의 요구를 들어주는 한편, 이들 사이에 균형을 잡아주고, 또한 전체적으로 영화에 필요한 사항들도 생각하고 있어야 한다. 편집의 여러 단계에서 누가 마지막 결정권을 가지고 있느냐를 분명히 해야 한다.

> ▪ 첫 번째 편집본은 누가 감독하는가?
> ▪ 누구에게 마지막 편집본의 결정권이 있는가?
> ▪ 음악과 효과들은 누가 통제하는가?
> ▪ 소리섞기는 누가 감독하는가?
> ▪ 현상소에서 색의 시간 맞추기는 누가 결정하는가?

이 모든 것을 결정하는 일을 제작자가 해야 한다.

02 편집과정의 감독

이 일은 제작자나 편집자가 맡아야 한다. 누가 이 일을 맡느냐보다는 누군가가 이 일을 맡는다는 것이 중요하다. 누군가가 작품의 품질을 통제하고 일을 진행시켜 모든 부분들이 잘 들어맞고, 시간과 예산의 범위 안에서 모든 것을 끝낼 수 있도록 책임져야 한다.

예를 들면, 자막과 음악에 관한 일이 제 시간에 시작되어 편집자가 그것이 필요할 때 곧바로 쓸 수 있게 해주는 것을 뜻한다. 쓸 돈은 이때 아주 주의해서 살펴야 한다. 프로그램을 찍은 뒤의 편집(post-production editing)에는 쉽게 감당할 수 없을 정도로 비용이 불어나기 때문이다. 누군가가 무엇이 꼭 필요하고, 무엇이 필요 없는지를 알고 있어야 한다. 이때에는 돈을 헤프게 쓸 경우가 많이 있다. 기술적인 진행과정들이 많고, 제작요원들이 대개 이것들을 잘 알지 못해 가장 효율적으로 일하지 못하기 때문이다.

이를 풀 수 있는 단 하나의 방법은 필요한 것과 필요치 않은 것을 잘 아는 것이다. 그리고 어떻게 하면 필요한 것을 가장 효율적으로 얻어낼 수 있는지 알아야 한다. 예를 들어, 소리효과를 다시 녹음할(foley) 필요가 있는가, 아니면 그럴 필요 없이 이미 저장되어 있는 소리효과 가운데서 골라 쓰면 되겠는가? 한 장면을 되풀이(loop)해야 할 것인가, 아니면 소리를 섞을 때 소리를 잘 고치기만 하면 되겠는가? 소리효과를 위한 소리길(sound-track)이 15개나 필요한가, 아니면 5개로 되겠는가? 이런 질문들은 끊임없이 나올 것이고, 이런 것들이 다 필요할지 모른다. 그렇다면 모두 다 구할 수 있다는 것을 확실히 해야 한다. 또 모든 것에 돈이 든다는 것도 알고 있어야 한다.

편집하는 동안에는 '전문가'들에 의해 길을 잃기가 쉽다. 또한 찍은 뒤의 편집에 쓰이는 과학기술은 때로는 복잡하고 언제나 바뀌고, 진화해나간다. 그렇지만 기술자들은 다른 복잡한 문제와 마찬가지로 영화제작에 관련된 다른 전문가들도 알아듣기 쉽게 비교적 분명한 말들로 자신이 쓰고자 하는 기술사항에 대해 설명해 줄 수 있을 것이다. 이 영화에 대한 가장 좋은 결정을 할 수 있게 말이다.

많은 경우에 편집자나 편집요원들 같이 필요한 정보와 경험을 가지고 있는 전문가들은 반드시 가장 경제적인 방법을 골라야 할 이유가 있다. 그들의 목표는 단순히 '가장 좋은 일'을 해내는 것뿐이다. 그리고 '가장 좋은'이란 말은 주관적이다. 어떤 사람들은 장사속으로 돈을 더 많이 버는 것에만 관심이 있을 수 있다. 또 많은 기술자들은 돈을 아끼는 것에 신경쓰지 않는다. 다른 사람들 밑에서 일하고 청구서를 계산하지 않아도 되는 사람들은 자

기가 생각하기에 필요한 물건을 아무 것이나 달라고 요구하고, 또 얻어내는 것에 쉽게 익숙해질 수 있다.

자신과 '함께' 일하고, 돈을 가장 적게 들이려고 애쓰는 제작요원들을 구해야 한다. 그들에게 예산의 한계를 말해주고, 될 수 있는 대로 그것에 맞추어 일할 수 있도록 해야 한다.

(3) 편집 준비

편집하기에 앞서, 준비를 해야 한다. 여기에는 편집할 인화본 만들기, 소리 옮기기, 필름 동기 맞추기와 필름 부호 만들기가 있다.

01 편집할 인화본 만들기

연기를 찍은 다음에는 필름을 현상소에 보내어 현상해야 한다. 먼저 필름을 현상하고 난 뒤, 음화(negative print)를 만든다. 이 편집되지 않은 인화본을 데일리(daily)라고 하는데, 이것은 주로 '한 가지 빛만을 쓴(one-light)' 인화본이다. 곧, 한 가지 색의 시간 맞추기(timing)를 마음대로 정해서 필름 한통 전체에 쓴다는 뜻이다. 이렇게 하면 하나하나의 장면들이 어떤 것은 너무 어둡고, 어떤 것은 너무 밝을 수가 있으며, 또 색깔의 균형을 잡을 필요가 있을 수 있다. 경우에 따라 '색깔을 고친' 인화를 해달라고 요청할 수 있다. 이때 색과 빛의 균형이 하나하나의 샷에 맞게 조정된다. 이것은 값이 비싸서 특별한 이유가 없는 한 드물게 쓰이지만, 이것을 하는 이유는 이 영화를 볼 사람에게 좋은 인상을 주기 위해서, 또는 색에 문제가 있는 부분을 현상소에서 고칠 수 있으므로, 다시 찍을 필요가 없다는 것을 확인하기 위해서이다.

이렇게 인화처리해서 만든 인화본으로 편집할 것이다.

02 편집할 인화본(daily)의 동기맞추기(synchronizing)

연기를 찍을 때, 시작을 알리는 딱딱이(clapper, slate, stick)가 필름과 소리테이프에 녹화/녹음된다. 어떤 카메라에는 전기섬광등(flash) 또는 '삑' 하는 소리장치가 붙어 있어서(딱딱이와 같은 쓰임새), 필름과 시간을 아껴준다. 소리와 그림을 맞추기 위해서는 딱딱이가 보이고 들리는 그림단위를 바르게 맞추면 된다. 이 일은 편집자가 스스로 하거나, 아니면 이 일을 전문으로 하는 회사에 맡겨도 된다.

이제는 소리와 그림이 맞는 편집에 쓸 인화본을 갖게 되었다. 이것은 특별한 두벌체계(double system)의 영사기를 써서 비출 수 있고, 그러면 지금까지 찍은 영화를 볼 수 있게 된다. 연출자는 여기에서 잘못된 샷들(편집메모에 쓸모없다고 적힌 샷들)을 골라낸다. 이 단계에서 그것들을 골라냄으로써, 가장자리 부호 만드는 필름의 양을 줄일 수 있다.

03 가장자리 부호 입히기(edge-coding)

소리와 그림의 길들이 편집하는 동안 언제나 맞도록(편집할 때 여러 군데로 옮겨지므로), 그 두 길들의 가장자리에 부호를 입힌다. 곧, 하나하나의 필름 가장자리에 기계가 이어지는 숫자들을 인쇄한다(1피트마다 하나씩). 소리길에 맞는 그림단위에 하나하나 똑같은 숫자가 적힌다. 그 다음에는 그림과 소리길이 따로 떨어지게 될 경우(딱딱이가 나오는 부분이 잘려 나간 지 오래 됐을 때), 힘들게 입술을 읽어가며 다시 맞추는 것보다 훨씬 쉽게 두 길을 다시 맞출 수 있다. 그런데, 가장자리 부호 입히기에는 돈이 든다. 작은 영화라면 필요 없을 수도 있다(특히 목소리를 맞출 필요가 거의 없는 영화). 그러나 돈만 있다면 많은 시간과 일을 줄일 수 있고, 또 완성된 작품이 동기를 맞추었다는 것을 확실하게 해준다.

좀 큰 영화를 만들 때는 예산에 반드시 가장자리 부호를 입힐, 돈의 항목을 넣어야 한다.

04 소리 옮기기

1/4 인치짜리 자기테이프로 영화를 찍었지만, 이것을 16mm나 35mm의 스프라켓 구멍이 있는 자기테이프로 옮겨야 하는데(보통 소리연주소, sound studio 에서 처리한다), 이 스프라켓 구멍은 필름에 있는 구멍들과 맞아야, 그 다음 단계인 동기맞추기로 넘어갈 수 있다.

소리는 없고 그림만 있는 필름(MOS)과, 그림이 따라오지 않는 소리(wild sound)들은 이 때 하나하나 따로 다른 감개(reel)에 감겨서 저장된다.

(4) 편집

이제 모든 샷들이 소리와 그림이 맞는 상태로 되었고, 가장자리 부호도 입혀졌다. 부드럽게 이어지는 장면을 만들어내기 위해 알맞은 샷들을 이으면서, 편집자는 가장 좋은 샷들을 골라서 편집을 시작할 수 있다. 이렇게 이어진 것을 편집본(workprint)이라고 하는데, 왜냐하면 편집할 때 쓰는 인화본이기 때문이다.

이 단계에서는 대본을 따라가며 편집할 수 있고, 전혀 그렇게 하지 않을 수 있다. 이것은 대본의 특성이나 가지고 있는 찍은 필름(footage) 또는 감독/제작자/편집자가 바라는 것에 달려있다. 어떻게 하건 찍은 필름으로부터 가편집본(rough-cut)이 나오게 된다.

가편집본은 말 그대로 대충 잘라서 모아놓은 영화란 말이다. 편집자나 감독 또는 제작자가 좋아하는 경향에 따라 가편집본은 가공이 덜되었거나, 완성도가 떨어진다. 장면들은 순서대로 이어지지만, 일부러 길게 잘라둘 수 있다. 빈자리를 뒤에 빛(optical)길이나 아직 찍지 않은 필름으로 메우기 위해 남겨둘 수도 있다. 영화는 마지막으로 나올 작품과 비슷할 수도 있고, 아니면 지나치게 바뀌어 아주 달라질 수도 있다.

이것의 대부분은 감독과 편집자와 작가의 실력에 달려있다. 감독은 샷들을 잘 찍어서 편집이 잘 될 수 있게 해야 하며, 편집자는 샷들을 잘 이어 붙여야 하며, 작가는 샷들을 잘 찍을 수 있게 대본을 써야 한다. 이때부터는 편집자, 감독, 제작자 아니면 누구든 편집에 대한 결정권의 일부를 가지고 있는 사람들은 영화를 더 잘 다듬는 일을 시작하게 된다.

필름을 자르고, 장면들의 순서를 바꾸고, 또 무엇이든지 필요한 일을 해서 결국은 가장 좋은 작품이 되게 해야 한다. 비록 빛효과와 더 많은 소리길이 더해진 마지막 편집본(fine-cut)이 훨씬 더 잘 다듬어져 보일 테지만, 이 마지막 편집본은 마지막 작품과 같은 모습을 갖추도록 편집된 것이다.

이 단계까지의 편집은 아마 한두 개, 또는 그 이상의 소리길을 가지고 편집해왔을 것이다. 때로는 처음부터 한두 개 이상의 소리길을 가지고 편집할 이유가 있다. 예를 들어, 음악이 중요한 역할을 하는 영화라서 대부분의 편집이 음악에 맞추기 위한 것이라면 그러하다. 그러나 보통 자막이나 겹쳐넘기기(dissolve, 덧붙인 소리효과나 음악)는 아직 없을 것이다. 또 아직까지는 화면과 소리의 품질도 그리 좋지 않을 것이고, 뒤에 고쳐야 할 것들이다. 그러나 마지막 편집본이 만들어지면 적어도 샷과 소리의 차례는 이론상 굳어진 것이다. 여기서 '이론상'이라고 하는 이유는 마지막 순간까지는 언제나 무언가를 바꿀 수 있기 때문이다. 그러나 이 단계를 넘어서면 바꾸는 일은 복잡해지고, 더 돈이 많이 들며, 또 편집자의 미움을 사게 될 것이다.(헬렌 가비, 2000)

(5) 제작자, 감독과 편집자

감독이 상상하는 바를 알고, 그것을 함께 느끼기 위해서는, 편집자는 감독과 함께 대본을 읽으며 연구하고, 날마다 편집용 인화본(print)을 살펴봄으로써 알아가게 되는 것이다. 심지

어 편집자는 감독이 샷을 잇는 방법에 대한 기술지식이 없더라도, 감독이 바라는 바가 무엇인지를 짚어줄 수 있는 능력도 있어야 한다.

편집자의 첫 번째 임무는 보통 첫 번째 컷이라 불리는, 감독이 보기를 기대하는 한 편의 필름을 그에게 인수하게 해주는 것이다. 여기서 '인수(assumption)'라는 말은 감독이 그가 보고자 하는 것이 무엇인지를 알고 있다는 뜻이다. 이것은 물론 훌륭한 감독들에게 해당되는 말이지만. 그러나 스스로 그렇게 필름을 편집해서 구성할 수 있는 편집자는 그리 많지 않다. 이러한 이유로 감독과 편집자 사이의 관계는 매우 특별한 것이다. 곧, 편집자는 감독의 오른팔이라고 할 수 있다. 이상적으로는 감독이 전문적으로 자르는 자(cutter)이거나, 훌륭한 편집자(editor)이면 더욱 좋다.

대본을 쓰고, 연기를 준비시키고, 찍는 데에 들인 힘과 시간에도 불구하고, 수백, 수천 개의 필름조각들이 하나로 이어져서, 어떤 뜻을 나타낼 때까지는 모양도 실체도 없다. 필름편집은 무한정의 방법으로 행해질 수 있기 때문에, 마지막 결과물은 여러 가지 내용들 가운데 하나가 될 수 있다. 오직 감독이 이 조각들을 잇는 방법을 알고 있어야만, 스스로 자신의 영화를 제대로 만들 수 있다. 간단히 말해, 편집할 줄 모르면, 감독이 될 수 없다.

영화를 만드는 과정의 이 단계에서, 감독은 자신의 영화에 너무도 친숙하다. 그러나 오랫동안 영화와 함께한 뒤에조차 대사가 현실감이 있는지, 나오는 사람들이 사실적으로 나타났는지, 또는 영화가 전체적으로 보아, 그 영화를 처음 볼뿐 아니라, 미리 친밀감을 갖지 못한 사람들에게 기대했던 효과가 있는지 등을 알기 어렵다.

감독은 자신이 만든 영화의 모든 것을 알고 있기 때문에 너무나 주관적인 생각에 사로잡혀서, 영화를 보는 사람들이 식상해 하리라고 보이는 부분을 잘라낼 수 없다. 그러나 보는 사람들을 위해서라면, 반드시 잘라내야 할 것일 수 있다. 감독은 언제나 영화를 처음 보게 되는 사람의 입장이 되어야 한다. 그러나 이것은 어려운 일이다. 감독이 처음 대본이나 이야기를 만났을 때 경험했던 통찰력, 이해, 반응 등을 갖고 있거나, 되살려볼 수 있으면, 매우 도움이 될 것이다.

흔히 주관은 반대의 효과를 낳는 경우도 있다. 피그말리온(Pygmalion)의 전설은 공허한 이야기가 아니다. 많은 창조자들이 그들의 창조물과 사랑에 빠지게 된다. 그 창조물이 시이든 그림이든 심지어 구운 과자이든 상관없이, 너무나 개인적인 이유로 그들은 자신들이 만든 창조물에 완전히 빠져서 보는 사람의 입장을 잊어버리게 된다. 그 창조물은 보는 사람들의 생각과는 너무나 다르다. 살아있거나 죽은 훌륭한 창조자들 가운데 어느 누구도, 이 도취

에서 완전히 자유로운 사람은 없다.

다음 몇 가지 예는 이 점을 분명히 보여줄 것이다. 에릭 본 스트로하임(Erich Von Stroheim) 감독은 <결혼식(The Wedding March)>이라는 파라마운트사의 무성영화를 만들었다.

"나(뒤에 편집자와, 이어서 감독이 된 에드워드 드미트릭 Edward Dmytryk)는 이때 신참 영사기사였고, 그에게 첫 번째 컷을 보여주는 특전을 가졌다. 그 필름은 길이가 126릴(reel)로, 필름을 보여주는데 이틀이 걸렸다. 그것은 몽타주 기법을 쓴 놀라운 영화였고, 기술적인 입장에서는 특별한 경험이었다. 그러나 이때 영화의 평균길이는 90분 안팎이었다. 이 영화는 무자비하게 잘려야 했고, 본 스트로하임 감독과 그의 필름을 자르는 자가 이 일을 시작했다. 여섯 달 뒤에 영화는 60릴로 줄어들었지만, 여전히 상영될 길이보다 5~6배가 길었다.

영화계약상의 선택권을 써서 파라마운트사는 그 영화를 본 스트로하임 감독에게서 다른 필름 자르는 사람에게로 넘겼고, 그는 그 필름을 24릴로 줄였다. 이것은 다시 두 개의 필름으로 나뉘었다. 본래 제목의 첫 번째 영화는 완전히 실패했고, 두 번째 영화는 미국에서 상영되지도 못했다."

곧, 본 스트로하임 감독이 영화를 만드는 과정에서 느꼈던 기쁨이 일반대중의 감정과는 달랐던 것이다. 본래의 영화는 전문가들을 감동시켰는지는 몰라도, 그러한 감동이 일반 사람들에게는 전달되지 못했던 것이다.

다음에는 우리에게 보다 친숙한 예로 프레드 진네먼(Fred zinneman) 감독의 영화 <하이눈(High Noon)>이 있다. 이 영화 또한 미국의 예술인들은 영화를 상영할 수 있는 길이로 줄일 수 없을 것이라고 생각했다. 그는 어쩔 수 없이 제작자인 스탠리 크래머(Stanley Kramer)에게 밀려났고, 결과적으로 줄어든 영화는 아카데미상을 휩쓸었다. 거기에는 감독의 상도 하나 들어있었다.

이 경우, 크래머의 결정은 논란의 여지가 있다. 만약 길이가 긴 영화가 유행인 오늘날 개봉되었다면, 진네먼 감독의 영화가 훨씬 더 좋았을지도 모른다. 아마 그랬을 것이다.

완벽한 영화는 없다. 거의 모두가 문제 있는 부분이 있으며, 그 숫자는 작품의 품질이 떨어질수록 많다. 창조적인 편집에 의해 살아난 영화보다, 형편없는 편집으로 망친 영화를 더

많이 보아왔다. 그러나 편집실에서 더 좋은 영화를 만들기 위해 창조적으로 편집할 수는 있다. 이것이 바로 훌륭한 편집자가 헤아릴 수 없는 가치를 지닌 이유이다.

조지 니콜스 2세(Jeorge Nichols, Jr.)는 그의 시대 최고의 필름편집자였다. 그가 할당받은 영화가 연극 <헬리오트로프 해리(Haliotrope Harry)>를 영화로 만든 무성영화였다.

긴장감이 도는 밤장면의 한 부분에서 주연배우가 더러운 지역의 어두운 골목길을 내려간 다음, 한 건물의 덜컹거리는 문으로 흔들리는 계단을 오르는 때였다. 니콜스는 계단을 오르는 장면의 길이를 약간 늘임으로써 긴장감을 더할 수 있다고 판단했다. 하지만 감독은 그 일을 할 수 있는 여분의 장비를 주지 않았다. 다행히도 그 부분에서 빼야 할 장면이 여럿 있어 편집기 앞에 앉아 하나하나의 장면을 살펴보았다. 그 앞서의 컷과 어울리는, 배우가 좀더 낮은 계단에 서있는 장면을 찾을 때까지 화면마다 살펴본 것이다. 그 장면에서 배우는 사실상 거의 죽음의 꼭대기에 와있는 상태였다. 서너 개의 이어지는 컷으로 그 과정을 되풀이하여 배우가 실제 높이의 몇 배나 되는 계단을 오르는 것처럼 보이는 '새로운' 장면을 만들어내는데 성공했다. 이것은 18시간의 열띤 노력과 안경 하나를 투자한 결과였다. 이렇게 얻은 그 장면의 긴장감은 감독의 치하만큼이나 높았다.

다음 예는 찰리 러글스(Charlie Ruggles)와 찰스 래프턴(Charles Laughton)이 함께 주연을 맡고, 레오 맥커레이(Leo McCarey)가 감독했던 영화 <붉은 골짜기의 러글스(Ruggles of Red Gap)>이다. 래프턴은 훌륭한 배우이긴 하지만 울퉁불퉁한 얼굴이어서, 경우에 따라 공격적인 인상을 주는데, 특히 감정을 드러내는 장면에서는 더욱 심해진다. 그래서 그의 얼굴 표정의 많은 부분을 잘라내었으나, 하나의 이어지는 장면에서는 잘라낼 수 없었다. 집안의 거실장면이었다. 그 장면에서 찰리 러글스의 영국인 집사 역을 맡은 래프턴(영국인 영주와의 포크게임에서 이겼다)이 그의 주인과 바로 함께 거실로 들어가고 있었다. 어느 순간 러글스가 링컨의 게티스버그 연설을 읊으려 했으나, 연설문을 기억할 수 없었다. 그의 친구들이나 이 집의 단골손님 가운데 어느 누구도 기억하지 못했다.

갑자기 '47년 전…'하고 중얼거리는 래프턴에게 러글스는 관심을 돌렸고, 그 말을 알고 있는 영국사람에게 놀란 러글스는 계속하길 권유했다. 래프턴은 완전히 감정에 빠져있었으며, 또한 매우 흥분해있었다. 그의 모습을 보통의 가까운 샷으로 찍는 데에 하루 반이 걸렸다. 맥커레이 감독은 끈질기게 그 장면을 40~50번이나 찍었으나, 완전한 장면은 하나도 나오지 않았다. 마침내 래프턴은 눈물을 흘리며 무릎을 꿇고 자비를 구했다. 맥커레이는 찍기를 미루었다. 바로 이때, 많은 장면들 가운데 가장 좋은 부분만을 써서 완벽한 소리길로 이

어 맞출 수 있겠다고 내(편집자, 에드워드 드미트릭)가 제안했다. 맥커레이 감독도 그 제안에 동의했다. 그래서 일단 15~20개의 장면을 살펴보면서 소리길만을 가지고 편집했다.

그리고 더 많은 장면들도 살펴보았다. 여기에서는 대사, 저기에서는 연설문, 때로는 한 마디 말이나, 두 마디만 써서 한편의 완전한 연설장면으로 짜 맞추었다. 맥커레이가 이 말을 듣고 좋아하며 완성해주기를 바랐다.

지금까지 애쓴 것은 일상적인 일과 다름없었다. 이제부터가 문제였다. 하나하나 소리 컷이 장면과 맞아야 했기 때문에, 화면을 소리길에 맞추는 일은 너무나 복잡했다. 푸는 방법은 단 한 가지였다. 그 연설은 래프턴의 등이 보이는 장면에서부터 시작되었기 때문에 거실에 있는 다른 사람들의 반응이 잇달았다. 첫 번째가 찰리 러글스와 같은 테이블에 앉은 동료들이었고, 다음이 다른 구경꾼들이었다. 한 사람씩 테이블에서 일어나 좀더 가깝게 보고 듣기 위해 다가갔다. 화면 밖의 집사 목소리는 자신감을 얻을수록 점점 커지고, 집주인의 '공짜로 술 들어요!'라는 소리와 함께 그 연설은 승리감에 찬 어조로 끝맺었다.

극적인 논리로는 그 대사의 대부분을 그 장면의 주요인물인 집사가 연기했어야 했다. 그러나 래프턴의 모든 컷은 그의 어느 정도 툭 불거진 두툼한 입술, 눈구멍으로 치켜 올라간 눈, 볼 위로 흘러내리는 커다란 눈물방울만을 보여주었다. 그래서 두 개의 짧은 컷을 뺀 나머지 전체대사는 구경꾼들의 반응샷으로 메웠다.

"시사회에서 이때 파라마운트사의 사장이었던 어스트 루비취가 그 장면이 래프턴의 것이라며 그를 더 많이 넣어야 한다고 했다. 맥커레이도 동의했고, 나도 투표결과에 따라야 했다. 가장 무난한 컷들을 골라 시사회를 위한 필름에 그것들을 넣었다. 시사회에서, 게티스버그 연설장면까지는 너무도 아름답게 보였다. 그러나 그 문제의 장면이 시작되고, 드디어 래프턴의 첫 번째 컷이 나왔는데, 말하면서 눈물을 흘리는 장면이었다. 미국사람들은 게티스버그 연설을 존중하기는 하지만, 그것 때문에 울지는 않는다. 보는 사람들은 갑자기 웃음을 터뜨렸고, 지금은 들을 수 없는 나머지 장면에서도 웃음이 계속되었다. 링컨의 고귀한 연설문에 대한 대가로 바란 것이 웃음은 아니었다. 영화의 가장 중요한 장면 가운데 하나가 힘을 잃어버렸다.

시사회를 마치고 극장을 나설 때, 맥커레이가 '당신이 했던 대로 하자'고 했다. 나는 그렇게 했고, 다음의 시사회는 우리가 본래 내렸던 평가를 확인시켜주었다. 이번에는 웃음이 없었다. 영화를 보는 사람들은 주의깊게 보고난 뒤, 래프턴의 연기에 박수를 보냈다.

이 영화 <붉은 골짜기의 러글스>는 그 해 가장 좋은 영화 가운데 한편으로 뽑혔다. 그날부터 래프턴은 죽는 날까지 링컨기념일이 되면, 주요 라디오방송 프로그램에 불려 나가 다시 한 번 게티스버그 연설을 해달라는 요청을 받곤 했다."

분명히, 보는 사람에게 보이지 않는 것이 보이는 것만큼 결정적일 수 있다. 이러한 원칙은 필름이 편집실로 옮겨지면 여러 가지 방법으로 뚜렷해져서, 연기를 찍는 현장에서 드러나지 않던 장면들이 드러나게 된다. 편집자의 세련된 기술은 이들을 지워준다. 그러나 때로는 반대의 현상이 있을 수도 있다. 예를 들어, 어떤 배우의 대사나 연기에 대한 반응이 맞지 않은 것으로 생각되면, 속임수가 되긴 하겠지만 다른 장면의 가까운 샷을 찾을 수도 있다(만약 그 장면의 옷과 거의 같고, 반드시 뒷그림이 같지 않아도 된다면).

심한 경우에는 필요한 만큼 여분의 컷으로 배우의 얼굴 가까운 샷을 멈춘 화면으로 만들 수도 있다. 배우의 얼굴에는 물론 아무 움직임도 없다. 그러나 움직임이 없는 것 또한 반응 이 될 수 있다. 그것은 '그가 충격 때문에 꼼짝 않고 서있었다'와 같은 반응이다.

멈춘 화면 다음에 바로 이어지는 움직임이 그렇게 갑작스럽지 않다면, 보는 사람들은 움 직임이 없더라도 생생한 화면이라 생각할 것이다. 반응을 이렇게 잇는 것은 장면에 새롭고 전혀 다른 뜻을 줄 수 있다. 예를 들어, 한 남자가 여자에게 '부드러운 음악과 찬 와인은 어때요?'라고 묻자마자, '좋아요' 하는 반응을 곧바로 보인다면, 그 상황은 분명히 드라마가 아니다. 그러나 그녀의 얼굴표정이 그의 초대에 대해 깊이 생각하는 것같이 약간 시간을 두고 망설이는 모습을 보인다면, 보는 사람들은 여러 가지 가능성을 생각해볼 수 있고, 더욱 중요 하게는 그녀의 마음속을 가로지르는 생각에 대해 상상할 수 있다. 앞서와 똑같은 억양일지라 도 마침내 그녀가 '좋아요'라고 말한다면, 극적으로 정해진 결정을 나타낼 수 있고, 또한 있을 수 있는 그뒤의 사건 줄거리를 암시할 수도 있다. 원칙적으로 그러한 연기에 대한 결정은 연 기를 찍는 현장에서 이루어지나, 가끔은 빠져서 편집과정에서 끼워넣을 수 있다.

많은 필름이 편집과정에서 잘려나간다. 그러나 모든 편집결정이 건설적인 사고의 결과는 아니다. 공통적으로 잘못 생각하는 것은 잦은 자르기가 화면에 속도와 생명력을 준다고 하 지만, 이것이 반드시 필요한 것은 아니다. 그런 자르기는 자주 대사를 급하게 바꾸어 보는 사람을 어리둥절하게 만들며, 감정을 끌어올리기보다 오히려 관심을 빠르게 떨어뜨린다.

영화 속의 연기가 몸이 움직이는 기능이 아닌 것처럼, 자르기를 합성하여 만든 것도 기능 이 아니다. 극적으로 말하자면, 움직임은 보는 사람의 마음속에서 일어난다. 긴장되고 흥미

있는 장면은 움직이지 않는 배우의 짧은 연기로 보여줄 수 있고, 그 움직이지 않는 배우의 연기는 이어지는 여러 컷의 연기만큼 효과적으로 보는 사람을 감동시킬 수 있다. 사실상 때로는 더 효과적이기도 하다.

꼭 필요한 만큼의 움직임과 샷을 장면에 넣어주는 것이 이상적이다. 그러나 이것은 모든 훌륭한 드라마의 장면을 구성하는 데에 기본적인 요건일 뿐이다. 경우에 따라서는 감독이 대사를 원래 연기보다 더 빠른 속도로 진행되기를 바라서 그렇게 하도록 결정하기도 한다. 여러 장면을 찍은 필름과 필요한 장비만 있다면, 속도를 빠르게 하는 것은 쉽게 만들 수 있다. 배우들의 대사를 하나하나 다른 테이프에 녹음하고, 때를 잘 맞춰 마치 다른 사람의 대화에 끼어든 것처럼 겹친다. 그런 다음, 그 테이프들을 모두 하나의 테이프에 녹음하고, 가까운 샷들을 이 녹음에 맞춘다. 그다음 아주 빠른 속도로 화면을 돌릴 수 있고, 반대로 생각이나 반응의 오랜 멈춘 화면이 필요하면 상당히 느리게 만들 수도 있다.

끝으로 뒤쪽음악(background music)은 편집과정에서 생각해야 할 또 하나의 중요한 일이다.

극적인 감정의 수준을 높임으로써, 음악은 장면의 흐름을 더 빠르게 만들어주기도 한다. 음악효과의 좋은 점을 충분히 살리려면, 감독이 이런 음악을 알맞게 쓸 장면에 관해 훌륭한 생각을 가지고 있어야 한다. 그래야만, 정말로 그래야만 한다. 그 장면마다에 가장 좋은 음악을 골라 써서 알맞은 속도보다 약간 속도를 느리게 해야 하는데, 왜냐하면 어떤 장면에 음악이 없는 상태에서 본래의 속도에 맞추어 자르기하고, 거기에 음악을 맞추면 어울리지 않게 약간 서두르는 느낌을 주기 때문이다. 이는 조명요원이 무대에 빛을 비출 동안 감독이 생각해야 할 중요한 일이다. 이런 모든 일들은 자르기의 마술로 이루어질 수 있으나, 모든 눈속임이 그러하듯 많은 지식과 훈련을 필요로 한다. 영화학교에서 받았던 한두 학기 정도의 자르기 연습만으로 자신을 편집자라 생각하는 풋내기 감독은 없을 것이다.

자신의 자르기 권리에 대한 주장은 말썽 많은 어설픈 영화를 만들어낼 뿐이다. 요즈음 몇 년 동안 값비싼 대가를 치른 뒤 일어난 잘못들이 그 일을 증명해준다. 뛰어난 자르기와 능란한 편집은 훌륭한 영화를 만드는 데에 가장 필요한 조건이다. 그런데 이것은 두 가지 방식 가운데 한가지로 이루어질 수 있다. 곧, 감독이 전문편집자를 찾아 그를 둘도 없는 벗으로 삼든가, 아니면 감독자신이 이 중요한 기술을 배워서 수많은 시간을 편집실에서 보내든가 해야만 한다.(에드워드 드미트릭, 1994)

(6) 편집자(The Editor)

영화다운 영화를 만드는 데 있어서 편집자의 공헌도 매우 중요하다. 그의 역할은 카메라 감독이 찍고, 현상이 끝난 필름을 받아서 여러 가지 영화의 구성요소들을 정리하여 하나의 작품을 만드는 일로서, 그림과 소리의 힘차게 움직이는 결합으로 이루어진 그것은 마치 커다랗고 복잡하기 그지없는 조각그림 맞추기 놀이에 비유할 수 있다.

편집을 영화예술의 기본이라고 믿었던 러시아의 뛰어난 감독 푸도프킨(V. I. Pudovkin)은 영화를 찍는다는 생각은 전혀 잘못된 것으로, 그러한 생각은 이제 버려야 한다고 말했다. 그에 따르면, 영화란 찍는 것이 아니라, 짜 맞추어진다. 영화란 그 소재인 셀룰로이드 조각을 짜맞춤으로써 이루어지는 것이다. 히치콕 감독은 이 생각을 더 강조했다.

'영화는 새롭게 만들어진 자신의 말로 말할 수 있어야 하며, 그러기 위해서는 찍은 하나하나의 장면을 풀어헤칠 수 있는 한 조각의 소재로 취급하고, 또 이것들을 써서 하나의 뜻있는 눈에 보이는 문양(visual patterns)을 짜내지 않으면 안 된다.'

편집과정이 중요해짐에 따라, 편집자의 역할이 감독의 역할과 거의 같다고 생각되기에 이르렀다. 감독이 찍은 소재의 품질수준과는 관계없이, 신중한 판단을 전제로 하지 않고 그것들 하나하나의 조각난 화면들을 어느 때 얼마만큼 쓸지를 결정하는 일은 뜻이 없을 것이다. 나아가, 이것들을 모으고 정리하는 일은, 그 주제에 진실로 빠져 들어가거나, 또는 감독의 의도를 완전히 알 수 있거나, 이에 따른 미학적 판단을 하지 않고서는 할 수 없다.

그러므로 대개의 경우 감독과 편집자는 한편의 영화를 완성하는 데 거의 같은 협조자로 생각해야 한다. 때로 편집자는 진정한 구성의 전문가, 뛰어난 건축사 또는 영화의 완성자일 수 있다. 실제로 편집자가 영화의 통일성에 대해 슬기로운 비전을 지니고 있다면, 그는 감독의 입장에서 감독에게 모자라는 슬기로운 비전을 채워줄 수 있어야 한다.

01 편집자의 임무

영화에서 편집이 차지하는 중요성을 제대로 알기 위해서는 편집자의 기본적인 임무를 자세하게 살펴보아야 한다. 그의 임무는 하나의 이어지는 전체로 작품을 완성하는 일, 곧 하나하나의 나뉜 샷이나 소리 등이 작품의 주제나 이야기를 펼쳐나가는데 있어, 뜻있게 이바지하도록 잇는 것이다.

편집자의 기능을 올바르게 알기 위해서는 조각그림 맞추기의 본질을 아는 일이 중요하다. 편집자가 편집할 때 쓰는 기본단위는 한 번 카메라를 켜서 찍은 필름의 단편, 곧, 샷(shot)이다. 그리고 이 샷들을 이으면, 한 번에 한곳에서 일어나는 통일된 행위인 '장면(scene)'이 된다. 또 이 장면이 여러 개가 모여, 이야기단위(sequence)가 되는데, 이것은 연극의 막에 해당하는 극적국면으로 기능한다. 이처럼 하나하나의 부분들을 효과적으로 모으고, 정리하는데 있어서, 편집자는 다음과 같은 기능들을 성공적으로 수행해야 한다.

02 편집자의 기능

편집자는 고르기, 이어지는 성질, 장면 바꾸기, 율동, 속도와 시간의 조절, 시간 늘이기, 시간 줄이기와 창조적으로 그림을 나란히 놓기 등의 기능을 행한다.

■**고르기** _우리는 편집실에서 마지막으로 작품이 만들어지는 과정을 보지 못하기 때문에 편집자가 컷을 고르는 과정을 확인할 수는 없겠지만, 편집의 가장 기본적인 기능이 수많은 그림들 가운데서 가장 좋다고 생각되는 것을 고를 것이라는 것은 분명하게 알고 있다.

먼저, 가장 눈에 보이는 충격이 힘차고 효과적이며, 뜻있는 그림을 고르는 한편, 어울리지 않고 뜻 없는 그림들을 지우는 것이다.

■**이어지는 성질(continuity)** _편집자는 또한 조각필름들을 이어서, 하나의 이어지는 전체로 만들어야 한다. 이를 위해 편집자는 하나의 그림에서 다른 그림으로, 하나의 소리에서 다른 소리에 이르기까지, 생각과 느낌 등을 효과적으로 이끌어야 한다. 이렇게 해서 하나하나의 그림이나 소리들 사이의 관련성이 분명해지고, 따라서 샷이나 장면들 사이도 부드럽게 이어질 수 있다. 이때 편집자는 그림과 그림, 소리와 그림, 또는 소리와 소리를 나란히 놓음으로써 생겨나는 아름다움의, 극적, 심리적 효과를 생각해야 한다.

■**장면 바꾸기** _지난날의 감독들은 서로 다른 시간과 곳에서 일어나는 이야기단위 사이를 부드러우면서도 두드러지게 보이게 하기 위해, 특수한 빛효과(optical effects)를 자주 썼다. 다음은 그때 공식으로까지 인식되고 또 그렇게 쓰였던, 대표적인 장면을 바꾸는 기법들이다.
- 쓸어넘기기(wipe) _새로운 그림이 수평선, 수직선, 대각선 등의 형태로 화면에 나타나면서 앞의 그림을 화면 밖으로 밀어내는 기법.
- 책장넘기기(flip frame) _화면전체가 마치 책장을 넘기는 것처럼 넘어가면서, 새로운 화

면이 나타나는 기법.

- 겹쳐넘기기(dissolve) _앞장면의 끝부분과 뒷장면의 첫부분이 겹쳐지면서 점차로 앞장면은 사라지고 뒷장면이 온전한 상태로 나타나는 기법. 두 화면이 겹쳐지는 순간은 겹친 화면(superimposition)이 되고, 이어서 점차 어두워졌다가 점차 밝아지기도(fade out/in) 한다.

- 점차 어두워지고 점차 밝아지기(fade out/in) _앞장면(특히 이야기단위)의 마지막 그림이 사라지면서 잠시 어두워진 다음, 다시 점차 밝아지면서 뒷장면의 첫부분이 나타나는 기법.

이것들은 모두가 영화의 그림이 바뀌는 성격을 특징짓는 효과를 지녔다. 예컨대, 겹쳐넘기기(dissolve)는 상대적으로 느린 기법으로, 영화를 보는 사람들로 하여금 중요한 장면이 바뀌거나, 시간이 지나가는 것을 알게 하도록 쓰였다.

책장넘기기(flip frame)나 쓸어넘기기(wipe)는 그 속도가 빠르기 때문에, 시간과 자리가 바뀌는 것이 두드러진 곳에 썼다. 오늘날의 감독들은 대개 이런 전통적인 기법들을 지나치게 쓰는 것을 삼가고 대신, 장면과 장면을 단순한 자르기(cut)로 잇는 것을 좋아한다.

장면을 바꾸는 본질이야 어떻든 간에, 곧 느린 겹쳐넘기기처럼 길고 분명하든지, 아니면 단순한 자르기처럼 짧고 빠르든지 간에, 편집자는 이런 기법들을 써서 이야기단위, 이야기단위 안의, 또는 단순히 하나의 그림과 다른 그림 사이 등에 관계없이, 모든 관계들 사이를 이어지게 해야 한다.

경우에 따라서는 장면을 바꾸는 것이 눈에 보이는 흐름으로 부드럽게 이어지도록 하기 위해, 모양을 바꾸는 기법(form cut)을 쓸 수도 있다. 앞장면과 뒷장면 대상물의 모양이 비슷하기 때문에 자르기나 겹쳐넘기기로 부드럽게 잇는 것이다. 예를 들면, 스탠리 큐브릭(Stanley Kubrick) 감독의 <2001: 스페이스 오딧세이(2001: A Space Odyssey)>(1968)에서는 공중으로 튕겨나간 뼛조각이 겹쳐넘겨지면서, 다음 장면의 빙글빙글 돌아가는 폭탄으로 모양이 바뀐다.

에이젠슈테인(Eisenstein) 감독의 <전함 포템킨(Battleship Potemkin)>(1925)에서는 한 이야기단위의 끝에 보였던 칼의 손잡이가 이어지는 장면에서는 신부의 목에 걸친 십자가로 바뀐다. 이와 비슷한 것으로는 하나의 색채나 질감을 써서 결과적으로 부드럽게 그림을 바꿀 수 있다. 예를 들어, 불타는 해가 다음 장면에서는 밤의 야영지에서 피우는 모닥불로 겹

쳐 넘겨지는 것이다. 물론 이런 식으로 장면을 바꾸는 것에는 한계가 있다. 지나치게 자주 쓰면 자연스러움이나 꼭 필요한 성질이 없어진다.

물리적으로 같은 시간과 곳에서 일어나는 이어지는 샷으로 어떤 하나의 이야기단위를 구성할 때는 그 이야기단위 안의 이어지는 성질을 유지하는 것이 중요하다. 예를 들어, 대개의 이야기단위나 장면은 먼저 주된 샷(master shot)을 잡아서 영화를 보는 사람들에게 바뀐 곳이나 시간에 관한 전체적인 환경을 보여준 다음에, 나오는 사람들의 세부행동을 차례대로 그려나가기 마련이다. 이때 편집자는 영화를 보는 사람들이 다음에 이어지는 장면의 상황을 알 수 있도록 하기 위해 주된 샷이 반드시 필요한지를 먼저 판단해야 한다.

다음 화면들은 편집을 위한 이야기단위의 구성에 필요한 이어지는 성질을 보여주고 있다.

편집 그림 1 _이 영화를 보는 사람으로 하여금 주위환경에 익숙해지도록 하기 위해서 편집자는 무대전체를 보여주고, 무대 안 연기자들의 자리를 지정해주면서 장면을 구성하기 시작한다.

편집 그림 2 _두 번째 샷에서 편집자는 이 장면을 보는 사람을 연기자에게 가까이 데려간다. 보는 사람 스스로가 연기자에게 다가간 듯한 인상을 갖게 함으로써 보는 사람은 연기자들을 자세히 볼 수 있고, 또한 그들의 이야기 내용을 들을 수 있다.

편집 그림 3 _세 번째 샷에서 보는 사람은 연기자들에게로 더 가까이 갔고, 이로써 연기자들을 자세히 볼 수 있게 되었다. 소리의 크기 또한 샷이 진행될 때마다 높아져서, 이제는 그들이 나누는 이야기 내용을 분명하게 들을 수 있다.

편집 그림 4 _네 번째 샷에서 이 장면을 보는 사람은 두 사람의 이야기에 끼어든다. 남자의 어깨너머에 자리한 카메라를 통해서 말하고 있는 여인을 바라본다.

편집 그림 5 _이 장면의 멈춘 상태에 움직임을 주기 위해서 편집자는 그림을 여인의 어깨너머샷으로 바꾸어, 여인의 말에 반응하는 남자의 모습에 초점을 맞춘다.

편집 그림 6 _여섯 번째 샷에서 편집자는 그림을, 여인의 얼굴을 가까이 잡은 샷(closeup)으로 바꾸었다. 이로써 보는 사람에게 좀더 친밀한 시점을 보여주어서, 그녀의 입과 눈의 표정을 쉽게 읽을 수 있게 했다. 이런 샷은 특히 반응샷으로 매우 효과적이다. 카메라가 그녀의 얼굴을 잡고 있는 동안, 소리길에서는 남자의 목소리가 들리는 것이다.

편집 그림 7 _다시 한 번 그림을 바꾸기 위해서, 편집자는 이번에는 남자의 얼굴을 가까운 샷으로 잡은 그림으로 바꾸었다. 남자는 이야기를 계속할 수 있고, 아니면 여인의 이야기에 반응할 수 있다.

편집 그림 8 _아홉 번째 샷을 위해서 편집자는 이 여덟 번째 샷을 사이에 끼워넣었다.

남자의 어깨너머 샷으로 돌아가서 여인이 주전자의 커피를 컵에 따르려고 한다는 사실을 설정해주는 것이다.

편집 그림 9 _앞의 그림에서 예상되었고, 또 시작되었던 손의 움직임을 가까운 샷으로 잡았다. 이상의 전체그림들은 분명히 자극적이지 않으면서 또한 구성의 면에서는 극적이지도 않았다. 그러나 편집자는 이 그림들을 이어서 샷들 사이의 논리를 구성하고, 또 그림들을 생동감 있게 유지함으로써 자신의 임무를 다했다.

■**율동, 속도, 시간의 조절** _영화에서는 아주 많은 요소들이 서로 합쳐져서 또는 혼자서 율동을 만들어낸다. 화면에서 움직이는 물리적인 대상물들, 카메라의 움직임, 음악과 대사의 속도와 율동, 그리고 구성의 전개가 지니고 있는 율동, 이 모든 요소들이 하나의 전체로 모이는 독특한 율동을 만들어낸다. 그러나 이러한 율동은 모두가 그 소재의 본질에 의해 자연스럽게 영화에 이바지한다. 그러나 무엇보다도 지배적인 영화의 속도와 강력한 율동은 편집에 따라 장면을 바꾸는 회수와 각 샷이 지속되는 시간에 의해서 생길 것이다.

이렇게 편집에 의해 구성되는 율동은, 그것이 영화를 수없이 독립된 부분들로 잘게 나누는데도 불구하고, 결국은 샷들이 이어지거나 흘러가는 성질을 막지 않는다는 점에서 독특하다. 이처럼 편집은 그림과 소리가 이어지는 흐름을 유지하면서도 독특한 율동을 만들어냄으로써, 영화에 밝고 상쾌한 운율의 문양(rhythmical patterns)을 구성하는 것이다.

편집으로 구성된 이 율동은 또한 우리가 영화의 장면을 보면서 장면이 바뀌는 순간을 의식하지 못하게 하면서도, 무의식적으로는 그 율동이 만들어낸 속도에 반응하게 하는 영화의 특성이기도 하다.

우리가 이 율동에 대해 무의식적일 수 있는 이유 가운데 하나는 실제의 삶속에서도 같은

원리로 생활하기 때문이다. 곧, 우리는 한 곳에서 다른 곳으로 눈길을 빠르고 편하게 바꾸는데, 이러한 태도는 편집의 원리와 같은 것이다. 우리의 마음상태는 자주 우리의 관심을 한곳으로부터 다른 곳으로 어떻게 빨리 바꾸는가에서 드러난다. 따라서 느리게 장면이 바뀌는것은 평온하게 바라보는 사람의 인상에 가깝고, 빠르게 장면이 바뀌는 것은 매우 흥분한사람이 바라보는 인상을 드러낸다. 이처럼 언뜻 스쳐가는 대상을 눈으로 바라보는 감각이구성하는 율동에 대한 우리의 반응은 편집자로 하여금 우리를 조절할 수 있도록 한다. 그의의도에 따라서 우리는 흥분하기도 하고, 평온함을 느끼기도 하는 것이다.

편집자는 영화전체를 통해서 하나의 속도를 다른 것으로 바꿀 수 있지만, 하나하나 장면을 바꾸는 속도는 그 장면의 내용에 의해 결정된다. 따라서 이때의 율동은 연기자가 움직이는 속도, 대사의 속도, 그리고 작품전체를 지배하는 마음의 느낌과 같은 것들에 따른다.

■►**시간 늘이기**(expansion of time) _능력 있는 편집자라면 이야기단위의 상황을 상세하게그림으로써 정상적인 시간의 개념을 크게 늘일 수 있다. 예를 들어, 계단을 올라가는 한 사나이가 있다. 단순히 계단을 오르는 그의 전체샷에 두세 발자국 그의 발을 잡은 가까운 샷을 끼워넣음으로써 그의 행위에 대한 시간감각은 늘어난다. 만약 그의 얼굴이나 난간을 잡고 있는 손의 가까운 샷을 더 보탠다면, 그의 행위에 드는 시간에 대한 우리의 느낌은 더욱늘어날 것이다.

■►**시간 줄이기**(compression of time) _마치 기관총을 쏘는 것처럼 아주 짧은 그림들을 끼워넣는 순간편집(flashing cutting)으로 편집자는 긴 시간의 사건이나 행위를 단 몇 초로 줄일수 있다. 이를 테면, 공장근로자의 하루 일과에서 대표적인 그림들을 골라낸 다음, 그 짧은그림들을 빠르게 이으면, 8시간을 1~2분으로 줄일 수 있다. 또는 하나하나의 샷들이 서로겹치도록 이으면, 좀더 부드럽게 시간을 줄일 수 있다.

시간을 줄이는 다른 기법으로는 튀는 자르기(jump cut)가 있다. 이어지는 화면의 가운데에서 별로 뜻이 없거나 필요하지 않은 부분을 잘라내는 것이다. 예를 들면, 서부영화의 장면에서 마을의 길을 가로질러 그의 사무실에서부터 살롱으로 걸어가는 보안관이 있다. 만약이어지는 그의 움직임이 지나치게 느리고 길다고 느껴지면, 편집자는 길을 건너는 모습에서잘라서 곧바로 살롱으로 이을 수 있다. 이처럼 튀는 자르기는 필요 없는 부분을 잘라냄으로써 사건이나 행위를 속도감 있게 만들 수 있다.

나란히 잇는 편집(parallel cutting)이야말로 가장 효과적인 편집기법 가운데 하나일 것이

다. 서로 독립된 곳에서 일어나는 두 개의 연기가 빠르게 서로 이어지는 것이다. 그래서 이 것을 서로 엇갈리는 편집(cross cutting)이라고도 한다. 이 편집은 두 개의 행위가 한꺼번에 일어나고 있다는 인상을 주고, 따라서 힘센 의혹을 구성하는 데에 자주 쓰이는 기법이다. 예를 들어, 위험이 아주 눈앞에 다다른 마지막 순간에 기병대가 나타나는 전통적인 서부영 화가 대표적이다. 인디언들의 공격을 받은 정착민들이 둥글게 둘러쳐진 포장마차들 가운데 서 사투를 벌이고 있고, 한편에서는 기병대가 이들을 구하러 달려오는 중이다.

포위된 정착민들과 기병대의 행군을 서로 엇갈리게 편집함으로써, 두 상황 사이의 긴박감 이 효과적으로 느껴진다. 샷이 바뀌는 속도가 점차 빨라지면서 이윽고 절정에 이른다.

이밖에도 전혀 다른 유형의 시간 줄이기가 얼마든지 있을 수 있다. 예를 들면, 아주 짧은 회상장면이나 기억장면들을 현재의 행위 가운데 잠깐씩 끼워넣음으로써 극중 인물의 마음 상태나 사건의 상황을 알아보는 데에 도움이 되는 기법 따위가 좋은 예이다.

■-창조적으로 나란히 잇기(creative juxtaposition) _편집자는 가끔 그가 맡고 있는 작품에서 창의적으로 의사를 전달하도록 요청받는다. 이것은 그림과 소리를 독창적으로 나란히 놓음 으로써, 소재자체에 대한 자신의 태도나 느낌을 나타낼 수 있는 기회이기도 하다. 역설적으 로 장면을 바꾸는 것이 좋은 예가 될 것이다. 또한 이어지는 짧은 그림들로, 이른바 몽타주 그림단위(montage sequence)라고 하는 기법으로 나타낼 수도 있다. 몽타주는 논리에 맞게 이어지는 분명한 문양(patterns)은 아니면서도, 이어지는 그림과 소리가 효과적으로 어우러 져 어떤 작은 영상의 시(cine poem)를 구성하는 독특한 그림단위를 가리킨다.

이 몽타주의 통일성은 보는 사람으로 하여금 그 이어지는 그림들을 곧바로 보는 순간 느 낄 수 있도록 하는 복잡한, 안으로 서로 이어지는 성질을 만들어낸다. 편집자는 이어지는 짧은 그림들을 인상주의적 기법처럼 이음으로써, 시간과 자리가 바뀐 것에 대한 어떤 특이 한 분위기나 느낌을 되살릴 수도 있다.

러시아의 뛰어난 감독이자 이론가였던 에이젠슈테인이 정의한 바 있듯이,

'몽타주는 부분적으로 나타내는 기호인 하나하나의 그림들을 잇고, 나란히 늘어놓은 것이며, 이것은 다시 보는 사람의 의식과 마음을 자극하여 그들로 하여금 처음에 예술가 의 눈앞에서 맴돌던 그 본래의 영상을 체험케 한다.'

몽타주 개념은 시의 상상력에서도 빌려 쓸 수 있다. 이를테면, '소네트 73'에서 세익스피어는 노년기의 인생을 3개의 따로 떨어진 그림에 비유한다.

첫째는 겨울로서, '추위에 떨고 있는 저 나뭇가지에 매달린 잎새가 황금색으로 바뀌고, 이윽고는 몇 잎만이 남거나 아니면 모두 떨어졌을 때,'

두 번째는 황혼으로서, '서쪽 하늘로 황혼이 질 때,'

그리고 세 번째는 '꺼져가는 불'.

그대는 내 안에서 이러한 세월을 보게 될 거요. 전에는

아름다운 새같이 노래했던 소년성가대의

지금은 폐허가 되고만 싸늘하고 비어있는 자리를 뒷그림 삼아

흔들리는 가지에 누런 잎이 몇 개

남아 있을까말까 한 계절 말이오.

그대는 또 내안에서 황혼을 보게 될 거요.

해진 뒤 서녘하늘에 저물어가는 황혼 말이오.

그런데 이내 곧 어두운 밤은 이 황혼을 앗아가고,

그리고 제2의 죽음인 잠의 안식 속에

온갖 것을 닫아놓고 마오.

그대는 또 내안에서 젊었던 날의 재위에 남아있는 불빛을 보게 될 거요.

그것은 언제고 타 없어지고 말, 불꽃이 누워있는 죽음의 침대와 같은 것.

불을 타오르게 해준 것과 함께 불꽃은 다 타 없어지고 말 거요.

이런 생각은 그대의 사랑을 한층 더 힘차게 만들고,

그대가 머지않아 잃고 말 그 사랑을

그대로 하여금 더욱 사랑하게 해줄 것이오.

죽음과 노년의 범우주적인 연상을 안에 품고 있는 이들 이미지로, 우리는 다음과 같은 영화의 몽타주를 구성할 수 있다.

장면1　흔들의자에 앉아있는 노부부의 주름진 얼굴, 가까운 샷/ 침침한 눈길이 저 먼 곳을 향하고 있다. 삐걱거리는 흔들의자 소리와 할아버지의 오래된 시계의 똑딱거리

는 소리.

장면2 앙상한 나뭇가지에 떨어질 듯 매달려있는 시든 나뭇잎의 가까운 샷으로 천천히 겹쳐넘기기/… 흰 눈이 내려 검은 가지 위에 엷게 쌓인다. 낮게 깔리는 바람소리. 시계 소리.

장면3 수평선 아래로 거의 다 지고 있는 해가 보이는 바닷가로 천천히 겹쳐넘기기/… 이윽고 완전히 사라지면서 흠뻑 붉게 물들었다가 점차 어두워진다. 부드럽게 들리는 잔잔한 파도소리. 뒤에서는 계속해서 할아버지의 시계소리.

장면4 하늘의 불타는 해에서 석탄불이 이글거리는 벽난로로 천천히 겹쳐넘기기/…어느 정도 불꽃이 튀는 듯하다가 이윽고 푸드득 소리를 내면서 꺼진다. 마치 산들바람이라도 불어오듯 벌겋게 달아올랐던 석탄불이 다시 천천히 꺼진다. 할아버지의 시계소리는 계속 들린다.

장면5 다시 돌아가서 흔들의자에 앉아 있는 노부부의 주름진 얼굴, 가까운 샷/ 삐걱거리는 흔들의자 소리와 할아버지의 시계소리. 화면이 점차 어두워진다./F. O.
(조셉 보그스, 2001)

(7) 소리 살펴보기(sound running)

편집이 끝난 뒤, 약간 몸과 마음을 쉴 시간이 생긴다. 이때 감독은 마음을 열어놓은 상태에서 다시 세상을 보게 된다. 영화를 만드는 동안 긴장됐던 사람들과의 관계를 되살리고, 제작요원들과의 우정을 두텁게 할 기회를 갖게 된다. 감독에게 남은 일은 인자한 태도로 바라보는 일뿐이며, 영화를 만드는 일에 관해서는 적극적으로 끼어들지 않는다. 전문기술자들에게 맡김으로써 감독들 거의가 영화에 직접 끼어들지는 않지만 때에 따라, 영화가 다만들어질 때까지 성실한 태도로 참여하고 관리하는 제작자들도 있다.

제작자가 영화에 다시 끼어들기 시작하는 때도 바로 이때이다. 감독이 통솔권을 늦추게 되면, 제작자가 그 통솔권을 잡는 경우가 많다. 유능한 제작자는 편집단계에서 할 수도 있으

나, 대부분 첫 번째 필름을 살펴본 다음에 자신의 의견을 말한다.

소리효과나 뒤쪽음악에 관한 제안도 마찬가지이다. 먼저, 소리를 살펴보는 과정이 있다. 말 그대로 필름을 소리편집자, 작곡가 그리고 음악 조감독에게 보여준다. 객관적인 감상을 위해 처음에는 필름전체를 이어서 살펴본다. 그 다음, 장면을 단계적으로 나누어 살펴보는데, 이때 잘라낼 필요가 있는 소리나 고칠 부분을 논의하는 과정에서 필름이 자주 멈춘다.

소리효과는 노크, 발소리, 사이렌, 고무타이어 소리처럼 간단한 효과부터 시작하여, 전쟁 상황에서의 수천 가지 복잡한 소리효과, 그리고 영화 <별들의 전쟁(Star Wars)>과 같이 현대 공상과학 영화에 필요한 소리에 이르기까지 여러 가지이다.

감독이 몇 가지 특수한 아이디어를 갖고 있지 않으면, 필름 대부분이 소리편집자의 손에서 간단히 처리되고 만다. 음악은 별개의 문제로서 거의 편집되는 일이 없이, 독창성을 나타낼 수 있는 좋은 기회가 된다. 아무리 음악에 대한 감각이 없는 감독이라고 하더라도, 어느 부분에 얼마만큼의 음악이 필요한지에 관해 의견을 갖고 있게 마련이다.

일반적으로 뒤쪽음악의 분량과 끼워넣을 장면에 관해서는 의견의 차이가 생기지 않으며, 감독이 제작자와의 합의에 따라 작곡가에게 음악을 부탁할 경우에도 거의 의견의 차이가 생기지 않는다. 간단하게 의논하여 악기편성을 비롯한 문제들을 빠르게 처리할 수 있을 것이다. 예를 들어, 완벽한 관현악단이 필요한지, 아니면 하나의 악기만으로 연주할 것인지(영화 <제3의 사나이(The Third Man)>에서의 지터(Zither) 연주를 들 수 있다), 아니면 두 가지를 합쳐서 가운데로 정할 것인지는 때로 영화에 매우 중요한 역할을 한다.

긴장이 감도는 영화에 죽은 듯 고요한 침묵을, 또는 무시무시한 소리효과를 끼워넣을 것인지 아니면, 전쟁음악이나 극적이고 딱딱한 음악 가운데 어느 것이 더 전쟁장면에 효과적인지, 그리고 주제음악(theme music)을 쓸 것인지 등. 주제음악으로 인기를 끌었던 영화가 많았고, 영화자체보다 주제음악으로 엄청나게 돈을 번 경우도 있다.

이와 같은 결정을 내리는 데 생각을 깊이 할 필요가 있으나, 심각한 문제가 생기는 일은 드물다. 작곡가가 영화의 주제음악을 작곡하게 되면, 작곡된 음악을 감독과 제작자로부터 승인을 받아야 하는데, 결정이 내려지면, 작곡가는 주제음악을 녹음한다.

01 대사 다시 녹음하기(looping)

그 동안 편집자와 소리편집자는 대사를 다시 녹음하기 위해 테이프를 준비한다. 이것은

연기자의 대사를 새로 녹음하는 과정으로 흔히, 매우 심한 잡소리 때문에 대사를 분명하게 알아들을 수 없을 때, 원래 대사를 갈아치우기 위해 행한다. 필름 대부분이 이 과정을 거쳐야 하며, 잡소리가 심한 도심지와 같은 바깥촬영 장면은 연기자의 대사가 거의 새로 녹음된다. 심지어 외딴 시골길에서의 녹음도 떠나갈 듯 시끄러운 귀뚜라미 소리에 연기자의 목소리가 들리지 않을 수도 있다. 감독들 가운데 편집자에게 이 일을 맡기는 경우도 있으나, 어쨌든 반드시 거쳐야 할 과정이다. 이때 녹음되는 대사는 원래의 것과 거의 같고, 찍을 때와 마찬가지로 감독의 지도가 필요한데 왜냐하면, 이때 그것이 영화에 미칠 효과를 알고 있는 사람은 감독뿐이기 때문이다.

대사를 다시 녹음하는 가장 일반적인 방식은 소리와 그림을 한꺼번에 쓰는 것이다. 다시 녹음할 장면을 베끼고 이 현상본을 대략 대사 1~2줄에 해당되는 분량으로 짤막하게 나눈다. 대사를 시작하기에 앞서, 발신음이 어느 정도 사이를 두고 음악적으로 울리게 한 다음, 녹음을 시작한다. 화면에는 보통 연필로 그은 듯한 줄이나 긁힌 자국(scratch)이 나타나며, 연기자가 대사를 시작하는 대로 영점조준 된다. 장면마다 순서대로 대사의 속도와 억양을 살펴보며, 이 일은 연기자가 완벽하게 대사를 할 마음의 준비가 될 때까지 계속된다.

그리고 마침내 준비가 끝나면, 곧바로 녹음이 시작된다. 대사를 몇 번이나 되풀이해서 녹음한 다음, 이 가운데 가장 좋다고 판단되는 것을 골라서 원래의 것을 대신하여 녹음한다.

녹음할 때 될 수 있는 대로 짧게 편집하는 것이 좋다. 연기자가 필요로 하는 횟수만큼 되풀이해서, 다시 녹음된 대사를 들을 수 있다. 녹음준비가 끝나면 녹음기를 켜서 연기자는 원래의 대사를 듣는다. 이 일은 하나하나의 녹음이 끝난 뒤에 되풀이된다. 연기자는 원래의 대사와 같도록 운율(rhythm), 억양, 감정을 잘 살려야 하며, 대사가 짧을수록 따라하기가 쉽다. 이런 일은 연기자가 완벽하게 녹음을 끝마칠 수 있을 때까지 되풀이된다.

이 기법은 원래의 대사에 가장 가까울 뿐 아니라, 올바른 동시녹음 방법이다. 그런데 감독은 뒷그림에서 나는 잡소리는 상관하지 않고 원래 찍은 그림에 더 신경을 써서 다시 녹음된 부분에 억양과 감정이 알맞게 나타나게 한다. 이렇게 함으로써, 다시 녹음된 장면에 가치를 더할 수 있게 된다.

더욱 세련된 대사를 다시 녹음하는 기법이 있긴 하지만, 돈이 비싸게 들 뿐 아니라, 연기를 찍는 장면을 탄력적으로 운용하는데 곤란한 문제들이 생기기 때문에 쓰기가 어렵다.

어느 영화사든지 대사를 다시 녹음하는 전문가를 두고 있다. 이들은 대개 여러 가지 억양과 사투리를 쓸 줄 알뿐 아니라, 녹음에 맞추어 입술을 움직이는 기법(lip sync)이 뛰어나기

때문에, 한 영화에 여러 가지 역할을 대신하여 대사를 녹음할 때도 자주 있다. 이들의 존재와 능력은 높이 평가되어야 한다.

02 소리 다시 녹음하기(dubbing)

마지막으로 소리를 다시 녹음하기 위해 준비하는 동안, 소리효과와 음악을 가끔 살펴볼 필요가 있지만, 감독에게는 그다지 중요한 문제는 아니다. 보통 녹음이 별 탈 없이 진행되지만 문제가 생길 수도 있는데, 이때 문제를 살펴보고 처음부터 다시 녹음하기보다는 그 자리에서 바로 고치는 것이 더 효과적이고 경제적이다.

약 6주 동안이나 걸릴지도 모르는 연기를 찍은 뒤의 편집(post-production editing)에서 이 소리를 다시 녹음하는 과정이 가장 중요하다. 소리효과의 품질과 어려움, 그리고 소리편집자의 기술과 빠른 손놀림에 따라 평균 1~2주 가량 시간이 걸린다. 하루에 8시간 이상씩 온 신경을 모아 일해야 하기 때문에, 감독도 함께 주의를 기울일 필요가 있다.

예술가는 대부분 자기가 전공한 분야와 자신의 의도, 취향에 대한 편견을 갖고 있어서, 영화를 만드는 과정에서 이기적인 경향을 보이기도 한다. 작곡가가 자신의 음악을 고집할 때가 있는데, 이로써 모자라는 부분을 채워줄 수도 있지만, 오히려 나쁜 효과를 낳을 수도 있다. 또한 엄숙하고 까다로운 소리효과가 필요한 장면에서는 작곡가의 의도가 소리편집자에게 영향을 주게 된다. 이러한 경향은 매우 정상적일뿐 아니라, 바람직한 현상이기 때문에 비판할 것은 못 되지만, 세심하게 주의해야 할 부분이다.

예를 들어, 잡소리가 매우 심한 바깥에서 찍은 장면 가운데 극적 분위기를 연출하고자 할 때, 일단 보는 사람의 관심이 영화내용에 모이면, 소리를 줄이거나 아예 없애고자 하는 감독들도 있다. 보는 사람이 영화 속으로 빠져드는 순간, 잡소리를 의식하는 성향이 사라지기 때문이다.

소리를 섞는 일(mixing)의 품질을 판단하는 객관적인 균형감각을, 일반적으로 감독만이 갖고 있는 것이라고 해도 지나친 말이 아니다. 이 점에서 감독을 무시한다면, 결과적으로 감독의 취향에 맞지 않는 작품이 나올 수도 있다.

소리를 다시 녹음하는 과정이 끝난 뒤에, 보통 다시 고치는 절차가 따른다. 그러나 굳이 고치는 일을 하고자 한다면, 알맞은 선에서 마무리할 것이 아니라, 완벽하게 연출해야 한다.(에드워드 드미트릭, 1994)

(8) 소리길(sound-track)

그림을 편집하는 것이 다 끝나면, 소리길을 준비해야 한다. 여기에는 두 가지 일이 있다. 지금 있는 소리길을 쪼개어 나누는 일과 새 것들을 만들어내는 일이다.

01 소리길을 쪼개어 나누기(splitting tracks)

지금 있는 소리길(아마 주로 대화들)은 뒤에 다시 섞어서 더 좋은 품질의 소리로 만들 수 있게 구성부분들로 나눠진다. 예를 들어, 두 사람의 조연배우들이 있다면, 한 사람 한 사람의 대사를 다른 소리길에 적고, 또 그들의 목소리와 겹치지 않는 소리효과(만약 있다면)도 다른 길에 적는다는 뜻이다. 이렇게 하는 이유는 그 두 배우들의 목소리 특성/맵시(음조와 높이)가 아마 다를 것이기 때문이다. 지금 나눠놓으면, 뒤에 다시 합칠 때 더 좋게 고르고, 균형을 잡을 수 있다. 모든 배우들의 목소리를 다 나눌 필요는 없다. 그렇지만 다른 목소리들 사이를 충분히 나눠놓아서 소리를 섞는 기술요원이 고를 수 있을 정도는 돼야 한다. 이것은 한 대화에 나오는 연기자들의 목소리들을 번갈아가며 한 소리길에 적는 것을 뜻한다.

02 소리길 만들기

두 번째로 할 일은 소리길을 더 만드는 일이다. 소리효과를 더 완전하게 하고 더 현실적으로 만들기 위해, 그리고 음악을 더하기 위해서이다. 이론상으로는 소리길을 바라는 만큼 만들 수 있다. 단 한 가지 제한은 돈이다. 소리길의 숫자가 많으면 그 가운데 몇 개는 미리 섞어야(pre-mix) 할 것이다. 소리를 섞는 연주소는 한 번에 정해진 숫자의 소리길 밖에는 다룰 수가 없기 때문이다(다룰 수 있는 숫자는 연주소마다 다르다). 그러나 대부분의 경우에 그리 많은 소리길이 필요치 않다. 간단한 교육용 영화를 만들 때는 4~5개 정도의 소리길을 쓰게 될 것이다(2개는 대화용, 1~2개는 소리효과용, 나머지 1개는 음악용으로).

장편영화는 10~20개의 소리길이 필요할 수도 있다(어떤 영화에는 더 많이 든다). 소리길을 더 많이 늘리는 이유는 한 소리 위에 다른 소리를 겹칠 수 있게 하기 위해서, 그리고 또 여러 다른 소리들을 나눠가지고 있음으로써(섞을 때까지), 섞을 때 더 많은 섞기/고르기의 자유를 가질 수 있게 하기위해서이다. 예를 들어, 숲속의 소리를 만들어내고 싶다면, 바람소리를 한 소리길에 담고, 잡다한 숲속 새들의 지저귀는 소리를 다른 소리길에 담고, 부엉

이 소리도 다른 소리길에 담고, 늑대의 울부짖는 소리도 따로 담는 식으로 하는 것이다.

완성된 작품에서는 이것들이 다같이 섞여 아주 자연스럽게 들릴 것이다. 그러나 지금 단계에서는 이 소리들을 나뉜 소리길로부터 하나하나 짜맞춰야 한다. 아니면 행여 운이 좋아서 '숲속의 소리' 같이 들리는 소리효과를 찾아내고, 그것이 바로 자신이 바라는 효과여서 그것만을 쓰면 될지도 모른다. 또 하나 할 수 있는 것은 만약 대화나 음악의 뒤에 아주 낮은 뒤쪽소리로 쓸 것이라면, 찾아낸 것이 비록 완벽하지는 않지만 만족스러운 정도의 효과를 낼 수도 있다.

소리길의 세 가지 주요 종류는 대사, 음악, 소리효과이다.

■**대사** _대사 소리길은 일반적으로 연기를 찍을 때 적는다. 해설 소리길이 필요하면 보통 따로 녹음시킨다. 해설 소리길은 설사 같은 사람이 대사와 해설을 한다 하더라도, 대사 소리길과 달리 다루고 보관하는데, 왜냐하면, 그 두 녹음의 목소리 품질이 보통 다르기 때문이다. 만약 해설이 같은 배우가 대화하는 것 사이에 끼워넣을 것이라면, 아마 녹음할 때의 주위환경을 맞추는 것이 좋을 것이다(같은 자리와 환경에서). 곧 해설을 할 때와 대화할 때의 조건을 같게 갖추는 것이다. 만약 바깥에서 찍을 때 녹음했던 대사의 소리품질이 안 좋을 때는 어떤 대사는 다시 녹음해야 하는데, 이 과정을 스스로 대사 바꿔넣기(automatic dialogue replacement), 또는 대사 다시 녹음하기(looping)라고 한다.

이 과정을 처리할 때는 영화필름(workprint)을 배우들 앞에서 비추는 소리 연주소(sound studio)에서 일하게 된다. 입술모양과 영화의 분위기에 맞추려고 애쓰면서 배우들은 원래의 잘못된 대사들을 머리전화(head-phone)로 들으면서 연주소에서 그 대사들을 되풀이한다. 이는 배우의 실력에 따라 성공적으로 될 수 있고, 그렇지 않을 수도 있다. 만약 입술이 보이지 않는다면, 대사를 간단히 다시 녹음함으로써(영화를 비출 필요 없이), 문제는 풀린다(값싸게 할 수 있다). 특히 비디오로 옮길 수 있는 장치를 이미 가지고 있다면, 이때 비디오를 써서 돈을 아낄 수 있다. 다시 녹음을 필름으로 하는 대신, 비디오로 하면 녹음 연주소를 고를 때에도 고르는 폭이 넓어질 수 있다.

대사 소리길은 이때 '깨끗이 치워져야' 한다. 이는 바깥 소리들(큰 숨소리, 기침, 코 훌쩍거리는 소리, 그리고 그밖에 어디에 부딪치는 소리들)을 모두 지워야 한다는 뜻이다. 누군가가 어쩌면 카메라가 보여주지 않는 곳에서 발로 무엇을 건드려 소리에 알 수 없는 잡소리가 섞였을지 모른다. 또는 자동차의 경적이나 비행기 소리 아니면, 다른 보이지 않는 뒤쪽 잡소

리가 들어가서 주의를 흩트릴 수 있다. 될 수 있는 대로 이런 것들을 걷어낸다.

때로는 잘못되거나 분명치 않은 대사가 다른 샷에서는 분명하게 들릴 수 있다. 아니면, 그림 없이 녹음되었을 수 있다(wild recording). 이럴 때는 대사 다시 녹음하기(looping)보다 제대로 된 샷을 대신 쓰면 문제를 풀 수 있을 것이다.

■**음악** _영화음악은 일반적으로 따로 녹음해서 이 단계에서 그림에 입힌다. 음악은 자신이 쓸 수 있는 권리가 있는 이미 나와 있는 음악, 음악 자료실(music library), 이 영화를 위해 특별히 만든 음악, 이 세 가지의 것에서 얻을 수 있다.

- 이미 나와 있는 음악(recordings) _집에서 만드는 영화에는 그냥 자신이 가지고 있는 음악 가운데 아무 것이나 하나 골라 쓰면 되지만, 많은 사람들에게 보이기 위한 영화에 음악을 쓰려면, 허가를 받아야 한다. 이때 잘 알려지지 않은 노래나 음악가의 작품을 쓰기는 간단하고 돈이 많이 들지 않을지 모르지만, 유명한 음악을 쓰려면 꽤 힘든 일이 될 수 있다. 허가를 받기까지는 절대로 영화에 음악을 넣으면 안 된다. 어떻게 잘 되겠지 하고 가정하면 안 된다. 그러나 또한 언제나 많은 돈을 치러야만 허가를 받을 수 있다고 생각할 필요도 없다. 교섭과 협상의 기술을 발휘해야 한다.

- 음악자료실 _영화에 쓸 목적으로 생긴 음악자료실이 있다. 여러 종류의 영화에 쓸 수 있는 음악을 아주 많이 모아놓은 곳이다. 이 가운데 많은 것들이 새롭고 독창적인 음악이지만, 어떤 것은 잘 알려진 음악을 흉내 낸 것이고, 어떤 것은 고전음악을 다시 녹음해놓은 것이다. 여기에 와서 음악을 들어보고(듣는 시간에 따라 돈을 받기도 한다), 영화에 쓸 음악을 고르면 된다. 고른 음악은 1/4인치 테이프나 원반으로 옮겨준다(또는 직접 16mm나 35mm 자기 테이프로). 돈은 얼마나 많은 양의 음악을 쓸 것인가와 어떤 시장을 위한 영화인가에 따라 달라진다. 예를 들어, 극장에서 보여줄 장편영화는 교육용 영화보다 많은 돈을 내야 한다. 받는 돈은 공정하다. 그리고 많은 경우에 이렇게 하는 것이 영화에 음악을 넣는데 가장 돈이 적게 드는 방법이다. 이 과정은 또한 꽤 빠르다. 음악을 고르고, 테이프/원반에 옮기고, 영화에 넣는 일을 모두 하루 만에 할 수 있다. 이 방법은 또 음악을 마음대로 조정할 수 있게 해주어서, 하나하나의 음악을 골라서 그것이 영화에서 어떻게 들릴지 제대로 들어볼 수 있다. 그러나 고를 수 있는 음악의 종류는 많지만, 바라는 음악을 찾지 못할 수도 있다.

또 하나의 모자라는 점은, 비록 여러 군데에서 자르기 쉽게 작곡된 음악이지만, 음악의

길이가 미리 정해져 있다는 것이다. 요즈음은 음악을 편집할 수 있는 컴퓨터가 나와서, 필요에 따라 음악을 고칠 수 있게 되었다.

• **영화를 위해 작곡된 음악** _마지막으로, 또 하나의 방법은 영화를 위해 특별히 음악을 만드는 것으로, 이것은 영화를 위해 독창적인 음악을 새로 작곡하는 것을 뜻한다. 그런데 이것은 보통 꽤 시간이 많이 걸리고, 돈도 많이 든다. 그렇다고 돈 때문에 단념하지 말고 한 번 생각해볼 일이다. 독창적인 음악을 값싸게 얻을 수 있는 방법도 있으니까 말이다.

유명한 작곡가에게 비싼 값을 주고 음악을 부탁해서 큰 관현악단이 연주하는 계약을 맺고(하나하나의 연주자에게 따로 연주할 악보를 베껴주고), 큰 연주소에서 비싼 값으로 연주하고 녹음하게 할 수 있다. 그러나 독창적인 음악을 쓰는데 그것이 단 하나의 방법은 아니다. 작곡가, 음악가들과 함께 다른 방법에 대해서도 이야기해본다. 많은 사람들이 영화음악을 만드는 것을 바라고 있고, 또 돈을 줄이는 데도 기발한 아이디어들이 많이 있다.

여러 가지 악기를 연주한다든지 전자기술을 써서 어떤 음악가/작곡가들은 꽤 복잡한 소리길을 혼자 만들어내는 재능을 갖고 있다. 어떤 사람들은 스스로 녹음장치들을 가지고 있거나 비싸지 않은 연주소를 쓸 수 있는 특권을 갖고 있기도 하다.

우리는 교육용 영화를 만들 때 아주 적은 예산을 가지고도 독창적인 음악을 쓴 경험이 여러 번 있다. <힘든 여행(Hard traveling)>을 만들 때 우리는 비교적 단순한 음악이 어울릴 것이라고 결정했다. 그리고 작곡가도 쓸 돈을 어떻게든 줄이면서 우리와 함께 일할 생각을 하고 있었다. 처음에는 8~10개의 악기를 쓸 음악을 계획하고 예산도 거기에 맞춰 준비했으나, 마지막에는 그냥 기타와 하모니카만으로 해보기로 결정했다. 그 두 악기만 가지고 모자란다 싶으면 언제든지 다른 악기를 더할 수 있는 여지는 남겨놓긴 했으나, 하나도 더할 필요가 없었다. 우리는 미리부터 작곡가와 음악적인 아이디어에 관해 이야기를 나누기 시작했고, 그의 노래들 가운데 두 개를 영화에 넣기로 했다. 배우들이 그 노래들을 부르기로 하고 대충 편집한 것을 가지고 작곡가는 우리와 자주 상의하면서 그의 아이디어들을 어떤 장면에 맞추기 시작했다.

우리가 마지막 편집본(fine-cut)을 끝냈을 때, 그는 음악을 세밀하게 조정할(fine-tune) 준비가 되어 있었다. 우리는 작곡가와 같이 연습할 하모니카 연주자를 뽑았다. 작곡가도 기타를 연주했다. 며칠 동안 연습한 뒤, 우리는 녹음날짜를 정할 준비가 되었다고

결정하고, 작지만 수준 높은 연주소에서 녹음했다. 이 연주소에는 VHS 비디오가 설치되어있어서, 음악이 연주될 때 영화를 볼 수 있었다. 기타와 하모니카를 녹음하고 35mm 자기테이프에 옮겨놓은 뒤, 영화에 입혔다. 결과는 썩 마음에 들었고, 그렇게 해서 할 일을 끝냈다.(헬렌 가비, 2000)

• 소리효과 _소리효과는 여러 가지 방법으로 얻을 수 있는데, 곧 연기를 찍는 동안 효과를 녹음하는 것, 소리자료실을 쓰는 것과 소리효과를 녹음하는 것의 세 가지 방법이다. 일반적으로 소리효과를 얻는 가장 손쉬운 방법은 연기를 찍을 때 녹음하는 것이다. 소리효과는 반드시 '깨끗하게(대화와 겹치지 않게)' 녹음해야 한다. 소리효과요원에게 필요한 효과의 목록을 주고, 그가 그것을 제대로 녹음하는지 확인해야 한다. 찍는 동안 녹음하도록 한다. 차 소리, 문 닫는 소리, 개 짖는 소리, 발자국 소리 등 주변환경의 소리들도 반드시 녹음하도록 한다. 실력있는 소리효과요원은 당연히 이런 일들을 알아서 하겠지만, 반드시 이 일들이 실행되는 것을 확인해야 한다. 그러면 뒤에 많은 돈을 아낄 수 있다(그리고 편집자도 일이 쉬워질 것이다).

음악과 마찬가지로 소리효과를 위해서도 소리자료실(sound library)이 있다. 여러 가지 소리를 모아서 상세히 나누어놓은 큰 자료실이다. 소리를 들어보고 바라는 것들을 골라 테이프에 옮겨놓으면 된다. 자주 쓸 것이라면 소리효과 음반이나 CD를 사도 된다. 거기다가 표준 뒤쪽음악(standard background music)이 소리연주소에 가면 있으므로, 이미 만들어놓은 것(ready-made)을 되풀이(loop)해서 쓰도록 만들어, 소리를 섞을 때 (mix) 쓰면 좋을 것이다.

예를 들어, 바깥장면에 새소리를 넣고 싶다면, 소리요원(mixer)에게 새소리 되풀이 쓸 것을 더해 달라고 부탁하면(여러 가지 새소리를 가지고 있을 수 있다), 된다. 이렇게 하면 굳이 소리길에 새소리를 입히지 않더라도 될 것이다. 그러나 미리 소리연주소에 물어서 필요한 되풀이 쓸 것이 있는지 확인해야 한다.

소리효과는 생각만큼 간단하게 표준화되어있지 않다. 소리자료실에서 바라는 소리를 찾으려고 하는 것은 무척 골치아픈 일이 될 수 있다. <몸만들기(Physical fitness)>를 찍을 때 우리는 내가 생각하기에 꽤 간단히 찾을 수 있을 것이라 생각했던 두 가지 소리효과가 필요했다. 한 장면은 두 여자가 바깥 수영장에서 수영할 때 물이 첨벙거리는 소리가 필요했다. 애쓴 끝에 겨우 찾아내서 그것을 두 개의 다른 소리길에 두 번 써서 두 사람이 수영하고 있는 소리효과를 만들어낼 수 있었다.

또 하나의 장면은 신문사 사무실 안에서 찍었다. '깨끗한' 대화를 얻기 위해 우리는 주요 배우들 밖에는 아무도 얘기하거나 타자를 치지 않도록 지시했다. 주요배우 밖의 사람들은 그저 타자를 치거나 얘기하는 시늉만 내고 있었다. 나는 그 자리에서 소리를 녹음할 계획이었으나, 우리는 일정보다 늦게 일을 하고 있어서 사무실을 비워주어야만 했다.

나는 그래도 아무 문제가 없다고 생각했다. 소리자료실에서 쉽게 사무실 소리를 구할 수 있으리라고 생각했다. 이번에도 또한 소리자료실에 있는 '사무실 소리'는 많았지만, 그 가운데 아무 것도 마땅한 것이 없었다. 어떤 것은 여자들의 목소리만 있었고(우리 장면에는 여러 사람의 남자들이 보였다), 어떤 것은 소리가 너무 크거나 너무 작았다. 그러나 가장 큰 문제는 타자기였다. 우리가 가지고 있던 것은 수동식 타자기였는데, 거기의 것은 전기타자기 소리뿐이었다. 그래도 가장 비슷했던 것은 전화기가 울리는 소리가 들어있는 되풀이 쓸 것이었다. 그것이 내가 찾은 것 가운데서 가장 나았는데, 우리는 꽤 긴 되풀이 쓸 것이 필요했기 때문에 그걸 그대로 쓰면 전화가 계속해서 따르릉거리는 소리가 들리게 된다.

우리 편집자는 그 되풀이 쓸 것 가운데서 대부분의 전화벨소리를 하나씩 잘라내었다. 이것은 매우 성공적이었다. 그러나 소리자료실을 쓸 계획이라면 반드시 필요한 소리효과가 거기에 있는지 확인해두는 것이 좋다.

소리효과를 얻을 수 있는 또 하나의 방법은 연기를 찍은 다음에, 녹음기를 가지고 나가서 필요한 효과를 녹음하는 것이다. 이는 찍은 곳으로 다시 가거나 그 근처를 돌아다녀야 할지 모른다는 뜻이다. 소리요원에게 자신이 필요한 것에 대한 아주 뚜렷한 목록을 준다. 그리고 될 수 있는 대로 그들에게 소리와 같이 나타날, 또는 소리와 잘 어울릴 그림을 보여준다. 이렇게 하는 것이 효과를 만드는 데에 경제적인 방법은 아니지만, 똑바로 바라는 것이 무엇인지를 찾기 위해서는 필요한 일이다.

소리효과를 만드는 마지막 방법은 소리효과 길(foley track)을 만드는 것이다. 이 일은 되풀이 테이프(looping)를 만드는 것과 비슷한데, 소리연주소에 가서 비춰주는 영화를 보면서 소리효과를 녹음하는 것이다. 이 일을 할 수 있도록 설계된 소리연주소에는 미리 자리 잡은 움푹 팬 곳이나 상자 같은 것이 있다. 이 안에는 흙이나 모래 또는 자갈처럼 다른 촉감을 가진 물질들이 들어있어서, 여러 겉면에서 나는 발자국소리 효과를 낼 수 있게 되어있다(시멘트나 리놀륨 linoleum 또는 나무 같은 겉면에서의 발자국 소리도).

연주소에는 또 다른 소도구들도 있을 것이고, 소리를 만들어내는 사람(foley walker, 대부분의 소리는 발자국소리이다. 그래서 이름도 foley walker이다)이 소리를 만들 때 필요한 물건들을 몇 개 더 가져올 것이다. 연기를 찍을 때 소리를 녹음하는 것은 주로 대사를 담기 위한 것이다. 이때 마이크는 말하는 사람을 향하게 된다. 그때 누가 걸어가고 있으면, 그 발자국소리는 아마 마이크가 담을 수 있을 만큼 크지 않을 것이다. 이 일을 하는 시간에서는 이 발자국 소리들이 그 장면을 더 완전하고 현실적으로 들리도록 할 수 있다. 발자국 소리밖에도, 문이 닫히는 소리에서부터 말들이 달리는 소리까지 거의 어떤 소리든지 더할 수 있다.

라디오 방송국에서 오래 일한 소리효과요원처럼 경험이 많은, 소리를 만들어내는 사람(foley walker)은 여러 가지 많은 소리들을 만들어낼 수 있다.

소리효과를 녹음하는 일(foley)은 복잡하고 돈이 많이 든다. 이것은 교육용 영화를 위해서는 거의 쓰이지 않는다. 그렇지만 상업용 장편영화를 만들 때는 흔히 쓰인다. 이 일을 할 수 있는 장비를 갖춘 연주소(움푹 팬 곳 pit이나 foley 상자가 있는 연주소)가 필요하고, 영화를 비출 수 있어야 한다(또는 되풀이해서 쓰는 테이프 looping를 만들 때처럼 비디오를 써도 된다).

그러나 가장 중요한 것은 실력 있는, 소리를 만들어내는 사람이다. 여기서 '실력 있다'는 말은 단지 올바르게 소리를 되살려내는 능력만이 아니고, 일을 빨리 할 수 있는 능력도 함께 있다는 것을 뜻한다.

장편영화를 위한 소리효과길을 만드는 데에는 여러 날이 걸릴 수도 있다. 만약 소리를 만들어내는 사람이 미리 영화를 보면서(어쩌면 비디오로) 연습할 수 있다면, 실제 소리효과를 되살릴 때 시간을 아낄 수 있을 것이다. 소리효과 길을 간단하게 결정하고, 소리 만들어내는 사람에게 알맞은 지시를 내려주어도 된다.

더 값싸게 이 일을 하는 방법은 영화를 비추지 않고 소리연주소와 거기에 있는 기구들을 쓰는 것이다. 이렇게 하면 소리를 움직임/그림과 맞추는 데는 도움을 주지 않으므로 뒤에 편집자가 이 일을 해야 할 것이다. 거기에 있는 소도구들이 구하기 어렵거나 비싼 것들이라면, 그것들을 써서 소리효과를 낼 수 있는 기회를 얻을 것이다.(헬렌 가비, 2000)

(9) 소리 섞기(mixing)

일단 모든 소리길들이 나뉘고 모든 음악과 소리효과의 부분들이 제 자리에 입혀지면, 이제는 모든 소리길들을 다시 섞어야 할 차례이다. 이 일은 섞기 또는 다시 녹음하는(dubbing) 부분에서 행해진다. 먼저, 편집용 인화본(workprint)과 모든 소리길들을 여러 소리길을 한꺼번에 연주할 수 있는 장비를 갖춘 소리연주소에 가져가는데, 이 연주소에서는 또한 소리를 비추는 영화의 그림에 맞추어(sync) 줄 수 있다.

한 사람 또는 그 이상의 소리섞는 기술요원들(mixers)이, 몇 개의 소리길을 가지고 있느냐에 따라 일하기가 어려운 정도는 다르겠지만, 소리길을 섞기 시작할 것이다. 이들은 소리크기(volume)의 균형을 잡아주고, 소리의 높이(pitch)나 목소리, 또는 다른 소리들을 조절하여 높은 소리/낮은 소리의 균형을 맞춰주고, 또 필요하면 특수효과들을 더하면서, -예를 들어, 전화소리 걸러내는 장치 filter, 이것은 목소리가 전화기를 통해서 들리는 것처럼 만들어준다- 소리길에 있는 몇몇 소리문제들, 뒤쪽에 있는 낮은 기계소리 등을 지우기도 한다. 그러나 이들이 할 수 있는 범위는 그들에게 주는 재료(소리길)에 따라 제한된다.

편집자가 만든 편집계획서(cue-sheet)가 소리섞는 기술요원에게 어떤 소리가 어떤 소리길에 있고, 어느 부분에 있는지(필름을 따라가며 표시되어 있다) 가르쳐준다. 소리기술요원은 통제판을 지켜보며, 어떤 소리가 어떤 소리길에서 나오는지 편집계획서로 확인하며 소리길 하나하나의 소리의 세기와 품질을 조절한다. 한 사람이 하기에는 너무 많은 일 같지만, 그들은 어떻게든 이 일을 해낸다.

또 한 방에는 보통 한사람 이상의 소리기술요원이 있어서 소리길과 화면을 특별한 기계를 써서 준비(set-up)시킨다. 이 기계들은 언제든지 멈출 수 있고, 앞뒤로 가고, 언제나 소리와 그림이 맞도록 만들어져 있다. 이 일에 걸리는 시간은 소리길의 숫자와 복잡한 정도, 그리고 소리기술요원의 실력에 따라 차이가 많이 날 수 있다. 깨끗한 소리길과 분명하고 읽기 쉬운 편집계획서를 가지고 있으면, 많은 도움이 될 것이다.

이 단계에서 소리기술요원들은 많은 잘못된 소리를 고칠 수 있다. 그러나 이 일은 시간과 돈이 든다. 이 단계에서 어떤 것들을 고칠 수 있는지를 알고 있다면 현상소에서 많은 도움이 되고, 또 대사를 다시 녹음하거나(looping), 소리를 다시 녹음할(dubbing) 필요가 없어진다. 소리연주소에서 시간을 보내면서 소리를 섞을 때, 고칠 수 있는 것과 없는 것이 무엇인지 배워두는 것이 좋다. 소리연주소와 소리섞는 요원들은 전부 똑같지 않다. 연주소의 능력과 기술을 살펴보고 이들의 실력을 알아본 뒤 조심해서 골라야 한다.

그들은 우리가 필요한 것을 할 수 있는 능력이 있는가? 간단한 영화를 만들 때 특급 연주소를 쓰는 것은 낭비가 될 것이다. 편집자에게 소리섞는 요원이 편집계획서를 어떤 식으로 준비하기를 바라는지 반드시 잘 알려야 한다. 잘 읽어볼 수 있게 쓰인 편집계획서는 반드시 필요하다. 특별히 필요한 사항이 있다면 미리 연주소에 알려야 한다.

두쪽 귀(stereo) 용으로 녹음하고 싶은가? 다른 나라에도 영화를 팔게 될 것이라면, 이 단계에서 다른 나라에서 쓸 음악과 효과(M&E) 소리길을 따로 만들어야 한다. M&E 소리길이 필요할 것이면, 본래의 소리길이 제대로 만들어졌는지 먼저 확인해야 한다. 음악이나 효과 소리길에 대사가 섞여있으면 안 된다. 일이 다 끝나면 안전하게 하기 위해 섞인 소리길을 1/4" 테이프에 저장해놓는 것이 좋다.

소리섞는 요원(mixer)은 높은 수준의 기술을 가지고 있는 기술자이지만, 여기서 많은 결정들은 미적/예술적인 것들이다. 소리섞는 요원은 감독이나 편집자 그리고/또는 제작자(누가 소리 섞는 요원을 감독하든지)가 바라는 것을 실행해야 한다. 어느 정도의 세기가 알맞으며, 어떤 수준을 바라는지 등. 소리를 섞을 때 바라는 것이 무엇인지 알고 있어야 한다. 우물쭈물은 시간과 돈을 헛되이 쓰게 한다. 소리섞는 요원은 많은 값진 경험을 갖고 있으므로, 조언/충고가 필요하면 그에게 부탁한다.

소리섞는 일이 끝날 무렵에는 모든 목소리, 음악과 소리효과가 잘 균형잡힌 소리길을 갖게 될 것이다. 물론, 모든 필요한 부분/요소들을 가지고 소리를 잘 섞었으리라고 생각하고. 소리를 섞는 일은 값이 비싸지만, 반드시 필요하다.

여기서 돈을 아낄 수 있는 가장 좋은 방법은, 깨끗한 소리길, 잘 읽어볼 수 있는 편집계획서, 그리고 잘 이어붙인 편집에 쓸 인화본 workprint 등을 잘 준비하고 오는 것과, 소리연주소와 소리섞는 요원을 주의해서 고르는 것이다.

01 빛처리한 길(optical track)

소리길을 섞은 뒤에는 그림과 합칠 수 있는 형태로 바꾸어야 한다. 표준적인 방법은 자성을 띤 길을 빛처리한(광학의) 길로 바꾸는 것이다. 더 값싸게 할 수 있는 방법으로-그러나 품질이 떨어지는- 전자 현상본(electro-print)이라는 것이 있는데, 이것은 작품을 살펴보는 데 쓰이는 첫 번째 현상본(answer print)에는 알맞으나, 영화를 시장에서 상영하기 위해 준비하는 수준의 현상본에는 맞지 않다.

첫 번째 현상본을 시간을 재어가며 만들 때, 현상소에서 그 두 개를(영화와 소리길) 하나의 필름으로 합친다. 이것이 소리에 관한 마지막 일처리 단계이다.

(10) 그림 만들기

그림을 만들기 위해서는 도표(graphic)나 자막, 그리고 그밖의 요소들, 예를 들어, 빛처리, 동화, 보탤 샷 등을 넣어야 한다. 때로는 이런 것들이 마지막 편집단계에까지 준비가 되지 않을 수 있다. 그러나 될 수 있는 대로 빨리 준비해야 한다. 최근, 비디오기술과 함께 새로 나오고 있는 과학기술이 도표와 자막을 만들어내는 방법에 관해 많은 새로운 가능성을 열어놓고 있다.

01 빛처리(optical)

이것은 여러 가지에 쓰이며, 보통 빛처리소(optical house)에서 처리한다. 어떤 것은 이미 찍었던 샷들을 다시 찍어야 할 수 있다. 예를 들어, 한 부분을 크게 부풀려 화면을 조정하거나, 화면의 가장자리에 보이는 마이크 받침대 같은 잘못을 지우는 것, 또 특수효과를 넣거나 새로운 샷을 만들기 위해 그림단위를 멈추게 할 수도 있다.

우리가 <힘든 여행(Hard Travelling)>을 찍을 때, 장면의 길이를 줄이기 위해 찍지 않았던 농가의 모습을, 편집단계에서 뒷그림 샷으로 넣고자 했다. 그래서 한 샷에서 사람들이 둘레에 아무도 없는 어떤 집의 그림단위 하나를 떼어내, 멈춘(freeze) 샷으로 만들었다. 이렇게 해서, 다시 그곳으로 가서 찍는 것보다 훨씬 값싸게 필요한 샷을 얻을 수 있었다.

빛처리의 품질은 직접 찍은 그림장면과 조금 다를 수 있다는 것을 알아야 한다. 겹쳐넘기기와 점차 밝게/어둡게 하기는 16mm 필름인 경우, 현상소에서 첫 번째 현상본(answer print)을 만드는 단계에서 A&B 롤 편집방식으로 해준다. 그러나 35mm 필름의 경우에는 빛처리소에서 해준다. 어떤 특수효과들은 보통 그림단위 하나하나 모두 빛처리소에서 하게 되며, 돈이 많이 든다.

02 동화(animation)

이 일에는 여러 가지 방법들이 있다. 손으로 그린 '셀(cel)' 동화에서 시작해 모형이나 흙으로 만든 모양을 손질하는 것과 컴퓨터로 하는 동화 등이 있다. 그러나 기본적인 진행과정

은 같은데, 이것은 하나하나의 그림단위를 그 바로 앞의 것과 조금 다르게 따로 찍은 뒤, 영사기로 비추어서 장면이 움직이는 것같이 보이게 하는 것이다.

03 자막(title)

이것도 자막을 전문으로 하는 곳에서 빛처리해서 만들 수 있다. 드는 돈은 어떤 종류의 자막과 작품 끝부분의 제작요원 소개자막(end credit)을 만드느냐에 따라 많이 달라질 수 있다. 또한 어떤 종류의 글자모양을 바라고, 자막(title/credit)이 까만 뒷그림에 올라갈 것인가, 움직이는 장면 위에 나올 것인가, 아니면 어떤 사진이나 도표 위에 놓일 것인가에 따라 다르다. 자막 만드는 곳(title house)과 상의하여 고를 수 있는 것(option)과 드는 돈에 대해 알아본다.

더 간단한 방법도 있다. 예를 들어, 글씨를 카드에 쓰거나 인쇄해서 영화를 찍을 때 그것을 찍거나, 동화카메라를 써서 자막을 동화로 찍는 것이다. 여기에는 독창성을 발휘하는 데에 한계가 없다. 다만 드는 돈을 주의 깊게 조사해보아야 한다.

04 저장해놓은 필름(stock footage)

이것은 이미 만들어놓은/찍어놓은 필름을 쌓아놓고 파는, 여러 회사에 주문할 수 있다. 바라는 것에 대해 말한 다음, 마땅한 필름들을 보며 고르면 된다. 회사에서는 편집에 쓸 인화본(workprint)과 음화(negative)를 둘 다 보내줄 것이다. 이 값에다 현상비를 더해 값을 매긴다. 때로는 이런 전문회사에 가는 대신, 같이 영화를 만드는 동료들에게 부탁해서 필요한 필름을 얻는 것이 돈을 아낄 수 있는 길이다.

05 음화 이어붙이기(negative cutting)

편집에 쓸 인화본과 지금까지 잘 보관해두었던 모든 원래 음화들(original negatives)을 이제는 음화 자르는 사람(negative cutter)에게로 가지고 가서 편집에 쓸 인화본과 맞도록 잘라야 한다. 음화와 양화에 적혀있는 숫자와 들어맞도록 조심스럽게 해야 하는데, 이것은 가장자리 부호의 숫자와 다르다. 이 일은 음화가 긁히지 않도록 아주 조심스럽게 해야 한다. 16mm 필름을 쓸 때는 A와 B, 또 때로는 C 롤이 따로 만들어져 현상소에서 뒤에 겹쳐넘기기와 점차 어둡게/밝게 하기, 또는 자막을 더할 수 있게 해놓는다.

06 첫 번째 현상본(answer print)

다음에는 편집에 쓸 인화본과 맞춘 음화를 현상소로 보내서, 거기에서 첫 번째 현상본을 만든다. 이 첫 번째 현상본에는 색깔들이 알맞게 균형이 잡히고, 점차 어둡게/밝게 하기와 겹쳐넘기기도 현상본과 합쳐질 것이다.

시간 맞추는 사람(timer)은 색상의 균형과 색의 진한 정도를 조절하는 사람이다. 그는 감독이나 편집자와 상의하여 이 일을 한다. 색의 시간 맞추기는 단순히 기계적인 일이 아니다. 미적/예술적인 결정도 함께 할 수 있다. 중립적인 모습을 바라는가? 아니면 약간 따뜻하거나 차가운 분위기를 내고 싶은가? 이 시간 맞추기에 주의를 기울여야 한다. 그것은 관객의 반응에 영향을 미칠 수 있다.

<힘든 여행>을 찍을 때, 우리는 일부러 좀 더 따뜻해 보이는 모습을 골랐다. 또한 감옥에서 찍은 장면들의 어떤 부분은 일부러 정상보다 차갑게, 푸르게 만들었다. 어쩌면 너무 파랗게 했는지도 모른다. 첫 번째 현상본에 대한 관객의 반응은 감옥장면들에 대해, 비록 아무도 그 색에 대해 말하는 사람은 없었지만, 아주 나빴다. 두 번째 현상본을 만들 때 우리는 그 장면들을 약간 더 따뜻하게 만들고 샷을 약간 잘라냈다. 이 뒤에는 아무도 감옥장면들을 특별히 짚어서 말하지 않았다.

시간맞추기를 알맞게 끝내면, 그 다음에는 필름을 처리하고, 빛처리한 소리길이 필름 한쪽 면에 입혀진다. 이때 첫 번째 현상본이 다 만들어진다. 그러면 이 다 만들어진 작품을 처음으로 시험해볼 수 있게 되는 것이다. 만약 색이 제대로 나오지 않았다면, 시간 맞추는 사람과 상의해보고, 두 번째 현상본을 만들어보기에 앞서 고칠 것을 고쳐놓아야 할 것이다. 어떤 현상소에서는 더 비싼 요금을 요구하긴 하지만, 제대로 된 색이 나올 때까지 두 번째나 세 번째의 현상본을 공짜로 만들어준다. 다른 현상소들은 값은 더 싸지만, 두 번째나 그 뒤의 현상본에 대해 돈을 받는다. 그래서 쓸 현상소와 먼저 상의해본다.

힌트를 하나 주자면, '받아들일 수 있을 만한' 또는 '만족스러운' 첫 번째 현상본을 얻을 때까지 계속 만들기로 계약했을 때, 어쩌면 '퇴짜 맞은' 현상본을 아주 싼 값으로 살 수 있을지 모르는데, 만약 사지 않으면 그들이 갖는다. 이 현상본은 비록 완벽하지는 않지만 뒤에 쓸모가 있을 수도 있다.

첫 번째 현상본은 음화로부터 만든다. 음화로부터 너무 많은 현상본을 만들면, 음화에 흠이 생길 수 있다. 그래서 품질이 좋은 '마지막 현상본(release print)'이 만들어지기에 앞서

'가운데-양화(inter-positive)'와 모조의/명색뿐인 음화(dupe negative)가 만들어지고, 거기서부터 마지막 현상본이 찍히게 된다.(헬렌 가비, 2000)

(11) 비디오 편집

비디오 편집체계에는 선형과 선형이 아닌 편집의 두 체계가 있다.

01 선형 편집(linear editing)

이것은 전통적인 방법으로 고른 샷들을 순서대로 원래의 테이프(source tape)에서부터 편집 주 테이프(edit master tape)로 옮기는 것이다. 샷들이 테이프에 들어있기 때문에 마음대로 움직일 수가 없고, 또 한 부분을 늘이거나 줄이고자 한다면, 처음부터 다시 시작해야 한다. 이러한 체계들은 컴퓨터와 같이, 아니면 컴퓨터 없이도 쓸 수 있다.

02 선형이 아닌 편집(non-linear/digital editing)

이것은 비교적 새로운 기술로서 아직도 무척 돈이 많이 들며, 테이프 대신 컴퓨터를 쓰는 것이 훨씬 일하기 쉽다. 일단 자료들이 디지털로 바뀌고 컴퓨터에 입력되고 나면, 여러 가지 방법으로 손질할 수 있다. 이 과학기술은 무척 새로운 기술이고 자꾸 바뀌어가기 때문에 이것을 쓸 것이라면 많이 물어서, 진행과정과 고를 수 있는 것들(option)에 관해 확실히 알아두어야 한다.

03 편집을 위한(off-line) 편집과 방송을 위한(on-line) 편집

이것들은 다 만든 작품의 품질에 관해 설명할 때 쓰인다. 보통 덜 비싼 편집을 위한 편집체계는 일반적으로 방송할 때 쓸 수 있는 정도의 수준이 안 되고, 따라서 첫 단계에 쓴다. 어떤 기계들은 그림단위를 바르게 맞추지 못한다. 이 편집을 위한 편집은 가편집(rough-cut)과 마지막 편집(fine-cut)의 가운데쯤 되는 수준이다.

일단 편집되고 나면, 방송을 위한(on-line) 편집체계를 써서 다시 편집하는데, 이것은 예를 들어, 특수효과와 자막 등을 보태서, 더 높은 수준의 완성품을 얻기 위한 편집이다. 이 과정은 첫 번째 현상본(answer print)을 만들기 위해 음화(negative)필름을 편집할 현상본(work print)에 맞추는 과정과 비슷하다.

과학기술이 아무리 놀랍게 발전했다 하더라도, 테이프로 하는 편집은 그래도 편집이다. 테이프 편집에는 마술이 없다. 그리고 좋은 점과 나쁜 점이 있다. 테이프 편집은 스스로 영화를 편집해주는 것이 아니다. 또 실력 없는 편집자를 훌륭한 편집자로 만들어주지도 않는다.

편집을 잘 하는 비결은 언제나 어떤 샷들을 골라야 할지를 아는 것과, 똑바로 어느 부분에서 잘라야 할지 아는 것, 어떻게 샷들을 합칠 것인지, 그리고 어떻게 하면 영화가 부드럽고 자연스럽게 흘러가서 바라는 효과를 낼 수 있는지를 아는 것이다.

04 선형편집 체계로 편집하기

선형편집 체계로 편집하는 데에는 몇 가지 단계를 거쳐야 한다.

■준비단계: VHS로 옮기기 _ 연기를 다 찍고 나면, 모든 것을 1/2" 짜리 VHS 테이프로 옮겨놓는다. 편집을 위한(off-line) 편집을 할 때 이것을 쓸 것이다. 원래의 필름(original film)은 방송을 위한 편집을 할 때까지 가만히 놔둔다. 옮겨놓을 때 시간부호(time code, 이것을 영화에서는 window dub라고 한다)를 더할 것이다. 이것은 원래 필름과 맞는 눈에 잘 보이는 시간부호 숫자를 VHS에 더한다는 뜻이다. 편집할 때 이 숫자들을 가지고 계속 일하게 될 것이다. 방송을 위해 편집할 때도 이 숫자들을 써서 원래의 필름과 맞는 부분들을 찾아낸다.

영화를 필름에서 테이프로 옮길 때 필름과 테이프는 1초에 그림단위 숫자가 다르다는 사실을 알아야 한다. 이것이 이 둘 사이에서 옮기는 것을 어렵게 한다. 필름은 1초에 24개의 그림단위들을 쓰는데 비해, 테이프는 30개의 그림단위들을 쓴다. 기본적인 사실은 필름이 테이프로 옮겨질 때는 그림단위가 더해지지만, 반대로 테이프에서 필름으로 옮겨질 때는 그림단위들이 사라져버린다는 것이다. 이 사라지는 필름들을 잘려나가는 컷(domestic cut-off)이라고 한다. 이런 이유로 감독이 의도했던 중요한 부분이 텔레비전에서는 나타나지 않을 수가 있으므로, 편집자는 편집할 때 이것을 생각하며 편집해야 한다. 이 잘려나가는 컷은 극장에서 상영할 때는 문제가 되지 않는다. 단지 필름을 텔레비전에서 방송할 때만 흔히 나타난다.(로이 톰슨, 2000)

특히 뒤에 필름으로 다시 옮길 계획이라면, 두 체계가 서로 잘 조화를 이루어 끝에 가서 다시 필름으로 옮겨놓을 때 그에 앞서 더해졌던 그림단위들을 제대로 지울 수 있어야 한다. 만약 소리가 따로 녹음되었다면 테이프에 입힐 때 그림과 맞추어야 할 것이다.

필름에 어떤 샷과 장면들이 있는지 알고 또 더 쉽게 찾을 수 있게, 테이프들을 보면서

테이프 기록노트를 만들어놓는다. 이것이 목록의 역할을 할 것이다. 하나하나의 샷들을 적고 대본노트에 적어놓았던 정보들을 더해놓아도 되고, 아니면 대강 무슨 장면이 어느 테이프에 있는지 적어놓아도 된다. 그 기록노트가 상세하면 할수록, 편집과정에서 찾고자 하는 것을 더 쉽게 찾을 수 있을 것이다. 그리고 더 많은 시간을 줄일 수 있을 것이다.

복잡한 영화나 다큐멘터리는 간단히 대본에 따라 만드는 영화보다 더 많은 세부사항이 담긴 기록노트를 필요로 할 것이다.

■ 편집을 위한(off-line) 편집 _ 시간부호 숫자를 조심스레 편집결정목록(EDL)에 적고, 한 샷씩 더해가며 테이프를 편집한다. 방송하기 위해(on-line) 편집할 때는 이 시간부호 숫자들을 보며 일해야 하므로, 편집할 때 올바른 목록을 보관하고 있는 것이 중요하다.

이 목록은 편집해나가는 동안에 계속 바뀔 것이지만, 그래도 아주 중요하다. 편집체계가 컴퓨터와 이어져있으면 컴퓨터가 알아서 이 숫자들을 기억/적어놓을 것이고, EDL도 만들 것이다.

이 편집을 위한 편집은 자르기밖에 할 수 없어서 겹쳐넘기기나 특수효과는 쓸 수가 없다. 이런 것들은 방송하기 위한 편집체계로 해야 한다.

선형편집은 편집한 것을 테이프에 바로 더하기 때문에 편집하는 방법에 제한을 받는다. 똑바르게 순서대로만 편집해야 하고, 뒤로 돌아가서 다섯 개의 그림단위를 끼워넣거나 하나의 샷을 더할 수 없다. 그러므로 처음에는 대충 편집하고 뒤에 가서 완벽하게 고치는 식이 아니라, 처음부터 조심스럽게 편집해야 한다. 비록 어떤 부분에서 4개의 그림단위를 잘라내고 다른 부분을 고칠 수는 없지만, 테이프에 약간의 바르지 못한 것들은 있을 수 있다. 그러나 정확한 EDL을 가지고 있다면 별 문제가 없다. 이때 편집하기 위한 편집에서 보이는 것들은 방송할 편집에서는 다르게 나타날 것이다. 그러나 EDL이 올바르다면, 방송하기 위해 편집할 때(또는 편집을 위한 편집의 두 번째 편집에서), 바라는 것을 얻을 수 있을 것이다.

만약 4개의 그림단위만 끄집어낸다면 그곳에는 까만 빈자리만 남을 것이고, 그 자리를 없애기 위해서는 다른 모든 것들을 다시 더해야 할 것이다. 그러나 굳이 이렇게 할 필요는 없다. 이것들을 그냥 그대로 두고, 뒤에 더할 부분들을 다른 테이프에 다시 만들어놓기까지 한다. 단지 EDL이 똑바르다는 것만 확실히 해두고, 다음번에 편집한 것들을 깔아놓을 때 틀림없이 한다. 여기에서는 아마 두 개의 소리길과 하나의 그림길을 가지고 편집하게 될 것이다. 그리고 소리와 그림은 언제나 같은 테이프에서 나오지는 않을 것이다. 단지 EDL이

모든 소리와 그림의 본래 나온 곳(source)을 분명히 나타내고 있는지 확인한다.

　컴퓨터를 쓰지 않고 겹치는 소리나 그림이 많을 경우에는 소리숫자들이 화면에 나타나지 않을 것이므로, 분명한 EDL을 얻기가 어려울 것이다. 그래도 제대로 얻도록 해야 한다. 컴퓨터가 있으면 올바른 소리숫자들을 스스로 찾아낼 것이다. 어떤 편집자는 이때 그저 그림 단위에 대충 표시를 해놓고, 방송하기 위한 편집을 할 때 세밀히 조정하려고 계획한다. 편집할 편집체계로 편집할 때 바라는 샷과 비슷하게 만들어놓을수록, 방송을 위한 편집이 쉬워진다.

　테이프를 만드는 과정에서 필요한 저장해놓은 샷이나 그밖의 소리들(그림 없는 소리, 소리효과, 음악 등)을 이때 끼워넣거나 입힐 수 있다. 처음에는 필요한 것들이 다 있지 않아도, 끝내기에 앞서 사이사이에 하나씩 집어넣으면 된다.

　방송을 위한 편집이 시작되기에 앞서, 모든 요소들을 준비해야 한다. 그리고 모든 것들이 제자리에 들어맞고 EDL 숫자들이 맞는지 알아본다. 편집체계가 컴퓨터와 이어져있으면, 컴퓨터가 스스로 EDL 숫자들을 기억하고 적어둔다. 그리고 무언가를 고치거나 바꾸면 컴퓨터가 다시 편집하여, 사람이 다시 모든 것을 만들어야 할 필요가 없게 해준다.

　방송을 위한 편집을 할 때 그냥 원반만 집어넣으면 된다. 그러면 마술같이 모든 일이 처리된다. 컴퓨터가 편집체계에 이어져있지 않다 하더라도, 컴퓨터 프로그램을 써서 편집을 위한 편집을 끝낸 뒤, EDL을 원반(disc)에 입력시킬 수 있다. 그 다음에 그 원반을 방송을 위한 편집을 하는 곳에 가져가면 시간을 줄일 수 있다.

■**방송하기 위한 편집(On-line editing)** _될 수 있는 대로 가장 잘 준비된 상태에서 시작해야 한다. 모든 테이프들이 알맞은 구성형태로 되어있고, 분명히 꼬리표가 붙어있고, 체계적으로 되어있는지 확인한다. 이 편집은 원반에 저장되어있는 컴퓨터가 만든 EDL을 가지고 할 수 있고, 손으로 쓴 EDL로도 할 수 있다. 어떻게 하건 EDL은 분명하고 맞아야 한다.

　컴퓨터로 만든 목록이 없다면, 손으로 쓴 목록이 잘 읽어볼 수 있게 쓰였는지 알아본다.

　이 방송을 위한 편집은 편집자를 긴장시키고, 억누르는 기분을 많이 느끼게 한다. 편집할 때 그 아까운 시간을 테이프를 찾거나 노트에 쓴 글을 읽는데 써서는 안 된다. 편집하기 전날에는 충분히 잠을 자두어야 한다. 문제를 찾아내고 그것을 고치기 위한 결정을 빠르게 내리기 위해서는 충분히 깨어 있어야 한다. 이 편집을 할 때가 특수효과나 도표, 자막, 그리고 다른 멋있고 놀라워 보이는 것들을 더하는 때이며, 이런 일을 편집기가 한다.

복잡한 특수효과들은 많은 시간이 걸린다는 것을 생각해야 한다. 그것의 가치가 얼마나 되는가? 비교적 빨리 끝낼 수 있다면 시도해보고 싶은 일도 있을 것이고, 너무 오래 걸릴 것 같거나, 일정보다 늦어져있을 때는 간단하게 만들어버리거나, 아예 빼버리고 싶은 일들도 있을 것이다. 특히 숫자에 영향을 줄 수 있는 것이라면, 편집하기에 앞서 골라서 쓸 수 있는 것들(options)을 상의해보는 것이 좋을 것이다. 자막들은 문자발생기(C.G.)로 이 단계에서 만들어진다.

이 편집이 끝나면 주 편집본(master tape)이 만들어질 것이다. 골랐던 구성형태로 된 주 편집본(예를 들어, 1", D-1, D-2 또는 베타컴 구성형태) 컴퓨터를 쓴다면, '음화 자르는 목록(negative cutting list)'도 만들어진다. 이것은 음화 자르는 사람이 필름으로 다시 옮길 때 필요하다.

■**소리길** _방송을 위한 편집이 끝나면 대부분 소리연주소에서 소리길을 마지막으로 입힌다. 가지고 있는 소리길이 방송을 위한 편집으로도 처리할 수 있을 만큼 간단하다면, 이때 소리를 바르게 맞춰놓아야 한다. 편집을 위한 편집으로는 대개 두 개의 소리길을 위한 자리밖에 없다. 방송을 위한 편집이 끝나고 나서는 바라는 어떤 음악이나 소리효과를 더할 수 있다. 이때는 또한 소리길을 부드럽게 하고, 컴퓨터를 써서 소리들을 더 아름답게 만드는 때이다. 소리연주소가 이런 것들을 할 수 있는지 알아보고, 그것을 위해 미리 준비해야 할 것이 무엇인지 알아두도록 한다.

■**마지막으로 할 일** _마지막으로 해야 할 일은 원본필름에 문제가 생기는 것에 대비해서 이 원본필름을 베껴두어야 하고, 또 필요할지 모르는 것들을 베껴놓아야 한다. 다 만들어진 작품이 필름에 담겨있기를 바라면, 필름음화를 맞춰놓거나, 테이프에서 필름으로 옮겨놓아야 할 것이다.

05 선형이 아닌 편집체계로 편집하기

■**준비단계: 자료를 숫자로 바꾸기(digitizing)** _첫 번째 단계는 테이프나 필름에 있는 내용물을 컴퓨터 원반으로 옮기는 것이다. 이 과정을 '자료를 숫자로 바꾸기'라고 하는데, 이것은 많은 자리(space)를 차지하고 돈이 많이 든다. 그러므로 몇몇 고른 샷들만으로 이 일을 하는 것이 알맞다. 또 CD나 사진, 그리고 컴퓨터그래픽 같은 다른 매체에서 이 일을 할 수 있다.

■편집을 위한 편집 _모든 내용물/자료를 컴퓨터에 넣었으면, 이제 편집을 시작할 수 있다. 이 방법을 쓰는(non-linear/digital) 편집은 순서대로 나아가지 않아도 된다. 아무데서나 시작해도 되고, 그림단위를 빼거나 더하는 일을 어디서나 쉽게 할 수 있다. 이 관점에서 볼 때 선형이 아닌 편집은 필름편집과 비슷하다. 이 편집은 쉽게 마음을 바꿀 수 있게 해주고, 또 어떤 부분의 여러 가지 다른 형을 보관하게 해줌으로써, 뒤에 마지막 결정을 내릴 수 있게 한다. 그러나 한 장면에 관해 너무 많은 다른 형을 가지고 있어도 감당하기 어렵다.

어떤 장비체계들은 복잡한 효과를 만들어낼 수 있다. 그러나 조심해야 한다. 그런 것들을 방송을 위한 편집에서 다시 만들어내기(베끼기) 힘들고, 값이 비싸게 들 수 있다. 미리 조사해야 한다. 손으로 쓴 EDL을 가지고 있을 필요가 없다.

편집을 위한 편집이 끝나면 컴퓨터가 만들어낸 EDL을 써서 방송을 위한 편집을 하면 된다. 편집이 끝난 편집을 위한 테이프를 써도 된다. 이 테이프의 품질은 썼던 녹음기에 달려있으므로, 때로는 아주 좋기도 하다. 이때는 많은 소리길을 가지고 일하게 될지 모른다. 가지고 있는 장비체계의 성능에 따라 달라진다. 어떤 편집을 위한 편집체계들은 아주 훌륭한 소리길을 만들어내는 성능을 가지고 있다.

■방송을 위한 편집 _컴퓨터가 만든 EDL을 가지고 일할 것이므로, 이 일은 무척 편하게 진행될 것이다. 선형편집을 할 때와 마찬가지로, 이 단계에서 바라는 도형(graphic)이나 자막 또는 효과들을 더하게 된다. 다시 한 번 강조하거니와, 방송을 위한 편집시설을 갖춘 곳이, 앞서 썼던 편집을 위한 편집체계들과 서로 바꿔 쓸 수 있는지 확인해야 한다. 또 그곳의 기술요원들과 필요한 것에 관해 미리 상의해두어야 한다.

■소리길 _이 과정은 선형편집할 때와 비슷하다. 아직 편집을 위한 편집으로 해놓지 않았다면, 음악과 효과를 더하고, 더 아름답게 하고, 필요하다면 소리를 섞어서(mixing), 소리를 더 현실적으로 만들어야 한다.

■마지막으로 해야 할 일 _이것도 선형편집할 때와 비슷할 것이다. 필요한 것이 무엇인지 미리 생각해둔다.

■테이프에서 필름으로 _완성품을 필름으로 담고자 한다면, 두 가지 방법이 있다. 처음에 어떻게 찍었는지에 따라 다르다.

• 음화 맞추기 _처음에 필름을 써서 찍었다면, 필름을 편집된 테이프에 맞출 수 있다.

컴퓨터가 '음화 자르는 목록(negative cut list)'을 만들 수 있지만, 첫 단계부터 이것을 계획해두는 것이 좋다. 현상소와 상의해본다. 사실 테이프에서 곧장 음화를 맞출 수 있으나, 먼저 편집을 위한 현상본(workprint)에 잘못이 없었는지 알아본 뒤에 음화를 편집을 위한 현상본에 맞추는 것이 더 좋다.

• 테이프에서 필름으로 _처음에 테이프로 찍었다면, '테이프에서 필름으로 바꾸기(tape-to-film transfer)'라는 방법을 써서 16mm나 35mm필름으로 옮길 수 있다. 이 일은 필름과 테이프에 있는 그림단위의 숫자가 다르기 때문에 어려운 일이지만, 일단 해놓고 나면 결과가 아주 좋을 때가 있다. 여러 군데의 현상소에서 이 일을 전문으로 한다. 우리는 <회전목마(turnabout)>라는 다큐멘터리를 처음에 베타캠 SP로 찍었다. 예산이 적었고 관객도 제한되리라고 생각했고, 텔레비전과 학교, 그리고 가정에서 쓸 비디오로만 팔릴 줄로 예상했기 때문이었다. 다 찍은 다음에 우리는 처음에 생각했던 것보다 더 넓은 시장이 있다는 것을 깨달았다. 그리고 그것을 필름으로 옮겨 영화축제나 극장에서 상영할 수 있도록 했다. 비록 16mm필름으로 옮겨놓으면 직접 필름으로 찍는 것보다 그림품질이 약간 떨어지긴 하지만 그래도 내놓을 수준은 충분히 되어서, 우리는 테이프로만 되어있었다면 상영할 수 없을 뻔 했던 곳에서도 영화를 보여줄 수 있었다. (헬렌 가비, 2000)

(12) 시사회

몰래 갖는 시사회는 가장 순수한 형태의 객관성을 요구한다. 심지어 '몰래'라는 이 말에 이미 객관성이 들어있다. 그것은 '내부' 관객(연주소 박수꾼)의 숫자를 가장 적게 하기 위해서이다. 이 몰래 하는 시사회는 좋게는 영화의 상대적 가치의 귀중한 통찰력을 얻을 수 있고, 나쁘게는 자기중심적인 가짜의 속임수가 될 수 있다. 그 속임수는 극장과 관객을 고르는 일부터 시작된다. 할리우드 500마일 반지름 안의 모든 극장들은 정해져 있다. 다시 말해, 약삭빠른 제작자나 감독은 어떤 종류의 관객이 어떤 극장을 좋아하는지 알고 있다.

이 극장들은 주 관객층의 평균 나이, 참석 정도, 유머(어떤 종류의)에 대한 반응 없음, 드라마에 빠져드는 정도, 철학적 또는 종교적 의견, 세련됨의 수준에 따라 나뉘어, 우호적이거나 중립적, 또는 다루기 까다롭다고 평가된다.

대부분의 뮤지컬이나 코미디는 전혀 다른 결과를 가져온다. 연주소 영사실에서 웃음보를 터뜨리게 하는 개그도 관객을 냉담하게 만들 수 있다. 처음에 대부분의 뮤지컬은 지나치게

수가 많았기 때문에 관객은 재빨리 좋아하는 순서를 나타내고, 뚜렷이 어느 부분을 잘라내야 할지를 가리켜주었다.

어떤 시사회의 관객을 고르는 감독의 의도는 무엇인가? 그는 제작자나 관리들을 감동시키기 위해 영화가 훌륭히 상영되기를 바라는가? 그렇다면, 감독은 우호적인 극장을 고를 것이다. 그곳의 관객들은 '일류 연주소 시사회'라는 제목만 보고도 흥미를 갖고, 오랫동안 쉽게 웃어줄 것이며, 냉소나 적대감 없이 영화를 판단해줄 것이다. 이런 종류의 관객만이 그 영화가 실제로는 B급이라 해도, 대다수가 좋아한다는 표를 줄 것이다.

활극(action)영화 연기자의 액션이나 코미디 영화의 내용이 자동차 충돌, 무제한의 물건파괴, 폭력 등으로 주류를 이루면, 감독은 고등학생이나 대학생 관객을 더 좋아할 것이다. 종교적 색채를 지닌 영화라면, 가장 가까운 농촌에서 시사회를 가질 것이고, 자유사상을 부추기는 영화라면 대학가 주변이나, 소수민족에게 상영할 것이다.

반대로 감독이 정직하고 엄격한 평가를 바란다면, 까다롭고 냉정한 관객들로 알려진 극장을 고를 것이다. 너무 지나친, 이치에 맞지 않는 변명이 신앙심이 두터운 미국 남부지방에서는 공감을 얻을 수 없다 하더라도, 진정으로 유머스러운 영화는 나이가 젊건, 많건 간에 어느 관객에게나 호응도가 높을 것이다. '낡은 유머'나 'TV 드라마'적인 가벼운 요소가 보태지지 않은 연극적인 영화도 거의 모든 관객의 나이와 뒷그림을 뛰어넘을 것이다.

시사평을 적는 카드는 모든 시사회의 관객들에게 나눠준다. 이 카드에 '형편없음'부터 '훌륭함'까지 영화에 대한 평을 적는다. 모든 공적이 아닌 여론조사가 그렇듯이 여기에도 함정이 있다. 알맞은 크기의 지역에서 열린 참석률이 높았던 시사회에서 연주소 측은 300에서 400 장까지의 카드를 걸을 것이라 예상한다. 이들 가운데 매우 관대한 관객 몇 사람만이 '지금까지 본 영화 가운데서 최고였어!'라고 평가할 것이다. 관대한 등급에 반대하는 여론은 '질이 나빠!'라고 말할 것이다. 명백히 이 두 극단적인 평가는 잊어버려야 한다.

그 나머지 여론이 어느 정도 객관적인 것으로 생각될 수 있으며, 그렇게 분석되어야 한다. 그러나 그들이 과연 객관적일까? 대개는 그렇지 않다. 더욱 관심을 끄는, 그러나 너무도 당연한 시사회가 끝난 뒤의 현상 가운데 하나는 관객의 반응에 대한 전문가들의 설명이다.

연주소 대표단이 시사회가 끝난 뒤 극장로비로 나올 때, 한 훌륭한 코미디언이 10분 동안 사람들의 논평에 대해 판에 박힌 개그를 보일 수 있다. 소리조절요원은 '소리가 대단했어!'라고 말할 것이다. 카메라요원은 그림품질에 관해 논평할 것이다. 작곡가는 그의 음악을 듣는 것이 흐뭇하겠지만, 사랑의 장면에서 '좀더 음악이 흘렀으면' 하고 바랄 것이다.

편집자는 컷이 완전하지 못하게 잘려 보이는 부분이 없다는 것에 기뻐하며, '좀더 많이 잘라야지' 하고 바랄 것이다. 만약 배우가 참석했다면, 어느 정도 자신의 연기에 대해 비판적일 것이다. 극장 측은 낙관적인 표정을 짓더라도 언제나처럼 '아무런 해가 없이 15분 정도 줄일 수 있다'고 제안할 것이다. 영화에 대한 반응이 좋으면, 감독은 커다란 길이 열렸다고 기분좋아할 것이다. 좋지 않으면, 대리인에게 '상영하기에 앞서 보충할 기회를 달라'고 재촉할 것이다.

또 다른 흥미 있는 현상은 20개의 '공정'한 카드가 100개의 '아주 좋음'이라는 평가보다 더 가치 있다는 것이다. 연주소 관리자들은 좋아하는 10사람보다 반대의견을 가진 한 사람에게 더 민감하다. 훌륭한 영화는 만장일치로 호평을 받아야 한다는 너무도 따분하고 현실적이지 않은 태도가 배급자나 상영관 주인의 마음에 여전히 남아있다. 그것은 있을 법하지 않을 뿐 아니라, 있을 수 없는 일이다.

칼로스 스태플이 <악마의 명령(The Devil Commands)>라 이름붙인 영화가 잉글우드(Inglewood)의 너무도 우호적인 극장에서 시사되었다. 극장은 만원이었다. 소개할 때의 제목은 '이것은 일류 연주소 시사회입니다.'였고, 예상대로 박수가 나왔다. 그러고 나서 첫 번째 제목인 <악마의 명령>에 보리스 칼로프가 자막에 나왔다. '아' 하며 내려가는 합창이 있었는데, 관객의 절반이 일어서서 나갔다. 나는 참을 수 없어 한동안 의식을 잃었었다. 이성적으로 다시 생각하게 되었을 때, 내가 관객이었더라도 나갔을 것이라고 깨닫게 되었다. 나도 칼로프 영화를 보러 간 적이 전혀 없기 때문이다. 그런데 이것은 배우의 능력이나 영화의 수준과는 아무런 관련이 없는 일이었다. 극장을 나간 사람들 가운데 어느 누구도 칼로프 영화를 보지 못했다. 그것은 단순히 보통의 스타나 그런 종류의 공포영화에 관해 칼로프에 흥미를 느끼지 않았다는 것을 뜻한다. 그들이 영화가 상영되는 중간에 나갔다면 문제가 됐을 것이다. 그러나 그런 영화는 오직 칼로프 팬들에게만 호응이 있고, 그들은 영화 제작비가 제한된 상태에서도 콜롬비아사에 알맞은 이익을 줄만큼 충분한 숫자이다. 그 영화가 바로 그랬다.

또 하나의 예는 몇 년 앞서, MGM사가 할리우드에서 가장 뛰어난 영화 가운데 하나인 <닥터 지바고(Dr. Zibago)>를 만들었다. 주간지인 <타임>과 <뉴스위크>에서 이 영화를 비평했다. 한쪽은 진실로 위대한 영화라 평했고, 다른 쪽은 10년만의 재앙이라고 보았다. 이렇게 지식있고, 섬세하고, 통찰력 있는 비평가들이 극과 극의 대립을 보였다면, 일반사람들로 구성된 시사회 관객에게 무엇을 기대할 수 있겠는가? 사실상 시사회의 반응은 한 부분씩

영화를 파헤치는 데에는 매우 쓰임새가 있지만, 전체로서는 아니다.

영화에 밀접한 관계가 있는 사람들이 지나치고 보지 못한 영화의 빈 곳을 관객들이 정확하게 집어낸다는 것은 매우 있을 법한 일이다. 예를 들어, 드라마라면 너무 길다고 느끼지 않을까? 지루하지 않을까? 그래서 관객을 잃지나 않을까? 이것은 상영시간보다 한 개 이상의 요소로 인해 빚어진 결과일 수 있다.

영화를 완전히 계속해서 알아볼 수 있을까? 실제로 매우 어려운 일이다. 그렇다면, 그 모자라는 점은 애매한 대본이나 어울리지 않은 무대장치, 영어가 서툰 외국배우나, 영어권 배우의 대사가 뚜렷하지 않은 탓일지도 모른다. 속도가 너무 느리면 관객이 한눈을 팔지 않을까? 이러한 점은 편집실에서 고칠 수 있다. 인물을 그린 것이 알맞게 전개되었는가? 속도가 붙은 데도 불구하고, 연기를 위해 인물을 그리는 전개를 희생하여 관객의 흥미를 잃게 하는 경우가 있어왔다. 인물을 충분히 설명하지 않으면, 관객의 감정이입도 충분히 이루어질 수 없다. 지나치게 극적인 대사는 없는가? 멜로드라마적인 대사는 낡고, 그 낡음은 감정적인 반응을 불러일으키기보다는 단순한 웃음거리가 될 뿐이다.

웃음의 문제는 코미디뿐 아니라 멜로드라마나 드라마에도 해당된다. 딱딱하게 굳은 영화에서도 긴장을 풀 순간이 있어야 한다. 그러나 웃음도 유심히 살피고, 받아들여져야 한다. 영화를 보는 사람들에게는 여러 가지 웃음의 유형이 있다. 낄낄 숨죽여 웃는 웃음, 미소, 열정적인 웃음, 크게 소리 내어 웃는 웃음, 빙그레 웃는 웃음 등 평범하지 않은 유별난 웃음이 있다. 이것들은 종종 구별하거나 풀이하기 어렵기도 하다.

불쾌한 웃음은 원인을 파헤치고, 지우기도 더 힘들다. 그러나 그렇게 될 수 있다. 코미디를 보고 웃는 것은 풀이하기가 어렵지 않다. 자주 큰 소리로 웃는 사람들이 있고, 자주는 아니지만 손뼉을 치며 웃는 사람들이 있다. 이런 사람들에게는 문제의 기미가 있다. 전혀 웃지 않는 사람들의 문제는 심각하다. 그러나 감독은 연극을 보고 웃는 장면과 영화장면은 다르게 다루어져야 한다는 것을 알아야 한다. 무대 위에서 배우는 웃음을 기다리거나 웃음이 나오지 않더라도 재빨리 계속해서 연기를 진행할 수 있다. 그러나 시사회가 끝난 뒤의 관객들이 시사회 관객들과 똑같은 반응을 보이리라고 감독과 배우는 확신할 수 없으며, 이것은 모든 코미디언들이 터득한 삶의 진실이다.

영화에서 순간을 붙잡는 기술이 개발된 것은 막스 형제들(Max Brothers)에 의해서였다. 그들은 이어서 웃음을 터뜨리곤 했다. 관객은 많은 개그를 놓치고 지나가는 경우가 있다. 앞의 대사가 웃음으로 가려져 잘 들리지 않기 때문이다. 또 다시 그 장면으로 돌아갈 수도

없고, 화면 가까이 앉아 놓쳤던 대사를 들을 수도 없다. 많은 관객들이 정확히 이런 경우를 겪는다. 빠뜨리지 않고 반응을 살펴보기 위한 방법은 시사회에서의 집계를 자세히 살펴보는 것이다. 이것으로 관객의 반응을 읽고, 결과를 풀이하는 것이다. 영화를 보는 사람들의 평균을 내서 뽑힌 관객의 경우, 그래프는 영화를 상영할 때마다 비슷한 성향을 보인다. 비록 상영할 때마다 관객의 구성원이 바뀌더라도 마찬가지이다. 이런 기술이 분명하게 좋은 점은 가장 낮은 흥미도도 가장 객관적으로 평가된다는 것이다. 개인적인 반응이나 희망적인 관측에 의한 논쟁의 여지가 거의 없다.

주관적 평가를 없애려는 영화제작자들은 보통 기계를 쓰는 시사회를 좋아한다. 아주 훌륭하거나 아주 나쁜 영화인 경우, 이 한 가지 시사방법밖에 없다. 그렇지 않은 영화는 드러난 모자라는 점을 메우기 위해 시사를 거쳐 영화를 고친 다음에도, 여러 번 시사회를 더 가진다. 그러다가 마지막 순간에는 상영을 결정한다. 마지막 고민의 순간인 언론시사를 빼고.

결국, 마지막 평가는 영화를 보는 관객이 한다. 영화는 관객을 위해 만들어진 것이지만, 비평가들은 받아들이기 어려운 것을 찾아낸다. 개인의 반응에 기대어 작품을 풀이하고, 찬양하게 된다. 그러나 때로 감독의 자만이 매우 위험한 상황을 만들기도 한다.(에드워드 드미트릭, 1994)

03. 드라마

텔레비전 드라마는 제작기법의 대부분을 영화에서 물려받았으나, 제작의 크기나 복잡성의 정도에서 영화와 상당한 차이가 있다. 특히 연기를 찍은 뒤의 편집은 주로 영화에서 발전한 기법이다. 한번 세우는 데 많은 돈이 드는 무대와 비싼 출연료를 치른 연기자를 효율적으로 쓰기 위해 대본의 순서와는 상관없이 한 연기자가 나오는 장면들을 모아서 한 곳에서 찍는 방식이 관행으로 되었기 때문에, 이것을 다시 이야기줄거리에 따라 잇기 위해서는 연기를 찍은 다음의 편집이 꼭 필요했다.

영화에 비해 제작의 크기가 작은 텔레비전 드라마에서는 한 연주소에서 필요한 대부분의 무대를 모두 세워놓고 비교적 대본의 순서에 따라 찍을 수 있어, 영화처럼 이야기순서를 정리하는 데 어려움이 적다. 또한 영화 한편의 시간길이는 보통 90분~2시간 정도로 텔레비

전 드라마에 비해 길며, 찍는 필름의 양도 많기 때문에 이것들을 모두 살펴보고 정리하는 데 상당한 시간이 걸릴 수 있어, 영화 만들기를 모두 끝내는데 1~3년 정도 걸리는 것이 보통이다.

그리고 편집자나 감독, 제작자의 아이디어에 따라 그 내용과 장면의 진행순서를 바꿀 수 있는 가능성이 훨씬 많은데 비하여, 텔레비전 드라마의 시간길이는 특집으로 방송되는 텔레비전 영화(예; KBS <TV 문학관>)는 일반영화와 마찬가지 시간길이를 가지나, 이것을 빼면 대부분 정규드라마의 시간길이는 1시간 안으로 짧으며 제작기간도 1~4주 단위로 짧기 때문에, 찍은 테이프 분량도 영화에 비해 훨씬 적으며, 따라서 이것을 정리하는 데에 영화편집에 걸리는 시간과 노력만큼 들지 않는다.

그럼에도 불구하고, 보는 사람들의 드라마품질에 대한 요구수준이 계속 높아지고, 방송사들 사이의 경쟁도 치열해짐에 따라, 텔레비전 드라마의 편집도 점차 정교해지지 않을 수 없게 되고 있다. 특히 연주소 밖에 무대를 세우고 찍는 역사극의 경우에는 제작방식이 영화와 비슷하기 때문에, 연기를 찍은 다음의 편집도 영화와 비슷할 정도로 복잡해지고 있다.

(1) 편집의 구성요소

편집에는 동기, 정보, 구성과 소리의 네 가지 구성요소가 있다.

■-동기(motivation) _자르기 하든, 겹쳐넘기든, 거기에는 합당한 이유가 있어야 한다. 이것은 그림일 수도, 소리일 수도 있으며, 소리와 그림이 합쳐진 것일 수도 있다. 그러나 이것은 연출자만의 것이어서는 안 된다. 보는 사람이 받아들일 수 있어야 한다.

■-정보(information) _이것은 편집의 가장 바탕이 되는 요소이다. 하나의 새로운 샷은 새로운 정보를 뜻한다. 이어지는 샷에 새로운 정보가 없다면, 이어붙일 필요가 없다. 샷을 고를 때, 그 샷이 아무리 아름답게 보인다하더라도, 앞의 샷과는 다른 정보를 갖고 있어야 한다.

편집은 될 수 있는 대로 많은 정보를 담아야 한다. 그래야 보는 사람들은 그 드라마의 내용을 잘 알아보고, 그 드라마에 빠져들게 될 것이다.

■-구성(composition) _사람들은 영화나 텔레비전 드라마를 보면서 많은 관행을 받아들이는 데에 익숙해져 있다. 편집할 때 새로운 샷을 만들어낼 수 없다 하더라도, 샷의 구성이 합당한지 냉철하게 생각해야 한다. 대본에 따라 샷을 구성하더라도, 편집했을 때 아무 뜻이 없거

나, 낡은 뜻일 수 있다. 또 연기를 찍을 때 현장에서는 합당한 이유가 있어서 찍어온 샷들도 막상 편집해보면 군더더기에 지나지 않는 것들일 수 있다.

연출자는 편집자와 제작요원들의 의견을 겸허하게 받아들여 구성이 잘못 되었는지, 샷이 모자라는지, 아니면 샷을 지나치게 많이 이어 붙여서 그리됐는지, 냉정하게 판단해야 한다. 이때는 구성자체를 뒤집는 새로운 편집을 시도하고, 모자라는 부분은 다시 찍어야 한다.

■소리(sound) _ 소리는 그림보다 더 곧바로 반응을 불러일으킨다. 긴장상태를 높이거나, 감정 상태를 만들어 내거나, 분위기를 꾸미기 위해 소리를 그림에 앞서 내보낼 수 있고, 늦출 수도 있다. 또 소리는 보는 사람들로 하여금 장면이나 곳, 심지어는 시간이 바뀌는 것도 미리 알 수 있게 한다.

(2) 편집의 유형

편집에는 움직임, 화면에 자리잡기, 형태와 개념의 네 가지 유형이 있다.

■움직임(action) 편집 _ 움직임이 튀지 않도록, 이어지게 한다. 여기에는 편집의 구성요소인 네 가지가 모두 필요하다.

■화면에 자리잡기(screen positioning) 편집 _ 이것을 방향편집(directive editing)이라고도 부른다. 첫 번째 샷에서 나타난 움직임에 따라 화면에 새로운 자리를 정하는 것을 말한다.

연기자가 손으로 무엇을 가리키면, 다음 샷은 가리키는 그 무엇이 되어야 하고, 눈길의 선에 따른 편집도 여기에 속한다. 이 편집은 주로 찍을 때 미리 계획되어야 한다.

■형태(form) 편집 _ 사물의 특징적인 겉모습이나 색채, 부피, 소리 등을 다음 샷의 그것들과 잇는 편집이다. 특히 소리가 동기가 되는 경우가 많은데, 이때는 소리를 앞세워 편집을 부드럽게 잇는다. 대체로 줄이거나, 뛰어넘을 때 많이 쓰인다. 예를 들어, 어린애가 종이를 접고 있다. 그의 아버지는 가족을 남겨두고, 미국으로 떠난다. 종이비행기가 난다. 그리고 인천공항에서 비행기가 뜬다. 종이비행기와 보잉기, 돌고 있는 선풍기의 날개와 헬리콥터 등 상징과 구체적인 사물과의 교차편집이라 할 수 있다.

■개념(concept) 편집 _ 아이디어 편집 또는 몽타주 편집이라고도 하며, 이것은 연출자의 머릿속에서 이루어진다. 이 편집은 몸짓(charade)의 성격으로, 제대로만 이루어진다면, 극적강

조가 돋보이고, 상징성과 은유가 잘 드러난다. 이것 또한 찍을 때 미리 계획되어야 한다. 이 편집은 샷 하나하나의 뜻보다 두 개의 샷이 이어졌을 때 생겨나는 효과가 보는 사람에게 새로운 뜻을 준다. 이 편집은 독창적인 아이디어가 되지만, 잘못될 경우에는 상투적이 되기 쉽다.

신과 사람의 문제를 끊임없이 파고든 잉그마르 베르히만 감독은 자신의 영화 <산딸기>에서 주인공의 고독과 소외의 의식세계를 '바늘이 없는 시계'로 나타내어 진한 여운을 남겼다. 사람의 죽어가는 모습, 다음 샷에서 '멈추어선 낡은 시계'를 이어붙인다든지, 치열한 비행기 전투장면 다음에 작전실의 상황판에서 전투기의 모형깃발을 뽑는다든지 하는 방식이다.

어느 경우에라도 편집은 이야기를 이어가기 위해 경제적으로 자리를 조직하는 일이며, 또한 편집은 뜻을 만들어내는 힘을 갖고 있다. 하나의 샷은 별다른 뜻이 없을 수 있으나, 이것을 어떻게 다음 샷과 잇느냐에 따라 하나의 새로운 뜻이 생겨난다.(장기오, 2010)

(3) 편집 과정

연기를 찍을 때 여러 가지 현장의 사정으로 인해 고르지 못한 화면을 일정한 색조(tone)로 색을 고르게 하여, '깨끗한 그림(clean picture)'을 만든다. 이때 카메라감독과 조명감독이 함께 일하는 것이 좋다. 이 일은 장비의 특성이나, 또 다른 이유로 현장의 색깔이나 화조에 미치지 못하는 경우도 있고, 또 생각지도 못한 독특한 색조를 얻을 수도 있다.

연출자는 느긋해야 한다. 마음이 급하면 마지막 순간에서 일을 망칠 수 있다. 여기에 자막을 넣고, 음악을 입히면 작품은 완성된다. 자막과 음악을 넣는 단계에서 어떤 음악을 넣을 것인가를 결정하는 것이 매우 중요하다. 이때가 작품전체를 차분히 그리고 객관적으로 바라볼 수 있는 마지막 기회이다. 분명 음악이 들어가야 한다고 생각되는 장면에서 실제로 음악을 넣으면 촌스러워진다든지, 뒤쪽음악이 없기 때문에 감동이 줄어든다든지 하는 것이 눈에 띄는데, 이는 그동안 작품에 너무 깊이 빠져 들어가서 그런 장면들이 눈에 띄지 않았던 것이다.

여기에서 마음에 들지 않으면, 녹음을 다시 해야 한다.(장기오, 2010)

드라마 편집은 녹화테이프 검토, 특수 영상효과 만들기, 끼워 넣을 재료준비, 편집대본 쓰기, 그림편집, 소리편집, 뒤쪽음악 준비, 소리 마무리, 마지막 편집의 순으로 진행된다.

■**녹화테이프 살펴보기** _녹화한 테이프를 살펴보면서 잘된 것과 잘못된 부분을 나누어 ○

와 ×로 표시하고, 필요한 사항을 적어서 녹화일지를 만들고, 편집할 때 참고한다.

■**특수 그림효과 만들기** _녹화할 때 끝내지 못한 특수 그림효과를 만든 뒤, 편집할 때 넣어서 끝낸다. 특수 그림효과에는 크로마키 기법, 뒤쪽비추기 기법과 디지털 그림효과 등 여러 가지 기법들이 쓰인다. 이런 기법들을 써서 특수 그림효과를 만드는 데에는 특수 그림장치가 필요하고, 만드는 데에 시간과 노력이 많이 들기 때문에, 비교적 제한된 녹화시간을 피하여 만드는 것이 효율적이다. 그래서 연기를 찍은 뒤의 편집과정에서 처리한다.

■**끼워 넣을 재료 준비** _다음에는 녹화테이프들 사이에 끼워 넣을 재료를 준비한다. 여기에는 밖에서 찍은 것과 자료실 그림이 있다. 자료실 그림에는 옛날에 일어났던 사고, 사건에 관한 그림자료와 바닷가 풍경, 눈 내리는 장면, 사막의 풍경과 우주선 등 여러 종류의 그림자료들이 있다. 이것들을 필요한 순서대로 차례로 정리하여, 끼워 넣을 준비를 한다.

■**편집대본 쓰기** _녹화테이프를 살펴본 결과와 다 만들어진 특수 그림효과, 끼워넣을 재료들을 가지고 편집대본을 쓴다. 이 때 다시 한 번 장면별로 목록을 만들고, 장면을 잇는 순서를 정하고, 그림재료를 필요한 장면에 넣어서 편집대본을 쓴다.

■**그림 편집** _편집대본에 따라 그림재료들을 이어서 그림편집을 끝낸다. 이때 마음 써야할 것은 어떤 장면을 강조하기 위하여 촬영대본에는 없는 샷을 끼워 넣어야 할 경우가 생길 수 있다. 예를 들어, 적대자와의 대결장면에서, 주인공의 연기를 강조하기 위하여 주인공의 반응 장면을 끼워넣어서 보는 사람의 눈길을 주인공에게로 쏠리게 할 필요가 있을 때에는 주인공의 가까운 샷이 있어야 한다. 그러나 마땅한 가까운 샷이 없을 때는 다른 장면들을 뒤져서 찾아내거나, 다시 찍어야 한다. 반응을 이렇게 늘림으로써, 장면에 새롭고 전혀 다른 뜻을 줄 수 있다. 원칙적으로, 이런 연기에 대한 결정은 연기를 찍는 현장에서 이루어지지만, 가끔은 편집과정에서 끼워 넣을 수도 있다.

드라마에서 대사 없는 반응연기가 오히려 대사나 움직임보다 더 중요할 수 있다. 무엇을 듣고, 거기에 처음 반응하는 눈 연기야말로 연기의 핵심이다. 이런 말없는 연기는 보는 사람의 관심을 끌어들이는 가장 힘 있는 방법이다.(메리 엘렌, 2003)

■**소리 편집** _그림편집이 끝나면 소리편집에 대한 계획을 세운다. 계획에 앞서 연출자는 소리감독, 소리효과요원, 편집기술자와 때로는 작곡자와 함께 녹화테이프에 녹음된 소리상태를 들어보고, 지워야 할 소리, 고쳐야할 소리부분, 보태야 할 소리와 뒤쪽음악의 필요성

등에 대해 따져보고 의견을 나눈 다음, 소리감독은 소리편집 계획을 세운다.

■**뒤쪽음악 준비** _뒤쪽음악은 장면의 분위기를 꾸미고, 장면과 장면을 이어주며, 나오는 사람의 마음상태를 나타내주기 때문에, 편집과정에서 생각해야 할 중요한 일이다. 이것은 이미 나와 있는 음악을 쓸 수 있고, 따로 작곡해서 쓸 수도 있다. 될 수 있는 대로 작곡해서 쓰는 것이 좋을 것이다. 요즈음 들어 한류에 힘입어 우리나라 드라마가 나라 밖으로 팔리는 편수도 늘어나고 있는 만큼, 이미 나와 있는 다른 나라의 음악을 빌려 쓰기보다 작품에 맞는 음악을 만들어 쓰는 것이 작품수준을 높이는 데 더 좋을 것이다. 작곡할 때는 완벽한 심포니 오케스트라를 쓸 것인지, 하나의 악기를 연주할 것인지에 대해서 생각해야 하며, 따로 주제가를 만들 것인지에 대해서도 생각해야 한다. 드라마 내용보다 주제가 때문에 히트한 드라마도 많기 때문이다.

■**소리 마무리(sound sweetening)** _연주소에서 녹화할 때 녹음된 소리에 뒤쪽음악, 소리효과, 스스로 대화 바꿔넣기(ADR, automatic dialogue replacement)/루핑(looping) 등으로 소리를 마무리해서 소리품질을 높인다.

* **스스로 대화 바꿔넣기** _일반적으로 연주소에서 연기를 녹화할 때는 이런 문제가 생기지 않으나, 밖에서 찍을 때 자주 생긴다. 곧, 시끄러운 도시 한복판에서 찍을 때 지나가는 자동차소리나 구경꾼들의 떠드는 소리 때문에 연기자의 대사가 잘 들리지 않는 수가 있다. 조용한 들판에서 연기할 때조차도 지나가는 비행기소리 때문에 대사가 파묻힐 수 있다. 이때는 연주소에서 대사를 다시 녹음하여 원래의 대사에 바꾸어 넣는다. 이 때 단순히 대사만 녹음하는 것이 아니라, 대사와 동시에 문이 열리는 소리, 사람의 발자국소리, 울리는 전화벨소리 등의 소리효과도 함께 녹음해야 한다.

* **소리효과** _소리효과 처리는 두 가지 이유에서 한다. 첫째는 장면을 보다 사실적으로 만들기 위해서 소리효과를 쓴다. 실제생활에서 일어나는 여러 가지 생활 속의 잡소리들이 자연스럽게 들릴 때 장면의 사실감이 살아나기 때문에, 이런 자연스런 소리들을 살려내기 위해 소리효과를 처리할 필요가 생긴다. 다음에는 스스로 대화 바꿔넣기 때 주변의 잡소리들이 사라져 버린다. 이것을 채워 넣기 위해 소리효과가 필요해진다.

* **보태는(foley) 녹음** _이것은 소리효과를 다시 녹음하는 것을 말한다. 예를 들면, 발소리, 열쇠가 짤랑거리는 소리, 문을 열고 닫는 소리 등을 끼워넣거나 바꿔넣는다.

* **뒤쪽음악 녹음** _이미 나와 있는 음악을 쓰거나, 작곡을 하든지 간에 뒤쪽음악이 준비되

면, 편집계획에 따라 장면의 순서대로 따로 소리길에 녹음한다. 뒤쪽음악을 쓸 때 특히 마음써야 할 일은 음악이 듣는 사람의 감정을 끌어들여서 연기의 움직임을 실제보다 빠르게 느끼게 한다는 것이다. 따라서 활발한 움직임의 연기장면에 뒤쪽음악을 깔면, 연기자들이 연기를 서두르는 것처럼 보여서 연기의 효과를 줄일 수 있다. 만약에 처음부터 뒤쪽음악을 쓸 생각을 연출자가 가지고 있었다면, 그 장면의 연기는 실제보다 약간 느린 속도로 연출해야 한다.

• 소리섞기/다시 녹음하기(audio mix/dubbing) _대사, 음악, 소리효과 등 모든 소리요소들을 각각 다른 소리길에 녹음한 다음, 이것들을 편집이 완성된 그림 주 편집본(video master tape)에 맞추어서 각각의 소리를 되살리며, 섞고, 소리를 크게 하거나 약하게 하며, 소리의 균형을 맞추어 소리품질을 좋게 하여 하나의 소리길로 모은다. 이것을 소리 주 편집본(audio master tape)이라고 한다. 이 때 그림 주 편집본의 시간부호와 소리길의 시간부호를 맞추어 그림과 소리를 맞춘다.

■마지막 편집 _소리의 마무리로 끝낸 소리 주 편집본(audio master tape)을 그림 주 편집본(video master tape)의 소리길에 입혀서, 드라마편집을 끝낸다.

04. 소식 프로그램

텔레비전 소식 프로그램은 1분이나 2분 동안의 간추린 소식으로부터 한 시간이나 그 이상 되는 긴 시간에 걸친 소식에 이르기까지 여러 형태와 크기를 지니고 있다. 그리고 방송시간은 좋든 싫든 소식 프로그램의 모양에 영향을 미치는 것이다. 프로그램이 짧을수록 그 안의 내용이 짧고, 필요 없는 것은 적으며, 그날의 핵심적인 소식만을 다룬다. 프로그램이 길수록 사건을 설명하는데 걸리는 시간이 많아지고, 방송망을 더 넓게 펼칠 수도 있으며, 모든 텔레비전 기술을 쓸 수도 있다. 그러나 얼마나 길어야 긴 프로그램인가?

황금 시간띠의 30분 소식 프로그램은 1963년 미국에서 처음으로 시도된 뒤, 세계 여러 곳에서 하나의 프로그램 형식이 되어버렸다. 하지만 아침이나 오후 시간의 프로그램들은 특종과 운동경기, 날씨 같은 짧은 기사들을 논평 없이 전달하는(straight) 소식으로 좀더 자유롭게 방송을 진행한다.

유선이나 위성으로 전달되는 '소식 전문' 전송로는 1980년 테드 터너(Ted Turner)의 CNN이 나오면서 상당한 인기를 누리기 시작했다. 그러나 여기에서도 형식은 한정된 프로그램 단편들에 바탕을 두고 있었고, 거의 대부분 드물게 일어나는 사건을 계속해서 보도하는 데에 초점을 두었다. 그러나 이러한 경향은 바뀌기 시작했다. 지난날이라면 보다 더 긴 시사 프로그램으로 준비되었을, 중요한 사건을 깊이 파헤치는 보도와 분석이, 소식 프로그램에 나타나기 시작했다. 그것은 한 기사에 관해 여러 날에 걸쳐 단순한 사실보도뿐 아니라 설명이나 해설을 보태는 것으로, 기자나 전문통신원들에게 아주 일상적인 보도형식이 되었다.

모든 중요한 사건들이 방송되어야 하는 '속보'와 같은 지난 시대의 관행은 대체로 사라졌다. 대신, 편집자들은 시간이 중요하기 때문에 보다 기사를 골라서 편집해야 하고, 아주 상세하게 다루되 적은 양의 기사를 다루는 것이 낫다고 생각하게끔 되었다.

이 바뀐 강조점은 더 길고 더 자주 방송되는 소식 프로그램의 시작을 알렸다. '일반적인' 방송시간을 넘기게 되었고, 아주 중요한 사건이 생기면 이제까지의 모든 방송편성을 멈추는 융통성을 지니게 되었다. 많은 언론인들은 24시간 소식전송로가 생겨난 것을 상당히 가치 있는 것으로 기꺼이 받아들이는 반면, 사고가 게토화(ghettoized, 어떤 방향으로 뭉뚱그려지는 현상) 되는 것에는 두려운 반응을 보이고 있다.

소식 프로그램을 만들고 있는 사람들에게 주어진 책임은 그들이 방송시간의 1초라도 소식을 매력적이고 지적으로 나타내기 위해, 쓸 수 있는 모든 방송시간을 분명히 쓰자는 것이다. 그리고 무엇보다도 보는 사람들의 관심을 끄는 것이야말로 가장 중요한 일이다.

소식을 만드는 사람들이 성공하기 위해 바랄 수 있는 가장 좋은 방법은 프로그램과 프로그램 안의 기사들을 바르고 복잡하지 않게 함으로써, 프로그램 내용을 알아보기 쉽게 만드는 것이다. 뚜렷하고 단순하면서 가장 중요한 사실을 방송하도록 주의해서 기사를 고르고, 그 뒤에 생각을 깊이 한 다음, 쓰고 편집한 기사는, 아주 짧은 시간이라도 전하고자 하는 내용을 완전하게 전달할 수 있다. 필요 없는 내용과 되풀이되는 말들은 시간만 늘일 뿐이다.(이보르 요크, 1997)

(1) 소식 프로그램의 구성

지난날에는 텔레비전 소식 프로그램의 시간길이가 아주 짧아서, 편집자들은 내용을 전달하는데 있어 몇 초라도 아끼고자 애썼다. 그래서 복잡한 소식기사들은 중요성의 정도에 따라 줄 세워졌다. 만약 속보의 시간이 넘쳐나는 것처럼 보일 때는, 있는 그대로 전체의 모양

에 해가 되지 않도록 중요성이 낮은 기사부터 잘라내었다. 방송시간이 좀더 여유로워진 뒤로, 이러한 방침은 시대에 뒤쳐진 것처럼 생각되었다.

소식 프로그램의 성공은 하나하나의 독립된 사건들을 골라서 누구나 알아볼 수 있는 정체성을 띨 수 있게 만드는 데에 책임을 지고 있는 사람들의 능력에 달렸으며, 텔레비전 소식 프로그램의 개념이 그 자리를 대신해서 발전되었다. 그러한 목표로 향해감에 있어서 편집자들이 그림의 중요성에 지나치게 기대는 경향이 있다고 비판받았다. 그러나 이것은 절대로 기사내용보다 그림을 더 중요하게 생각하여, 그림 없는 중요한 기사를 무시하는 것을 뜻하는 것은 아니다. 그보다는 편집자들이 텔레비전 소식에 신문과 반대되는 텔레비전의 가치를 주장하고 있는 것이다.

텔레비전 소식에서는 기사의 중요성에 따라 방송순서를 정한다. 실제로 언제나 성공하든 않든, 몇몇 텔레비전 소식 프로그램 편집자들은 보는 사람들이 따라가기 쉬운 프로그램을 만드는데 관심을 모으기를 좋아한다. 색종이 조각처럼 전체기사들을 아무렇게나 흩어놓는 대신, 작은 무리로 나눈다. 예를 들어, 나라안 산업의 산출량에 관한 기사는 논리적으로 수출품 기사로 넘어갈 수 있는데, 이것은 보는 사람이 받아들이기 쉬운 생각의 틀을 갖기 쉽기 때문이다.

프로그램의 구조는 이러한 방식으로 차례차례로 세워져야 한다. 사건들의 작은 앞뒤관계도 주제나 지리, 또는 이 두 가지를 합친 것으로 이어지는 것이다. 기사 하나하나의 방송시간 처리는 이것과 나란히 다루어져야 한다. 그래야 이어지는 기사들이 똑같아 보이지 않게 될 것이다. 이것은 어떤 기사가 하나의 무리에서 떨어져 나와 다른 무리로 합쳐지고, 또는 나뉘어 있도록 한다. 그 자체로 잘못 이어지는 데도, 단지 어울릴 것 같기 때문에 중요성에 관계없이 기사를 이어가는 것은 효과가 거의 없을 것이다.

처음과 가운데, 그리고 끝 부분이 있고, 프로그램을 구성하는 데에 생각과 관심을 쏟고 있는 것처럼 보이게 프로그램을 구성하는 것이 목표가 되어야 한다.

01 소식 프로그램의 구성형태

소식 프로그램에서 반드시 있어야 할 것으로 기사안내(menu)와 머리(headline)기사의 두 가지가 있다. 이것들은 흔히 표제(caption)의 한 부분을 구성한다. 머리기사는 프로그램에서 기사 하나하나를 띄우는 사항을 줄여놓은 것을 말하며, 자주 하나의 문장으로 되어 있으면

서 보는 사람의 눈길을 모으고, 이것을 끝까지 이끌어가는 것을 목표로 한다.

여러 해 동안 머리기사는 보는 사람들의 관심을 이끌어내기 위해 정사진이나 도표 또는 테이프를 합쳐서 잇거나, 카메라에 대고 또는 카메라를 벗어나 직접 읽는 것에서, 알맞은 이야기단위의 순서대로 늘어놓는 것으로 발전해왔다. 머리기사 기법은 소식방송의 앞부분에 놓여서 기사의 중요성을 전할 뿐 아니라, 기사를 늘어놓는 융통성의 정도를 보여준다.

일단 기사를 늘어놓는 일이 끝나면, 모든 기사들이 서로의 묶음이나 순서를 따라가야 한다는 법은 없다. 대신, 편집자는 프로그램에 속도나 서로 다른 성질, 또는 중요성의 정도를 고르게 나누는데 도움을 주는 요소들을 프로그램에 기꺼이 받아들여야 한다.

(2) 편집회의

전국 프로그램의 경우, 나라 안과 바깥으로 나누는 기사의 비율에 대한 책임을 지고 있는 편집자들은 그날의 예정표대로 일을 시작할 것이고, 어떤 기사가 그들의 영역에서 다루어져야 하는지를 결정한다. 그들은 또한 새로 시작하는 기사의 세부사항을 생각하기도 하고, 다른 기사를 발전시키기도 한다.

편집실의 전체요원들이 참석하는 아침회의와 함께, 많은 소식기관들은 하나하나의 프로그램을 위한 공적, 또는 사적 모임을 갖는다. 편집자나 제작자들은 틀림없이 하루의 업무가 진행되는 과정을 알고 있고, 또한 그들은 절대로 프로그램의 내용에 관해 놓치는 것이 없을 것이다. 그들은 자신의 계획을 구체적으로 세우기 시작하면서 여러 번 조직원들을 불러 모은다. 기사처리를 위한 방안도 의논해야 하지만, 자주 편집실 일정계획의 중요한 부분에 어떤 기사가 방송되어야 할 것인지 등과 같은 프로그램의 구성문제에 관해서 논의하는 모임이다.

편집요원들이 이런 정보를 계속해서 전해주지 않으면, 앵커는 편집의도를 제대로 나타낼 수 없으며, 그 잘못된 결과는 소식 프로그램을 보는 사람에게 얼마 안 가서 분명히 그대로 잘못 전달될 것이다.

앵커는 '엉뚱한' 카메라를 향해 말할 것이며, 머리기사는 다르게 방송될 것이며, 도표는 순서가 엇갈리거나, 화면에 전혀 나타나지 않을 것이다. 그러나 프로그램을 부드럽게 방송하는 일이 쉽지는 않더라도, '방송순서'나 '진행순서'에 복잡한 것은 아무 것도 없다. 어느 작은 방송사의 소식부서에서는 겨우 종이 반장 정도의 분량을 요구할 뿐이며, 그 양은 연주소 기술감독들이 프로그램 편집자가 쓴 세부사항을 다시 정리해서, 제작기술요원들에게 나

누어주는 정도이다. 다른 경우에는, 치열한 토론 다음에 나눠주는 길이가 상당히 길고, 상세한 목록이 적혀있는 문서가 될 것이다.

어느 경우이든, 실제적인 필요에 따라 기사를 방송하기 위해서는 많은 시간이 걸린다. 하지만 프로그램 준비를 끝낼 시간이 다가오면, 상황이 크게 바뀌기도 한다. 이것은 어쩔 수 없는 일인데, 왜냐하면 새로 시작하는 기사를 조절하는 일은 없더라도, 어느 단계에서든 그리고 방송하는 단계에 이르기까지, 컴퓨터 자판기(word-processor)나 인쇄에서 드러나는 대부분의 기사들은 단지 실현될 수 있는 추론에 지나지 않기 때문이다.

이런 추론과 추측은 멀리 떨어진 지역에서 통신위성으로 보내주는 그림과 소리가 들어오고, 시간을 얼추 계산하고, 정치연설에서 방송시간(현장의 제작요원들이 연설의 가장 중요한 부분을 확인, 분석하고, 방송사로 가지고 오는 것과 관련된)과 내용, 텔레비전 연주소 대신에 식당에서 한 2분 정도 카메라 앞에서 대담을 하기로 되어있던 대담대상자가 거리낌 없이 대담날짜를 늦추는 것, 여섯 개의 복잡한 꾸러미를 편집하거나 대본을 쓰는데 걸리는 시간이 더 보태지는 것 등등과 같은 예측할 수 없는 문제에 아주 흔히 맞닥뜨릴 때, 일어나는 모든 생각해야 할 것들이 있음을 뜻하는 것이다. 이런 모든 것 때문에, 방송시간이 다가오는 동안 프로그램이 준비될 때까지는 심지어 경험이 많은 편집자도 불안감을 느끼기 마련이며, 이것이 바로 어떤 프로그램이라도 정해진 형태를 가지기 시작한 이유가 될 것이다.

많은 구성작가들은 종합 편집계획에 그들이 쓸 기사를 맞추어야 하기 때문에, 그에 알맞은 방식을 알고 싶어 하는데, 왜냐하면, 그것은 그들이 쓸 기사를 다른 것과 이을 필요가 있는지, 없는지를 결정해주기 때문이다.

프로그램 편집자나 제작자는 방송순서회의를 주재하는데, 그들은 하나하나의 기사에 관해 여러 사람들이 내놓은 대략적인 시간구성에 관해, 의견을 말하도록 요구한다. 좀더 긴 소식 프로그램에서는 운동경기나 오락 등 자신의 제작요원들이 있는 부서장은 방송시간 편성에 관한 전체회의에 참석하지 않고, 자신의 부서회의를 주재할 것이다.

전문가 영역이 지니는 어느 정도 자율적 성격은 편집자가 자신이 생각하는 대로 편집의 우선순위를 지켜내는 것에 큰 어려움이 되고 있다. 그것은 흔히 관련된 사람들에게 그의 약한 점으로 보이기도 하는데, 경력이 오랜 프로그램 편집자의 또 다른 고민은 높은 지위의 간부들이 보이는 매우 큰 관심이며, 특히 자신들이 한때 지휘했던 활동분야에서 계속 손을 떼고 있기가 어렵다는 것을 아는 사람들이 보이는 관심이다. 왜냐하면, 이들은 자신의 지난날의 경험을 바탕으로 하여 자주 간섭하려 하기 때문이다. 그런데 이것은 아주 일상적인

일로, 상황이 어려운 상태에서 일처리가 어떻게 진행되어야 하는가를 알려야 한다는 그들의 순수한 의도에서 나오는 관심이다.

아침의 편집회의와 함께 날마다 똑같은 시간에 열리는 방송순서회의는, 반드시 모든 편집 요원들이 참여해야 한다. 만약 현재 다루고 있는 문제가 너무 중요한 문제여서 빠지게 되더라도 방송순서에 부정적인 영향을 미치지 않을 경우를 빼고는 말이다.

저녁 5시 뉴스: 프로그램 시간표	
0730	가장 최근에 일어난 밤사이 들어온 나라 안과 밖의 시사에 대한 점검
0745	편집자 도착
0830	편집실 구성원 도착
0845	아침 편집회의
0915	프로그램 회의: 준비되었거나 나눠준 안건의 점검
1330	방송순서 편집 및 논의
1415	방송순서 나눠주기
1615	연주소에서 대본회의
1650	연주소에서 대본점검
1700	방송

위의 표는 저녁 5시뉴스 프로그램이 준비되는 과정을 적은 것이다. 아침 편집회의는 모든 프로그램 제작요원들이 참여할 것이다. 미리 임무를 맡지 않은 기자들과 카메라요원들은 될 수 있는 대로 일찍 보고를 받게 될 것이다.

저녁 5시뉴스 프로그램만을 위한 보고는 아침 9시 프로그램회의가 열려서야 비로소 결정될 수 있을 것이다. 소식기사의 편집과 글쓰기는 프로그램 관점에 내보낼 사안들에 관한 점검부터 시작하여 실제 방송이 시작되어야 끝날 수 있다.

(3) 방송순서 정하기

어떤 프로그램 책임자는 방송순서를 구성하거나, 내용을 바꾸는 것에 대한 책임을 자신의 제작요원들에게 넘기는 경우가 있다. 그러나 기술적 판단 뿐 아니라, 편집에 관련된 방송순서를 바꾸는 것에 관해서, 대부분의 편집자들은 이러한 통제권을 자신의 편집요원들에게 넘기기를 꺼린다. 붙박이 편집요원들이 일하고 있는 편집실은 신입사원의 잘못을 받아들이지 않는 체계에서, 잘못 없이 일할 것을 요구한다.

숫자	제목	자료	작가	방송시간	합친 방송시간
		방송순서. 저녁 5시 뉴스 프로그램			
001	제목/머리기사	VTS	김	0.45	
005	선거/앞머리	카메라1/그림상자/정사진		0.45	01.30
006	선거/장면	VT/겹치기(SUP)	이	1.00	02.30
007	선거/반응	카메라1/그림상자		0.30	03.00
008	선거/대담	VT/겹치기		1.30	04.30
012	선거/쉼	카메라2/가까운 샷/표(chart)		0.45	05.15
013	선거/요약	카메라2/가까운 샷		0.15	05.30
014	선거/정치	바깥보도/그림상자		2.15	07.45
015	경제	카메라1/그림상자	박	0.15	08.00
016	경제/마이크	VT/표			
017	경제/요약	VT/겹치기		3.00	11.00
022	손해	카메라2/그림상자/지도	윤	0.45	11.45
023	손해/대담	VT/겹치기		1.00	12.45
024	손해/두 쪽 면 교통	OB/겹치기		2.15	15.00
025	손해/뒷그림	VT/겹치기		1.30	16.30
026	손해/후유증	카메라1/그림상자	고	0.15	16.45
027		(줄임)			
028					
029					
030	가운데 머리기사	카메라1/가까운 샷	서		16.45
052	마무리 머리기사	카메라1/가까운 샷			
053	마무리/그림	VTS/겹치기		0.45	30.45
054	마감	카메라3/마감 제목		0.30	31.15

방송순서는 저녁 5시뉴스 프로그램회의 뒤, 편집되었다. 모든 기사는 하나 또는 그 이상의 숫자와 표제가 붙는다. 다른 칸은 기술적 차원, 책임진 구성작가와 제작자 이름을 보여준다. 이 처음 단계의 추상적인 할당과 나누기는 편집자에게 전체적인 방송시간의 지표를 보여준다. 여기에 정해진 내용과 방송시간이 상황에 따라 바뀌는 일이 어쩔 수 없이 일어난다.

방송순서와 대본은 모든 사람들이 함께 의논해서 주의 깊게 구성하고 준비되었으며, 따라서 속도와 능률을 보장한다. 합의에 따라, 마감시간이 가까워오면 서두르게 되는 많은 단순한 잘못들을 피하게 되었다. 방송순서에서 '정치'라고 제목이 붙은 기사가 대본에 '청와대'로 되어있는지, 또는 방송팀으로 보낸 '세금 대담' 테이프가 맞는지를 아무도 알 수 없을 때, 잘못이 일어나기가 쉽다.

잘못된 기사가 얼마나 쉽게 방송될 수 있는지 상상해 보는 것은 지나친 비약이 아니다. 다행히도, 현대적 기술로 인해 잘못이 줄어들고 있는 상태이다. 1980년대부터 들여놓기 시작한 편집실 컴퓨터의 좋은 점 가운데 하나는 방송순서를 쉽게 처리하는 능력과, 몇 초 안에 기사를 보내는 것을 비롯해서, 모든 것들을 한꺼번에 실행할 수 있게 된 것이다.

위의 방송순서에 따르면, 하나하나의 기사에는 쪽수가 메겨져 있고, 제목이 적혀 있다.

기사가 특별히 복잡한 경우에, 이어지는 쪽수나 제목들이 할당된다. 이것은 책임을 맡고 있는 구성작가들이 빨리 나누기 위해 대본을 한쪽 한쪽 만들 수 있다.

방송순서에는 제목이 없는 번호들이 있는데, 이것은 새로운 기사가 끼어들 수 있도록 준비한 것이다. 크게 바꿀 수 없는 부분에서 할 수 있는 방법은 쪽을 찢어버리거나, 순서에 따라 새로 번호를 매길 수 있다. 뭔가를 바꾸고자 하면, 제작요원들은 기술요원들과 상의해야 한다. 그래야 방송할 때, 그것을 틀리지 않게 제대로 방송할 수 있을 것이다.

방송순서. 저녁 5시 뉴스 프로그램					
숫자	제목	자료원	작가	방송시간	합친 방송시간
001	제목/머리기사	VTS	김	0.45	
005	선거/앞부분	카메라1/그림상자/정사진		0.45	01.30 ap
006	선거/장면	VT/겹치기	이	1.03	02.33 ap
007	선거/반응	카메라1/그림상자		0.32	03.05
008	선거/대담	VT/겹치기		1.30	04.35
012	선거/쉼	카메라2/가까운 샷/표		0.48	05.23
013	선거/요약	카메라2/가까운 샷		o.18	05.41 a
		(줄임)			
041	난폭 운전자/고속도로	VT/겹치기		0.45	25.45

047	박수근	카메라1/겹치기		0.15	
048	야구	카메라1/겹치기	박	0.15	30.02 a
052	마무리 머리기사	카메라1/가까운 샷		0.45	31.47
053	마무리/그림	VTS/겹치기		0.45	32.32
054	마감	카메라3/마감제목		0.30	33.02

위의 방송순서에서 '박수근'과 '야구'가 뒤에 더 보태짐으로서 바뀐 방송순서에 따라, 부분별 '시간'과 '합친 시간'이 바뀌게 된다. 이 프로그램은 아직까지는 계획된 29분 30초에 약 3분 정도를 넘고 있다. 중요한 기사를 빼는 결정은 아직 내려지지 않았다. 마지막 항렬의 a는 대본이 이미 쓰였다는 것을 뜻하고, p는 인쇄해서 나누었다는 뜻이다. 프로그램이 방송될 때까지 이런 식으로 방송순서가 바뀐다.

방송순서를 정하는 것은 그 자체가 중요하지만, 복잡할 필요는 없다. 가장 중요하게 생각해야 할 것은 모든 사람에게 쉽게 알 수 있도록 해야 한다는 것이다. 꼭 필요한 것은 숫자와 제목과 소식원이다.

01 시간 맞추기

방송순서를 구성하는데 있어 가장 중요한 일은 모든 기사에 시간을 나눠주는 것이다. 그리고 여러 가지 요소가 들어있는 기사에는 하나하나의 성분에 알맞은 시간이 주어져야 하는데, 이것은 나뉜 기사의 관심이나 중요성, 기사의 손질, 순서상의 임시자리, 그리고 전체 프로그램의 내용이나 속도에 하나하나의 요소가 미치는 영향 등 모든 것들에 관해 편집자가 어떤 비중을 두는가에 바탕하고 있다.

편집자가 생각해야 할 것이 시간만이 아니다. 비록 시간이 더 긴 기사에 관련된 순서와 조정하는 일이 어느 정도 모자라는 일이 있더라도, 짧은 소식속보는 편집하기가 어려워서 세세한 부분에까지 똑같은 관심을 요구한다. 겉으로 보기에 중요하지 않은 프로그램의 어떤

부분이라도 놓쳐서는 안 된다. 시작과 끝 제목의 순서, 머리기사, 그리고 앵커가 신호를 받고, 대본을 떠나 자유롭게 자신의 생각을 말하는데 걸리는 시간 등 모든 것이 들어가 있어야 하고, 그것들을 생각해야 한다.

이 단계에서, 산술상의 요구는 별로 도움이 되지 않지만, 이것이 없다면 편집자는 소식보도가 목표로 하는 방송시간에 맞출 수 있을지 알 수 없을 것이다. 전통적인 프로그램 편성의 범위 안에서 이것은 전체방송사의 요구사항을 지속적으로 철저히 채울 수 있는 확고한 것이다.

이것은 광고방송이나, 지역 프로그램의 전송과 무료전송로와의 '협력'을 튼튼하게 할 수 있다. 광고를 하지 않는 여러 프로그램들은 원래 그 프로그램에 예상된 시간보다 적어도 30초 정도는 짧아질 것이다. 따라서 남는 시간은 방송사 주최의 어떤 행사나 다음에 이어질 프로그램을 소개하는 데에 쓸 것이다. 이런 방식에서는, 전형적인 30분 뉴스가 29분 30초 동안 방송될 것이고, 반면에 '광고가 있는' 30분 뉴스는 광고가 방송될 시간을 생각하여 22분 정도에서 끝나게 될 것이다.

방송시간을 조정하는데 있어서 편집자가 맞닥뜨리게 될 또 하나의 문제는 소식의 확실하지 못한 성질 때문에 생기는 압박과 그것을 처리하는 과정이다. 편집이나 기술적인 원인 때문에 잘못되는 경우도 있고, 단순히 계획된 대로 되지 않는 등 아주 많은 것들로 인해 잘못될 수 있다. '방송되지 못한다.'는 악몽은 언제나 있어왔다. 풍부한 경험에서 얻은 감각은 안전만을 너무 위해서도 안 되며, 이전에 있던 기사에 대해 너무 관대하려는 유혹도 뿌리쳐야 한다는 것이다. 처음부터 끝까지 어지러운 경향을 지니고 있는 것으로 유명한 편집자들은 결단성이 없다는 평가를 받고 있다.

피할 수 없는 결과 - 마지막 방송목록에서 기사를 남겨두는 것 - 는 자주, 단지 편집자가 필요한 시간을 맞추기 위해 예기치 않게 시간을 맞춘다는 이유로, 버려지는 재료를 모으기 위해 피땀을 흘렸을지도 모르는 사람들의 실망과 노여움을 살지도 모른다.

빠져버린 기사는 결국 많은 노력과 자원을 버린다는 것을 생각하는, 어떤 편집자는 겉으로 보기에 영원한 '폐기처분(shelf)'이 다시는 일어나지 않을 것이라는 기대(예상) 속에서, 갑작스럽게 기사가 모자랄 경우를 대비하기 위해 편집 예비기사를 준비해두는데, 이는 이론적으로는 좋은 생각인 것 같지만, 불행히도 모든 방송순서에서 똑같은 기사가 의무적으로 들어있고, 긴급한 상황이 생기지 않아 쓸 기회가 없는 가운데 버려지는 상태에서 몇 주가 지나는 경우도 있다. 그리고 '버려진' 기사들 가운데는 철이 지난 것이거나, 그때 이래로

자신들의 의견이나 직업을 바꾸었거나, 또는 이 세상 사람이 아닌 사람과의 대담이 들어있기도 하다.

일을 하는데 있어 또 다른 영향을 미치는 것들이 있다. 경쟁이 심한 텔레비전 언론세계에서, 기자나 특파원들은 자신들의 기사가 다른 기자의 기사와 반대되는 것으로 보이기를 바라지 않는다. 만약 필요하다면, 바람직한 처우를 보장받는 수단으로 편집장이나 다른 높은 지위의 사람을 찾아갈 것이다. 반대의견이 있을 수도 있기 때문에, 이런저런 기사가 오늘 방송되어야만 한다는 전문특파원들의 주장은 거부하기 힘든데, 왜냐하면 나라밖으로 많은 돈을 들여 이들을 보내는 것은 그들이 보내주는 기사들이 충분히 제 몫을 다하기 때문에, 의심하지 말라는, 나라밖 소식책임자의 충고 때문이다.

편집자는 이 모든 것을 생각해야 한다. 그러나 그는 또한 소식 프로그램을 방송할 때 자신의 프로그램과 다른 프로그램들과의 경쟁도 대비해야 한다. 그리고 남아있는 나머지 요원들이 프로그램을 만드는 것을 도와야 하는데, 왜냐하면 '단 30초의 남은 시간' 동안 발표하는 인기 있는 기자가 될 수 있기 때문이다. 하지만, 특히 '단 30초의 남은 시간'을 좀더 나은 다른 사람들이 더 합리적으로 찾게 될 경우는 그렇게 될 것이다. 편집자는 마지막 말로써 상대방의 입을 막아버린다. 그리고 너무 쉽게 기사를 버리는 편집자는 높은 사람들에게 곧 공격을 받게 되며, 자신의 기사가 희생되어야 하는 기자는 존경을 잃게 된다.

이런 과정에 잘 훈련된 기자는 자신이 쓴 기사의 내용이 바뀌거나 방송시간이 바뀌는 것이 알맞다고 판단되는 경우에는 이를 쉽게 받아들인다. 일반적으로 기사의 가치판단에 바탕을 두고, 편집자는 미리 기자들과 이 문제를 의논해야 한다. 그리고 그것이 만약 오랜 경험을 쌓은 노련한 편집자가 책임을 진다는 것을 뜻한다면, 그렇게 해야 한다.

귀중한 30분 동안, 관심을 갖고 텔레비전 소식 프로그램을 보는 사람들을 위해 편집자는 방송순서를 정할 때 이 모든 것을 생각해야 한다. 편집자는 알맞은 시간을 맞추려고 이 단계에서는 수치를 간결하게 할 것이다. 아무리 긍정적인 편집자라도 모든 기사의 방송시간이 원래 예정대로 진행될 것이라고는 생각하지 않는다. 약간 짧은 기사와 좀더 긴 기사 사이에 시간을 주고받는 일이 일어나게 된다. 다음, 방송하기 위해 숫자를 세고(count-down), 모든 완성된 기사의 방송시간을 편집실 컴퓨터에 넣으면서, 방송시간이 균형이 이루고 있음을 보여주고, 많은 기사를 버릴 필요가 없게 되기를 바란다.

❷ 협상

처음 계획된 방송순서 대로 기사가 진행되는지를 살펴보면서 한편으로, 편집자의 관심은 새로운 소식이 들어올 것에 신경 써야 한다. 새로운 소식에서 느끼는 긴장감으로 살아가는 기자들에게, 텔레비전은 끊임없는 가능성을 열어준다. 소식편집실에 있는 동안 방송될 가치가 없을 정도로 그냥 지나쳐버릴 수 있는 기사는 없다. 편집자들이 맞닥뜨리고 있는 어려움은 기사에 관해 무엇을 언제 할 것인가를 결정하는 문제이다.

텔레비전 소식 프로그램에 쓰이는 여러 가지 장비들의 성능은 뛰어나지만, 다루기가 어렵다. 전체 프로그램 편성에서 소식 프로그램을 어느 시간띠에 편성할 것인가 하는 것은 신문에서 종이의 어느 곳에 어떤 기사를 실을 것인가 하는 것과 같다. 편집자는 프로그램이 방송되는 마지막 순간까지 생각할 수 있지만, 일단 방송이 시작되면, 프로그램 진행순서를 바꾸기는 매우 어려우며, 잘못하면 전체방송을 위태롭게 할 수도 있다.

방송사 소식 프로그램에서, 1분마다 방송순서가 바뀌는 상황을 알고 있을 필요가 있는 편집, 제작, 기술부서의 요원들은 아마 산술적 셈을 하게 될 것이고, 기사와 시간을 빼고 보태는 일을 어렵게 조정하는 동안, 전혀 예상 밖으로 가운데 순서의 기사가 맨 앞으로 올라가는 충격적인 상황에 대한 경보벨이 울릴 수도 있다. 방송시간에 더 가까워져서 기사를 바꾸는 일이 일어날수록, 방송사고를 일으킬 혼란과 오해의 요소들이 생겨난다.

컴퓨터는 잘 움직이지만, 결정적 요인은 긴급한 상황에서 컴퓨터와 말을 주고받는 사람의 능력이다. 심리학자들은 방송순서에 크고 급박하게 상황이 바뀌었을 때, 편집실이나 프로그램 통제실에서 일하는 사람들의 행동유형을 연구해볼 날이 오기를 바랄 것이다. 일찍이 이런 상황에 처해본 적이 있는 감각 있는 편집자는 주의 깊이 생각한 뒤에 언제라도 미리 준비할 것이고, 어떤 부분이 잘못될 수 있을지 살펴볼 것이다.

편집자는 스스로 정한 마감시간인 방송 한 시간을 앞두면, 거의 모든 대안들을 버리면서 몸을 사리게 된다. 여기에서 편집자의 주장은, 부드럽고 별 문제가 없는 기사는 의문의 여지가 많은 편집에서 매우 조잡하게 바뀔 수도 있는 다른 기사보다는 낫다는 것이다. 이런 생각은, 바뀌지 않는 것은 소식보도의 자살이라고 할 정도로 상황이 급박하게 바뀔 때만 바뀌는 경향이 있다. 소식 프로그램에서의 방송 진행순서는 한 기사에서 논리적으로 다음 기사로 넘어가면서 이러한 관심과 생각으로 만들어진다.

편집자는 어울리지 않게 바뀌는 것이나 보태는 것을 받아들이려고 하지 않는다. 저울의

반대편 끝에 자신의 마음을 정하지 못하는 충성스런 소식 프로그램을 보는 사람들이 있는 가운데, 편집자는 혈압을 올려가며 방송될 때까지 프로그램을 끝없이 고쳐보려 할 것이다.

(4) 방송 시작을 위한 준비(countdown): 편집 과정 〈저녁 5시 뉴스〉

오늘날의 텔레비전 소식이 집안에 있는 텔레비전 화면까지 어떻게 이르는가에 대해 생각하는 방법의 하나로, 몇몇 실제 프로그램에서 얻은 경험을, 상상 속의 프로그램을 방송하기에 앞서 매우 중요한 마지막 시간 동안 써보기로 하자.

우리는 날마다 30분씩 방송하는 소식 프로그램을 〈저녁 5시 뉴스〉라고 하자. 이 프로그램은 이 시간에 차를 마시는 사람들을 대상으로 하고, 광고가 없는 전국방송이라고 하자.

형식은 엄격하고 책임 있으며, 주요사건을 줄이고 정리하자. 나라밖 보도가 없는 대신, 나라 안 보도에 강조점을 두자. 저녁시간 소식 프로그램은 내용을 더 넓혀주는 것으로 생각하자.

01▶ 오후 1: 30

하루 가운데 이 시간에 프로그램에 대한 편집자의 생각은 3시간 반 뒤에는 방송을 해야 한다는 것이고, 동료나 다른 방송국들이 아침과 점심시간 소식 프로그램에서 어떤 기사를 내보냈는지 등에 관한 것들이다. 프로그램 편집은 다음 세 가지에 바탕하고 있다.

> - 소식자체는 바뀌지 않고, 앞서 있었던 방송에 이어서 계속 전할 가치가 있는 것.
> - 앞서 방송된 것 가운데서도 새로운 눈길로 바라볼 필요가 있는 것을 발전시키는 것.
> - 점심시간 동안 일어난 사건들을 알리는 것이다. 그밖에도 특종은 통제할 수 없다는 것을 여기에 더 보태야 할 것이다.

편집요원들은 아침시간을, 미리 예상하고 있었던 일의 몇 가지를 시작하며 보냈다. 그러나 종이에 프로그램 요소들을 써나갈 때면, 드물게 일어나지만, 프로그램 요소들에 관한 토론에서 어떤 다른 중요한 것을 더 보태지 못하게 된다.

편집자가 자신의 자리에 돌아오면 짜기로 한 프로그램 계획을 다시 생각할 수 있도록 하는 것은 아무것도 없다. 그래서 별다른 놀라운 내용 없이, 정치기사는 방송된다. 이틀에 걸

친 선거결과는 약간의 의혹과 지도력에 의문을 가진 채, 정부가 의회에서 다수를 차지한 것을 알린다. 이것은 틀림없이 중요한 내용이지만, 불행하게도 짐작할 수 있듯이 그 일부내용이 빠졌다. 그리고 아침부터 계속된 모든 기사의 머리를 차지했던 기사도 그 자리를 잃었다. 만약 그것이 앞서가는 기사로 계속 '눈에 띄는' 것이라면, 그것은 바탕에서 여러 가지 각도로 다루어져야 한다고 생각된다.

편집자는 곧 시간 맞추는(timing) 문제에 맞닥뜨리게 된다. 먼저, 프로그램 앵커가 연주소에서 세부사항을 얘기하면서 그 기사를 소개할 필요가 있다. 이것은 45초 정도 걸릴 것이다. 선거결과가 알려졌을 때, 미리 골라둔 장면이 나가는데 걸리는 시간은 1분 정도가 걸릴 것이다. 그리고 이긴 쪽과 진 쪽의 대변인들과의 대담이 적어도 1분 30초 정도 걸릴 것이다.

다른 반응이나 정치부 편집자로부터의 평가도 기사에 보탠다. 그리고 프로그램 제목(title)을 위해 어쩔 수 없이 45초를 더하고 나면, 벌써 7분 45초가 쓰였다.

방송순서에서 두 번째 부분은 경제에 관한 것이다. 이상하게도, 어제 정부선거의 패배와는 반대로, 최근의 물가가 오른 것과는 달리, 경제의 움직임을 나타내는 지표는 나라의 경제사정이 계속해서 좋아지고 있음을 보여준다. 편집자의 마음속에는 앞으로 차례차례 이어지는 논리를 무시하고 싶은 생각이 들지만 마음대로 안 될 것이다. 비록 수치는 설명하기가 쉬울지라도, 경제분야 특파원은 도표를 써서 경제의 움직임에 관한 전문적인 해설이 2분 30초의 방송시간밖에 들지 않는다고 주장한다. 이것으로 산술적 시간은 벌써 11분 이상이 든다.

일단, 편집자는 틀림없이 다음날의 신문을 장식할 보다 더 사람들의 관심을 끄는 기사로 자신의 프로그램을 이끌고자 하는 유혹을 받는다. 18개월 앞서 심각한 교통사고에서 살아남은 여인이 그녀에게 피해를 준 자동차 운전자를 상대로 한 소송에서 기록적인 보상금을 받았다. 이 아름다운 젊은 여인과의 대담에서, 관점은 이 놀랄만한 진전이 모든 의학적 예상과는 다르게 일상적인 삶에서 일어났다는 점이다. 이 기사는 점심시간 뒤로 새롭게 관심을 끌 수 있게 되겠지만, 그 소송이 진행된 법정 밖에서 들리는 말은 매우 실망스러웠다.

이 사건을 취재한 기자는 저녁 5시 뉴스의 카메라요원들이 현장에서 취재경쟁에 떠밀리고, 비록 대담에 응한 여인이 말한 것이 분명하게 들릴 수 있다고 하더라도, 그림의 시간길이가 30초 이상은 되지 않을 것이라고 했다. 그래서 약간의 문제는 있지만, 편집자는 그 기사를 세 번째에 놓는다. 비록 대담은 실망스럽지만, 편집자가 그 사건을 취재해온 기자에게, 교통사고를 당한 여인의 외과처치를 보여주는 짧은 그림을 가지고 재미있는 1분 30초짜

리 '쌍방 통행'이라는 기사를 만들겠다고 약속했다.

이런 독특한 기사는 다른 소식부서에서 만든 30분짜리 다큐멘터리에서 나온 것이다. 그리고 편집자는 그날 저녁 더 늦은 시간에 방송될 프로그램을 알리기 위해 분명히 15초 정도의 시간을 더 보탤 것이다. 이 기사를 끝으로 산술적으로 계산하면 17분 30초로 계획된 시간이 훌쩍 지나가버릴 것이다. 프로그램이 반쯤 지난 이 시점에서, 일상적인 방식은 앞으로 진행될 주요기사와 함께 보는 사람이 기억할 수 있는 그림을 짧게 보여주는 것이다. 이러한 기법은 다른 소식 프로그램에서 광고시간과 똑같은 목적으로 쓰인다. 이것은 앞으로 있을 가벼운 기사들과 비교해서 중요한 핵심기사들을 나누는데 도움을 준다.

쓰임새는 있지만, '가운데 머리기사'는 어느 정도 두통꺼리로 여겨질 수 있다. 먼저, 이것들은 앞선 방송시간에서 거의 45초를 썼다. 둘째로, 좀더 중요한 것으로서, 만약 편집자가 뒤에 시간 맞추는 문제에 맞닥뜨렸을 때, 기사를 빼버릴 수 있는 융통성이 줄어든다. 그래서 편집자는 세 가지 기사를 아주 신중하게 고른다. 그림은 농장에서 소가 나오는 샷에서 시작하고, 다음에는 젊은이의 실업과 범죄사이의 분명한 연관성을 가질 수 있는 기사로 시내의 모습을 보여주며, 다음은 전혀 다른 기사로, 시범경기에서 최고기록과 같은 기록을 낸 비교적 잘 알려지지 않은 프로야구 선수로 범위를 정한다. 어쨌든 이러한 내용들이 긴급 상황으로 다른 어떤 것이 갑자기 들어오든 간에, 방송순서에 들어있을 것이다.

이날의 기사들 가운데서 가장 확실하지 않은 것은 또 다른 기사에 관한 것이다. 프로그램 기획자들이 가장 최근의 공식적인 범죄에 관한 통계가 들어가는 새로운 보도는 오후 늦게 발표될 것을 얼마 전에야 알게 되는 바람에 취재부서에 알릴 기회를 놓쳐버렸다. 그래서 그 새로운 사실은 출연자들이 경찰이 보내준 정확한 범죄율을 써서 전체적으로 범죄가 늘어났다는 사실을 보여줄 것이라는 귀띔이 될 것이다. 편집자는 또한 그 보고서의 필자와 대담을 하고 싶어 한다. 만약 필요하다면, 연주소에서 생방송할 수도 있다. 그는 이러한 새로운 시도들이 방송순서로 옮겨졌으면 한다. 문제는 만약 범죄기사가 성공하려면 나머지 기사와 막판 프로그램 끝부분을 붙일 때쯤이면, 적어도 이론상으로 그에게 주어진 30분(29분 30초)을 거의 2분 넘긴 것이 될 것이다.

계획된 방송순서에 따라 보도할 기사들을 살펴보면서, 연주소 기술감독은 메모를 하고 제작에 필요한 것들에 대해 편집자에게 묻는다. 시작과 끝부분은 정상적인가, 3대의 연주소 카메라를 쓰고, 어떤 기사에는 앵커 뒤쪽으로 그림상자를 둘 필요가 있는가, 정치부 편집자와의 생방송을 어떻게 해야 하는가 등은 모두 일상적인 질문들이다.

편집자는 또한 회의에 있었던 그래픽디자이너와 미술감독과 세부사항을 마무리 짓는다. 분주한 25분이 지나면, 편집과 제작 요원들은 자신들의 일을 하러간다. 대본을 쓰는 사람과 책임자는 자신의 컴퓨터에 있는 방송순서 게시판에 세부사항을 끼워넣는다. 편집자가 그것을 살펴본 다음, 이것을 베껴서 프로그램에 참여하는 모든 사람들에게 나눠준다.

02 오후 2 : 15

앞에 놓여있는 방송순서를 베낀 것을 보면서 편집자는 편안한 마음을 갖는다. 중요한 결정은 내려졌고, 모든 사람들이 무엇을 기대할지 알고 있고, 지금은 쉴 수 있는 시간이다. 비록 그는 너무 많은 자료를 갖고 있지만, 하루 가운데 이 시간에 그것을 쉽게 다룰 수 있을 것으로 여기고 있다. 만약 범죄자 수치(도표)와 대담을 쓸 수 있다면, 그는 아마도 '범죄피해' 기사에서 의학부문을 버릴 것이라고 이미 결정을 내렸다. '범죄피해' 기사에 쓰이는 시간인 1분 30초 정도를 없애면, 그가 줄이고자 하는 2분 정도를 벌 수 있을 것이다. 그리고 나머지는 다른 요소를 편집하면 벌 수 있다. 그럼에도 불구하고, 방송순서를 다시 한 번 보면서, 그는 프로그램의 진행속도를 빠르게 해줄 짧은 기사들이 모자라서 소식내용이 너무 '무거운' 것이 아닌가 하고 생각하고 있다. 이 문제를 풀 수 있는 어떤 대책을 세울 만한 시간은 여전히 있다.

03 오후 2 : 35

프로그램에는 두 사람의 붙박이 앵커들이 있는데, 남자와 여자 1사람씩이며, 번갈아 기사를 이끌며 프로그램을 진행한다. 일반적으로 두 사람은 오후회의에 참여하고, 적어도 한 사람은 오후에 소식편집실에서 편집자와 함께 일한다. 어떤 기사를 읽을 때의 상황을 묻기도 하고, 그때 그 기사를 읽을 때의 얼굴표정이나 자세, 또는 억양 등에 관해 의견을 말하고 필요하면 편집자의 조언을 구하는 등, 뒤에 읽을 기사들과 친해져야 한다.

여자 앵커는 몸이 아파 자리를 비운 동료를 대신하여 1시간짜리 소식내용을 줄인 것을 읽는다. 경험이 많은 특파원 출신의 남자 앵커는 새로 생길 프로그램을 위한 방송사 홍보행사에 참가했다. 이 때문에 특집기사 구성작가와의 대담은 늦추어졌다. 이제 그는 사과하며 돌아온다. 그는 이른 아침부터 어떤 소식 프로그램도 보거나 듣지 못했기 때문에, 기사를 읽으면서 불편을 느낀다. 그와 편집자는 빠르지만 자세하게 방송순서를 살펴보고, 돌아가면

서 하나하나의 기사에 대해 토론한다. 두 기사에 관심이 쏠렸는데, '쌍방통행'의 내용과, '손해배상' 기사의 장면에서 기자와 함께 진행해야 한다는 것과, 범죄율을 전하는 기자와의 연주소 대담에 관한 것이다. 어떤 질문을 할 것인지에 대해서는 동의했고, 앵커는 소식편집실에서 나갔다.

편집자는 앞으로 45분 정도 녹화할 소식 프로그램 계획표를 한 번 훑어볼 필요가 있으며, 범죄율 기사에 관한 뒷사정을 알아야 한다.

04 오후 2: 55

국제부 편집자(부장)가 소식 프로그램 편집자 쪽으로 온다. 앞서 기술적인 문제 때문에 일본과의 경기에서 비슷한 점수를 올린 60초 동안의 그림들을 이제 막 쓸 수 있게 되었다. 통신위성으로 로스 앤젤리스로부터 2분마다 전송될 예정이며, 편집자는 개인적으로 야구경기를 좋아하는데, 발전된 소식편집실 기술이 그가 자신의 자리를 떠나지 않고도 경기를 볼 수 있게 된 것이다. 그는 머리전화(headphone)를 집어 들고는 통신위성 신호를 받기 위해 텔레비전 수상기를 켰다. 그는 이미 LA와 접속되어있다는 것을 아는데, 왜냐하면 그는 음조(tone, 소리원을 나누는데 쓰이는 깨지지 않은 신호)를 들을 수 있고, 색막대(color bar)를 볼 수 있기 때문이다.

목소리가 책상위의 내부전화(intercom)에서 들려온다. 농장을 취재한 기자가 자신의 일을 거의 다 끝냈다. '이것을 보기 위해 편집기가 있는 데로 오시겠습니까?' '5분 안에 갑니다.'라고 편집자가 말했다. 통신위성 신호의 음조는 이제 되풀이되는 전언으로 바뀌었다.

'여기는 미국, LA에 있는 채널86 방송사의 국제 소리와 그림 전송로입니다. 전송은 앞으로 30초 안에 진행됩니다. 녹화기를 켜주십시오.'

초바늘이 움직이는 시계가 색막대를 대신한다. 30초 뒤에 시계는 사라지고 야구경기를 하는 그림들이 나오기 시작한다. 타자가 경계선까지 공을 힘차게 치는 모습이 보인다. 다음 샷은 셔츠를 입은 군중이 열심히 박수치는 장면이다. 불행히도 편집자는 그 소리를 듣지 못했다. 그는 귀전화(ear-phone)와 텔레비전 수상기의 스위치를 만지작거리고 있다.

방망이가 공을 관람석까지 아무런 소리 없이 쳐보내고, 뒤이어 더 조용한 손뼉 치는 장면이 보인다. 국제부 기자가 내부전화로 이야기한다.

'야구경기에서 아무 소리가 들리지 않아요.' '예, 저도요.'라고 편집자가 말했다.

화면에는 여전히 타자가 그곳에 서있었다. 1분 이상의 시간이 지났는데도 여전히 소리가 들리지 않는다. 갑자기 투수가 공을 던지려 하는데, 그림이 사라졌다.

색막대와 되풀이 전언이 돌아왔다. '여기는 미국, LA에 있는 채널86 방송사의 국제소리와 그림 전송로입니다.' '분명히 문제가 있군.' 국제부 편집자가 말했다. '국제통제실을 살펴 봐야겠군.'

05 오후 3: 10

편집자는 소식편집실 회전문 옆에 있는 의자에 앉아, 편집기 다섯 대 가운데 하나에서 보여주는 농장의 기사를 살펴보고 있다. 편집요원들은 그가 프로그램을 책임지고 진지하게 편집할 것으로 예상한다. 원칙적으로, 그는 프로그램이 방송되기에 앞서, 모든 대본과 기사들을 읽어본다. 감추어져 있는 법적, 윤리적인 문제도 자세히 살펴볼 것이다.

어떤 기사들은 아주 늦게까지 준비되지 않거나, 아마도 프로그램이 방송되기 시작한 뒤에도 준비가 안 될 수 있다. '생방송'에는 분명히 어려움이 많다. 그러나 그는 팀에서 가장 믿을 수 있는 구성원에게 이것을 맡기고자 했다. 어떤 경우에도 될 수 있는 대로 끝까지 진행을 지켜보도록, 그는 자신의 팀원들에게 주의시켰다.

다른 기사들은 때로는 극적으로 다시 시도해 보거나, 편집의도를 만족시키지 못할 경우에는 빼야 한다. 또한 처음부터 끝까지 골치 아픈 방송시간의 문제가 있다. 기사의 시간이 넘치거나 모자라는 경우에 시간을 나누는 문제의 결정권을, 그는 다른 사람에게 맡기려 하지 않는다. 만약 그가 '단 30초 이상'을 요구하는 것이 얼마나 쓰임새 있는지에 대해 알지 못한다면, 그런 결정을 내릴 수 없다. 그는 농장기사에 대해 아무 말 없이 뭔가를 적어가며, 처음부터 끝까지 살펴본다. 기자는 잘해냈으며, 그림을 이은 방식이 마음에 들었다. 그러나 그의 첫 인상은 대담이 약간 길다는 것이고, 20초 정도는 줄일 수 있다고 생각한다.

그는 그림편집자에게 한 번 더 보여 달라고 부탁한다. 그러나 잠시 망설인 뒤, 어느 부분을 지우면 대담장면을 망칠 것이라는 결론에 이른다. 그래서 그걸 그냥 두라고 말한다. 그러면서 그는 완성된 방송시간을 표시하며 방송순서의 빈 곳에 '3분 2초'라고 적어둔다. 그리고는 소식편집실을 향해 고개를 돌린다.

06 오후 3: 25

프로그램의 한 부분인 '범죄율'에 대한 책임을 지고 있는 제작자와 기술감독이 그를 기다리고 있다. 그들은 대담을 뒤로 미루는 것에 동의하지 않는다. 처음 계획은 앵커가 연주소에서 범죄율에 관한 기사의 첫 부분을 읽을 때 전자적으로 '뒷그림이나 도표'를 그의 왼쪽 어깨 위에 있는 그림상자에 넣는다. 제작자는 대담이 진행되는 동안 그림상자를 계속 보여주고자 한다. 기술감독은 그림상자의 자리가 잘못 되었다고 생각하고, 더욱이 카메라 각도로 문제를 더 크게 만든다고 생각한다. 결정이 필요하다. 편집자가 그 문제에 자기의견을 말한다.

재능이 있지만 때로 갈등을 일으키는 두 사람 사이에서의 마찰은 잘 알려진 것이어서, 그는 어느 한쪽 편을 들 수 없다. 타협점을 찾기 위해, 그는 그들에게 그림상자를 치워버리라고 말한다.

07 오후 3: 43

LA로부터의 녹음 같은 생생한 신호. 위성통신 사진들이 다시 들어오고 있다. 처음 10초 동안은 생생한 배트치는 소리가 들렸다. '딱' 하는 큰소리가 들렸다가, 다시 조용해졌다. 음조와 색막대가 다시 돌아왔다. 그들은 다시 시도해야 한다. 늦어도 4시까지는. 국제부 편집장이 말한다. 왜냐하면 미리 예약한 사람의 우선권이 다른 누군가에게로 가버리기 때문이다. 시간이 별로 없다.

티셔츠와 낡은 청바지를 입은 앵커는 양 집게손가락으로 키보드를 두드리고 있다. 자신에게 어울리는, 프로그램을 시작할 때의 인사말을 만들고 있다. 그리고는 바쁘게 프로그램 제작자에게서 받은 인쇄된 인사말을 친근한 말로 바꾸고 있다. 만약 시간이 있다면 그는 머리전화기(headphone)도 쓸 것이다.

'범죄율' 기사에 대해서는 좋은 소식도 있고, 나쁜 소식도 있다. 그 기사를 취재한 특파원은 그 기사가 방송순서에 들어가도록 하기 위해 언론담당관에게 그 보도에 책임을 지는 정부로서 범죄율에 관한 기사를 공표하여 얻어지는 좋은 점에 대해 확신을 주었다. 그러나 그 언론담당관은 기자와의 대담을 꺼려했다. 대신 특파원이 기사를 쓰고, 연주소에 나타났다.

편집자는 그리 열정적이지 않았다. 그는 이미 두 사람의 전문가 - 한 사람은 정치부 편집자이고, 다른 한 사람은 경제특파원이다. - 를 생방송으로 참여시킬 계획을 세워놓았기 때문

이다. 되돌아가서 왜 그 기자를 쓸 수 없는지를 그 기자에게 알려주라고 편집요원에게 지시한다.

08 오후 3: 50

편집자는 또 다른 그림을 보고 있다. 이번에 '범죄피해' 기사에 관한 그림은 법원 근처로부터 극초단파 망(microwave network)으로 들어오고 있다. 젊은 여성과의 대담은 정말로 좋았다. 그녀는 차분하고 위엄 있으며, 자신을 치운 운전사를 용서했다. 그 내용은 그림이 자주 끊기고 제대로 이어지지 않는 것과 대비되었다. 편집자는 보고 있는 그림이 마음에 들어서, 이 기사를 방송순서에 넣고 싶은 생각이 들었다. 들어오는 그림을 녹화하고 있는 편집실에서 일하는 제작자를 내부전화로 불렀다. 만약 이 그림이 카메라의 첫 원본이고, 사건이 일어난 뒤의 편집되지 않은 장면이라면, 그는 더욱 좋아할 것이다.

다른 기사들은 좀더 생각해야 할 것이다. 미술관에서 박수근의 작품을 훔친 도둑에 관해 통신이 보도하고 있었다. 지역 소식편집실 출신의 한 기자는 전화로 고속도로에서 두 사람의 10대 '난폭 운전자(joy riders)'들이 주유소에서 훔친 차를 타고 가다가 사고를 내서, 심하게 다쳤다는 사건을 보고했다. 교통혼잡에 관한, 헬리콥터에서 찍은 장면들은 5시에 쓸 수 있었다. 해안경비대는 금속판을 싣고 가던 화물선이 높은 파도로 제주도 근처 해안에서 좌초할 위험이 있다고 경고했다.

'좋아, 우리가 최고의 그림을 얻을 수 있는 한,' 편집자가 말한다. '그래 맞아. 난폭 운전자에게 관심을 모으고, 화물선에도 무슨 일이 생기는지 주의해보자.'

09 오후 4: 05

'범죄율' 기사를 보고한 기자는 연주소에서 수십 km 떨어진 곳에 있었다. 기자는 집에서 기사를 취재하러 나가기 위해 짐을 꾸리고 있었다. 하지만, 대담을 해야 한다고 그녀를 붙잡는 것을 좋아하지 않을 것이다. 방송사에서 기자를 내보낼 만한 충분한 시간이 없었다. 그래서 기사를 취재할 계획으로는 가장 가까운 지역방송국에서 기자 한 사람을 지원받는 것이다. 문제는 카메라를 쓸 수 있을지 모른다는 것이다.

LA가 다시 끊겼다. 벌써 세 번째다. 편집자는 머리전화를 쓰고 있다. 그는 그림을 보고 공이 방망이에 맞는 소리를 듣는다. 안심을 하며, 그러나 다른 것이 잘못되어 있다. 그는

미국 방송 해설자의 목소리를 기대하고 있었다. 그는 어디 있나? 범죄율에 관한 기사를 취재한 특파원은 약간 흥분해서 자신의 보고가 필요한지 아닌지 알고 싶어 한다. 편집자는 난처해져서 10분만 시간을 달라고 한다. 연주소 기술감독은 조정실로 가는 길에 시끄럽게 소식편집실로 들어온다. 새로운 소식은 없는가? 편집자는 의자에 깊숙이 등을 기대고 있다. 상황이 급하게 바뀌고 있으나, 보통 때처럼 그가 조정할 수 없는 문제들이 있다. 이것들을 빨리 결정해야 한다.

⑩ 오후 4 : 15

방송시작 45분 앞, 여전히 프로그램은 마무리가 안 되었다. 지역방송국은 범죄율을 보고한 기자의 집 근처에는 카메라가 없다고 한다. 기사를 취재한 곳에서는 다른 방법이 없었기 때문에, 그녀는 택시를 타고 지역방송국의 연주소로 가서, 생방송할 것이다. 대담상대자는 5시에 그곳에 있어야 한다. 편집자는 그렇게 지시하고, 통신원에게 그의 역할은 필요 없다고 말한다.

난폭 운전자에 의한 충돌사고가 난 뒤, 헬리콥터에서 찍은 그림들이 수상기에 나타났다. 고속도로가 꽉 막혀있었다. 처음에 보았던 상황보다 더 나은 보도가 될 수 있을 것 같았다. 편집자는 방송순서에 그 기사를 넣을 생각을 했다. 마침내 여자 앵커가 기사 요약문들을 다 읽었다고 말했다. 그리고는 방송할 원고를 보기 위해 일어났다. 이 여자 앵커는 지난 몇 시간 동안 무슨 일이 일어나고 있는지 '금방 알아차린다.'

지난 10분 동안 그녀의 동료 남자 앵커는 편집기 앞에 앉아서, 머리기사로 구성될 그림들을 보고 있었다. 이제 그는 연습할 수 있는지를 알기 위해 연주소 안에 있는 기술감독을 만나보고, 그의 서류함에 있는 완성된 대본을 꺼내기 위해 돌아왔다. 그의 티셔츠는 멋진 재킷과 셔츠 그리고 타이로 바뀌었지만, 편집자가 글을 쓰고 있는 곳에, 그의 낡은 청바지와 오래된 운동복이 놓여있다.(이보르 요크, 1997)

(5) 그림 편집

이상적인 세계에서는, 모든 편집요원들이 편안하게 앉아서 ENG팀이 찍어온 모든 원자료 테이프들을 커다란 화면으로 볼 수 있을 것이다. 그러나 대부분의 경우, 작가와 편집자는 테이프상자(cassette)를 가지고 편집실로 곧장 들어가서 시간에 쫓기면서 살펴보고, 보통 때의 속도보다 더 빨리 단 한 번밖에 볼 수 없는 시간에 자료들에 대한 본능적인 결정을 내려

야 한다.

기자와 편집자가 무엇을 고를 것인가 하는 것은 주제의 특성, 관심도, 중요도, 그리고 지명도에 달려있다. 때로 그들에게는 이미 자신들에게 간추려 설명된 내용의 범위가 중요하게 작용한다. 따라서 테이프가 그들에게 와 닿을 때에는 그들은 이미 그 내용에 관해 알고 있고, 편집을 위한 대충의 구성을 해놓은 상태가 되는데, 기사를 쓰는 사람이 기자이며 연출자이기도 한 곳에서는 이런 일은 당연한 것으로 여겨진다.

이 단계에서 관심과 기질이 부딪칠 일은 거의 없다. 단 몇 분 뒤에 화면에 나타나게 될 것은, 하나하나의 전문기술들이 성공적으로 결합되었음을 입증하는 것이며, 이것은 이 일에 참여하는 모든 사람들의 협력에 의해서만 이루어질 수 있는 것이다. 이와 같은 협력관계는 최근 몇 년 동안 매우 좋아졌는데, 이는 편집자와 기자들의 관계가 이전보다 훨씬 더 부드러워졌기 때문이다. 카메라가 ENG로 바뀔 때 필요했던 많은 협상들은 필름과 테이프 편집자들과 관련되어있다.

많은 보도기관의 성과는 '그림 편집자(picture editor)'라는 직무를 낳게 되었다는 것이다.

이 그림편집자는 어떤 기술체계에서도 자료의 모든 범위를 다룰 수 있는 필요성을 인정한다.

이 모든 것이 예상치 못한 방향으로 나아갈 때 전문기술의 수준을 높이는 데 보탬이 되며, 눈으로 보는 것에 대한 감각이 발달한 기자들은 더 이상 말에 대한 감각을 가진 열정적인 그림 편집자가 해설에 대해 제안할 때도 놀라거나 당황해하지 않는다. 따라서 여러 가지 점에서, 그것은 편집자에게 편집순서에 따라 테이프를 맞추기만 하는 것 이상으로 진정한 두 방향의 관계로 발전할 것을 기대하게 된다. 그리고 소식보도에서의 해설은 그림을 중심으로 하도록(해설을 중심으로 그림을 고르는 것이 아니라) 기획되는 것이 여전히 중요하다.

기자가 자신의 그림을 직접 편집하는 경우나, 모든 유형의 프로그램 자료를 다루는 그림편집자에게 있어, 단지 한 사람의 '보는 사람'만 있는 경우에는 그 그림을 가치 있는 것이라고 할 수 없다. 이때 편집자는 소식 프로그램의 편집순서에 적힌 찍어온 그림들 하나하나의 길이와 배치에 주목하며, 이를 상세하게 적은 편집에 쓸 복사본(rushes)을 참조할 수 있다.

두 가지 기술이 함께 쓰일 경우, 그림편집자는 그에게 있어 중요한 문제가 기사를 전달할 프로그램 자리(시간)와 곧 닥칠 마감시간에 있음을 안다.

요즈음 더 길어진 소식 프로그램에서, 편집자는 기자들의 평범한 기사보다는 일정하게 이어져 있는 한 무리의 기사들(a package)을 훨씬 더 좋아한다. 그러나 원칙은 바뀌지 않았

다. 좀더 도전적인 일을 하려는 편집자라면 편집의 바탕이 되는 기술을 먼저 잘 알아야 하는데, 왜냐하면 화면에서 30초 동안 정말 많은 것을 이야기할 수 있다는 것은 진정 놀라운 일이기 때문이다. 이것은 30초 동안 6~7개의 장면을 다룰 수 있다는 것을 뜻한다.

때로 편집할 자료를 고르는 것은 그림편집자의 일을 간단히 짜맞추는 정도로 한정할 수도 있다. 다른 경우에, 그들은 고른다는 사실에 심한 압박감에 시달릴 것이다. 그림을 고를 때 가장 중요한 것이 카메라요원에게 달려있는데, 카메라요원은 눈에 보이는 모든 것을 다 찍으려는 유혹에 빠지지 않고, 필요한 장면만을 골라서 찍어야 한다.

편집은 언제나 많은 일하는 자리 가운데에서 소식편집실이나 전송지점에 가까우면 가까울수록 좋다. 그러나 '전형적'인 편집실이 없다고 할지라도, 몇 가지 공통적인 특성이 있게 마련이다. 왜냐하면 편집에 쓰는 장비체계가 무엇이든 간에 편집의 바탕은 똑같기 때문이다.

곧, 카메라나 주 테이프(master tape)로부터 나온 원자료들은 결코 실제로 잘려지지 않는다. 소식 '필름'은 보고나서 하나하나의 장면들로 나뉘어져 끈적한 테이프나 액체 접착제로 붙인다. 소리길도 똑같은 방법으로 나뉘어 편집된다. 테이프의 그림과 소리는 원자료는 그대로 둔 채 새 테이프에 다시 녹화된다.

길고 복잡한 소식기사, 특히 도표나 여러 소리가 들어있는 기사를 편집하는 데에는 많은 시간이 걸릴 수 있다. 그리고 구성작가는 아마도 편집자를 남겨두고 다른 일을 하러 편집실로 되돌아갈 수 있다. 어떤 단계에서 그는 편집이 진행될 때 의견을 말하기 위해 되돌아올 수도 있다. 그러나 편집자의 편집일이 마무리될 때까지는 이들 두 사람 사이에는 더 이상 만날 일이 없다. 그리고 나서 기사를 대충 훑어본 뒤에, 삭제판이 기대대로 되었는지와 바꾸어야 할 곳이 있는지에 대해 곧바로 결정을 내려야 한다.(이보르 요크, 1997)

1분 30초 길이의 필름을 편집하는데 얼마나 많은 시간이 걸릴까? 2~3분에서 하루 내내 걸릴 수 있다. 현장에서 급하게 들어온 필름은 2~3분 안에 편집하기도 한다. 미리 기자의 보고(report) 내용을 녹음한 소리를 받은 뒤라면, 현장에서 그림이 오기를 기다린다. 나라밖의 전쟁터나 큰 화재현장, 아니면 나라 안의 사건이나 사고 현장에서 SNG로 그림이 들어온다. 이때는 가장 숙련된 편집요원이 편집한다. 번갯불에 콩 볶아먹듯이 하지만, 소식 프로그램의 제작자나 취재기자 모두 손에 땀을 쥔다.

한편, 기획기사의 경우, 3분 편집하는데 하루가 꼬박 걸리기도 한다. 테이프를 열 개 이상 찍는 수도 있다. 소리편집이 끝난 뒤에도, 그림편집하는 데만 하루가 걸릴 수 있다. 어울리지 않는 장면이 소식의 품질을 떨어뜨린다. 긴박한 사건현장의 그림은 기사의 내용과 어느

정도 맞지 않거나 튀는 부분이 있더라도, 그림이 생생하게 긴박감이 넘치면 별문제가 없다. 그러나 충분한 시간을 두고 취재, 편집하는 기획기사는 여건도 다르고, 보는 사람이 받아들이는 인상도 다르다. 때에 따라 그림을 다시 찍어야 한다. CG실에 부탁해서 그림을 여러 가지로 구성하기도 한다. 그러다보면, 하루해가 훌쩍 지나가버린다.

01. 피해야 할 그림

그림을 쓸 때 다음의 장면들은 피해야 한다.

> ▪ 지나치게 폭력적인 장면들, 살갗이 찢어져서 피가 흐른다거나, 뼈가 부서지는 등 보기에 좋지 않은 장면들의 그림은 피해야 한다.
> ▪ 잔인하거나 처참한 장면들, 예를 들어 신체 건장한 남자어른이 나약한 여자를 험하게 때린다거나, 어른이 어린이를 함부로 짓밟는 등의 잔인한 장면들은 피해야 한다.
> ▪ 지나치게 외설스러운 장면들 또한 피해야 한다. 보기에 민망하고 어린이 교육에도 나쁜 영향을 미칠 수 있다.(김문환, 1999)

02. 샷 목록(shot-list) 만들기

일단 만족스러우면, 그제야 구성작가는 해설이 그림과 맞는지를 확인하기 위해 전체운영에서 가장 중요한 단계로 여겨질 수 있는 샷목록을 받아보아야 한다. 이 샷목록은 샷의 길이, 소리, 편집된 이야기단위(sequence)에서 나뉜 그림과 소리 내용들에 관해 자세히 적고 있다. 이것이 쓰이는 방식은 많은 요소들 - 편집된 기사의 길이와 복잡성, 해설을 녹음할 시간이 있는지, 또는 연주소에서 생방송으로 그림에 소리를 입힐 것인지 등 - 에 달려 있다. 이때 샷목록은 기자가 대본과 그림이 맞는지 확인할 수 있는 기회를 준다.

편집테이프가 아무리 길다고 해도, 다음 보기의 경우와 같이 전당대회에 참석하기 위해 도착하는 어느 정당의 당수에 대한 가상의 전형적인 30초짜리 예에서 볼 수 있듯이, 샷목록을 만드는 과정은 아주 간단하다. 그림편집자는 테이프상자의 계수기를 0으로 맞춰놓는다.

첫 편집이 끝나면 장비는 멈추고, 따라서 기자는 3초를 셀 동안, 첫 번째 그림의 마지막에서 멈춤시계(stop-watch)로 재는 시간과 함께, 그림이 담고 있는 모든 것을 종이에 적을 수 있다.

GV(general view, 전체 모습) 회의장의 바깥모습 _3초

장비는 다시 움직이고, 그림은 다음 그림까지 진행된다. 다음 그림은 4초 동안 계속된다. 기자는 세부사항과 전체시간을 적는다.

MS(medium shot, 가운데 샷) 회의 참석자들이 걸어서 도착하는 장면을 잡는다 _7초

이 일은 편집된 기사가 끝날 때까지 계속되고, 기자의 샷목록은 다음과 같이 만들어진다.

- GV 회의장의 바깥모습·····································3초
- MS 회의참석자들이 걸어서 도착하는 장면을 잡는다·······················7초
- CU(close-up) 군중들이 기다린다··································10초
- LS(long shot) 당수의 차가 모퉁이를 돌아온다·······················15초
- MS 오토바이가 차에서 내리는 것을 이끈다··························18초
- CU 자동차 문이 열리고 당수가 내린다····························24초
- GV 당수가 계단을 올라가 건물 안으로 들어간다······················30초

이것들을 소식편집실에 다시 보내면, 기자는 차문이 열리고 예상되는 사람이 나타날 때, 출발에서부터 18초 동안 당수의 움직임과 관련된 시간을 맞출 수 있을 것이다. 이 정보를 전달하지 않고서는 올바른 대본을 쓸 수 없다.

흔히 시간이 빠듯할 때는, 샷목록을 만들지 않고 기억에 기대려 하는 유혹에 사로잡힌다. 그러나 그런 일은 결코 일어나서는 안 된다. 비록 그것이 그림편집자가 내용을 더 살펴보도록 끈질기게 괴롭힌다는 것을 뜻한다 할지라도, 편집실로 보내기 위해 편집기에서 꺼내기에 앞서, 기자는 샷목록이 마지막 세부사항까지 완전하게 적혔다는 것을 확인해야 한다. 방송하기에 앞서, 그림을 다시 보기 위해 돌아가는 것은 가장 잘한다고 해도 어려운 일이고, 가장 나쁜 경우에는 할 수 없는 일이다.

마지막으로, 많은 방송사에서 샷목록을 주로 '해설을 입히기에 앞선 그림'으로 생각하기 때문에 공식적으로 받아들일 수 있는 문화로 볼 수 없다는 것은 아주 유감스러운 일이다.

대신, 마감시간의 압박을 이유로 들면서, 기자는 해설을 먼저 녹음하고 나서 그림을 소리에 맞추어 편집하도록 한다. 이것이 방송되는 것이다.(이보르 요크, 1997)

03 ENG 편집

ENG로 프로그램을 찍을 때, 필요한 것은 여러 가지이며, 이 필요한 것을 채우기 위해 특별한 조직이 발전되었다. 어떤 조직체계에서, 움직이는 제작팀(보고자/연출자, 기술요원)이 소식본부와 서로 연락하면서 일하고 있다. 소식본부는 소식 프로그램 평가, 소식 프로그램 방송시간 무렵에 들어오는 급한 사건, 사고에 관한 정보, 보고자에 신호주기, 제작시간과 소식 프로그램이 방송된 뒤의 시청자 반응 등을 움직이는 제작팀에 전달한다.

편집책임자는 움직이는 제작팀의 제작자(producer) 역할을 하며, 계속해서 기사의 내용이 발전하는 것을 살펴보며, 편집방침을 지시한다. 프로그램 자료는 바깥현장에서 소식본부로 보내지고(중계지점을 거쳐), 본부에서는 계속해서 편집하기 위한 편집용으로, 그리고 자료로 보관하기 위해 프로그램 자료를 녹화한다.

편집하기 위해 시간부호가 널리 쓰이지만(한 그림단위의 수준으로 정밀하게), 어떤 조직에서는 편하다는 이유로 녹화 조정길 진동수를 센다(6~8 그림단위의 수준). 이 편집결정목록(EDL)을 쓰는 잇는 편집(assembler)이 녹화테이프 편집장비 안으로 자세한 그림단위수를 넣는다. 컴퓨터가 조정하는 녹화장비는 자료(source)테이프에서 이 점들을 찾아서 방송용으로 골라낸 샷들을 베낀다. 이때, 가까이 있는 녹음용 칸막이방(booth)에서 해설을 보탤 것이다. 이 베낀 테이프에 제목을 채워넣고(문자발생기), 정사진이나 도표를 보태며(ESS, 컴퓨터 서버, 부리돌기 rostrum 카메라), 그림효과를 입힐 수 있다(나뉜 화면, 그림 끼워넣기).

이 편집에 쓸 테이프는 감개(reel) 테이프나 테이프상자(cassette)에 녹화된다. 테이프상자는 융통성이 매우 커서 어떤 순서로든지 단추를 눌러서 테이프 부분을 골라내면, 자동으로 되살려준다. 이것은 녹화하는 동안 어떤 기사를 고치고, 보태고, 뺄 수 있다.

원래의 편집하지 않은 자료테이프는 뒷날 방송하기 위해 다시 편집하거나, 자료용으로 보관하기 위해 다시 고칠 때 쓸 것을 생각해서, 손대지 않고 그대로 둔다.

- 소식 편집책임자는 ENG팀을 통제하며, ENG팀이 보내오는 프로그램 자료들을 살펴본다.
- ENG팀이 보내오는 그림과 소리는 주 테이프(master tape)나, 따로 시간부호를 녹화하는 테이프에 녹화한다.
- 결정을 내리는 칸막이방에서, 편집자는 작가와 보고자와 함께 시간부호 녹화테이프, 샷의 시작점과 끝나는 점(시간부호)을 살펴보고, 필요한 부분을 골라서 필요한 소리신호를 적는다.
- 편집자의 지시에 따라, 주 테이프로부터 이어붙이는 방송에 쓸 테이프는 방송하는 동안 멈추고/시작하는 신호를 받기 위해 한 대 이상의 녹화기에 준비해놓아야 한다. 따로 떨어진 테이프상자를 테이프상자 스스로 되살리는 장비에 얹어놓을 수 있다. 이 장비들은 19mm(3/4 in.)와 12.7mm(1/2 in.) 체계들이다.
- 편집된 기사를 녹화한 테이프상자 스스로 되살리는 장비(부품들)(Millerson, 1999)

(6) 대본 쓰기

방송순서는 대본의 모든 쪽(page)에 주의 깊게 지면을 나누어야 한다. 이 과정은 아마도 편집과 제작 요원들이 일하는 작은 사무실에서는 중요한 일이 아닐 수 있지만, 많은 요원들이 일하는 큰 사무실에서, 사람들이 바뀌면서 일하는 경우에는 모든 사람들에게 쉽게 알 수 있는 편집실만의 유형을 정할 필요가 있다. 목표는 모든 소식방송이 만들어지는 과정에서 일어나는 갑작스러운 잘못이 없이 부드럽게 일이 진행되도록 하는 것이다.

방송순서에 어떤 요소들이 들어가야 하는지를 보여주는 것과 마찬가지로, 글로 쓴 대본은 기사를 어떻게, 그리고 언제 소개해야 하는가를 나타내주는 지시사항이 들어있다.

저녁 5시 뉴스	표제/머리기사 jb
	6월 12일 월요일
VT 표제 & 신호음악(15″)	
	김 V/O
VT 선거(8″)	매우 중요한 두 개의(지역의) 보궐선거에서 정부의 패배는 지도권 위기의 담론을 형성한다.
VT 손해배상(7″)	오토바이에 치인 여성이 사고운전자를 용서하겠다고 말한다.
VT 고속도로 충돌사고(7″)	오토바이 폭주족들의 충돌사고 뒤 고속도로는 막혔다.
VT 야구(8″)	이름 없는 야구선수가 신기록을 세웠다.
방송시간 : 표제 & 신호음악(15″) + 30″ = 45″	

대본은 저녁 5시뉴스를 시작으로 왼쪽에 제작지시와 자료, 오른쪽에 대본이 있다. '김 V/O(목소리만)'이라는 지시는 잘못 된 것이라고 생각될 수 있지만, 이것은 선거에 관한 기사를 대본 보는 장비(prompter)를 써서 읽는다는 뜻이다. 꼭 필요한 정보가 프로그램과 방송 날짜를 나눈다. 이름 또한 들어있다. 쪽수와 기사표제는 방송순서와 꼭 맞는다.

편집자가 가장 중요하거나 흥미롭다고 생각하는 기사를 나타내는 하나하나의 머리기사는 나뉜다.

해설은 쓸 수 있는 방송시간보다 더 짧다는 것을 주의해서 보라. 이것은 한 머리기사에 대한 말은, 다음 머리기사로 넘어가서는 안 된다는 것을 분명히 하는 것이다. 그리고 기술감독은 그림이 사라지기에 앞서 방송순서에 따라 다음 기사로 부드럽게 넘어가는 마지막 머리기사의 끝에 있게 될 것이다. 전체 방송시간 또한 적혀있다.

저녁 5시 뉴스	선거 jb
	6월 13일 화요일
김, 가까운 샷	
그림 안의 김(그림상자: 야당의 승리)	안녕하세요? 두 개의 중요한 보궐선거에서 정부가 패배한 지 24시간이 채 안(그림상자: 야당의 승리) 되어 통치력에 대한 비판이 벌써부터 드높습니다. 몇몇 원로의원들은 당의 조직방식에 의문을 제기했습니다. 그러나 총리는 동요할 필요가 없다고 주장합니다. 오늘 오후, 정부 중앙 기관 회의를 열면서 그는 다음과 같이 말했습니다.
표제 인용	보궐선거의 참패에 놀라움을 금할 수 없습니다. 그러나 가장 중요한 것은 우리는 집권당이며 앞으로도 통치력을 지닐 것이라는 점입니다.
다시 김(그림상자)	지난밤의 패배로 현재의 집권여당은 모든 다른 당에 비해 지지율이 10%까지 땅에(그림상자) 떨어졌습니다. 여론조사는 선거날까지 야당이 여당에 대해 지지유권자 수에 있어서 훨씬 앞서있다는 것을 보여주었습니다. 그러나 야당이 승리할 것이라고 예측하는 사람은 거의 없었습니다.
END	
방송시간: 45″	

방송시작 부분에 배정된 두 쪽의 첫 번째에 해당하는 대본. 대본은 그림을 끼워넣을 것을 나타내지만, 일단, 일이 끝나면 세부사항은 독립적으로 방송된다.

방송시간 2분 앞서 제작조정실에 도착된 대본의 처음을 살펴보고 있는 기술감독은 망설임 없이 그 지시를 따라가면 큰 문제는 없을 것이라는 확신을 느낄 수 있다. 잘못 친 타자글씨와 이상한 지면배치는 생방송에서 제작요원들을 헷갈리게 할 수 있다. 대본은 하나의 쪽

이 반으로 나뉘어있고, 똑같은 크기와 질이 좋은 종이의 한쪽 면에만 타자해야 한다는 관례에 따라 편집요원 한 사람 한 사람이 써야 한다. 별로 좋지도 않은 종이에 휘갈겨 쓴 것과 같이 매우 빈약하고 구성력 없는 대본이 얼마나 많이 쓰이고 있는지, 그리고 왜 가끔 어지러움이 생기는지 의아해하는 것은 놀라운 일이 아니다.

컴퓨터 전자 대본 보는 장비(prompter)를 쓰는 경우에 비록 약간의 차이가 있더라도, 기술과 제작에 쓰이는 말은 영화의 대본형태와 비슷하게 왼쪽에, 그리고 기사내용은 오른쪽에 써야 한다. 대본을 베끼는 숫자는 소식 프로그램을 만드는데 참여하는 제작요원들의 수에 따라 달라진다. 적어도 편집자, 앵커, 기술감독, 기술요원, 카메라요원, 도표제작자, 컴퓨터 요원 등은 대본을 가지고 있어야 한다. 완성된 대본은 될 수 있는 대로 빨리 베껴서 나누어야 하며, 뒤에 참조문과 맞춰보아야 한다.

저녁 5시 뉴스	선거/장면
	6월 13일 월요일
ENG(1'03")	
소리 시작: '내가 선언하는 것들과 함께'(환호)	
12초에 대담자(상대)에게 겹치기	
16초에 겹치기 없어진다.	
소리 끝냄: '…정부가 나아가야 할 시대'	
	방송시간: 1분 03초(ENG)

그림/소리를 끼워넣는 방송시간은 'in'과 'out'의 표시와 함께 연주소 기술요원들이 해야 할 일로, 대본에 들어있는 꼭 필요한 요소이다. 화면 아래쪽에서 이루어질 겹치기의 세부사항과 방송시간 또한 대본에 나타나 있다.

하루에 몇 번의 소식 프로그램을 방송하는 방송사들은 하나하나의 기사에 종이색 부호를 넣는다. 이런 방식을 써서 오후 소식방송의 대본이 잘못해서 저녁 소식방송의 대본에 끼인다든가 하는 잘못이 생기지 않게 한다. 가장 좋은 지면배치는 분명하고 단순하며, 모든 사람이 쉽게 알아보는 것이다. 어떤 정보는 꼭 필요한 것으로 생각되지만, 대본에 들어있는 많은 세부사항은 프로그램에 따라 달라진다.

대본에 반드시 들어가야 할 것들로서, 대본의 숫자와 제목은 방송순서에 정해진 대로여야 한다. 초까지 적힌 방송시간, 그림이나 소리의 시작과 끝나는 곳 등이 있다. 그밖에는 앵커의 얼굴이 화면에 나타나도록 하는 시작부분을 구성작가가 구체적으로 적을 필요는 없다.

이것은 제작자와 기술감독이 정할 문제이다.

저녁 5시 뉴스	선거/요약/정치
	6월 12일 월요일
이, 가까운 샷	
그림 안의 이············/야당의 승리는 예상된 것이었습니다. 하지만 지금 진정 정부가 가야 할 방향은 어디입니까? 정치부 기자 박이 정부의 평가를 보여주고자 국회에 가있습니다.- 정부는 진정 곤경에 처해있습니까? 아니면, 이것은 그저 그들이 이겨내야 할 또 하나의 좌절입니까?	
바깥 보도장면(국회)이 나온다. 약 2분 10초	
표제, '생방송'에 겹치기	
정치부 기자 박에게 약 1초간 겹치기	
방송시간 : 15초 + 바깥 방송시간(약 2분 15초)	

대략의 세부사항일지라도, 방송순서에 들어있는 모든 기사를 위해 대본이 준비되어야 한다. 연주소의 기술감독은 대본에 훨씬 많은 자세한 기술정보가 들어있기를 바란다. 그는 아마도 전자 쓸어넘기기(wipe)와 섞기(mix) 또는 다른 기술들이 방송을 다채롭게 보이게 할 것이라고 믿는다. 대체로 기술감독은 기술과 관련된 모든 것을 자신의 영역으로 여기고, 구성작가나 제작자가 자신의 영역을 침범하는 것을 매우 못마땅하게 여기는데, 그 이유는 사람이 조정할 필요 없이 대본에 있는 지시에 따라 움직이는 소식편집실의 컴퓨터기능이 놀라운 수준으로 좋아짐에 따라, 궁지에 몰린 자신들의 임무에 대한 잠재적인 위협과 관련 있는지도 모른다.

개별적으로 지면을 나누는 것은 텔레비전 낱말이 쓰이는 방식을 넘어서지 않는다면, 서로 잘 어우러질 것이다.

하나의 소식 프로그램과 다른 소식 프로그램이 서로 다른 것과 마찬가지로, 같은 방송사 안의 부서들 사이에서는 그렇게 하는 것이 보편적으로 되어있다.(이보르 요크, 1997)

05. 대담 프로그램

대담 프로그램은 녹화보다는 생방송하는 것이 좋다고 생각되는데, 왜냐하면 연사들이 자

신의 생각을 한 번 말해버리면 그 내용을 나머지 사람들이 다 알게 되고, 따라서 녹화가 잘못 되어 다시 말하게 되면, 긴장감이 사라지고, 분위기가 죽어버리기 때문이다. 그래서 <생방송, 심야토론 - 전화를 받습니다>를 한때 KBS-1에서 생방송해서 인기를 끌었으나, 이 프로그램은 끝장토론 방식으로 진행하다보니 자정을 지나는 경우가 잦아지고, 그렇다고 그 때까지도 자지 않고 이 프로그램을 끝까지 지켜볼 사람들의 수도 그렇게 많지 않았기 때문에, 얼마 지나지 않아 없어지고 말았다.

현재 대부분의 대담 프로그램은 녹화한다. 그러다보니 대담 프로그램도 편집해서 방송하게 되었다. 대개 1시간 방송의 대담 프로그램은 15~20분 정도 여유 있게 녹화해서 편집한 다음, 방송된다.

(1) 편집하는 동기

편집하는 이유는 먼저, 시간을 맞추기 위해서이다. 미리 여유 있게 녹화했으므로, 이 시간 분량의 내용을 잘라내야 한다. 대담 프로그램을 진행하다보면 간혹 주제를 벗어난 이야기를 하는 연사들이 있다. 이런 내용의 이야기는 먼저 잘라내야 한다. 그래야 프로그램을 보는 사람들이 어리둥절해지는 일이 없게 된다. 어떤 연사는 이야기를 너무 길고 지루하게 해서, 프로그램의 긴장감을 떨어뜨린다. 이런 것도 잘라낸다. 또 자신의 이야기나 다른 연사의 이야기를 되풀이하는 것도 잘린다.

어떤 연사는 자신에게 주어진 내용의 이야기를 하지 않고 다른 연사가 준비한 내용을 덧붙여 이야기하는 경우가 있다. 예를 들어, 한 번은 녹화하면서 들어보니 어떤 연사는 제작자인 저자가 요구한 내용을 말하지 않고 다른 연사가 말한 내용에 덧붙여서 자신의 이야기를 길게 늘어놓은 사실을 알고, 녹화를 마친 다음 그 연사에게 왜 그렇게 말했느냐고 따졌더니, 그 사람의 이야기가 더 나아 보여서 그렇게 했노라고 말하는 것이었다. 물론 이 연사의 이야기도 모두 잘렸다.

토론 프로그램의 경우에는 양쪽 주장을 고르게 담아서 균형을 잡아야 한다. 그런데 토론을 진행하다보면 한쪽이 세게 주장하고 다른 쪽은 방어하게 되어, 자연히 방어하는 쪽이 밀리게 된다. 그러면 비록 시간은 비교적 고르게 나누었다 하더라도, 이 토론을 듣고 보는 사람은 토론이 한쪽으로 치우쳤다는 인상을 받게 된다.

어느 때, 어느 일간신문에 미국에 살고 있던 (고) 춘원 이광수 선생의 따님이 귀국해서

대담을 나눈 내용의 기사가 실렸는데, 이번 참에 아버지를 위해 변명할 기회가 있으면 좋겠다는 내용을 읽고, 이것은 많은 사람의 관심사가 되겠다고 판단한 저자는 이때 저자가 만들고 있던 대담 프로그램인 KBS-2 텔레비전 <독점, 여성들의 9시>에 그녀를 출연시켜서 프로그램을 녹화했다.

일제의 혹심한 탄압 아래에서도 선생은 자신에게 주어진 능력의 범위 안에서 조국과 민족을 위해서 헌신하셨고, 죽을 때까지 이 사랑의 끈은 놓지 않으셨다고 울먹이면서 말하는 그녀에게 많은 일반주부 참여자들은 동정적이었다. 그러나 일부 출연자들은 그렇더라도, 그를 비롯한 이때의 민족지도자라는 사람들이 앞장서 젊은이들을 부추겨 전쟁터로 내몰아 그들을 죽게 한 잘못을 가릴 수는 없다고 주장하면서, 갑자기 프로그램은 춘원 선생을 동정하는 출연자들과 그를 친일파라고 주장하는 출연자들 사이에 논쟁이 벌어졌고, 당황한 사회자는 이들의 논쟁을 중재하여 겨우 프로그램을 끝냈다.

저자는 이들의 의견을 나름대로 고르게 편집해서 방송했는데, 다음날 이 프로그램이 많은 사람들의 관심을 끌었는지 몇몇 일간신문에서 논평을 내고, 민족의 큰 스승이신 선생을 왜곡방송해서 그를 모욕했다는 논평을 냈다. 저자는 이 논평에 대해 크게 마음 쓰지 않고 지나갔는데, 그 뒤로 10여년의 세월이 흐른 뒤, 어느 잡지에선가 최남선, 모윤숙, 이광수 이 세분 선생은, 비록 일본정부는 우리 민족을 탄압하고 때로는 죽이기도 했지만, 그 백성들은 정부의 지시를 잘 따르고 법을 잘 지키며, 서로 돕고 친절하며 예의가 바른데 비해, 우리 민족은 정부가 없는 상태에서, 저만 살겠다고 서로 다투고 미워하고 때로는 속이기도 하면서, 제대로 교육도 받지 못하고 힘들게 살아가므로 당분간 독립은 어렵다고 보고, 어쩔 수 없이 한동안 일본의 지배를 받아들여야 한다는 생각에서 일제에 협력했다는 내용의 기사를 읽었다.

저자는 그때까지만 해도 민족의 지도자라는 사람들이 저만 살기 위해 친일했다고 생각했는데, 그들이 이런 생각을 하고 고민했다는 사실에 약간은 당황스러웠다.

저자는 이 뒤로도 살아가면서, 나름대로 세상을 살아가기가 그리 쉽지 않다는 사실을 깨달았고, 따라서 잘 알지도 못하면서 남을 함부로 비난하는 일은 삼가야겠다는 생각을 갖게 되었다.

마지막으로, 편집을 하는 또 한 가지 중요한 이유가 있다. 심의기준 때문이다.

- 은어, 비어, 속어 등 상스럽거나 거친 말을 써서는 안 된다.
- 외래어 특히 일본어를 방송에서 써서는 안 된다.
- 상품을 간접적으로 광고해서도 안 된다.
- 그리고 방송내용 가운데 사회정의에 반하는 내용을 방송해서는 안 된다는 애매한 조항까지 넣어서, 규제하는 범위가 매우 넓다.

저자는 위의 같은 프로그램에서 어느 주일에 '아들 낳는 비결'이란 주제로 녹화를 하고 있었다. 아마도 이때가 제5공화국이 막 들어서서 '아들 딸 구별 말고 하나 낳아 잘 기르자'라는 구호를 내걸고 산아제한 캠페인을 벌이고 있었던 것으로 기억하는데, 그 효과가 잘 나타나지 않아 정부부처는 어려움을 겪고 있었던 것 같다.

저자는 우리 사회에 널리 퍼져있는 남아선호사상이 산아제한 정책의 커다란 걸림돌이라고 생각하고, 이 사상이 어느 정도 뿌리 깊은지 알아보기 위해 이 주제를 방송하기로 결정했던 것이다. 녹화가 진행됨에 따라 녹화에 참여한 주부들이 자신들의 경험담을 중심으로 아들을 낳기 위해 어떤 노력들을 얼마나 했는지에 관해 이야기보따리를 풀기 시작했다.

한 주부가 먼저 이야기를 시작하자, 다른 주부들이 너도나도 덩달아 이야기를 이어가는 통에 분위기가 무르익어 온갖 종류의 이야기가 다 나왔다. 아들 낳는데 좋다는 민간속설에서부터 외설에 가까운 부부관계의 이야기까지 나와 아슬아슬했으나, 직설적이 아니라 은유적으로 표현되었기 때문에 심의에는 걸리지 않을 것으로 판단하고 그대로 두었으며, 따라서 프로그램은 매우 재미있게 진행되었다.

여기에 연사로 참가한 의과대학 교수와 산부인과 개업의는 자신들이 임산부들을 치료하면서 경험한 사실들을 예로 들어 설명하면서, 여러 가지 속설들은 의학적으로 증명되지 않은 그야말로 속설에 지나지 않으니, 더 이상 믿지 말라고 충고했으며, 다른 연사는 이제 아들이 부모를 먹여 살리던 시대는 이미 지나 더 이상 꼭 아들을 낳아야 할 이유가 없어졌으니, 아들 딸 구별 말고 둘만 낳아 잘 키우자고 호소함으로써, 프로그램을 끝냈다.

그런데 다음날 일간신문들은 일제히 이 프로그램에 대한 논평을 싣고 비난으로 일관했다. '아들 딸 구별 말고 하나 낳아 잘 기르자'는 주제로 방송을 시작했으나, 내용은 아들 낳는 비결로 채움으로써 오히려 아들 낳기를 권장하는 프로그램으로 되고 말았다는 논평이었다.

프로그램 제작자인 저자로서는 너무 억울했다. 분명히 프로그램은 주제에 따라 진행되었

고 그렇게 결론을 냈는데, 어째서 그런 전혀 터무니없는 논평을 하는지 알 수가 없었다. 한 신문도 아니고 거의 모든 신문이 마치 약속이나 한 듯이 똑같은 논평을 냈다.

아마도 이제까지 공개적으로 논의된 적이 없던 문제를 공개적으로 방송하니 그에 대한 반발로 이와 같은 논평으로 비난한다고 밖에 생각할 수 없었다. 그런데 저자가 보기에, 사실 문제는 이 프로그램이 너무 재미있어 많은 사람들이 보았고, 또 본 사람들은 저마다 한마디씩 했기 때문에 모든 신문들이 관심을 보이고, 이와 같은 논평을 낸 것 같았다.

여기에 더하여, 2주 뒤에 방송심의위원회는 '아들 낳는 비결을 공개적으로 거론함으로써 남아선호사상을 부추겼으므로, 그 벌로 이 프로그램에 경고처분을 내린다.'는 통고를 회사에 해왔다. 프로그램이 경고처분을 받으면, 담당PD는 6개월 동안 급료의 10%가 깎이고, 다음해 승진에서 제외되는데, 이것은 제작자에게는 매우 심한 타격이 되는 벌이다.

다행히도 이때 KBS의 이원홍 사장은 간부회의에서 '나도 이 프로그램을 봤는데, 별 문제가 없다고 생각한다. 바깥사람들은 오히려 부분을 마치 전체인 것처럼 부풀려서 비난한다는 인상을 받았다. 심의실은 제작자의 사기를 꺾지 않게 이 문제를 처리하기 바란다.'고 지시한 덕분에, 저자는 회사로부터 한 단계 낮은 '주의' 처분을 받게 되어, 다음해에 승진할 수 있었다.

이와 반대의 경우도 있다. 대선후보와의 대담은 편집하지 않는 것을 원칙으로 한다. 이것을 꼭 지켜야 한다. 예를 들어, 지난 대선 때 어떤 후보가 대담 프로그램에서 말을 잘못했고, 그 당의 관계자들이 그 부분을 지워주거나 다시 녹화하기를 요구해서 말썽을 일으키기도 했다.(유삼열, 2007)

대담 프로그램은 연사들의 이야기를 중심으로 구성되며, 그림자료는 그렇게 많이 쓰이지 않으나, 가끔 어떤 연사들의 이야기 내용에는 그림이 필요한 경우가 생긴다. 예를 들어, 어떤 유명한 사람에 관해 이야기한다면 그 사람의 사진을 넣어주는 것이 좋을 수 있다. 그리고 어떤 연사는 녹화할 때 책이나 그림을 가지고 나와서 들고 설명하는 경우가 있는데, 이때 현장에서 카메라로 이것들을 잡지만, 그러나 가까이 다가갈 수 없어 그림이 작게 잡혀서 똑똑히 알아볼 수 없거나, 글자를 읽을 수 없는 경우가 있다. 이때는 녹화를 마치고 나서 그 책이나 그림을 카메라 앞에 가까이 두고 찍은 다음, 편집할 때 먼저 찍었던 것 대신으로 끼워넣는다.

(2) 녹화 테이프 살펴보기

녹화를 마치면 기술부서에 있는 편집실로 가서 편집한다. 이 편집실에는 편집에 필요한

녹화기와 편집장비가 설치되어 있으며, 편집기술요원들이 편집을 맡아 하고 있다. 그런데 다큐멘터리 프로그램을 찍은 카메라요원들이 자신들이 찍은 그림의 양이 다른 프로그램들에 비해서 매우 많고 또 그 그림들을 자신들이 누구보다 잘 알고 있으므로, 자신들이 편집에 참여해야 한다고 주장해서, 이들의 주장을 받아들인 기술부서는 카메라요원들을 편집요원으로 받아들여서 같이 편집을 하고 있다.

PD는 녹화가 끝난 뒤 편집하기에 앞서, 편집실에서 녹화한 테이프를 보면서 편집할 부분들을 골라내어 표시한다. 녹화할 때 이미 녹화할 부분들을 보았으므로, 이 일은 비교적 쉽다. 편집할 내용과 그 부분의 시작부분과 끝나는 부분의 시간을 적어둔다. 그래야 편집할 때 그 부분을 쉽게 찾을 수 있기 때문이다.

(3) 편집

대담 프로그램의 편집은 드라마나 다큐멘터리에 비하면 훨씬 간단하고 쉽다. 들어낼 이야기 부분만 들어내고 시간을 맞추면 끝나기 때문이다. 그러나 가끔은 편집이 까다로워질 때도 있다. 연사들 가운데는 이야기 도중에 기침을 하거나 말을 더듬는 수가 있는데, 이런 것은 자연스러운 생리현상이므로 그냥 넘어가는 경우가 대부분이나, 어떤 연사들은 얼굴을 보기 싫게 찡그려서 그냥 넘기기 어려울 때도 있는데, 어떤 편집요원들은 제작자가 그냥 넘어가자고 해도, 그것은 편집기술요원이 게을러서 그런 보기 싫은 장면을 그냥 남겨두었다고 욕먹는다면서 한사코 지운다. 이런 부분은 시간은 아주 짧지만, 편집하기에는 매우 까다롭다. 그 부분을 잘라낸 다음, 다른 연사의 반응샷이나 방청객이 방청하는 모습의 샷을 대신 끼워넣어야 하기 때문이다.

편집요원들과 같이 일하다보면, 그들은 비록 기술요원이지만, PD들이 미처 생각지도 못한 창의적인 아이디어를 내어 프로그램을 돋보이게 해주는 수가 있다. 저자가 앞서 말한 <독점, 여성들의 9시>를 만들고 있을 때이다. 어느 날, 암을 이겨낸 여배우 이인화를 소재로 녹화하고 있었다. 아름다운 용모와 뛰어난 연기로 데뷔하자마자 곧장 스타덤에 오른 이 여배우는 인기절정의 시점에서, 불의에 골수암 진단을 받고 한쪽 다리를 잘라내는 고통스러운 수술을 받은 뒤, 이어서 더 고통스럽고, 힘든 항암치료를 받는 과정에서 자신이 임신 중이라는 사실을 알았으며, 항암치료가 태아에 해로울 수 있다는 의사의 경고에도 굽히지 않고 태아를 뱃속에 보듬어, 열 달 뒤에 무사히 순산한 아름다운 이야기가 주된 내용이었다.

녹화가 끝날 무렵 사회자인 황인용이 마지막으로, 프로그램을 마무리하는 도중에 갑자기

이인화가 안고 나온 아기를 가리키면서 '아, 아기가 웃고 있네요!' 하고 말하자마자, 카메라 요원 한 사람이 재빨리 카메라를 돌려 아기를 가까운 샷으로 잡아주어서, 제때에 이 샷을 프로그램에 담을 수 있었다. 이어서 사회자의 끝내는 인사말로 녹화는 끝났다.

이 장면에서 편집요원은 아기를 잡은 가까운 샷(closeup)을 멈춘 그림(freeze frame)으로 고정시켜서 프로그램을 끝내자고 제안했다. 그래서 뒤에 남은 시간을 재어보니 1~2분 정도 밖에 되지 않아서 프로그램 전체시간에는 별 지장이 없을 것 같아서 그의 제안대로 프로그램을 편집해서 방송했는데, 의외로 그 컷에 대한 반응이 굉장히 좋았다.

저자의 프로그램을 정규로 심의하는 KBS 심의실의 심의위원은 이 프로그램을 심의한 뒤에 다음과 같은 논평을 썼다.

'그 마지막 한 컷이 이 대담 프로그램의 품격을 드라마 수준으로 높였다.'

그런데 이 편집기법은 이때 드라마의 마지막 장면을 처리하는 기법으로 널리 쓰이고 있었는데, 드라마를 편집하면서 이 기법을 익힌 이 편집기술요원이 저자의 대담 프로그램에 이 기법을 써서 멋있게 성공시켰던 것이다.

이 사례에서 보듯이, 대담 프로그램도 잘만 편집하면, 다큐멘터리나 드라마처럼 프로그램의 품질수준을 높일 수 있다는 것을 알 수 있다.

06. 뮤직비디오

'좋아, 녹화 테이프의 편집 시작점을 정했고, 자료 테이프의 편집 시작점을 3 그림단위 고쳤어. 이 샷은 피터가 열심히 연주하는 장면이야. 미리보기를 누르면… 나 참, 이 테이프 맞지가 않네. 피터가 연주하는 부분도 아니네. 다시 해봐야지. 편집 시작점과 끝나는 점을 다시 정하고, 미리보기. 왜 또 이러는 거야! 내가 바라는 대로 안 나오네. 미치겠네!'

지금 어떻게 해야 할지 잘 모르겠고, 편집기는 꼭 고등학교 방송국에서 빌려온 것 같다. 제일 어려운 고비가 첫 뮤직비디오를 연출하는 것인 줄 알았는데, 편집하는 것이 이렇게

고통스러울 줄 몰랐다. 나는 편집자가 아니다. 게다가 지금 편집하는 테이프에는 대본과 샷 목록에서 상상했던 샷들이 하나도 없다. 기타연주자가 기타를 돌리는 장면은 왜 안 잡았을까? 뮤직비디오의 주제를 나타내는 샷들이 모자란다.

밤을 새웠는데 10초밖에 편집하지 못했다. 첫 10초의 그림과 2분 47초의 빈 그림을 보면서 거듭 고민한다. 악단의 연주를 찍은 지 며칠밖에 지나지 않았는데, 벌써 친구인 기타연주자는 첫 편집본을 보고 싶어 한다. 경험 있는 편집자를 쓸걸 그랬다.

(1) 편집과 감독

편집은 쉽지 않다. 뮤직비디오를 편집한 경험이 많거나 편집장비에 대한 전문가가 아니면, 처음에는 글 쓰는 것같이 길고 어렵다. 대본을 썼던 것이 생각나는가? 노래를 끝없이 들으면서 고민하지 않았던가? 샷들을 처음 이으면, 결과는 엉망진창이다. 소리와 그림을 이어서 움직임이 있고, 뜻있는 효과를 내려면 시간이 걸린다. 편집이 잘 된다면 그것보다 좋은 것이 없다.

지난날의 편집자들은 손으로 필름을 자르면서 편집했다는 사실을 강조한다. 편집기나 컴퓨터의 단추를 누르는 낯선 일이 아니라, 셀룰로이드 조각들을 손에 들고, 그림단위를 보고 세면서 편집하는 것이 그들의 일하는 방식이었다. 이것은 그들을 그들의 일과 맞추게 했다. 일과 하나 되는 느낌은 필름이나 테이프 등 모든 편집에서 이루어진다. 그림을 마음대로 고칠 수 있고, 사람과 물체를 화면에 살려서 뮤직비디오가 태어난다는 것은 정말로 굉장한 일이다.

편집할 때 여러 테이프들을 만지면서 샷을 찾을 때, 손감촉의 즐거움을 느낀다. 플라스틱으로 만들어진 테이프를 손에 들고 '이것이 내 가편집본이야'라고 말할 때의 즐거움은 매우 크다. 그러나 컴퓨터로 편집하면, 그 느낌이 희미해진다. 그리고 감독이 편집을 직접 하지 않고 편집자에게 맡기면, 일이 감독의 손에서 떠나는 것 같다. 편집을 스스로 하면, 창조의 환상을 느끼게 되고, 연출에 대해서도 많이 배운다. 편집실에서 샷에 대해 많이 알게 된다.

편집기 앞에서 감독은 이런 고민을 한다.

'북 연주자(drummer)가 연주하는 것을 더 찍을 걸…왜 그것을 찍지 않았지?'

생각해보니 그 이유는 우리가 그 장면을 찍던 곳에서 쫓겨났기 때문이었다. 더 심한 경우

는 감독이 북 연주자를 찍지 말고, 이야기줄거리에 따라 찍자고 했기 때문이다.

　대부분의 감독들은 첫 뮤직비디오를 스스로 편집할 때, 연출에 대해 많이 배운다.

　제시 퍼렛즈 감독은 말한다.

　'편집에서 배우는 것은 어떤 샷이 필요하고, 무엇이 중요하다는 것을 알게 되는 것이다. 감독은 이런 말을 많이 한다. 내가 왜 북 연주자가 연주할 때 팬해서 기타 연주자에게로 갔지? 다음 뮤직비디오에서는 북 연주가 있을 때, 그 샷을 찍어야 한다는 것을 기억할 것이다. 결과가 훨씬 효율적이다.'

　편집은 망친 촬영의 마지막 희망이다. 편집에서 배울 수 있는 것은 여분의 샷을 많이 찍어야 한다는 것이다. 그래야 샷이나 장면을 빼거나 고칠 때, 빈 곳을 채워넣을 수 있다. 예를 들어, 북 연주자가 연주하는 샷의 초점이 맞지 않아 빼야 한다면, 차문이 닫히는 샷이나 발이 땅을 차는 샷을 대신 쓰면 된다. 미리 준비를 많이 하면, 타악기의 효과를 연출하는 이런 움직임들을 찍을 수 있다.

　그림과 소리의 관계를 새롭게 알게 되면, 샷을 고치거나 뺄 때, 편집할 방법이 생기는 것이다. 그 결과가 가끔 놀랄 만큼 음악적이기도 하다. 자신이 스스로 규정한 한계에 맞닥뜨림으로서 찍을 때의 잘못을 깨닫게 된다. 그것은 실로 뼈아픈 경험이다. 찍을 때 중요하다고 생각했던 샷들이 뮤직비디오에 맞지 않고, 때로는 좋은 샷들이 모자란다.

　'연주샷들을 미리 찍을 걸…'

　제작요원들이 아무리 충고해도, 감독은 편집에서 찍은 필름을 볼 때까지는 잘 모른다. 그래서 편집과정에서 연출에 대해 많이 배우는 것이다. 찍어온 필름을 거듭해서 보면 연기가 어떻게 이루어지는지 알게 된다. 특히 필름을 거꾸로 보고, 느린 움직임으로 보고, 그림단위로 보면, 그것을 알게 된다.

　그림의 율동, 그리고 움직임과 시간에 대한 느낌이 생기면, 한 곳에서 다른 곳으로 가는 것이 어색하지 않게 된다. 이 율동에 대한 지혜가 연출할 때 도움이 된다. 편집과정을 거치면, 사람의 움직이는 속도를 느끼게 되기 때문이다. 그렇게 되면 연기를 이끌 때, 감독은 연기자들의 움직임에 신경을 쓰기 시작한다.

마지막으로, 감독이 스스로 편집해야 하는 이유는 초보자로서 경험 많은 편집자보다 창조적인 결정을 시도할 가능성이 더 많기 때문이다. 스파이크 존즈 감독은 말한다.

'뮤직비디오는 편집실에서 성공할 수 있고, 망할 수도 있다. 자신과 비슷한 미학적 취향을 갖고 있는 편집자를 찾아라. 그렇지 않으면, 서로 다른 방향으로 가게 된다. 가장 나쁜 상황은 믿음이 가지 않는 결정을 하는 편집자를 만나는 것이다. 편집자와 같이 일하면 많은 것을 배울 수 있고, 뮤직비디오의 보이지 않는 요소들을 살릴 수 있다.'

케빈 캐스락 감독은 다음과 같이 말한다.

'나는 편집자가 사흘 동안 일하도록 놔둔다. 편집하기에 앞서, 확실한 개념이 있을 때도 있고, 가끔 나아갈 방향이 없을 때도 있다. 나흘 뒤에 나는 편집자와 만나서 마지막 컷을 다 편집할 때까지 그와 같이 시간을 보낸다. 나는 편집자가 가편집본을 만들고 나서, 편집에 참여한다. 가편집할 때는 샷을 순서대로 잇는 단순한 일이라서 특별히 창조적이지는 않다.
편집자와 감독의 관계는 브라이언 이노(Brian Eno)가 음악에 관해 이야기하는 것과 같다.'

'내가 악단에게 줄 수 있는 가장 좋은 것은 그들에게 간섭하지 않고 자유를 주는 것이다.'

이제 자신이 꿈꾸던 뮤직비디오가 실현되었고, 어려운 일을 끝냈다. 편집의 기술적인 면은 쉽게 배울 수 있다. 우리는 감독이 스스로 편집하는 것을 권한다. 편집도사들에게서 배울 시간은 앞으로도 많다. 편집하기에 앞서, 해야 할 일은 필름의 그림을 테이프로 옮기는 것이다.
다른 매체와 비슷하게, 뮤직비디오의 발전은 텔레시네 기술의 발전에 달려있다. 음화(nega) 필름을 테이프로 옮기려면, 필름연쇄(film-chain)라는 영사기의 특별한 카메라로 필름의 그림을 녹화한다. 요즈음은 특수한 이동식 주사(flying-spot-scanner) 카메라가 필름의 그림을 특별한 색 감각기관으로 테이프로 바꿔준다. 디지털 조정기로 이 일을 조정할 수 있다. 어떤 장비는 그림단위의 속도가 1초에 2~90 그림단위까지 갈 수 있고, 느린 움직임이나 느리게 찍는 효과를 낼 수 있다. 색상, 밝고 어두움의 대비, 밝기 등을 세밀하게 조정할

수 있다. 이렇게 바꾸는 과정을 창조적으로 쓰면, 뮤직비디오의 그림에 텔레비전 드라마나 영화의 자연스러운 그림보다 더 환상적인 효과를 입힐 수 있다.

뮤직비디오를 보면서 궁금한 것이 많지 않았나? '저 그림효과를 어떻게 냈지?', '필름현상을 다르게 했네. 이상한 필름을 썼나?' 가끔 그러한 방식을 쓰겠지만, 대부분 텔레시네로 그림을 바꾸었다. 이 텔레시네의 기술요원이나 색 처리기술자의 일은 이러한 멋있는 그림을 만들어내는 것이다.

(2) 현상

다 찍은 필름은 현상해야 한다. 빛에 드러난 필름은 상하기 쉽다. 오래 가지고 있지 말아야 한다. 생명처럼 지키고, 필요한 것들을 다 찍었으면 곧바로 현상소로 보내어 현상하도록 한다. 현상소에 현상을 맡길 때 현상소에서 내주는 현상신청서에 필요한 사항을 적어야 한다.

특별한 사항을 요구하지 않을 때는 다음과 같이 쓴다.

'일반현상(process normal)'과 '텔레시네 준비(prep for telecine)'.

현상을 신청할 때 카메라감독이 쓴 보고서(하나하나의 롤마다 쓴다)를 신청서와 함께 보내라. 현상하는 데에 꼭 필요하다. 일반현상을 바라지 않으면, 그것을 구체적으로 적어라. 예를 들어, 현상에 필름의 화학적 구조를 고쳐서 음화(nega)를 바꾸고자 한다면 다음과 같이 써야 한다.

'네가를 1 f-stop 지나치게 현상(pushy) 해줄 것'

이것은 음화에 비추는 빛의 시간을 약간 길게 한다는 뜻이다. 그러나 이때 조심해야 한다. 몇 샷들의 빛에 드러낸 상태는 나쁘지만, 같은 필름감개에 들어있는 나머지 샷들의 빛에 드러낸 상태가 좋을 때 지나치게 현상하면, 전체필름을 망칠 것이다.

음화필름을 지나치게 현상하면, 그림의 밝고 어두움의 대비가 심해지고, 필름에 알갱이들이 많이 생긴다. 2 f-stop 이상 지나치게 현상하면 필름상태가 나빠진다.

현상을 창조적으로 할 수 있다. 케빈 커스락과 딘 카(Dean Carr) 감독은 화학물질을 가지

고 실험하여 음화의 색깔과 밝고 어두움의 대비에 영향을 많이 준다. 어떤 감독들은 특수현상소를 써서 특별한 화학물질을 현상에 쓴다. 그 감독들은 이것들을 비밀에 부친다. 어느 감독은 개인 목욕탕을 현상소로 쓴다. 커스락 감독은 화학물질을 써서 독특한 결과를 만들어낸다.

'나는 실험을 많이 하지만, 시간이 모자랄 때가 많다. 나는 결과에 놀라고 싶다. 가끔 텔레시네하러 갈 때, 무슨 결과를 얻을지 모르는 경우가 많다. 99%의 경우는 음화 필름이 어떤 반응을 일으킬지를 예상할 수 있다. 그것을 하려면 필름이 어떤 빛에, 어떤 화학물질에 바뀐다는 것을 알아야 하고, 전체현상 단계의 한 과정을 빠뜨리거나, 되풀이하는 것 등에 대해 알아야 한다.

내가 아는 것은 어떤 결과가 나오더라도, 새로운 것을 보게 된다는 것이다. 특별한 이론에 따르지 않고 장난하는 것같이 모든 것을 시도해보면 된다. 나는 필름의 새로운 면을 보고 싶고, 필름이란 매체가 어떻게 바뀌는지 알고 싶다. 가끔 제작자에게 연락하여 '시간이 좀 있으면 이런 것을 시도해보고 싶은데…'라고 하면, 그는 이렇게 대답한다. '벌써 현상이 끝났는데.'

이제 끝장이다. 그날 저녁 나는 잠을 잘 못 이룬다. 나는 바보같이 잘못된 길을 고른 것이다. 그런데 결과에 대해 갑자기 '야! 너 멋지다.'라는 말을 들으면 진짜 재수가 좋은 것이다. 이런 상황을 피하기 위해 필요한 샷 이상의 분량으로 찍으면, 현상실험을 해도 20~30%만 손상된다.

뮤직비디오에서 많이 쓰는 그림은, 어떤 이미지가 없어지거나 나타나기 바로 앞에서 마지막으로 눈에 보일 수 있는 것이다. 일반적으로 필름이 흰색으로 바래지기 바로 앞의 유령 같은 이미지가 많이 쓰인다. 뮤직비디오의 연주보다 필름이 바뀌는 것에 더 관심을 기울이는 것이다.'

현상이 재미있는 것은 실험과 운에 많이 따르기 때문이다.

(3) 텔레시네(Telecine)

안개 낀 헬리움 뮤직비디오를 텔레시네 처리한 것은 나의 3번째 일이었다. 그 추운 첫날에 헬리움 악단(Helium Band) 연주자 메리 티모니(Mary Timony)의 모습이 화면에 나타나

자, 나는 놀랐다. 마치 호박 안에 갇힌 모기처럼 메리는 오렌지색에 둘러싸여 있었다.

'현상소에서 이 음화에 안개가 끼었다고 말했는데 진짜 그랬구나!'라고 색처리 전문가(colorist)는 담담하게 말했다. 나는 이 안개얘기에 질려있었다. 갑자기 색처리 전문가가 텔레시네의 단추를 눌렀다. 그림이 거의 정상으로 돌아왔다. 이제 필름은 앞서처럼 안개가 낀 것 같아 보이지 않았고, 약간 불그스름한 이미지로 바뀌었다. 효과는 마치 오래된 사진을 보는 것과 같았다. 고친 그림이 너무 마음에 들었다. 이 순간을 이렇게 이야기하는 사람도 많다. '그래, 이 효과는 원래 계획한 거야.' 지금까지도 나는 텔레시네의 그 장면을 떠받든다.

텔레시네 처리가 진행되는 동안 나는 우리가 그 필름을 쓸 수 있다는 것 만에도 만족스러웠다. 제작자가 '뒤에 고칠 거야'라고 하는 말을 이제 알아들을 수 있다.

그러나 우리의 카메라감독은 텔레시네 처리에 너무 기대지 말라고 충고한다.

'텔레시네에 모든 것을 맡기기 시작하면 좋지 않다. 느린 움직임이나 느린 속도로 찍은 효과를 텔레시네나 테이프로 처리하면 영화로 할 때와 달리, 결과가 별로 좋지 않다. 빠른 속도로 찍거나, 느린 속도로 찍는 것은 연기를 찍을 때 하는 것이 좋다.

뮤직비디오에 나오는 여자가 빨간색 셔츠를 입고 있는데, 텔레시네 처리과정에서 그것을 더 밝게 하려면, 그녀의 입술도 밝아지고, 눈 근처도 밝아지고, 길 건너에 있는 빨간색 차도 밝아진다. 이미지가 가짜같이 보이기 시작한다.

연기를 찍는 곳에서 할 수 있는 일은 그곳에서 마무리하라. 모든 것을 편집하는 과정에서 바꿀 수 있다고 생각하는 것은 잘못이다.'

01 색 이론

텔레시네 처리과정에서 색처리 전문가와 함께 일하기 위해서는 색채사진과 색에 대해 알아야 한다. 빛의 3원색은 빨강, 초록, 파랑이고, 이 색들은 더하기의 개념이다. 왜냐하면 이 색들을 합치면 흰색이 되기 때문이다.

더하는(plus) 3원색: 빨강＋초록＋파랑

이 세 가지 색 가운데 두 색을 합하면, 감색 3원색이라고 하는 세 가지의 새로운 원색이 생긴다.

빼는(minus) 3원색: 빨강＋초록＝노랑, 초록＋파랑＝남색(cyan),

파랑＋빨강＝분홍색(magenta)

이 색들은 빼는 개념이다. 예를 들어, 분홍색은 파랑+빨강이기도 하고, 흰색-초록이기도 하다. 하나하나의 빼는 원색들은 흰색을 만들기 위해 더해야 하는 원색과 보색관계이다. 이 보색이 더하는 원색과 합쳐지면 흰색이 된다.

빨강＋초록＝노랑 또는 흰색 - 파랑이므로, 노랑은 파랑의 보색이다. 노랑 +파랑=흰색. 초록+파랑=남색 또는 흰색-빨강이므로, 남색은 빨강의 보색이다. 남색+빨강=흰색. 파랑+빨강=분홍색 또는 흰색-초록이므로, 분홍색은 초록의 보색이다. 분홍색+초록= 흰색.

텔레시네 처리할 때는 보색을 알아야 한다. 그림이 너무 초록색이어서 색처리 전문가에게 분홍색을 써달라고 하면(이때 '다이얼 인 dial in'이라는 말을 쓴다.), 그림이 흰색으로 바뀐다. 그림이 온통 붉게 나왔으면, 남색을 써달라고 요구한다. 어느 색에 어느 색을 더하면 무슨 색이 나오는지 잘 알아야 한다.

텔레시네 장비의 주사장치(scanner)에는 6개의 더하는 원색과 6개의 빼는 원색을 조정할 수 있는 수용기(receptor)가 설치되어있다. 뮤직비디오 감독은 영화감독보다 색이론에 밝아야 한다. 영화의 현상과정(answer print)보다 텔레시네 처리과정이 더 복잡하고, 색보정을 할 수 있는 폭이 더 넓다. 예를 들어, 색을 빼면 필름이 흑백이 된다. 또는 색을 더 쓰면(dial in), 흑백필름에 색을 넣을 수 있다. 뮤직비디오에서 자주 보는 흑백이나 먹물(sepia) 색조, 짙푸른(cobalt) 색 등의 그림은 모두 텔레시네에서 만들어낸 것들이다.

색 말고도 다른 요소들을 조정할 수 있다. 샷의 초점을 흐리게(defocus) 할 수 있고, 샷을 늘릴 수 있고, 그림을 돌릴 수 있으며, 크게 할 수 있고, 속도를 조정할 수 있다.

그림단위의 속도를 조정하면 뮤직비디오에서 흔히 보는 여러 가지 효과를 낼 수 있다.

찍기를 1초에 6 그림단위 속도로 하고, 텔레시네를 같은 속도로 움직이면, 움직임의 잔상을 남길 수 있다. 적은 돈으로 만드는 뮤직비디오에서 이 방식은 환영을 받는다. 1초에 6 그림단위로 찍으면, 보통 쓰는 필름의 양이 1/4이 되고, 느린 속도로 찍는 것이기 때문에 카메라에 빛이 1 그림단위에 더 많이 들어온다. 그러므로 빛이 많이 필요하지 않게 된다.

이 6 그림단위로 찍는 방식은 연기를 약간 초라하게 보이게 하지만, 80년대 뮤직비디오를

만들 때 딱 들어맞는다.

그림의 품질도 조정할 수 있다. 필름에 있는 알갱이의 구조를 크게 해서 낱알처럼 보이게 만들거나, 뚜렷하게 할 수 있다. 밝고 어두움의 대비는 그림의 가장 어두운 부분과 가장 밝은 부분의 차이이다. 색처리 전문가는 이것을 조정할 수 있다. 대비율이 높은 그림에는 검은색을 강조하여 세부표현을 없애고, 그림을 영화보다는 판화로 만들 수 있다.

더 세련된 텔레시네 기술은 특별한 거름장치(filter)를 쓴다. 예를 들어, 영사기에서 테이프로 가는 통로에 흐리게 하는(defusion) 거름장치를 놓거나, 플라스틱, 종이, 물병 등의 여러 가지 물체를 놓아서 그림효과를 낸다. 스파이크 존스 감독은 초보자들에게 자신의 경험을 말해준다.

'텔레시네 처리를 할 때는 사진을 가지고 오라. 낮은 밝고 어두움의 대비율과 부드러운 색깔을 바란다면, 그런 효과를 가진 사진들을 찾아라. 반대로, 대비율이 높은 흑백을 바란다면, 그런 사진을 갖고 오라.

이것이 말로 설명하는 것보다 더 분명하다. 나는 한 사람의 색처리 전문가와 오랫동안 일해서 서로 편하게 이야기를 많이 나눈다. 이런 관계가 없었더라면 따뜻하다거나, 차갑다거나, 더 밋밋하다거나, 흰색을 강조하라(blow the whites out), 검은색을 강조하라 (crush the blacks)와 같은 말들의 뜻을 잘 몰랐을 것이다.

텔레시네 처리를 더 많이 할수록 더 많이 배우게 되며, 바라는 효과의 자료를 곁들이면 그 결과에 만족하게 될 것이다.'

모든 사람들은 텔레시네에서 필름을 고치지만, 대부분의 감독들은 가장 품질이 뛰어난 필름으로 특별한 효과를 내어서, 인상적인 뮤직비디오를 만든다고 말한다. 넨시 베네트 감독은 다음과 같이 말했다.

'나는 특별한 텔레시네 효과에 기대지 않아도 좋은 결과를 얻을 수 있다.'

그러나 다렌 도운 감독은 현장에서 뮤직비디오를 찍을 때에도 텔레시네를 생각하고 있다.

'나는 뮤직비디오를 시작할 때마다 텔레시네가 뮤직비디오에 어떤 영향을 줄지 고민한다.'

■ 텔레시네 처리에 쓰이는 낱말들

• 알갱이가 많은(grainy) _음화필름은 알갱이(필름에 있는 은입자)로 만들어졌다. 이것은 산화은의 입자로 만들어져 있으며, 이 수천만 개의 입자들이 모여서 그림을 만든다. 그림에 알갱이가 많다는 것은 산화은 입자의 구조가 크고, 그림이 덜 뚜렷한 것을 말한다. 감도가 높고(ASA가 높고), 빛이 모자라는 상황에서는 산화은의 입자가 보인다.

영상을 잘 아는 사람들에게 이 입자가 많은 그림은 집에서 쓰는 테이프, 적은 돈으로 만든 독립영화나 다큐멘터리 영화를 뜻한다. 돈이 모자라서 빛을 충분히 못 썼기 때문이다.

• 깨끗하고, 매끄럽고, 세련된(clean, sharp, slick) _'알갱이가 많은' 그림과 반대로, 깨끗하고, 뚜렷한 그림은 돈과, 질 좋은 그림을 뜻한다. 뚜렷한 그림을 만들려면 장비가 좋아야 하고, 카메라 렌즈의 품질이 좋아야 하고, 텔레시네 처리에 돈을 많이 써야 한다. 그러나 '세련되다(slick)'라는 것은 그림의 초점이 뚜렷하다는 뜻이 아니다. 텔레시네 처리과정에서 많이 쓰는, 세련된 뮤직비디오를 만드는 전통적인 방식은 필름을 테이프로 바꾸는 과정을 두 번 거치는 것이다. 리듬 앤 블루스(R & B) 뮤직비디오에서 이 방식이 많이 쓰인다. 처음에는 뮤직비디오를 일반적으로 텔레시네 처리하여 그림의 세부표현을 살린다.

두 번째 텔레시네 처리할 때에는 그림의 초점을 약간 흐리게 하고, 흰색을 더 밝게 한다. 텔레시네 처리과정에서의 초점을 흐리게 하는 효과(defocus)는 카메라 렌즈의 초점을 흐리게 하는 것과는 다르게, 초점이 고르게 흐려진다.

뮤직비디오를 편집하기에 앞서, 이 두 과정을 거친 그림들을 합치는 효과를 '세련되다'고 한다. 그림의 어두운 부분이 뚜렷하고, 뚜렷이 밝은 부분(highlight)은 약간 초점이 흐려진 것 같고, 눈부시게 빛난다.

• 꽉 차고 화려한 색깔(saturated colors) _이 말은 여러 가지를 뜻할 수 있지만, 색의 진함이나 풍부함을 나타낸다. 반대로, 흐릿한(desaturated) 색깔은 일부러 바래 보이게 만든 색이다.

• 검은색을 강조한다(crushed blacks) _검은색을 진하게 하면, 그림의 자세한 부분이 사라진다. 그림의 어두운 부분을 강조하면, 그림자가 많이 생긴다.

• 초점 흐리게 하기(defocus) _이 기법을 쓰면, 그림을 부드럽고, 밝게 해준다. 이 기법을 쓴 그림은 아름다워서, 널리 쓰인다. 이 기법을 쓰기 위해서 어떤 뮤직비디오 감독은

렌즈 닦는 천이나 셀로판, 왁스 종이를 텔레시네 장비에 쓴다. 그러나 돈이 모자라면, 이런 실험을 할 여유가 없다. 잘 찍은 필름을 들고 가는 것이 가장 좋다.

깨끗하고, 빛에 잘 드러나고, 초점이 잘 맞은 그림이 최근 뮤직비디오에서 유행이다. 뮤직비디오를 만드는 과정을 관리하는 사람들(A&R, artist & repertoire)은 초점이 흐린 그림 대신, 깨끗하고, 단순한 그림을 더 좋아한다.

② 색처리 전문가(the colorist)

텔레시네 처리를 잘 하기 위해서는 색처리 전문가와 친해야 한다. 그가 주로 상대하는 고객은 대부분 일반적인 요소들만 강조하는 지루한 광고회사 사람들이다. 뮤직비디오 감독은 그에게는 색다른 경험이 된다. 뮤직비디오 감독과 일하게 되면, 그는 새로운 것을 실험해볼 기회라고 생각할 것이다. 그러나 만약 그가 음악 텔레비전(MTV)을 잘 보지 않아서, 뮤직비디오의 필름이 빛이 모자란다고 생각하면 문제가 있다.

이런 색처리 전문가는 방송기술의 표준만 믿고 있어서, 일반 방송수준이 아닌 뮤직비디오를 나쁘게 생각한다. 색을 재는 장비(vectorscope)를 보면서 '빨간색이 너무 진하다. 방송기준에 어긋난다.'고 말할 수 있다. 어떤 색, 특히 빨간색은 그림을 바꿀 수 있다. 보수적인 텔레시네 색처리 전문가는 이런 색을 너무 강조하면, 방송수준을 벗어난다고 쓰지 못하게 한다.

이런 색처리 전문가는 뮤직비디오를 무시하거나, 일하지 않으려고 할 때도 있다. 커스락 감독은 이렇게 말한다.

'나와 같이 일하는 사람들의 능력이 어떠한지 알아야 한다. 그들이 전문성이 있고 일을 잘하면, 나는 그들을 믿는다. 먼저, 처음 만나는 사람이라도 전문가라고 생각한다. 감독이 소중한 필름을 색처리 전문가에게 가지고 가더라도, 가끔은 그들과 이야기를 나누기가 어렵다. 색의 효과는 여러 사람들이 다르게 받아들인다. 마치 짝을 찾는 것과 같다. 같이 일하는 제작요원들의 능력을 평가하려면 나는 아무 말도 하지 않고, 일을 진행하도록 놓아둔다. 이것은 중요한 과정이다.

나는 30사람 가운데서 두 사람과 일하는 것이 가장 편하다. 그들은 나와 같이 섬세하고 분명한 성격을 가졌기 때문이다. 텔레시네는 다른 사람이 물감을 칠해주는 것과 같

다. 캔버스를 앞에 두고 감독은 '여기 초록색 좀 더 칠해주세요. 여기는 더 어두워야 해요'라고 지시한다. 참 우스운 관계이다.'

경력이 많은 기술감독과 함께 일할 때처럼, 색처리 전문가와 함께 일할 때는 감독이 친절해야 하고, 요구하는 것이 분명해야 한다. 처음이라면 다른 뮤직비디오 테이프를 가지고 가서 그에게 보여주면서 요구사항을 말하라. 질문이 있으면 카메라감독과 같이 연기를 찍기에 앞서 그와 통화하라. 그가 자신의 뮤직비디오에 관심을 갖도록 만들 수 있다.

그가 가장 싫어하는 것은 잘못 찍은 필름을 되살려내는 일이다. 한편 그의 좋은 점은 그림을 좋게 만들 수 있다는 것이다. 줄리 허멜런 감독은 말한다.

'나는 내 색처리 전문가에게 다른 효과를 보여달라고 요구한다. 그도 창조적이며, 그 일을 날마다 한다. 그렇기 때문에 장비를 잘 안다. 그는 카메라감독 같고, 미술감독 같다. 그는 제작과정의 소중한 한 부분이다.'

될 수 있는 대로 가장 좋은 상황은 편집회사가 실제로 일을 하기에 앞서 15분 정도 텔레시네 장비의 기능을 보여주며, 설명해주는 것이다. 이는 좀 어려운 일이지만, 때로 회사의 판매요원에게 우리가 앞으로 중요한 고객이 될 것이라는 확신을 줄 필요가 있다.

열정으로 그들을 매혹시켜라. 텔레시네 처리를 처음 하기에 앞서, 다른 사람이 하고 있는 것을 보고 배울 수 있는지 허락을 받아라. 그리고 텔레시네 처리를 시작하기에 앞서, 그 과정에서 쓰는 전문낱말들을 배워서 익혀라.

색처리 전문가에게 뮤직비디오에서 찍은 그림 가운데서 하나를 고르라고 요구하라. 그 샷이 뮤직비디오의 대표적인 장면이 되어야 한다. 빛과 빛에 드러내기가 잘 되어있는 샷이어야 한다. 연기를 찍은 뮤직비디오를 만들었으면, 그 샷은 악단연주자들이 모두 들어있는 주된 샷(master shot, full shot)이어야 한다. 그림의 유형이 여러 가지로 달라지기를 바란다면, 예를 들어, 연주(performance) 대 개념(concept) 샷이라면, 그 그림의 유형을 빨리 정하라. 시간이 돈이다. 전체 5,000달러 예산에서 한 시간에 100달러씩 써야 하는 텔레시네 처리과정에서 절대로 시간을 함부로 쓰지 마라.

테이프에 녹화하기에 앞서 고칠 것을 미리 정하라. 고친 필름을 테이프에 녹화하기 시작할 때는 뮤직비디오를 다시 연출한다고 생각하라. 필름을 조심스럽게 쳐다보라.

색처리 전문가는 우리보다 훨씬 경험이 많기는 하지만, 그림의 스쳐가기 쉬운 바뀌는 부분을 그들이 알아볼 수 있게 하라. 기타연주자가 한 장면에서는 분홍색이었다가 다른 장면에서 주홍색이면, 보기가 좋지 않다.

샷의 이어짐을 생각하라. 필요한 샷이 빠졌는지 생각해보라. 만약 화면에 보이는 샷이 좋지 않다고 생각하면, 고치려고 애써라. 연기가 분명하지 않다. 구도가 나쁘다. 카메라각도가 힘차 보이지 않는다. 화면 안에 없어야 할 것이 보인다. 사람이 너무 빨리 움직인다. 등…

한 연기를 찍는데 필요한 샷을 놓쳤으면, 텔레시네에서 고칠 수 있다. 샷을 거꾸로 돌리거나 줌인해서 다른 각도에서 찍은 것 같은 효과를 내라. 세밀하게 정성들여 하라.

가끔 감독은 텔레시네에서 지나가는 그림들을 만족스럽지 않게 본다. 걸작 같았던 샷들도 텔레시네에서 보면 우습게 보일 수 있다. 텔레시네에서 우울해할 필요는 없다. 이 우울증을 피하려면, 뮤직비디오를 위해 만든 곡을 가지고 와서 들어라. 텔레시네 처리과정 동안 색처리 전문가가 혼자서 음악을 듣는 것은 좋지 않다. 그들이 '이 음악 틀어도 괜찮죠?'라고 하면, 예의상 안 된다고 하기가 어렵다. 그래서 안개 덮인 헬리움 뮤직비디오를 텔레시네 처리할 때 고리타분한 록 라디오방송을 지겹게 들어본 적이 있다.

연기를 찍기에 앞서 샷이름을 먼저 적은 이름표(전자 슬레이트)나 스스로 되살리는 체계(auto playback system)가 있으면, 텔레시네 장비가 DAT 테이프의 동기떨림(sync)을 스스로 맞춰준다. 동기떨림을 맞춘 필름을 쓰면, 어떤 연주를 쓸 수 있는지 쉽게 알 수 있지만, 시간이 많이 걸린다.

색처리 전문가가 이름표에 있는 번호(시간부호 time-code)를 컴퓨터에 넣는다. 이 컴퓨터는 그림과 소리장비들을 조정한다. 필름과 소리를 되감아 두 매체가 맞춰지는 순간에 멈춘다. 이 과정은 스스로 이루어지지만, 테이프를 되감는 시간이 많이 걸린다. 자신이 직접 필름의 동기떨림을 맞추는 것은 시간이 많이 걸리지만, 돈을 아낄 수 있다.

❸ 필름에서 테이프로

뮤직비디오를 찍을 때는 필름을 쓰지만, 편집을 마치면 테이프가 된다. 처음의 뮤직비디오들은 테이프로 찍었고, 오늘까지도 한 가지는 바뀌지 않고 있다.

필름을 편집하면 한 그림단위나 두 그림단위의 샷을 편집하려면 시간이 너무 많이 걸린다.

테이프 편집은 특별한 편집유형이 발전하여, 그 유형들을 보는 사람들이 좋아하는 뮤직비디오에서 많이 볼 수 있다. 뮤직비디오를 보는 사람들은 그림의 발전을 금새 알아차린다. 그 발전의 속도를 만들어가는 것은 첨단기술의 편집기들이다. 이 장비들은 똑같은 화면시간(screen time) 안에 더 많은 그림들을 넣을 수 있다.

(4) 아날로그 편집

아날로그 편집에서는 아직까지 테이프를 쓴다. 원재료 테이프를 베껴서 가편집을 한다. 이 편집은 원재료 테이프에서 새 테이프에 샷들을 옮긴다. 이 테이프들을 창문 베낀 것(window dubs)이라고 부르는데, 그림에서 시간부호(time-code)의 번호를 볼 수 있기 때문이다. 시간부호는 테이프에 적힌 정보로서 하나하나 그림단위의 숫자를 매겨준다. 이 숫자는 테이프의 시간, 분, 초와 그림단위를 잰다. 시간부호는 온라인 편집과정에서 꼭 필요하다. 오프라인 가편집에서 시간부호의 번호를 컴퓨터에 넣으면, 컴퓨터는 편집기를 써서, 마지막 편집본을 만든다. 컴퓨터나 편집기(edit controller)는 시간부호를 읽으며 편집기를 조정하여, 한 그림단위까지 바르게 찾을 수 있다.

주 편집본(master tape)의 시간부호는 편집장비밖에 알지 못한다. 눈으로 볼 수 없다. 오프라인 가편집을 할 테이프는 창문 베낀(window dubs) 테이프인데, 이 테이프에는 시간부호를 눈으로 볼 수 있지만, 시간부호가 적혀있지 않다. 그러나 창문에서 볼 수 있는 시간부호의 번호는 주 편집본의 그것과 같다. 이 창문 베낀 것은 텔레시네 처리를 하면서 주 편집본이 만들어지는 순간, 베낄 수도 있다.

테이프에서 테이프로 편집하는 것의 나쁜 점은 빨리 감기와 되감기를 하면서 시간을 많이 쓴다는 것이다. 편집기가 두 대의 녹화기를 조정하여 미리 잡아놓은 곳에서 편집할 수 있게 해준다. 가장 간단하고 널리 쓰이는 편집기는 SONY RM 440s와 RM 450s이다.

이 편집기들은 소식꺼리를 모으는 기자들이 현장에서 빠르게 편집할 수 있도록 만들어졌다. 이 장비들을 쓰는 방법은 간단하다. 되살리는(playing) 녹화기와 녹화하는(recording) 녹화기에 편집 시작점을 찍고(in-point), 원재료 테이프를 미리 살펴보고 그림단위들을 여기저기 손질한 다음, 편집한다.

편집의 바탕이 되는 원리만 알면, 편집기를 쓸 수 있다. 끼워넣는(insert) 편집과 잇는(assembly) 편집은 다음과 같다. RM440에는 두 종류의 양식(mode), 이어붙이기와 끼워넣기

가 있다. 잇는 양식에서는 하나하나 샷의 끝에 다른 샷을 순서대로 이어붙일 수 있다. 이것은 마치 벽돌을 쌓는 것과 같다.

끼워넣기 양식에서는 한 샷을 다른 샷의 가운데 끼워넣을 수 있다. 뮤직비디오를 이어붙이는 양식으로 편집하려는 잘못을 저지르지 마라. 뮤직비디오 편집은 끼워넣기 편집이다. 뮤직비디오 편집은 음악을 테이프에 녹음하고, 그 음악 위에 샷들을 순서대로 자리잡게 하는 것이다. 그 음악은 소리 주 테이프(audio main tape)에 녹음되어있다.

제작비가 충분하면 음반사가 뮤직비디오를 찍기에 앞서 음악이 녹음된 테이프를 준다. 이것에는 DAT나 1/2 inch 테이프가 들어있다. 이 음악테이프 묶음(package)에는 음악이 녹음된 베타나 D2 비디오테이프가 들어있고, 주 편집본에서 베낀 U매틱 창문 베낀 것(window dubs)이 들어있다. 이는 음반사가 뮤직비디오를 만드는 사람들이 음악에 손대지 못하도록 하기 위한 것이다. 그 안에 있는 음악은 모두 통일되어있기 때문에 고칠 수 없다.

적은 돈으로 만드는 뮤직비디오는 주 편집본과 창문 베끼기를 개인적으로 만들어야 한다. 뮤직비디오를 찍기에 앞서 만들어라.

CD로 녹음하더라도, 올바로 하라. 창문 베끼기를 주문한 시설에서는 테이프를 지우고(black), 시간부호의 창문만 보이게 하라. 주 편집본 자체에도 시간부호가 있어서 온라인 편집자가 음악의 첫 그림단위를 찾을 수 있다.

뮤직비디오를 찍은 다음에 이 테이프에 그림을 입힐 것이다. 시간부호를 이렇게 정하라. 음악의 첫 그림단위의 번호를 01:00:00:00이라고 써라. 이렇게 하면, 온라인 컴퓨터가 그림이 어디에서 시작되는지 찾을 수 있다. 흔히 이 창문 베끼기를 하는 기술요원이 록그룹의 CD를 보면서 일을 해서, 똑바르지 않을 수 있다. 예를 들어, 음악이 01:00:00:03에서 시작하면 안 된다. 이 일이 똑바르게 시작되는 것을 확인하라.

원재료 테이프를 베낀 것을 3~4개 만들어라. 이 테이프들을 장비에 넣고 빼면서 빨리 감기와 되감기를 할 것이다. 시간부호의 번호와 샷이 무슨 샷이라는 정보를 일지에 적어라. 갑작스러운 카메라의 움직임도 일지에 적어라. 원재료 테이프를 완벽하게 살펴서 샷을 빨리 찾을 수 있도록 하라.

(5) 디지털 편집

대부분의 소리 테이프처럼 그림 테이프는 아날로그이다. 이 그림테이프에는 주파수 전자신호(waveform signal)가 적힌다. 이 주파수 전자신호는 그림과 소리를 전자신호로 테이프

에 적는다. 테이프에 그림과 소리가 적히는 순간, 테이프가 카메라나 녹화기에 있는 자석머리(magnetic head)를 지나간다. 테이프가 자석머리에 닿는 순간, 주파수신호가 적힌다. 마찬가지로 되살리는 머리(play head)는 테이프가 지나갈 때, 적힌 주파수를 읽는다.

필름은 그림을 담을 수 있는 매체이다. 렌즈로 들어오는 빛과 그림자를 이 매체에 담는다. 디지털 매체에서는 신호가 1과 0으로 바뀌어 이것이 테이프에 전자신호로 적힌다.

디지털 소리 테이프(DAT)와 디지털 그림 테이프(DigiBeta와 D2)는 아날로그와 같이 시간과 자리가 이어지는 것을 뜻하지만, 디지털신호를 보관하는 자리가 훨씬 적다. 디지털에서는 그림이 주파수 전자신호로 만들어지지 않고, 1과 0이 바뀌면서 만들어진다.

디지털 매체의 좋은 점은 한 번 디지털 테이프나 원반(disc)에 적힌 정보는 몇 번이나 베껴도 원본의 그림품질을 그대로 갖고 있다는 것이다. 아날로그 그림테이프를 베끼면, 이를 '세대(generation)'라고 한다. 이것은 원본에서 테이프를 베끼는 단계를 가리키며, 원본에서 베낀 테이프를 또 베끼면 세대를 잃고(go down a G) 그림품질이 점점 나빠져서, 색과 소리가 뚜렷하지가 않아진다. 그러나 디지털 매체에서는 한 디지털 테이프를 수천 번 베껴도 그 복사본의 그림품질이 원본과 똑같다.

디지털 선형이 아닌 편집기는 늦은 1980년대에 나왔다. 이 장비체계에는 Montage, Ediflex, Editroid, Touch vision, CMX 6000 등이 있다. 요즈음은 텔레비전과 영화에서 모두 디지털 편집장비들을 쓴다. 10년 동안 사람들은 디지털 장비들을 선형이 아닌 체계라고 불렀다. 그러나 가장 인기 있는 오프라인 디지털 편집장비인 Avid는 이렇게 말한다.

'이 과정자체는 영화에서도 오래 전부터 써온 것이다. 필름편집자들은 영화의 어떤 부분에서 샷들을 자유롭게 끼워넣거나 뺄 수 있었다.'

선형이 아닌 편집은 작품을 순서대로 편집할 필요가 없다는 것이다. 디지털 편집을 할 때는 샷을 녹화하는 것이 아니다. 모든 샷들이 상상 속에 있다. 샷들은 컴퓨터의 기억 속에 있으며, 적고, 지우고, 찾는 것이 자유롭다. 샷을 끼워넣을 수 있고, 샷을 순간적으로 찾을 수 있다. 아날로그 편집에서 미리보기 기능과 비슷하다. 디지털 편집은 끊임없이 미리보기 편집을 하는 것과 같다. 샷을 지우거나 끼워넣고, 이야기단위 사이에 빈자리를 만들지 않으며, 편집을 망치지 않는다. 디지털 편집장비에는 '실행취소(undo)' 명령이 있어서, 마음에 들지 않는 샷이나 효과를 순간적으로 원상태로 되돌릴 수 있다.

Avid는 매킨토시 소프트웨어로 운영된다. Avid 편집체계의 소프트웨어 프로그램 이름은 미디어 콤퓨저이다. 어느 디지털 편집장비보다 성공했다. 매킨토시 장비체계를 운영할 수 있는 편집기들에는 MC Express와 Media 100(이 장비들의 값이 Avid보다 비싸다)이 있고, 최근에 나온 Draco나 Trinity들은 현재의 편집기들을 밀어내고 있다.

개인 컴퓨터에는 D-Vision과 Lightworks(이것은 장편영화에서 인기가 높은 디지털 편집 장비이다)가 있는데, 이 장비들도 테이프에 마음대로 다가갈 수 있다.

Avid와 다른 편집기가 선형이 아닌 것은 샷들을 마음대로 찾을 수 있게 하기 위해서이다. 빨리 감거나 되감을 필요가 없다. 원재료(필름, 테이프 등)가 Avid 원반에 적히면, 그 샷들을 마치 CD에 있는 길(track)이나 빛(razor) 원반에 있는 그림단위처럼 빠른 시간 안에 찾을 수 있다. 디지털 편집방식은 아날로그보다 훨씬 빠르다. 이렇게 해서 얻어진 시간을 뮤직비디오의 디지털 편집을 위해 쓴다. 디지털 편집에서는 아날로그 테이프를 디지털 매체로 바꾸고, 테이프신호를 컴퓨터 단단한 원반에 적은 뒤, 컴퓨터로 편집할 수 있다.

이처럼 테이프를 디지털 매체로 바꾸는 과정을 디지타이징(digitizing)이라고 한다. 이 과정에서는 시간이 걸리지만, 편집과정 자체를 바꾼다. 테이프를 디지털방식으로 바꾸기 위해서는 텔레시네에서 옮긴 필름을 편집기에 넣어 컴퓨터로 옮긴다. 이 과정을 컴퓨터 옆에서 잘 지켜봐야 한다. 일지를 적는 과정(logging)이 많이 달라진다.

Avid의 소프트웨어는 테이프를 디지털로 바꾸는 순간, 일지를 적고, 정리하도록 만들어져 있다. 모든 자료들이 디지털로 바뀌었으면(테이프 정보를 디지털로 바꾸었으면), 이제 이 자료들에 마음대로 다가갈 수 있다. 이제 빨리 감기와 되감기를 할 필요는 없다. 그리고 마음대로 자료에 다가가는 순간, 새로운 정보(entry, 샷 이름 등)가 생긴다. 편집을 시작하기에 앞서, 이미 편집이 진행된 것이다. 예를 들어, 샷을 찾아서 시작점과 끝나는 점을 지정하면, 그림묶음(clip, Avid에서 쓰는 말)이 생긴다. 이 그림묶음은 샷(shot)이 될 수 있고, 이야기단위(sequence)도 될 수 있다. 저장통(bin)은 컴퓨터의 폴더(folder, 접은 책)와 같은 개념이다. 이 통 안에는 여러 개의 그림묶음(clip)을 넣을 수 있다.

Avid는 마치 뮤직비디오 편집을 위해 만들어진 것 같다. 샷들에 시간부호의 번호가 적혀 있다면, 여러 샷들을 순간적으로 묶어주는 기능이 있기 때문이다. 예를 들어, 하나하나의 악단연주자들의 가까운 샷들이 있다고 하자. Avid 기능을 쓰면, 모든 악단연주자들의 가까운 샷들을 빠르게 이어서 볼 수 있다. 한 저장통(bin)에 가까운 샷들만 모아놓으면, 여러 대의 카메라와 같은 효과를 낼 수 있다. 이런 좋은 효과들을 아날로그에서는 낼 수 없다.

Avid는 쉽게 배울 수 있다. 아날로그 편집에서는 단추와 조정손잡이(jogshuttle)를 누르고 돌려야 하지만, Avid같은 디지털 편집기는 마우스로 움직이고, 딸가닥 소리 나게 누르기만 (click) 하면 된다.

Avid 장비체계는 운행하는 방법(manual)이 잘 정리되어있고, 소프트웨어로 쓸 수 있는 안내서가 잘 만들어져 있다. 매킨토시의 다른 프로그램들처럼 연습만 하면, 능숙해진다. 이 장비체계에 익숙해지면, 자신만의 편한 방식으로 프로그램을 운영할 수 있다. 똑같은 기능을 쓸 수 있는 방식이 여러 가지가 있기 때문이다.

'Avid video resolution(AVR, Avid 비디오 해상도)'은 모든 디지털 편집장비 체계들이 쓰는 기준이다. 이는 디지털 압축비율을 말하는 것이다. AVR5 그림품질로 그림을 디지털로 바꾸면, 방송할 수 있는 수준이 된다. 그림품질이 좋지 않은 자료는 용량을 덜 쓰고, 좋은 자료는 반대로 용량을 많이 차지한다. 간단하게 생각하면, 그림품질이 좋은 그림에는 1과 0이 더 많이 필요한 것이다. 만약 편집되지 않은 뮤직비디오 테이프가 1시간 30분이면, 이 것을 AVR3이나 1로 디지털로 바꾸어 컴퓨터 용량을 줄인다. 이 자료를 가지고 오프라인 가편집을 하면, 편집결정목록(EDL, edit decision list)을 만들어낼 수 있다.

요즈음은 그림품질이 좋은 장비들이 많이 만들어져 Avid로 온라인 편집을 할 수 있다. 오프라인 편집을 마치고 더 좋은 그림품질로 테이프를 디지털로 바꾼다. 이 과정을 한 벌 디지털로 바꾸기(batch digitizing)라고 한다. EDL을 써서 컴퓨터는 자료테이프에서 필요한 샷들을 고른 다음, 좋은 그림품질로 디지털로 바꾼다. 이 과정은 아날로그 온라인편집과 비슷하다. 최근의 Avid는 샷들이 컴퓨터 안에서 이어진 다음, 주 테이프(master tape)로 나온다. 최근의 Avid는 출력을 높은 치수인 AVR 77까지 낼 수 있다.

적은 돈으로 뮤직비디오를 만드는 사람에게는 이러한 발전이 큰 행운이다. 아날로그 온라인 편집장비를 쓰려면 1시간에 300달러인데, Avid 온라인 편집체계는 똑같은 값에 2시간을 편집할 수 있다. Avid 온라인 편집체계를 쓰려면 Avid의 EDL 방식을 써야 한다.

다렌 도운 감독은 이것을 똑바르게 한다. 뮤직비디오를 VHS 대 VHS 편집기로 가편집하고, EDL을 Avid 소프트웨어에 넣어서 손으로 적어넣는다. 그리고 EDL과 원재료 테이프를 Avid에 넣어서 온라인 편집을 한다. 그는 고작 몇 백 달러로 편집한 뮤직비디오를 음반사에 보낸다.

캔더스 감독과 나는 '계집애들 대 사내녀석들(Girls Against Boys)' 뮤직비디오를 만들면서 테이프를 AVR5로 넣어서 AVR5로 빼냈는데, 이 뮤직비디오의 좋지 않은 그림품질은

오히려 좋은 효과를 냈다. 우리는 비싸고 세련된 장비를 써서 적은 돈으로 좋은 결과를 얻어냈다. 이 뮤직비디오는 그렇게 대단해 보이지는 않았다. Hi-8mm같다기보다는 지저분해 보이는 16mm같았다.

음반사가 테이프를 MTV로 보냈을 때, 그들은 방송기준을 맞추기 위해 테이프를 다시 베꼈다. 방송된 뮤직비디오는 방송의 기술수준에 맞추지 못했다. 그러나 다행이었던 것은, 이 때 이 '계집애들 대 사내 녀석들'의 인기가 좋았다는 것이다.

01 테이프에서 테이프(tape to tape)로 편집

많은 편집자들은 아날로그로 미리 편집하면, 디지털 편집을 편하게 할 수 있다고 주장한다. 수많은 뮤직비디오가 대학, 고등학교, 지역사회 언론기관, 제작사의 아날로그 편집기로 만들어졌다. 내가 일하던 한 제작사에서 나는 감독의 테이프를 편집하는 장비로 뮤직비디오를 편집했다. 이 제작사는 예산이 많은 뮤직비디오 만드는 일감을 나에게 주려고 애썼다. 그러나 나는 그 회사에서 오프라인 편집체계를 공짜로 쓸 수 있다는 것만으로도 만족스러웠다.

내가 너무 낭만적인 생각을 하는 것 같지만, 첫 뮤직비디오를 만들 때에는 아날로그로 편집하는 것이 좋다고 생각한다. 고생은 좀 하겠지만, 이 과정에서 많은 것을 배우게 된다. 요즈음은 디지털장비가 많이 보급되어, 아날로그 테이프에서 테이프로의 편집장비는 값이 싸고 구하기 쉽다. 온라인과 오프라인 편집비용으로 RM440 편집기를 살 수 있다. U-메틱 녹화기도 싸게 살 수 있다.

아날로그 편집을 잘 끝내면 디지털 세상에 들어갈 때, 얼마나 편리하고 좋은지 느끼게 된다. 나는 아날로그를 좋아한다. 테이프에서 테이프로 편집의 가장 좋은 점은 돈이 적게 든다는 것이다. 앞으로는 디지털 편집기술이 발달되어 뮤직비디오를 책상 위의 컴퓨터에서 할 수 있게 될 것이다. EDL은 매킨토시 프로그램 포토샵이나 프리미어(아도비 영상 프로그램)로 값싸게 만들어낼 수 있을 것이다. 조나단 호러위츠 감독은 테이프로 편집을 시작했지만 디지털 방식으로 쉽게 옮겨갔다.

'테이프에서 테이프로의 편집은 디지털 편집보다 값이 싸게 든다. 사람들은 내가 테이프로 편집한다는 것을 듣고 놀란다. 내가 처음에 편집했던 뮤직비디오들 가운데 하나는

2그림단위 샷이 굉장히 많았다. 이것을 모두 아날로그로 편집했다. 사람들은 그렇게 할 수 없다고 생각하지만, 나는 테이프로 해내었다. 사람들은 새로운 것으로 무언가를 할 수 있다고 생각하면서도, 한편으로 옛날 방식으로도 그것을 할 수 있다는 사실을 쉽게 잊어버린다.

모든 것을 컴퓨터로 하면 편리하지만, 테이프로 편집하는 것도 어렵지 않다. 또한 컴퓨터가 잘못 만든 뮤직비디오를 잘 나오게 할 수는 없다.'

02 오프라인과 온라인 편집

뮤직비디오 만드는 일을 잘 모르는 사람들은 편집자를 생각할 때 오프라인 편집자를 떠올린다. 그들은 샷을 자르는 결정을 하고, 찍어온 많은 분량의 필름을 가지고 일하며, 편집이 잘 된 작품을 만들어낸다. 오프라인 편집자는 편집이 주 임무이다.

온라인 편집자는 오프라인에서 만들어낸 EDL을 보면서 컴퓨터로 샷들을 편집한다. 온라인 편집자는 색처리 전문가와 비슷하게 일한다. 전문적인 기술자로서 복잡한 컴퓨터 장비를 운용할 수 있다.

온라인 편집은 마지막으로 편집된 작품을, 방송할 수 있는 그림품질 수준의 테이프로 만드는 것이다.

(6) 편집이론

오프라인 편집자는 몇 가지 편집이론을 잘 알아야 한다. 전통적인 헐리우드 편집은 자연스럽게 이어지고, 매끄러우며, 장면들을 모아서 이야기를 만드는 것이다.

움직이는 가운데 자르기를 하면, 예를 들어 주인공이 유리잔을 드는 순간의 넓은(wide) 샷에서 물을 마시는 순간 가까운 샷으로 자르면, 편집이 매끄럽게 이어진다.

영화를 보는 사람이 연기를 볼 때, 넓은 샷에서 가까운 샷으로 자르는 것이 눈에 띄지 않게 자연스럽게 보인다. 사람들은 카메라를 끄고 다른 곳에 놓은 다음, 다시 켰다는 사실을 알지 못한다. 자연스럽지 않게 샷을 이으면, 샷을 잘랐다는 사실이 금방 눈에 띈다.

1950년대와 60년대 유럽 예술영화들은 헐리우드 영화의 이야기구조(narrative)에 반란을 일으켰다. 그 영화들은 영화적인 요소를 사람들에게 보여주려고 애썼다. 장 뤽 고다르 감독의 영화들은 벌써 30년이 되었지만, 그의 이야기구조에 대한 반란은 아직까지도 충격적이

다. 고다르 영화는 튀는 자르기(jump-cut)를 자연스럽게 쓴다. 카메라 자리와 초점거리는 그 대로인 채 카메라 앞에 있는 사람을 한 곳에서 찍고 자르기한 다음, 다른 곳이나 다른 그림으로 잇는다.

영화를 만들던 처음에는 자르기가 보이지 않는 헐리우드 편집밖에 또 다른 방식이 있었다. 비록 영화의 반란자 에이젠슈테인, 푸도프킨, 그리고 쿨레쇼프가 그들에게는 금지영화였던 미국 감독 그리피스의 <받아들이지 않음(Intolerance)>을 믿었지만, 러시아의 영화감독 세르게이 에이젠슈테인(1898~1948)은 몽타주이론을 정리했는데, 이 몽타주이론은 마르크스의 계급투쟁과 갈등을 바탕으로 편집에 대한 이론을 펼친 것이다. 그는 영화의 의도가 편집으로 이루어지기 때문에, 편집을 중요하게 생각해야 한다고 주장했다. 한 샷(논제, 주제)을 내용이 다른 샷(반 논제, anti-theses)과 이으면, 새로운 뜻있는 논제가 만들어진다는 것이다.

아이젠슈테인과 같은 시대의 러시아 영화감독 쿨레쇼프는 표정이 없는 배우의 샷을 가지고 실험을 했다. 그는 표정이 없는 연기자의 샷과 아기의 샷을 이었다. 샷을 이렇게 이음으로써, 이것을 보는 사람들은 표정 없는 얼굴에서 사랑스러운 인상을 느꼈다고 한다. 배우의 샷과 수프가 담긴 그릇의 샷을 이었더니, 보는 사람은 배고픔을 느꼈다고 한다. 이 현상을 쿨레쇼프 효과라고 부르게 되었다.

에이젠슈테인과 쿨레쇼프의 이론을 뮤직비디오에 쓸 수 있다. 에이젠슈테인의 이론 가운데 하나는 배우가 어떤 유형을 상징하는 것이다. 이 유형은 어떤 일반적인 개성을 상징해서 연기력을 무시하고도 보는 사람이 금방 알 수 있게 했다. 예를 들어, 뮤직비디오의 경우, 우울해 보이는 노인들은 죽음을 상징한다. 뮤직비디오 편집자들은 에이젠슈테인을 생각하지 않더라도, 흔히 뮤직비디오에서 그림이 주는 충격을 강조한다. 뮤직비디오는 전통적인 헐리우드 편집을 무시하거나 그것에 반란을 일으킨다.

이야기구조를 가진 뮤직비디오에서는 자른 것이 보이지 않고, 그림의 흐름이 논리적으로 이루어지지만, 연주장면에서는 튀는 자르기를 해도 아무 문제가 없다. 이야기단위가 넓은 샷에서 가운데 샷으로, 가운데 샷에서 가까운 샷으로 가는 것은 매끄럽다. 어느 목적을 위해 앞으로 나아가는 것이다. 그러나 뮤직비디오는 자연스럽게 넓은 샷과 가까운 샷을 엇갈리게 편집할 수 있다. 음반사나 악단이 참여할 때는 어떤 눈에 보이는 논리보다 악단이 잘 보이는 샷들만 이어서 편집한다. 어떻게 보면 반란적인 뮤직비디오 편집은 실용적인 이유 때문에 생긴 것이다. 창조적인 면에서 뮤직비디오의 편집은 뮤직비디오를 만드는 다른 부서(카

메라와 미술부서)처럼 내보이려는 경향이 있다.

어떤 면에서 뮤직비디오는 에이젠슈테인의 자본주의 손자라고 할 수 있다. 자른 것이 뚜렷이 보이지만, 이것은 어떤 이론적인 바탕을 가진 목적 때문이 아니라, 14살짜리 불량 청소년의 눈에 충격을 주기 위한 것일 뿐이다. 충격을 위한 편집과 첨단기술을 쓴 실험을 뮤직비디오에서 많이 볼 수 있다. 그렇지만 혁신적인 뮤직비디오 감독들은 일부러 편집을 깔끔하게 한다. 스파이크 존즈 감독은 왝스의 '남 캘리포니아(Southern California)'와 위저의 '스웨터 노래(Sweater Song)'에서 자르기를 쓰지 않았다. 호러워츠 감독은 샷을 잇는 것에서 어떤 뜻을 찾는다.

'나에게는 뜻있는 것이 다른 사람에게는 아무 뜻이 없을 수도 있다. 뮤직비디오를 만들고 그것이 단순한 일 이상이라고 생각되면, 그 매체를 써서 어떤 뜻을 만들어낼 수 있다. 3분 안에 200개 이상의 그림들이 스쳐지나간다. 가사와, 여러 소리와 그림들이 이어져 있다. 어떤 뜻을 만들어낼 수 있는 엄청난 기회가 있는 것이다.'

이 뮤직비디오를 보는 우리는 특별히 생각하지 않아도 편집의 뜻을 찾을 수 있다. 전통적인 뮤직비디오는 쿨레쇼프 효과의 연습이다. 록가수가 카메라를 보지 않고 열심히 노래하고 있는 샷을, 어떤 예쁜 여자가 외로운 길에서 지나가는 차를 세우려고 하는(hitch-hiking) 샷에 이으면, 가수가 그 여자에 대해 노래하고 있고, 그녀를 생각하고 있다는 것을 알 수 있다. 실제로는, 카메라를 켜는 순간 가수는 머리형이 멋있는지 고민하고 있고, 매력 있는 분장사가 그를 좋아하는지 궁금해 하고 있지만, 이 장면을 보는 사람은 편집으로 가수가 그 노래의 세계에 살고 있다고 믿는다.

그림을 음악과 같이 맞추면, 새로운 뜻을 갖는다. 예를 들어, 가수가 '우우, 나는 너를 싫어해…'라고 노래를 부르고 있는 순간, 베이스기타 연주자로 샷을 자르면, 우리는 가수가 베이스기타 연주자를 싫어한다고 생각한다.

편집은 뮤직비디오를 만드는 사람에게 엄청난 힘을 주어서, 새롭고 의도하지 않은 뜻을 가사와 그림으로 만들어낼 수 있다. 또한 함부로 흩어진 샷들에게 편집으로 구조를 갖게 해준다. 편집자는 샷들에서 어떤 힘찬 인상의 그림(strong image)을 찾아내어서, 되풀이할 수 있는 주제(motif)로 쓴다. 방향이 없던 뮤직비디오에 갑자기 의도가 생겼다.

편집으로 더 깊은 소리/그림 관계를 만들 수 있다. 능력있는 오프라인 편집자는 이러한

요소들을 뮤직비디오에 쓴다. 음악적인 순간을 강조하는 샷을 찾을 수 있는 능력은 독특하고 주관적인 것이다.

소리와 그림의 관계에서 노래를 이끄는 가수(lead vocalist)가 머리를 움직이는 샷과 기타 치는 샷이 어울리게 되는 것은 설명하기가 어렵다. 움직임으로 이루어진다. 모델의 부드러운 손짓이 노래와 잘 어우러진다. 쾅하고 닫히는 문은 북치는 것과 잘 어울린다. 유리가 깨지는 소리는 심벌을 치는 것과 잘 맞는다. 편집자는 이러한 서로 어울리는 소리/그림의 관계들을 똑바르게 맞추어 샷을 이으면, 그 효과를 살릴 수 있다.

나는 자르기가 성공적이라고 생각할 때는 텔레비전 수상기(monitor)에서 멀리 떨어져서 눈을 찡그리고 테이프를 바라보며, 소리/그림 관계가 잘 어울리는지 주의깊이 살핀다. 샷 안의 연기와 움직임이 음악의 기분과 제대로 어울리는지 본다. 만약 뮤직비디오가 이러한 추상적인 방식에서 효과적이면, 자르기가 제대로 되었다고 생각한다.

내가 조나단 호러위츠 감독과 일할 때, 어떤 샷에 관해 물으면, 그는 뚜렷하게 대답한다. 예를 들어, 연주샷의 경우, 그 샷이 연주가 가장 좋았다고 생각해서 쓴 것이다. 가끔 추상적인 이유도 있다.

'이 부분의 가사는 쓰러진다는 내용이다. 연주자가 몸을 웅크리는 샷을 고른 이유는 가사내용과 잘 맞았기 때문이다. 또한 이 두 샷에서 카메라가 왼쪽에서 오른쪽으로 가기 때문에 흐름이 자연스러워서, 편집이 매끄럽다.'

조나단과 같은 훌륭한 편집자는 '보는 눈에 어울리는(graphic match)' 방식으로 샷을 잇는다. 예를 들어, 한쪽 그림에 위성수신 안테나처럼 동그란 물체가 있다고 하자. 이 샷을 자동차 바퀴덮개(wheel)의 그림에 비슷한 자리를 차지하도록 잇는 것이다. 동그란 물체끼리 만나면, 이 샷들에 뜻이 생긴다. 편집의 목적은 뜻있는 샷들(이어서 동기가 생기는 것들)을 잇는 것이다. 추상적인 개념을 피하려면, 추상적인 편집을 피해야 한다. 노래를 들으며 뮤직비디오를 상상할 때 '지금 내가 무엇을 보고 있지?'라고 생각해야 한다면, 편집에서 샷을 잘라서 이으려고 할 때, 이런 질문을 해야 한다. '이 샷이 왜 여기에 있지?'

뮤직비디오 편집은 그 뮤직비디오의 대본을 다시 쓰는 것과 같다. 아이디어를 내고, 문제를 풀고, 작품을 세련되게 만든다. 이것이 편집자가 하는 일이다.

(7) 편집과정

편집과정에서는 먼저, 테이프의 일지를 만들고, 샷을 종류별로 나누어 쉽게 찾을 수 있게 한다. Avid로 편집할 때는 저장통(bin)을 만들어 연주샷들을 한 통에 모아놓고, 개념샷들을 다른 통에 모으면서 이렇게 샷들을 나눈다.

일지를 적을 때, 샷에 관한 정보를 많이 적을수록 편집을 빠르고 편하게 할 수 있다. 카메라를 빠르게 옆으로 움직이는(panning) 샷, 카메라가 흔들리는 샷, 초점이 흐려지는 샷, 그림이 흰색으로 바뀌는 샷, 전지가 죽으면서 늦은 속도로 찍는 효과를 내는 샷, 이런 것들이 멋있게 보이면, 일지에 적어라. 뮤직비디오를 만드는 모든 과정에서와 같이, 이 과정에서 자세하게 체계적으로 준비하면 시간을 아낄 수 있다.

제작비가 적을 경우에는 편집실에서 편집할 두 번째 기회가 없다. 그러나 유명한 음반사나 악단을 위해 뮤직비디오를 만드는 감독들은 고치는 편집 때문에 10번 이상 다시 편집해야 하는데, 왜냐하면 악단 연주자들, 매니저, 제작책임자(video commissioner), 제작관리자(A & R, artist & repertoire), 그리고 악단 연주자들의 여자친구들이 편집에 관해 모두 한마디씩 하기 때문이다.

아날로그 편집에서 동기떨림(sync pulse)을 맞추지 않았다면, 그 테이프의 동기떨림을 맞추고, 일지를 적어라. 테이프의 동기떨림을 맞추지 않으면, 편집시간이 몇 배나 더 걸린다. Avid 편집체계를 쓰면 약간 쉽지만, 동기떨림을 맞추는 일을 눈으로 하기는 어렵다.

감독의 음악에 대한 지식이 도움이 된다. 예를 들어, 기타연주자가 어떤 화음(chord)을 칠 때, 감독이 그것이 무슨 화음인지 알면, 다른 편집자보다 편집을 빨리 해나갈 수 있다.

케빈 커스락 감독은 말한다.

'편집은 음악적이다. 편집자는 음악적인 감각이 있어야 한다. 뮤직비디오에는 율동(rhythm)이 중요하다. 나는 내 뮤직비디오를 스스로 편집한다. 편집을 많이 하면, '그림단위에 미쳐버리는(frame fucking)' 현상이 일어난다. 이 현상은 편집하는 사람이 한 그림단위나 두 그림단위 때문에 극적인 효과가 결정된다고 믿는 것이다. 다른 사람들은 이러한 컷을 보지도 못한다.'

호러위츠 감독은 연주하는 손의 움직임이 소리와 똑바로 맞아야 한다는 사실에 너무 신경쓸 필요가 없다고 말한다.

'나는 음악가가 아니기 때문에 어떤 손 움직임이 기타소리와 맞는지 판단하지 못한다. 뮤직비디오를 보는 99%의 사람들은 음악가가 아니다. 악단 연주자가 편집에 관해 고쳐 달라고 요구하는 것은 동기떨림이 그들의 눈에 맞지 않기 때문이다. 그러나 뮤직비디오를 보는 일반 사람들은 그러한 것을 알지 못한다.'

편집할 때는 될 수 있는 대로 동기떨림을 똑바로 맞추어라. 악단연주자들이 주의해서 보기 때문이다. 이것을 눈으로 맞출 때는 노래의 한 부분을 똑바로 알아야 한다. 노래(vocal) 부분이 쉬운 이유는 가수의 입에 가사를 맞출 수 있기 때문이다. 소리의 한 순간이 그림과 맞는 순간을 찾으면, 되살리는 테이프와 녹화테이프에 시작점(in)을 지정하라. 샷을 미리보아라. 동기떨림이 맞춰진 것 같으면, 샷의 첫 부분으로 되감고, 소리도 똑같이 되감기를 하고나서, 시작점을 새로 지정하라. 아날로그 편집에서는 가끔 편집기가 그림단위를 똑바로 맞추지 못하는 수가 있다. 이 과정을 몇 번 시도해보아야 한다. Avid에서도 똑같은 과정을 거친다. 소리길은 소리 저장통(audio bin), 그림길은 그림 저장통(video bin)에 넣고, 이 두 소리와 그림묶음을 맞추면 된다.

동기떨림을 맞추는 것은 뮤직비디오를 찍기 시작하면서 미리 생각하는 것이 좋다. 동기떨림을 맞춘 다음에 찍을 때는 연주를 찍기에 앞서 필름의 번호와 이름을 쓴 표(smart slade)를 먼저 찍어야 한다. 그 다음에 카메라를 켜서 연주를 찍는다. 동기떨림을 맞추지 않은 채 연주를 찍을 때에도 비슷하게 할 수 있다. 가수가 노래를 부르는 부분이나 북(drum) 연주자가 북을 칠 때 등 동기떨림을 맞추기 쉬워 보이는 부분들을 카메라를 켜기 시작하는 곳에서부터 찍어라. 이런 샷들을 뒤에 편집할 때 쓰면, 편집하기 쉬워진다.

이 방식에서는 음악의 한 부분을 특별히 찾을 필요가 없고, 전체를 한 번 맞추면 된다. 호로워츠 감독은 말한다.

'편집자에게 카메라 움직임이 많거나 동기떨림을 맞추기 어려운 원재료 그림을 주면, 그만큼 편집이 어려워진다. 연주장면을 찍을 때 카메라가 거칠게 움직이고 동기떨림을 맞추지 않고 찍었으면, 어떻게 해서라도 찍기 시작하는 곳에 노래가 맞춰질 수 있는 것을 찾아야 한다.'

동기떨림을 맞추는 것에는 재미있는 요소가 있다. 사람의 뇌는 그림과 소리를 맞추려고

한다. 사람들이 말하는 모습을 한평생 보면서, 사람의 눈은 소리/그림의 관계에 익숙해져있다. 악단은 악기부분이나 노래부분의 동기떨림이 맞는 것에 신경을 쓰지만, 일반사람들은 기타 치는 그림을 소리와 함께 들으면, 그 기타 연주자가 지금 듣고 있는 음악을 연주하고 있다고 생각한다. 기타 연주자가 연주하는 것과 연주되는 음악이 맞지 않아도, 우리의 뇌는 그림과 소리가 맞지 않는 것을 맞추려고 애쓴다.

편집자마다 일하는 방식이 다르지만, 대부분은 소리길을 먼저 깔고 싶어 한다. 아담 번스틴은 말했다.

'편집은 유화(oil painting)와 같다. 처음 화판(canvas)을 펴고, 바탕색을 칠하고, 또 한 층의 색을 칠하고, 계속 그림을 여러 단계로 그려나가는 것이다.

뮤직비디오를 편집할 때에는 첫 가사의 첫 절을 완벽하게 맞추려고 하면 안 된다. 나는 처음에 연주장면과 음악을 맞춘다. 하루나 이틀 동안 이 연주장면을 처음부터 끝까지 편집해서, 이 연주장면 만으로도 완벽하게 만든다. 가장 잘못하는 것은 편집 첫 단계인 연주장면에 신경을 쓰지 않는 것이다. 어떤 특별한 편집결정을 내려버리면, 다시 고치기가 어려워진다.

나는 전체적인 뮤직비디오를 연주를 주로 해서 편집하고 나서, 비키니를 입은 여자가 불타는 자동차를 깨뜨려 부수는 샷들을 사이사이에 끼워넣는다.'

편집자인 호러위츠도 여기에 의견을 같이 한다.

'이야기구조(narrative)를 갖는 뮤직비디오에서도 연주부분을 먼저 편집한다. 그 다음에 이야기구조를 가진 부분을 편집된 연주부분에 끼워넣기 시작한다. 이 방식의 좋은 점은 이야기구조의 부분을 어디에나 놓을 수 있는 여유가 있다는 것이다. 동기떨림을 맞춘 연주부분의 샷들이 진짜 멋질 때, 그 샷들이 편집될 수 있는 부분을 고르는 폭은 넓지 않다. 따라서 연주부분을 먼저 편집하면, 연주가 좋은 순간들을 뮤직비디오에 끼워넣을 수 있다.

편집할 때 나는 테이프의 빈자리를 보기가 싫다. 때문에 연주부분이 없는 곳에는 아무 샷이나 먼저 집어넣는다. 그 결과를 보면서 편집의 첫 목적에 이르렀다고 생각한다. 나는 이야기단위, 이야기구조, 연주 등 여러 부분들을 차례로 정리한다.

시작과 끝에는 특별히 주의해야 한다. 뮤직비디오의 시작에서 관심을 끌어모으고, 끝 장면은 인상적이어야 한다. 그래서 나는 이 부분들을 가장 먼저 편집한다.

좋은 컷이 무엇인지 판단하기는 어렵다. 느낌이 중요하다. 나는 뮤직비디오를 보면서 모든 샷들이 제자리에 있고, 모든 자른 부분이 매끄러워야 한다고 생각한다.

어떤 의도가 있으면 그 의도는 성공적으로 전개되어야 한다. 샷들이 일정한 사이를 유지한다. 만약 연주가 중심이 되는 뮤직비디오라면, 이어지는 세 샷들이 모두 기타 연주자만 보여주어서는 안 된다. 그리고 기타 연주자가 끝부분에만 있고, 다른 곳에 전혀 없어서도 안 된다. 뮤직비디오는 균형이 잡혀 있어야 하고, 연주자와 그림이 편하게 어우러져야 한다.'

고된 이론, 익숙하지 않은 장비, 마감 날의 긴장감, 샷들과 고민하며 편집하다보면, 뮤직비디오를 만드는 마지막 과정을 해낼 수 있다는 것을 배운다.

편집은 뮤직비디오를 노래 부르게 하는 일이다. 모아 두었던 모든 그림들을 꿈꾸던 뮤직비디오에 넣은 것이다. 이제 우리의 희망을 세상과 어떻게 함께 할 것인가?(데이빗 클레일러 외, 1999)

보이즈 2 멤버들

07. 광고

광고를 만드는 데에 필요한 그림을 다 찍고 나면, 편집을 한다. 이 편집과정은 현상으로 시작하여 텔레시네 처리와 여러 가지 소재를 처리하고 합성하는 일로 이어진다. 그림뿐만 아니라 음악이나 소리효과, 해설 등의 소리를 녹음하는 일도 있다. 따라서 이 과정은 현상, 텔레시네 처리, 가편집, 소리효과 넣기, 본편집의 순서로 진행된다.

뒤이어 본편집의 흐름에 맞추어 여러 가지 소리들을 하나로 섞어 녹음한다. 마지막으로 완성된 소리를 본편집의 그림에 입혀서 하나의 광고가 태어난다.

(1) 현상

필요한 그림을 다 찍은 음화필름은 현상한 뒤, 곧바로 텔레시네 처리한다.

(2) 텔레시네 처리

여기에서 35mm, 16mm 필름으로 찍은 음화(negative) 필름을 양화(positive) 테이프로 바꾼다. 'Film to Tape' 처리과정이라 부르기도 한다. 이 텔레시네는 화학처리로 색을 살리는 필름과 전파신호로 색을 살리는 테이프의 빛 처리과정을 이어준다. 그림에 색을 입히는 과정은 처음에 색을 마음대로 바꿀 수 있는 색보정 과정을 거쳐, 다음으로 이 색보정을 보완하는 단계의 두 단계로 진행된다.

음화필름의 그림은 장면에 따라서 찍을 때의 상태가 다 달라서, 색깔의 농도나 밝고 어두움의 대비(contrast)가 크게 다를 수 있다. 이것을 텔레시네 기술요원이 색의 시간맞추기(color timing)를 하면서 그림의 색을 조정한다. 이 색 시간맞추기는 텔레시네 기술요원인 색처리 전문가(colorist)의 능력에 따라 크게 달라진다. 여기가 색처리 전문가로서의 감각과 능력이 특히 중요하게 기능하는 부분이다. 시설이 아무리 최고급이라 하더라도 결국 이를 조정하는 것은 사람이기 때문이다.

이 텔레시네 처리과정은 제2의 촬영이라고도 할 만큼 중요한 과정이다. 색의 밝기조정이나 보정은 물론, 계조(grey scale) 바꾸기, 어떤 색깔을 만들어내기, 색을 덧입히기, 등 그림을 자유자재로 손질할 수 있다. 텔레시네 처리과정에서 색을 처리하는 일이 한꺼번에 이루

어지기 때문에 그림의 모든 것을 책임지고 있는 카메라감독은 반드시 이 과정에 참여하여 색처리 전문가의 일을 지시하고 결정해야 한다.

(3) 가편집

찍어온 그림을 연출계획표에 맞추어 편집한다. 이 과정에서는 전체의 흐름을 알아보기 위해 완전하지 않은 그림들도 끼워넣어 살펴보기도 한다. 가편집은 본편집에 앞서 제작에 참여한 제작요원들이 한자리에 모여 작품의 흐름을 확인하고, 문제점을 찾아내어 이에 대응하기 위한 편집이라고 할 수 있다. 편집은 선형편집과 선형이 아닌 편집의 두 가지 방법으로 진행된다. 선형편집은 테이프로 하는 편집으로, 원본에서 베타캠, VHS, DV 등의 편집할 테이프를 만들어 편집한다. 이때 테이프에 원본과 같은 시간부호를 끼워넣는 것을 잊어서는 안 된다. 오늘날에는 선형편집을 거의 쓰지 않고, 테이프신호를 디지털로 바꾸어 컴퓨터에서 테이프로 편집하는 선형이 아닌 편집체계를 주로 쓴다. 단단한 원반에 적힌 그림이나 소리를 순간적으로 불러올 수 있으며, 몇 번이나 베껴도 그림품질이 나빠지지 않으면서, 편집을 빠르게 처리할 수 있다.

01 좋은 샷 고르기

• 찍은 순서에 따라 좋은 샷을 한 샷에 두 가지 정도 고른다.
• 연출계획표에 없는 그림에서 특별히 좋다고 판단되는 것을 따로 고른다.
• 연출계획표의 순서에 따라 샷을 잇는다.
• 남은 샷들을 다시 한 번 살펴보면서 아깝다고 생각되는 것들을 따로 골라놓는다.

02 그림 편집

• 연출계획표에 따른 편집을 마친다. 될 수 있는 대로 샷을 여유 있게 자른다.
• 전체의 흐름을 살피며 샷의 길이를 조절한다.
• 편집된 그림에 소리를 입힌다.
• 알맞다고 생각되는 음악으로 분위기를 만들어본다.
• 나머지 그림들을 써서 B안을 편집한다.

가편집은 샷들을 이어서 작품의 흐름을 만들고, 이것으로 작품전체의 내용과 수준을 평가하는 것이 첫 번째 목적이며, 나아가 작품의 품질수준을 한층 더 높이 끌어올릴 수 있는 방법을 찾을 수 있다는 점에서 매우 중요한 일이다. 또한 광고주와 함께 편집본을 살펴볼 때 나올 수 있는 문제점을 미리 찾아내어서, 마지막 편집시간을 줄이는 데에도 도움이 된다.

가편집은 조감독이 주관하여 행하는 것이 일반적이다. 조감독은 자신의 능력을 객관적으로 평가받을 수 있는 가장 좋은 기회가 바로 이 가편집이라는 것을 알아야 한다. 연출계획표에 매이지 않고 독자적인 판단과 시각으로 편집하여, 감독에게 아이디어를 제안하는 자세가 필요하다.

(4) 효과 만들기

가편집이 끝나면 하나하나 샷의 길이를 재고, 그림과 소리효과를 넣을 샷의 자리를 정할 수 있다. 다음에, 효과담당자에게 효과를 만들어줄 것을 요청할 수 있다.

01 그림효과 준비

- 연출계획표와 시간배분표
- 가편집본
- 효과를 쓸 계획표와 복사본
- 마지막 그림을 알 수 있는 참고자료나 사진
- 기업, 제품 등에 관한 자료
- 효과 만들기 일정표

02 소리효과 준비

- 연출계획표와 시간배분표
- 가편집본
- 가편집 복사본
- 필요한 효과부분의 시간길이
- 필요한 음악부분의 시간길이

- 참고용 음악이나 소리효과
- 효과 만들기 일정표

03 자막과 도표(computer graphic) 준비

TV광고에 쓰이는 자막과 도표는 영화와 같은 3차원의 뛰어난 그림품질의 자막과 도표를 가리킨다. 이것은 우리가 상상하는 세계를 그림으로 나타내는 일로서, 컴퓨터가 만드는 끝없는 가상의 연주소(virtual studio)에 3차원의 입체상을 만들어내는 일이다.

이것을 만드는 구체적인 방법은 제작사마다 조금씩 다르지만, 공통의 과정은 모델 만들기(modeling), 움직임 설계(motion design), 곧 애니메이션 자료처리 과정(animation data process), 질감을 조정하는 질감 도안(texture design), 이 과정들을 합치기 위한 정제(rendering) 과정, 디지털 합성처리(digital composite), 그리고 마지막 출력을 위한 기록(recording) 과정을 거치게 된다.

효과를 만드는 일은 2D와 3D의 두 과정으로 크게 나뉘는데, 텔레비전 광고를 만드는 데에는 대부분 2D로 처리한다. 여기에는 그림을 조정하는 바탕이 되는 일에서부터 새로운 소재를 만드는 일, 여러 소재를 써서 합성하는 일, 이미 있는 그림의 모습을 바꾸는 일, 색을 바꾸는 일, 등 시간과 자리를 넘어서 만들어내는 그림에는 끝이 없다고 할 수 있다.

오늘날 자막과 도표를 비롯하여 이어지는 모든 장비체계가 아날로그에서 디지털로 통일됨에 따라, 복잡하게 합성하는 과정에서도 높은 그림품질을 유지할 수 있다는 것은 무엇보다도 이 일을 하는 전문가들에게 바람직한 환경이자 무거운 짐이 되고 있는데, 왜냐하면 아이디어는 끝이 없고 나타내기에는 한계가 있다는 푸념은 이제 역사 속으로 사라졌기 때문이다.

(5) 음악 녹음

소리녹음은 소리 제작자(audio producer)가 기획하고 녹음한다. 소리 제작자는 기획단계에서부터 참여하여 그림에 맞는 작곡자를 추천한다. 뽑힌 작곡자는 생각해낸 여러 개의 악상들을 임시로 녹음해서 내놓는다. 이 안을 가지고 충분히 협의한 다음, 정식으로 녹음한다. 그림이 다 만들어지면, 이 그림에 맞추어 음악을 입힌다. 음악을 만들고, 율동에 맞추어 그림을 찍거나 편집하는 경우도 있다.

음악녹음은 연주자와 가수, 그리고 전문연주소를 필요로 하는 일이기 때문에 정식으로 녹음한 뒤, 고치는 것은 시간과 돈이 드는 효율이 떨어지는 방식이다. 임시로 음악을 녹음한 뒤, 협의하는 것이 현명하다. 음악녹음에는 상품이름을 넣어서 만드는 광고에 쓰는 노래, 캠페인의 주제를 쓰는 캠페인 노래, 제품이나 기업이름을 넣지 않고 이미지만을 설정하여 나타내는 이미지 노래(image song), 캠페인 로고나 상품의 이름만을 써서 만드는 로고 노래 (logo song) 등이 있다.

비교적 긴 기간 동안의 캠페인에서는 본래의 이미지를 지니면서 약간 분위기를 바꾸기 위해 계절에 따라 편곡하기도 한다.

(6) 본 편집

오프라인으로 가편집한 작품을 제작관련자들이 함께 살펴본 다음, 문제점으로 지적된 부분들을 빼거나, 고치거나, 보태어서, 마지막으로 완벽한 작품을 만들어내는 일이다.

여러 개의 그림들 가운데에서 마지막으로 고른 그림과 합성된 그림, 고친 그림들을 순서대로 이어서, 작품의 흐름을 만들어낸다. 바탕이 되는 흐름이 결정되면, 그림의 밀도와 긴장감을 주기 위해 샷별로 다시 길이를 조절하고, 전체적인 색조와 분위기를 조정하는 색조정도 마지막으로 행한다. 시간길이는 30초, 20초, 15초로 조정된다. 여기에 소리문안(audio copy)과 맞추어 자막을 넣으면, 그림편집이 모두 끝나게 된다.

01 편집할 때 살펴보아야 할 것들

- 편집계획표가 충실하게 만들어졌는가.
- 요구사항이 분명하게 나타나있는가.
- 특히 강조된 부분은 어디이며, 확실하게 강조되는가.
- 캠페인은 제대로 이어지고 있는가.
- 해설, 자막 등을 확인했는가.
- 제품을 넣은 기업의 정체성(CI, corporate identity)을 확인했는가.
- 작품의 B안을 편집할 필요가 있는가.

편집할 때 편집자의 능력이나 예리한 감각이 작품의 품질을 결정하는 큰 요인이다. 편집

기법을 알맞게 써서 작품의 흐름을 부드럽게 처리하거나, 강조점을 뚜렷이 잘 나타내주어야 하기 때문이다. 편집자의 능력에 따라 편집시간도 줄이고, 따라서 드는 돈도 아껴준다.

02 준비할 것들

- 텔레시네 처리원본
- 오프라인 편집 테이프나 원반
- 편집계획표
- 그림의 색조에 참고가 되는 사진이나 테이프 마련
- 음악이나 소리효과 견본
- 제품과 관련된 로고음악
- 정해진 문안(copy)과 자막원고
- 회사 정체성(CI) 견본 및 제품

다 만들어진 그림은 소리처리의 기준이 된다. 소리가 다 만들어지면, 다시 편집실에서 소리원본과 그림원본을 합쳐서 시사에 쓸 것과 방송에 쓸 원본을 만든다.

(7) 키네레코 처리

키네스코프 레코딩(Kinescope Recording)을 줄인 말로, 키네레코(Kinereco) 또는 키네코(Kineco)라고 줄여 부른다. 그림효과를 입힌 테이프를 음화필름으로 바꾸는 일이다.

먼저, 찍은 음화필름을 텔레시네 처리하여 양화필름으로 만든다. 이 양화필름을 고치거나 합성하는 등 효과를 입힌 다음, 레이저 광선(Laser Beam)이나 전자 광선(Electron Beam)을 음화필름에 쏘아서 옮긴다.

이 키네레코 처리는 특히 영화에서 주로 쓰는 처리방법이지만, TV광고에서도 이 일을 하는 경우가 있는데, TV광고를 극장에서 상영하기 위해서는 35mm 음화필름이 있어야 하기 때문이다. 소리도 따로 녹음실에서 빛녹음(optical recording)으로 바꾸어야 하는데, 35mm 필름 현상본(print)은 음화그림 필름과 음화소리 필름을 함께 필요로 하기 때문이다.

(8) 본 녹음

본편집이 끝난 그림에 맞추어 소리를 입히는 일이다. 이것은 여러 가지 소리들을 합쳐서

하나의 소리로 만드는 일이다. 필요한 소리를 모두 디지털로 바꾼 다음, 시간길이와 소리양, 소리품질 등의 균형을 잘 조절하면서 소리들을 섞는다.

광고를 만드는 마지막 과정인 녹음은 만들어진 그림과 뒤쪽음악, 성우가 삼위일체가 되어 광고하고자 하는 제품을 가장 돋보이게 소비자에게 전달할 수 있도록 한다. 광고에서 소리의 역할은 그림과 똑같은 50%의 영향력을 갖고 있지만, 투자대비 효과는 훨씬 더 크다고 할 수 있다.

최근에는 디지털 소리섞는 장비(digital audio workstation)가 들어와 이제까지의 테이프 대신 원반(disc)을 써서, 순간적으로 목표물에 다가가서 시간을 줄일 뿐 아니라, 해설이나 음악 등의 편집도 쉽게 해준다. 소리를 고치거나, 원래의 소리를 되살리는 것 등을 쉽게 할 수 있고, 목소리를 바꾸고, 소리의 길이 또한 마음대로 조절할 수 있게 되면서, 바라는 어떤 소리도 만들어낼 수 있게 되었다.

또한 음악, 소리효과, 해설, 동시녹음 원본 등 어느 것이 먼저 들어왔든, 순서에 관계없이 편리하게 처리할 수 있게 되었다. 그러나 해설을 녹음하는 것은 성우의 목소리나 음조를 맞추어야 하기 때문에, 다른 것들을 모두 처리한 다음에 하는 것이 좋다. 이러한 녹음기술은 사람의 감성을 만족시켜주기에 충분한 수준에 이르렀다.

현장에서 연기를 찍을 때 함께 녹음한 경우에는 현장에서의 발음이 똑바르지 않았다거나, 뒤에 대사가 바뀌는 수도 있기 때문에, 이에 대비하여 출연자에게 녹음일정을 미리 알려주어야 한다.

01 준비사항

- 편집된 그림원본 테이프의 시간길이
- 녹음계획서
- 녹음테이프 베낀 것
- 동시녹음 원본
- 음악, 소리효과, 로고음악 등의 원재료 테이프
- 로고가 들어있는 기업의 이름, 제품의 이름
- 성우, 출연자가 오는 시간
- 멈춤 시계(stop-watch)(윤석태 외, 2012)

02 주의사항

- 어떤 소리를 크게 하면, 다른 소리가 작게 들릴 수 있다.
- 편집된 그림은 꼭 맞는 30초, 20초, 15초가 아니라, 대부분 31초, 21초, 16초로 편집되는데, 이것은 앞뒤로 0.5초씩의 여분이 붙어있기 때문이다. 따라서 녹음할 때는 꼭 맞는 30초, 20초, 15초로 맞추어야 한다.
- 마지막 소리는 텔레비전에서 듣기 때문에 소리를 섞는 과정에서 소리수준(volume)을 낮춰서 들어보아야 한다. 녹음할 때는 대부분 성능이 좋은 확성기를 쓰기 때문에 작은 소리도 잘 들리지만, 텔레비전에서 들을 때는 잘 안 들릴 수 있다.
- 녹음이 끝나더라도, 자료 소리원(뒤쪽음악, 소리효과, 해설 등)들은 보관해야 한다. 시사한 뒤, 광고주가 고쳐달라고 요구할 수 있기 때문이다.
- 소리섞기가 끝나면 편집실에서 다시 녹음해야 하는데(dubbing), 이것은 방송에 쓸 소재를 만드는 마지막 일이기 때문에 조심해서 해야 한다. 시간을 꼭 맞게 맞춘 소리를 그림의 어느 부분에 맞추어야 할지, 또는 해설이 있는 경우, 연기자의 입술과 소리가 꼭 맞는지 확인해야 한다.(신중현, 2001)

녹음이 모두 끝나면 원본을 베껴서 그림 편집실에 전달하고, 시사에 쓸 현상본을 만들어 달라고 부탁한다.

(9) 완성된 작품 살펴보기(시사)

작품이 다 만들어지면 광고주를 위한 시사회가 준비된다. 광고주 시사는 모든 과정의 결과에 대한 평가를 받는 순간이므로, 광고를 만들었던 모든 사람들이 가장 긴장하는 순간이기도 하다. 시사를 할 때에는 작품을 곧바로 시사하기에 앞서, 작품의 개념과 이것을 나타내는 요점을 간략히 설명하는 것이 보는 사람들이 작품을 쉽게 알아보고, 받아들일 수 있게 해준다. 기획단계에서의 요점을 상세히 기억하지 못하거나, 개념을 알지 못하고 시사에 참여하는 사람들이 있기 때문이다.

또한 광고를 만들기에 앞서 수많은 제작에 앞선 회의(PPM, pre-production meeting)에서 약속된 사항들을 시사할 때 무턱대고 고치자고 요구하는 일도 생긴다. 물론 실제로 광고를 찍기에 앞서 한 사람 한 사람이 상상했던 이미지와 다 만든 작품이 다르게 나타날 수 있지

만, 한 사람의 기분과 취향에 따라 그 자리에서 고치자고 나서면, 쉽게 받아들일 수 없다.

시사가 끝난 뒤, 여기서 나온 의견들을 모두 모아서 고쳐야 할 것들을 재정리하는 것이 좋다. 책임지기는 어려워도 한마디씩 서툰 인상비평을 하는 것은 쉽다. 하지만 작품의 평가는 늘 주관적일 수밖에 없으므로, 될 수 있는 대로 합리적인 평가기준을 정해 의견을 모아야 한다. 그렇지 않으면 아무도 책임지지 않는, 작품을 고치는 데 돈과 시간이 더 들게 된다.

작품을 보는 곳에 따라 기자재에 문제가 있어 작품의 분위기가 달라질 수도 있다. 그러므로 점검수상기의 색상, 소리의 양 등은 미리 살펴보는 것이 좋다. 최근엔 그림 자료철(video file)을 되살리는 경우가 많으므로, 작품을 보기에 앞서 그림품질을 반드시 살펴보아야 한다. 회사에서는 잘 되살려지다가 광고주 시사회에서 잘 되살려지지 않는 상황이 자주 생긴다.

시사하는 컴퓨터에 작품이 제대로 실리지 않아 잘 되살려지지 않거나, 되살려지다가 멈추거나, 그림은 나오는데 소리가 나오지 않거나, 그 반대의 경우도 있다.

영사기와 동기떨림(sync-pulse)을 맞추는 것도 살펴보아야 하고, 자칫 소홀하기 쉬운 소리에도 신경 써야 한다. 컴퓨터에 쓰는 작은 확성기(speaker)는 쓰지 않는 것이 좋다. 텔레비전 광고에서 그림과 소리의 비중은 5:5 이다. 모든 광고주 회의실에 소리시설이 제대로 되어있지 않으므로, 반드시 미리 살펴보아야 한다. 아무리 훌륭한 그림도 소리가 따라주지 않으면, 효과가 반으로 줄어들기 마련이다.

지난날에는 시사할 때 지나치게 좋은 전문 소리장비를 쓰면 일반가정에서도 이렇게 들을 수 있느냐는 질문을 광고주가 자주 했다. 광고주가 집에서 본 자기회사 텔레비전 광고의 소리가 다른 광고들에 비해 유난히 작다는 불평을 하기도 했다. 하지만 지금은 많은 일반가정에 고급 디지털 텔레비전 수상기가 빠른 속도로 보급되고 있어, 그런 걱정은 할 필요가 없어졌다.

시사에서 문제가 된 내용들에 따라 작품을 고쳐야 할 때에는 곧바로 여기에 쓸 날짜와 돈에 관한 협의가 있어야 한다. 그렇지 않으면, 뒤에 문제가 생길 수 있다.

01 준비사항

- 시사에 쓸 기자재와 마지막 편집본
- 결재된 이야기그림판(story-board)
- 협의내용이 바뀐 연출계획표

베네통 광고

(10) HDTV 광고

21세기에 들어오면서 크게 바뀐 것 가운데 하나는 디지털시대의 시작이라 할 수 있다. 방송이 디지털로 바뀌면서 인터넷과 전화도 영향을 받아, 통신에도 혁명이 일어나고 있다.

특히 방송이 디지털로 바뀌면서 그림을 눌러 줄여서 많은 전송로들을 만들어냈고, HDTV 방송이 시작되었으며, 인터넷과 이어서 그림을 저장하고 되살리는 것이 편리해졌다.

HDTV 방송이 시작됨에 따라, 광고방송에도 HDTV에서 쓸 광고를 만드는 것에 관심이 모이고 있다. 우리나라에서는 두 가지 방법으로 HDTV 광고를 만들 수 있는데, 하나는 HD 카메라로 찍어서 HD로 편집하는 HD 방식이고, 다른 하나는 필름으로 찍어서 HD로 만드는 방식이다.

➊ HD로 찍기

HD 카메라로 찍을 때 주의해야 할 것은 색을 고르는 것과 초점을 바로 맞추는 것이다. 광고를 찍는 현장에서는 적어도 20인치 이상의 텔레비전 점검수상기(monitor)로 확인할 필요가 있다. 편집에서도 색을 고를 수 있지만, 필름처럼 텔레시네 처리과정을 거치지 않기 때문에, 현장에서 찍을 때 모든 것을 똑바로 해야 한다. 무대를 세우고 장치할 때나, 옷,

분장과 소도구에 이르기까지 한층 더 세심하게 살펴야 한다.

HD 카메라는 감도가 좋아 필름으로 찍을 때에 비해 1/3 정도의 빛으로 찍을 수 있으나 대신, 빛 비추는 기술이 정교해야 한다. 이 HD 카메라로 찍을 때는 카메라를 조정하고 그림을 조절하며, 장비체계 전체를 잘 알고 있는 그림 기술요원(video engineer)을 고용하는 것이 무엇보다 중요하다.

02 HD카메라의 좋은 점

- 현장에서 그림품질을 확인할 수 있다.
- 오랜 시간동안 찍을 수 있다.
- 텔레시네 처리를 할 필요가 없다.
- 그림품질이 좋다.
- 감도가 좋아 적은 빛의 양으로도 찍을 수 있다.
- HD 카메라의 기동성이 높다.

 (윤석태 외, 2012)

참고도서

◆심길중, 텔레비전 제작론, 한울, 2014
◆김용수, 영화에서의 몽타주 이론, 열화당, 1999
◆장해랑 외 3인, TV 다큐멘터리, 샘터, 2004
◆윤석태 외, 텔레비전 광고제작, 커뮤니케이션북스, 2012
◆신중현, CF 제작론, 커뮤니케이션북스, 2001
◆김문환, TV뉴스의 이론과 제작, 다인미디어, 1999
◆장기오, 장기오의 TV드라마론, 커뮤이케이션북스, 2010

◆Zettl/황인성 외 3인, 텔레비전 제작론(상, 하), 나남출판, 1992
◆루이스 자네티/김진해, 영화의 이해, 현암사, 2002
◆스티븐 디 캐츠/김학순 외 1인, 영화연출론, 시공사, 1999
◆데이빗 클레일러 Jr., 로버트 모세스 공저, 소재영 옮김, 메이킹 뮤직비디오, 책과 길, 1999
◆에드워드 드미트릭/편집부, 스크린 디렉팅(On Screen Directing), 현대미학사, 1994
◆헬렌 가비/박지훈, 영화제작 가이드, 책과길, 2000
◆로이 톰슨/김창유, 영화연출과 편집문법, 책과길, 2000
◆패트릭 모리스/김창유, 넌 리니어 영상편집, 책과길, 2003
◆조셉 보그스/이용관, 영화보기와 영화읽기, 제3문학사, 2001
◆버나드 딕/김시무, 영화의 해부, 시각과 언어, 1996
◆G. 밀러슨/한국방송개발원, 비디오 프로그램 제작, 나남출판, 1995
◆그래엄 터너/임재철 외, 대중영화의 이해, 한나래, 1999
◆알란 로젠탈/안정임, 다큐멘터리 기획에서 제작까지, 한국방송개발원, 1997
◆마이클 래비거/조재홍 외, 다큐멘터리, 지호, 1998
◆이보르 요크/백선기, 텔레비전 뉴스, 한국방송개발원, 1997
◆데이빗 클레일러외, 메이킹 뮤직비디오, 책과길, 1999
◆P.M.레스터/금동호, 김성민, 비주얼 커뮤니케이션, 나남출판, 1995

◆한국방송촬영인연합회, 영상포럼, 1993 통권 6호, 7호

◆G. Millerson, Television Production, Focal Press, 1999
◆Herbert Zettl, Television Production Handbook, Wadsworth Publishing Company, 1996

찾아보기

저자 약력

정형기

서울대학교 문리과대학 사회학과 졸업
부산대학교 행정대학원 행정학과 졸업
동양방송(TBC) 프로듀서
한국방송공사(KBS) 교양제작국 차장
제주방송국 방송부장
춘천방송총국 편성제작국장
편성운영본부 편성실 주간
'93대전 EXPO KBS 방송단장
KBS 연수원 교수
동아방송대학 겸임교수
공주영상대학 외래교수
극동대학교 방송영상학부 영상제작학과 개설
주임교수, 학부장 역임

저서

방송 프로그램 편성(내하출판사, 2013) *한국언론진흥재단 저술지원
방송 프로그램(내하출판사, 2014)
방송 프로그램 연출(내하출판사, 2015)
방송 프로그램 기획(내하출판사, 2016)
우리 나라의 방송(내하출판사, 2017)
캠코더로 배우는 영상 제작의 첫걸음(내하출판사, 2018)
지상파방송의 세계화와 타매체와의 편성차별화(한국방송개발원, 1994, 공저) *방송개발원 저술지원
제작시스템의 효율적 재편방안 연구(1994, 논문)

방송 프로그램 편집

발행일 2019년 6월 24일
저 자 정형기
발행인 모흥숙
발행처 내하출판사
주 소 서울 용산구 한강대로 104 라길 3
전 화 02) 775-3241~4
팩 스 02) 775-3246
E-mail naeha@naeha.co.kr
Homepage www.naeha.co.kr

ISBN | 978-89-5717-509-5
정가 | 25,000원

이 도서의 국립중앙도서관 출판예정도서목록(CIP)은 서지정보유통지원시스템 홈페이지(http://seoji.nl.go.kr)와
국가자료공동목록시스템(http://www.nl.go.kr/kolisnet)에서 이용하실 수 있습니다.(CIP제어번호 : 2019018539)